루이스 하이드
미국의 시인이자 에세이스트, 번역가, 문화 비평가.
하버드대학교의 창의적 글쓰기 지도교수를 지냈고
케니언대학교에서 글쓰기와 미국 문학을 가르쳤다.
저서로는 『트릭스터가 이 세상을 만든다: 장난, 신화 그리고
예술』(Trickster Makes This World: Mischief, Myth, and
Art) 『공기 같은 공공재』(Common as Air) 『망각을 위한
입문서: 과거에서 벗어나기』(A Primer for Forgetting: Getting
Past the Past) 시집 『이 실수는 사랑의 신호』(This Error Is
the Sign of Love) 등을 출간했다.
상상력과 예술의 공적 역할에 깊은 관심을 가진 저자는
『선물』에서 자신의 오랜 연구를 집약해 '창조적 정신이 어떻게
세상을 바꾸는지'에 관한 깊은 통찰을 선보인다. 현대 자본주의
사회에서 예술 작품의 본질과 의미, 창작자의 역할에 대해
다시금 생각하도록 하는 이 책은 창작자라면 누구나 꼭 챙겨
읽어야 할 고전이다.

전병근
디지털 시대 휴머니티의 운명에 관심이 많은 지식 큐레이터.
'북클럽 오리진'을 운영한다. 지은 책으로는 『지식의 표정』
『궁극의 인문학』『요즘 무슨 책 읽으세요』『대만의 디지털
민주주의와 오드리 탕』옮긴 책으로는 『다시, 책으로』
『21세기를 위한 21가지 제언』『우리는 어디에서 어디로
가는가』『사피엔스의 미래』『신이 되려는 기술』등이 있다.

The Gift

선　물

↖ ↘ → → ↓ The Gift ↑ ↘ ↙ ↗ →

선 물

대가 없이 주고받는
일은 왜 중요한가
↓

↓ → → ← ↘ ↓ ↑ ↖ ← ← → ↓ ↑ ↖

루이스 하이드 지음
전 병 근 옮 김

일러두기
1. 각주는 각각 지은이주(◉)와 옮긴이주(○)로 구분했습니다.
2. 성경은 기본적으로 공동번역을 따랐으나 문맥에 맞게 일부를
 고쳐 옮겼습니다.

"좋은 것은 주면 돌아온다."

옮긴이의 말
우리 모두를 위한 선물

이 책이 내 눈에 든 것은 어느 영자지에 실린 마거릿 애트
우드의 추천사 때문이다. 알고 보니 2019년판 원서에 새로
수록된 서문에서 따온 글이었다. 거기 이런 단락이 있었다.
"(1983년 첫 출간 이후)『선물』은 지금껏 한 번도 절판된
적이 없다. 마치 땅 밑을 흐르는 저류처럼 온갖 예술가들 사
이에서 입소문과 선물하기를 통해 스스로 움직이고 있다.
이것은 내가 작가나 화가, 음악가 지망생에게는 어김없이
추천하는 단 한 권의 책이다. 왜냐하면 이 책은 일반적인 지
침서─그런 책은 허다하다─가 아니라, 예술가가 하는 일
이 무엇이며, 그런 활동이 이 압도적으로 상업적인 우리 사
회와 맺는 관계는 무엇인지에 관한 핵심적인 본질을 다루
고 있기 때문이다. 만약 당신이 글을 쓰거나, 그림을 그리거

나, 노래를 하거나, 곡을 짓거나, 연기를 하거나, 영화를 만들고 싶다면 『선물』을 읽어라. 제정신을 유지하는 데 도움이 될 것이다."

아마 나도 '제정신을 유지하는 데' 얼마간 도움이 필요했던 모양이다. 이 정도의 말이라면 곧장 사서 읽어야겠다고 생각했으니까. 급기야 우리말로 옮기는 만용까지 부리게 되기까지 그 사이에 일어난 일은 순전히 책이 내게 부린 마법(도킨스는 '밈의 간계'라 했겠지만, 하이드는 이 책에서 '선물의 증식'이라 부른 것) 때문이었다고만 해 두겠다.

제목을 어쩔 수 없이 '선물'로 옮기긴 했지만, 원어인 Gift는 이중적인 의미를 담고 있다. 우리말로는 '주어진 것', '선물'인 동시에, '재능'이라는 뜻도 된다. 예술가, 더 나아가 모든 사람이 타고나는 재능을 선물이라 보고, 재능의 발휘를 자신이 받은 선물에 대한 답례이자 감사의 표시, 나아가 공동체를 유지하고 비옥하게 하는 순환의 지속이라고 보는 것이다.

언어학자 조지 레이코프는 우리는 세상을 은유를 통해 인식한다고 했다. 이 책에서 저자는 선물의 순환이라는 은유를 제시한다. 애트우드는 핵심을 이렇게 요약한다. "선물은 손에서 손으로 전달된다. 그런 전달을 통해 선물은 계속해서 이어지는데, 선물이 주어질 때마다 그것은 주는 사람

과 받는 사람 모두에게 새로운 영적 생명을 낳음으로써 선물 스스로 다시 생기를 얻고 되살아난다."

이런 선물 순환 방식의 경제 개념은 일찍이 인류학자들에 의해 오랜 '증여 문화'로 소개된 바 있다. 하지만 저자는 훨씬 더 깊이 들어간다. 오늘날 우리의 삶, 특히 예술가의 창조적 활동까지 잠식해가는 상품 경제에 대비시켜, 이기적 자아를 넘어서는 공동체적 삶의 원형으로서 선물 교환의 의미와 구조에 대해 뿌리까지 파고든다. 예술가의 선물/재능과 결실(작품)은 이윤이 지배하는 상품이 아니라 모두가 함께 누리는 선물로 대해야 한다는 메시지를 여러 갈래로 보여준다. 그런 예술 작품을 상품으로만 대한다면 선물의 본질을 잃고, 예술가뿐 아니라 모두의 영혼이 빈곤해지며 그것으로 생명을 이어가는 공동체 또한 황폐해진다. 그렇다면 재능을 선물 삼아 선물하는 삶을 살기로 한 예술가는 상품과 시장의 논리가 지배하는 사회에서 어떻게 살아남을 수 있는가. 휘트먼과 파운드의 사례에서 보듯, 이것은 개인을 넘어 공동체의 과제가 된다. 오늘날 범위를 넓혀가는 '공유 경제'나 NFT(대체 불가능 토큰) 시대에도 첨예한 쟁점이 아닐 수 없다.

어릴 적에 들었던 천당과 지옥 우화가 생각난다. 천당에 가든 지옥에 가든 사람마다 손잡이가 긴 숟가락이 하나

씩 주어진다. 음식을 앞에 두고도 지옥에서는 저마다 자기 입에 떠 넣으려 애쓰다 굶주림을 벗어나지 못하는데, 천당에서는 서로가 서로를 떠 먹여주며 함께 행복을 누린다.

재능을 선물이자 축복으로 보기보다 자산이자 경쟁력으로 여기는 능력주의 시대, 누구나 자신이 가진 무언가를 팔아 다른 무언가를 소비하며 살아가도록 내몰리는 시대, 예술과 문화의 영역마저 자본의 논리가 힘을 더해가는 시대에 '예술의 결실은 상품으로 팔리는 게 아니라 공동체에 선물로 주어져야 한다'는 말이 독자들에게는 어떻게 다가갈지 궁금하다. 이야기에는 현실을 굽히는 힘이 있다는 오랜 가르침을 나는 여전히 믿는다.

애트우드의 서문은 이렇게 끝이 난다. "한 가지는 보장한다. 『선물』을 읽고서 당신은 변하지 않을 수 없을 것이다. 그것은 이 책 자체가 선물의 지위로서 남기는 자국인데, 선물은 단순한 상품이라면 불가능한 방식으로 영혼을 바꿔놓기 때문이다."

이 책이 내게 남긴 변화의 선물에 대한 나름의 감사와 보답이 국내 독자들에게 번역서를 선물하는 것이라 생각했다. 그 뜻에 공감하고 두말없이 출간을 맡아주신 조성웅 대표님, 역자 못지않은 애정과 끈기를 가지고 작업에 매달려주신 편집자 인수 님, 최종 원고를 보고 도움말을 주신 북클

럽 오리진의 충직한 회원 이헌일 님께 깊이 감사드린다. 모두 내겐 선물 같은 분들이다. 그래도 미처 바로잡지 못한 이 선물의 하자는 물론 모두 내 책임이다.

이제 여러분께 조심스러운 마음으로 『선물』을 내민다. 모쪼록 이 선물 역시 순환하며 우리 공동체가 누려 마땅한 삶의 기쁨도 함께 불어나기를 소망한다.

들어가며
지금의 선물

어느 여름 알래스카의 시트카에 있을 때였다. 나는 틀링깃족의 한 원로와 산책을 나갔다. 그녀는 선물과 예술에 대한 내 책이 아주 좋았다면서 특히 부족민의 선물경제를 묘사한 부분이 마음에 들었다고 했다. 하지만 이렇게 덧붙였다. "우리 부족 사람에 관한 이야기를 쓰시며 시제를 과거로 한 점은 아쉬웠어요."

몇 년이 지나 마치 그 당혹스러웠던 실수를 바로잡도록 도움을 주는 듯, 이 책에서 '영감을 받은' 다큐멘터리 영화가 일반에 공개되었다. 캐나다 영화제작자 로빈 매케나가 각본과 감독을 맡았는데, 제목은 그냥 『선물』Gift이었다. 이 영화는 지금 이 순간에도 선물 교환이 이뤄지고 있는 네 가지 사례를 추적하는데, 그중 하나가 포틀래치potlatch이

다. 포틀래치란 캐나다 브리티시 컬럼비아주 얼러트 베이의 남기즈강에 사는 콰키우틀족이 지키는 정성스러운 선물하기 행사를 일컫는다. 이전 판본에서 나는 "단순하게 말하자면 포틀래치는 '집단 내에서 자기 서열이 공적으로 인정받았으면 하는 부족의 일원이 베푸는 며칠간의 축제'였다. (……) 축제에선 늘 지위와 너그러움이 관련되어 있었다. 누구도 재산을 내주는 일 없이 지위를 얻을 수는 없었다"라고 설명했다. 이번에 그 모든 것을 수정했다. 다큐멘터리 『선물』이 명확히 보여주듯 포틀래치는 축제이며, 늘 지위와 너그러움은 관련되어 있다.

그 다큐멘터리에서 마커스 앨프리드는 자신의 아량을 증명할 뜻이 있는 사람으로 나온다. 광활한 얼러트 베이부터 시작해 먼 산, 고요한 수면 위로 낮게 나는 새 한 마리, 기둥 위에 앉아 있는 흰머리수리를 따라 카메라가 천천히 이동하는 동안 마커스의 아버지 웨인 앨프리드가 콰키우틀족의 말에는 "초자연에서 온 선물, 창조주에게 받은 선물"을 뜻하는 단어가 있다고 설명한다. "많은 사람이 이 초자연적 선물을 가지고 있죠. 어떤 이는 대단한 사냥꾼이고 어떤 이는 대단한 고기잡이입니다." 갓 부족장이 된 것을 축하받으려는 아들 마커스는 가면과 조각상을 깎는 솜씨가 뛰어나다. 그는 갤러리를 통해 조각품을 파는데, 판매 수익의

일정액을 따로 떼놓는다. 이른바 "포틀래치를 위한 저축" 이다. 아버지는 이렇게 말한다. "내 아들도 그런 선물을 갖고 태어났지요. 아들은 자신이 가진 선물을 이만큼까지 오는 데 사용했습니다." 마커스도 비슷하게 말한다. "내게 주어진 선물이 얼마나 감사한지 모르겠어요."

뒤이어 마커스는 콰키우틀족 포틀래치의 짧은 역사를 들려준다. "포틀래치는 주머니가 텅 빌 정도로, 우리가 가진 마지막 한 닢까지 주는 일을 말합니다. 이곳에 나타난 백인들은 포틀래치를 막으려 했지요. 나는 그들이 포틀래치를 이해하지 못했다고 생각합니다. 우리는 부자가 되기 위해서 우리가 지닌 모든 것을 내주고 있었던 것인데 말이지요. 할아버지는 포틀래치를 했다는 이유로 감옥까지 갔어요."

지금은 되살아난 전통을 기록한 영화 속에서 우리는 그들의 모임과, 포틀래치에 늘 동반되던 의례적인 선물(가령 단추 담요○와 동판)을 공동체 구성원에게 나눠주는 모습을 본다. 보다 현대적인 물품도 나눈다. 통에 든 소금과 후추, 은팔찌와 동팔찌, 지폐 등이다. 부족의 오두막 뒤에는 놀랍게도 다용도 밀가루 1,100자루가 받침대 위에 쌓여 있다. 이를 구경하던 한 콰키우틀족 구경꾼이 이렇게 말한다. "저걸 우리는 '선물의 산'이라 부르지요." 이 말은 현재 시제를 취한다. 웨인 알프레드가 자신이 이해한 핵심을 선언

○ 아메리카 북서해안 지역 부족이 의례에서 착용하는 자개단추가 장식된 양모 담요.

할 때도 마찬가지이다. "포틀래치 시스템은 우리 부족을 다 함께 묶어주는 점착제입니다."

매케나의 영화에 나오는 선물 교환의 다른 세 가지 사례도 이런 순간과 아주 흡사하다. 그중 하나인 버닝맨Burning Man은 해마다 여름 막바지에 네바다 북서부 블랙록 사막에서 열리는 예술 축제이다. 버닝맨은 공동체와 예술을 실험하는 장으로, 이를 이끄는 일련의 지도 원리 중에는 선물하기도 포함된다. 버닝맨은 '선물하기' 정신을 구현한 행사이다. 선물의 가치는 무조건적이다. 선물하기는 답례라든가 동등한 가치가 있는 어떤 것과의 교환은 생각하지 않는다. 일단 집결지에 도착하면 돈을 주고 살 수 있는 것은 단두 가지, 커피와 얼음뿐이다. 그 밖의 모든 것은 선물로 교환되게 되어 있다. 관광 안내 책자에서는 "중요한 것을 빠뜨리고 왔다면 최선책은 주변 사람들과 친구가 되는 것"이라고 소개하고서 이렇게 덧붙인다. "선물하기의 정신을 보존하기 위해, 우리 공동체는 상업적인 후원이나 거래, 광고에 의해 매개되지 않는 환경을 만들려고 합니다. (……) 우리는 소비가 참여적 경험을 대신하는 것에 저항합니다."

고백하건대 나는 매케나의 영화에 제시된 사례를 공부하기 전까지만 해도 버닝맨에 다소 유보적인 입장이었다. 버닝맨은 입장권이 있는 행사이고(이 글을 쓰는 지금, 입장

권 가격은 210~1,400달러라고 나와 있다), 따라서 매개되지 않은 즐거움이 시작되기도 전에 상업적 매개의 순간이 끼어든다. 게다가 멀리서 본 내 눈에 버닝맨은 고전적인 카니발과 같은 구조로 보였다. 즉 일정 기간에만 허용되는 의례적인 자리바꿈과 유희적 방출로, 사실상 평소의 실천을 재확인하고 공고히 할 뿐인 행사 말이다. 어쩌면 버닝맨은 상품 거래자들이 그곳에 가서 평소 쌓인 것을 분출하고 활력을 되찾아 책상 앞으로 돌아올 수 있게 해주는지도 모른다.

이 모든 것을 감안할 때 매케나의 영화는 내가 품고 있던 회의주의를 누그러뜨릴 만큼 자세하게 어떤 '버너'(버닝맨 참가자)의 이야기를 들려준다. 첫째로, 버닝맨이 참가자에게 한시적인 행사가 아니라는 점은 분명하다. 우리는 자신을 '스몰프라이'Smallfry('하찮은 사람'이라는 뜻)라고 부르는 한 여성을 따라간다. 낮에는 사회복지사로 일하는 그녀는 물과 발효시킨 꿀로 벌꿀술을 만드는 양조업자이기도 하다. 그녀는 커다란 벌 모양 아트 카를 만들고, 벌꿀술 여러 항아리를 싣고 와서 동료 버너들에게 선물할 계획이다.

스몰프라이는 계획을 실행에 옮기기 위해 먼저 꿀 기부 요청서를 보냈다. 응답자 가운데 한 사람도 벌꿀술 양조업자였다. 두 사람은 곧 꿀과 벌꿀술 그리고 대화를 나누며, 아트 카 제작에도 힘을 합친다. 기계를 잘 모르는 스몰프라

이는 캘리포니아 오클랜드의 '지역 예술가를 위한 공간' 친구들에게 도움을 받는다. 이곳에서는 예술가에게 공용 도구와 공간을 제공한다. 다시 말해 콰키우틀족이 포틀래치 축제를 수년간 준비한 것처럼 버닝맨에서 버너들이 주고받는 것 또한 자유롭게 주어진 상호 지원이라는 오랜 배경에서 나온 결실이다. 이렇게 공동체가 생겨났으니 역시 선물 교환이 접착제였던 셈이다.

　게다가 매케나의 또 다른 현대 사례를 보면, 선물은 공동체를 창조할 뿐 아니라 보호하기도 함을 알 수 있다. 이탈리아 인류학자 조르지오 드 피니스는 2011년 로마의 한 산업지구에서 버려진 살라미 공장을 점거해 거주하는 이민자 노숙인과 이탈리아인 실직자 수백 명을 보게 된다. 공장 건물과 무단 거주자의 위태로운 지위에 호기심이 생긴 드 피니스는 독특한 현대 미술관 MAAM◉을 만들기로 한다. 그로부터 몇 년만에 MAAM은 세계 전역의 예술가 300여 명에게서 시간과 작업을 기부받아 공장을 벽화와 설치물로 채울 수 있었다. 공장의 반환을 요구하는 부동산 개발업자에 맞서 보호막, 즉 방패를 만들겠다는 구상이었다. "부동산의 가치에 맞서, 우리는 예술의 가치를 활용합니다"라고 드 피니스는 말한다. "오늘날 문화는 더 이상 문화가 아닙니다. 스펙터클의 사회이지요. 관광업 아니면 대량소비니

◉ '다른 사람과 다른 곳의 미술관'(Museo dell'Altro e dell' Altrove di Metropoliz)의 약자.

까요." 오늘날 사회 시스템 속 기본가치는 땅 주인이 나서서 상업적 목적으로 재산 반환을 요구하는 법이 작동하도록 돕는다. 2018년 내가 MAAM을 찾았을 때, 건물주들이 곧 이탈리아 법원의 허가를 받아 바로 그렇게 할 것처럼 보였다. 그러나 아직까지는 그런 일이 벌어지지 않았다. '선물로서의 예술'이 시스템을 교란시키는 존재로 7년 넘게 버티면서, 거주자들이 명명한 "예술의 바리케이드" 역할을 성공적으로 해냈기 때문이다.

이 모든 사례를 보더라도 선물 교환은 단지 지나간 문화를 설명하는 이론이 아니다. 선물 교환은 지금 이 순간에도 진행되는 일련의 행동이다. 매케나가 보여주는 마지막 사례는 타이완계 미국인 예술가 리 밍웨이의 작품이다. 작품에 담긴 실행적 요소는 관객을 군더더기 없는 핵심으로 곧장 이끈다. 리의 작품 가운데『움직이는 정원』The Moving Garden은 길게 금이 간 바위 틈새에 꽃이 핀 형태이다. 미술관 측은 관람객에게 꽃을 뽑아 들고 거리로 나가 낯선 사람에게 주라고 권한다. 영화는 그 결과를 보여준다. 한 아이가 구걸하는 남자에게 꽃을 준다. 또 다른 아이가 한 여성에게 다가가지만 그녀는 선물을 거절하고(그 여성은 "네가 가져"라고 말한다), 그다음 여성은 꽃을 받는다("어머나 좋아라! 정말이지 놀랍구나. 와!"). 마지막에는 거리의 악사

앞 쟁반에 꽃 두 송이가 놓인다.

영화 속에 가장 완전하게 기록된 작품은 『소리의 꽃』 Sonic Blossom이다. 이 작품은 리가 요양 중인 어머니를 돌보고 있을 때 떠올린 프로젝트였다. "우리는 슈베르트의 가곡을 들으며 아주 커다란 위안을 얻었다"라고 그는 썼다. "그 곡들은 우리에게 예기치 않은 선물이었다. 어머니와 나 모두를 달래주었고 어머니의 치유에도 확실히 도움이 되었다. 또 다른 차원에서는, 어머니의 병환과 약한 모습을 보고 있노라니 어머니(와 나)의 사멸성이 불현듯 아주 현실적으로 느껴졌다. (……) 어느 날엔가 어머니도 나도 떠날 것이다. 슈베르트의 가곡처럼 우리 자신의 생은 짧다. 하지만 그 때문에 더더욱 아름답다."

『소리의 꽃』 작품전을 열면서 미술관 측은 지역 오페라 가수에게 초청장을 보내 슈베르트의 가곡을 몇 곡 부르는 것으로 전시에 참여해 달라고 요청했다. 작품전이 열린 미술관을 돌아다니던 가수가 무작위로 한 관람객에게 다가가서 묻는다. "당신에게 노래 선물을 해도 될까요?" 『움직이는 정원』에서 꽃을 선물했을 때처럼 어떤 관람객은 사양한다("오 이런! 음, 나는 괜찮아요. 미안합니다!" 한 여성은 이렇게 말하며 거절한다). 하지만 대개는 동의한다. 그런 사람은 준비된 관람석으로 안내되어 의자에 앉는다. 그

러면 가수는 몇 미터 떨어진 곳에 서서 그 관람객을 향해 노래를 부른다. 이 연주는 "시간과 공간 양면에서 우발적으로 일어난다. 이것이 바로 '소리의 꽃'이 피고 지는 것"이라고 리는 말한다. 포틀래치와 마찬가지로 이 또한 부의 증여(음악적 훈련의 증여이자, 노래 유산의 증여이자, 모든 관계자의 시간의 증여)로, 노래 선물을 받아들이는 관람객 또한 이 새로운 예술작품의 일시적 현재의 순간에 함께 참여한다.

이번에 나는 몇몇 내용을 바로잡거나 수정했다. 무엇보다 지금도 계속되는 부족민의 선물 교환에 관한 나의 설명을 지배하는 시제를 바꿨다. 이를테면 1장에 나오는 "단순히 말해 포틀래치는 축제였다"라는 문장을 "축제이다"로 고쳤다. 이런 수정을 두고 그저 '과거에서 현재 시제로 옮겨갔다'라고만 할 수도 있겠지만, 그것만은 아니다. 계속 반복되는 의례는 그 자체가 늘 일시적 시간성을 갖기 때문이다. 영화에 기록된 포틀래치는 마을에서 가장 큰 '빅하우스'라는 집이 아니라 매장지에서 시작되는데, 그곳에 부족의 원로들이 서서 조상들에게 나아갈 길을 알려달라고 요청한다. 현재 행해지는 선물 교환의 사례로 매케나가 제시한 것들은 모두 현대에 와서 발명된 것이지만 콰키우틀족의 의례만큼은 예외이다. 그것은 현대적인 동시에 고전적이다.

"저 문을 닫을 때 우리는 두고두고 우리 자신이 됩니

다." 마커스 앨프리드는 말한다. 빅하우스는 축하행사 기간에 문을 닫는다. 그 이유는 정체성이란 결코 일시적인 것이 아님을 확증하기 위해서이다. "선물은 원을 이루며 계속 순환합니다." 웨인 앨프리드는 말한다. "그것은 당신에게 오고, 그다음 당신은 그것을 넘겨주지요." 선물 교환에서 개인적 소유의 단명성은 집단의 장수를 보존하는 데 기여한다. 저 다용도 밀가루를 [비축하지 않고] 곧바로 먹음으로써 부족은 계속 생명을 이어갈 것이다.

독수리가 하강해 얼러트 베이의 물속에서 물고기를 낚아올리는 슬로모션 장면에 이런 내레이션이 깔린다. "우리 부족은 너무나도 부유합니다, 돈이 아니라 가진 것이 풍부하지요. (……) 우리는 태초부터 이어진 정말 좋은 체계를 가지고 있으니까요." 이 경우 포틀래치를 설명하는 동사는 단순 현재 시제가 아니라 '예언적 완료'○ 시제가 가장 적절하다. 현재의 순간에서 쉼 없이 피어나는 영원한 생명을 증언하는 시제이기 때문이다.

2019년, 루이스 하이드

○ 미래에 대한 예언을 이미 일어난 것처럼 과거 시제로 말하는 방식. 성경에 많이 사용되었다.

여는 말

예술작품은 우리 존재의 어떤 부분에 호소하는데, (……) 그것은 우리가 일궈낸 성취라기보다는 선물이다—또한 그렇기 때문에 더 영구히 지속된다.

 🖋 조지프 콘래드[1]

지금은 누구나 길모퉁이 잡화점에서 일렬로 비치된 로맨스 소설을 살 수 있다. 모두 시장조사를 통해 개발된 공식에 따라 쓰인 책들이다. 광고기획사에서 일군의 여성 독자를 상대로 설문조사를 실시했다. 여주인공의 나이는 몇 살로 정할까요? (19세에서 27세 사이.) 여주인공이 만나는 남성은 기혼자로 할까요, 싱글로 할까요? (최근에 부인과 사별한 사람이 가장 좋다.) 남녀 주인공은 결혼 전까지는 잠

자리를 함께해서는 안 된다. 분량은 권당 192쪽. 연재 제목은 물론 표지 디자인까지 시장 수요에 따라 맞춤제작된다.(시리즈명은 벨라도나, 서렌더, 티파니, 매그놀리아를 제치고 실루엣이 되었고, 표지에는 금박의 소용돌이 문양을 장식하기로 한다.) 매달 여섯 종의 신간을 선보이고, 종당 20만 권을 찍어낸다.

이 실루엣 로맨스 시리즈물을 두고 우리는 왜 길이 남을 예술작품은 되지 않을 거라고 생각할까?[2] 예술작품이라고 하면 우리는 왠지 시장에서 사고팔릴 때조차 로맨스 소설 같은 순수한 상품과는 다르게 여긴다. 대관절 무슨 까닭일까?

예술작품은 선물이지 상품이 아니라는 것이 이 책의 가정이다. 보다 최근 사례를 들어 좀더 정확히 말하자면, 예술작품은 시장경제와 선물경제라는 두 가지 '경제'에 동시에 존재한다. 그렇지만 예술에 반드시 필요한 것은 하나다. 예술작품은 시장 없이도 살아남을 수 있다. 하지만 예술은 선물이 없는 곳에는 존재하지 않는다.

이런 생각 이면에는 '선물'에 대한 몇 가지 구별되는 의미가 있다. 하지만 그것들을 모두 관통하는 개념은, 선물은 우리가 우리 자신의 노력으로 얻는 것이 아니라는 점이다. 우리는 선물을 살 수 없다. 선물은 우리 자신의 의지에 따라 얻을 수 있는 것이 아니다. 우리에게 선사되는 것이다.

우리가 '재능'talent을 '선물'gift이라고 부르는 것도 그런 합당한 이유에서다.○ 의지를 토대로 노력을 통해 재능이 좀더 완벽에 가까워질 수는 있어도, 그저 노력만 한다고 재능을 낳을 수는 없기 때문이다. 네 살 때 하프시코드로 작곡을 했던 모차르트는 재능이 있었던 것이다.

직관이나 영감을 선물이라 일컫는 것도 같은 이유에서 옳다. 예술가가 작업을 할 때 창작의 어떤 부분은 그에게 선사된다. 그의 머릿속에 어떤 아이디어가 떠오르고, 어떤 선율이 흐르기 시작하고, 어떤 구절이 생각나고, 어떤 색상이 캔버스 위에 꼭 들어맞는 것만 같다. 사실 이 우연한 요소가 출현하기 전까지 예술가는 무엇엔가 몰입하지도 희열에 빠지지도 진정성이 있어 보이지도 않는다. 이 비범한 느낌이 찾아올 때에야 비로소 진정한 창작이 이루어지는 것이다. 마치 "내가 아니라 나를 통해 불어온 바람"이라고 D. H. 로런스가 말한 것처럼.3 모든 예술가가 자신의 창작물이 품고 있는 '선물'적 측면을 로런스만큼 강조하는 것은 아니다. 하지만 모든 예술가는 그것을 느낀다.

지금 말하는 선물에 관한 두 가지 느낌은 작품의 창작과정만을 지칭한다. 즉 '예술의 내적 삶'이라고 일컬을 수 있는 것 말이다. 하지만 이런 식의 화법을 예술의 외적 삶, 즉 창작자의 손을 떠난 이후까지 확장해야 한다는 것이 나

○ 'gift' 또한 '선물'과 동시에 '재능'이라는 뜻을 담고 있다.

의 가정이다. 우리에게 중요하게 다가오는 예술이라면, 마음을 움직이거나 영혼을 되살리거나 감각을 즐겁게 하거나 살아갈 용기를 주는 등 경험을 어떻게 묘사하든, 마치 선물을 받을 때의 느낌으로 다가온다. 우리가 박물관이나 공연장 입구에서 입장료를 냈다 해도 예술작품에 감동받을 때는 가격과는 상관없는 무언가가 우리에게 주어진다. 풍경화가의 작품을 보고 온 그날 저녁, 나는 집 근처 소나무 숲을 산책하며 전날까지만 해도 보지 못했던 형태와 색상을 볼 수 있었다. 예술가의 재능에 담긴 정신spirit은 나 자신의 정신을 일깨울 수 있다. 조지프 콘래드의 말처럼 예술작품은 우리 존재being의 어떤 부분에 호소하는데, 그것은 우리가 일궈낸 성취라기보다 선물이다.

화음을 인지하는 우리의 감각은 모차르트가 들었던 화음을 들을 수 있다. 우리는 예술가처럼 표현하는 힘은 없을지 모른다. 하지만 우리는 예술가의 창작이라는 대행을 통해 우리의 존재라는 천부적 자산을 알아보게 되는데, 어떤 의미에서는 우리의 존재를 선사받는다고도 볼 수 있다. 우리는 운이 좋다고 느끼고 심지어 구원받았다는 느낌까지 든다. 반면 우리 삶에서 오가는 일상적인 상거래 자체는 일정한 차원에서 진행된다. "설탕에는 설탕, 소금에는 소금"이라고 블루스 가수들이 노래하는 것처럼 말이다. 하지만

선물은 영혼을 되살린다. 우리가 예술에 의해 감동을 받을 때 우리는 예술가가 살아 있음에 감사하고, 그가 자신의 선물/재능에 '봉사'하기 위해 수고한 데 감사한다.

예술가의 작품이 창작자에게 주어진 선물의 발산이고, 작품을 감상하는 사람들도 그것을 선물로 받아들인다면 예술작품 또한 선물인 걸까? 내 질문은 이미 긍정적인 답변을 함축하고 있다. 하지만 우리가 선물인지 아닌지를 그렇게 확연히 구분할 수 있을지는 의문이다. 어떤 대상이든 어떤 상거래 품목이든 우리가 그것을 어떻게 사용하느냐에 따라 성격은 달라진다. 예술작품 속에 예술가가 지닌 선물의 정신이 담겨 있다고 하더라도 그 사실로 인해 작품 자체가 필연적으로 선물이 되는 것은 아니다. 우리가 그 작품을 무엇으로 이해하느냐가 선물이냐 아니냐를 결정한다.

이렇게 말했지만, 그럼에도 우리가 어떤 물건을 대하는 방식에 따라 그 물건의 성격이 변할 수도 있다는 말을 덧붙여야겠다. 이를테면 종교는 성물의 판매를 금지한다. 여기에는 성물을 사고판다면 성물에 깃든 성스러움을 잃게 된다는 뜻이 담겨 있다. 하지만 예술작품은 그보다는 강인한 품종처럼 보인다. 시장에서 판매가 되면서도 여전히 예술작품으로 면모를 드러낼 수 있다. 하지만 예술의 본질이 오가는 거래에서는 작품을 통해 예술가에게서 감상자에게

선물이 전달되는 것이라고 한다면, 다시 말해 선물이 없으면 예술도 없다는 내 말이 옳다면, 예술작품을 순수한 상품으로만 보는 것은 오히려 예술작품을 파괴하는 것일 수도 있다. 어쨌든 나의 입장은 그러하다. 나는 예술은 사고팔 수 없다고 주장하는 것이 아니다. 나의 주장은 작품이 품고 있는 선물적 특성이 우리가 예술을 상업화하는 데 어떤 제약을 부과한다는 것이다.

이런 생각을 다듬는 과정에서 취한 특정한 형식을 제대로 소개하려면, 내가 어떻게 이 주제에 이르게 되었는지부터 설명하는 것이 좋겠다. 지금까지 몇 년 동안 나는 시인이자 번역가 그리고 일종의 '제도권 밖의 학자'로 내 길을 개척해왔다. 그러다 보니 불가피하게 돈 문제가 제기되었다. 내가 하는 일과 같은 노동은 수지가 맞지 않기로 악명 높다. 집세 내는 날이 왔을 때 집주인은 세입자가 번역 중인 책에는 관심이 없다. '예술작품은 선물'이라는 명제에 따라올 법한 당연한 귀결은 이것이다. 즉 예술의 노동 자체에는 그것을 보상해줄 자동적 이득이라고는 아무것도 없다는 것. 현실은 정반대이다. 이 문제는 이어지는 여러 장에서 보다 상세히 발전시키려 하니 여기서는 깊이 논하지 않겠다. 다만 이 사실만 말해두자. 선물을 가지고 노동을 하기로 선

택한 현대의 예술가라면 얼마 있지 않아 시장교환에 의해 지배되는 사회에서 어떻게 살아남을 것인지를 두고 회의하게 마련이다. 가치란 곧 시장가치를 뜻하고 거래라고는 상품의 구매와 판매로만 존재하다시피 하는 시대에, 선물의 결실이라고는 선물 그 자체뿐이라면 예술가는 물질적으로든 정신적으로든 어떻게 스스로를 먹여 살릴 것인가?

　모든 문화는 시민에게 재력가에 관한 이미지를 제시한다. 사람이 한때 자신이 가진 것을 선물로 나눠줌으로써 사회적 존재가 되는 시대와 장소가 있었다. 그때 그곳에서 '대인'이란 최고의 선물들이 흘러나오는 사람을 뜻했다. 시장사회의 신화는 그 그림을 뒤집는다. 선사하기보다 취득하는 것이 재력가의 표시이다. 영웅이란 '냉철한' 인물, '자수성가한' 인물이다. 이런 가정이 지배하는 한, 선물에 봉사하는 노동을 하면서 자신의 생산물이 상품으로 적절히 설명되지 않는 사람들은 하찮다든가 쓸모없다는 불온한 느낌에 계속해서 시달릴 것이다. 우리의 중요성을 우리의 성취로 산정하는 곳에서는, 재능 있는 사람의 선물/재능이란 자신에게 실질적인 도움을 주는 데에는 무력하다.

　더욱이 1장에서 주장하겠지만, 선사될 수 없는 선물은 더 이상 선물이 아니다. 선물의 정신은 끊임없는 기부에 의해 생명을 이어간다. 이 말이 옳다면, 내적 세계의 선물이

생명력을 유지하려면 외적 세계에서도 선물로 받아들여져야 한다. 따라서 선물이 공적으로 통용되지 않는다면, 선물이라는 자산의 형식이 인정도 받지 못하고 영예롭게 여겨지지도 않는 곳에서는 우리의 내적 선물은 우리를 먹여 살리는 바로 그 거래에서 배제되고 말 것이다. 같은 말을 다른 각도에서 하자면, 거래가 오직 상업적인 유통뿐인 곳에서는 재능 있는 사람은 자신의 생계를 보장해줄 주고받기 속으로 들어갈 수가 없다.

이 두 갈래의 생각(예술을 선물로 보는 견해와 시장의 문제)이 내 머릿속에서 하나로 합쳐진 것은 '재산으로서의 선물'과 '거래로서의 선물 교환'에 관한 인류학계의 연구 성과를 읽기 시작하면서부터였다. 많은 부족집단이 자신들의 물질적 부 가운데 상당부분을 선물로 주고받는다. 이를테면 부족민은 대체로 음식을 사고 파는 행위를 금한다. '내 것과 네 것'이라는 의식은 강할지 몰라도, 음식은 언제나 선물로 주어지고 음식의 거래 또한 물물교환이나 현금 구매가 아니라 선물 교환의 윤리에 지배된다. 놀랄 것도 없이, 자신이 가진 부의 일부를 선물로 대하는 사람은 살아가는 모습도 다르다. 우선, 상품을 파는 것과 달리 선물을 주는 것은 주고받는 사람들 사이에 관계를 확립해주는 경향이 있다.◉ 게다가 선물이 한 집단 안에서 순환할 때 선물

◉ 바로 이 관계의 요소 때문에 나는 선물 교환을 '에로틱한' 상업이라고 부르고자 한다. 이때 에로스(끌어당기고 하나로 합치고 한데 묶는 관여의 원리)는 로고스(일반적인 이성과 논리, 특히 차별화의 원리)와 대립된다. 시장 경제는 로고스의 소산이다.

의 거래는 일련의 상호 연결된 관계를 남기며, 일종의 탈중심화된 응집성도 만들어낸다. 앞으로 보겠지만, 선물의 거래에 관한 것으로 간주할 만한 이런 종류의 대여섯 가지 관찰 기록이 있다. 또한 인류학 문헌을 읽어나가는 중에, 선물 교환을 기술함으로써 창조적인 예술가들의 상황을 다룰 수 있는 언어와 화법도 제공받을 수 있겠다는 생각이 들었다. 인류학은 내적 선물에는 그다지 관심을 기울이지 않는 경향이 있기 때문에 나는 곧바로 범위를 넓혀 선물이 나오는 이야기라면 민간설화까지 모조리 섭렵했다. 선물이 무엇이며 어떤 역할을 하는지에 관한 한, 민간설화의 지혜는 부족민의 지혜와 크게 다르지 않다. 하지만 민간설화는 보다 내적인 언어로 이야기된다. 민간설화에 나오는 선물은 어떤 차원에서는 실제 재산을 가리키지만 다른 차원에서는 정신 속의 이미지를 가리키며, 선물이 담긴 이야기는 우리에게 영적인 또는 정신적인 거래를 설명해준다. 사실 나는 현실 세계에서 일어나는 선물 교환에 관한 설명을 많이 제시하지만, 이런 설명도 여러 차원으로 읽혔으면 한다. 그러면서 어떤 차원에서는 실제 교환이 선물 받은/재능 있는○ 사람들이 자신의 선물을 드러내고 또 우리가 그것을 선물 받는, 보이지 않는 교환에 대한 증언이 되기를 바란다.

선물 교환에 관한 고전적인 저작은 1924년 프랑스에서

○ 원문의 'gifted'라는 단어는 이 책 전편에 걸쳐 '선물 받은'이라는 뜻과 '재능 있는'이라는 이중적 의미로 쓰인다. 문맥에 따라 '선물 받은/재능 있는'으로 옮긴다.

출간된 마르셀 모스의 『증여론』이다. 에밀 뒤르켐의 조카인 그는 산스크리트어 학자이자 재능 있는 언어학자인 동시에 종교사가이면서 철학과 역사에 확고히 뿌리박은 초기 사회학자 집단의 일원이다. 그의 에세이는 세기가 바뀔 즈음에 활약한 민족지학자들(특히 프란츠 보아스와 브로니슬라브 말리노프스키, 엘스돈 베스트)의 현장조사 내용으로 이야기를 시작한다. 하지만 거기서 더 나아가 로마의 부동산법과 힌두 서사시, 독일의 지참금 관습은 물론 그 밖에도 훨씬 많은 것을 다루고 있다. 이 에세이는 몇 가지 불후의 통찰을 담고 있다고 판명되었다. 가령 모스는 선물경제가 서로 관련이 있는 세 가지 의무, 즉 주는 의무와 받는 의무 그리고 보답의 의무에 의해 특징지어지는 경향이 있다는 점에 주목했다. 또한 그는 선물 교환을 '총체적 사회현상'으로 이해해야 한다고 강조했다. 총체적 사회현상이라는 말은, 선물 교환은 경제적이면서 동시에 법률적이고 도덕적이며 미학적이고 종교적이며 신화적이기도 한 것이어서 그 의미를 어떤 하나의 분과 학문의 관점만으로는 제대로 기술할 수 없다는 뜻이다.

지난 반세기 동안 교환이라는 문제를 연구한 인류학자는 대부분 모스의 『증여론』을 출발점으로 삼았다. 레이먼드 퍼스와 클로드 레비스트로스를 포함해 많은 이름이 떠

오르지만, 내가 가장 흥미를 느낀 최근의 연구는 시카고대학교의 경제인류학자 마셜 살린스의 연구였다. 특히『석기시대 경제』에는 '선물의 정신'에 관한 탁월한 장이 있다. 여기서 살린스는 모스가『증여론』의 토대로 삼은 원 자료의 일부에 엄격한 텍스트 해석○을 적용하는 한편, 나아가 모스의 사상을 정치철학사에 자리매김한다. 살린스의 저술을 접하면서 나는 처음으로 내 책을 써볼 수도 있겠다는 생각을 했다. 그에게 많은 빚을 진 셈이다.

선물 교환에 관한 주요 연구들이 인류학계에서 행해진 까닭은, 선물이 재산의 원초적 형태여서가 아니라 선물 교환이 대체로 부족은 물론 소집단, 확대가족, 작은 마을, 관계가 긴밀한 공동체, 형제집단 단위의 경제이기 때문이라고 본다. 지난 10년 사이에 또 다른 분과 학문인 의료사회학이 선물 연구에 관심을 기울였는데, 여기에는 또 다른 이유가 있다. 의료사회학자들이 선물 교환의 문제에 끌린 까닭은, 선물하기의 윤리야말로 '이식'이라는, 우리가 '신성한 재산'이라고 부를 만한 인간 신체의 한 부분을 거래하는 데 적당한 형식을 제시한다는 사실을 이해하게 되었기 때문이다. 이 분야의 가장 앞선 연구는 영국 사회정책학자 리처드 티트머스의『선물 관계』로, 이식을 위해 사용될 인간의 혈액을 다루는 방법에 관한 연구였다. 티트머스는 모든 혈액

○ explication de texte, 프랑스 형식주의 문법 분석 방법.

을 선물로 보는 영국의 분류 체계를, 어떤 혈액은 기부로 보고 어떤 혈액은 상품으로 보는 미국식 혼합경제와 비교한다. 티트머스의 연구 이후에 실제로 신체 장기(특히 신장) 이식 기술이 발달하면서 '생명의 선물'의 윤리와 복잡성에 관한 책이 여러 권 출간되었다.

이처럼 선물 교환을 주제로 한 그간의 저술을 일별하기만해도 선물에 관한 포괄적인 이론은 아직 없다는 사실이 분명해진다. 우리에게 주어진 종합적인 진술은 여전히 모스의 『증여론』이 유일한데, 이 책은 제목이 말해주듯 초기 관찰을 모아놓은 것에 앞으로 더 추가되어야 할 연구의 제안을 담았을 뿐이다. 모스 이후에 나온 저술은 대부분이 특정 주제(인류학, 법학, 윤리학, 의학, 공공정책 등)에 국한된다. 내 책도 예외는 아니다. 이 책의 전반부는 선물 교환에 관한 이론이며, 후반부는 그 이론의 언어를 예술가의 삶에 적용해본 것이다. 여지 없이 후반부의 관심사가 전반부에 소개되는 나의 문헌 읽기와 이론 구성을 이끈 지침이다. 이 책에서 나는 많은 주제를 다루지만 또 많은 것을 침묵으로 돌렸다. 가령 짤막한 예외 두세 가지를 빼고는 선물 교환의 부정적 측면(억압적인 의무감을 남기는 선물, 상대를 조종하거나 모욕감을 주는 선물, 위계제를 확립하고 유지하는 선물 등)은 다루지 않는다. 우선순위에 따른 이유도

일부 있지만, 대개는 내가 말하려는 주제 때문이다. 나는 창조적인 정신의 경제, 즉 우리가 우리의 노동 대상으로 받아들이는 내부의 선물 그리고 문화의 운반체가 된 외부의 선물에 관해 이야기하고 싶었다. 나는 악의나 두려움에서 주어지는 선물이나, 비굴함이나 의무감에서 받는 선물에는 관심이 없다. 나의 관심사는 우리가 갈망하는 선물, 그러니까 그것이 우리에게 왔을 때 영혼을 향해 위엄 있게 말을 걸고, 우리를 저항할 수 없게 감동시키는 그런 선물이다.

오 놀라워라! 오 놀라워라! 오 놀라워라!

나는 음식이다! 나는 음식이다! 나는 음식이다!

나는 음식을 먹는다! 나는 음식을 먹는다! 나는 음식을 먹는다!

내 이름은 결코 죽지 않는다, 결코 죽지 않는다, 결코 죽지 않는다!

나는야 첫 세계의 첫 출생자,

신들보다 더 일찍, 죽지 않는 자의 배꼽에서 났도다!

내게 거저 주는 이 그 누구든 나를 가장 크게 도왔나니!

나는 음식이며, 음식을 먹는 이를 먹는다!

나는 이 세계를 넘어섰도다!

이 사실을 아는 그는 태양처럼 빛난다.

이 얼마나 신비로운 법인가!

　　　🖋「타이티리야 우파니샤드」[4]

너는 나로부터 선물을 받았다―그것들은 받아졌다.

그러나 너는 죽은 이들에 관해 생각하는 법을 이해하지 못한다.

겨울 사과와 흰 서리, 그리고 리넨의 향.

이 가난하고 가난한 지구에는 선물밖에 없도다.

　　🖋 체슬라브 밀로즈[5]

1부 선물 이론

↘ ↗ ↓ → → ← ↘ ↓ ↑ ↖ ← ← → ↓ ↑ ↖ ↘ ←

1장
우리가 먹을 수
없었던 어떤 음식

움직임

청교도들이 매사추세츠에 처음 상륙했을 때였다. 그들은 그곳 인디언들이 자기 재산에 품고 있는 감정이 너무나 신기해 보인 나머지 그것에 이름을 붙여줘야겠다는 생각까지 했다. 1764년 토머스 허친슨이 식민지 역사를 썼을 때 그 이름은 이미 옛말이 되어 있었다. 허친슨은 "'인디언식 선물'이란 '상응한 보답이 기대되는 선물'을 뜻하는 관용적 표현"이라고 독자들에게 설명했다.[1] 물론 지금도 우리는 이 말을 사용한다. 그것도 훨씬 폭넓은 의미에서, 줬던 선물을 돌려달라는 무례한 친구를 '인디언식 증여자'Indian giver라고 부른다.

　이런 장면을 상상해보자. 한 영국인이 인디언의 집을

방문하자 주인은 손님이 편히 쉬기를 바라는 마음에서 파이프담배를 나눠 피우자고 청한다. 부드러운 붉은 돌을 깎아 만든 인디언의 파이프는 전통적으로 지역부족 사이에서 돌고 도는 평화의 선물이다. 이 집에 잠시 머물던 파이프는 얼마 지나면 다시 다른 누군가에게 거저 건네진다. 그래서 인디언은 자기 부족끼리 친절을 베풀듯 자신의 손님이 떠날 때에도 파이프를 줘서 보낸다. 영국인은 대단히 기뻐한다. 모국의 영국박물관에 보내기에 얼마나 좋은 물건인가! 집으로 돌아간 그는 벽난로 선반 위에 파이프를 올려둔다. 나중에 이웃 부족의 지도자들이 그 식민지 개척자의 집을 방문한다. 영국인은 놀랍게도 이 손님들이 자신이 가지고 있는 파이프에 어떤 기대를 품고 있음을 알게 된다. 마침내 통역사가 "그들에게 선의를 보여주고 싶다면 담배를 제공하고 그 파이프를 주어야 한다"고 설명한다. 대경실색한 영국인은 사유재산에 대한 감각이 그처럼 희박한 사람들을 지칭하는 말을 만들어낸다. '인디언식 증여자'의 반대말은 '백인식 소유자'white man keeper 또는 '자본주의자' 비슷한 것이 되리라. 그러니까, 그런 사람의 본능은 재산을 돌고 도는 선물의 순환고리에서 빼내 창고나 박물관에 두는 것이다.(더 정확히는 자본주의를 위해, 생산에 사용하기 위해 따로 빼놓는 것이다.)

　(본래의) 인디언식 증여자는 선물의 기본 특성을 알고

있었다. 우리에게 주어진 것은 가지고 있는 것이 아니라 무엇이든 다시 줘버리게 되어 있다는 사실이다. 그렇게 하지 않고 그냥 가지고 있으려면 그것과 비슷한 가치가 있는 것을 대신 내놓아 선물 거래가 계속 진행되게 해야 한다. 마치 당구공 하나가 멈춰 서면서 또 다른 공을 굴려 당구대를 가로지르게 하는 식으로 힘이 옮겨가는 것과 같다. 우리는 우리가 받은 성탄절 선물을 가질 수도 있지만, 다른 것을 주지 않는다면 우리가 받은 선물은 진정한 의미의 선물이기를 그친다. 이리저리 거쳐가다 보면 그 선물이 원래 공여자에게 되돌아갈 수도 있다. 하지만 그것이 선물의 본질은 아니다. 사실, 선물은 원 공여자에게 돌아오지 않고 새로운 제3자에게 주어지는 편이 낫다. 단 하나의 핵심은 **선물은 늘 이동해야만 한다**는 것이다. 물론 가만히 머물러 있는 다른 유형의 재산도 있다. 이런 재산은 분명한 경계가 있거나 이동에 저항한다. 그에 반해 선물은 계속해서 나아간다.

부족을 이뤄 사는 사람들은 흔히 선물과 자본을 구분한다. 대개 이들은 인디언식 선물에 함축되어 있는 감정을 되풀이해 이어가는 법을 알고 있다. "한 사람의 선물은 다른 사람의 자본이 되어서는 안 된다"라고 그들은 말한다.[2] 영국의 사회인류학자 웬디 제임스는 북동 아프리카의 우두크족 사이의 일을 이렇게 설명한다. "동물이든 곡식이든 돈이든, 한 하위씨족에서 다른 하위씨족으로 이동하는 부는

어떤 것이든 선물의 본성을 띤다. 따라서 그 부는 반드시 소비되어야 하지 성장을 위해 투자되어서는 안 된다. 만약 그렇게 이전된 부가 하위씨족의 자본(이 경우에는 소)에 더해지고 그것이 성장과 투자를 위해 유지된다면, 그 하위씨족은 원 선물의 공여자들에게 빚이라는 부도덕한 관계에 있는 것으로 간주된다." 만약 누군가 다른 하위씨족에게서 선물 받은 염소 한 쌍을 가지고 새끼를 치거나 소를 사면 아마 이런 불평이 쏟아질 것이다. "누구누구는 선물을 쌓아두고 투자함으로써 남의 희생으로 부자가 되는 부도덕한 행동을 했고, 따라서 무거운 빚을 지고 있다. 그들은 머지않아 폭풍에 해를 입게 될 거라고 사람들은 예상한다……"3

이 사례에서 염소는 한 씨족에게서 다른 씨족으로 옮겨간다. 앞서 내가 상상한 상황 속에서 돌파이프가 한 사람에게서 다른 사람에게 옮겨가는 것과 같다. 그다음에는 무슨 일이 일어날까? 만약 염소가 선물이라면 이 선물은 계속해서 이동할 것이다. 염소를 받은 사람이 큰 잔치를 열어 모두가 배를 채우게 된다는 뜻이다. 염소를 다시 돌려줄 필요는 없지만 젖이나 더 많은 염소를 생산하기 위해 따로 챙겨두어서는 안 된다. 여기에 다음과 같은 새로운 유의사항이 추가되었다. 만약 선물을 선물처럼 대하지 않으면, 그리하여 재산의 한 형태로 바뀌게 되면 끔찍한 일이 일어날 것이다. 민간설화 속에서 선물을 가지려 드는 사람은 대개 죽는

다. 앞의 일화 속 위험은 '폭풍 피해'다.(대부분 부족집단에서 실제로 일어나는 상황은 폭풍 피해보다 더 나쁘다. 누군가 부족의 선물 관계를 상업화한다면 집단의 사회적 연결망은 예외 없이 파괴된다.)

이제 민간설화로 관심을 돌려보자. 이 모든 것을 다른 각도에서 볼 수 있을 것이다. 민간설화는 집단의 꿈과 같다. 그것은 잠에 들려는 순간에 듣는 그런 종류의 음성으로 이야기되고, 우리의 정신 속에서 우리 삶의 사실들과 한데 뒤섞인다. 내가 첫 번째로 고른 민간설화는 19세기 중반 어느 스코틀랜드 여성에게서 수집한 이야기 「소녀와 죽은 남자」[4]이다.

옛날에 어느 여인이 딸 셋을 키우며 살았다. 어느 날 맏딸이 어머니에게 말했다. "이제 저는 세상으로 나가서 저의 운을 시험할 때가 된 것 같아요." 어머니가 답했다. "내가 너를 위해 빵 한 덩이를 구울 테니 가지고 가거라." 빵이 화덕에서 나오자 어머니가 딸에게 물었다. "작은 덩이와 내 축복을 갖겠니, 아니면 큰 덩이와 내 저주를 갖겠니?" 딸이 답했다. "저는 큰 덩이와 어머니의 저주를 가질래요."

집을 나온 맏딸은 길을 따라 내려갔다. 밤이 찾아와 어둠이 내려앉자 맏딸은 성벽 아래에 앉아 빵을 꺼내 먹

기 시작했다. 그때 땅메추라기 한 마리와 새끼 열두 마리가 주위에 모여들더니 하늘의 작은 새들까지 가세했다. "네 빵을 우리에게 좀 나눠주겠니?" 새들이 묻자 맏딸이 답했다. "싫어, 이 추한 짐승들아. 내가 먹을 것도 부족하다고." 그러자 메추라기가 말했다. "너에게 나의 저주를 내리겠다. 내 열두 마리 새끼들의 저주까지. 그중에서도 네 어머니의 저주가 가장 끔찍할 거야." 맏딸은 일어나서 가던 길을 갔다. 가지고 있던 빵 덩이로는 자기 배를 채우기에도 모자랐다.

얼마 가다 보니 멀리 작은 집이 보였다. 한참을 가야 닿을 듯했지만 맏딸은 금세 문앞에 이르렀다. 문을 두드리자 안에서 목소리가 들려왔다. "누구세요?" "좋은 하녀가 주인을 찾고 있어요." "마침 그런 사람이 필요해요." 목소리가 말했다. 그리고 문이 활짝 열렸다.

맏딸에게 주어진 일은 밤마다 깨어 있으면서 죽은 남자를 지켜보는 것이었다. 남자는 그 집 부인의 동생인데 죽은 몸인데도 가만히 있지 못했다. 맏딸은 품삯으로 금과 은을 한 아름씩 받기로 했다. 또 이곳에 머무는 동안에는 견과를 얼마든지 깨 먹어도 되고, 바늘을 얼마든지 잃어버려도 되고, 골무에 얼마든지 구멍을 내도 되고, 실도 얼마든지 써도 되고, 초도 얼마든지 태워도 되었다. 하지만 초록색 비단 이부자리에서 낮에 잠

을 자는 대신 밤에는 불침번을 서야 했다.

하지만 바로 첫날 밤 맏딸은 의자에 앉은 채 잠이 들고 말았다. 그러자 부인이 들어와 요술 방망이로 맏딸을 쳐 죽이고는 뒤쪽 부엌 쓰레기 더미에 던져두었다.

얼마 뒤 둘째딸이 어머니에게 말했다. "이제 제가 언니 뒤를 이어 제 운을 시험할 때가 된 것 같아요." 어머니는 이번에도 빵을 구워주었고, 둘째 역시 더 큰 덩이와 어머니의 저주를 택했다. 그러자 언니에게 일어났던 일이 둘째에게도 똑같이 일어났다.

이어 막내딸이 어머니에게 말했다. "이제는 제가 언니들의 뒤를 따라 제 운을 시험할 때가 된 것 같아요." 그러자 어머니가 말했다. "너에게도 빵을 구워줘야겠구나. 너는 작은 덩이와 내 축복, 큰 덩이와 내 저주 가운데 어느 쪽을 갖겠니?" 막내딸이 말했다. "저는 작은 빵 덩이와 어머니의 축복을 갖겠어요."

그렇게 집을 나선 막내딸은 길을 따라 내려갔다. 밤이 찾아와 어둠이 내려앉자 막내딸은 성벽 아래에 앉아 빵을 꺼내 먹었다. 땅메추라기 한 마리와 새끼 열두 마리 그리고 하늘의 작은 새들까지 주위에 모여들었다. "네 빵을 우리에게 좀 나눠주겠니?" 새들이 물었다. "그럴게, 귀여운 동물들아. 대신 나와 계속해서 동무가 되어주겠니?" 막내딸은 갖고 있던 빵을 나눠주었

고, 모두가 배불리 먹었다. 새들이 곁에서 날개를 퍼덕이자 그 온기에 막내딸은 포근해졌다.

이튿날 아침 막내딸은 멀리 서 있는 작은 집 한 채를 보았다. 여기서부터 그 집에서의 임무와 품삯 이야기가 똑같이 되풀이된다. 막내딸은 바느질로 시간을 보내며 밤새 시신을 지켜보았다. 자정 무렵 죽은 남자가 일어나 앉더니 억지웃음을 지어 보였다. "이놈, 똑바로 누워 있지 않으면 내가 막대기로 호되게 때려주겠다." 막내딸이 외쳤다. 그러자 남자가 누웠다. 잠시 후 남자가 한쪽 팔꿈치를 짚고 일어나더니 억지웃음을 지었다. 막내딸이 한 번 더 외치자 다시 누웠다.

남자가 세 번째로 일어나자 막내딸이 막대기로 그를 내리쳤다. 그러자 막대기는 죽은 남자에게 달라붙었고, 딸의 손도 막대기에 달라붙은 채 창밖으로 '발사' 되었다! 남자는 소녀를 매단 채 숲속으로 날아갔다. 출렁이는 파도처럼 숲속을 나는 내내 나무열매가 눈을 때리고 야생자두가 귓가를 울렸다. 마침내 두 사람은 숲을 통과했고, 집으로 돌아왔다.

막내딸에게는 금은 한 아름 그리고 코디얼○ 한 병이 주어졌다. 막내는 두 언니를 발견하고 코디얼로 문질러 되살아나게 했다. 그러고 나서 세 소녀는 여기 앉아 있는 나를 두고 떠났다. 그렇게 그들이 잘 지내게 됐으

○ 물을 타서 마시는 진한 과일음료.

면 좋은 일이고, 잘 지내지 못한다 해도 상관없다.

이 이야기에는 적어도 네 가지 선물이 등장한다. 첫 번째 선물은 말할 것도 없이 빵이다. 어머니가 딸들을 떠나보내며 준 선물이다. 빵은 곧 두 번째 선물로 변한다. 막내딸은 그 빵을 새들과 나눠 먹음으로써 선물이 계속해서 돌도록 한다. 이것이 바로 이 이야기의 도덕적 핵심이다. 막내딸이 선물을 올바로 대한 결과, 목숨을 구하는 것 외에도 몇 가지 혜택이 더 돌아온다. 선물이 맺은 결실인 셈이다. 첫째, 소녀와 새들은 배고픔을 던다. 둘째, 새들은 그녀와 친구가 된다. 그리고 셋째, 소녀는 밤새 잠들지 않고 임무를 완수할 수 있었다.(앞으로 보겠지만 이런 결과들은 우연이 아니다. 전형적인 선물의 결실이다.)

아침이 되자 세 번째 선물, 코디얼 한 병이 나타난다. '코디얼'은 심장을 북돋우기 위해 복용하는 음료다. 본래 이 이야기에서 쓰인 게일어로는 ballen-iocshlaint인데, 단어 그대로의 의미에 좀더 충실하게 번역하면 '건강 젖꼭지' 또는 '이코르 젖꼭지'('이코르'란 신들의 혈관 속에서 피 대신 흐르는 영액을 뜻한다)다. 따라서 소녀에게 주어진 것은 한 병의 치유음료다. 전 세계 민간설화 속에 등장하는 '생명수'와 다를 바 없다. 그것은 힘이 있어서 언니들을 소생시킬 수 있다.

이 음료는 임무를 완수한 보상으로 거저 주어진 것이다. 딸들에게 일을 맡길 때마다 장황하게 늘어놓았던 품삯에는 들어 있지 않았던 선물이다. 그것이 어디에서 왔느냐는 질문은 나중을 위해 잠시 미뤄두자. 일단 선물이 주어진 이후 그것에 어떤 일이 일어나는지부터 보자면, 이 막내딸은 바보가 아니다. 그녀는 끊임없이 선물을 움직이게 한다. 즉 선물을 다시 언니들에게 주어 생명을 되찾게끔 한 것이다. 이것이 바로 이야기 속에 담긴 네 번째이자 마지막 선물이다.◉

◉ 이 이야기는 선물의 주요 특징을 거의 다 묘사하고 있기 때문에 다시 언급할 것이다. 그래서 여기서는 따로 이 이야기의 의미를 한번 짚어보려 한다. 내 생각에 이 이야기는, 아버지 없는 소녀가 세상에서 살아가려면 어머니와 좋은 관계를 맺으라는 메시지를 담고 있다. 새들은 어머니의 정령에 해당하는데, 이제 우리는 새들을 소녀의 '정신적 어머니'라 부를 수 있을 것이다. 소녀는 선물을 정신적 어머니에게 돌려주고, 그 결과 이야기의 남은 전개 과정에서 도움이 되는 어머니의 지혜mother-wits, 다시 말해 타고난 지혜 혹은 상식을 갖게 된다. 이야기 속에서 죽은 남자를 소녀의 아버지와 연결 짓는 무언가는 나오지 않지만 어머니는 과부처럼 보인다. 아니면 어찌 됐든 이야기 초반 아버지의 부재는 문제가 남자와 관련이 있는 것임을 암시한다. 분명하지는 않지만, 소녀가 만나는 첫 번째 남자가 죽은 사람일 뿐 아니라 힘든 상대라는 사실에 우리가 눈썹을 치켜올리게 되는 것은 당연하다.

그 남자는 죽었지만 완전히 죽은 것은 아니다. 그를 막대기로 후려치자 소녀는 그에게 달라붙게 된다. 따라서 여기서 주제는, 아비 없는 여성이 집을 떠났을 때는 죽은 남자에 달라붙는다는 사실을 해결해야만 한다는 것이다. 이는 위험한 상황이다. 두 언니는 결국 죽고 말았으니까.

숲속을 정신없이 지나가는 동안에는 많은 일이 일어나지 않는다. 다만 죽은 남자와 소녀 둘 다 찰과상을 입는다. 하지만 소녀는 내내 깨어 있었는데, 이는 필시 새들에게서 얻은 힘일 것이다.

이 이야기는 또한 선물을 계속 움직이게 하지 않으면 어떤 일이 일어나는지 알게 해준다. 움직일 수 없는 선물은 선물의 특성을 잃는다. 웨일스의 전통적인 믿음에 따르면, 요정이 가난한 사람에게 빵을 주면 받은 그날 바로 먹어야 한다. 그렇지 않으면 그 사람은 독버섯으로 변한다.[5] 가령 선물을 끊임없이 흐르는 강이라고 치면, 이야기 속 막내딸은 선물을 제대로 처리함으로써 자신을 그 흐름의 수로가 되게 했다. 누군가 그 강을 둑으로 막으려 들면 강물이 고이거나 아니면 강물이 그 사람을 가득 채운 끝에 터지고 말 것이다. 이 민간설화에서 맏딸과 둘째딸이 받은 것은 어머니의 저주만이 아니었다. 밤의 새들한테서도 두 번째 운이 주어졌다. 그때 두 딸이 어미새에게 인심을 베풀었더라면 어미새가 반복해서 저주를 내리지는 않았을 거라고 상상할 수 있다. 두 딸은 그 대신 선물의 흐름을 막으려 한다. 중요한 것은 소유이고 크기라고 생각했기 때문이다. 그로 인한 결과는 분명하다. 선물을 자신들이 가짐으로써 그들은 더 이상은 갖지 못한다. 그들은 더 이상 선물이 오가는 흐름의 수

그 새들이 야행성이기 때문이다. 어머니와의 연결이 소녀에게 시련까지 덜어줄 수는 없지만 덕분에 살아남을 수 있다. 모든 것이 끝나자 소녀는 남자에게서 떨어진다. 우리는 그 문제가 다시는 일어나지 않으리라고 짐작해도 좋을 것이다.

이 이야기의 딜레마는 선물과 직접적인 관련은 없지만, 모든 정신적인 작업은 선물 교환을 거쳐 이뤄진다. 이 이야기에 대한 나의 해석은 융 심리학자인 마리-루이스 폰 프란츠의 영향을 받았다. 그녀의 전형적인 분석 방법은 남편과 아내는 물론 그들의 영적 대응물까지 합친 '결혼 4위'를 찾는 데서 시작하는 것이다. 폰 프란츠의 저술로는 『민담 속의 여성성』과 『민담 속의 그림자와 악』 등이 있다.

로가 아니므로 선물의 결실을 누리지도 못한다. 누리지 못한 결실 중 하나는 바로 자기 자신의 삶일 것이다. 그들의 어머니가 준 빵이 그들 안에서 독버섯으로 변해버린 것이다.

선물의 이동을 다른 말로 표현하자면, 선물은 항상 다 쓰고 소비하고 먹어버려야 한다. 선물은 소멸하는 재산이다. 지금까지 우리가 본 두 가지 이야기에 나오는 선물이 모두 음식이라는 사실은 우연이 아니다. 음식은 선물에 관한 가장 흔한 이미지에 속한다. 음식은 소비될 것이 뻔하기 때문이다. 심지어 선물이 음식이 아닐 때에도, 내구성 있는 재화라고 여겨지는 무엇일 때에도 먹는 것처럼 불릴 때가 많다. 트로브리안드 군도에서는 조개껍질로 만든 목걸이와 팔찌가 의례적 선물인데, 한 집단이 다음 집단에게 건넬 때 관례상 주는 사람이 그것을 땅에 던지고 이렇게 말한다. "여기, 우리는 먹을 수 없는 음식이 좀 있다."[6] 또는 웬디 제임스가 연구한 부족의 남자를 다시금 예로 들면, 그는 자기 딸의 결혼을 맞아 받은 돈을 두고서 그것을 쓰기보다 넘겨줄 거라고 말하는데, 단지 이런 식으로만 표현할 뿐이다. "신이 내게 주신 아이들을 위한 돈을 내가 받은 터에 그것을 내가 먹을 수는 없다. 다른 사람들에게 주어야 한다."[7]

우리가 아는 가장 유명한 선물 체계의 많은 것이 음식을 중심으로 하며, 내구성 있는 재화도 마치 음식인 양 대한다. 북태평양 연안지역 아메리카 인디언의 포틀래치는 원

래 '한턱'big feed이었다.[8] 단순히 말해 포틀래치는 집단 내에서 자신의 서열을 공적으로 인정받으려는 부족의 일원이 며칠 동안 베푸는 축제이다. 마르셀 모스는 '포틀래치'가 동사로 쓰일 때는 '베풀다' 또는 '소비하다'로, 명사로 쓰이면 '베푸는 사람' 또는 '충족되어야 할 곳'으로 옮긴다. 포틀래치에는 내구성 있는 재화도 포함되지만, 이 재화를 마치 음식인 양 소멸시켜야 한다는 것이 축제의 핵심이다. 집들은 불태워지고 제의에 쓰인 물건들은 파괴되어 바닷속에 버려진다. 포틀래치를 행하는 부족인 하이다족은 자신들의 축제를 "부를 죽이기"killing wealth라고 부른다.[9]

선물이 쓰이고 소비되고 먹힌다는 것은 때로는 이 마지막 사례처럼 완전히 파괴된다는 뜻이기도 하지만, 보다 간단하고 정확하게 말하자면 선물이 그것을 줘버리는 **사람**을 위해 소멸한다는 것을 의미한다. 선물 교환에서는 거래 자체가 대상을 소비한다. 선물이 주어지면 뭔가 되돌아올 때가 많다는 말은 맞지만, 보답을 교환의 명시적 조건으로 삼는다면 선물은 더 이상 선물이 아닐 것이다. 만약 이야기 속 막내딸이 빵을 새들에게 팔려고 내놓았다면 이야기의 전체적인 분위기는 달라졌을 것이다. 하지만 그러는 대신 소녀는 빵을 희생시킨다. 어머니가 준 선물은 소녀의 손을 떠났을 때 죽고 사라진다. 소녀는 더 이상 그것을 통제하지 않을 뿐만 아니라 보상에 관한 어떤 계약도 없다. 소녀가 보기

에 그 선물은 소멸되었다. 그렇다면 이것은 내가 선물에 관해 이야기하면서 '소비'라는 단어를 사용한 것과 일맥상통한다. 즉 선물이란 아무런 보상의 확약 없이 한 사람의 손에서 다른 사람의 손으로 이동할 때 소비된다. 따라서 선물의 소비와 선물의 이동 간에는 별 차이가 없다. 시장의 교환에서는 평형 또는 균형 상태라는 것이 있다. 우리는 저울의 균형을 잡기 위해 값을 지불한다. 반면 선물을 줄 때에는 모멘텀○이 있다. 선물의 무게는 몸에서 몸으로 이동한다.

여기서 나는 소비의 의미에 대해 한마디 덧붙여야겠다. 서구 산업세계는 '소비재'로 유명하지만 내가 말하는 소비와는 전혀 다르기 때문이다. 다시 말하지만 둘의 차이는 교환의 방식에 있으며, 재화의 형태 자체에서 그 차이가 가장 구체적으로 느껴진다. 희귀도서 박람회에 처음으로 갔던 때를 기억한다. 소로와 휘트먼과 크레인의 저서 초판본들이 안쪽에 가격표를 붙인 채 열로 오그라든 비닐로 조심스레 포장되어 있었다. 어쨌거나 단순히 밀폐된 비닐봉지가 추가됨으로써 그 책들은 살아 있는 것의 운반체에서 화학성분 방부제를 넣은 빵과 같은 재화로 변형되었다. 재화의 교환에서 구매자와 판매자는 둘 다 비닐봉지 안에 있었다. 그러나 여기에는 선물 교환의 접촉이란 없었다. 모든 관심이 교환의 균형을 맞추는 것, 교환 자체가 어떤 것을 소비하거나 사람들이 서로 엮이는 일이 없도록 하는 데 있기

○ 물체가 한 방향으로 움직이려는 경향.

때문에 어떤 움직임도 감정도 없다. 이때 소비재는 교환이 아니라 그것의 소유자에 의해 소비될 뿐이다.

소비하려는 욕망은 일종의 욕정이다. 우리는 세상이 우리를 통해 공기나 음식처럼 흐르기를 바란다. 우리는 몸 안에서만 운반될 수 있는 무언가에 목말라 있고 굶주려 있다. 하지만 소비재는 이 탐욕을 낚시질만 할 뿐 만족시키지는 않는다. 상품의 소비자는 열정 없는 식사에 초대받을 뿐이다. 이런 소비는 포만감도 열의도 주지 않는다. 그는 다른 누군가의 자본에서 떨어지는 것을 먹게끔 유인되지만 내적 양분의 혜택은 얻지 못하는 이방인이다. 그는 식사가 끝난 후에도 배가 고프다. 마치 탐욕이 우리를 집에서 끌고 나와 허무로 이끌었을 때 다들 느끼는 것처럼 우울하고 지쳐 있다.

선물 교환에는 결실이 많다. 앞으로 보겠지만, 선물의 결실이 우리의 욕구를 만족시킬 때까지 재산을 선물로 대하게 하는 압력은 늘 존재할 것이다. 어떤 의미에서는, 바로 이런 압력이 선물을 계속 이동하게 한다. 누군가 선물의 이동을 막으려 하면 폭풍이 몰려와 작물을 망칠 것이라고 우두크족이 경고할 때, 실제로 폭풍을 데려오는 것은 선물의 이동에 대한 그들의 바람이다. 선물이 먹히지 않으면 끊임없이 굶주림이 솟아난다. 그림 형제가 찾아낸 민간설화 가운데 「배은망덕한 아들」[10]이라는 이야기가 있다.

옛날옛적에, 어느 부부가 구운 닭을 나눠 먹으려던 참이었다. 그때 늙은 아버지가 오는 것을 보자 남편은 아버지에게 닭을 주는 것이 아까워 재빨리 닭을 감췄다. 늙은 아버지는 와서 물만 마시고 갔다.

그제야 남편은 구운 닭을 다시 상에 올리려 했다. 하지만 그가 손을 뻗자 닭이 커다란 두꺼비로 변하더니 그의 얼굴로 펄쩍 뛰어올라 다시는 내려오려 하지 않았다.

누군가 떼내려고 하면 두꺼비는 금방이라도 그 사람 얼굴에 뛰어들 것처럼 무섭게 인상을 썼고, 결국 아무도 만질 엄두를 못 냈다. 이 배은망덕한 아들은 얼굴을 뜯어먹히지 않으려면 날마다 두꺼비에게 먹을 것을 줘야 했다. 그리하여 그는 쉴 새 없이 세계 곳곳을 헤매고 다녔다.

여기서 두꺼비는 한 사람의 선물이 다른 사람의 자본이 되면, 즉 선물이 이동을 멈추면 언제든지 나타나는 굶주림을 뜻한다. 우리가 선물의 결실을 욕망하는 만큼, 그 결실이 감춰졌을 때 우리는 이빨을 드러낸다. 재산을 쌓아두면 부자의 아내에게서 도둑과 거지가 태어나기 시작한다. 이와 같은 설화는 선물을 계속 이동하게 하는 어떤 힘이 존재함을 이야기한다. 어떤 재산은 소멸되어야만 한다. 그것을

보존하는 것은 우리의 한계를 넘어서는 일이다. 우리는 선택의 여지가 없다. 바꿔 말하면, 우리의 선택은 선물을 계속 움직이게 하거나 아니면 먹어 없애는 것이다. 우리는 두꺼비의 지독한 탐욕을 택하든가 아니면 우리의 선물이 소비되면서 굶주림은 사라지는 보다 우아한 소멸을 택하는 수밖에 없다.

원

선물은 주는 자에게로 향한다, 그리고 대개는 그에게 되돌아온다. 어김없이⋯⋯.

 ✎ 월트 휘트먼[11]

앞에 나온 스코틀랜드 민담 「소녀와 죽은 남자」에는 다소 의아한 부분이 있다. 병에 담긴 코디얼은 어디에서 났을까? 아마도 어머니한테서 왔거나, 아니면 적어도 어머니의 정령에게서 왔지 싶다. 선물은 그냥 움직이는 게 아니라 원을 그리며 움직인다. 어머니는 빵을 딸에게 주고 딸은 다시 새들에게 주는데, 내 생각에 이 새들은 어머니의 영역에 속한다. 그 이유는 소녀에게 말을 거는 것이 어미새일 뿐만 아니라 언어적으로도 어머니와 어미새는 연결이 되기 때

문이기도 하다(어머니에게는 '세 딸'이 있고, 어미새에게는 '새끼들'이 있다). 병에 담긴 코디얼 역시 어머니의 영역에 속한다. 게일어로 그 단어가 '이코르 젖꼭지'를 뜻한다는 사실을 떠올려보면 알 수 있을 것이다. 물론 차원은 다르지만(코디얼은 신들의 피가 흐르는 가슴을 가진 다른 종류의 어머니다), 그래도 여전히 모성의 영역에 속한다. 따라서 구조적으로 보면 그 선물은 어머니에게서 딸에게로, 다시 어머니○를 거쳐 딸에게로 이동한다. 이런 식으로 두 차례 원을 그리며 선물 자체는 빵에서 생명수로, 육신의 음식에서 영적인 음식으로 상승한다. 그 지점에서 소녀가 선물을 언니들에게 주어 생명을 되찾게 하면서 순환의 원은 확장된다.

선물이 이동하며 그리는 원의 형상은 민족지학의 한 사례에서 보다 분명히 관찰할 수 있다. 선물 제도는 부족민 사이에서는 보편적이다. 가장 잘 알려진 몇몇 사례는 서구 민족지학자들이 19세기에서 20세기로 바뀔 무렵에 연구한 것이다. 그중 하나인 '쿨라'는 뉴기니 동쪽 끝 인근 남양군도에 사는 마심족의 의례적인 교환을 말한다.[12] 말리노프스키는 제1차 세계대전 시기에 이 제도에서 몇 년을 지내며 주로 북서쪽 끝에 있는 트로브리안드 군도에 머물렀다. 말리노프스키는 후속 저서 『서태평양의 항해자들』에서 영국으로 돌아온 후 스코틀랜드 에딘버러 성을 방문했을 때 스

○ 새와 코디얼이 속한 모성의 영역.

코틀랜드 왕관의 보석을 보고 쿨라를 떠올리게 된 장면을 이렇게 묘사했다.

관리인은 여러 왕과 여왕이 그 보석들을 언제 어떻게 착용했는지와 그중 몇몇 보석이 런던으로 가게 된 사연, 그 바람에 스코틀랜드 국민이 어마어마하게 분노했다는 사실과 보석들이 반환된 과정, 지금은 아무도 만질 수 없게끔 자물쇠로 채워져 안전하게 보관되어 있다는 사실, 그로 인해 모두가 기뻐하고 있다는 이야기 등을 들려주었다. 그 보석들을 보고 있자니, 참으로 추하고 쓸데없으며 볼품없는 데다 저속하기까지 하다는 생각이 들었다. 비슷한 이야기를 최근에도 들은 적이 있고 그런 유의 다른 물건도 많이 봤기 때문에 다 비슷한 인상을 받았다.

그러면서 산호섬의 원주민 마을과 판다누스 나뭇잎 지붕을 인 임시 제단, 갈색 피부의 벌거벗은 남자들이 곧 무너질 듯한 그 작은 제단을 둘러싸고 있던 장면이 머릿속에 떠올랐다. 그중 한 남자가 내게 가늘고 기다란 붉은 줄과 커다랗고 낡아빠진 하얀 물건들을 보여주었는데 볼품도 없고 기름기로 미끈거렸다. 그는 존경심을 품은 채 물건들의 이름을 소개하며 얽힌 역사를 이야기하고, 언제 누가 그것들을 착용했는지 그리고 어

떻게 소유주가 바뀌었는지, 그것들을 잠시 갖는 것이 어째서 마을의 중요성과 영광을 나타내는 위대한 신호 인지를 이야기하곤 했다.

쿨라 교환에서는 두 가지 의례적인 선물이 핵심적인 자리를 차지한다. 바로 조개껍질로 만든 팔찌와 목걸이다. 말리노프스키에 따르면 "조개팔찌는 큰 고깔 모양 조개껍질의 맨 위 좁은 끝부분을 잘라낸 다음 남은 부분을 갈아 광택을 내서 만든다." 목걸이는 작고 둥글고 납작한 붉은 조개껍질을 줄로 꿰어 긴 사슬로 만든다. 팔찌와 목걸이 모두 섬 전역에 걸쳐 가가호호 전달되면서 순환한다. 어떤 남자의 집에 목걸이나 팔찌가 있으면 그는 "높은 명성을 얻을 수 있을 뿐만 아니라, 그것을 전시하며 어떻게 입수했는지 이야기하고, 앞으로 그것을 누구에게 줄 것인지 계획도 할 수 있다. 이 모든 것이 부족 내 단골 화제가 된다."

말리노프스키는 이들 쿨라 품목을 "의례적 선물"이라고 부른다. 실제적 용도보다 사회적 용도가 훨씬 크기 때문이다. 내 친구 한 명도 대학 친구들끼리 바람 빠진 농구공을 서로 계속해서 돌리는 장난을 친 적이 있다. 누군가 바람 빠진 공을 아무도 모르게 다른 누군가의 방에 맡겨두는 식이다. 명백한 무용성無用性 때문에 그런 물건이 그들 사이에 집단정신을 나르는 운반체가 되기 쉬운 듯싶다. 또 다른 남성

은 어릴 적 부모님과 부모님의 절친 부부가, 이 경우에도 재미 삼아 굴착기 수리용으로 맞춤제작된 듯한 큼지막한 렌치를 서로 줬다 받았다 했다고 한다. 어느 날 두 가족이 함께 소풍을 갔다가 그 렌치를 처음 발견했는데, 그 뒤로 몇 년 동안이나 처음에는 이 집, 다음에는 저 집의 크리스마스트리 밑이나 우산꽂이 안에서 나타나곤 했다. 그런 교환의 일원이 되어본 적은 없다 해도 주변에 물어보면 이런 유의 이야기를 쉽게 찾을 수 있다. '쓸모없는' 선물의 즉석 교환은 대단히 흔했기 때문이다. 물론 말리노프스키가 마심족에게서 발견한 것과 같은 깊이와 우아함에 이를 만큼 발전하기는 힘들겠지만 말이다.

쿨라 선물인 조개껍질 팔찌와 목걸이는 마심 군도의 넓은 성 사이를 끊임없이 이동한다. 원을 그리며 이동할 때마다 ('남성'으로 간주해서 여성이 착용하는) 붉은 목걸이는 시계 방향으로 돌고 ('여성'이어서 남성이 착용하는) 팔찌는 반시계 방향으로 돈다. 쿨라에 참여하는 사람은 이웃한 부족마다 자신의 선물 상대가 있다. 가령 한 남자가 있고 그 좌우로 선물 상대가 앉아 원을 이루고 있다고 가정하면, 그는 늘 왼쪽 상대로부터 팔찌를 받아서 오른쪽 사람에게 건넬 것이다. 목걸이는 그와 반대 방향으로 돈다. 물론 이런 물건들이 실제로 손에서 손으로 건네지는 것은 아니다. 섬에서 섬으로 이동하는 카누로 실어 나르는데, 그러려면 준

비를 단단히 해서 수백 킬로미터씩 이동해야 한다.

두 가지 쿨라 선물은 서로 교환된다. 만약 누군가 목걸이를 내게 가져오면 나는 답례로 그만한 가치가 있는 팔찌를 그에게 줄 것이다. 받는 즉시 답례선물을 할 수도 있고 1년까지 기다릴 수도 있다.(물론 그 정도까지 오래 기다린다면 그 사이에 신의를 보여주기 위해 그보다 작은 선물 몇 가지를 그에게 줄 것이다.) 일반적으로 쿨라에 해당하는 각 물건이 도서 지역을 완전히 한 바퀴 도는 데는 2년에서 10년 정도 걸린다.

이런 선물들이 서로 교환되기 때문에 쿨라는 내가 1장에서 제시한 평형에 반하는 규칙에 위배되는 것처럼 보인다. 하지만 좀더 자세히 들여다보자. 우리는 쿨라 물품이 계속 이동하게 되어 있다는 데 유의해야 한다. 각 선물은 한 사람에게 잠시 머물지만, 그것을 너무 오래 가지고 있으면 쿨라 관계에서 '느리고' '경직된' 사람이라는 평판을 얻기 시작할 것이다. 말리노프스키는 선물은 "결코 멈추지 않는다"라고 썼다. "처음에는 그 사실이 좀처럼 믿기지 않는다. (……) 하지만 그럼에도 누구라도 쿨라 물품을 일정기간 동안 가지고 있는 것이 사실이다. (……) 따라서 쿨라에서 '소유'란 아주 특별한 경제 관계다. 쿨라 속에 있는 사람은 이를테면 1년이나 2년이 넘도록 그것을 가지고 있는 법이 없다." 말리노프스키는 이에 관한 설명을 확장하면서, 앞에서

들었던 왕관 보석에 대한 비유는 포기해야 한다는 사실을 알게 된다. 트로브리안드 주민도 재산을 소유한다는 게 어떤 것인지는 알지만 그들의 소유 감각은 유럽인과는 완전히 다르다. 트로브리안드 주민의 "사회규약은 소유하는 것은 대단한 존재가 되는 것이고, 부는 사회적 서열에 따르는 필요불가결한 부수입이며 개인적 덕망의 자질이라고 규정한다. 그러나 중요한 점은 그들에게 소유하는 것이란 주는 것이라는 사실이다. 바로 이 점에서 원주민들은 우리와 분명한 차이를 보인다. 어떤 물건을 소유하는 사람은 자연스럽게 그것을 나누고 배분하며, 그 물건의 수탁자이자 분배자가 될 것으로 기대된다."[13]

쿨라 선물이 이동한다고 해서 그 자체만으로는 평형 상태에 머물지 않으리란 보장은 없다. 앞에서 보았듯이, 선물은 이동하지만 교환도 되기 때문이다. 하지만 교환을 지배하는 두 가지 윤리가 있다. 그러다 보니 거시적으로 평형 상태에 이를 수는 있어도 개인 차원에서는 불균형의 감각, 이동의 무게감이 있게 마련이어서 늘 선물은 교환되는 모습으로 나타난다. 첫 번째 윤리는 선물에 대한 의논을 금한다. 말리노프스키는 이렇게 말한다. "쿨라는 의례적인 선물의 증여로 이뤄지는 것이라 시간이 경과된 후에 그에 상응하는 답례선물로 보답되어야 한다. (……) 그러나 [이 점이 중요한데] 선물은 결코 맞교환될 수는 없으며 두 물건의

등가성을 두고 의논하고 흥정하고 계산되는 일이 있어서는 안 된다." 사람들은 자신의 선물에 대한 답례품으로 무엇이 올지 궁금해할 수는 있지만 입 밖으로 드러내서는 안 된다. 선물 교환은 물물교환의 일종이 아니다. "쿨라 거래의 예의는 엄격히 지켜지고, 대단히 소중하게 여겨진다. 원주민은 그것을 물물교환과는 구분한다. 물물교환은 원주민 사이에서 폭넓게 이뤄지는 데다, 그에 관한 생각도 분명하다. (……) 이들은 쿨라의 절차가 맞지 않거나 너무 서두르거나 또는 예의에 어긋난 것을 보고 비판할 때 '그는 쿨라를 물물교환하듯 한다'고 말한다." 물물교환의 당사자들은 계속 이야기를 주고받은 끝에 균형을 맞추지만, 선물은 말없이 주어진다.

두 번째 중요한 윤리에 대해서 말리노프스키는 이렇게 말한다. "답례선물의 등가성은 주는 사람에게 맡겨진다. 따라서 어떤 식의 강제도 행사될 수 없다." 만약 누군가 고급 조개팔찌 세트를 받고 답례로 2등급 목걸이를 준다면, 사람들이 뭐라고 말은 할 수 있어도 그것을 두고 취할 수 있는 일이란 아무것도 없다. 물물교환을 할 때는 흥정을 한다. 그리고 누군가 약속한 것을 이행하지 않으면 추궁한다. 하지만 선물은 선물이어야 한다. 이는 선물 상대에게 내 실체 중 일부를 주고, 그다음에는 그가 나에게 그의 일부를 줄 때까지 잠자코 기다리는 것과 같다. 나 자신을 상대의 손에 맡기

는 것이다. 이런 규칙들로 인해(그리고 이런 규칙이야말로 선물 제도의 전형성이다) 선물은 교환됨에도 불구하고 운동성을 보존한다. 거래는 존재하지만, 거래되는 물건을 상품이라고 할 수는 없다.

우리는 흔히 선물을 두 사람 사이에 교환되는 것으로, 감사는 실제 증여자에게로 다시 향하는 것으로 여긴다. '선물을 돌려준다'는 뜻의 표준 사회과학 용어인 '호혜성'reciprocity에는 이처럼 사람들 사이에서 앞뒤로to and fro 오가는● 느낌이 담겨 있다.

'서로 선물하기'는 선물 교환의 한 유형이긴 하지만 그중 가장 단순한 것에 해당한다. 선물은 원을 그리며 이동하는데, 두 사람이 만드는 원은 그리 크지 않다. 선은 두 점으로 이루어지지만 원은 평면상에 존재하므로 적어도 세 개의 점이 있어야 한다. 그런 까닭에 앞으로 보게 될 선물 교환의 이야기에는 대부분 최소한 세 사람이 등장한다. 앞서 쿨라의 선물 교환 또한 좋은 예다. 쿨라 선물이 이동하려면 각 사람에게 적어도 두 명의 선물 상대가 있어야 한다. 이 경우 원은 당연히 그보다 더 크지만, 하한선은 세 사람이다.

'돌아가며 선물하기' 방식은 '서로 선물하기'와 몇 가지 다른 점이 있다. 첫째, 선물이 원을 그리며 이동할 때는 준 사람에게서 받는 법이 없다. 나는 계속해서 조개팔찌를 서쪽 상대에게 주지만, 두 사람 사이의 주고받기와는 달리

● 이 말의 어원인 re and pro는 마치 왕복 기관처럼 뒤로 갔다 앞으로 갔다 한다는 뜻이다.

상대가 내게 팔찌를 돌려주는 일은 결코 없다. 전체의 분위기가 다르다. 이때 그려지는 원형은 선물에 대한 논의 금지를 구조화한 것에 해당한다. 나에게는 선물을 주지 않는 누군가에게 내가 선물을 하면(하지만 나는 다른 곳에서 받으면) 마치 선물이 한 바퀴를 돌고 나서야 내게 돌아오는 것과 같다. 나는 맹목적으로 줘야만 한다. 그러면서 일종의 맹목적인 감사를 느낀다. 순환의 원이 작을수록(특히 단 두 사람 사이라면) 아무래도 물건에 더 눈길을 주게 되고, 파는 사람처럼 생각하기 시작할 가능성이 커진다. 그에 반해 선물이 눈에 보이지 않는 한, 선물 교환의 어느 일방에 의해 마음대로 조작될 수 없다. 선물이 원을 그리며 이동하면 그 움직임은 개인의 통제를 넘어선다. 그 결과 각 선물을 건네는 사람은 집단의 일부가 되어야만 하고 각각의 공여는 사회적 신뢰의 행동이 된다.

선물 순환의 원은 크기가 얼마나 될까? 이 질문에 답하려다 보니 나는 선물의 이동을 담고 있는 그릇인 원형을 선물의 '몸' 또는 '에고'로 생각하게 되었다. 심리학자들은 간혹 에고를 모성the Mother, 부성the Father, 자아the Me와 같은 하나의 복합체로 설명한다. 이 세 가지는 우리가 성장하는 동안 정신의 장에서 이미지와 에너지가 한데 무리를 이루는 중요 지점에 해당한다. 마치 별자리를 이루는 별들과도 같다. 자아와 같은 형태와 크기의 에고 복합체는 모든 것을

개인적으로 받아들이는 우리 정신의 한 부분이다. 이것은 우리의 사적인 역사, 즉 다른 사람이 우리를 어떻게 대하는지, 우리는 어떻게 보고 느끼는지를 간직한다.

에고 복합체는 극복되거나 제거되어야 할 무엇이 아니라 계속 확장해가는 무언가로 보는 것이 유용하다. 에고는 대부분 청소년기에 이르는 시점까지 차츰 형태를 갖춰가며 굳어진다. 그러나 그때까지는 작은 '하나의 에고'에 불과하다. 그 후, 이를테면 사랑에 빠지면 정체성의 별자리가 확장되면서 하나의 에고는 '둘의 에고'가 된다. 젊은 연인은 종종 자신을 '나' 대신 '우리'라고 부르는 것을 발견하고 스스로 놀라곤 한다. 우리는 저마다 성숙해지면서 점점 더 확장된 공동체와 자신을 동일시한다. 그리고 마침내 집단-에고 group-ego와 더불어 생각하고 행동하게 된다. 이 집단-에고는 왕과 현명한 원로 들의 입을 빌려 '우리'라는 이름으로 말을 한다. 물론 집단-에고가 커질수록 우리가 보통 에고라고 할 때와 같은 느낌은 약해지지만, 그럼에도 그런 느낌이 완전히 사라지지는 않는다. 그러니까 청소년이 자신을 생각하든 자기 민족을 생각하든, 그 속에 포함되지 않은 사람이 보기에는 늘 자기중심주의처럼 느껴진다. 즉 여전히 경계가 존재한다.

하지만 에고가 더욱더 확장되면 그 성격도 변하면서 더 이상은 에고라고 부르지 않을 다른 무엇이 된다. 그 경우

에는 우리가 인간 종보다 훨씬 큰 개념의 일부로 행동하는 의식이 자리 잡는다. 머릿속에 이런 그림을 그릴 때마다 나는 휘트먼의 시「나 자신의 노래」마지막 장에서 휘트먼이 공기 중으로 사라지는 모습을 떠올린다.

나는 나의 살을 소용돌이 속으로 흩뿌리고, 레이스 자락에 떠내려 보낸다.

나는 내가 사랑하는 풀에서 자라게 하려고 나 자신을 흙에 양도하나니,
나를 다시 보고 싶으면 당신의 구두창 밑을 살펴라.[14]

이제 '나'를 말하는 부분은 흩어진다. 우주 자체에 경계가 생기지 않는 한, 바깥이 생겨날 경계라고는 아무것도 없다.

이 모든 것에서 우리는 '에고'를 '몸'으로 대체할 수 있을 것이다. 원주민은 보통 자기 씨족을 '나의 몸'으로 지칭한다. 우리가 결혼식을 두고 '한몸'이 된다고 하는 것과 같다. 이러한 인식에서도 몸은 개인의 피부를 넘어 확대될 수 있고, 확대의 최종 단계에 이르면 아예 사라진다. 선물의 정신 속에 있을 때 우리는 몸이 바깥으로 열려 있다고 느끼고 싶어 한다. 에고는 확고함이 나름의 미덕이지만 어떤 지점

에 이르면 휘트먼의 말마따나 세계와 주고받는 관계의 확장을 즐기게 되고, 마침내 원숙해지면서 포기된다.

선물은 에고의 매 단계에서 순환할 수 있다. '하나의 에고' 단계에서 우리는 자기만족을 이야기한다. 그것이 강제된 것이든 스스로 선택한 것이든, 선이든 악이든, 자기만족 단계에 나타나는 특징은 고립이다. '둘의 에고'인 상호 선물 단계에서는 조금 더 사회적이 된다. 우리는 주로 연인을 생각한다. 이때 원을 이룬 두 사람의 에고는 확장되면서 기분이 좋아 들뜬다. 연인 사이일 때 우리는 작은 선물에도 감동한다. 각자 더 큰 순환 속으로 들어서는 것이기 때문이다. 하지만 이 경우에도 교환이 타자를 배제하는 방식으로 계속되면 조만간 시들해진다. D.H. 로런스는 너무나 많은 부부에게 나타나는 '둘의 이기주의'*égoïsme à deux*에 관해 이야기한 바 있다. 이들은 자아의 확장에만 몰두한 끝에 평생 닫힌 삶을 살면서, 자녀나 다른 집단, 신들에게도 자신을 열지 못한다. 카슈미르 민간설화에는 브라만 계급○의 두 여성이 빈민구호품을 자기들끼리 서로 주고받으며 구호품 공여 의무를 면하려 한 이야기가 나온다.[15] 두 여인에게 선물의 정신이라고는 아예 없었던 것이다. 그들은 죽은 뒤 흙으로 돌아갔지만, 그들이 묻힌 곳 근처 우물의 물은 너무나 유독해 아무도 거기서는 물을 길어다 쓸 수 없었다. 둘의 에고에서 나오는 물은 아무도 마실 수가 없다. 둘의 에고는 우리가 성

○ 힌두교 카스트 제도에서 최고위 계급.

숙해가는 과정의 한 순간이기는 하지만 여전히 선물 순환의 유아적인 형태에 해당한다.

쿨라에서 우리는 이미 더 큰 원형의 좋은 사례를 봤다. 뉴질랜드 원주민 마오리족이 또 다른 사례를 제공한다.[16] 쿨라와도 유사하지만 마오리족의 사례에는 새로운 세부 사실이 있고, 선물 교환의 원형이 부족의 몸을 넘어 더 확장되면 어떤 기분이 드는지를 암시한다. 마오리족에게는 하우 hau라는 단어가 있다. '정신'으로 번역되는데, 특히 선물의 정신, 먹을 것을 주는 숲의 정신을 뜻한다. 마오리족은 사냥꾼이 사냥한 새를 가지고 숲에서 돌아오면 사냥감의 일부를 사제들에게 주고, 사제들은 다시 새를 신성한 불 위에 올려 요리한다. 사제들은 새를 조금 먹고 나서 일종의 부적인 마우리 mauri를 준비한다. 마우리는 숲의 정신인 하우의 물리적 화신이다. 이 마우리는 사제들이 숲에 돌려주는 선물로, 어느 마오리족 현자가 영국인에게 설명한 것처럼, 그 덕분에 숲에는 "새가 풍족해져서 (……) 사람들이 잡아서 가져갈 수 있게 된다."[17]

사냥 의식에는 세 가지 선물이 있다. 숲이 사냥꾼에게 주는 선물, 사냥꾼이 사제에게 주는 선물, 사제가 숲에 주는 선물이다. 마지막에 선물은 세 번째 증여자에게서 첫 번째 증여자에게 되돌아간다. 사제가 주재하는 의식은 황가이 하우 whangai hau라고 불리는데, '하우를 북돋우는' 정신을

기른다는 뜻이다.[18] 사제가 하는 일에 그런 이름을 붙이는 것은 세 번째의 증여자가 추가되면서 선물의 정신이 계속 살아 있게 된다는 사실을 말해준다. 바꿔 말하면, 사제가 없으면 선물의 이동이 사라질 위험이 있다. 사냥꾼에게 사냥감을 죽이는 일과 숲에 선물을 돌려주는 일을 둘 다 요구하는 것은 지나쳐 보인다. 쿨라를 이야기할 때 설명했듯이, 선물 교환은 '둘의 에고' 속으로 떨어지면 거래 속으로 진입할 가능성이 더 크다. 단순한 주고받기만 있다면 사냥꾼은 숲을 그저 수익을 올리는 곳으로 여기기 시작할 수 있다. 반면에 사제가 개입되면 선물은 숲으로 반환되기 전에 먼저 사냥꾼에게서 떠나야만 한다. 그러니까 사제는 사냥꾼과 숲의 이진법적 관계를 피하도록 세 번째 매개자의 지위를 취하거나 구현한다. 사제 자신은 풍족해지지 않을 것이다. 하지만 존재한다는 것만으로도 정신을 북돋운다.

　　모든 선물은 답례의 선물을 부른다. 그렇기 때문에 선물을 숲에 되돌려놓음으로써 사제는 새를 자연의 선물로 대한다. 지금은 이것이 생태학적으로 이해된다. 과학으로서의 생태학은 19세기 말에 시작됐다. 진화에 대한 관심이 높아진 결과였다. 원래 동물이 자신의 환경에서 생존하는 방법을 연구하는 학문이었던 생태학의 중요한 교훈은, 자연 속의 모든 변화 이면에는 원형圓形의 특징을 지닌 안정된 상태가 있다는 사실이다. 그 원 안에서는 궁극의 에너지원

인 태양만 모든 것을 초월한 상태이며, 그 안에 속한 모든 참가자는 말 그대로 '다른 것들에 의지해서' 살아간다. 생태학의 연구 범위를 넓혀 인간까지 포함시킨다는 것은 우리 자신을 자연의 주인이 아니라 다시 자연의 일부로 본다는 뜻이다. 우리가 순환하는 자연의 한 구성원임을 알 때야 비로소 우리는 자연이 우리에게 주는 것은 우리가 자연에 주는 것에 영향을 받는다는 사실을 이해할 수 있다. 따라서 순환은 생태학적 통찰을 나타내는 동시에 선물 교환을 나타내는 것이기도 하다. 우리는 우리 자신을 거대한 자기규율 체계의 한 부분으로 느끼게 된다. 답례의 선물, '하우 북돋우기'는 문자 그대로 사이버네틱스○에서 말하는 환류이다. 다시 말해서, 그런 환류가 없다면 어떤 탐욕이나 의지의 오만을 부릴 경우 순환은 파괴된다. 우리는 숲에 두는 마우리가 숲에 새가 풍족한 '진짜' 이유는 아님을 알지만, 이제는 다른 차원에서 이유가 될 수 있음을 깨닫는다. 선물의 순환은 자연의 순환 속으로 들어간다. 그럼으로써 이 순환은 흐트러지지 않고 인간을 소외시키지도 않는다. 숲의 풍요는 사실은 인간이 숲의 부를 선물로 대한 결과이다.

마오리족의 사냥 의례는 선물 순환의 원을 확대한다. 그 안에서 선물은 두 갈래로 이동한다. 첫 번째 길에는 자연이 들어간다. 그보다 더 중요한 두 번째 길에는 신들이 포함된다. 사제는 신들과 맺어진 선물 관계 속에서 역할을 수

○ 인공두뇌학. 생물의 자기제어 원리를 기계장치에 적용해 통신·제어·정보처리 등의 기술을 종합적으로 연구하는 학문 분야.

행한다. 즉, 신들이 부족에게 준 것에 대한 보답으로 감사를 올리고 선물을 바친다. 구약성경에 나오는 이야기는 우리의 전통과 좀더 비슷해서 익숙하게 느껴진다. 구조는 동일하다.

「모세 5경」에서 첫 번째 결실은 언제나 하느님에게 속한다. 이집트를 탈출할 때 하느님은 모세에게 말한다. "첫 번째 태어나는 것은 내게 바쳐라. 이스라엘 사람 중 자궁을 여는 첫 번째 것은 무엇이든. 그것이 사람의 것이든 짐승의 것이든."[19] 하느님은 부족에게 부를 준다. 그리고 그 부의 싹은 하느님에게 돌려주게 된다. 비옥함은 하느님으로부터 온 선물이며 그것이 지속되려면 첫 번째 결실은 하느님에게 답례선물로 돌아가야 한다. 이교도의 시대에는 첫 아들을 헌납하는 것까지 포함한 듯하다.[20] 그러나 아브라함과 이삭의 이야기에서 보듯, 이스라엘인에게는 자식을 동물로 대체하는 것이 일찍부터 허용되었다. 마찬가지로 양이 모든 불결한 동물의 첫배를 대신했다. 하느님은 모세에게 이렇게 말한다.

> 너의 모든 수소, 암소와 양의 첫배를 포함해 자궁을 여는 모든 첫 번째 것은 나의 것이다. 너는 양으로 노새의 첫배를 구할 것이다. 네가 그것을 구하지 않으면 너는 양의 목을 부러뜨릴 것이다. 너의 아들 중 맏이를 구할

것이다.[21]

다른 곳에서 하느님은 아론에게 첫 번째 태어난 자로서 해야 할 일을 설명한다. 아론과 그의 아들들은 사제의 책임이 있다. 그들은 제대에서 양과 송아지와 아이들은 희생되어야 한다고 설교한다. "너는 제단 위에 그들의 피를 뿌릴 것이다, 그리고 그들의 지방을 번제로 불태울 것이다. 주님에게 기분 좋은 향을 바칠 것이다. 그러나 그들의 살은 너의 것이 될 것이다……"[22] 마오리족 이야기에서처럼 사제는 선물의 일부를 먹는다. 그러나 선물의 정수는 불태워지고 연기 속에서 하느님에게로 돌아간다.

이 선물의 순환에는 세 가지 정거장과 그 이상의 것이 있다. 가축과 부족과 사제 그리고 하느님이다. 앞에서 강조한 것이기도 한데, 원 안에 하느님이 포함되면 에고에 변화가 일어나고, 이때 선물은 다른 것이 추가됐을 때와는 다르게 이동한다. 에고는 부족에고와 자연을 넘어서까지 확장된다. 이런 단계에 이르면 처음 소개할 때 말한 것처럼 우리는 이것을 더 이상 일개 에고라고 부르지는 않을 것이다. 선물은 모든 경계를 떠나 원을 그리며 신비 속으로 사라진다.

신비 속으로 들어가는 모든 것은 생기를 되찾는다. 우리가 일을 하면서 하루에 한 번 신비의 얼굴을 볼 수 있다면 우리의 노동은 만족스러울 것이다. 우리의 선물이 우리로

서는 가늠할 수 없는 원천에서 솟아날 때 우리는 홀가분해진다. 그럴 때 우리는 우리에게 선물/재능이 솟아나는 것이 고독한 자기중심주의가 아니며, 소진되지 않는 것임을 알게 된다. 경계 안에 담겨 있는 것은 무엇이든 자신의 고갈까지 포함하게 마련이다. 가장 완벽하게 균형 잡힌 자이로스코프도 서서히 동작을 멈춘다. 그러나 선물이 시야에서 벗어났다가 되돌아올 때면 우리는 생기를 띤다. 가끔씩 물질적인 상품의 지방을 태우지 않으면 우리는 그것에 완전히 매료되어 헤어나지 못한다.○ 우리의 시야에 세상의 무언가가 불에 타서 일렁일 때 우리는 우울감이 아닌 환희를 느낀다. 심지어 불타는 집 앞에 서면 기묘한 방출감이 느껴진다. 마치 나무들이 잎을 통해 자신에게 들어온 선물에 대해 태양에게 보답하는 것만 같다. 어떤 재산도 이동할 수 없을 경우에는 모세의 파라오마저 굶주린 두꺼비에게 시달린다. 선물의 이동을 위한 움직임이 불가능한 사람에게는 겸이 나타나 그의 첫 번째 아들을 찾는다. 그러나 파라오는 이미 그의 첫 아들이 취해지기 오래전에 죽은 상태다. 우리는 우리 자신의 움직임을 허용하는 정도까지만 살아 있기 때문이다. 첫 번째 결실이 소용돌이를 그리며 방출되어 화염 위로 레이스 자락 모양으로 떠다닐 때, 선물은 원을 그리며 신비 속으로 사라져간다. 하지만 생기는 그대로 머무는데, 그것은 '주님께 바치는 기분 좋은 향'이기 때문이다.

○ 상품의 중독성을 고기의 고소한 지방질에 비유했다.

이 장의 앞부분에서 선물의 이동을 묘사할 때 선물은 늘 사용되거나 소비되거나 먹힌다고 했다. 이제 선물이 그리는 원의 형상을 보았으니 처음에는 선물 교환의 역설처럼 보이던 것을 이해할 수 있으리라. 선물은 사용될 때는 소진되는 법이 없다. 사실은 정반대다. 선물은 사용되지 않으면 잃게 되는 반면 계속해서 전달되면 풍족한 상태로 유지된다. 스코틀랜드 민담만 보더라도 빵을 비축한 언니들은 빵을 먹는 동안에만 먹을 것이 있다. 그런 경우에는 큰 빵덩이를 취했다 해도 결국 식사가 끝나면 굶주린 상태가 된다. 반면 자신의 빵을 나누는 막내딸은 모자람이 없다. 남에게 준 것은 반복해서 자신을 먹여주지만, 갖고 있는 것은 단한 차례만 먹여주고는 내내 주린 상태에 있게 한다.

이 이야기는 우화이지만, 우리는 쿨라의 원에서 그와 동일한 불변성을 사회적 사실로 봤다. 조개껍질 목걸이와 팔찌는 사용되어도 소모되지 않고 꾸준히 사람들을 만족시킨다. 이방인이 끼어들어 자신의 수집을 위해 구매할 때에한해서만 그것은 거래에 의해 '사용되어 없어진다'. 마오리족의 사냥 이야기는 비단 우화 속에 나오는 음식뿐 아니라 자연 속의 먹을 것조차 우리가 선물로 대한다면, 또 우리가 선물이 이동하는 순환에서 사냥꾼이나 착취자로 비켜서 있지 않고 동참한다면 풍족한 상태로 남게 된다는 사실을 보여주었다. 선물이란 그것을 사용하는 데에 가치가 있으며,

즉시 소비되지 않으면 선물로서 존재하기를 그치는 그런 종류의 재산이다. 선물은 판매되면 본질이 변한다. 마치 물이 얼면 성질이 달라지는 것과 같다. '원소의 구조는 불변'이라는 그 어떤 합리주의적 설명도 선물을 잃게 된 느낌을 대신할 수는 없다.

E.M. 포스터의 소설 『인도로 가는 길』을 보면 이슬람교도인 아지즈 박사와 영국인 필딩이 짤막한 대화를 나누는데, 이는 선물과 상품을 둘러싼 전형적인 논쟁이다. 필딩은 이렇게 말한다.

> "아지즈, 당신의 감정은 결코 대상에 비례하지 않는 것처럼 보여요."
>
> "감정이 어디 한 자루 감자처럼 파운드까지 무게를 잴 수 있는 건가요? 내가 기계예요? 이러다가는 감정을 다 써버려 바닥이 날 거라는 말까지 듣겠군요."
>
> "그 생각은 미처 못 했네요. 그건 상식처럼 들리는데요. 당신은 케이크를 먹으면서 동시에 가질 수는 없어요. 정신의 세계에서도 마찬가지예요."
>
> "당신 말이 옳다면 우정도 아무런 의미가 없어요. 결국 모든 관계가 주고받는 것으로 귀결될 테니까요. (……) 그렇다면 차라리 우리는 이 난간 너머로 뛰어내려 죽는 게 낫겠어요."[23]

하지만 선물의 세계에서는, 스코틀랜드 민담에서 보았 듯이 케이크를 먹으면서 가질 수도 있을 뿐 아니라, 케이크 를 먹지 않는 한 더 가질 수조차 없다. 이 점에서 선물 교환 은 에로틱한 삶과 연결되어 있다. 선물은 에로스의 발산이 며, 선물이 사용 후에도 살아 남는다는 것은 자연적인 사실 을 말한다. 리비도는 줘버린다고 해서 잃는 게 아니다. 에 로스는 자신의 연인들을 절대 낭비하지 않는다. 우리가 에 로스의 정령 속에서 자신을 내어줄 때에는 에로스 또한 우 리에게 집중한다. 그가 숨어버려서 아무도 만족하지 못하 는 경우는 우리가 계산에 빠져 있을 때뿐이다. 만족은 '채워 진 상태'에서만 나오는 게 아니라, '그치지 않을 흐름으로 채워지는 상태'에서도 나온다. 사랑에 빠졌을 때처럼 우리 의 만족감은 편안한 상태가 된다. 어떻게든 선물을 사용하 는 것이 동시에 선물의 풍요로움을 보장한다는 사실을 알 기 때문이다.

결핍과 풍족은 물질적인 부가 수중에 얼마나 있느냐 못지않게 교환의 형식과도 관련이 있다. 결핍은 부가 흐를 수 없을 때 나타난다. 『인도로 가는 길』에서 아지즈 박사 는 이런 말도 한다. "돈은 가면 옵니다. 돈이 머물러 있으면 죽음이 오지요. 당신은 저 요긴한 우르두의 속담을 들어본 적 있나요?" 그러자 필딩이 답한다. "나의 속담은 이런 겁 니다. 1페니를 아끼면 1페니를 버는 것이다. 제때의 바늘 한

땀이 아홉 번의 바느질을 던다. 뛰기 전에 살펴라. 영국 제국은 그런 속담에 의지하지요."24 그의 말이 옳다. 제국에는 장부를 지닌 사무관과 적시에 푼돈을 아껴주는 시계가 필요하다. 문제는 모든 것이 계산되고 가격이 매겨질 때 부의 자유로운 이동은 중단된다는 것이다. 부가 거대한 무더기로 쌓일지는 몰라도 부를 누릴 수 있는 사람은 점점 줄어든다. 방글라데시 전쟁 이후 기부로 들어온 수천 톤의 쌀이 창고 안에서 썩어간 까닭도, 시장만이 유일하게 알려진 배급 양식이다 보니 가난한 사람은 살 수가 없었기 때문이다. 마셜 살린스는 근대 사회의 희소성에 대해 논평하면서, "사냥꾼과 채집자는 절대적으로는 빈곤함에도 풍요를 누린다"는 역설적인 주장으로 시작한다.

근대 자본주의 사회는 주어진 것이 아무리 풍족해도 희소성의 명제에 몰두한다. [폴 새뮤얼슨과 밀턴 프리드먼 모두 경제를 '희소성의 법칙'으로 시작한다. 물론 1장에서 끝나지만.] 경제적 수단의 불충분함이 세계에서 가장 부유한 사람들의 첫 번째 원칙이다. 눈에 보이는 물질적 수준만 가지고서는 경제의 성취를 가늠할 수 없을 것 같다. 따라서 경제가 조직되는 양식에 대한 설명이 필요하다.

시장-산업 시스템은 전례가 없는 방식으로, 다른 어떤

곳에서도 흉내 낼 수 없을 정도로 희소성을 제도화한다. 이 시스템에서 생산과 분배는 가격의 움직임을 통해 조정되고, 모든 생계는 소유하는 것과 소비하는 것에 의존하며, 물질적 수단의 불충분함이 모든 경제활동의 명시적이면서 계산 가능한 출발점이 된다.[25]

물질적으로 풍족하다고 할 때는 희소성이 경계를 짓는 역할을 하기 마련이다. 세상에 공기가 풍부한데도 무언가 허파로 공기가 들어오는 길을 막는다면 허파는 당연히 희소성에 대해 불평할 것이다. 시장 교환을 전제로 한다고 해서 반드시 경계가 출현한다고는 할 수 없지만 실제로는 그렇게 된다. '깔끔하게' 거래되어 사람들이 연결되지 않았을 때, 상인이 원하는 때와 장소에서 자유롭게 팔 수 있을 때, 시장이 주로 이윤을 위해 움직여서 '소유하는 것은 주는 것'이 아니라 '적자생존'이 지배적인 신화가 될 때, 부는 이동성을 잃고 고립된 원천에 고일 것이다. 교환 거래의 가정 아래 재산은 끊임없는 불확실성에 시달리고, 부는 불어날 때조차 희소해질 수 있다.

상품은 팔려나갈 때 정말로 **사용되어 없어진다**. 왜냐하면 교환의 어떤 요소도 준 것이 돌아온다는 보장을 하지는 않기 때문이다. 이방인 선장이 쿨라 목걸이에 좋은 값을 지불할 수도 있지만, 판매되는 순간 선물의 순환에서는 제거

되므로 받은 값이 얼마가 되었든 간에 허비한 것이 된다. 선물은 선물로 남는 한 '만족의 풍부함'을 지원할 수 있다. 심지어 산술적으로는 풍족하지 않더라도 그렇다. 과잉생산 국가에 사는 부자들이 가난한 사람에게는 어떤 만족의 비밀이 있다고 보는 신화적인 생각(흑인의 '소울', 집시의 황홀경, 고귀한 야만인, 순진한 농부, 남성미 넘치는 사냥터지기 등)은 근대 자본주의에 존재하는 빈곤의 가혹함을 흐리기는 해도 어느 정도 근거가 있다. 자발적 빈곤 속에서 사는 사람이나 자본집약적이지 않은 사람은 에로틱한 형식의 교환에 더 수월하게 접근한다. 이런 교환은 사람을 지치게 하지도 않고 고갈되지도 않으며, 오히려 자신의 풍요를 보장하기 때문이다.

상품이 이윤을 내는 쪽으로 이동한다면, 선물은 어디로 갈까? 선물은 비어 있는 곳을 향한다. 원을 그리며 돌다가, 가장 오랫동안 빈손인 사람에게로 향한다. 그러다가 다른 어딘가의 누군가가 더 크게 필요로 한다면 선물은 예전 경로를 떠나 그를 향해 이동한다. 너그러움 때문에 우리는 빈손이 될 수 있지만, 그럴 경우 우리의 비어 있음이 점잖게 인력을 발산해서 우리를 다시 채운다. 사회적 본성은 진공상태를 혐오한다. 신비주의자 마이스터 에크하르트는 이렇게 조언한다. "빈 그릇을 빌립시다."[26] 선물은 자신의 소유물이 아닌 빈 그릇을 들고 서 있는 사람에게 끌리기 때문이

리라.●

토머스 머튼에 따르면, 부처의 탁발 그릇은 "믿음의 궁극적인 신학적 뿌리를 나타낸다. 구걸할 권리 차원에서뿐만이 아니라, 모든 존재가 지닌 상호의존성의 표현으로서 모든 존재는 선물에 열려 있다는 뜻에서 그러하다. (……) 대승불교의 중심사상인 자비의 전체적인 개념은 살아 있는 모든 것의 상호의존성을 깨닫는 일에 기초한다. (……) 따라서 수도승이 평신도에게 구걸해서 선물을 받을 때, 그것은 이기적인 사람이 다른 사람으로부터 무언가를 취하는 것이 아니다. 그는 단지 이 상호의존성에 자신을 개방하는 것이다……"27 방랑하는 탁발승은 빈 것을 이 집에서 저 집으로 나르는 일을 자기 임무로 삼는다. 거기에 이윤이란 없다. 선물이 그에게로 이동하는 한 그의 생명은 유지된다. 그를 통해 우리는 선물을 볼 수 있다. 그의 안녕으로 선물의 안녕을 가늠할 수 있다. 마찬가지로 그의 굶주림은 선물이 회수되었다는 사실을 나타낼 것이다. 영어 단어 '거지'beggar는 13세기 플랑드르 지역에서 생겨난 탁발수도회 베가드the Beghards○에서 유래했다. 유럽에서는 중세가 끝날 무렵 탁발승이 모두 사라졌지만, 동양의 어느 지역에서는 지금도 탁발승이 탁발 그릇으로 먹고산다.

● 이런 언명에 대한 증거로 내가 제시할 수 있는 것이라고는 민간설화뿐이다. 이 이야기의 요점은 현실적인 차원이라기보다 영적인 차원의 교훈이다. 영적인 세계에서 새로운 생명은 생명을 포기하는 사람에게로 간다.

○ 국내에는 베긴 수도회로 알려져 있다.

빈 것을 나르는 자로서 탁발승은 자신이 해야 할 탄원 이상의 적극적인 의무가 있다. 그는 풍부abundance라는 유동 성을 실어 나르는 운반체이다. 바퀴의 살들이 중심에서 만나듯, 집단의 부가 사방에서 그의 그릇으로 와 닿는다. 그렇게 그릇에 선물이 모이고, 탁발승은 빈손인 사람을 만나면 다시 그 사람에게 선물을 준다. 유럽의 민간설화를 보면 거지가 땅의 '진짜 주인'인 보탄Wotan으로 판명될 때가 많다. 거지 행색의 보탄은 돌아다니는 땅이 바로 자신의 것임에도 그러다가 궁핍을 보면 그것을 선물로 채워주는 식으로 반응한다. 그는 가난한 사람들의 대부이다.

민간설화는 보통 거지 모티프로 시작한다. 벵갈에서는 이런 이야기가 전해진다.[28] 어느 왕에게 왕비가 둘 있는데 모두 자식이 없었다. 어느 날 방랑하는 탁발승인 고행수도자가 왕궁 문앞에 와서 시주를 청했다. 한 왕비가 내려와서 그에게 쌀 한 줌을 주었다. 하지만 탁발승은 그녀에게 자식이 없는 것을 알고서 그 쌀을 받을 수 없다면서, 대신 그녀에게 줄 선물이 있다고 했다. 불임을 낫게 해줄 약이었다. 탁발승이 말하기를, 이 약을 석류꽃 즙과 함께 마시면 머지 않아 아들을 낳을 터인데 '석류 소년'이라고 이름 지으라고 했다. 이 모든 것이 그대로 실현되면서 이야기는 이어진다.

이와 같은 이야기들은 선물이 풍족한 곳에서 빈 곳으로 이동한다는 사실을 분명히 보여준다. 선물은 불임인 사

람, 불모의 땅, 절박한 사람, 가난한 사람을 찾는다. 하느님은 "자궁을 여는 것은 다 내 것이다"라고 말한다. 왜냐하면 비어 있던 자궁을 채운 이가 바로 전에 제물을 태운 불가나 왕궁 문앞에 거지로 서 있던 그이기 때문이다.

1부 선물 이론

2장
죽은 것의 뼈

앞 장의 끝을 장식한 벵갈의 민간설화에 나오는 선물(거지가 왕비에게 준 선물)은 왕비에게 다산성을 가져다주어 아이를 낳게 한다. 다산성과 성장은 선물 교환에서, 적어도 이런 이야기에서는 공통적으로 나타나는 결실이다. 지금까지 언급한 이야기(스코틀랜드 민담, 쿨라의 원, 첫 번째 결실 의례, 숲의 하우를 먹여 살리는 것 등)를 보면 다산성이 주된 관심사이며, 매번 선물의 전달자 또는 선물 자체는 순환을 거치면서 성장한다.

　우리가 선물로 분류한 '살아 있는 것'이 실제로 자라나는 것은 물론, 쿨라 물품과 같은 비활성 선물도 손에서 손으로 옮겨지는 과정에서 가치나 생기가 불어나는 것처럼 느껴진다. 사실, 활성/비활성을 나누는 이런 구분이 늘 유용하지

는 않다. 선물이 살아 있는 것이 아닐 때에도 우리는 그것을 살아 있는 것처럼 대하고, 우리가 살아 있다고 여기는 것은 무엇이든 생명을 띠게 되기 때문이다. 게다가 생명을 띤 선물은 답례로 생명을 부여할 수도 있다. 스코틀랜드 민담에서 최종 선물은 죽은 자매들을 되살린다. 그런 기적이 드물기는 해도 선물이 우리에게 올 때 영혼에 깃들어 있던 무기력이 사라지는 것은 사실이다. 왜냐하면 선물은 위로 향하는 힘, 즉 자연과 영혼과 집단의 선의 또는 비르투○를 선사하기 때문이다.[이는 내가 "예술작품은 선물"이라고 일컬을 때 의미하는 바이기도 하다. 선물 받은/재능 있는 예술가는 작품 안에 자신의 선물/재능의 생명력을 담아냄으로써 다른 사람도 그것을 활용할 수 있게 한다. 나아가, 우리가 귀중하게 여기는 작품은 예술가의 생명력을 전달하고 영혼을 되살린다. 그런 작품은 휘트먼이 "무맛의tasteless 영혼의 물"[1]이라 일컫는, 우리 모두가 누리는 생명의 저수지로 순환한다.]

　　이 장 후반부에 가서는 순환하는 과정에서 가치가 불어나는 것이 느껴지는 순수한 문화유산에 관해 이야기할 생각인데, 선물의 증식에 대한 분석을 시작하기 위해 일단 거지와 왕비 이야기처럼 자연적인 다산성과 성장이 중요해지는 상황을 설정한 선물 제도로 돌아가보겠다.

　　아메리카 인디언 부족들은 포틀래치로 유명하다. 한때

○ Virtù, 이탈리아어로 '선의, 좋은 품성'을 뜻하며 라틴어 virtus에서 왔다.

콰키우틀족, 틀링깃족, 하이다족을 비롯한 여러 부족이 한때 캘리포니아의 케이프 멘도시노 곶에서부터 알래스카의 프린스 윌리엄 해협에 이르는 태평양 해안 지역을 차지하고 살았던 적이 있다. 이들 부족은 주식을 바다에 의존했다. 청어, 빙어, 고래, 무엇보다 매년 강을 따라 내륙으로 헤엄쳐 올라와 산란하는 연어가 주식이었다.[2] 마오리족이나 구약성경의 유대인처럼, 북태평양 부족들은 주변환경의 자연적 풍요와의 관계를 선물의 순환이라는 기초 위에 발전시켰다. 인디언들은 모든 동물이 자신들처럼 부족을 이뤄 살아간다고 여겼으며, 특히 연어는 바다 밑의 거대한 오두막에서 산다고 믿었다. 이 신화에 따르면, 연어는 오두막에서 인간의 형상으로 돌아다니다가 1년에 한 차례 자신의 몸을 물고기의 몸으로 바꾸고 연어 비늘 옷을 입는다. 그리고 강어귀로 헤엄쳐 가서 자발적으로 자신을 희생시킴으로써 뭍에 사는 형제들의 겨울 식량이 되어준다.

전통적으로 강에 맨 처음 나타난 연어는 언제나 정성 어린 환대를 받았다. 부족의 사제나 그의 조수는 연어를 잡아 제단까지 행진해 가서 집단 앞에 내놓는다(이때 연어 대가리는 뭍을 향하는데, 나머지 연어들은 계속 강 상류로 헤엄쳐 올라가라는 의미이다). 첫 물고기는 마치 이웃 부족에서 찾아온 지체 높은 부족장 같은 대우를 받는다. 사제는 연어의 몸에 독수리 솜털이나 붉은 흙을 뿌리고 공식 환영

사를 하면서, 연어 떼 행렬이 오래오래 풍요롭게 지속되기를 바라는 부족의 마음도 예의에 벗어나지 않는 한도 내에서 언급한다. 이어 축하객이 영예로운 손님을 반기는 노래를 부르고, 의식이 끝나면 사제는 모든 참석자에게 연어를 한 점씩 나눠준다. 마지막에는 첫 번째 연어의 뼈가 바다로 돌려보내지는데, 바로 이 절차가 일련의 의식을 분명한 선물의 순환으로 만든다. 그들은 연어 뼈를 다시 물속에 놓아두면 바다로 씻겨나가 재조립될 것이고, 그러면 연어는 부활해서 고향으로 돌아가 인간의 형상으로 복구된다고 믿었다. 첫 번째 연어의 뼈대는 조금도 손상되지 않은 채로 물에 반환되어야 했다. 나중에 잡힌 연어는 칼로 토막을 내도 되지만 뼈만큼은 모두 물속으로 돌려보내졌다. 그렇게 하지 않았다가는 연어가 상심한 나머지 이듬해에는 겨울 식량에 해당하는 선물을 가지고 돌아오지 않을 수도 있었다.

이 의식의 주된 요소는 지금까지 봤던 다른 첫 번째 결실 의례와 동일하다. 즉 선물의 일부는 먹고 일부는 돌려준다. 여기서도 신화는 다음과 같이 천명한다. 그런 의례의 대상은 바로 선물로 대해지기 때문에 계속 풍족한 상태로 남아 있을 것이라고. 선물 의례를 포기하고 연어를 상품으로 대한다면 정말로 물고기를 '화나게' 만들어 풍요로움을 줄어들게 한다는 식의 주장은 자칫 옹호하기 어려울 수 있겠다는 생각도 든다. 이해를 돕고자 보다 명확한 도식으로 요

점을 설명해보겠다. 첫 연어를 맞는 의례는 자연과의 선물 관계, 즉 자연의 증식에 우리가 참여하고 또 그에 의존한다는 사실을 인정하는 공식적인 주고받음의 관계를 확립한다. 또한 그런 관계를 확립하고 나면 자연을 착취해도 되는 이방인이나 낯선 이가 아니라 우리 자신의 일부로 대하게 된다. 따라서 선물 교환에는 대상이 파괴되지 않도록 감시하는 장치가 내장되어 자동으로 따라오며, 그럴 경우에는 우리가 선물 교환과 동시에 의식적으로 우리 자신을 파괴하지 않는 한 자연의 재생가능한 부를 파괴하는 일은 없을 것이다. 따라서 자연의 증식이 보존되기를 바란다면 우리는 선물 교환을 거래 방식으로 택하게 된다. 선물 교환이야말로 증식의 과정과 조화를 이루면서 그 속에 참여도 하는 거래이기 때문이다. 이것이 우리의 설화들이 보여준 선물 교환과 늘어난 가치, 다산성, 생명력 사이의 관련성에 대해 내가 제시하는 첫 번째 설명이다. 진정한 유기적 증식이 관심사인 곳에서 이뤄지는 선물 교환은 이러한 증식이 계속 이어진다. 선물이 자라는 이유는, 살아 있는 것들은 반드시 자라나기 때문이다.◉

◉ 1980년 가을, 오스트레일리아 원주민 집단은 '자신들의 땅을 상업적 착취로부터 보호해달라'고 제네바의 유엔인권위원회에 요청했다. 보도에 따르면, "미국 석유회사 아맥스가 웨스턴 오스트레일리아 주정부와 시추 계약을 맺고 원주민의 도마뱀 신인 '위대한 고아나(왕도마뱀)'의 성스러운 거처를 침해한다는 것이 그들의 우려였다.[3] 눈칸바 목축 사육장에 사는 융나라족은 만약 고아나를 귀찮게 하면 이 신이 원주민의 식량원인 2미터 길이의 왕도마뱀들에게 짝짓기를 중단하라고 지시할 테고, 결국 자신들의 식량 부족을 초래할 것이라고 믿었다."

이제 관점을 확대해서 실제로는 살아 있지 않은 선물의 성장은 어느 정도까지 포함할 수 있는지 알아보기로 하자. 명백하게 비유기적이고 먹을 수 없는 것인 문화적 차원의 선물로 돌아가서, 어떤 자연적인 것에도 비유하지 않고 선물이 증가하는 상황을 설명해보자.

첫 번째 연어를 환대했던 바로 그 북태평양 부족들은 의례적인 선물로 커다란 장식용 동판을 서로 돌려가며 주고받았다. 삽화에서 볼 수 있듯이, 동판의 위쪽 절반에는 대체로 동물이나 정령을 나타내는 기하학적 초상을 새겼지만 아랫부분은 T자 형태로 돌출된 줄 두 개 말고는 아무런 장식도 없다. 각 동판마다 이름이 있는데 동물이나 정령 또는 선물의 위대한 힘(이를테면 "집으로부터 모든 재산을 끌어내는")을 나타내는 이름이다.[4]

동판은 포틀래치에서 사람들에게 나눠주는 재산과 늘 관련이 있다. 1장에서 이야기한 것처럼 마르셀 모스는 '포틀래치'를 '베풀다', '소비하다'라는 뜻으로 쓴다. 포틀래치는 결혼 같은 중대사, 가장 흔하게는 부족의 일원이 어떤 지위

식량 부족과 착취(시추) 사이에 필연적인 관련은 없을 수도 있다. 하지만 관련성이 알려지지 않은 것도 아니다. 북태평양에서 유럽 정착민이 물고기를 이윤을 위해 파는 상품으로 대하기 시작하자 실제로 연어 떼가 줄었다. 19세기 말까지 연어가 올라오는 알래스카 해안의 모든 주요 강어귀에 연어 통조림 공장이 들어섰는데, 다수가 연어 떼를 남획한 끝에 결국 파산하고 말았다. 한때 메리맥강을 따라 즐비하던 공장마을 직물 노동자들의 주식이 될 만큼 풍족 했던 연어는 이스트 코스트에서 사실상 자취를 감추었다.(1974년 여름에야 연어 한 마리가 코네티컷강에서 발견되었는데 죽어 있었다. 그 수역에서 150년 만에 처음 나타난 연어였다.)

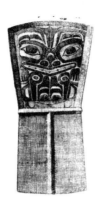

콰키우틀 동판.

를 맡는 일을 기리고자 열린다. 가장 오래되고 보편적인 포틀래치의 사례는 족장이 죽고 공석이 된 지위와 자격을 후계자가 이어받는 경우다. 대부분이 한 부족이 다른 부족에게 베푸는 식으로 이루어지며, 선물 교환의 질서와 가치는 참석한 손님과 주인 모두에게 각각의 지위를 확립하는 효과를 낳는다. 지위와 너그러움은 언제나 연결되어 있다. 재산을 내주는 일 없이 지위에 오를 수 있는 사람은 아무도 없다.

19세기 말 미국의 민족지학자들이 포틀래치를 처음 연구했을 때는 백 년이 넘는 백인들과의 교역으로 인해 이미 그것은 뿌리까지 바뀌어 있었다. 따라서 포틀래치에 관한

문헌을 볼 때는 조심할 필요가 있다. 무엇이 정말 원주민의 것이고, 무엇이 새로운 경제를 수용한 것인가? 유럽인이 나타나기 전만 해도 부족장은 한평생 포틀래치를 오직 한 번, 자신이 족장의 지위에 오를 때에만 베풀 가능성이 컸다. 부족은 그 의례를 준비하느라 1년 또는 그 이상을 수고하곤 했다. 그날 참석자들에게 내줄 값진 것들을 모으기 위해서였다. 동판만 준비하는 것이 아니라 해달과 마모트 털가죽, 율라칸 오일, 뿔조개, 알비노사슴 가죽, 산염소 털로 짠 고귀한 담요와 알래스카측백나무 껍질로 만든 노끈에 이르기까지 다양한 물품을 마련했다. 그러나 포틀래치를 처음 연구한 민족지학자 프란츠 보아스가 콰키우틀족과 함께 지낸 1890년대에 선물은 만들기 쉽고 또 싸게 취득할 수 있는 교역 물품으로 바뀌어 있었으며 포틀래치는 연중 내내 열렸다.

이런 변화의 이야기 속으로 더 들어가볼 필요가 있다. 선물 교환의 미묘한 특성은 상품이 오가는 시장과 나란히 놓고 봤을 때 좀더 명료히 드러나기 때문이다. 아메리카의 북태평양 해안 지역이 쿡 선장에 의해 백인 교역자에게 처음 개방된 것은 미국혁명을 전후한 18세기 후반이었고, 다음 세기 동안 동물 털가죽 교역은 꾸준히 증가했다. 허드슨 베이 컴퍼니는 1830년대에 이 지역에 첫 번째 전초기지를 설립했다. 그 뒤에 온 선교사들과는 달리 이 회사가 바란 것은 모피이지 영혼이 아니었기에 인디언의 생활에는 관여하

지 않았다. 하지만 그렇게 소극적으로 존재했음에도 허드슨베이 컴퍼니는 이 지역에 영향을 미쳤다. 그들과 함께 무기와 돛, 술이 들어왔기 때문이다. 인디언들은 허드슨베이 상점 근처에서 겨울을 나기 시작했고, 자신들의 통제 밖에 있는 시장에 점점 더 의존하기 시작했다. 1달러짜리 기계로 만든 허드슨베이 담요가 고귀한 전통 로브를 대체하는 거래 품목이 되었다. 전에는 세심하게 짠 로브 몇 점이 포틀래치나 연회를 장식했지만, 이제는 백인에게 구매한 교역 담요 수천 점을 해변을 따라 죽 쌓아두고 동판에 대한 답례로 내주는 판국이었다.

19세기 말 즈음 백인들은 연어 낚시를 상업화하기 시작했다. 당시에는 어떤 나라도 인디언을 완전한 시민으로 인정하지 않았고, 따라서 이들은 토지 소유권을 주장할 수도 없었다. 반면 백인은 원하기만 하면 누구든 160에이커를 가질 수 있었다. 통조림 공장을 하려는 기업가는 강어귀 양쪽에 80에이커씩 말뚝을 박아 자기 소유지로 표시하고 공장을 지어 가동하면 되었다. 그가 필요한 양 이상으로 연어를 잡았을 때는 인디언들도 들어와서 낚시를 하게 할 수 있었고 내키지 않으면 못하게 할 수도 있었다. 이제는 오랜 이야기이지만, 돈 주고 산 음식이 인디언의 식단 보충에 필수적인 것이 되면서, 음식을 사려면 돈이 필요했고 돈을 벌려면 공장에서 일을 해서 임금을 받아야 했다. 인디언들은 고

기를 잡아주는 대가로 날삯을 받고, 가게에서 외상으로 음식을 샀다. 이렇게 그들은 개화된 채무자가 되어갔고, 다음 낚시철이 되면 일을 하기 위해 다시 이곳으로 왔다.[5]

이런 변화로는 충분치 않다는 듯, 19세기 동안 인디언의 인구수마저 전쟁과 질병으로 격감했고, 토지 임대 체계도 대폭 바뀌었으며 유럽의 헤게모니에 맞서는 대형 부족 연합이 등장하기에 이르렀다. 이 모든 것이 합쳐지면서 포틀래치의 본래 기능인 각 부족의 위계질서 확립은 점점 곤란해졌다. 대중문학을 통해 더 잘 알려진 포틀래치의 특성 두 가지, 포틀래치가 대부와 같이 고리대금적 본성을 가지고 있다는 것과 그것이 사유재산과 대결 혹은 경쟁 관계에 있다고 보는 것은 원주민의 모티프에 연원을 두고는 있지만 실제로는 유럽과의 동화 이후에 생겨났다. 보아스가 연구했던 초기에는 사실상 이런 특성을 찾아볼 수 없었다. 어떤 의미에서는 불운하게도, 그는 루퍼트 요새 인근지역(허드슨베이 컴퍼니의 첫 번째 전초기지 중 한 곳)에서 조사를 했는데 바로 '경쟁적인 포틀래치'의 괴로움과 적의가 절정에 달한 곳이었다.[6] 보아스가 출간한 현장 기록을 다 읽고 나자 모스는 포틀래치를 '선물 체계의 괴물 같은 자식'이라고 단언했다.[7] 사실 그러했다. 처음 연구된 바에 따르면 포틀래치는 유럽 자본주의가 원주민의 선물경제와 짝을 지어 낳은 자손이었다. 그 결과는 기이했다. 재봉틀이 바닷속으

로 던져지고, 당황한 사람들은 물고기 기름으로 불을 지른 집 안에 앉아 있는가 하면, 인디언들은 분홍색 비단 양산을 들고 춤을 추거나 싸구려 모직 담요 아래에 겹겹이 눌려 구부정하게 서 있었다. 그러다 해가 지자 캐나다 왕립 기마경찰이 포틀래치를 단속한다며 동판과 다른 의례용 재산들을 가져가버렸다. 캐나다 정부가 이것을 불법적인 낭비라고 선언한 터였다.

이런 경고의 말을 염두에 두고, 의례적인 동판 교환에 대한 보아스의 한 가지 설명을 다시 살펴보자.[8] 모쪼록 그 속에서 초기 선물 교환의 얼룩진 이미지를 볼 수 있기를 바란다. 보아스의 보고에서 콰키우틀의 한 부족이 지닌 동판의 이름은 '다른 모든 동판은 그것을 보면 부끄러워진다'는 뜻인 막스트솔렘이다. 그 부족은 두 번째 부족을 잔치에 초대해 선물을 준다. 두 번째 부족은 이를 받아들이면서 답례 선물을 마련할 의무를 지게 된다. 교환은 이튿날 해변에서 진행된다. 첫 번째 부족은 동판을 가져오고, 두 번째 부족의 지도자는 답례선물로 교역 담요 1천 장을 내려놓는다.

하지만 이는 시작에 불과하다. 어떤 의미에서 진정한 선물은 아직 나타나지도 않았다. 동판을 내주려는 부족장들은 답례선물이 적절치 않다고 느낀 모양이다. 담요를 받는 대신 동판의 과거 이력을 천천히, 샅샅이 다시 이야기한다. 먼저 한 사람이 과거 그 동판에 대한 답례로 주어진 담

요가 지금보다 200장 더 많았던 때를 상기시키고 나면, 또 다른 사람은 800장을 더 줘야 적절해 보인다고 말한다. 그러는 동안 동판을 받으려는 측은 그들에게 "알겠소, 그 얘기를 들으니 기분이 좋소"라고 말하거나 자비를 구하면서 담요를 점점 더 많이 가져다놓는다. 다섯 번에 걸친 요구와 다섯 번에 걸친 추가 끝에 총 3,700장의 담요가 해변을 따라 줄줄이 쌓인다. 매 단계마다 담요의 개수가 헤아려지고, 양측은 자신들의 전통과 힘, 자신들의 부친과 조부를 비롯해 태초부터 이어져온 조상들에 관한 상세한 연설을 한다.

역사를 다 말하고 나면 대화가 끝나고, 이제야 진정한 답례선물이 등장한다. 지금까지 갖춘 격식은 자신들의 교환을 그저 동판이 지닌 일반적인 가치의 수준으로 이끌었을 뿐이다. 이제 선물을 받는 부족장은 직접 나서서 동판을 선물하려는 자신의 손님들이 '명예를 더하기'를 바란다고 선언한다. 그는 담요 200장을 더 가져와 손님들에게 일일이 선물한다. 그런 다음 또 200장을 추가로 내놓으며 "면목이 없습니다"라고 하고는 자신의 조상들에 관해 이야기한다.

이 400장이 주어질 때에는 의례의 첫 부분을 장식했던, 흥정 과정에서 오간 동판의 과거 이력에 관한 이야기는 전혀 없다. 동판을 받는 쪽이 자신의 너그러움을 과시하는 것도, 동판이 가치를 더하게 되는 것도 바로 이 지점이다.

그런 다음에야 동판이 주어진다. 앞으로 사람들은 마지막 전달 과정에서 어떻게 해서 담요 400장만큼의 가치가 붙어났는지 기억할 것이다.

이 교환에 대한 내 의견을 제시하기 전에, 동판의 가치가 붙어나도록 느껴지게 만드는 두 번째 상황을 이야기해야겠다. 몇몇 경우에는 의례용 동판을 실제로 깨뜨리라는 요구를 하기도 했다. 가령 침샨족은 죽은 족장을 기리고 후계자를 공인하는 포틀래치에서 동판을 깨곤 했다. 이 '망자를 위한 연회'에서는 가면을 쓴 무용수가 동판을 가지고 나와 새 부족장에게 조각을 내 손님들에게 주라고 지시한다.[9] 그러면 족장은 끌로 동판을 조각 낸다. 보아스가 연구한 콰키우틀족의 사례를 보면 1순위 후계자가 동판을 깨뜨려 조각들을 경쟁자에게 주기도 했다. 그러면 경쟁자는 같은 값어치의 동판을 찾아내 그것을 깨뜨려 두 동판의 조각들을 함께 돌려주곤 했다. 그러면 교환을 처음 시작했던 자는 포틀래치를 열 의무를 지게 되어, 자신이 받은 깨진 동판의 값어치 이상의 음식과 귀중품을 나눠준다. 때로는 깨진 동판을 처음 받은 사람이 두 번째 동판을 찾아내서 깬 다음에 둘 다 바닷속으로 던지기도 하는데, 이 행동은 그에게 대단한 위신을 가져다준다. 하지만 대부분의 경우 동판이 바다에 빠진 상태로 끝나지는 않았고, 깨진 동판의 조각을 회수해 계속 순환시켰다. 만일 누군가 동판의 모든 조각을 모으는

데 성공하면, 그것들은 "리벳으로 한데 붙여졌고, 그리하여 동판은 (……) 더 큰 가치를 획득했다"라고 보아스는 기록했다.[10]

문헌상으로 동판이 깨지면서 가치가 불어난 것은 분명하다. 그러나 그 이유는 불분명하다. 이에 대한 설명으로 서로 상당히 다른 문화 속에 등장하는 분할과 증식의 이미지를 소개하고자 한다. 고대 신들의 이야기를 보면 이집트의 오시리스, 크레타와 그리스의 디오니소스, 로마의 바쿠스 등과 같이 파괴된 후에 되살아나는 신이 종종 나온다. 여기서는 디오니소스를 사례로 들어보겠다.

루마니아 종교사가 카를 케레니는 디오니소스에 관한 저서의 도입부에서 이 포도주의 신에 대한 자신의 첫 통찰이 포도밭에서 떠올랐다고 말한다. 포도나무에서 '파괴될 수 없는 생명의 이미지'가 보였던 것이다. 사원들은 방치된 상태였지만 포도나무는 여전히 무너진 담 너머로 자라고 있었다. 그 이미지를 설명하기 위해 케레니는 그리스어로 '생명'을 뜻하는 두 단어 비오스bios와 조이zoé를 구분한다.[11] 비오스는 한정된 생명, 특정화된 생명, 죽기 마련인 생명이다. 반면 조이는 지속되는 생명이자 비오스를 관통해 이어지는 실이며, 특정 개체가 소멸할 때에도 파괴되지 않는 것이다.(오늘날 우리는 그것을 '유전자 풀'이라고 부른다.) 디오니소스는 조이의 신이다.

초기 미노스 문명에 등장하는 디오니소스는 벌꿀과 벌꿀맥주 또는 벌꿀술과 관련이 있다. 벌꿀과 포도즙은 모두 이 신의 이미지가 되었다. 둘 다 발효하기 때문이다. "자연적인 현상은 조이의 신화를 낳았다"면서 "심지어 부패하는 중에도 (……) 생명은 파괴되지 않았다는 사실을 보여주는 발언"이라고 케레니는 쓴다.[12] 벌꿀이 발효하면, 부패했던 것이 생명을 되찾을(거품이 일) 뿐 아니라 그 '영혼'도 계속 살아남는다. 게다가 발효액을 마시게 되면, 그 정령spirit○은 새로운 몸속에서 생명을 되찾는다. 벌꿀술을 마시는 것은 신을 재구성하는 성찬이다.

디오니소스를 벌꿀과 관련짓는 것은 아주 초기였고, 머지않아 포도주가 벌꿀술을 대체했다. 하지만 이미지의 핵심요소는 그대로 남았다. 후대에 와서 디오니소스를 기리는 그리스인은 포도를 포도주용 압착기로 으깰 때 자신들의 신을 분할하는 노래를 부르곤 했다.[13]

디오니소스는 파괴됨으로써 더 높은 생명으로 변하는 신이다. 그는 분할을 거쳐 이전만큼 강하거나 더 강해져 돌아오고, 포도주는 포도의 정수가 되어 더 강해진다. 침샨족은 죽은 자를 애도하는 포틀래치에서 나눠주는 동판 조각을 '망자의 뼈'라고 불렀다.[14] 그 뼈들은 몸이 썩어가는 중에도 부패하지 않는 것을 대표한다. 부족장이 죽고 나서 동판을 조각 내고서 그 조각의 가치가 불어났다고 천명하는

것은 인간의 생명이 조이에 참여한다는 것, 그리고 비록 몸은 죽지만(또는 아마도 몸이 죽기 때문에) 영혼은 자라는 것임을 천명하는 것이다.● 선물의 관점에서 보자면, 선물의 정령은 선물의 몸이 소비됨으로써 자란다. 동판이 담요와 교환되면 불어난 가치만큼 일종의 투자로 돌아오지만, 동판이 깨지면 소비되었다는 뜻이다. 그렇기 때문에 사람들은 더 가치 있다고 느낀다. 보아스는 포틀래치를 논의할 때 연회를 베푸는 것과 동판을 깨는 것을 한데 묶어 같은 단락에서 서술했다. 둘 다 재산의 파괴라는 관점에서 '선물을 먹어 없애는 것'에 해당한다.

하지만 이쯤에서 이야기를 중단해야겠다. 이미 길을 벗어나 선물의 증식을 자연에 비유하는 방식으로 설명하고 있기 때문이다. 이런 방식으로 이야기하는 것이 틀렸다는 말은 아니다. 비유기적 선물이 조이의 운반체가 될 때도 있다. 우리가 그 속에 조이를 투자하려고 선택할 때가 그렇다.●● 그러나 보아스가 우리를 위해 기록해둔 바와 같이,

● 동판이 조이의 이미지라고 말하는 것은 그들이 선물 교환 후에 자신들의 역사와 계보를 열거하는 이유를 설명해준다. 쿨라 물품과 마찬가지로, 이러한 선물의 이동이 역사를 살아 있게 하고 그럼으로써 개인은 개인을 넘어선 생명에 대한 자신들의 참여를 증언하고 확증할 수 있다.

망자를 기리는 포틀래치가 이 장의 도입부에서 한 이야기와도 연결된다는 점에 주목하라. 첫 번째 연어 의례에도 역시 죽은 것들의 뼈, 상상 속의 재결합, 불어난다는 느낌이 포함되어 있다.

●● 유기적 생기와 문화적 또는 영적 생기는 선물 교환의 논의에서 불가피하게 혼동된다. 모스가 처음 지적했듯이, 선물 교환 속에서 "사물은 (……) 어느 정도까지는 사람의 일부이다. 그리고 사람도 (……) 얼마간은 사물인 양 행동한다." 망자를 기리는

동판의 교환 속에는 디오니소스 같은 식물성 생명 차원의 신을 불러내지 않고도 기술될 수 있는 다른 종류의 투자도 있다. 먼저 동판이 한 집단에서 다른 집단으로 옮겨갈 때마다, 말하자면 더 많은 담요가 쌓인다. 이때 증식은 신비롭거나 비유적인 것이 아니다. 선물 교환에 참여하는 모든 이는 실제로 동판이 자신에게 올 때마다 그것에 가치를 더한다. 그러나 투자가 그 자체로 선물임을 기억하자. 그리하여 증식은 구체적인 것(담요)인 동시에 사회적이거나 감정적인 것(너그러움)이 된다. 매번 거래가 이뤄질 때 등장하는 구체적인 증식('칭찬의 말'이 늘어나는 것)은 느낌의 증식을 증언하는 것이다. 비록 증식이 사람들 마음속에는 담요의 숫자로 기억될지는 몰라도, 이런 식으로 동판은 너그러움과 개방성, 선의를 지니게 되면서 더욱더 풍성한 사회적 느낌을 준다.

여기서 동판은 좋은 사례다. 느낌을 드러낼 만큼 구체적인 증식물이 있기 때문이다. 하지만 구체적인 증식물이 반드시 필요한 것은 아니다. 선물의 이동이나 기부 행동만 해도 느낌을 담고 있고, 따라서 이동만으로도 투자에 해당한다. 민간설화에서 선물은 종종 가치 없어 보이는 것(재나 석탄, 나뭇잎이나 짚)이지만, 받는 사람이 어리둥절해하며

포틀래치의 경우, 사물은 생물학적인 사실, 즉 개인의 죽음에도 불구하고 집단은 살아남는다는 것을 상징한다. 그러나 이러한 '생물학적' 사실이 상징적으로 표현되지 못한다면 집단이 집단으로 살아남지 못할 수도 있다(그러면 개인 차원의 생명 또한 살아남을 수 없다). 우리는 사회적이고 영적인 존재다. 따라서 어떤 수준에서는 생물학적, 사회적, 영적 삶이 구분되지 않는다.[15]

그것을 문 앞으로 가져가면 어느새 황금으로 변해 있다. 이런 설화들은 선물이 주는 사람의 세계에서 받는 사람의 세계 근처 문지방으로 이동하는 것만으로도 싸구려 물건에서 황금으로 바꿔놓기에 충분하다고 언명한다. 러시아 민간설화집에 나오는 전형적인 예를 보면 알 수 있다. 한 여인이 숲속을 걸어가다가 아기 나무신이 "알몸으로 땅바닥에 누워 엉엉 울고 있는 모습을 보았다. 여인이 아기 나무신을 자신의 망토로 감싸주자, 잠시 후 아기의 어머니인 나무 여신이 와서 여인에게 보답으로 불붙은 석탄 한 단지를 주었다. 그 후 이 석탄은 눈부신 금화로 변했다."[16]

여인이 아기를 감싼 것은 마음이 움직여 그런 무상의 사회적 행동을 했기 때문이다. 그러자 선물이 그에게로 온다. 선물은 그저 나무신의 영역에서 여인에게로 이동했을 뿐인데 더 늘어난다. 대부분의 경우 증식물은 그 자체로 대하는 한에서만 선물 안에 귀속되어 있다. 그렇지 않고 행복해진 인간이 그것을 셈하거나 손수레 손잡이를 움켜쥐며 더 많이 가지려 들면 금은 다시 짚으로 돌아간다. 불어난 것은 느낌 속에 있다. 저울질해서는 안 된다.

북태평양 문화에 관한 초기 논평가 H. G. 바넷은 포틀래치를 이해하기 위해 고심하다가 다음과 같은 결론에 이르렀다. 다른 사람들에게 줘버린 재산은 우리가 흔히 사용하는 의미로 경제적인 것은 아니며(그 투자는 자본투자가

1부 선물 이론

아니다), 노동에 대한 급료도 아니며(손님들이 가끔 노동을 하더라도), 대출도 아니다. 그는 말리노프스키를 연상시키는 글에서 이렇게 결론짓는다. 포틀래치는 선물로만 기술될 수 있는데, "그 지역 전체에 나타나는 개방성과 너그러움(또는 그것의 흉내 내기)에 대한 강조와 완전한 조화[17]를 이룬다. 덕은 부를 공적으로 처분하는 데 있지 그저 획득하고 축적하는 데 있지 않다. 빌리든지 아니면 어떤 다른 방법으로든 무엇을 조금이라도 쌓는 것은 즉각적인 재분배의 목적을 위한 것이 아닌 이상 생각할 수 없다."●

포틀래치는 '선의의 의례'라고 불려도 마땅할 것이다. 보아스의 증언에 따르면, 포틀래치 연회에서는 식사를 시작하기에 앞서 이런 말을 한다. "이 음식은 우리 선조들의 선의이다. 우리는 이 음식을 모두 거저 받았다."[18] 기부 행위는 선의의 확증이다. 이들 중 누군가가 실수로 모욕을 당하면, 그의 대응은 명예훼손 전문 변호사에게 의지하는 것

● 바넷의 언어야말로 선물 교환의 언어다. 모두 '생식'이라는 어근에서 파생되었기 때문이다. generosity(너그러움)는 옛 라틴어인 genere(낳다, 생산하다)에서 왔다. 그 결실이 generation(세대)이다. gene(유전자)과 clans(씨족)도 마찬가지다. 그리스어와 산스크리트어 양쪽에 어원을 둔 liberality(개방성)의 원뜻은 desire(욕망)이다. libido(리비도)는 그것의 현대판 사촌이다. virtue(덕)의 어근은 sex(vir, 남성)이고, virility(정력)는 남성의 행동이다. 덕은 선물과 마찬가지로 사람을 '통해' 이동하고, 생식과 치유의 힘이 있다.(예컨대 성경에 나오는 한 여인은 자신의 병을 낫게 해주리라는 믿음에서 예수의 옷깃을 만졌다. 그러자 예수는 자신에게서 덕이 빠져나간 것을 곧바로 알고 무리 가운데에서 돌아서서 '누가 내 옷을 만졌느냐?'라고 말했다.)

이 아니라 자신을 모욕한 사람에게 선물을 주는 것이었다.[19] 만약 그 모욕이 정말 실수였다면 그 사람은 답례선물을 할 것이고 자신의 선의를 증명하기 위해 약간의 덤을 줄 것이다. 이런 수순은 포틀래치와 마찬가지로 앞뒤로 오가며 불어나는 구조를 띤다. 이런 정신 속에서 선물은 손에서 손으로 이동할 때 여러 사람의 의지를 묶는 결속의 도구가 된다. 그 안에는 너그러움의 감정뿐 아니라 개별 선의의 확약이 모인다. 별개의 부분들이 모여 스피리투스 문디spiritus mundi, 즉 단합된 마음을 이루고 이들 무리의 의지 또한 선물이라는 렌즈를 투과해 한곳에 모이게 된다. 그렇게 해서 선물은 사회를 응집시키는 주체가 되고, 이는 다시 선물이 이동하면서 가치가 불어난다는 느낌이 들게 한다. 적어도 사회 생활에서는 사실상 전체가 부분들의 합보다 크기 때문이다. 선물이 집단을 하나로 뭉치게 하는 것이라면 첫 번째 순환 때부터 곧바로 가치가 불어나며, 그 후에도 신실한 연인처럼 지속성을 통해 계속 불어난다.

그렇다고 해서 동판이 불어난다는 말이 단순히 비유적이라거나 집단이 자신의 생명을 동판에 투사한다는 뜻은 아니다. 그런 뜻으로 해석하려면 먼저 집단의 생기가 선물과 구별되어야 하는데, 둘은 구별할 수 없기 때문이다. 동판이 사라지면 생명도 함께 사라진다. 이를테면 어떤 노래가 우리를 감동시킬 때, 우리는 우리의 감정을 선율에 투사

했다고 말하지는 않는다. 우리는 연인을 두고도 다른 성sex에 대한 은유라고는 말하지 않는다. 이와 마찬가지로, 선물과 집단은 별개의 사물이고, 그렇기 때문에 어느 하나가 다른 하나를 대표하지는 않는다. 하지만 동판을 두고 집단의 생명을 나타내는 이미지라고는 말할 수 있다. 이미지에는 독자적인 생명이 있기 때문이다. 모든 신비에는 이미지가 필요하다. 마치 귀와 노래, 그와 그녀, 영혼과 말의 관계가 그렇듯이 신비는 이미지와 짝을 이뤄야 한다. 부족과 선물은 별개이지만 동시에 같은 것이다. 즉 둘 사이에 약간의 틈이 있어 서로에게 숨을 불어넣을 수 있지만 동시에 틈이라고는 전혀 없다. 왜냐하면 둘은 같은 숨, 같은 음식을 함께 나누기 때문이다. 선물의 감각을 가진 사람들은 선물을 먹을 음식으로만 대하는 게 아니라 선물을 먹여 살린다(마오리족의 의례는 숲의 하우를 '먹여 살린다'). 자양분은 양쪽으로 흐른다. 우리가 우리의 노동과 너그러움으로 선물에 양분을 공급하면, 선물은 자라나서 다시 우리를 먹여 살린다. 선물과 선물을 전달하는 사람들은 서로 간에 선물이 이동함으로써 생명이 유지되는 영혼을 공유하며, 다시 그 영혼은 역으로 선물과 전달자들 모두를 살아 있게 한다. 오글랄라 수족의 성인인 블랙 엘크Black Elk는 수족의 '신성한 파이프'의 역사를 조지프 에페스 브라운○에게 들려주면서 이렇게 이야기했다. 파이프가 처음 자신에게 주어졌을 때 원

로들이 그에게 말하기를, 파이프의 역사는 언제나 전승되어야 하며, "그 이유는 그것이 알려지고 파이프가 사용되는 한 그 사람들은 살아 있을 것이지만, 그것이 잊히는 순간 그 사람들은 중심이 사라지면서 함께 소멸할 것이기 때문"이라고 했다.[20]

증식이야말로 선물의 핵심이고 정수다. 이 책에서 나는 선물의 물품과 선물의 증식물 둘 다 선물이라고 이야기한다. 하지만 때로는 증식물만을 선물이라 부르고, 선물에 관계된 물품은 보다 겸손하게 선물의 운반체나 용기로 대하는 것이 더 정확해 보일 때도 있다. 콰키우틀족의 동판은 선물이지만 그것에 관련된 느낌(각 거래에 수반되는 선의)은 초과분, 즉 새로운 수탁자가 맨 끝에 추가로 내놓는 담요에서 보다 선명히 구현된다. 선물로 준 물품이 희생되는 경우에는 그 증식물을 진정한 선물이라고 말하는 것이 확실히 이치에 맞는다. 그런 경우 선물의 물품은 사라졌어도(심지어 사라졌기 때문에) 증식물은 계속 남아 순환에서 항수가 되는 데다, 사용한다고 해서 소비되지도 않기 때문이다. 숲의 하우에 관한 이야기를 들려준 마오리족의 원로는 이런 식으로 물품과 증식물을 구분했는데, 숲에 자리 잡은 마우리는 물품, 그 속의 사냥감을 풍부하게 해주는 하우는 증식물에 해당한다.[21] 그런 순환 속에서 하우는 불어나고 계속 이어지는가 하면, 선물-물품(새들, 마우리)은 사라

진다.

마셜 살린스는 마오리족 선물 이야기를 논평하며 다음과 같이 요청한다. 우리는 "하우라는 용어가 논의 속으로 들어오는 지점이 정확히 어디인지 관찰할 필요가 있다. 그것은 맨 처음의 첫 번째에서 두 번째 상대로 이동할 때가 아니라, 두 번째와 세 번째 상대 사이에 교환이 이뤄질 때이다. 하우가 선물 속에 담긴 정령이라면 처음 시작 때부터 등장할 수도 있겠지만 그렇지 않고, 선물에서 나오는 수확이라면 논리적으로도 타당할 것이다. '이윤'이라는 용어는 경제학적으로나 역사적으로 볼 때 마오리족에게 사용하기에 부적절하지만, 지금 논의되는 하우에 관한 한 '정령'보다 나은 번역어였을 수 있다."22

살린스의 주석은 우리 논의 속에 내포된 어떤 점을 직접 거론하지는 않았지만 뚜렷이 부각시킨다. 선물에 증식물이 생기는 것은 두 번째에서 세 번째로 이동할 때이지, 첫 번째에서 두 번째로의 보다 단순한 이동일 때가 아니라는 점이다. 이 증식은 선물이 누군가를 **통과해** 이동했을 때 시작되며, 이때 비로소 순환의 고리가 나타난다. 그러나 살린스가 감지하듯이 '이윤'은 적합한 단어가 아니다. 자본과 상품 판매는 이윤을 남기지만, 선물로 남는 선물은 이윤을 **버는** 게 아니라 증식물을 준다. 둘의 차이는 우리가 '증식의 벡터'라 부를 수 있는 것에서 비롯한다. 선물의 교환 속

에서 증식물은 계속 이동하면서 물품을 따라가는 반면, 상품의 교환에서는 이윤으로 뒤에 남는다.[이 두 대안은 또한 각각 긍정적 호혜성○과 부정적 호혜성○○이라는 개념으로 알려져 있다.]

이 점을 염두에 두고서, 1장에서 제시된 "한 사람의 선물이 다른 사람의 자본이어서는 안 된다"는 격언으로 되돌아가보자. 이는 다시 "선물 교환에서 나오는 증식물은 선물로 남아 있어야 하며, 사적 자본의 수익인 것처럼 가지고 있어서는 안 된다"는 격언으로 귀결된다. 밀라노의 성 암브로시우스는 「신명기」에 대한 주석에서 직설적으로 이렇게 말했다. "주님은 일반적으로 자본의 증식은 모두 배제하셨다." 그것이 선물 사회의 윤리이다.◉23

나는 이 장에서 선물의 증식을 세 가지 방식으로 설명했다. 자연적 사실(선물이 실제로 살아 있는 경우), 자연적-영적 사실(선물이 개별 구현체가 소비된 후에도 살아남는 영혼의 주체인 경우) 그리고 사회적 사실(각 선의의 표

○ 상대를 위해 더 많이 주는 것.

○○ 자신이 더 많이 얻기 위해 주는 것.

◉ 자본주의는 순환에서 잉여의 부를 떼어내 더 많은 부를 생산하기 위해 남겨두라고 요구하는 이데올로기다. 자본주의에서 벗어나는 것이란 소유의 형식을 소수에서 다수로 바꾸는 것이 아니라, 그토록 많은 잉여분을 자본으로 돌리는 일을 그치는 것, 다시 말해 대부분의 증식물을 선물로 대하는 것이다. 국가가 모든 것을 소유하는 일은 충분히 가능하지만, 스탈린이 증명했듯이 그 경우에도 여전히 모든 선물을 자본으로 전환한다. 그가 '생산 양식'을 우선하는(자본재에 집중 투자하는) 방향으로 결정했을 때는 자본가처럼 행동한 것이었다. 이 경우 소유권이 어디에 있는지는 자본주의와 아무런 관계가 없었다.

현인 선물이 순환하며 공동체를 만들어내는 경우). 세 경우 모두 증식물은 어떤 개별 참여자의 것보다 더 큰 에고나 몸에 속한다. 따라서 선물의 증식에 대한 이야기는 곧 물질적이면서도 사회적이면서 영적인 것에 대한 이야기다. 선물의 거래 과정에서 물질적 부가 생산될 수도 있다(손쉬운 예를 들면 겨울을 나기 위해 음식을 모아 보관하고, 카누를 만들고, 오두막을 짓고, 담요를 짜고, 연회를 준비하는 등이다). 그렇지만 어떤 물질적 재화도 (연어의, 어떤 부족의, 나아가 모든 인간의) 영혼을 키우지 않고는 거래되지 않는다. 증식의 벡터를 되돌린다고 해서 물질적 부분이 파괴되지는 않을 테지만(오히려 더 키울 수도 있다), 사회적·영적 부분은 떨어져 나간다. 부정적 호혜성은 하우를 키우지 않는다. 선물의 증식 자체가 선물이어야 한다는 것은, 보다 개인적이고 순전히 물질적인 증식을 위해 전체의 증식을 포기하는 일이 없어야 한다는 뜻이다.

이러한 선택을 다른 용어로 살짝 바꿔 말하면, 선물의 순환은 우리 영혼에서 전적으로 개인적이지는 않은, 자연·집단·인류·신들로부터 비롯된 부분을 북돋운다. 더욱이, 이렇게 커진 영혼은 우리의 일부라 해도 '우리 것'은 아니다. 우리에게 주어진 기부일 뿐이다. 선물이 우리에게 가져다준 증식물을 다시 내줌으로써 선물을 키우는 것은, 우리가 선물의 순환에 참여할 때 선물의 생명력을 보존할 의무

도 따라온다는 사실을 받아들이는 것이다. 다른 한편 우리가 증식의 방향을 되돌린다면, 즉 교환에서 이윤을 얻거나 '한 사람의 선물이 다른 사람의 자본으로' 바뀐다면, 우리 존재(또는 우리의 집단)에서 다른 사람들과는 구분되는 개별적인 부분을 북돋게 된다. 부정적 호혜성은 개인주의와 파벌성(그것이 건설적인 것이든 파괴적인 것이든)의 영혼을 강화한다.

금세기에 와서 부정적 호혜성과 긍정적 호혜성 간의 대립은 '자본주의'와 '공산주의', '개인주의자'와 '사회주의자' 간의 논쟁이라는 형태로 자리 잡았다. 그러나 이런 갈등은 이보다 훨씬 오래된 것이다. 부분과 전체, 하나와 다수 간의 본질적 양극성에 해당하기 때문이다. 어느 시대나 그 둘 사이에서 나름의 균형을 잡아야 한다. 또한 어느 시대가 됐든 어느 한편이 지배하게 되면 그 반대편을 부르는 목소리가 나오기 마련이다. 왜냐하면 한편으로는, 대중에 대비되는 개인의 정체성을 주장할 방법이나 사적 이득의 기회가 없는 곳에서는 지금까지 잘 선전되어온 시장 사회의 혜택(그 특유의 자유와 혁신의 방법, 개인적·물질적 다양성 등)을 잃고 말기 때문이다. 그러나 다른 한편으로는, 오로지 시장만이 지배하며 특히 시장의 혜택이라는 것이 선물 재산을 상품으로 전환하는 데서 얻어지는 곳이라면, 선물 교환의 결실을 잃게 되기 때문이다. 그럴 경우 상거래

는 공동체의 파편화는 물론, 생명력·다산성·사회적 느낌의 억압과 정확하게 연관된다. 긍정적 호혜성의 제도가 아무것도 유지되지 않는 곳에서는 앞서 말한 '커진 영혼'에는 참여할 수가 없기 때문이다. 다시 말해, 자연 속으로 우아하게 들어갈 수 없을 뿐 아니라 대중으로부터 공동체를 끌어낼 수도 없고, 결국에는 우리가 문화와 전통이라 일컫는 집단적 보물을 받을 수도, 그것에 기여할 수도, 그것을 전달할 수도 없다. 오직 선물의 증식물이 선물과 함께 이동할 때에만 우리 영혼의 축적된 부는 우리 사이에서 계속해서 불어나며, 그 결과 우리 모두는 각자 고립된 힘을 넘어선 생명력 속에 진입할 수 있고, 그 생명력에 의해 되살아날 수도 있다.

3장
감사의 노동

작가가 되겠다는, 어릴 적부터 품어온 나의 소명이 모든 것을 바꿔놓았다. 칼싸움은 날아가버리지만 글은 남는다. 나는 문학에서는 주는 자가 자신의 선물로, 즉 순수한 사물로 변신할 수 있다는 사실을 알게 되었다. 우연은 나를 인간으로 만들었고, 너그러움은 나를 책으로 만들 터였다.

 장 폴 사르트르[1]

이 오랜 판화는(121쪽 그림) 장례식에서 선물을 주는 모습을 담았다. 이는 웨일스에서 백 년 전 또는 더 오래전부터 있던 흔한 관습이었다. 고인의 관은 집 문앞에 있는 관대에 놓였다. 고인의 친척 한 명이 빵과 치즈를 가난한 사람들

에게 나눠주는데, 이때 일부러 선물을 관 위로 건넸다. 때로는 빵이나 치즈 속에 돈이 몇 푼 들어 있기도 했다. 이런 선물을 기대하며 가난한 사람들은 미리 꽃과 향초를 모아두었다가 관을 장식하곤 했다.[2]

　　나는 장례식 선물을 '문지방 선물'threshold gifts이라는 유형으로 분류하는데, 이는 하나의 장소나 상태에서 다른 장소나 상태로의 이동을 표시하는 선물을 말한다. 앞의 사례에서 관 위를 지나가는 선물은 죽음이 무엇인지에 관한 특정 이미지를 반영한다. 이 선물은 육체의 죽음이 최종적인 죽음이 아니라 변화이자 이동이며, 이 과정에서 선물의 교환을 보호하면 혜택이 있음을 말해준다. 웨일스인은 망자가 적절히 안장되지 못하면 끊임없이 땅 위를 걸어다닌다고, 그렇게 영면에 들지 못한 채 일족의 영혼 속에 한데 묶이지도 못한다고 믿었다. 비슷한 신화는 세계 어디에나 있다. 하이다족은 죽으면 가야 하는 영혼의 마을이 있다고 믿었는데, 망자의 여정을 돕기 위해 시신을 선물과 함께 묻었다.[3] 살아 있는 사람의 자선과 제물을 바치는 미사를 통해 연옥에 머무는 영혼을 풀려나게 할 수 있다는 로마 가톨릭의 신앙과도 유사한 이미지다. 이 모든 경우에 죽음은 이동을 시작하는데, 그 이동은 영혼이 영적 세계 또는 부족의 영적 몸(유대인의 경우 '아브라함의 품') 속으로 통합되는 것으로 끝이 난다.

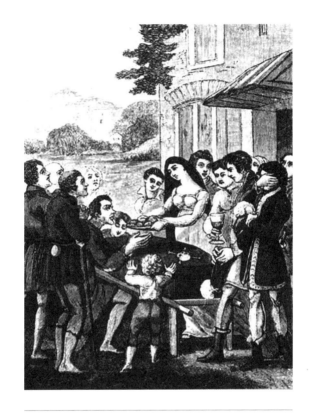

관 위로 건네는 음식 선물.

문지방 선물은 우리가 '통과의 선물'gifts of passage이라 부를 수 있는 더 큰 범주에 속한다. 이 말은 아르놀드 방주네프의 고전적 저작 『통과 의례』에서 따온 용어로, 여기서 통과 의례는 분리 의례, 전이 의례, 통합 의례라는 세 가지로 나뉜다. 이는 '예비preliminal 의례' '임계liminal 의례' '식후postliminal 의례'라고도 불리며 각각 출입구 앞, 문지방 위, 집 안을 뜻한다. 분리 의례에서는 선물이 교환되는 경우가 드물다. 하지만 나머지 두 범주에 속하는 의례에서는 선물 교환이 등장한다. 이런 사실은 방주네프의 저작만 훑어봐도 알 수 있다.◉ 문지방 선물은 우리가 지닌 선물의 가장 흔한 형식일 텐데, 너무나 잘 알려져서 자세히 설명할 필요가 없을 정도다. 문지방 선물은 이동의 시간이나 큰 변화의 순간에 따라온다. 태어날 아기를 위한 축하선물 파티부터 유년기의 생일 파티, 졸업선물(그리고 청소년기의 성인식)에서 결혼선물, 또한 신참자와 아픈 사람에게 주어지는 음식에서 관 위에 놓이는 꽃에 이르기까지 인생의 매 정거장에서 우리와 함께한다. 심지어 어느 책에서는 아이의 두 번째 이가 난 것을 축하하기 위해 선물을 주는 사회가 나온다. 알고 보니 이빨요정(!) 이야기였다!

문지방 선물은 개인이 변화하는 시기를 표시하거나 그

◉ 분리에는 선물보다 '단절' 의례가 있는 경우가 많다(예를 들면 이혼에 관한 방주네프의 언급을 보라).[4] 분리의 시간에는 고별 선물이 주어진다. 하지만 스코틀랜드 민담에서 잘 묘사했듯이 그런 작별은 물리적인 이별을 수월하게 하기보다 극복하려는 시도다. '내 영혼은 너와 함께 간다'라고 하니까. 고별 선물은 영적 통합의 선물이다.

런 변화의 실제 주체로서 작동한다. 트로브리안드 군도에 관한 최근 저서에서, 애넷 와이너는 인생 순환의 다양한 단계를 표시하는 이런 선물에 관한 흥미로운 생각을 제시한다. 와이너는 적어도 트로브리안드에서는 "인생 순환에서 중요한 국면(임신, 출생, 결혼, 죽음, 재탄생 등)마다 개인에게 변화가 일어나는데, 이때 다른 사람들로부터 떨어져 나온 인공물들이 에고 속으로 투자된다"라고 이야기한다.[5] 이는 모든 교환과 변화에는 양면이 있다는 뜻이다. 한편으로 인생에서 새로운 정거장에 다가가는 사람은 새로운 정체성을 나르는 선물을 투자받고invest, 다른 한편으로 몇몇 연장자(인생의 그 단계를 떠나려는 기부자)는 옛 정체성을 회수해dis-invest 이것을 젊은이에게 선물한다. 와이너가 트로브리안드 군도의 민족지학에 기여한 주요 성과는 이러한 일련의 정체성 변화 안에서 일어나는 성적인 노동 분업을 기술한 것이었다. 남성의 재능은 중년의 사회적·정치적 정체성을 조직화하는 반면, 여성의 재능은 탄생과 죽음 그리고 재탄생에 더 크게 관련된다. 특히 여성은 망자를 위한 의례에서 주어지는 선물을 모으고 내보내는 일을 책임지는데, 이 과정에서 망자는 인생의 특정 지점이 아닌 자신의 사회적 삶 전체로부터 풀려나는 것으로 이해된다. "상징적으로 볼 때, 여성은 망자를 모든 상호적 청구권으로부터 풀어주며 이로써 (몸에서 벗어난) 순수한 조상의 정수인 한 **영혼**

을 확보한다"라고 위너는 기록했다.[6]

나는 죽음의 선물을 문지방 선물의 예외적인 경우가 아닌 전형적인 사례로 삼았다. 모든 변화에는 죽음이 포함되어 있다는 점을 이야기하고 싶어서다.● 적어도 영적으로는, 연장자는 신참자가 들어오기 전에 떠나야 한다. 성인식이 좋은 사례다. 성인식에는 보통 상징적 죽음이 포함되기 때문이다. 영지주의靈知主義의 한 분파인 사비교도 가운데 사제단에 들어오기로 한 사람은 일주일 내내 갈대 오두막에 칩거해야 한다.[8] 이 기간에는 수면도 허용되지 않으며, 날마다 옷을 갈아입고 가난한 사람에게 보시해야 한다. 7일 후에 그를 위한 장례식이 열리는데, 그러고 나면 그는 죽은 것으로 간주된다. 장례식이 끝나면 그는 강으로 옮겨져 세례를 받고, 그다음 두 달 동안 하루에 세 번씩 목욕을 하고 정해진 음식만 먹고 보시를 한다.

수련기간의 선물은 세속적 자아의 죽음과 영적 자아의 탄생을 격려하기 위해 마련된 것이다. 보시는 사제가 되려는 사람이 자신의 옛 생명을 포기한다는 증거다. 이전에 받은 모든 선물은 관 위로 건네진다. 변화의 시간에 우리가

● 선물 교환에 관해 쓰는 사람은 보통 이 지점에서 독일 단어 Gift가 '독'을 뜻한다는 사실을 언급한다. 하지만 둘의 관련성은 우연적이어서 큰 중요성은 없다. 프랑스 어원학자 에밀 벵베니스트는 다음과 같이 썼다. "의학적인 용례에서 (……) 그리스 단어 dósis는 주는 행위를 뜻하는데, 여기에서 주어지는 약의 분량을 뜻하는 'dose'가 나왔다. (……) 이 뜻이 독일어로 차용되면서, 그리스-라틴어로 dósis와 같은 Gift가 '독'을 뜻하는 venē-num의 대체어로 사용되었다."[7]

주는 선물은 눈에는 보이지 않는 포기를 드러내기 위한 것이라고도 말할 수 있다. 그리고 당연히 우리는 교환이 있을 것으로 기대한다. 즉 우리는 옛 생명을 포기하면 무엇인가가 우리에게 오기를 바란다. 그러므로 우리가 교환의 시간에 받는 표시품은 생명의 상호성을 눈에 보이게 만든 것이라고도 할 수 있다. 그것은 잃어버린 것에 대한 보상일 뿐만 아니라 앞으로 올 것에 대한 약속이다. 그것은 우리를 새로운 생명으로 이끄는 동시에 죽어가는 것으로부터 확고히 벗어나게 해 준다.

이때 안내가 필요한 이유는 변화 과정에서 살아남지 못하는 사람도 있기 때문이다. 인간 존재는 벌레의 하위분류인 탈바꿈류와 같아서, 알에서 애벌레와 번데기를 거쳐 성충에 이르기까지 완전한 변태를 거쳐야만 한다. 어떤 면에서는 선물 교환의 유동성이 성공적인 변태를 보장한다. 우디 앨런은 원맨쇼를 마치면서 이런 농담을 한 적이 있다. 주머니에서 시계를 꺼내 시간을 확인한 그는 이렇게 말한다. "오래된 집안 가보입니다. (……) 할아버지가 임종의 순간 제게 파셨지요." 이 농담이 통하는 것은 언제든지 임종의 순간에는 시장 교환이 부적절해 보이기 때문이리라. 성충이 출현하기 위해서는 그에 맞는 조건들이 따라야 한다. 선물 교환의 순간에 사고팔려는 사람은 자신이 가진 것(물론 가진 것이란 다 어떤 식으로든 선물 받은 것이겠지만)을 포

기할 수도 없고, 포기하지도 않을 사람이다. 따라서 끝내 통과가 불가피할 경우 그는 해체되고 말 것이며, 정말로 죽은 사람이 될 것이다. 문지방 선물은 그런 죽음으로부터 우리를 보호한다.

『바빌로니아 탈무드』에는 한 남자의 이야기가 나온다.[9] 점성술사들이 그에게 말하기를, 그의 딸은 결혼을 하면 살아남지 못할 거라고 했다. 결혼식 날 뱀에게 물려 죽는다는 예언이었다. 이야기는 흘러가서, 결혼식 전날 밤 딸은 브로치를 걸어두느라 무심코 핀을 벽에 난 구멍에 찔러 넣었는데, 핀이 그 안에 있던 뱀의 눈을 뚫었다. 다음 날 아침 딸이 브로치를 빼자 뱀이 딸려 나왔다. 아버지가 무슨 행동을 했기에 그토록 운 좋게 죽을 운명을 면할 수 있었느냐고 묻자, 딸이 답했다. "어제저녁 불쌍한 남자가 우리 집 문앞에 왔어요. 하지만 잔치 때문에 다들 바빠서 아무도 그를 돌봐주지 않았어요. 그래서 제가 제 몫을 가져다 그에게 주었어요." "네가 착한 일을 했구나." 아버지가 말했다. 그 후로 그는 사방에 '죽음으로부터 구해준 자선' 이야기를 하고 다녔다. 『탈무드』는 거기에 "비자연적인 죽음뿐 아니라 죽음 자체로부터"라는 말을 덧붙였다.

점성술사들은 딸이 처녀에서 부인으로 옮겨가는 과정에서 살아남지 못할 거라고 예언했지만 그녀는 자발적인 적선을 행함으로써 살아남는다. 그녀는 결혼식 날 올바

른 영혼을 갖추고 있었던 것이다. 이 이야기는 웨일스 장례식이라든가 사비교도의 입회식과 같은 이미지를 보여준다. 변화의 순간은 선물을 주는 행위에 의해 보호받는다. 죽음이 존재하지 않는 것도 아니고, 변화가 없다는 것도 아니다. 신참자와 신부는 '죽음'을 겪지만 선물의 보호 아래 그것을 통과해 새로운 생명 속으로 이동할 수 있다. 우리는 여기서 두 종류의 죽음을 구분해야 한다. 하나는 더 위대한 생명 속으로 나아가는 열린 죽음이다. 다른 하나는 죽음이 끝인 죽음으로 영혼을 불안 속에 남긴 채 본향에 이르지 못하게 하는 죽음인데, 우리가 이를 두려워하는 것은 당연하다. 선물이 새로운 생명으로 이동하는 죽음과 연결된 것처럼, 이 삶에서든 아니면 다른 삶에서든 변화를 믿는 사람에게 시장 교환의 이데올로기란 오갈 데 없는 죽음과 연결된 것이었다. 조지 로메로는 영화 『새벽의 저주』○를 피츠버그 인근 쇼핑몰에서 찍었다. 그곳 할인점의 주차장과 통로는 상품 문명 속에서 영면에 들지 못한 망자들이 영원토록 배회하는 곳인지도 모른다.

이들 이야기에서 선물 교환은 변화의 부속물로서 일종의 보호자, 표지, 촉매제로 제시된다. 또한 선물은 변화의 실제 대리인, 새로운 생명의 운반자라고도 할 수 있다. 가장 단순한 예에서 선물은 정체성을 수반하며, 선물을 받는 것은 새로운 정체성을 체화하는 것에 해당한다. 이는 마

○ 1978년작 좀비 영화. 지옥이 꽉 차서 갈 곳이 없는 죽은 자들이 다시 지상으로 돌아와 살아 있는 인간을 사냥하기 시작한다는 내용이다.

치 그런 선물이 우리 몸을 통과하면서 우리 자신이 바뀌는 것과 같다. 선물은 새로운 생명의 증인이나 보호자일 뿐 아니라 창조자이기도 하다. 이쯤에서 나는 '가르침들'을 내가 말하려는 바의 주요 사례로 들고 싶다. 교과서에 나오는 교훈을 뜻하는 게 아니라 살아가면서 자주 접하는, 삶을 변화시키거나 심지어 구원하는 가르침들 말이다. 나는 시립 병원의 알코올중독자 치료병동에서 상담사로 몇 년간 일한 적이 있다. 그때 나는 자연스럽게 '익명의 알코올중독자들'Alcoholics Anonymous(이하 AA)이라는 단체를 알게 되었다. AA가 제공하는 '회복 프로그램'은 내가 생각하는 바와 같은 '가르침 선물' 유형의 좋은 사례이다.

　AA는 돈을 사용하는 방식이 특이한 조직이다. 이곳에서는 아무것도 사거나 팔지 않는다. 지역의 단체들은 모두 자율로 운영되는데, 최소 경비(커피와 문서)만 회원들의 헌금으로 충당한다. 프로그램 자체는 무료이다. 만약 프로그램이 시장 기제를 통해 제공된다면 AA는 그만한 효과를 발휘하지 못할 것이다. 그럴 경우 교습 내용이 바뀔 수밖에 없어서가 아니라, 그 이면의 정신이 변질되기 때문이다(정신 회복의 자발적 측면이 흐려질 것이고, 조작의 기회는 더 많아질 것이다. 그 결과 내가 이제 주장하려는 바와 같이, 서비스의 유료화는 AA가 원동력으로 삼는 감사의 동기부여 효과를 차단하기 쉬울 것이다).◉

◉ 근대 치료법 가운데 AA와 같은 방식으로 가르침을 제공하는 곳은 드물다. 영적 조언이나 심리치료, '자기계발' 수업도 대개 얼마간이라도 돈을 지불해야 한다. 나의 명백한 편견에도 불구하고, 나는 그런 서비스에 대한 요금이 부적절하다고는 주장하

그래서 AA의 가르침은 무료이며, 말 그대로 선물이다. AA에 온 사람은 이런 말을 듣게 된다. "이러저러한 것을 하면 하루 동안은 맑은 정신을 유지할 겁니다." 그는 고통이 심하거나 치유 욕구가 강하기에 한번 그대로 해본다. 그 방법이 통한다고 가정해보자. 이제 그는 묘한 상태가 된다. 그는 가르침을 받았고 그것이 어느 정도 효력이 있다는 사실도 알았다. 하지만 매사가 그렇듯 메시지가 진정으로 내면에 스며들기까지는 어느 정도 시간이 걸린다. 통찰은 빠르게 올지 몰라도 근성의 변화는 느리다. 정신이 맑아진 지 하루, 심지어 한 달이 지난 후에도, 신참자는 엄밀히 따지면 취한 것은 아니지만 그렇다고 알코올중독에서 완전히 회복된 것도 아니다. 가르침은 수신자의 몸속에서 아직은 '이동 중'이다. 가르침을 받은 때로부터 그것이 깊이 가라앉아 전수될 때까지의 사이에 있는 것이다. 이 과정은 몇 년이 걸릴 수도 있다.

AA의 '회복에 이르는 열두 계단'은 프로그램 전체를 일괄 요약해서 보여준다. 열두 번째 계단은 감사의 행동에 해당하는 것으로, 회복된 사람은 다른 알코올중독자의 요

지 않는다. 치료사, 명상지도사 같은 사람들은 자신의 일터에서 서비스를 제공하고 유지 비용을 벌 자격이 얼마든지 있다. 이 경우에도 많은 것은 교환의 정신에 달렸다. 선물은 때때로 현금 위에서 순환한다.

하지만 AA 사례를 보면, 흔히 알려진 것처럼 요금이 거래에서 늘 필수적인 부분은 아님을 알 수 있다. 게다가, 요금의 액수는 가끔은 제공된 가르침이 실제로는 변화로 이어지지 않을 수도 있음을 너무나 명확히 보여주는 지표가 되기도 한다. 사이언톨로지 교회가 입회 '헌금' 최소액으로 12시간 30분의 '집중' 과정에 2,700달러를 요구하는 것을 보면 그렇다.

청을 받으면 도움을 준다. 이는 선물이 이동하는 단계이므로, 그렇게 마무리되어야 옳다. 그럼에도 '두 걸음에 오르려는 자'가 있다고 AA는 이야기한다. 첫 번째 계단(자신이 알코올중독자임을 받아들이는 단계)을 밟고 나서는, 그다음 노동이 필요한 중간 단계는 거치지 않은 채 곧장 열두 번째 계단(남을 돕는 단계)으로 뛰어오르는 사람을 말한다. 이들은 자신도 아직 받지 않은 것을 전달하려고 한다.

가르침이 변화를 낳는 선물인 사례는 그 밖에도 많이 있다. 영적인 전향 또한 AA에서의 체험과 같은 구조를 띤다. 말씀이 받아들여지면 영혼은 변화를 겪는다(또는 풀려나거나 다시 태어난다). 그러면 개심자는 증언이 하고 싶어지고, 말씀을 다시 전파하고 싶어진다. 살면서 진정한 멘토에게 감화를 받아온 사람이라면 그와 비슷한 이력을 알 것이다. 나는 대형 석유화학 회사의 연구 실험실을 운영하는 사람을 만난 적이 있다. 그는 고등학교만 졸업하고 그 회사에 입사해서 말 그대로 빗자루질부터 시작했다. 그보다 나이가 많은 박사 직원이 그에게 자기 연구실의 잡역부가 되어달라고 요청한 것이었다. 두 사람은 몇 년간 함께 일을 했고, 연장자는 젊은이를 훈련시켰다. 나를 만났을 때 그는 40대 후반이었다. 잡역부였던 그는 화학 석사 학위를 받은 상태였고, 자신의 멘토와 처음 만났을 때와 같은 식으로 사람을 뽑아 일을 하고 있었다. 그에게 향후 몇 년간의 계획을

묻자, 그는 "나보다 젊은 사람들에게 이걸 가르쳐서 물려주고 싶다"고 말했다.

예술가의 삶과 예술가의 창작품도 비슷한 방식으로 이야기할 수 있을 것이다. 대부분의 예술가는 대가의 작품에 의해 자신의 선물/재능이 깨어나면서 자신의 소명에 이끌린다. 다시 말해서, 대부분의 예술가는 예술 그 자체에 의해 바뀐다. 장차 예술가가 될 사람은 예술작품에 감동받는 자신을 깨닫고, 또 그런 체험을 통해 예술에 봉사하는 노동으로 나아가게 되고, 마침내 자신의 선물/재능을 고백할 수 있게 된다. 우리 같은 사람은 예술가가 되지 않더라도 그와 비슷한 영혼 속에서 예술에 주목한다. 우리는 영혼의 재생을 바라며 그림과 시, 무대 앞으로 다가간다. 그리고 우리를 감동시키는 예술가라면 누구든지 우리의 감사를 얻는다. 예술과 선물의 관련성은 이 책의 후반부에서 이야기할 주제이지만 여기서도 언급할 필요가 있다. 예술이 변화의 매개로 작용할 때 우리는 예술을 선물로 올바르게 이야기할 수 있을 테니 말이다. 생기 넘치는 문화의 일반적인 특징은 변화를 낳는 선물을 품고 있다는 점이리라. 특정 문제를 다루는 AA와 같은 단체가 있을 것이고, 연장자로부터 젊은이에게 지식이 전수되는 방법이 있을 것이며, 모든 성숙 단계에서 영적 자아의 탄생을 위해 활용할 수 있는 영적인 가르침이 있을 것이다. 또한 예술가들이 있어 그들의 창작물은

인류의 변화를 돕는 선물이 될 것이다.

변화를 낳는 선물에 관해 들었던 각 사례에서, 가르침이 상대를 '사로잡기' 시작하면 받는 사람은 감사를 느낀다. 이 감사를 나는 '선물이 받아들여진 후에 변화를 일으키기 위해 영혼이 떠맡는 노동'이라고 말하고 싶다. 선물이 우리에게 오는 시간과 우리가 그것을 전달하는 시간 사이에 우리는 감사를 체험한다. 나아가 선물이 변화의 매개물인 이상 선물이 우리 안에서 작용해서, 말하자면 우리가 선물의 수준에 오를 때에야 비로소 우리는 다시 그것을 누군가에게 줄 수 있게 된다. 선물을 전달하는 것은 노동을 매듭짓는 감사의 행동이다. 변화는 우리가 선물을 우리 나름의 방식으로 줄 힘을 갖게 될 때에야 비로소 달성된다. 그러므로 감사의 노동이 끝나는 지점은 선물이나 선물을 주는 증여자와 유사해질 때이다. 이 유사성이 달성되면 우리는 넓게 퍼져 오래도록 머무는 감사를 느낄 수 있다. 이는 진짜로 빚을 졌을 때 느끼는 다급함과는 거리가 멀다.

감사의 노동을 보여주는 다양한 모델에 해당하는 민간 설화들이 있다. 각 이야기마다 어떤 정령이 평범한 인간을 도와주러 와서 머무는데, 때로는 실제로 묶여 있다가 인간의 감사 표시가 있은 다음에야 풀려난다.

우리가 너무나 잘 아는 이야기인 「구두장이와 요정들」에서 구두장이는 자신의 운을 얕보고, 구두를 만들 가죽을

딱 한 켤레만큼만 가지고 있었다.[10] 그는 다음 날 아침에 일어나 구두를 만들 가죽을 잘라놓고 잠자리에 들었다. 밤사이에 두 요정이 알몸으로 와서 구두를 만들었다. 구두장이는 그 구두를 보고 놀라서 할 말을 잃었다. 바늘땀 한 땀도 어긋나지 않았다니! 아침에 나타난 첫 손님은 이 완벽한 구두를 보고 값을 두둑이 지불하고 구두를 사 갔다. 구두장이는 구두 두 켤레를 만들 가죽을 살 수 있게 되었다. 그날 밤에도 가죽을 잘라놓고 잠자리에 들었고, 다음 날 아침에 보니 또다시 신발이 만들어져 있었다. 이번에도 높은 가격에 팔려 네 켤레분 가죽을 살 수 있게 되었다. 이런 식으로 구두장이는 금세 부자가 되었다.

어느 날 저녁(원작에서는 '크리스마스가 가까웠을 때'라고 나온다), 구두장이는 아내에게 밤에 자지 말고 누가 도와주는 건지 알아보자고 했다. 부부는 촛불을 끄지 않은 채 외투 뒤에 숨어 있었다. 이윽고 한밤중이 되자 요정들이 들어와서 작업을 시작했다. 이튿날 아침 아내가 말했다. "작은 사람들이 우리를 부자로 만들어줬으니 우리는 감사를 표해야 해요. 보니까 아무것도 입지 않은 채 돌아다니던데, 그러다 얼어 죽을지도 몰라요! 난 두 사람에게 셔츠와 외투, 재킷, 바지, 양말 한 켤레씩을 만들어줄 테니 당신은 작은 신발을 한 켤레씩 만들어주지 그래요." 구두장이는 흔쾌히 동의했다. 옷과 신발이 완성되자 구두장이는 가죽이

있던 자리에 의자를 놓고 그 위에 옷과 신발을 올려놓았다. 그리고 아내와 함께 외투 뒤에서 숨어 지켜보았다.

옷과 신발을 본 두 요정은 깜짝 놀라며 기뻐했다. 그리고 옷을 입고 신발을 신은 다음 노래를 불렀다.

우리는 잘빠진 최고의 멋쟁이들,
우리는 더 이상 구두장이가 아니라네!

요정들은 방 안을 돌며 춤을 추고는 떠나갔다. 그들은 다시 돌아오지 않았지만 구두장이의 일은 계속해서 잘 풀렸고 그가 손을 대는 일은 무엇이든지 번창했다.

이 이야기는 선물 받은/재능 있는 사람의 우화이다. 선물의 첫 감응(그것이 잠재적으로 우리 것이 될 때)과 선물의 방출(그것이 실제로 우리 것이 될 때) 사이의 시간을 묘사한다. 이 경우에 선물은 구두장이의 재능으로, 요정들이 가져다준다. 무엇보다 구두장이는 가난하다. 그는 무슨 이유에서인지 자신의 가치를 활용하지 못하고 있는데 그 이유는 전혀 설명되지 않는다. 그러나 그가 잠이 들자 그의 가치가 찾아오기 시작한다. 이런 과정은 언제나 조금 신비롭다. 예컨대 어떤 과제를 맡아 노동을 하는데 아무리 애를 써도 잘 안 된다. 그러다가 생각지도 않고 있을 때, 가령 정원을 가꾸고 있을 때나 버스에 타려는 순간 모든 것이 불쑥 머

릿속으로 떠오른다. 부족했던 은혜grace가 주어진다. 우리의 과제가 생명을 띠도록 만드는 것은 바로 그 요정들, '마법의 손길'이다. 그러나 거기에서 끝나는 게 아니다. 그 요정들 역시 우리를 필요로 하기 때문이다. 이야기 속 난쟁이들이 그토록 바느질 솜씨가 좋으면서도 정작 자신들의 옷은 만들지 못한다는 사실은 기이하지만, 어쨌든 그렇다. 그들의 옷, 그리고 무엇보다도 그들의 자유는 구두장이의 인정과 감사에 달려 있다.[도와주는 사람이 일종의 속박 상태에 있다는 것은 같은 주제를 다룬 다른 이야기들[11]을 보면 더 분명히 나타난다.]

여기서 내가 말하려는 요점은, 변화를 낳는 선물은 처음 주어졌을 때는 완전히 수용될 수 없다는 것이다. 그 사람은 아직 그 선물을 받거나 전달할 힘이 없기 때문이다. 그러나 여기에는 단서가 붙어야 한다. 자아의 어떤 부분은 그 선물을 직관적으로 이해할 수 있다. 이때 우리는 제의받은 미래를 느낄 수 있다. 이 느낌은 심리치료에서 '순간 치료'instant cure라고 하는 특이한 현상을 떠올리게 한다. 간혹 환자가 치료 기간의 아주 이른 시기에 완전한 치유를 경험하는 것으로, 가령 일주일쯤 되는 짧은 기간 동안 그는 갈망하던 자유를 체험하게 된다. 그런 다음에는 평범한 상태가 찾아오고, 그 후에는 자유를 얻기 위한 몇 년의 노동 끝에 자유를 진정한 소유물로 얻게 된다. 이때도 선물은 아직 우

리 것이 아니지만, 우리는 선물의 충만함을 느끼고 감사와 소망으로 선물에 반응한다. 앞의 이야기에서도 구두장이는 첫 선물이 도착했을 때 완전히 잠들어 있었기 때문에, 그가 이때 정말로 자신의 재능을 얻었다고 볼 수는 없다. 그러나 그는 자신의 내부에서 무엇인가 일깨워졌음을 느끼고 작업에 나섰다.

선물/재능이 우리 안에서 자극을 받아 움직이기 시작하면 그것을 개발하는 것은 우리에게 달렸다. 재능이 성숙하려면 상호적인 노동이 있어야 한다. 선물은 우리가 그에 대한 보답으로 주의를 기울이는 한 계속 에너지를 발산할 것이다. 구두장이와 요정들 간의 기하급수적인 교환은 구두장이가 마침내 밤에 가게를 지켜보기로 결심할 때 일종의 임계질량에 이른다. 물론 구두장이가 자신을 도와주는 사람이 누구인지 알아보는 데 이르기까지 그토록 오랜 시간이 걸린 것은 흥미롭다. 우리는 재능이 무르익기 전까지는 재능을 관리하는 데 집중한다. 그러나 구두장이는 일단 가난을 덜게 되자 자신의 부가 어디에서 왔는지 궁금해하고, 아내와 함께 밤을 새며 요정들을 지켜보기에 이른다. 바로 이때 구두장이는 자신의 선물/재능에 눈을 뜬 셈이다.

요정들이 처음에 알몸이었던 것과 그들에게 주어진 옷, 그 선물의 결과는 어떻게 해석할 수 있을까? 무언가에 옷을 입힌다는 것은 일종의 인정이며 그것에 이름을 부여

하는 것과 같다. 이런 행위를 통해 우리는 구분되지 않았던 것을 구분하기 시작한다. 이를테면 때때로 뭔가 좋지 않은 기분에 사로잡혀 있다가 그 느낌을 정확히 표현하고서야 비로소 벗어나게 된다. 정확한 표현은 느낌과 자아 사이를 열어줄 약간의 틈새를 허용하고, 그 틈새는 양쪽의 자유를 허락한다. 이 이야기에서 옷은 선물을 실현한다(다시 말해, 선물을 현실로 만들고 사물로 만든다). 구두장이가 이 이야기 속에서 처음으로 만든 신발은 요정을 위한 것이었다는 점에 주목할 필요가 있다. 그의 감사의 노동으로는 마지막 행동이었다. 이제 그는 변화한 사람이다. 이제 그는 교환할 수 있는 가치를 가지고 있다. 그가 만드는 신발은 자신의 변화를 이루는 동시에 요정들을 자유롭게 하는 보답의 선물이다. 이것이 바로 감사의 노동의 끝은 선물이나 공여자와의 유사성이라고 내가 말한 이유다. 첫날 밤 요정들처럼 이제 그는 진정한 구두장이다.[선물은 그것을 다시 누군가에게 주기 전까지는 완전히 실현되지 않는다. 감사를 인정하지 않으려고 하거나 감사에 봉사하는 노동을 거부하는 사람은 자신의 선물/재능을 풀어주지 못할 뿐 아니라 그것을 진정으로 소유하지도 못한다.]

감사를 '노동'labor○이라고 말하는 것은 '일'work과 구분하려는 뜻에서다. 둘이 어떻게 다른지 잠시 설명하자면, 일은 우리가 시간 단위로 행하는 것이다. 특정한 시간에 시

○ 우리말로는 '수고'의 뜻에 가깝지만 다른 문맥에서의 혼란을 피하기 위해 일반적인 역어인 '노동'으로 옮긴다.

작해서 특정한 시간에 끝이 난다. 되도록이면 우리는 돈을 벌기 위해 일을 한다. 조립 라인에서 차 부품을 이어붙이는 것은 일이다. 설거지라든가 세금 계산, 정신병동을 도는 것, 아스파라거스를 뽑는 것… 이런 것은 일이다. 한편 노동은 자기 속도가 있다. 대가를 받을 수도 있지만 노동의 대가를 측량하기란 더 어렵다. AA에서 '프로그램에 참여하는 것'은 노동이다. 마찬가지로 우리는 흔히 '애도의 노동'이라고 말한다. 사랑하는 사람이 죽었을 때 영혼은 고역의 기간을 지나는데, 이는 에너지가 소모되는 변화의 시간이다. 시를 쓰는 것, 아이를 기르는 것, 새로운 계산을 개발하는 것, 신경증을 해결하는 것, 모든 유형의 발명… 이런 것은 노동이다.

일은 의지를 통해 달성되는 의도된 활동이다. 노동 또한 의도된 것일 수 있지만 기초 작업을 하는 정도까지만, 또는 노동을 방해할 것이 분명한 것들을 하지 않는 정도까지만 그러하다. 그 정도를 넘어서면 노동은 자기만의 일정표에 따라 진행된다. 그런데 노동을 마치고 나면, 이상하게도 우리는 우리가 그것을 한 게 아니라는 느낌을 받을 때가 많다. 폴 굿맨은 일기에 이렇게 쓴 적이 있다. "나는 최근에 좋은 시를 몇 편 썼다. 그러나 내가 그것을 썼다는 느낌이 들지 않는다."[12] 이것이야말로 노동자의 선언이다. 그 구두장이처럼 우리는 잠에서 깨어나 노동의 열매를 발견한

다. 노동은 자기 속도가 있기 때문에 게으름과 여가, 심지어 잠까지 동반된다. 고대에는 사람의 시간에서 7번째 부분(일요일과 안식년인 7번째 해)은 일하지 않는 시간으로 제쳐놓았다. 지금은 일을 하는 사람이나 교사가 안식년을 맞으면 지난 6년간 끝내지 못한 잡무를 마치려고 할 수도 있다. 그러나 우선은 앉아 쉬면서 상황을 지켜봐야 한다. 숫자 점에서 '7'은 무르익음을, '8'은 완벽을 뜻하지만 7일째 되는 날에는 우리의 의지로 성취한 것이 남게 된다. 그것은 무르익었을 수도 있지만 아닐 수도 있다. 우리 손을 떠난 것이다. 산업주의의 부상과 더불어 근대 세계가 직면한 첫 번째 문제는 일이 팽창하면서 노동이 밀려난 것이었다. 기계는 일요일이 필요 없다. 초기의 직공들은 일주일에 7일을 일해야 했고, 몇 년에 걸친 투쟁 끝에 비로소 안식일을 되찾을 수 있었다.●

내가 말하는 노동은 사회보다는 삶의 과정에 의해 요구되는 무엇을 지칭한다. 다급하게 요구될 때가 많지만 그럼에도 고유한 내적 리듬을 가지고 있으며, 일보다는 더 느낌과 결부되어 있고 내적인 것이다. 감사의 노동은 선물의 이동에서 중간 단계에 해당한다. 그것은 우리가 사실은 바라지 않는 무언가를 받아들일 때 느끼는 '의무감'과는 전혀

● 예술가의 생계를 걱정하는 사람들은 흔히 이렇게 말한다. "당신은 '1분 왈츠'를 1분 이내에 연주할 수 없다." 게다가(혹은 다행히) '1분 왈츠'를 하루든 일주일이든 일 년이든, 아무리 오래 걸려도 작곡은 할 수 없다. 창조적 노동의 리듬을 바꿀 수 있는 기술도, 시간을 절약할 수 있는 기기도 없기 때문이다. 따라서 노동의 가치가 교환가치로 표현되는 경우에는 일의 기술에 진전이 있을 때마다 창의성은 자동적으로 평가절하된다.

다르다.[의무감은 의지의 행동으로 해소될 수도 있다.] 우리를 변화시키는 힘을 가진 선물은 영혼의 어떤 부분을 일깨운다. 그러나 선물을 우리 자신과 동등한 존재로 만날 때에야 비로소 우리는 선물을 받아들일 수 있다. 그러므로 우리는 우리 자신이 선물처럼 되는 노동에 헌신해야만 한다. 답례의 선물을 주는 것은 감사의 노동에서 최종적인 행위이며, 또한 그렇기 때문에 처음에 받은 선물을 진정으로 받아들이는 행위가 된다. 구두장이는 마침내 신발을 준다. AA에서 열두 번째 계단은 받은 것을 주는 것이다. '자신보다 젊은 사람에게 전할' 수 있도록 가르치고자 했던 그 사람은 자신이 받은 것을 준다. 세 가지 경우 모두 선물을 받아가지고 있다가 선물을 줄 만큼 충분한 힘을 갖추기 위해 노동을 하는 과도기가 있다.

내가 앞에서 봉사에 대한 요금은 감사의 힘을 갉아먹기 쉽다고 말한 이유가 이제 좀더 분명해졌지 싶다. 요컨대 일반적인 의미에서 선물에 의한 전환은 시간을 앞질러 이뤄질 수는 없다는 것이다. 우리는 우리 노동의 결실을 예측할 수 없다. 우리는 우리가 실제로 감사의 노동을 끝까지 다 해낼 수 있을지조차 알 수 없다. 감사는 **갚지 못한** 빚을 필요로 하고, 그리하여 우리는 그 빚이 **느껴지는** 한에서만 나아갈 동기를 부여받게 된다. 만약 우리가 더 이상 부채감을 느끼지 않으면 감사의 노동을 중단하게 되는데, 당연한 일이

다. 따라서 변화를 낳는 선물을 파는 것은 선물이 만드는 관계를 왜곡한다. 이는 답례선물이 이루어지더라도 사실상 그로 인한 변화가 완결되기 전까지는 답례의 선물이 이뤄질 수 없다는 의미를 함축하고 있다. 사전 지불된 요금은 선물의 무게를 유예하고 변화의 매개로서의 잠재력을 앗아간다. 따라서 시장을 통해 공급되는 여러 치료법과 심령술 체계는 더 높은 상태로의 끌림이 아닌, 고통의 혐오에서 비롯된 전환에 필요한 에너지를 뽑아내는 경우가 많다. 하지만 우리로서는 더 높은 상태에 들어가지 않는 한 그것의 값을 지불할 방법은 없다! 반드시 노동이 선행되어야 한다. 내가 일했던 병원에서는 누군가에게 정신이 맑아지기를 바라는지 묻기 전에 반드시 병원에 1주일 입원할 형편이 되는지부터 물었다. 하지만 AA는 단지 정신이 맑아지기를 바라는지만 묻는다.

선물 받은/재능 있는 사람의 우화인 「구두장이와 요정들」은 예술가를 위한 우화이기도 하다. 대부분의 예술가는 초기에는 첫날 밤 구두장이의 처지가 된다. 즉 재능은 보이지만 아직은 알몸인, 미성숙의 상태이다. 그 앞에는 성취된 재능의 방출에 선행하는 상호적 노동의 기간이 기다리고 있다. 문학에서 예를 들자면, 조지 버나드 쇼는 작가로서 이름을 알리기 전에 후퇴와 성숙의 전형적인 기간을 거쳤다.[13] 젊은 시절 쇼는 사업에서 경력을 쌓기 시작했는데, 실

패해서가 아니라 성공했기 때문에 위협을 느꼈다. "나는 무심코 성공을 거뒀다. 그러고는 나로서는 실망스럽게도, 사업이 나를 쓸모없는 사기꾼임을 알아보고 쫓아내는 대신, 놔줄 생각은 없이 나를 더 붙잡고 있음을 알게 되었다." 그리고 그의 나이 20세에 "1876년 3월, 나는 속박에서 벗어났다"고 말한다. 가족, 친구, 사업 그리고 아일랜드를 떠난 그는 8년여에 걸쳐 끊임없이 글을 쓰면서 부재 중인 상태로 지냈다. 쇼는 말년에 소설 다섯 편을 출간했다. 책 속에는 사람들에게 읽지 말아달라고 부탁하는 내용의 메모가 들어 있었다고 한다. 그를 두고 에릭 에릭슨은 이렇게 평했다.

쇼와 같이 창의력이 잠재되어 있는 사람들은 스스로 선언한 모라토리엄 기간 동안에 작업을 위한 개인적 토대를 구축한다. 그동안 그들은 종종 사회적 측면과 에로스의 측면 그리고 그 못지않게 중요한 영양적 측면에서 자진해서 굶주린다. 무성한 잡초를 없애버리고 자신의 내적 정원이 풍요로워질 길을 내기 위해서다. 이따금 잡초가 죽으면서 정원마저 죽어가기도 하지만 결정적인 순간, 누군가는 자신의 재능에 꼭 맞는 영양분과 접촉한다. 물론 쇼에게 그런 재능이란 문학이었다.

잠재된 선물/재능을 실현하기까지 예술가는 시간이 걸리는 노동을 하기 위해 빈민가와 도서관 사이에 있는 자유로운 보헤미아로 후퇴해야만 한다. 이곳에서 삶은 시간에 지배되지 않는다. 재능 있는 이들은 당분간 무시당하더라도 때가 되면 자신의 재능이 자유롭게 풀려나 세상에서 살아남으리라 확신하며 이곳에 머문다.

고대 세계에서는 한 사람의 선물/재능을 풀어놓는 임무야말로 공인된 노동이었다. 로마에서는 한 사람을 수호하는 정령을 그의 게니우스genius라 불렀고, 그리스에서는 다이몬daemon이라 일컬었다. 고대 저자들에게는, 가령 소크라테스에게는 그가 진정한 본성과 맞지 않는 무언가를 하려 들면 소리 높여 외치는 다이몬이 있었다고 전한다. 사람들은 저마다 이디오스idios 다이몬, 즉 자기만의 정령이 있어 계발되고 발전할 수 있다고 믿었다. 『황금 당나귀』를 쓴 로마의 풍자작가 아풀레이우스는 다이몬과 게니우스에 관한 논문에서, 로마에는 생일을 맞으면 자신의 게니우스에게 재물을 바치는 관습이 있었다고 전한다.[14] 생일에 선물을 받기만 한 것이 아니라 자신을 인도하는 정령에게 무언가를 주기도 했다는 얘기다. 이런 식으로 존중받은 게니우스는 그를 '품성 좋은'genial 존재, 즉 성적 능력과 예술적 창의력이 넘치고 영성이 풍부한 존재로 만들어주었다.

아풀레이우스에 따르면, 그런 희생을 통해 자신의 게

니우스를 계발하면 그가 죽은 후에 게니우스는 가정의 수호신 라lar가 되었다. 하지만 자신의 게니우스를 무시한다면 사후에 그것은 유충larva이나 원혼lemur, 즉 영면에 들지 못한 말썽쟁이 유령이 되어 살아 있는 사람들을 잡아먹었다. 게니우스나 다이몬은 우리가 태어날 때 미발달 능력을 한가득 가지고 우리에게 온다. 우리가 성장하는 동안 제공되는 그 능력을 받아들이느냐 마느냐는 우리의 선택이다. 그 말은 선물에 봉사하는 노동을 할지 말지를 우리가 선택한다는 뜻이다. 다시 말하지만, 게니우스는 우리를 필요로 하기 때문이다. 우리에게 선물/재능을 가져온 정령은, 이야기 속 요정들과 마찬가지로 우리의 희생을 통해서만 마침내 자유를 찾게 된다. 게니우스의 선물에 화답하지 않는다면 죽을 때 자신의 정령은 속박 상태로 남는다.

지속적인 감사의 느낌은 사람을 자신의 다이몬에 봉사하는 노동으로 이끈다. 그 반대의 경우에는 자아도취narcissism라는 적절한 명칭이 있다. 자아도취자는 자신의 선물/재능이 자신으로부터 온다고 느낀다. 그는 변화를 겪기 위해서가 아니라 자신을 과시하기 위해 일한다. 아무도 자신의 게니우스나 다이몬에게 희생하지 않는 시대가 바로 자아도취의 시대이다. 금세기에 보아온 '천재 숭배'cult of genius는 고대의 컬트와는 아무런 상관이 없다. 게니우스의 공적인 숭배는 사람들을 유명인으로 만들면서 수호 정령과의

모든 거래를 단절시킨다. 우리는 타인의 게니우스에 대해서는 말하지 말아야 한다. 그것은 사적인 문제다. 유명인은 자신의 선물/재능을 팔기만 할 뿐 그에 헌신하지는 않는다. 그런 희생이 없으면, 보답의 선물이 없으면 정령은 풀려날 수 없다. 자아도취의 시대에 문화의 중심은 유충과 원혼, 충족되지 않은 게니우스의 유령으로 채워진다.

이제 변화와 감사에 관한 마지막 예를 들려고 한다. 이번에는 상당히 다른 차원의 사례이다. 14세기 기독교 신비주의자 마이스터 에크하르트는 내가 지금까지 개략적으로 이야기한 '사람과 정령 사이의 거래'에 관해 고도로 영적인 발언을 한 바 있다. 물론 구체적인 사항은 많이 다르지만, 교환의 형식은 구두장이와 요정들 또는 로마인과 그들의 게니우스 간에 이루어진 형식과 동일하다. 어느 경우에나 인간의 편에서는 감사에 의한 교환이 갈수록 힘을 얻고, 선물의 실현(과 자유)에서 절정에 이른다. 에크하르트가 볼 때 모든 것은 자신의 존재를 하느님에게 빚지고 있다. 하느님이 인간에게 준 첫 번째 선물은 생명 자체이다. 이 선물에 감사를 느끼는 모든 사람은 세상의 것들에 대한 애착을 포기함으로써, 다시 말해 자신의 삶을 하느님에게로 되돌림으로써 보답한다. 두 번째 선물은 자기 안에 있던 세상을 비운 모든 영혼에게로 온다. 다시 말해 '이질적인 이미지들'을 비우고 난 영혼 속에서 진정한 아이Child가 태어난다('말

씀이 선포된다'). 이 선물 또한 보답될 수 있으며, 변화의 최종 단계는 영혼이 신격Godhead 속으로 들어가는 것이다.

에크하르트는 말한다. "사람이 자기 안의 주님을 영접한다는 것은 좋은 일이다. 이 영접에 의해 그는 처녀가 된다. 그러나 주님이 사람 안에서 결실을 맺는 것은 더 좋은 일이다. 왜냐하면 선물의 결실이야말로 선물에 대한 유일한 감사이기 때문이다."[15] 여기서 에크하르트는 자기만의 언어로 이야기한다. 그러므로 그가 뜻하는 바를 이해하려면 먼저 다음 사실을 알 필요가 있다. 그의 신학에 따르면, "주님의 노력은 자신을 우리에게 온전히 주는 것"[16]이다. 하느님이 자신을 세상 속으로 부어넣는 것은 기분에 따라서도 아니고, 심지어 선택에 의해서도 아니다. 자신의 본성에 의해서다. 이 신비주의자는 말한다. "내가 그분을 찬양하려는 이유는 '주어야만 한다'는 것이 그분의 본성이고 본질이기 때문이다."[17]

에크하르트가 하느님은 인간 속에서 결실을 맺게 될 때가 최선이라고 말한 것은 성경에 나오는 어떤 구절에 주석을 달면서였다. 그는 그 구절을 다음과 같이 옮긴다. "우리 주 예수 그리스도는 작은 성 안으로 올라가서서 아내인 처녀의 영접을 받았다."[18] 그는 이 구절을 상징적으로 해석한다. 여기서 '처녀'라는 것은 육체의 삶과는 무관하며, "그 속에 이질적인 이미지라고는 조금도 없는, 그가 아직 생기

기도 전과 같이 비어 있는 상태의 인간"을 지칭한다.[19] 처녀는 초연한 존재,[20] 즉 더 이상 이 세상에 속한 것들과 그 효용에도 관심을 갖지 않는 사람이다. 초연함은 에크하르트의 영적 여정에서 첫 번째 정거장이다. 하느님은 초연한 영혼을 발견하면 그 안으로 들어간다. "그러니 하느님은 준비된 그대를 발견하는 순간 행동에 나서 자신을 그대 안으로 부어넣기 마련임을 알라. (……) 그대가 그토록 텅 비고 헐벗은 것을 보고도 그대 안에 그 어떤 뛰어난 업적도 낳지 않고 영광스러운 선물로 그대를 가득 채우지도 않는다면, 그것은 하느님에게는 아주 중대한 결함일 것이다."[21] 하느님이 초연한 영혼 속으로 자신을 부어넣을 때 비로소 아이가 태어나는데, 이 탄생이야말로 선물에 대한 보답의 결실이다.

> 만약 인간이 언제까지나 처녀로만 남아 있으면 결코 결실은 맺지 못할 것이다. 결실을 맺으려면 필연적으로 아내가 되어야 한다. 여기서 '아내'란 영혼에 주어질 수 있는 가장 고결한 이름으로, 실로 '처녀'보다 더 고결한 이름이다. 사람이 자기 안에 주님을 영접한다는 것은 좋은 일이다. 이 영접에 의해 그는 처녀가 된다. 그러나 주님이 사람 안에서 결실을 맺는 것은 더 좋은 일이다. 왜냐하면 선물의 결실이야말로 선물에 대

한 유일한 감사이기 때문이다. 그 정령은 아내가 되어, 감사 속에서 보답의 출산을 하고 예수를 낳아 주님의 품으로 돌려준다.[22]

에크하르트가 볼 때 선물을 낳아 신격 속으로 돌려주기 전까지 우리는 진정으로 살아 있는 것이 아니다. 하느님으로부터 나온 것은 무엇이든 그분을 향해 '시선을 되돌리는' 순간 비로소 생명에 이르거나 자신의 존재함을 선물받는다.[23] 순환은 완결되어야 한다. "인간은 그를 받아들일 수 있는 것이라면 무엇에든 흘러들어야 한다."[24] 지금까지 봐온 다른 이야기에서와 마찬가지로, 우리는 받은 것을 줄 때 살아 있게 된다. 에크하르트가 보기에 그 이동은 순수하게 영적이다. 그는 우리에게 어떤 물건을 위해 하느님에게 기도하지 말라고 말한다. 물건은 아무것도 아니기 때문이다. 우리는 단지 신격에 더 다가가도록 기도해야 한다. 하느님을 향한 감사의 최종 결실은 그분 안에 빠져드는 것이다.

추상적인 신격 안에서는 아무런 활동이 없다. 자신을 고적한 신성Deity 속으로 던질 때에 비로소 영혼은 완벽하게 아름다워진다. 그 신성 속에는 행동도 형식도 존재하지 않으며, 빈 공간 속에 하나가 되면서 자신은 사라진다. 자아로서 자신은 소멸하며 사물과는 더 이

상 아무런 관계가 없어진다. 마치 자신이 존재하지 않 았을 때처럼 말이다. 이제 자아는 죽었으되, 그는 주님 안에서 살아 있다……[25]

감사의 노동은 선물이 약속하는 변화를 달성한다. 그 리고 감사의 끝은 선물 또는 선물 공여자와 같아지는 것이 다. 선물 받은/재능 있는 사람은 자신의 선물/재능과 하나 가 된다. 에크하르트로서는 영혼 속에서 태어난 아이가 그 자체로 신이다. 하느님이 부여한 모든 것을 감사히 보답하 는 사람은 누구든지, 주는 행동을 통해 신격 속으로 들어갈 것이다.

4장

유대

선물과 상품 교환의 가장 중요한 차이는 다음과 같다. 선물은 두 사람 간에 느낌의 유대를 확립하는 데 반해, 상품의 판매는 필요한 연결을 남기지 않는다. 나는 철물점으로 들어가 쇠톱을 사고 점원에게 값을 치르고 나온다. 점원과 나는 다시는 만나지 않을 수도 있다. 사실 단절이야말로 상품 교환 방식의 미덕이다. 우리는 방해받는 것을 싫어하니까. 만약 그 점원이 자꾸 자기 식구들 얘기를 늘어놓고 싶어 하면 나는 다른 곳에서 물건을 살 것이다. 나는 그저 쇠톱을 사려는 것뿐이니까.

반면에 선물은 연결을 만든다. 가장 단순한 예로, 프랑스 인류학자 클로드 레비스트로스는 프랑스 남부의 싸구려 식당에서 자주 보았던, 겉보기에는 사소한 식사 의례를 거

론한다. 기다란 공동 식탁에 앉은 손님들의 접시 옆에 평범한 와인이 한 병씩 놓여 있다. 식사를 하기에 앞서 한 사람이 자신의 와인을 자기 잔이 아닌 옆사람의 잔에 따른다. 그러면 옆사람은 그에 대한 답례로 와인을 따라준 사람의 빈잔을 채운다. 경제적 의미로만 보자면 아무 일도 일어나지 않았다. 우선 아무도 와인을 전보다 더 많이 갖게 되지 않았다. 그러나 이전에는 없었던 사회가 그곳에 출현했다. 프랑스인은 관습적으로 자신이 모르는 사람은 무시하는 경향이 있다. 하지만 이 작은 식당에서는 낯선 사람과 한 시간 남짓 가까운 관계가 된다. 레비스트로스는 말한다. "확신할 만큼 첨예한 갈등은 아니지만, 사생활의 규범과 공동체의 현실 사이에는 긴장 상태를 자아낼 정도의 갈등이 엄연히 존재한다. (……) 찰나이긴 해도 껄끄러운 이 상황은 와인을 교환함으로써 해소된다. 그것은 상호간의 불확실성을 없애주는 선의의 의식이다."[1] 공간적 근접성은 선물의 교환을 통해 사회적 삶이 된다. 나아가 와인을 따름으로써 또 다른 교환인 대화가 승인되고, 또 다른 사소한 사회적 유대가 연쇄적으로 펼쳐진다.

그와 같은 단순한 사례는 많다. 비행기에서 나란히 앉게 된 낯선 이에게 사탕이나 담배를 건네는 일, 심야버스 승객들 간에 오가는 선의의 몇 마디 말이 다 그런 사례이다. 이런 징표들이 사회적 삶의 가장 단순한 유대를 확립한다.

그러나 그것들이 제공하는 모델은 가장 복잡한 결합으로까지 확장될 수도 있다. 앞에서 죽음의 시점에 건네는 선물을 문지방 선물의 가장 좋은 사례로 삼은 것처럼, 나는 평화의 서곡을 알리는 선물과 결혼식 때 주어지는 선물을 결합의 선물 유형으로 삼고 싶다. 사람들을 한데 불러 모으고 여럿을 가지고 하나의 몸을 만드는 그런 선물 말이다. 그렇게 본다면 예식은 와인 따르기와 조금도 다를 게 없다. 결혼 선물의 무수한 사례 가운데 하나만 들어보면, 뉴칼레도니아에서 결혼 적령기에 이른 소년은 자기 씨족과 상호보완적인 씨족에서 소녀를 물색해 서로 징표를 교환하는데, 이때 징표의 가치와 속성은 관례에 따른다.[2] 이때 소년이 구애 상대인 소녀에게 하는 첫 번째 질문은 다음과 같다. "내 선물을 받아줄래요, 말래요?" 돌아오는 답은 "받을게요"일 때도 있고 "나는 이미 다른 남자의 선물을 받았어요. 당신과 교환하고 싶지 않아요"일 때도 있다. 소녀가 소년의 선물을 받으면 그때부터 양쪽을 오가는 일련의 교환이 시작되고, 마침내 성혼의 공식 선물까지 주고받기에 이른다. 뉴칼레도니아의 구혼은 세계 어떤 곳의 구혼과도 차이가 없어 보인다.

평화의 선물에도 그와 같은 통합의 특성이 있다. 선물은 언제나 부족집단 간에 평화의 서곡으로 사용되어왔으며, 현대 세계에서도 여전히 전쟁의 종결을 의미한다. 제2차

세계대전이 끝난 후 미국이 일본의 재건을 도왔을 때가 그러했다. 선물은 관계 정상화로 향하는 첫걸음일 때도 많다. 부정적인 사례를 들자면, 미국은 베트남에는 전쟁이 끝난 후에도 지원을 제공하지 않았다. 미국퀘이커봉사위원회○와 미국교회협의회는 베트남에 의료 물자와 밀을 선물했다. 그러나 의회는 모든 재건 지원을 거부했고, 국무부는 식량을 배에 실어 보내려는 교회의 시도마저 좌절시켰다. 정부 입장에서는 전쟁이 아직 끝나지 않았던 모양이다.

선물이 확립하는 유대는 비단 사회적인 데에만 그치지 않는다. 영적이면서 심리적인 유대일 수도 있다. 세상에는 내적인 경제와 보이지 않는 경제도 있다. 선물의 교환은 우리의 내적 삶의 드라마 안에서 활동하는 인물과 세력에 적용될 수도 있다. 이를테면 우리가 꿈속에 나오는 인물들을 영혼의 분리된 힘들로 간주한다면, 꿈속에서 주어지는 선물은 영혼을 통합하는 데 기여할 수 있다. 그런 식으로 스코틀랜드 민담 「소녀와 죽은 남자」를 읽어보면, 막내딸은 밤의 새들에게 먹을 것을 주면서 실제로는 자신과 떨어져 있는 어머니의 정령과 결합하게 된다. 반면 언니들은 처음에는 실제로, 그다음에는 영적인 차원에서도 어머니로부터 소원해진다. 이처럼 선물 교환은 정신이 통합의 필요성을 느낄 때에 선호되는 내적 거래이다.

또한 우리의 선물은 우리를 신에게도 연결시킬 수 있

○ 1917년 미국의 퀘이커 신자들과 반전 운동 민간인 관련 인사들이 결성한 퀘이커 단체.

다. 제물은 신이 인간을 돌아보게 만든다. 우리는 이미 첫 번째 결실의 의례에 대해 논한 바 있다. 그것은 영적 세계와의 관계를 유지하려는 보답의 선물이었다. 다른 한편, 신들의 편에서는 우리에게 선물을 가지고 다가오는 동정적인 신들이 있다. 여기서 생각해보고 싶은 특별한 경우는, 신이 육화한 후(혹은 몸 같은 형태를 확보한 후) 자신의 몸을 인간과 신 자신이 자처하는 영적 상태 사이에 유대를 확립하는 선물로 내놓는 경우이다. 이런 경우에는 간혹 선물이 이전에 분리되어 있던 것을 보상해준다. "그리스도는 우리 죄를 속죄하기 위해 자신의 몸을 주었고, 그리하여 우리는 주님과 하나가 될 수 있을 것이다." 여기서 '죄'는 떨어져 나감, 갈라져 나감을 뜻하며, 한 사람의 죄는 내적으로 자신을 자신의 동료나 하느님으로부터 갈라놓는다. '속죄'는 재결합, '한몸'이 되는 것을 말한다. 범죄자가 선물로 자신의 죄를 속죄할 수 있게 하는(그리고 그렇게 기대되는) 때가 있었다. 이때 선물은 손상된 유대를 재확립하고 그를 집단의 몸속으로 재통합하는 힘을 발휘했다. 영적인 체계에 따르면, 어떤 사람이나 전체 인류가 신들과 하나였던 원초적 상태에서 벗어난 것처럼 보일 때에는 속죄해야만 한다. 이런 기독교의 이야기는 잘 알려져 있다. 십자가 속에서 또는 "너희는 이것을 받아먹으라, 이는 내 몸이니라"라는 말 속에서 그리스도의 몸은 선물이 되고 속죄의 도구가 되어 인

간과 하느님 간의 새로운 계약을 확립한다.◉

영혼을 육화하는 또다른 여러 영적 믿음 체계도 몸으로 선물을 만드는데, 기독교에서처럼 타락이 선행하지 않기 때문에 이 선물은 속죄는 아니다. 이 체계에는 일족이 열망하는 보다 높은 상태가 있고, 그곳에 이른 영혼은 자신의 몸을 내주어 길을 열고 연결을 확립해 남들이 그 뒤를 따를 수 있게 한다. 이 같은 선물에는 인류를 재평가하고 구원할 수 있는 잠재력이 있다. 다시 말하지만, 기독교에서 말하는 이야기의 이런 면은 잘 알려져 있다. 부처에 관한 이야기 중에도 마찬가지로 몸을 포기하는 일화가 있다. 전통에 따르면 보시를 포기하는 것은 장차 부처가 되려는 구도자에게 요구되는 10바라밀 가운데 첫 번째 계율이다.3 부처의 전생에 관한 이야기를 모은 팔리어 경전 『본생담』을 보면 석가모니는 보시에서 수많은 완전한 모습을 보이지만 그 완전함이 절정에 이른 것은 그가 토끼, 즉 현명한 산토끼였던 생애 동안이었다고 전한다.4 이 산토끼는 장래의 부처인바 자연스럽게도 아주 특별한 동물이었으니, 보시를 했을 뿐 아니라 계율을 따르고 금식일도 지켰다.

이야기는 다음과 같다.5 어느 특별한 금식일, 이 지혜로운 산토끼는 덤불에 누운 채 금식일이 끝나면 나가서 다바-풀을 먹어야겠다고 생각하고 있었다. 금식 동안에 행하는 보시는 큰 보상을 받거니와 자신에게 온 어떤 걸인도 풀

◉ 속죄와 용서는 상호보완적인 행동이다. 죄로써 해를 입은 사람은 죄를 용서함으로써 유대를 재확립하는 교환을 시작한다. 우리가 입은 상처에 대한 집착을 포기하는 것이 곧 용서다.

을 먹고 싶어 하지는 않을 테니, 탄원자가 오면 그에게는 자신의 살을 줄 생각이었다. 그런 열렬한 영적 열정에 도리천忉利天의 주인이자 불법의 수호신인 제석천帝釋天의 대리석 옥좌까지 달아올랐다. 지상을 내려다본 제석천은 열기의 원인을 알아차리고 산토끼를 시험해보기로 결심했다. 그는 브라만으로 변장하고 장래의 부처 앞에 나타났다.

"브라만, 당신은 왜 거기 서 있나요?" 산토끼가 물었다.

"선생, 내게 먹을 것이 좀 있다면 금식일 서약도 지키고 수도승의 의무도 수행할 터인데 말이오."

장래의 부처는 기뻐했다. "브라만, 잘 오셨소. 오늘 나는 지금껏 결코 해보지 않은 보시를 할 작정이오. 그러니 당신은 생명을 해침으로써 그 계율을 깨는 일은 없을 것이오. 나의 친구여, 가서 나무를 모으시오. 그런 다음 화톳불을 피워놓고 나를 부르시오. 나는 그 불속으로 뛰어들어 내 생명을 바칠 것이오. 그렇게 해서 내 몸이 익으면 곧바로 내 살을 먹고 수도승의 의무를 수행하시오."

이 말에 제석천은 자신의 초인적 힘으로 화톳불을 피우고는 장래의 부처에게 가서 말했다. 장래의 부처는 다바-풀 침상에서 일어나 불가로 왔다. 그리고 세 차례 몸을 떨었다. "내 털 속에 있을지도 모르는 벌레들을 죽게 해서는 아니 되오." 그런 다음 그는 (수트라에 나오는 표현을 그대로 옮기면) '온몸을 그의 자비심의 입속으로 던지듯' 화톳불로

뛰어들었다. 순간 그는 마치 연꽃송이에 내려앉는 왕의 홍학과도 같은 희열을 느꼈다.

그러나 그 불은 장래의 부처 몸에 난 털구멍조차 태울 수 없었다. "브라만, 당신이 만든 불은 너무나 차갑구려. 어찌 된 일이오?"

"선생, 나는 브라만이 아니라오. 나는 당신을 시험하러 온 제석천이라오."

"제석천이여, 당신의 노력은 아무 소용이 없소. 세상에 사는 모든 존재가 나의 자비로움을 시험한다 할지라도 내 안에서 주는 것을 꺼리는 마음은 발견하지 못할 것이라오."

"지혜로운 산토끼여, 당신의 덕은 마땅히 이 윤회의 끝이라 할 만하오." 이렇게 말한 제석천은 손으로 산을 집어 쥐어짜더니 산의 즙으로 달에 산토끼의 윤곽을 그려 넣었다.

『본생담』에는 부처의 전생에 관한 550가지 이야기가 기록되어 있다. 이 이야기들의 요점은 석가모니가 탄생과 재탄생의 순환을 통과하며 겪는 나선형의 발전을 증언하는 것이다. 보시는 언제나 보다 높은 차원으로 통합되기 위한 준비의 일부이며, 지혜로운 산토끼 이야기는 '보시의 정점'이라고 『본생담』은 말한다.[6] 이것은 인간의 몸을 입은 정령이 주는 최상의 선물인 "너희는 이것을 받아먹으라, 이는 내 몸이니라"의 불교식 버전이다. 이것은 속죄의 이야기는 아니다. 여기서 선물은 이전에 일어난 영적 세계로부터의

소외에서 비롯한 것이 아니기 때문이다. 그러나 그 선물은 부처(그리고 그의 정령을 따르는 모든 이)를 보다 높은 상태로 연결한다. 우리는 모두 몸을 포기해야 하지만, 성인들과 인간의 모습을 한 신들은 인간에게 선물을 주려 하고, 또한 선물을 통해 인간과 영적 세계의 유대를 확립하려 한다.

상품 판매와 비교해보면 선물 주기의 통합적인 또는 에로틱한 본성이 보다 분명해진다. 우선 '상품은 값어치value가 있고 선물은 그렇지 않다'는 말로 분석을 시작해보자. 선물은 가치worth가 있다. 보시다시피 나는 이들 용어를 특정한 의미로 사용하고 있다. 여기서 '가치'는 우리가 귀중하게 여기지만 '값을 매길 수는 없는' 것들을 지칭한다. 다른 한편, '값어치'는 어떤 것을 다른 것과 비교하는 데서 나온다. 마르크스는 『자본론』 서두에 나오는 상품의 고전적인 분석에서 이렇게 말한다. "나는 리넨의 가치를 리넨으로는 표현할 수 없다."[7] 값어치를 표현하려면 차이가 있어야 한다. 아무런 차이가 없다면 남는 것은 동어반복('리넨 1야드는 리넨 1야드')뿐이다. '교환가치'라든가 '시장가치' 같은 말은 여기서 내가 말하는 '값어치'의 의미를 담고 있다. 어떤 물건은 시장에 나와야만 시장가치가 생길 뿐 그 자체만으로는 아무런 시장가치도 없으며, 교환될 수 없는 것 또한 아무런 교환가치도 없다.◉

───────────────

◉ 내가 '값어치'와 '가치'라는 단어를 사용한 것은 이런 구분을 하고 싶어서였다. 그래서 마르크스 저작에 붙은 주석에서 다음 구절을 발견하자 매우 기뻤다. "17세기에 많은 영국 저자가 줄곧 '가치'는 '사용가치'라는 뜻으로, '값어치'는 '교환가치'라는 뜻으로 썼다. 이것은 실재하는 것에는 앵글로색슨 단어를, 그것

시장에서 일어나는 교환을 보면, 상품이 독립된 두 영역 사이를 오간다는 특징이 있다. 따라서 선물과 상품에 어떤 차이가 있는지 쉽게 알아보기 위해 경계선으로 나뉘는 두 개의 영역을 상상해보자. 선물이 경계선을 넘어가면 선물이기를 멈추거나 경계선이 사라진다. 반면 상품은 본성에 어떤 변화도 없이 경계선을 넘어갈 수 있다. 나아가 상품의 교환은 그전까지는 존재하지 않던 경계선을 확립할 때(가령 친구에게 필수품을 판매할 때)가 많다. 로고스-거래는 경계선을 긋고, 에로스-거래는 경계선을 지운다.

마르크스의 상품 분석을 보면 노동의 산물이지만 상품은 아닌 유용한 물건의 사례가 많이 제시된다. 자신이 사용할 도구를 만드는 사람은 상품을 만드는 것이 아니다. 마찬가지로 "인도의 원시공동체에서 이루어지는 생산과 그로 인한 생산물은 상품이 되지 않는다."9 공장 내부에서 순환하는 물건들도 상품이 아니다. 마르크스가 이들 사례를 든 이유는 상품은 별개의 두 영역 사이를('둘의 구분을 없애는 일 없이'라는 말을 덧붙일 수 있다) 오갈 때에야 비로소 상품이 된다는 점을 강조하기 위해서였다. "각각 독립된 사업체에서 생산한 생산물만이 서로 상품으로 대면할 수 있다."10

이렇게 보면 상품 교환은 집단이 자신을 하나의 몸, '단일체'로 생각하는 정도에 따라 아예 존재하지 않거나 백안

의 대칭물에는 로마어를 사용하기 좋아하는 언어의 특성과도 잘 맞는다."8

시될 것이다. 부족집단, 마르크스의 '인도의 원시공동체', 긴밀한 가족 등은 모두 단일체 집단으로 볼 수 있다. 구약성경을 보면 같은 부족 사람에게는 빌려준 돈에 이자를 물리는 것을 금지하는 반면 이방인에게는 허용하는 이원적인 법이 있다.[11] (다음 장에서 선물 교환의 역사를 제시하면서 더 자세히 설명하겠다.) 이 유명한 법을 지금의 분석에 적용해보면 집단 내부에서는, 특히 궁핍한 구성원에게는 선물 교환이 지배적이어야 하는 반면, 이방인에게는 상품 거래(이자를 붙여 내놓은 돈은 상품-화폐 또는 이방인-화폐가 된다)가 허용되어야 한다. 두 가지 유형의 교환 가운데 어느 것에 해당되는지는 집단의 경계에 따라 좌우된다. 유대인 말고 다른 집단에도 이와 같은 이원적인 법이 있다. 긴밀한 집단 속에는 그들의 '형제와 남'에 대한 감각을 반영하는 이원적 경제가 늘 있다. 1장에서 나는 우두크족의 윤리를 언급한 바 있다. "동물이든 곡식이든 돈이든, 하위씨족 사이에서 이동하는 부는 어떤 것이든 선물의 본성을 띤다. 따라서 그 부는 반드시 소비되어야 하지 성장을 위해 투자되어서는 안 된다."[12] 이런 금지는 이방인과의 거래에서는 적용되지 않지만, 하위씨족 간의 족간혼에는 적용된다. 하위씨족이 지향하는 바는 '단일체'가 되는 것이므로, 이들은 시장 교환이 아닌 선물 교환의 경제를 선호한다.

어떤 것이 시장가치를 가지려면, 저울에 달아 비교할

수 있도록 분리할 수 있어야 한다. 무슨 말인가 하면 값어치를 평가할 때에는 값을 매기려는 대상과 거리를 둘 수 있어야 한다는 뜻이다. 가령 내가 내 손목시계를 좋아할 수는 있지만, 그것에 값어치를 둘 수 있는 까닭은 내가 그것과 결별하는 모습을 상상할 수 있기 때문이다. 그러나 내 가슴은 시장가치가 없다.(적어도 내게는 그렇다!) 내게서 가슴을 떼놓는다는 것은 생각조차 할 수 없기 때문이다.(그러나 이식에 사용할 신체 장기와 관련한 값어치라는 흥미로운 문제는 뒤에 가서 이야기하겠다.) 어떤 상황에서는 그런 평가를 요구받는 것이 부적절하거나 심지어 무례하다고까지 느낀다. 구명보트에 배우자와 아이들, 할머니와 함께 타고 있는데 배가 가라앉지 않게 하려면 누구를 배 밖으로 던질지 선택해야 하는 윤리 수업의 오랜 딜레마를 한번 생각해보라. 이것이 딜레마인 이유는, 일반적으로는 우리가 따로 분리해서 생각하지 않는 가족을 어떤 맥락에서 평가하게 하고, 상품을 대할 때처럼 계산하도록 강요받기 때문이다. 물론 간혹 그런 판단을 해야만 할 때도 있다. 그러나 그런 판단이 힘들게 느껴지는 이유는 바로 우리 자신이 감정적으로 연결되어 있는 것에 대해서는 값어치를 비교하지 않는 성향이 우리에게 있기 때문이다.

이제 상품을 파는 것과 선물을 주는 것에 적합한 각 사고방식의 유형별 사례를 하나씩 들어보겠다. 이런 사례를

드는 이유는 선물 유대의 본성을 좀더 분명히 설명하기 위해서다. 또 유대는 기부에 선행하거나 기부에 의해 창조된다는 사실 그리고 상품 교환에서는 유대가 결여, 중단 내지는 단절되어 있음을 보여주기 위해서이기도 하다. 내가 고른 사례는 두 가지다. 포드 자동차 회사가 핀토 승용차를 어떻게 판매했는지에 관한 것 그리고 자신의 신장 한 쪽을 죽어가는 친척에게 기증할지 말지 결정해야 하는 상황에 관한 것이다. 다소 충격적인 예일 수도 있지만 선물과 상품의 차이를 보여주는 전형적인 사례로, 평가의 방식을 결정하는 것은 감정적으로 연결되느냐 아니냐라는 사실을 알려 준다.

상품의 생산이나 판매, 구매를 평가할 때 사용하는 고전적인 방법으로 비용–편익 분석이 있다. 이 경우 상품의 비용 대비 보상을 계산하기 위해 대차대조표를 만든다. 비용–편익 분석은 최근 몇 년간 멸시를 받았는데 그럴 만했다. 분석 과정에서 가치와 값어치를 혼동했거나 일부러 흐려놓은 부분이 자주 발견되었기 때문이다. 우리는 어떤 것은 본바탕이 선물이라서 비용–편익 분석 속에 들어갈 수 없다고 느낀다. 값을 매길 수 없기 때문이다. 그렇지만 선물인지 아닌지 여부는 믿음이나 관습에 속하는 문제이기 때문에 정량적 평가가 언제 부적절한지 여부도 확연하지 않다.

다음은 비용–편익 분석을 포함하고 있으면서 가치와 값어치의 혼동을 다 보여주는 고전적 사례이다. 언젠가 포

드사는 자사의 핀토 차량과 트럭에 저가의 안전장치를 추가할지 말지를 결정해야 했다. 핀토의 연료탱크는 느린 속도에서 후방 충돌이 일어나도 파열될 위치에 있었는데, 그럴 경우 기름이 유출되면서 화재가 날 위험이 있었다. 이 차를 시장에 내놓기 전에 포드는 연료탱크의 파열을 방지할 수 있는 장치 세 가지를 시험했다. 하나는 비용이 1달러, 다른 하나는 약 5달러, 세 번째 것은 11달러였다. 결국 포드는 기대되는 편익이 비용을 정당화하지는 못한다고 판단하고서 차량에 아무런 안전장치도 추가하지 않았다. 마크 도위에 따르면, 핀토가 출시된 1971년부터 마더 존스Mother Jones○가 도위의 사례 분석을 보도한 1977년 사이에 최소 500명이 핀토 충돌사고에 따른 화상으로 사망했다.

따져볼 방정식의 핵심은 '안전부품 비용 대 인명손실 비용'이다. 이런 상황에서 비용-편익 분석을 적용하려면 먼저 생명에 값을 매겨야 한다. 포드는 이런 난처한 일을 직접 하지 않아도 되었다. 국가고속도로교통안전국이 이미 그런 작업을 해두어서 포드는 그저 수치만 베껴 쓰면 되었다. 1971년 국가고속도로교통안전국 보고서에 '통증과 고통'에 대한 정확한 수치를 포함한 교통사고 사망자에 대한 항목별 산정액이 나와 있다.

○ 미국에서 발행되는 진보 성향의 격월지.

항목	비용(달러)
미래 생산성 손실	
직접	132,000
간접	41,300
의료비용	
병원	700
기타	425
자산 손실	1,500
보험 행정	4,700
법무 및 소송	3,000
고용자 손실	1,000
피해자 통증 및 고통	10,000
장례식	900
자산 (손실 손비)	5,000
기타 사고 비	200
합계 (사망자당):	200,725

포드사 내부에서는 핀토가 2달러짜리 안전장치 없이 판매될 경우 매년 화재 차량은 2,100대, 화재로 인한 부상자는 180명, 사망자는 180명에 이를 것으로 추산했다. 포드는 한 사람의 생명 값을 정부가 내놓은 수치를 반올림해 20

만 달러로 계산했다. 포드는 생존자의 의료비용은 67,000 달러, 파손된 차량 비용은 700달러로 추산했다. 시장(매년 출시되는 차량 200만 대와 경트럭 150만 대)을 감안해, 포드사는 다음과 같은 대차대조표를 작성했다.

편익 비용

보다 안전한 차로 인한 절감 비용	안전장치 비용
사망 180명×200,000달러 + 부상 180명×67,000달러 + 차량 2,100대×700달러	차량 1,100만 대×2달러 + 트럭 150만 대×2달러
= 4,950만 달러	= 1억3,750만 달러

비용이 편익을 초과한다는 것이 너무나 확실해지자 포드는 안전장치에 돈을 쓰지 않는 방향으로 결정을 내렸다.

1980년 인디애나주 위너맥시에서 열린 재판에서 배심원단은 소녀 3명이 핀토 차량을 타고 가다가 뒤에서 오던 밴의 충돌로 화재가 나면서 불에 타 숨진 사건을 두고 부주의에 의한 살인 혐의로 기소된 포드에 무죄 평결했다. 그러나 1978년 캘리포니아주 재판에서 다른 배심원단은 제품의

생산자책임을 인정해 유죄 평결하고 사고로 심한 화상을 입은 핀토 차량 소유주에게 1억 달러를 지급하라고 명령했다.(이 사건은 항소 중이다.) 앞의 기사가 보도된 직후 고속도로교통안전국은 핀토 차량의 안전성에 대한 독자적인 조사를 시작했고, 9개월 후 차량에 실제로 결함이 있는 것으로 결론을 내렸다. 이에 따라 포드는 문제의 차량을 리콜했고 차량의 내화 성능을 개선하는 장치를 장착하겠다고 밝혔다.[13]

잠시라도 우리가 사람의 생명을 상품으로 계산할 수 있다고 치면, 핀토의 사례는 시장에서 의사결정이 내려지는 과정을 잘 보여준다. 시장적 사고의 고전적인 모델에서 가정하는 '경제적 인간'은 보상은 늘리고 비용은 줄이려는 욕망에 차 있는 사람이다. 호모 오이코노미쿠스Homo oeconomicus는 문제의 요소와 가능한 모든 해결책을 파악하는 과정에서, 자신과 멀어졌을 때 감정이 과도하게 흔들리는 요소를 결코 자신의 중요한 부분으로 여기지 않는다. 그는 자신의 선택지를 늘어놓고 각각에 가격을 책정한 후, 서로 저울질해본 다음 자신의 경로와 행동을 선택할 뿐이다. 물론 우리의 결정이 그와 같은 완벽한 분석의 혜택을 입는 경우는 드물지만, 그럼에도 시장에서 우리의 목표는 이런 정량적인 비교의 방식으로 숙고하는 것이다. 그렇다면 선물이 포함된 경우에는 어떤 선택을 하게 될까?

이 질문에 관해서는 최근의 흥미로운 연구를 살펴보자. 치명적인 병을 앓는 친척에게 자신의 신장 하나를 기증하도록 요구받은 사람들이 있다. 자연은 우리에게 두 개의 신장을 주었지만, 인간의 몸은 하나만 있어도 기능할 수 있다. 이제는 신장 기능이 고장 난 사람의 몸에 다른 사람의 신장을 이식할 수도 있다. 이식 과정에서 일어나는 가장 큰 문제는 장기를 받는 사람의 면역체계가 마치 몸이 질병이나 이질적인 단백질에 의해 공격받은 것처럼 반응하면서 새로운 신장을 공격하고 파괴한다는 것이다. 그러므로 기증자와 수증자의 혈액형과 조직이 잘 맞을수록 신장도 '이질적'으로 여겨지지 않기에 거부당할 가능성이 낮다. 따라서 신장 이식은 기증자가 가까운 친척일 때 성공률이 높다. 일란성 쌍둥이가 이상적이며, 그다음이 형제자매, 그다음이 부모나 자녀 순이다. 쌍둥이에게서 이식받은 신장은 90%가 2년이 지난 후에도 정상적으로 기능한다. 친척에게서 받은 신장은 약 70%, 친척이 아닌 사람으로부터 기증받은 신장은 그 절반인 35% 정도의 성공률을 보인다.[14]

사람들은 누군가에게 신장을 기증하는 결정을 어떻게 내릴까? 이것은 사소한 결정이 아니다. 얼마간 위험이 따른다(기증으로 인한 사망자는 1,500명 중 1명꼴이다).[15] 수술 자체도 대수술이다. 며칠간 입원해야 하고 한 달 이상 요양해야 한다. 상당한 고통이 따르며 배에 큼직한 흉터도 남는

1부 선물 이론

다. 그러다 보니, 친척이 자신의 신장 하나를 필요로 한다는 사실을 알게 되면 고전적인 '경제학'의 사고방식으로 이 문제를 생각한다 해도 놀랄 게 없다. 수술에 관한 정보(그로 인한 위험과 편익)를 찾아보고, 다른 기증 후보자들과도 이야기를 나누며 자신과 비교해보고, 주치의와 예후를 상의하는 등의 과정을 거친다는 말이다.

그렇지만 놀랍게도, 그런 심사숙고는 결코 일반적이지 않다. 신장이 필요하다는 이야기를 듣는 순간 기증을 자원하는 사람이 대다수이다. 선택은 즉각적이다. 시간을 끌거나 오래 고민하지도 않는다. 더욱이 기증자 자신은 자신의 선택을 어떤 결정으로 여기지도 않는다![16] 자녀에게 신장을 기증한 어머니에게 어떻게 결심했는지 묻자 이렇게 답했다. "나는 그에 관해 생각한 적이 없다. (……) 자동으로 내가 기증자라고 생각했다. 결정을 내릴 것도, 저울질을 해볼 여지도 없었다."[17] 자매에게 신장을 기증한 한 여성은 이렇게 말했다. "그게 결정이었다고는 생각하지 않아요. 정말이지 많이 생각해보지도 않았거든요. 그냥 '결정할 게 뭐 있어?'라는 생각뿐이었어요. (……) 어쨌거나 저는 신장을 기부할 테니까요."[18] 이상은 모두 미네소타대학교에서 실시한 연구 내용이다. 연구의 결론은 이러했다. "대다수 기증자에게 결정이란 용어는 적절하지 않다. 의사결정이라는 말이 일정 기간의 숙고를 거쳐 한 가지 대안을 의식적으로 선

택하는 것을 의미한다면, 대다수 기증자들은 결정을 내린다고 느끼지 않는다. 신장 기증이 본인으로서는 큰 희생임에도 기증자 다수는 자신이 즉각 그 선물을 주리라는 사실을 알고 있는 것처럼 보인다. 의식적인 숙고의 기간도 보고된 바 없다."[19]

지금까지 나는 상품과 선물을 비교하면서 그에 따른 당사자 간의 관계와 감정적 유대의 차이에 초점을 맞춰왔다. 우리는 정서적 결속을 만들기 시작하거나 보존하고자 할 때는 상품 취급하듯 하지 않는다. 굳이 연구를 해보지 않아도(그럼에도 그런 연구들은 많았지만) 기증자는 자신이 가깝다고 느끼는 누군가에게 신장을 내준다(그리고 그 선물은 그들을 훨씬 가깝게 만든다).[20] 그렇게 본다면, 이들 장기 기증자가 곧바로 결정을 내린다는 사실이 그렇게 놀랄 일은 아니다. 선물을 부르는 상황은 우리가 분석적인 숙고의 거리두기가 부적절하다고 여기는 상황과 일치한다. 때로는 그런 것을 따져볼 생각조차 들지 않는다. 앞에서 한 여성이 말했듯이 "저울질해볼 여지도 없다." 즉각적인 결정은 감정적이고 도덕적인 삶의 표시이다. 사회적 감정의 표현으로서의 선물은 말 그대로 다수를 한 몸으로 만든다. 우리가 조금의 의심도 없이 감정적인 연결을 느끼는 사람이 우리에게 와서 어떤 도움이 필요하다고 하면, 우리는 반사적으로 우리 자신의 몸이 도움을 필요로 할 때처럼 반응한다.

감정적 연결은 정량적 평가를 배제하는 경향이 있다. 잠시 핀토 이야기로 돌아가면, 어떤 결정을 내릴 때 그 속에 분명히 값을 매길 수 없는 무언가가 포함되어 있으면 우리는 우리 행동을 비용–편익 분석의 계산에 맡기지 않으려 한다. 포드의 경영진이 그토록 얄팍해 보이는 이유는, 우리로서는 생명은 상품이 아니라는 우리의 감각을 유보하기 어렵기 때문이다. 물론 무엇이 선물에 해당하느냐는 어느 정도까지는 의견의 문제이다. 이를테면 노예제를 시행하던 곳에서는 어떤 생명에는 가격이 있었던 반면 어떤 생명에는 없었다. 지금은 경작지를 상품으로 치지만 그것을 사고파는 일이 부적절하게 여겨지던 때와 장소가 있었다. 음식도 마찬가지다. "가서 이웃의 끼니를 나누는 것이 너무나 쉬운 시대에, 세상 어딘가에서는 사람이 굶어서 죽을 수 있다는 사실을 야쿠트족은 믿지 않으려 했다"고 인류학자는 쓴다.[21] 만약 음식이 공동체와 분리될 수 없는 부분이라면 우리는 그것에 값을 매기지 않는다. 가족끼리 저녁식사를 파는 경우는 드물겠지만, 한 끼가 얼마라고 밝히는 것을 두고 점잖지 못하다고 느끼는 사람 또한 별로 없을 테다. 포드 경영진은 자기 아이들을 위해 핀토를 사는 데는 주저했을지 모르지만, 나머지 사람들의 생명과는 일체감이 전혀 없었던 탓에 분석 과정에서 그들의 생명에는 값을 부여하지 않았다. 포드 경영진과 같은 위대한 물질주의자들은 상품

의 가치 기준을 인간의 몸으로까지 확장한 데 반해, 부처와 같은 위대한 영적 인물들은 자신의 몸을 사용해 선물의 가치를 최대한 확장했다.

선물은 그것이 지닌 결속력 그리고 상품 교환과는 다른 본성 때문에 공동체는 물론 타인에 대한 의무와도 결합하게 되었다. 선물에 의해 확립된 결속은 오랜 정체성을 유지하는 한편 우리의 이동의 자유를 제한할 수 있다. 간단한 예를 들면, 사춘기 청소년은 진심으로 부모를 떠나고 싶은 마음이 드는 순간부터는 부모의 선물을 받지 않는 게 좋다. 선물은 부모 자식 간의 결속을 유지할 뿐이기 때문이다. 벗어나고 싶다면 경제적으로 독립해야 한다. 크리스마스 가족모임에 참석하지 않기로 결심한 대학 친구가 있었다. 그는 자신의 결정을 놓고 먼 거리, 돈 낭비, 휴일의 상업화 등 그럴싸한 몇 가지 이유를 댔다. 그러나 이유야 무엇이었든 그가 떠나고 싶어 했던 바로 그 순간 그 모임에 불참함으로써 가족과의 연결을 재확인하는 선물 의례에서 빠져나올 수 있었다. [몇 년이 지나 그는 크리스마스 가족모임에 다시 합류했다. 자신의 정체성을 확립하고 나자 선물을 주고받는 명절의 집단정신이 덜 위협적으로 느껴졌기 때문이었다.]

우리가 상품으로 유명한 국가들을 '자유세계'라고 불

러온 것은 적절해 보인다. 하지만 이런 표현이 정치적 자유를 지칭하는 것처럼 보이지는 않는다. 이들 나라에서는 지배적인 교환 형식이 개인들을 어떤 식으로든 가족이나 공동체, 국가와 결속시키지 않는다는 사실을 가리킬 뿐이다. 근대국가는 정서적 결속에서 나오는 구조를 취하기에 너무 큰 집단이지만, 사회주의 국가의 이데올로기는 여전히 공동체를 강조한다. "노동은 상품처럼 팔리는 것이 아니라, 공동체에 선물로 주어져야 한다"라고 체 게바라는 말하곤 했다.[22] 쿠바의 젊은 작가들은 자신의 책 인세를 거부한다. 그들은 "사회주의 사회에서 문학적 재산은 사적일 수 없다"며,[23] 혁명은 모두에게 속한 것이며 모두는 혁명에 속한다고 말한다.

그처럼 '큰 가족'임을 표방하는 국가에서는 내 친구가 크리스마스 모임 참석을 거부한 것에 상응하는 상황을 곧잘 보게 된다. 자유세계의 감옥은 '사유재산에 반하는 죄'를 저지른 사람들로 가득한 반면, 동구에서는 '사유재산을 지지한' 범죄 때문에 사람을 가두는 듯하다. 사람은 집단으로부터 절연하고자 행동하고 싶을 때가 있기 마련이며, 이럴 때 공산주의 청년들은 서방의 상품에 매료되곤 한다. 프라하의 10대는 리바이스 청바지 진품 한 벌을 위해서라면 자신의 미래까지 걸 것이다. 러시아에는 비틀스 음반 소장자 비밀모임이 있다. 베이징의 젊은이는 서양 기자에게 다

가가 다음에 홍콩에 가면 소니 카세트 플레이어를 사다 줄 수 있느냐고 모델 번호까지 대면서 묻는다.

　　상품이 주는 흥분은 가능성의 흥분이자, 특정한 삶에서 멀리 벗어나 가능한 모든 범위의 삶을 맛보려는 데에서 오는 흥분이다. 우리는 이방인, 낯선 사람이 되고 싶을 때가 있다. 또 지금 우리의 삶의 형태가 유일한 것이 아니라고 느끼고 싶을 때가 있다. 그럴 때면 또 다른 삶의 가능성에 마음이 들뜬다. 유리 진열장 너머로 그럴듯한 신발들이 즐비한 아케이드, 운을 걸어보고픈 신발, 마을을 떠나는 버스, 가방을 든 남녀가 서둘러 걸어가는 잿빛 증기철도역이 눈앞을 차례로 지나간다.

　　베이징과 프라하의 10대들이 바라는 것은 단순히 사치품이 아니다. 모든 젊은이는 한번쯤 자신을 길러주는 유대 관계에서 떨어져 나와 탕아가 되기를 바란다. 때로는 지금까지의 애착 관계와 소원해지는 것을 맛보고 다음 애착 대상은 무엇이 될지 공상에라도 잠겨보려고 시장으로 향한다. 물론 이런 경험은 서구에서도 흔히 하기 때문에 우리는 그 한계도 너무나 잘 안다. 자유세계의 자유는 이방인으로서 경험할 수 있는 완벽한 자유를 향하는 경향이 있다. 캘리포니아 남부에 정착한 베트남 난민들은 이곳 문화가 자신들이 늘 당연시해온 가족 생활에는 해롭다는 사실을 알게 되었다. 미국은 자유로운 나라이므로, 누구나 원하는 일은

무엇이든 할 수 있다. 결혼도, 이혼도, 정착도, 이주도, 스키도, 농장도, 라디오에서 이야기하는 것도, 라디오를 사는 것도 자유이다. 문제는 함께할 사람을 찾는 것이다. 자유나 공동체냐를 둘러싼 오랜 사랑싸움에서 서방 사람들은 자유를 옹호하면서도 공동체에서나 바랄 수 있는 애착을 갈망하는 사람들이다. 컨트리 음악의 분위기는 동방의 청바지 마니아들에게 미국식 보완물이 되어준다. 전형적인 컨트리 곡조 속에서 사내는 잘못된 결혼에서 빠져나와 자신의 스튜드베이커 차량을 몰고 멀리 도시의 빛을 향해 달려간다. 아니면 디트로이트의 자동차 공장에서 일하기도 하는데, 모두 혼자이고 산속에 집을 짓고 사는 것을 애타게 갈망한다. 컨트리 노래 속에서 그토록 크게 부각되는 트럭 운전수는 육화된 상품의 완벽한 이미지다. 즉 한 마리 새처럼 자유롭지만 외로운 존재이다. 선택권이 주어졌을 때 우리는 한 길을 택한다. 특히나 미국적인 영화 속 주인공인 카우보이와 사설탐정은, 애착이라고는 없는 사람들의 땅에서 펼쳐지는 생존의 드라마를 연기해 보인다. 카우보이와 탐정은 전혀 뿌리내리지 못한 삶을 살면서도 이방인의 완전한 자유에 따라오기 마련인 무법과의 싸움에서 살아남는다.

물론 선물이 확립하는 결속과 자유 사이의 갈등이 절대적인 것은 아니다. 우선, 선물은 우리를 움직이지/감동시키지move 않는 한 애착을 가져다주지는 않는다. 예의 같은

사회적 압력 때문에 상대에게 호의를 베풀 수 있을지는 몰라도, 상대에게 진정한 애착을 느끼는 지속적인 결합으로 이어지지는 않는다. 누군가의 선물이 우리를 감동시킬 때 우리는 서로 가까워지고, 그로 인한 변화와 우정 그리고 사랑의 약속(혹은 약속했다는 사실) 덕분에 우리는 선물 너머로 이동한다.

속박과 자유의 문제는 장기 기증자에 관한 문헌에서 잘 다뤄져왔다. 장기 기증의 심리학에 대해 쓴 초기 작가들은 그 교환이 본질적으로 불평등하다는 사실, 이 경우에는 선물이 너무나 가치가 있는 것이어서 도무지 보답이 불가능하다는 사실을 알았기 때문에 겪는 상당한 당혹감을 토로했다. "갚지 못한 선물은 그것을 받은 사람을 낮춘다"라고 마르셀 모스는 썼다.[24] 빚을 졌다는 문제가 냉혹한 긴장을 낳지는 않을까? 받은 사람이 자신의 종속적인 지위를 원망하며 준 사람을 피하면 어떻게 될까? 준 사람이 빚을 이용해 받은 사람에게 자신의 의지를 행사하려 들면 어떻게 될까? 어떤 사람은 이런 위험성을 곰곰이 생각한 끝에 가까운 친척 간에는 생체 장기 이식을 금지하는 일종의 근친상간 금기를 제안하기까지 했다.[25]

실제로 기증자와 수증자 간에 문제가 일어난 적도 있기는 하지만 매우 드물다.[26] 선물은 관계를 보여준다. 감정적 결속이 선물의 요점으로 인정되는 한, 기증자나 수증자

나 서로의 애착을 위험에 빠뜨리지 않도록 신중하게 교환을 구조화할 것이다. 미네소타대학의 연구에 따르면 신장 기증자들은 대체로 자신의 기증에 대해 말할 때 수증자의 부채감을 최소화하려는 태도를 보였다.[27] 한 청년은 어머니에게 신장을 기증하면서 자신을 낳아주신 데 보답하는 선물이라고 한사코 강조했다.[28] 형제에게 기증한 한 남성은 이렇게 말했다. "그가 부채감을 느끼지 않았으면 한다. 그는 내게 아무것도 빚진 것이 없으니까. (……) 감사하다고 느끼는 것도 바라지 않는다. (……) 그는 내게 빚진 것이 없다."[29] 요컨대 기증자는 관계를 중시할 뿐, 자신의 선물이 권력이나 부채의 관점에서 인식되지 **않도록** 애쓴다. 실제로는 기증자도 감사를 기대하고 감사가 따르지 않으면 상심할 수도 있다. 그러나 그럼에도 기증자는 수증자와의 친밀한 관계를 중시하기에 선물이 조건부가 아니라는 점을 분명히 하는 데 신경을 쓴다.

마찬가지로 수증자 역시 기증자와의 관계가 이 특정 선물보다 위에 있다는 사실과, 자신의 감사가 선물보다는 선물에 담긴 기증자의 애착에 대한 반응이라는 사실을 잘 알고 있다. 애착이 없으면 감사도 없다. 미네소타 연구 중에 한 가지 놀라운 사례가 나온다. 한 여성이 딸에게서 신장을 기증받기로 되어 있었는데, 딸은 비싼 코트를 **사준다면** 기증하겠다고 한 것이다! 이식수술을 하고 1년 뒤, 어머니는 딸

을 이렇게 묘사했다.

> 그 아이는 아주 이기적이고 여러 면에서 아주 철이 없
> 었다. (⋯⋯) 사람들을 위해 뭔가 하는 일에 익숙하
> 지 않았다. 자신의 삶에 어떤 식으로든 제약이 따른다
> 는 것을 생각하지 못했다. (⋯⋯) 그 아이는 털코트를
> 원했다. 그 말이 내겐 정말 충격적이었다. 끔찍했다.
> (⋯⋯) 그 아이는 내키지 않는 듯 떨떠름한 기색이었
> 다. (⋯⋯) 아주 계산적이었다.[30]

그 어머니는 그때 받은 선물이 자신을 불편하게 했느
냐는 질문에 이렇게 답했다. "불편하지는 않다. 그동안 너
무나 많은 것을 견뎌왔으니까. (⋯⋯) 그런데도 그 아이는
돌변해서는 우리를 실망시켰다."[31] 딸은 심지어 수술 통증
을 놓고도 어머니에게 함부로 불평을 해댔다. "딸에게 이렇
게 말했다. '내가 너를 낳을 때의 고통에 대해서는 네게 아
무 말도 하지 않았어.' 그 말에 그 아이는 입을 다물었다."[32]

이 이야기는 가족의 애착을 보여주는 모델이라고 하기
는 어렵다. 하지만 여러분은 그 선물이 대단한 것이었음에
도 어머니를 딸에게 굴종하게 만들지는 않았다는 점에 주
목할 것이다. 거기에는 타당한 이유가 있었다. 그것은 선물
이 아니었던 것이다. 딸이 교환의 범주를 옮겨 물물교환을

시도하자마자 자신의 모든 권위는 사라지고 말았다. 기증자든 수증자든 선물을 의무의 관점에서 보기 시작하면 그것은 선물이기를 그친다. 그런 상황에서는 많은 경우 애착은 빠져 있다는 사실이 드러나면서 상처만 입고, 감정적 결속은 선물의 힘과 더불어 곧바로 사라지고 만다.

우리는 거짓 선물을 주는 사람에게는 진정으로 묶일 수 없다. 진정한 선물은 우리가 그것을 이어 전달하지 않는 경우, 즉 어떤 감사의 행동이나 표현으로 응대하지 않는 경우에 한해서만 우리를 구속한다. 여기서 게니우스와 구두장이의 요정들 이야기를 떠올려보자. 이 이야기들은 변화의 선물에는 일종의 예속이 결부되어 있음을 분명히 보여준다. 우리는 때가 될 때까지는 선물의 도제살이 계약에 묶여 있다. 그러나 이것은 자발적인 속박이며, 그로 인한 결속은 선물이 무르익으며 함께 느슨해진다. 우리의 예속은 변화를 이루는 감사의 행동에 의해 끝이 난다. 그럴 때 게니우스가 자유로운 정령이 되는 것처럼, 요정들과 구두장이는 서로서로 해방된다. 선물(그리고 우리 안의 잠자는 재능을 깨운 교사들)에 대한 속박은 우리가 선물을 전달하는 힘을 갖게 되면서 약해진다. 선물이 우리의 생명을 증진하거나 구원할 때, 감사가 우리를 공여자에게 묶는다는 말은 사실이다. 감사가 표현될 때까지는 그러하다. 감사는, 단순히 말로 하는 것이든 아니면 행동으로 하는 것이든 선물을 해방

시키며 연인과 가족, 동지 간에 애정의 의무의 무게를 덜어준다. 그렇다면 애정의 관계를 속박이라 부르는 것이 과연 적절할까? 이런 애착은 누구나 바라는 것일 테니 말이다. 선물 교환으로 우호적인 친교를 맺으면 자유로워지려는 요구도 없다. 관계가 빈사 상태에 이를 때에나 우리는 애착 관계를 깨뜨리려 한다. 이 또한 흥미로운 주제이긴 하지만 우리가 왜 그토록 자주, 생명을 제공하지도 않는 관계를 맺고 유지하려고 하는지는 선물 교환의 이론으로 설명할 수 있는 것은 아니다.

선물은 사람들을 하나로 연결하는 힘이 있기 때문에 거절해야 하는 경우도 많다. 가장 단순한 차원에서 우리는 계산이나 차별이 요구되는 상황에서는 선물을 경계한다. 계약 협상을 해야 하는 상황에서 내 서명을 바라는 사람이 내게 와인을 곁들인 세 코스짜리 식사를 제공한다면, 잠시 멈추고 생각해보는 편이 좋겠다. 내가 선의에 차 있다면, 제공받은 식사 때문에 내 이름을 기재해야 하는 시간이 다가올수록 스스로 점점 관대해지는 것을 느끼리라. 선물은 그 의도가 좋다 해도 객관적인 판단을 흐린다. 사회에서 객관성을 지켜야 하는 지위에 있는 사람은(경찰이나 정치인, 판사가 떠오른다) 선물 교환을 삼갈 것으로 기대되거나 심지어 요구되기도 한다. 판사는 법의 공정함을 몸소 실현해야 한다. 우리는 그가 자신의 계급과 인종, 종교 같은 특정사항

으로부터 분리될 수 있다고 믿고 싶어 한다. 검찰이나 변호인 어느 쪽과도 결탁되는 일이 없다고 확신하고 싶어 한다. 마찬가지로, 우리는 의원이 주류 산업계에서 비밀후원금을 받거나 의사가 제약회사에서 선물을 받는다면 의심할 것이다. 우리는 의사가 우리의 건강에만 관심을 갖기를 바라지, 어떤 전매상표가 붙은 약품과 우호적인 친교를 나누기를 바라지는 않는다.◉

앞서 나는 봉사에 대한 요금에 단서를 붙였지만, 정신치료의 관계는 선물 관계로 보는 것이 부적절할 때가 있다. 모든 치료사는 자신의 환자로부터 감정이 전이되는 위험을 무릅쓴다. 그렇기 때문에 정신치료 과정에서는 의사와 환자 모두 서로 간에 일종의 거리를 둘 필요가 있다고 느낄 수 있다. 어떤 환자는 자신의 병이 상담자를 혼란에 빠뜨리지 않으리라는 판단이 서고 나서야 치료를 시작하기도 한다. 그들은 서로 간에 에로틱한 애착이 생기는 것을 바라지 않는다. 가톨릭교회를 보면 아예 고해성사에 따른 감정 전이의 위험이 일어나지 않도록 설계가 되어 있다. 참회자와 사제 사이를 창살이나 천으로 차단한 데에는 여러 이유가 있지만, 고해성사의 익명성을 보장함으로써 사제가 죄에 대해 이야기하면서도 죄에 말려드는 일이 없도록 보호하는

◉ 공무원에 대한 선물 금지가 늘 문제가 되어온 것은 우리의 기대가 충돌하기 때문이다. 우리는 공무를 수행하는 사람이 자신의 공동체의 일원이 되기를 바라는 동시에 그가 특정한 일파에 신세 지는 일이 없기를 바란다. 만약 경찰관이 청과물 상인에게 과일을 받는다면 그는 갈취범일까? 그는 식료품판매업계의 똘마니일까? 아니면 그가 봉사하는 집단과의 연계를 수용하고 표현하는 것뿐일까?

역할도 한다. 정신치료에 대한 요금은 고해성사에서 사용하는 차단막의 현대식 대용물인지도 모른다. 요금을 매김으로써 치료사와 고객 사이는 차단막이 쳐진 것처럼 확실히 구분된다. 요금은 치료사가 환자의 친구나 연인이나 부모가 아니라는 사실을 명확히 밝힌다. 한 발 더 나아가 프로이트 정신분석가들은 요금이 감정 전이의 문제를 해결하는 보조장치라는 입장을 고수한다. 즉 환자의 무의식적 감정은 시작 단계에서는 정신분석가에게 전이되겠지만 종국에는 회수되어야 하기 때문이다. 따라서 치료사와 고객의 관계는, 마르크스가 상품을 분석하면서 말한 것처럼 '각각 독립된 사업체'로 대하는 시장 관계가 적절할 것이다.◉

선물 교환이 제공하는 연결 속에 실제로는 위협이 담겨 있다면 선물을 거절해야 한다. 고대 설화에서 지옥을 통과해야 하는 영웅은 지하세계에서 함부로 선의를 베풀지 말라는 경고를 듣는다. 산 사람의 세계로 돌아오고자 한다면 아무에게도 도움을 주어서는 안 되며 죽은 사람이 주는 음식도 받아서는 안 된다.[33]

아일랜드 설화에도 비슷한 경고가 나온다.[34] 요정의 여

◉ AA에서 치료를 받은 알코올중독자는 AA에 대한 애착이 강해지는 경향을 보이기 십상이다. 최소한 처음에는 그렇다. 그들의 애착은, 부분적으로는 AA 프로그램이 선물이라는 사실의 자연스러운 결과이기도 하다. 알코올중독의 경우 애착은 치유 과정에서 필수적일 수도 있다. 알코올중독자가 고통에서 벗어나려 자신의 에고보다 더 큰 무엇(AA 프로그램에 속한 집단의 힘일지언정 자신보다 '더 높은' 힘)에 열중해야 하는 것처럼 보인다. 개별 분화가 필요한 치유는 시장을 통해 조달되는 것이 더 적절할 수 있다.

왕은 자선 행위에 대한 보답으로 산파를 요정의 동산에서 열리는 축제에 초대한다. 산파를 요정 세계로 안내하러 온 사내는 자신은 요정이 아니라 주문에 걸린 인간이라고 하면서, 산파에게 자신과 같은 운명을 피하고 집으로 돌아올 방법을 알려준다. "시간이 되면 내가 당신을 데리러 오겠습니다. 그러면 요정들이 주변에 모여들어 각자 당신에게 집에 가져갈 선물을 줄 거예요. 무엇이든 받아도 되지만, 금과 은만은 안 됩니다."

며칠 후 사내가 산파를 집에 데려다주려고 돌아온다. 그가 말했던 대로 요정들이 선물을 가지고 모여든다. 산파는 금과 은만 빼고 모든 것을 받아 사내와 함께 말을 타고 떠난다. 사내가 산파에게 요정들이 준 선물 하나를 멀리 던지라고 이야기한다. 그 선물은 땅에 떨어지자마자 폭탄처럼 터지면서 주변 덤불을 불태운다. 산파는 선물을 하나씩 하나씩 내던지고, 선물은 땅에 떨어질 때마다 불타버린다. 사내가 말한다. "봐요, 그것들을 집에까지 가져갔으면 집에 불을 질러 모든 것을 태웠을 겁니다. 당신도 함께요."

이 설화는 요정 세계에는 인간이 감당할 수 없는 힘이 있다고 이야기한다. 3장에서 성장을 이야기하면서 나는 인간이 자기 집 문앞에 도착할 때 정령이 준 선물의 가치가 자란다는 이야기를 했다. 여기서는 그 성장치가 너무 커 보인다. 이 설화는 정신병에 관한 경고의 냄새를 풍긴다.●● 산

●● 조현병 발생률은 세계 전역에서 거의 비슷한데 단 두 곳, 스웨덴 북부의 한 지역과 아일랜드 전역에서만 훨씬 높게 나타난다. 이 설화는 게일 설화인데, 그곳이 정령과의 거래가 특별히 위험한 곳임을 감안하면 이야기 속에 나오는 요정과 인간 사이

파가 선물을 집 안으로 가져갔다면, 마치 젊은이가 환각성 약물을 감당할 만큼 강해지기도 전에 약을 경험하는 것과 같은 상황에 처했으리라. 어떤 힘은 너무나 강력한 나머지 그 힘을 가지려는 사람이 사는 곳을 삼켜버린다. 그러니 요정의 선물은 포기해야 한다.

악한 사람이 주는 선물 또한 우리가 악에 묶이지 않으려면 거절해야 한다. 민간설화에서 영웅은 마녀가 주는 음식과 음료는 거절하라는 조언을 듣곤 한다.[36] 민간의 지혜 역시 악을 상대할 때는 침묵하라고 조언한다. 대화 또한 거래다. 우리가 말을 건넬 때 우리는 말상대의 일부가 된다. 그림 동화에 나오는 이야기를 보면, 마법에 걸린 공주가 자신을 구하려는 남자에게 이렇게 말한다. "오늘밤 사슬을 두른 검은 남자 열두 명이 올 거예요. 그들이 당신에게 여기서 무얼 하고 있냐고 물을 겁니다. 그러면 아무 말도 하지 마세요. 대답도 하지 마세요."[37] 공주는 남자들이 그를 때리고 고문하고 결국에는 죽일 거라고, 그러나 그가 '단 한 마디도' 하지 않으면 자신은 풀려날 것이고, 자신이 생명의 물로 그를 되살릴 거라고 말한다. 만약 그가 검은 남자들과 말을 하면 그들의 마력에 걸려들고 말 것이다. 산파가 요정의 금과 은을 받았다면 요정의 주문에 걸리고 말았을 것처럼 말이다.

그 이유는 선물 교환이라는 것이 너무나 큰 선물은 거

의 긴장된 관계를 납득할 수 있다.[35]

절되어야 하는 에로틱한 형식을 띠고 있기 때문이다. 공적인 삶에서 그로 인한 문제가 자주 일어난다. 대학은 악명 높은 독재자의 기부금을 받아야 할까? 작가나 과학자는 비도덕적인 전쟁을 수행하는 정부로부터 보조금을 받아야 할까? 우리는 단순히 연루되기 싫어서, 혹은 제의해 온 연결이 노골적인 악이거나 더럽거나 위험하다는 사실을 감지했기 때문에 관계를 종종 거절한다. 관계를 거절할 때는 선물 교환 또한 거절해야만 한다.

5장
선물 공동체

1950년대 초, 로나 마셜 부부는 남아프리카에서 부시맨 한 무리와 함께 살았다. 떠나던 날 부부는 부시맨 여성 모두에게 각각 짧은 목걸이를 만들 수 있을 만큼의 조개껍질을 선물했다. 개오지 조개껍질들과 커다란 갈색 조개껍질 하나, 그보다 작은 회색 조개껍질 스무 개씩이었다.[1](뉴욕의 중개상에게서 구한 조개껍질로, 마셜은 "아마 미래의 고고학자들을 헷갈리게 만들" 거라고 했다.) 마셜이 작별선물로 주기 전까지만 해도 부시맨에게 개오지 조개껍질이라고는 단하나도 없었다. 그로부터 1년 후, 그들을 다시 찾은 부부는 깜짝 놀랐다. 선물 받은 사람들에게 조개껍질이 거의 남아 있지 않았던 것이다. "그것들은 온전한 목걸이 형태가 아니라, 그 지역 변두리에 사는 사람들의 장식물 속에 한두 개

박혀 있을 뿐이었다."

마치 웅덩이의 파문처럼 조개껍질들이 집단 속에서 퍼져나가는 이런 이미지는 우리를 개인 간의 단순한 원자적 연결에서 보다 복잡한 공동체 조직으로 데려간다. 만약 우리가 친구·연인·동지 간의 애정 어린 결속을 확립하고 유지하는 선물의 통합적인 힘을 얻는다면, 그리고 여기에 이진법적인 주고받기보다 더 넓은 순환을 더한다면 우리는 곧바로 사회를 만들어낼 수 있을 것이다. 적어도 가족, 길드, 남학생 클럽, 여학생 클럽, 밴드, 공동체처럼 신의와 감사로 서로 연결되는 사회는 가능하리라. 선물은 개인 차원에서는 이동과 모멘텀으로 표시되지만, 집단 차원의 선물교환은 평형과 일관성, 일종의 무정부적 안정성을 제공한다. 이 말은 뒤집어서 이렇게 이야기할 수도 있다. 선물의 순환으로부터 응집력을 끌어내는 집단 속에서 만약 선물이 상품으로 바뀐다면, 선물은 그 집단을 산산조각 낼 뿐 아니라 심지어 파괴하고 말 것이다.

부족설화 대신 이번에는 현대적인 사례를 들어보겠다. 캐럴 스택은 자신의 책 『모두가 우리 친족』에서 시카고 남부 도심의 슬럼가 플랫에서 이뤄지는 상품 거래를 묘사하면서 한 가지 교훈을 전한다. 플랫은 흑인들이 모여 사는 지역으로 서로 돕는 친족들로 이루어진 연결망이 특징이다. 여기서 '친족'이란 비단 혈연관계뿐 아니라 혈연과는 상관없

188

이 '서로 의지할 수 있는 사람들'을 말한다.[2] 플랫의 각 친족망은 100명가량의 개인으로 이루어지며, 각각의 개인은 어떤 식으로든 서로 맞물린 여러 가정 중 한 곳에 속해 있다.

스택은 자신이 알고 지낸 한 가정 속으로 자본이 유입되면서 일어난, 슬프지만 교훈적인 이야기를 들려준다. 어느 날 캘빈과 매그놀리아 워터스 부부가 얼마간의 돈을 상속받았다. 미시시피에 사는 매그놀리아의 삼촌이 세상을 뜨면서 1,500달러를 그들에게 남긴 것이다. 부부는 여윳돈을 가져본 것이 평생 처음이었고, 곧 그 돈을 주택 계약금으로 쓰고 싶어졌다.

그다음에 어떤 일이 일어났을까?[3] 며칠 지나지 않아 부부의 행운에 관한 소식이 친족망 곳곳에 퍼졌다. 매그놀리아의 조카딸이 곧바로 찾아와 전화가 끊기지 않게 25달러를 빌려줄 수 있냐고 물었다. 매그놀리아는 조카딸에게 돈을 내주었다. 복지공무원은 상속 이야기를 듣자 매그놀리아의 의료보험과 자녀 급식권 지급을 중단하고, 상속받은 돈이 없어질 때까지는 지원이 없다고 알렸다. 그다음에는 남부에 사는 삼촌이 중병에 걸리는 바람에 매그놀리아와 언니 오거스타가 삼촌 곁을 지켜야 하는 상황이 되었다. 매그놀리아는 자신과 오거스타, 세 명의 자녀가 탈 왕복 기차표를 샀다. 그들이 다녀온 후 삼촌이 숨을 거두는 바람에 그녀와 오거스타는 또다시 남부로 가야 했다. 얼마 뒤에는

오거스타의 첫 번째 남편이 숨졌는데, 장례를 치러줄 사람이 아무도 없었다. 오거스타가 장례비용을 지원해줄 수 있냐고 묻자 매그놀리아는 그 돈도 내주었다. 또 다른 언니의 집세도 두 달이 밀린 상태였고 언니는 앓아누운 데다 아무런 소득원도 없었다. 매그놀리아는 집세를 내주었다. 때는 겨울, 언니의 자녀와 손주(총 15명)는 학교에도 가지 못한 채 집에만 있었다. 입고 갈 겨울코트도 적당한 신발도 없었다. 매그놀리아와 캘빈은 모두에게 코트와 신발을 사주었다. 매그놀리아는 자신이 입을 겨울 코트를 샀고 캘빈은 작업화를 한 켤레 샀다. 돈은 6주 만에 사라졌다.

이 부부가 자신들의 행운을 이용할 수 있었던 유일한 방법이란 친족 집단과 관계를 끊는 것이었다.◉ 계약금을 내고 집을 장만하려면 그들은 친족 간의 공유와 상호부조 참여를 중단해야만 했다. 매그놀리아의 자매 리디아가 과거에 그렇게 했었다.[5] 그녀와 남편은 둘 다 안정적인 직업이 있었다. 부부는 집과 가구를 샀다. 그런 다음 10년 동안 친족 연결망과 관계를 끊음으로써 친구와 지인이 부부의 자산을 고갈시키는 것을 효과적으로 막아냈다. 요즘 우리 식으로 이야기하면 '교외로 이사'를 한 것이다. 그런데

◉ 함께 나누거나 관계를 끊는 것 이외에 제3의 대안은 속임수이다. 비슷한 상호부조 연결망이 특징인 멕시코 농민 공동체에는 '과시 소비'의 반대가 있다. 부유해진 가족이 집 주변에 더없이 추레한 벽돌벽을 쌓아 자신들의 부를 보이지 않게 하는 것이다. 매그놀리아와 캘빈은 돈을 감추고는 집세는 밀린 채로, 시신은 매장되지 않은 채로, 아이들은 헐벗은 채로 그냥 둘 수도 있었을 것이다.[4]

나중에 결혼생활이 삐그덕거리기 시작했다. 리디아는 자매와 조카딸 들에게 옷을 주기 시작했다. 오빠에게는 의자를, 조카딸에게는 TV를 주었다. 결혼생활이 파탄 났을 무렵 그녀는 다시 친족 연결망 속에 들어가 있었다.

자신을 끌어내릴 공동체와 거리를 두는 매몰찬(부시맨족 말로는 '먼-가슴의'[6]) 자매와, 앞으로 나아가기를 꿈꾸지만 실제로는 자신의 부를 나눠주고 집단 속에 머무르는 '여린-가슴의' 자매, 둘 중에 어느 쪽이 '더 나은지' 말하기란 쉽지 않다. 여기에 적용할 간단한 도덕은 없다. 그 이유는 바로 개인의 발전과 공동체 사이에서 일어나는 갈등을 해결할 간단한 방법이 없기 때문인데, 이런 갈등은 우리가 영위하는 정치적·윤리적 삶에서 너무나 많은 부분을 차지한다. 그럼에도 이 이야기는 지금껏 우리가 말해온 요점을 잘 보여준다. 즉 재산이 선물로 순환할 때 집단이 형성되고 응집해 유지될 수 있으며, 선물 교환이 중단되거나 선물이 상품으로 바뀌면 집단은 깨지기 시작한다는 것이다.●● 이 이야기와 부시맨 이야기에 나오는 사람들은 너무나 가난해서 '공동체'의 장점을 찬양하기가 주저될 정도이다. 그랬다가는 자칫 억압과 몰수를 낭만화하는 것처럼 보일지도 모른다. 이들이 취한 것은 공동체에 필요한 상호부조이지 자발적 빈곤이 아니다. 공동체가 주는 보상은 스스로 선택한 것이 아닐 때에는 어느 정도 빛을 잃는다. 그래서 나는 이제

●● 매그놀리아는 상속받은 재산을 상품처럼 이자를 받고 빌려줄 수도 있었다. 하지만 그랬다면 결국 수금업자와 경찰 등을 동원해야 했을 테고, 친족 연결망의 정신과의 갈등도 피할 수 없었을 것이다.

빈민가와 사막으로부터 고개를 돌려, 이러한 '선물 공동체'의 비전이 덜 곤란하면서 더 미묘한 사례로 채워질 수도 있음을 보여주고자 한다. 그것은 과학 공동체의 비전이다.

우리가 지금껏 해온 주장의 연장선상에서 이야기를 이어가려면, 어떻게 과학 공동체가 출현하고 지속되는지에 대한 질문을 넘어, 보다 구체적으로 과학 지식이 선물로 순환하면 어떤 일이 일어나고, 지식이 이윤을 남기는 판매를 위한 상품으로 취급될 때는 어떤 일이 일어나는지 질문해볼 필요가 있다. 미국에서 과학의 조직화에 대한 연구를 가장 많이 한 사람은 미시건대학의 사회학자 워런 핵스트롬이다. 핵스트롬은 나와 출발점이 비슷하다. 그는 과학에서 이뤄지는 아이디어의 교환에 대한 논의를 다음 문장으로 시작한다.[7] "과학 정기간행물에 제출되는 원고는 흔히 '기고'라 불리는데, 그것은 사실 선물이다." 과학자들의 연구 결과를 출간하는 정기간행물이 기고자에게 대가를 지불하는 일은 드물다. 사실 저자가 속한 기관에 간행 비용을 부담해달라고 도움을 청하는 경우가 많다. "그런가 하면 과학계의 저자들이 금전적 대가를 받는 원고들(가령 교과서와 대중적 저술)은, 멸시까지는 아니더라도 독창적인 연구 결과가 담긴 논문보다는 분명히 훨씬 낮은 대우를 받는다"라고 핵스트롬은 말한다.[문학 공동체에서도 사정은 마찬가지다. 문학적 가치가 있는 글에 대가가 지불되는 경우는 일반

적이라기보다는 예외적이며, 고료가 노동의 양에 맞게 지불되는 경우도 드물다. 괴기소설이나 스릴러 같은 '대중적인' 작품에는 돈이 따라온다. 그러나 그런 작품의 저자들은 문학 공동체의 진정한 구성원이 되지 못한다.]

공동체에 아이디어를 주는 과학자들은 인정과 지위를 보답으로 받는다(이 주제에 관해서는 뒤에서 다시 이야기하겠다). 그러나 돈을 위해 교과서를 쓰는 일로는 인정을 별로 못 받는다. 핵스트롬의 연구 속에 나오는 한 과학자가 이야기하듯이, "교과서밖에 쓴 것이 없는 사람들은 아무런 가치를 인정받지 못하거나 오히려 부정적인 평가를 받게 될 것이다."[8] 그런 작업으로는 **공동체** 내에서 보상을 얻지 못하기 때문에 그와 다른 종류의 보수인 현금을 얻는 것은 이해가 간다. "인정과는 달리, 현금은 순수과학 공동체 밖에서 사용될 수 있다"라고 핵스트롬은 이야기한다.[9] 말하자면 현금은 외부와의 교환 매개물인데, 선물과 달리 (그리고 지위와도 다르게) 공동체의 경계를 넘어 이동하더라도 그 가치를 잃지 않는다. 마찬가지로, "교과서 집필이 과학계에서 괄시받기 쉬운 또 한 가지 이유는, 교과서의 저자는 자신의 개인적 이윤을 위해 공동체의 재산을 전용하기 때문"이라고 핵스트롬은 다른 곳에서 언급한다.[10] "문학적 재산은 사적인 것일 수 없다"라고 말하는 쿠바 사람들처럼, 혹시라도 우리가 공동체의 존재를 느낄 수 있다면, 저작권료는

[고리대금처럼] 공동체에서 개인적으로 뽑아내는 추출물에 해당하는 것처럼 보인다.

과학자들은 자신들이 과학에 기여한 아이디어에 대해 공을 주장하고 인정도 받는다. 하지만 그들이 과학 공동체의 구성원인 한, 그런 공은 사용료를 통해 표현되지는 않는다. 바꿔 말하면 그 집단의 일원이 아닌 사람은 누구나 '고용을 위한 노동'을 한다. 그러니까 그는 '봉사료', 즉 자신이 쓴 시간에 대한 보상을 돈으로 지급받는 것과 동시에 자신의 공헌에서는 멀어진다. 시간에 따라 돈을 받는 연구자는 기술자이고 하인이지 과학 공동체의 일원이 아니라는 뜻이다. 마찬가지로, 학술 연구를 하는 과학자가 공동체 밖에서 벤처사업에 뛰어들어 산업계에 자문을 한다면 그는 수수료를 기대하게 된다. 만약 그의 아이디어를 받는 사람이 그것을 선물로 대하지 않을 생각이라면, 그 역시 아이디어를 선물로 주지는 않을 것이다. 반대의 경우로는 직업인들이 서로 간에 봉사료를 깎아주는 '동업자간 예의'라는 오랜 관습을 들 수 있다.(이를테면 안과 의사를 방문한 광학 물리학자는 15달러 할인된 영수증을 보게 된다.) 단골가격은 '봉사료'의 반대에 해당한다. 평소에는 시장 거래에 해당하는 것을 (이윤을 없애고 난) 선물 거래로 바꿔놓는다는 점에서, '구매자와 판매자'가 한 공동체의 일원이며, 따라서 서로의 지식에서 이윤을 취하는 것은 부적절하다는 사실을

인정한다는 표시이다. 여기서 우리는 구약에서부터 우두크 족에 이르기까지 부족집단 특유의 경제와 같은 유형의 이원적 경제를 본다. 아이디어가 됐든 염소가 됐든, 그 어떤 교환도 공동체를 인정하고 확립하고 유지하려는 의도가 담겨 있다면 선물로 향하는 경향이 있다.

선물 교환에 의해 한데 모인 공동체에서는 '지위'나 '명망', '존경'이 현금 보상을 대신한다. 과학자들이 자신의 연구 결과를 저널에 기고하는 한 가지 이유가 인정과 지위를 얻기 위해서라는 사실은 아무도 부인하지 않을 것이다. 그렇다면 곧 이런 질문이 제기된다. 우리는 이런 기고도 야심과 자기중심주의의 관점에서 이야기해야 하지 않을까? 경쟁의 이론이 과학 출판을 더 잘 설명하지 않을까? 우선, 지금 말하는 종류의 지위는 획득이 아닌 기부를 통해 성취된다는 사실에 주목할 필요가 있다. 획득과 기부의 구분은 중요하다. 미국 북서부 해안의 인디언들 또한 스스로 '유명해지기 위해', 명망을 얻기 위해 선물을 준다. 여기서 유의할 점은 콰키우틀족의 명망은 재산을 줄 때 '높아졌다가' 받으면 다시 '같아진다'는 점이다. 줌으로써 자신을 비운 사람은 최고의 명성을 누린다. 우리 같으면 누군가 스스로 유명해졌다고 하면 오나시스나 J.p.모건, H.L.헌트 같은 부자들을 떠올린다. 그러나 콰키우틀족의 유명인 이름은 무엇보다도 개인의 이름이 아니다. 이름이 개인에게 부여되는

것은 맞지만, '영국 왕세자'와 같이 사회적 지위를 가리키는 이름이다. 그중 일부를 보겠다.[11]

　□ 자신의 재산을 향연에서 먹게 하는 자
　□ 배부르게 하는 자
　□ 걸으면서 늘 담요를 주는 자
　□ 재산이 흐르게 하는 자
　□ 재산을 내주는 춤

　물론 호전적인 이름(가령 '온 사방에 분란을 만드는 자')도 있지만, 대다수는 재산의 유출을 가리키는 이름이다. 어떤 사람은 자신의 부가 손가락 틈새로 빠져나가도록 함으로써 자신의 이름을 알린다. 그는 물건을 통제할 수도 있지만, 기껏해야 흩어지는 것을 막는 정도다. 인류학자가 인디언들을 가리켜 "덕은 부를 획득하는 데만 있는 것이 아니라 그것을 공개적으로 처분하는 데 있다"라고 말하듯이, 핵스트롬은 "과학계에서 과학 저널은 기고 원고를 받아들임으로써 기고자의 과학자 지위를 확립한다(실제로 과학자로서의 지위는 오직 그런 '선물하기'를 통해서만 획득될 수 있다). 그리고 선물하기는 그에게 과학 공동체 내에서 명망을 보장한다"라고 쓴다.[12] 과학자가 지위를 얻기 위해 자신의 아이디어를 기고하는 것은 맞지만, 만약 그가 알린 이름

이 '자신의 아이디어가 학회에서 먹히는 자'라면 그의 기고를 저속하다고 말할 필요는 없다. 이때의 지위는 자기중심주의자의 지위가 아니기 때문이다.●

사실 아이디어가 선물로 취급되는 과학 공동체에 관해 이야기를 하려 들면 과학계의 많은 사람이 코웃음을 칠 것이다. 지금까지 자신들의 경험으로 봐서는 결코 그렇지 않았기 때문이다. 그들은 오히려 아이디어 도용에 관해 이야기할 것이다. 아무개가 그 유명한 이런저런 발명을 했는데 복도 아래쪽에 있던 동료가 서둘러 뛰쳐나가 특허를 땄다고 말이다. 아니면 아무개가 자기 연구를 실험실 동료와 의논하곤 했는데, 나중에 그 엉큼한 동료가 저자의 공을 적절히 밝히지도 않은 채 그 아이디어를 출간했다고. 그렇게 한 이유는 그가 경쟁심이 강했고, 학위를 보장받아야 했고, 종신 자격을 얻기 위해 논문을 출간해야 했기 때문이라고 사람들은 말한다. 산업용과 군사용 계약연구에 의해 지배되는 자본주의 대학에서 개별 분과로 나뉘어 있는 과학계로

● 선물경제는 그 나름의 개인주의를 허용한다. "내가 그것을 주었다"라고 말할 수 있는 것이다. 에릭 에릭슨은 인디언들과 잠시 살아본 후에, 그들이 어린이를 대하는 방식을 두고 다음과 같이 논평했다. "부모는 (……) 자식의 소유물을 건드리려 하지 않았다. 왜냐하면 소유물의 가치라는 것은 그 물건을 소유한 사람의 마음이 움직여, 즉 그렇게 함으로써 자신과 처분 결정자의 명의에 위신을 더한다고 생각될 때 물건을 처분할 수 있는 권리를 행사하는 데 있기 때문이다." 선물경제에서 개인주의란 선물을 언제, 어떻게 줄 것인지 결정할 수 있는 권리에 내재한다. 이때 개인은 자신의 재산이 자신으로부터 흘러나가는 것을 통제한다(자신을 향한 흐름을 통제하는 것이 아니라는 점에서 우리가 아는 것과는 다른 개인주의이다).[13]

197

서는 충분히 예상할 수 있는 상황이다.

　그럼에도 이 이야기들은 지금껏 내가 말한 전체적인 논지와 상충되지 않는다. 내 말은 과학계가 그 자체로서 아이디어를 공여로 대하는 공동체라는 뜻이 아니다. 아이디어를 선물로 대하며 주고받는 **만큼** 그런 공동체가 된다는 뜻이다. 이들 사례는 예외적인 방식을 통해서이긴 하지만 모두가 내가 취해온 관점에 대체로 부합한다. 모두 개인이 자신의 지위를 강화하려 함으로써(아이디어 도용, 부당이득) 집단을 파괴한다. 특허전문 변호사와 핫라인이 있다고 소문난 동료와 초기 아이디어에 관해 이야기를 나누려는 사람은 아무도 없을 것이다. 한번 아이디어를 도용당한 사람은 실험실 동료와는 더 이상 이야기하지 않는다. 독창적인 아이디어의 기여에 따라 지위가 부여되는 곳에서 도둑은 잠시 살아남을 수는 있다. 하지만 장기적으로는 누군가가 낌새를 채고, 명망은 악명으로 바뀌며, 존경은 나쁜 평판으로 대체되고, 결국 사기꾼은 따돌림을 당한다.

　이제 우리는 '과학에서 아이디어가 선물로 취급될 수 있는 이유는 정확히 무엇인가'라는 질문을 상대해야 한다. 이 질문에 답하려면 먼저 과학 공동체의 기능에 관해 이야기해야 한다. 간략히 말해, 과학의 임무가 물리적 세계를 기술하고 설명하는 일이라고 해보자. 아니면 보다 일반화해서 사실을 설명하고 예측할 수 있는 이론의 통합체를 개발

하는 일이라고 해보자. 이런 간략한 설명으로도 아이디어가 선물로 취급될 수 있는 몇 가지 이유를 제시할 수 있다. 첫째, 별개의 사실들로 이루어진 덩어리를 일관된 전체로 모으는 임무는 하나의 개별 정신이나 심지어 한 세대에 해당하는 능력의 수준을 확실히 넘어선다. 그 모든 광범위한 지적 작업에는 학자 공동체가 필요하며, 여기에 속한 개별 사상가는 동료들과 생각을 뒤섞으며 한 개인의 능력을 넘어서는 인지적 임무를 수행할 수 있는 일종의 '집단정신'이 발달하게 된다. 이러한 집단정신의 사고 활동을 구성하는 것은 기여, 수용(또는 거부), 통합과 같은 아이디어의 거래이다. 반유대주의 때문에 과학으로부터 고립된 적이 있는 폴란드의 이론물리학자는 아이디어의 흐름 속에 있을 필요성을 다음과 같이 증언했다. "세대를 거쳐 입에서 입으로 전해진 유대인의 경전 『토라』와 같이, 물리학의 아이디어들은 논문과 책의 형태로 출간되기 오래전부터, 여러 위대한 연구 거점에서 활동하는 물리학자들로 구성된 핵심 집단 내에서 논의되고, 모임에서 발표되고, 실험에 부쳐진 끝에 널리 알려지는 과정을 거친다……"[14] 과학자는 자신의 연구를 혼자서 수행할 수는 있다. 그러나 고립된 상태에서 할 수는 없다. 과학의 목표는 협동을 요구한다. 각 개인의 연구는 전체적으로 잘 '맞아야' 하며, 이런 연구는 선물 교환의 통합적 본성을 지니고 있어서 집단을 모이게 하는 적

절한 매개가 된다. 이때 한데 모여야 하는 것은 비단 사람들만이 아니라 아이디어 자체이기도 하다.

　과학 공동체에 대해 이렇게 이야기하는 것은 결국 선물의 순환이 일관성 있는 공동체를 만들고 유지할 수 있다거나, 역으로 선물이 상품으로 바뀌면 그런 집단을 분열시키거나 파괴할 수도 있다는 나의 논점을 보여주기 위해서이다. 아이디어를 상품으로 전환하는 것은, 넓은 의미에서 아이디어가 통행료나 수수료 없이는 개인 간에 이동할 수 없도록 모종의 경계를 만드는 것이다. 그러고 나면 아이디어의 혜택이나 효용은 경계를 넘어가도록 허용되기 전에 값을 계산해서 지불해야만 한다. 석공이나 생가죽 처리공 같은 장인 조합은 자신들의 노하우를 비밀로 유지하면서 공중에게 봉사료를 물리곤 했다. 그들의 지식은 조합 내부에서는 '공공재'로 순환되곤 했지만 이방인은 수수료를 물어야 했다. 밖에서 봤을 때 업계 비밀(상품 아이디어)은 지식의 발전과 통합을 저해한다. 각 업계는 그런 식으로 자기만의 공동체를 이룰 수 있지만 '과학의 공동체'는 그런 식으로는 존재할 수 없다. 전문지식의 소집단들은 있을지 몰라도, 개별 집단정신이 출현하는 메커니즘이나 그렇게 해서 한데 모이는 이론체는 없을 것이다. 연구 과학자들의 발견에 특허를 주는 현대 산업은 그와 함께 아이디어 주변에 수수료 장벽을 세운다.● 산업연구 시설 내부에는 선물 교

●　특허는 업계 비밀과는 중요한 점에서 다르다. 역사적으로 조합이나 업계는 내부 비밀을 가능한 한 오래 유지할 수 있었으며 수세기 동안 유지되는 비밀도 있었다. 그러나 특허는 한정된 기간(미국에서는 17년)에만 인정되며, 그런 식으로 개인의 발명을

환의 소우주가 존재할 수도 있지만, 회사의 출입구에서 아이디어의 흐름을 지배하는 것은 이윤이다. 산업계에 속한 과학자는 자신의 아이디어를 과학 공동체에는 제공할 수 없을 때가 많다. 그로서는 회사가 특허를 확보하기까지 기다려야 하는데 그 과정이 몇 년씩 걸릴 때도 있기 때문이다. 특허가 난 다음에도 그의 발견은 공헌이 아니라 재산에 속하는 아이디어로 세상에 모습을 드러내고, 그것을 쓰는 사람은 사용료, 즉 고리대금usury을 지불해야 한다. 물론 예외는 늘 있게 마련이다. 하지만 일반적으로 봤을 때 아이디어를 선물로 대하는 과학자는 그렇게 함으로써 공동체 내에서는 높은 평판을 누리지만, 이론적인 ('순수', '기초') 연구에 참여할 가능성이 높아서 보상도 낮은 편이다. 반면 재산에 관심이 많은 과학자는 보다 익명성을 띠고 공동체에 소속되는 느낌도 덜하기 때문에, 응용과학 분야에서 일하는 경향이 있고 보수도 많이 받는다.●●

보상하는 한편 서서히 공공 영역으로 이동하는 것을 지원하는 메커니즘이다. 특허는 저작권과 용익권을 포함한 일군의 재산권에 속하는데, 한정된 기간 동안 배타적으로 수익을 올릴 수 있는 권리를 인정한다. 이런 종류의 재산권은 선물과 상품 사이의 현명한 중간지대에 해당한다. 그것을 통해 부유해지고 싶은 개인의 욕망을 존중하는 동시에 공동체의 필요도 인정하는 셈이다.[15]

●● 그 예외가 바로 산업연구 시설 내에 임용된 '학술적' 과학자의 경우다. 핵스트롬은 다음과 같이 설명한다. "응용연구 영역에만 목표를 둔 산업연구 조직들은 대개 저명한 사람들에게는 기초연구를 수행하게 하는 반면 다른 과학자들에게는 그럴 시간을 조금밖에 주지 않는다. 그러고는 뛰어난 학자들의 연구 성과를 외부에 알리는데, 순전히 우수한 과학자들 눈에 그 산업연구 조직이 매력적으로 보이게 하기 위해서이다. 만약 그런 조직이

재조합 DNA 기술의 크나큰 상업적 잠재력은 최근 과학 공동체 내부에서도 정확히 선물과 상품 그리고 과학의 목표와 같은 문제를 둘러싼 논쟁을 불러일으켰다. 학계의 생화학자들이 시장에 대거 유입되면서 자신들의 아이디어를 더이상 선물로 대하지 않게 되었고 심지어 몇몇 학술기관마저 따라하려는 움직임을 보였다. 예컨대 1980년 가을 하버드대학에서는 교수진이 개발한 유전자 접합 기술로 수익을 올리기 위해 대학과 연계된 기업을 창립하겠다는 계획안을 발표했다. 이 구상은 여러 이유에서 반대에 부딪히다가 결국 거부당했는데, 상업적 벤처에서 요구되는 비밀주의와 학교가 따라야 할 아이디어의 자유로운 교환 간의 갈등이 주된 원인이었다. MIT의 유전학자 조너선 카인드 박사는 이렇게 말했다. "과거 미국의 생명의료과학의 강점은 연구에 필요한 물질과 유기체의 균주, 정보 등을 자유롭게 교환하는 데 있었다. (……) 하지만 제재를 가하고 사적 이득이나 미생물에 특허를 따는 것을 제도화하면 아무도 균주를 그냥 내주지 않게 된다. 그런 것이 공공 영역으로 나가는 것을 바라지 않기 때문이다. 이미 그런 일이 일어나고 있다. 이제 자신들의 박테리아 균주라든가 연구 결과를 예전처럼 자유롭게 공유하지 않는다."[16]

자유와 시장의 연결에 관해 앞에서 한 말을 수정해야 할지도 모르겠다. 자유시장 이데올로기는 개인의 자유를

내부에서 기초연구를 허용하지 않으면 응용연구와 개발 노력은
어려움을 겪는다."

집중적으로 이야기하는데, 개인의 관점에서 보면 많은 경우 자유는 상품과 관련이 있다. 그러나 집단의 관점에서 접근하면 이야기는 달라진다. 선물 공동체가 구성원에게 어떤 제약을 가하는 것은 틀림없지만 이때 제약은 선물의 자유를 보장한다. '학문적 자유'만 해도 상업적인 과학을 둘러싼 논쟁에서 보듯이 아이디어의 자유를 가리키는 것이지 개인의 자유를 말하는 게 아니다. 오히려 자신의 아이디어가 집단정신에 제공되는 선물로 여겨지게 할 개인의 자유, 즉 집단정신에 참여할 개인의 자유를 가리킨다고 말해야 할지도 모른다. 이 점이 중요한 이유는 모든 아이디어에 값을 매기기 시작하면 모든 논의, 즉 집단정신의 인식 활동은 시장의 기제를 통해 수행되어야 한다는 말이 되며, 시장 기제는 적어도 과학계에서는 대단히 비효율적인 방법이기 때문이다. 아이디어는 상품으로 대할 때는 자유롭게 순환하지 않는다. 과학잡지 『사이언스』는 캘리포니아에서 한 DNA 연구집단이 다른 지역 연구자들은 공동재산으로 간주한 기술에 특허권을 얻으려 한 사안을 논의 중이라고 보도했다. 이에 대해 자신의 기여가 착취당했다고 느낀 학계의 한 과학자는 이렇게 말했다. "예전에는 연구자들 사이에 아이디어와 정보가 원활하게 오가는 건강한 교환이 있었다. (……) 이제 우리는 문을 잠그고 있다."[17] 자유시장에서 사람들은 자유롭지만 아이디어는 갇히게 된다.

선물의 순환을 따르는 것과는 다른 형태의 조직들도 있다. 이를테면 군은 고도로 조직화된 집단이다. 제너럴모터스도 마찬가지다. 과학 조직에도 '계약' 이론이 고안될 수 있다.[18] 이를테면 과학자들의 동기는 권력과 돈을 향한 욕망이며, 그들이 연구하고 공적 간행물을 펴내는 것도 자신들에게 일자리와 돈을 주는 이가 누구이든, 회사든 소비자든 정부든 상관없이 그로부터 이러한 보상을 얻기 위해서라고 보는 식이다. 그러한 보상 체계는 그것 나름의 성격을 띠는 집단을 낳게 될 것이다. 하지만 적어도 과학에서는 핵스트롬이 지적했듯이, 더 나은 일자리를 유치하거나 종신 재직권과 고위직을 얻는 것만을 목표로 연구한다면 지식에는 공헌하지 못하는 허울만 그럴듯하고 사소한 연구만 존재하게 된다. 일자리와 돈을 위한 경쟁만 두드러질 때에는 부차적일 성싶은 목표가 주가 되고, 점점 더 많은 과학자가 '독창적인' 연구를 서둘러 출간하기 위한 경주 속으로 끌려들어갈 것이다. 자신의 연구가 공동체에 요구되는 더 넓은 목표들과는 아무리 동떨어져 있다 해도 아랑곳하지 않게 된다. [문학 공동체의 경우, 적어도 지난 수십 년간, 문학으로든 비평으로든 쓸모없는 것들이 꽤 많이 출간된 사실은 확실히 일자리를 확보하려는 욕구로 설명이 된다.] 과학 조직의 계약이론은 핵스트롬이 결론을 내린 것처럼, "과학의 조직화보다는 탈조직화를 설명한다."

나는 여기서 사람들이 과학을 공동체로 해석할 수 있는 방식을 망라해서 다룰 생각은 없다. 과학에도 당연히 선물 교환 못지않게 경쟁이 존재한다. 또한 공동작업뿐만 아니라 개인주의도 존재한다. 하지만 나는 핵스트롬과 마찬가지로, 과학은 지식이 선물로 순환되는 과정을 통한 공동체의 출현으로 시작하는 것이 옳다고 본다. 공동체가 나타난 다음에야 비로소 우리는 반대의견, 분할, 분화, 논쟁 그리고 그 밖에 지적인 삶에서 일어나는 다른 모든 것에 관해서도 이야기할 수 있다. 그에 반해 다른 방향으로, 즉 특수성·개별성·사적 이윤을 강조하는 방식의 아이디어 교환에서 시작해서 노력의 조정과 이론의 조화로 옮겨간다고 설명하기란 어려울 것이다. 계약이론은 사업 분야, 나아가 과학자들을 고용하는 사업 분야의 효과적인 조직까지는 잘 설명할 수 있다. 그러나 과학의 목표가 토론에 친화적이면서 일관성 있는 이론체를 통합할 수 있는 지적 공동체를 필요로 하는 한, 선물 교환은 과학 내 교류에서 사라지지 않을 것이다.

과학은 선물 순환을 통해 출현하는 공동체 중에서도 다소 이례적인 경우이다. 지식인 간에 교환되는 아이디어는 '냉정한' 선물이기 때문이다. 이 말은 열정적인 과학자가 없다는 뜻이 아니라, 과학 저널을 통해 출판된 아이디어만 봐서는 보통 선물을 받았을 때 곧바로 느끼는 감정은 느낄 수 없다는 뜻이다. 더욱이, 아이디어가 상품으로 전환될 때

생기는 분열은 가족이나 친족 연결망처럼 보다 구체적인 특정 집단에서 일어나는 분열만큼 두드러져 보이지는 않는다. 무수한 사례 가운데 하나만 들자면, 폴리네시아의 한 섬에서는 결혼할 때 다음 표에 나오는 것과 같은 선물들이 주어진다.[19] 여기서는 교환에 대해 상세히 파고들 필요는 없다. 내가 전달하고자 하는 바는 표의 복잡성 그 자체다. 신랑의 친족과 신부의 친족 간에는 아홉 가지 주요 재화와 그보다 많은 수의 부속물이 오간다. 이와 같은 결혼이 있고 나면 양 친족 집안의 모두가 다른 모두와 어떤 식으로든 연결이 된다. 대여섯 번의 결혼식과 또 그만한 횟수의 성인식과 장례식(이때 교환은 결혼식 때보다 훨씬 복잡하다)이 있고 나면 그 관계가 어떨지 상상해보자. 거기에는 계속해서 일반적인 은혜와 감사, 기대와 기억, 감정 같은 생생한 사회적 느낌이 있을 것이다. 식당에서 이뤄지는 단순한 와인 교환과 마찬가지로, 많은 사람 간에 지속적이고 장기적으로 이뤄지는 교환은 궁극의 '경제적' 혜택은 없을지 모른다. 하지만 그런 교환을 통해 이전에는 없었던 사회가 출현한다. 이제 표에 나온 모든 선물이 현금 구매로 바뀐다면 어떤 일이 일어날지 상상해보자. 결혼식 자체가 사라지는 것은 물론 그 이상의 일이 일어날 것이다. 앞서 부시맨족이나 플랫의 주민 또는 연구에 종사하는 과학자들의 경우처럼, 모든 교환이 각각 분리되거나 참가자를 서로로부터 벗어나게 한다

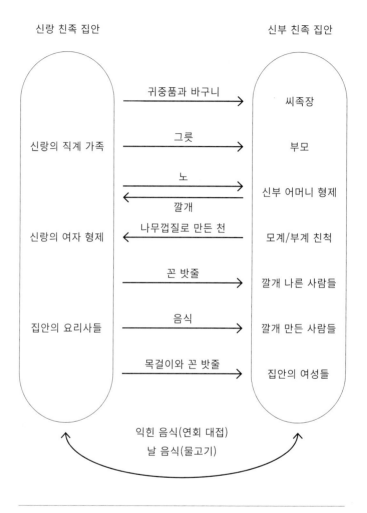

신부 친족 집안

신랑의 직계 가족	귀중품과 바구니 →	씨족장
신랑의 직계 가족	그릇 →	부모
	노 →	신부 어머니 형제
	← 깔개	
신랑의 여자 형제	← 나무껍질로 만든 천	모계/부계 친척
	꼰 밧줄 →	깔개 나른 사람들
집안의 요리사들	음식 →	깔개 만든 사람들
	목걸이와 꼰 밧줄 →	집안의 여성들

익힌 음식(연회 대접)
날 음식(물고기)

티코피아족 사람들 간의 결혼 선물 교환. 『원시 폴리네시아 경제』, 레이먼드 퍼스, 1939.

면 공동체 또한 존재하지 않을 것이다.

　공동체에 관한 지금까지의 논의를 끝맺기 위해, 선물 경제의 정치적 형식으로도 볼 수 있는 것에 관해 간략한 제안을 추가하고 싶다. 내 생각에 선물은 '무정부주의적 재산'이라는 말로 가장 잘 표현될 수 있다. 선물의 순환에 의해 확립되는 연결, 즉 '계약'은 중앙집중적 권력과 하향식 권위를 통해 조직된 집단 내 결속과는 다른 종류이다. 마르셀 모스의 『증여론』은 본래 부분적으로는 근대 계약의 기원에 관한 추측이었던 만큼 내가 생각하는 논점으로 이끄는 유용한 도입부로 삼을 만하다. 모스는 선물 교환이라는 것이 오늘날 법적인 서면 합의에 의해 보장되는 것과 같은 결합을 보장하는 원시 사회의 형식인지 알고 싶어 했다. 그는 두 가지 답을 제시한다. 한편으로는, 선물 교환에서 느껴지는 결속인 '답례 의무'를 법적인 결합의 고대 형식으로 보는 것이 옳아 보인다. 그러나 모스는 원시 사회에서 근대 사회로의 이동을 추적하는 과정에서 상실된 것 또한 강조한다. 서문에서 언급한 것처럼, 그의 저술은 선물 교환을 '총체적인 사회현상'[20]으로 주목하고 있다. 그 안에는 종교적·법적·도덕적·경제적·미학적 제도도 동시에 나타난다. 법적 계약이 별개의 제도로 발달하는 것도 이러한 여러 가닥이 분화하는 과정에서 일어나는 것이다.

　모스 자신의 사례 하나를 보면, 그러한 분화 시기는

'실물'real 법과 '인물'personal 법, 다시 말해 물건의 법law of things과 사람의 법law of persons 간의 구분이 생겨난다는 특징이 있다.[21] 선물경제에서는 우리가 지금껏 많이 봐왔듯이 그런 구분이 흐려진다. 물건도 어느 정도는 사람으로 대할 때가 있고 그 반대의 경우도 있기 때문이다. 사람과 물건, 산 자와 죽은 자는 영적으로는 구분되지만 이성적으로는 구분되지 않는다. 고대 이탈리아에서는 그렇게 여겼다고 모스는 추정한다. 가장 오래된 로마와 이탈리아 법에서 "물건은 독자적인 인격과 덕을 가지고 있었다. 물건은 유스티니아누스법과 우리 법이 암시하는 불활성 물체가 아니다. 그것은 가족의 일부다……" 고대 로마의 가족familia은 비단 사람들뿐만이 아니라 전체 '가정'household을 일컫는 말로 음식과 생계수단에 해당하는 물건까지 다 포함했다. 그러나 후대에 오면서 로마법은 점점 경제적 이익과 의례적 이익을 구분했고, 가족을 물건res과 사람personae으로 나누었다. 그렇게 해서 "개인의 판단에 달려 있고, 시장·교역·생산성의 발달과 양립 불가능하며 오래되고 위험한 경제, 한마디로 비경제적인 선물경제의 시기를 넘어갔다." 물론 이런 식의 물건과 사람 간의 구분은 후기 로마법 못지않게 근대세계의 특징이기도 하다. 모스가 다른 곳에서 언급하듯이, "이러한 구분은 근본적이다. 그것은 바로 우리의 사유재산과 소외와 교환의 체계를 구성하는 조건이다. 그러나 우리

가 연구하고 있던 관습에서는 낯선 것이다."

　법적 계약에는 선물 '계약'의 잔재가 남아 있다. 그러나 선물 교환은 별개의 영역에 놓여야 한다. 법에 의해 인정되는 계약이 선물 교환의 결합을 공식화할지는 몰라도, 그러기 위해서는 '총체적인 사회현상'의 다른 요소들로부터 떨어져 나와야 하기 때문이다. 그럴 경우 그 안에 담긴 감정적·영적 내용은 사라지게 된다. 은혜와 의무는 그저 경제적이고 법적인 관계가 되고 만다. 법에서 말하는 계약이란 '선물을 통한 결속'을 합리화한 것이다. 이것은, 나중에 내가 주장하겠지만, 고리대금(또는 이자)이 선물 교환에서 생기는 증식물을 합리적으로 계산한 것과 똑같다. 계약과 고리대금은 둘 다 선물경제의 구조를 흉내 내지만, 둘 다 선물경제의 '비경제적인' 느낌은 떨궈낸다.

　선물 교환을 정치적으로 이야기하려면 선물 계약의 본성에서 정치를 도출해야만 한다. 앞에서 모스의 로마법 이야기로 말문을 연 이유는, 비슷한 주제를 담은 일군의 정치 설화를 위한 경계를 설정해주기 때문이다. 무정부주의를 연구하는 역사가들이 흔히 그러듯, 우리도 16세기 초 재세례파가 베스트팔렌의 뮌스터시를 잠시 지배한 이야기로 논의를 시작해볼까 한다.[22] 종교개혁 시대에 유럽에서 출현한 다양한 종교운동은 교황에 대한 항거였을 뿐 아니라 새로운 (그리고 로마식) 재산 개념에 반대하는 것이기도 했다.

이 개념에 따르면, 유럽 각지의 제후들은 성문법이라는 눈에 보이지 않는 마술을 통해 '공유지'(공동의 들판과 숲, 하천)를 사적 전유물로 전환할 수 있었다.

그러한 '로마식' 아이디어에 대한 반발에서 일어난 많은 운동 중에서도 재세례파는 흔히 그 후 수세기 동안 잇따른 정치혁명가들의 선례로 간주된다. 재세례파 내에는 분파도 많았지만, 이들은 시민적 권위에 권력을 부여하는 데에는 한목소리로 반대했다. 이들은 세례받은 자들은 주님과 직접 접촉하기 때문에 어떠한 중재자(국가 또는 교회)도 불필요할 뿐 아니라 솔직히 신뢰할 수 없다고 봤다. 개인과 개인의 행동에 영향을 주는 내면의 빛 사이에는 그 어떤 것도 개입해서는 안 되었다.

뮌스터시는 앞서 일련의 격동(역병과 경제 침체, 무거운 국세)을 겪은 데 이어, 상당수 시민이 재세례파로 개종한 후 도시를 장악했다. 이들은 가톨릭과 루터파 신도를 모두 쫓아냈다. 시의 명목상 지배자인 베스트팔리아 주교가 용병 부대를 시켜 도시를 포위하자, 시민들은 이를 막아내며 1년 가까이 음식과 옷을 파는 공동상점들에 의지해 살아갔다. 신도들이 보기에 뮌스터는 머지않아 틀림없이 새로운 예루살렘이 될 터였다. 이들은 자신들의 도시 지배와 새 시대의 개막을 알리는 첫 의례적 행동으로 모든 서면 계약과 빚 문서를 불태웠다.

그로부터 300여 년이 지난 1842년, 독일의 무정부주의자 빌헬름 바이틀링은 재세례파 지도자들로부터 영감을 얻어 선언문을 써내려갔다. "때가 되면 (……) 우리는 지폐와 환어음, 유언장, 과세대장, 집세 계약서, 차용증서로 큰 불을 지필 것이고, 모든 사람이 그 불 속에 자신의 지갑을 던져넣을 것이다……"● 그로부터 30년 후에는 이탈리아 무정부주의자 에리코 말라테스타가 바이틀링의 사상에 따라 행동을 전개했다. 1877년 나폴리 인근 숲에 모인 말라테스타와 일단의 동포는 도시에서 도시로 옮겨 다니며 할 수 있는 최대한 국가를 폐지하기 시작했다. 역사가 제임스 졸은 다음과 같이 기술했다.

> 일요일 아침 렌티노 마을에 군대가 도착해 국왕 비토리오 에마누엘레 2세의 폐위를 선언하고, 재산 소유·채무·세금 기록이 보관된 문서고를 불태우는 무정부주의 예식을 거행했다.[24]

우리는 그들이 그 불에 자신들의 지갑까지 던져넣었는지는 알 수 없다.

이 모든 것은 법적 계약과 이른바 '마음의 계약' 사이의 투쟁을 이야기한다. 무정부주의자들은 언제나, 그보다

● 바이틀링은 계약과 채무증서 폐지라는 오랜 사상에 화폐 폐지까지 추가했다. 이 사상은 그 후 유럽 무정부주의자들이 내건 프로그램의 표준이 되었다. 대체로 이들은 바이틀링과 마찬가지로 화폐 교환을 (선물이 아닌) 물물교환으로 대체하자고 주장했다.[23]

앞선 재세례파와 마찬가지로, 마음으로 응집력이 느껴지지 않고 따라서 강제성을 띠게 되는 결사체는 무효를 선언하고 폐지하려 했다. 오직 애정으로만 결속이 유지될 수 있는 사회는 드물다. 대부분의 사회는, 그중에서도 특히 대중사회는 애정과는 분리된 법에 의해 인정되고 강제되는 그런 결사체도 포함해야 한다. 그러나 로마 시대에 가족이 물건과 사람으로 나뉜 것처럼, 근대 세계에서도 법이 점점 범위를 키워가면서 그전까지는 오로지 마음의 영역이었던 곳까지 진입하기에 이르렀다. 이전 시대에는 사회의 결속이 아무리 불확실하더라도 신의성실과 감사를 통해 확보될 수 있었다. 법은 결속을 강화하려고 애썼지만, 사람들을 한데 모으고 질서를 확보하는 데에는 한계가 있었다. 그럴 경우 총체적인 사회현상에서 감정적이고 영적인 내용은 빠뜨리게 되는 경향이 있을 뿐 아니라, 법의 절차는 특정한 종류의 사회를 필요로 하기 때문이다. 우선 원고와 피고를 맞세우고 공과를 따져 결산하게 해야 하는데, 둘 다 선물 교환의 정신에서는 배제되는 것이다. 선물의 정신은 정확하게 계산하는 것을 피하는 데다, 선물이 꼭 서로 간에 이동하는 것도 아니기 때문에(따라서 채권자와 채무자라는 대항적 역할을 낳지는 않기 때문에) 법의 재판정이 배은망덕한 사건을 어떻게 판결해야 할지 당혹스러워하는 것은 당연하다.[25] 마음의 계약은 법의 바깥에 있다. 그렇기 때문에 그런 계약이 법

적 관계로 전환될 때마다 선물의 원은 좁아진다.

어쨌든 재세례파부터 무정부주의자에 이르는 이런 이야기들은 계약과 부채가 성문화되면 어떤 식으로든 생명을 위축시킨다는 것을 사람들이 느끼고 그에 따라 행동해왔다는 사실을 반영한다. 그러한 반대의 움직임들은 비단 계급의 지위를 공고히 하는 성문화된 부채에 대한 것만이 아니었다. 총체적 사회 현상을 원시적인 과거의 일이라며 포기하고 마음속의 계약을 무력화함으로써 물건과 정신의 분리를 부추기는 모든 성문화에 반대하려는 것이었다. 채무증서를 불태우는 행위는 선물 교환을 사회적인 것으로 만드는 모호성과 불명확성을 보존하려는 움직임이다. 이런 관점에서 보자면 그들의 파괴는 반사회적 행동이 아니라 영적인 느낌과 사회적 결속장치로서의 감사가 되살아나도록 풀어주는 움직임이다. 언젠가 게오르그 짐멜이 말한 것처럼 감사가 '인류의 도덕적 기억'이라면,[26] 그들의 행동은 우리의 빚이 의무와 예속으로 바뀔 때마다, 또한 만질 수 있도록 체화된 마음의 결사체(뜻에 따라 가입하고, 감사 속에 유지되며, 의지에 따라 그만두는 결사체)가 법으로만 연결된 보이지 않는 정부에 의해 대체될 때마다, 무뎌지는 그 기억을 다시 새롭게 하려는 움직임이다.

지금까지 논의에서 어느 정도 암시만 돼 왔던 선물 교환의 한계점을 이제 분명히 말해야만 하겠다. 즉 선물 교환

은 소규모 집단의 경제라는 사실이다. 공동체를 하나로 묶는 접착제가 감정적 결속일 때는 규모에 상한선이 있다. 캐럴 스택이 기술한 플랫의 친족망은 100명 남짓이었다. 애정의 결속을 토대로 형성된 집단은 1천 명까지는 가능하겠지만, 그쯤 되면 아마 한계에 가까워질 것이다. 집단의 규모가 너무 크면 우리의 느낌이 닫힌다. 대도시의 거리를 오가는 낯선 사람들은 서로 시선을 피하는데, 이는 상대에 대한 무시를 감추기 위해서가 아니라 지나친 인간적 접촉에 압도당하지 않기 위해서이다. 따라서 우리가 선물 교환과 같은 감정적 거래를 통해 개발되고 유지되는 공동체를 이야기할 때는 한정된 크기의 집단을 두고 하는 것이다.◉ 교환가치가 지배하고 도덕이 법으로 성문화된 대중사회에서 진정한 공동체를 어떻게 보존할 것인가 하는 문제는 여전히 현대 세계의 풀리지 않은 딜레마로 남아 있다. 이는 과거 무정부주의자들이 반복해서 해결하려 했던 문제이기도 하다.

무정부주의가 정치철학으로 부상하던 무렵에는 계약 이론도 눈에 띄게 커져 있었다. 17~18세기에 '사회계약' 이론가들은 개인의 결속이라는 원자 단위로부터 개인이 함께 뭉쳐 국가를 형성하는 원초적 계약urcontract을 추론해냈다. 토머스 홉스의 이론 가운데 가장 충격적인 사례이면서 무정부주의 이론의 가장 강력한 대칭점에 해당하는 것을 들

◉ 이 규칙의 예외가 과학 공동체와 같이 아주 구체적인 관심사를 중심으로 조직되는 공동체이다. 집단이 구성원에게 먹여주고 치료해주고 짝을 지어주는 등 더 큰 범위의 사회생활까지 지원하려 들지 않는 한, 선물 교환만 가지고도 서로 연결된 상태에서 꽤 큰 규모를 유지할 수 있다.

면 이렇다. '사회'가 있기 전에 '자연 상태'가 있었는데, 자연 상태에서 분리되자 개인들은 뜨거운 방 안의 파리들처럼 부산하게 돌아다녔으며 설상가상으로 서로 죽이는 경향까지 있었다. 홉스가 말한 자연의 역사에서 인간을 몰아가는 것은 자기중심적 욕망이다(주로 야심과 탐욕, 자존심, 죽음의 공포이며, 어떤 이타심도 자기이익으로 냉큼 환원된다). 다행히도 이 이질적인 개인들은 죽음의 공포에서 공통의 가치를 발견했고, 이성은 이들을 자연 상태에서 벗어나 사회적 삶의 안전으로 향하도록 이끌었다. 그러나 불행히도, 이성은 인간의 열정만큼 강하지는 않았다. 열정은 반사회적이었기 때문에, 이성이 제안한 사회적 삶에는 사람들을 '외경심 속'에 잡아둘 만큼 충분한 힘을 가진 절대적 권위가 포함되어야 했다. 홉스가 세운 국가를 떠받드는 네 개의 축은 이기심, 죽음의 공포, 이성, 권위가 강요한 외경심이었다.[27]

사회계약 이론에서 반복해서 나타나는 특징은 상상 속의 원시적 인간과 문명화된 인간 사이의 거리감이었다. 홉스가 상상한 원시적인 인간만 해도 우리가 함께 살고 싶은 사람이 아니다. 짐승 같은 공격성과 '영원한 불안 속에서 더 큰 권력을 추구하는 욕망'에 사로잡힌 인간은 끊임없는 전쟁의 조건 속에서 사는데, 질서 있는 사회적 삶은 물론 공유재산도 사유재산도 모른 채 아는 것이라고는 도둑질뿐이

다. 그는 문명화된 인간과는 다른 종류이다. 그러한 차이는 홉스의 정치학에 흔적을 남긴다. 그런 차이 때문에 사람들을 한데 모을 계약이 필요하고, 바로 그 차이가 계약의 형식을 지시하기 때문이다. 홉스는 자신의 정치학을 역사에 관한 환상으로 시작한다. 사람들이 공적 권력을 제도화하는 데 찬성하며 자신들의 사적 힘을 행사할 권리를 포기하는 데 합의하는 순간, 혼란스러운 원주민의 과거는 문명에 의해 대체된다. 그리고 이런 핵심적인 조항을 통해 사회계약은 인간을 자연 밖으로 이끌고 나와 문명 안으로 데려간다. 그러나 그러한 계약이 요구되는 이유는, 계약 없이는 인간의 행동이 신뢰받지 못하기 때문이라는 점에 유의해야 한다. 따라서 (적어도 홉스가 보기에는) 언제나 이러한 불신과 법이 뒤섞인 상태로 존재하며, 마셜 살린스가 지적한 것처럼 "자연의 법은 인위적인 조직의 틀 밖에서는 성공할 수 없다. (……) 자연법은 오직 인위적 힘에 의해서만 확립되며, 이성은 권위에 의해서만 자치권이 주어진다"[28]는 역설적인 정치에 이르게 된다.

　반면, 무정부주의자는 자신의 정치를 계약이론과는 다른 상태에서 시작해 다른 해결책에 이른다. 무정부주의가 정치철학으로 분명하게 표현된 것은 19세기에 근대국가가 정치 현실이 되고 나서였다. 이때에도 무정부주의는 정치라기보다는 도덕을 정치사상에 적용한 것에 가까웠다. 무

정부주의 이론은 국가와 부속기구의 가치를 판별해 주는 시금석과 같다. 국가 체계의 법과 권위가 어느 정도까지 제거되면 그때부터 사람들의 고통이 더 커지는지를 보여주기 때문이다. 무정부주의자는 인간의 본성이 선하다는 가정에서 출발해, 법이 바로 범죄의 '원인'이라고 주장한다. 무정부주의자는 근대 인간과 '자연 상태의' 선행 인류 사이에서 거리감이 아닌 친족성을 느낀다. 러시아의 무정부주의자 크로폿킨이 좋은 사례로, 그는 실제로 여러 부족집단을 방문한 적이 있었다. 귀족 가문에 태어나 군사학교에서 교육을 받은 크로폿킨은 확고한 합리주의자이자 과학 모임에서 지리학자로 인정받는 진지한 과학자였다. 그는 20대 초반에 중앙아시아로 가는 원정대에 참여한 적이 있었다. 제임스 졸이 그 여행을 두고 한 말은 지금 우리가 다루고 있는 것과 같은 점을 이야기하고 있다.

그가 관찰한 원시부족들은 관습과 본능이 사회적 삶을 규제하고 있어서 정부나 법은 불필요해 보였다. 크로폿킨이 볼 때, 원시 사회는 홉스적인 갈등과 만인의 만인에 대한 투쟁과 같은 사례와는 거리가 멀었다. 오히려 "지배계급이 자기 이익을 위해 도입한 관습을 영원히 이어가려는 욕망"에서 비롯된 정부와 법에 때 묻지 않은 자연 상태일 때 인간은 협동과 '상호부조'에 의지

218

해 살아가며, 이런 조화로운 삶에서 필요한 것이라고는 "사회에 유용한 관습일 뿐 (……) 굳이 법으로 그런 관습을 존중하도록 강제할 필요가 없다는 것을 보여주었다."29

홉스와 크로폿킨 가운데 누가 진짜 원시 사회를 보았는지 우리가 판정할 필요는 없다. 크로폿킨은 현장에 가본 적이 있으니(반면 홉스는 프랑스보다 더 멀리는 가본 적이 없었다) 좀더 사실에 가깝다고 주장할 수도 있겠지만, 그의 보고는 약간 낭만적인 분위기를 풍긴다. 부족의 삶에 대한 완전히 그늘진 관점이 출현하기까지는 경험과학에 해당하는 민족지학의 등장을 기다려야만 했다.⦿ 원시 사회에 대한

⦿ 마르셀 모스의 『증여론』은 진정한 민족지학을 처음으로 통합한 글이라고 볼 수 있다. 그 글은 근대의 뿌리를 고대에서 찾으려는 이 분야의 오랜 전통을 따르는데, 결론은 홉스와 크로폿킨의 혼합이다. 한편으로는 선물의 정령에 대한 모스의 설명은 선물 계약은 정령을 필요로 한다는 점과, 선물의 정령은 법 안에서 제대로 재생산되지도 않고 이성에서 도출되는 것도 아니라는 점을 분명히 한다. 다른 한편으로는, 홉스와 마찬가지로, 모스는 감정을 사회적 힘으로 보는 것을 불편하게 여기고, 여차하면 감정을 이성에 복종시키려 한다. 따라서 그는 "이성을 감정에 대립시킴으로써30 (……) 사람들은 동맹과 선물, 거래를 전쟁과 고립, 정체로 대체하는 데 성공한다"라고 쓸 수 있다. 또는 '전면적인 선물하기'(끊임없는 대규모 선물 교환을 의미한다)를 이야기할 때는 다음과 같이 말한다. "비록 자발적인 것처럼 가장해서31 일어난다 해도 본질적으로는 엄격하게 의무적인 것이며, 그들의 제재는 사적인 또는 공개적인 전쟁이다."
여기서 그는 '보답'의 의무라는 표현을 쓸 때와 마찬가지로 대규모 선물 교환이 '의무'라는 점을 강조한다. 이때 동기는 욕망이 아닌 두려움이다. 순전히 홉스답다. 분명히 현실에서 많은 선물

이러한 초창기의 그림은 정치과학이나 민족학보다는 연구자의 기질을 더 잘 보여준다. 어떤 기질은 원주민과 친족성을 느끼는 반면 다른 기질은 거리를 느낀다. 어떤 기질은 너그러움을 가정하는가 하면 다른 기질은 권력욕을 가정한다. 어떤 기질이 볼 때 우리의 열정은 사회적인 데 반해 다른 기질이 볼 때는 이기적이다.(19세기에 이를 때까지 홉스적인 기질은 갈등에 대한 설명을 찾아 다윈을 읽고 있었던 반면, 크로폿킨이 다윈에게서 기억한 것은 눈먼 펠리컨의 동지들이 계속해서 물고기를 잡아다 주었다는 이야기였다.[32]) 어떤 기질은 선의가 사회생활을 뒷받침한다고 가정하는 데 반해 다른 기질은 자기중심주의를 가정한다(그럴 경우 사회를 도출하기 위해서는 여기에 이성과 권위도 추가해야 한다).

두 가지 기질은 근본적으로 열정과 이성의 역할을 두고 견해를 달리한다. 홉스는 **사회적** 열정이라고는 몰랐다. 그는 자연 상태의 삶은 "고독하고, 빈곤하고, 고약하고, 잔혹하고, 짧다"라고 한 자신의 선언을 "열정에서 도출한 추론"이라고 말하면서 이런 열정에 맞서 이성이 제시하는 "평화의 편리한 조항이 바로 (……) 자연의 법칙이라고 불

교환들은 공포(또는 죄책감)와 욕망의 혼합이지만 우리는 적어도 모스의 전제를 뒤집어 다음과 같이 말하는 것도 완전히 논리적이라는 사실에 유의해야 한다. 즉 "에로스를 이성에 대립시킴으로써 (……) 사람들은 선물을 전쟁으로 대체하는 데 성공한다." 또는 "전쟁은 겉보기에는 자발적인 것처럼 수행되지만 (……) 실제로는 개인적인 또는 공개적인 우정에 대한 공포에서 나온다." 그렇지 않으면 기본적인 감정은 공포와 자기 이익이 되고, 하우는 사라지며, 우리는 이성을 가지고 법과 권위를 제안하는 입장으로 돌아오게 된다.

리는 것"이라고 했다. 이런 기질로 보면 법은 이성이 열정에 대한 견제 장치로 도출해낸 것이고, 사회적 삶은 어떤 식으로든 각자가 자신의 일부를 금하기로 설득되었을 때에야 비로소 출현한다. 그래서 홉스는 규제를 사회적 삶의 기초로 삼고, 피치자를 통치자로부터 분리하는가 하면, 질서를 확보하기 위해 법(그리고 법을 수행하는 공무원, 경찰, 법원, 감옥)에 의존하게 된다.

이 이중의 자만(첫 번째는 열정이 사회적 삶을 해체하리라는 것, 두 번째는 강제성이 사회적 삶을 보존하리라는 것)에 대해 무정부주의 이론과 선물 교환의 전통은 의문을 제기한다. 사회적 삶을 유발하는 것은 느낌이지만, 그럼에도 나름의 구조와 지속성, 응집력이 두드러진다는 것을 무정부주의 이론은 상상하고 선물 교환의 전통들은 증언한다. 무정부주의 이론과 선물경제 간에는 연결점이 많다. 가령 둘 다 인간은 '본성적으로' 너그럽거나 최소한 협동적이라고 가정하고, 둘 다 중앙집중적 권력을 기피하고, 둘 다 작은 집단과 느슨한 연합체에 가장 잘 맞고, 둘 다 성문화된 계약보다 마음의 계약에 의존한다. 무엇보다도, 선물을 무정부주의적 재산으로 이야기하는 것이 옳아 보이는 이유는 무정부주의와 선물 교환 둘 다 자신의 일부가 금지되거나 규제될 때가 아니라 자신의 일부를 남에게 줄 때에 공동체가 나타난다는 가정을 공유하기 때문이다.

6장

여성적 재산

결혼에서 '주어지는' 여성

문법시간에 문제집에 나오던 지시어처럼, 다음에 나열되는 단어 가운데 어느 하나는 나머지 것들과 차이가 있다. "가장 성대한 축제에서 그들은 카누와 고래기름, 돌도끼 날, 여자, 담요, 음식을 내주었다." 마거릿 미드가 기록한 아라페시족의 격언에도 이와 똑같이 우리를 당황하게 만드는 내용이 나온다. "너희 어머니와 누이, 돼지 그리고 너희가 쌓은 얌은 너희가 먹을 수 없다. 다른 사람들의 어머니와 누이, 돼지 그리고 그들이 쌓은 얌은 너희가 먹어도 좋다."[1] 구약성경에서도 한 부족이 다른 부족과 화해를 희망할 때는 이런 말을 한다. "그들의 딸들을 우리에게 데려와서 아내로 삼고, 그들에게 우리의 딸들을 주자."[2]

이 마지막 사례에서 보듯 여성을 선물로 보는 관습은 결혼에서 가장 많이 나타난다. 개신교 결혼식에는 지금도 그런 관습이 보존되어 있다. 목사는 가족들을 향해 묻는다. "누가 이 여성을 신랑에게 내줍니까?" 그러면 신부의 아버지가 답한다. "제가 합니다." 이런 예식은 보다 오래된 제도의 잔재로, 과거에는 결혼이 부족이나 씨족 간의 교환이었다. 한쪽이 신부를 주면 다른 쪽은 답례로 재산(또는 봉사나 다른 신부)을 준다. 일반적으로 처음의 결혼 선물('신부값')로 끝나지 않는다. 결혼은 오래 이어지는 교환의 시작을 표시할 뿐이다. 결혼 자체는 늘 그렇듯이 아무런 '경제적' 기능도 없어 보이지만, 여기서부터 서로 협력하는 친족 간의 활발하고 일관된 연결망이 출현한다.

"결혼에서 주어지는 여성은 재산으로 간주된다"라는 말은 너무나 단순한 분석임을 알 정도로 우리는 앞에서 결혼 선물을 많이 봤다. 이것은 차라리 '재산의 한 종류'라고 할 수 있는데, 이에 관련된 '재산권'은 일반적인 의미와는 다르다. 이때 재산의 일종으로서 여성은 동산動産도 아니고 상품도 아니다.[3] 그녀의 아버지는 그녀를 내줄 수는 있을지언정 팔지는 못한다.

이렇게 구분한다고 해서 우리의 근대적인 정의감이 누그러질 것 같지는 않다. 한 여자가 한 남자로부터 다른 남자에게로 넘겨진 처지일 바에야 그 사람이 상품인 것보다 나

은 이유가 뭐란 말인가? 무엇보다도 어떻게 아버지는 자신의 딸을 내줄 권리를 갖게 되었나? 어머니는 자신의 아들을 내줄 수 있나? 그 문제를 두고 어머니와도 상의가 이뤄지기는 하나? 결혼이 선물 교환임에 틀림없다면, 왜 당사자가 자신을 내줄 수는 없을까?

이런 물음에 답하려면 먼저 딸의 결혼식 날이 아니라 출생일로 거슬러 올라가 이야기를 시작해야 한다. 그리고 우리가 사용할 용어의 뜻을 좀더 명확히 할 필요가 있다.

'재산'은 한 가지 오랜 정의에 따르면 '행동의 권리'이다.[4] 소유하다, 즐기다, 사용하다, 파괴하다, 팔다, 임대하다, 주다, 물려주다, 개선하다, 오염시키다와 같은 행동 말이다. 어떤 것(또는 어떤 사람)이 '재산'이 된다는 것은 누군가 '그 안에' 그런 행동의 권리를 가지고 있을 때이다. 따라서 행동하는 사람 없이는 재산도 없다. 그런 뜻에서 재산은 사물(또는 사람) 안에 들어 있는 인간의 의사 표현이다.

이렇게 정의하면 범위가 대단히 넓지만, 인간이 이런저런 종류의 재산이 되는 경우를 논의하는 데 필요한 구분을 짓는 데는 도움이 된다. 장기 이식의 출현과 함께 등장한 좀 특이한 문제를 살펴보면 지금 우리에게 필요한 특정한 구분이 명확해질 것이다. 과거에는 사람이 죽었을 때 법은 신체의 재산권을 인정하지 않았다.[5] 신체를 신성시하는 종교적 감각에서 자라난 이 법률적 공식의 취지는 유산 집

행인이 죽은 사람의 신체를 사고팔거나 빚을 갚는 데 사용되는 상거래 품목으로 삼을 수 없게 하려는 데 있었다. 예전에는 심지어 자신이 결정한 장례 방식조차 법원에서 인정하지 않을 수도 있었다. 당시 법원은 그의 신체는 재산이 아니므로 유산의 일부도 될 수 없다고 봤다. 하지만 죽은 사람에게서 산 사람에게 장기를 이식하는 것이 가능해지자마자 지금 사용되는 '재산권'의 감각은 너무나 모호하다는 사실이 분명해졌다. 법이 장기를 팔 권리를 규제한 것은 옳았다. 하지만 증여권은 어떻게 할 것인가?

바로 이 질문에 대한 대응으로 미연방의 모든 주는 최근 이른바 표준장기기증법을 채택했다.[6] 이 법은 성인이 사망했을 때 자신의 신체 전부나 일부를 증여할 권리를 인정한다. 물론 그 권리는 주로 사망한 당사자에게 있다. 그러나 특별한 경우에는 증여권을 다른 사람에게까지 확장한다. 미성년 아동의 증여권은 부모에게 있어서, 이제는 사망했거나 살해된 아이의 신체를 부모가 합법적으로 기증할 수 있다.

신체 장기를 이식할 수 있게 되면 그에 따른 윤리적 질문이 제기되고, 그에 대한 법적인 해명도 요구된다. 장기를 떼어낸 신체는 사망했더라도 장기 자체는 죽은 것이 아니기 때문이다. 무엇보다 장기의 거래에 생명 자체가 포함되어 있다는 사실 때문에 우리는 증여권을 판매권과는 구분해

야 할 필요성을 느끼는 것 같다. 선물 교환의 규칙에 따르면, 선물로 대하는 것은 교환 과정에서 활기를 보존하거나 심지어 증가시키므로 대부분 문화권에서도 인간의 생명은 선물로 분류한다(인류학 밖에서 수행된 선물 교환에 관한 가장 중요한 연구가 주로 의료정책과 윤리의 문제를 다룬 것도 이 때문이다). 만약 인간의 생명 자체가 사람과 사람 사이나 집안과 집안 사이에 오가는 거래 품목이 되어야 한다면 그것은 선물 재산이어야 하며, 그에 따르는 '행동의 권리'도 상품이 아닌 선물에 속하는 종류의 것이어야 한다.

이러한 구분을 염두에 두고, 이제 우리는 이 장의 첫머리에서 이야기한 결혼 과정에서 선물로 주어지는 여성의 문제로 돌아갈 수 있을 것이다. 대부분의 문화에서는 인간의 생명을 선물로 분류하며 특히 신생아의 생명은 부모에게 주어진 선물로 여긴다.[그렇다면 증여자는 누구인가? 답은 신, 지구, 최근에 죽은 사람의 정령, 여성을 임신하게 만든다고 알려진 웅덩이 인근의 나무 등 그 지방의 설화에 따라 얼마든지 다양해진다.] 선물의 수증자인 부모에게 아이가 의존하는 한 그들은 아이의 보호자이며, 또한 특별한 상황에서는 증여권을 행사할 수도 있다. 사망했을 때 신체 장기를 내주는 아이는 비록 드물긴 해도 그중 한 가지 사례에 해당한다. 결혼에서 아버지가 내주는 딸은 두 번째 사례이다. 세 번째 사례에서는 다시 판매권을 증여권과 구분한

다. 우리의 법은 부모가 자녀를 파는 것은 금지하지만, 입양을 보내면서 아이를 포기할 수 있는 권리는 부여한다. 물론 아이를 내주는 일에 관한 특별한 규제와 지침이 있긴 하지만, 그런 것들은 아이의 생명이 한 가족에서 다른 가족으로 전달되어야 한다면 그것은 선물이어야 한다는 우리의 느낌을 다시 한번 강조해줄 뿐이다.● 보통 선물을 할 때처럼 아이를 내어주는 문화권도 많다.[8] 이를테면 생물학적 부모가 아닌 고모의 가정에서 아이가 양육되는 식인데, 이런 경우 아이는 친족 간에 오가는 많은 선물 가운데 하나일 뿐이다.

이쯤에서 결혼으로 주어지는 여성의 문제로 다시 돌아가려면, 남자의 삶과 여자의 삶을 구분할 필요가 있다. 둘 다 태어날 때는 똑같이 선물로 여겨지더라도 그 후의 경로는 늘 갈라지기 때문이다. 특히 남녀 가운데 한쪽 성별로만 혈통이 이어지는 집단에서는 더 그렇다. "신부값은 아이값"[9]이라는 아프리카의 격언은 '아이의 생명이 선물이라면 증여자는 누구인가?'라는 질문에 대한 또 다른 답으로도 볼 수 있다. 이 말은 곧 어머니의 씨족이 아버지의 씨족에 아이를 주었다는 뜻으로, 결혼에서 주어지는 선물은 신

● 1980년 뉴저지의 한 부부는 자신들의 아기를 8,800달러 상당의 콜벳 중고차와 교환하려고 시도했다. 화제로 가족을 잃은 후 그 거래에 가담하고픈 유혹에 빠져들었던 중고차 거래상은 자신이 생각을 고쳐먹은 이유를 언론에 이렇게 밝혔다. "처음에는 차를 아이와 바꿀 생각이었다. 얼마 후 나는 그것이 잘못임을 알았다. 나나 거래 비용에 문제가 있어서가 아니라 그 아이가 더 이상 아기가 아닐 때, 소년이 되어 자신이 자동차 한 대에 거래됐다는 걸 알았을 때 인생을 어떻게 감당할 수 있을까 하는 문제 때문이었다."[7]

부보다 그녀가 나중에 낳아줄 자녀에 대한 답례선물이라는 뜻이다. 특히 아프리카에서 주를 이루는 부계 집단에서는 여성이 결혼하면 그녀의 씨족은 그녀가 낳은 자식에 대한 관심은 포기해야 한다. 그 대신 '아이값'을 받는다. 그럴 경우 아이는 아버지의 씨족에 속한다(서구 사회에서 아이들이 아버지의 성을 따르고 아버지의 가문에 속하는 것도 비슷한 상황이다). 구조적으로 봤을 때, 부계 집단에서 남성은 나중에라도 선물이 되지는 않는다. 그들은 순환하지 않기 때문이다. 젊은 남성은 결혼 후에도 자기 집단에 남아 있다. 그의 생식 능력도, 장차 낳게 될 자식도 마찬가지다. 그러나 젊은 여성은 결혼을 하면 이동한다. 그녀에 대한 대가로 주어진 선물은 그녀와 그녀의 생식력에 대한 권리, 즉 어머니로서의 권리rights in gentricem○가 남편의 씨족에게로 전달되었다는 사실의 증인이 된다.

다시 한번 구조적인 측면에만 주목한다면, 모계 집단에서 남편과 그의 생식력은 그의 아내의 혈통에 주어지는 선물이라고 할 수 있다. 아내의 집안 사람들은 자식 출산에 대한 그의 기여를 선물로 받는 것이다. 그러나 이런 측면을 인정하는 선물 제도는 지금까지 출현한 적이 없다(다만 모계 집단에서 볼 때 신부값을 다르게 대하는데, 이 문제는 나중에 다시 논하겠다). 내가 아는 한, 결혼에서 남성이 선물로 주어지는 집단은 없다.●● 인류학자 잭 구디가 썼듯

○ 결혼한 여성이 아내로서 갖는 권리rights in uxorem와 대비되는 개념.
●● 이러한 역사적 비대칭은 부모 양쪽이 다 임신에 기여하면서도, 어머니는 아이를 분만하고 출산하고 젖을 먹이기까지 한다

이, "신부값의 대칭은 신랑값이며, 마찬가지로 신부의 기여bride-service에 대칭되는 것은 신랑의 기여groom-service일 것이다. 그러나 이 두 범주에 들어가는 실제 사례는 거의 없다. 다만 수마트라 메낭카바우족이 말하는 '빌려온 남자'에 대한 지불이 예외가 될지도 모르겠다."[10] 그러나 '빌려온 남자'가 우리가 가진 전부이자 유일한 사례라면, 차라리 결혼에서 남자는 선물로 주어지지 않는다고 말하는 게 나을 것이다.

그러면 남자아이들에게는 어떤 일이 벌어지는가? 만약 아이의 생명이 선물이라면, 그 선물 안에 포함된 증여권도 아이가 크면 자동적으로 그에게로 옮겨가는가? 그 아이는 그저 자동차 키를 가지고 있다가 면허증을 따는 순간에는 떠나버릴 수 있을까?◉

는 사실에서 비롯한다고 본다. 모계 사회에서도 어머니의 기여가 더 크다.

◉ 근대 세계에서 성인이 자녀에 대해 가지는 권리는(아들이든 딸이든 상관없이) 보통 자녀가 자라는 동안 부모로부터 자녀에게로 서서히 이전되고, 자녀가 가정을 떠날 준비가 되었을 때 자녀에게 완전히 속하게 된다.

그러나 애초에 우리의 생명이 선물이라면, 어떤 의미에서 생명은 우리가 성인이 되었을 때조차 '우리의 것'이 아니다. 아니면, 어쩌면 우리의 것일 수도 있지만, 우리가 생명을 선물할 방법을 찾을 때까지만 그러하다. 생명이 선물이라는 믿음은 선물은 저장되어서는 안 된다는 필연적인 느낌을 동반한다. 우리가 성숙해지면서, 특히 우리가 '우리 혼자만'의 고립 속으로 들어가면서, 우리는 우리 자신을 내주려는 욕망을 느끼기 시작한다. 그 대상은 사랑이나 결혼이나 우리의 일일 수도 있고, 신이나 정치나 자녀를 향한 것일 수도 있다. 그리고 청춘의 시기가 되면 다음과 같은 에로틱하고 불안한 심문 속에 안절부절못하게 된다. 이 사람, 이 나라, 이 일이 내가 내주어야만 하는 생명 만큼의 가

남자아이가 선물로 주어지는 일반적인 상황이 한 가지 있기는 하다. 아니, 과거에는 있었다. 앞에서 '첫 번째 결실의 의례'를 논할 때, 구약성경에서는 모든 자연적인 증식물(수확물, 송아지와 새끼양 등)이 하느님으로부터 온 선물로 간주되고, 그것의 첫 번째 결실은 답례선물로 바쳐진다고 했다. 『출애굽기』는 이 결실의 성별에 관한 여호와의 분명한 선포를 이렇게 기록했다. "처음으로 태어나는 것은 다 나의 것이다. 큰 가축이건 작은 가축이건 첫 새끼 수컷은 다 나의 것이다."[12] 수컷들은 주님이 백성에게 주는 선물이며, 백성은 첫 번째 새끼를 돌려준다.

그런 교환이 동물에만 국한되지는 않은 듯하다. 옛날에는 첫 번째 '남자아이'도 주님에게 바쳐졌다는 몇몇 기록이 있다. 구약성경은 다음과 같이 예외를 이야기하는 방식으로 어떤 의례가 있었음을 암시한다. "너희 맏아들은 제물을 대신 바치고 물러나야 한다."[13] 이에 따라 남자아이를 어떤 순결한 의례용 동물로 대체하는 것이 허용되었다. 아브라함과 이삭의 이야기가 그런 대체의 드라마이다. 이런 모티프는 신약성경에서도 반복된다. 하느님은 당신의 아들을 주고, 그 장자의 생명은 인간과 하느님을 다시 연결하는 선물로 바쳐진다.(이 이야기는 구약의 용어로는 '양의 피'라 불린다.)●●

치가 있는 것인가?[11]
●● 남성의 생명이 선물로 주어지는 사례는 보통 희생의 이야기이다. 아마도 그 어떤 선물 제도도 남성이 임신에 기여하는 것을 인정하지 않는 한, 그리고 남성의 몸이 실제로 출산을 할 수 없는 한, 남성의 생명이 선물로 간주될 때는 그의 몸 자체를 내주는 경

231

폴리네시아 신화에는 남자와 선물, 제물이 구약성경 내용과 비슷한 방식으로 한데 모이는 이야기가 나온다.[14] 폴리네시아 부족장들은 신과 동일시되었다. 그래서 그들은 사람들로부터 두 가지 선물을 받았는데, 결혼 때 주어지는 여성들과 제물로 바쳐지는 남성들이었다. 피지 사람들은 그 두 가지, 즉 결혼하도록 '날로 데려온' 여성과 신왕神王에게 바쳐지는 '익혀진 남자'를 동등한 선물로 봤다. 적어도 신화에서는, '익혀진 남자들'은 말 그대로 '먹혔다'. 하와이 신화에서는 한 남자가 대체 선물로 자신의 생명을 구하는 이야기가 나오는데, 그렇게 하지 않았으면 그는 살해되어 솥에서 익혀졌을 것이다. 남자의 생명은 신들에게 먹을 수 있는 재화라, 피지의 평민이 자신을 지배하는 족장에게 바칠 수 있는 공손한 인사는 "나를 드소서"이다! 폴리네시아에서 땅이 계속 비옥한 것은 여성들과 남성들이 신왕에게 바쳐진 결과로 여겨졌다. 아브라함의 하느님과 같이, 폴리네시아 신들은 땅의 소출 증가라는 선물에 답례선물이 주어지는 한 그 땅의 충실한 아버지로 남았다.

그리하여 원주민 시대◉에는 남자의 생명은 때에 따라 선물로 취급되었고, 부모와 왕과 신이 그 선물에 대한 증여권의 소유자로 인정되었다. 근대에 와서 이와 유사한 것을 꼽는다면, 아마도 윌프레드 오언이 '오랜 거짓말'이라고 했

향이 있어온 것처럼 보인다. 선물 유대에 관한 4장에서 나는 자신의 몸을 내주어 인간이 보다 높은 영적 수준에 오를 수 있게 하는 동정적 신들에 관해 이야기했다. 이러한 신들은 일반적으로 남성이다.

◉ 우리의 조상을 말하며 여기에는 원주민도 포함한다.

던 "조국을 위해 죽는 것은 감미롭고도 온당하다"Dulce et decorum est pro patria mori일 것이다.[15] 이제는 국가가 신왕을 대체하면서, 남자의 생명은 솥에서 익혀지는 것이 아니라 참호로 보내지기 때문이다. 입대에 선물 의례가 따르지는 않지만, 우리의 대중적인 신화 속에서 남자를 군에 내주는 것은 어머니이다("이 남자를 내주는 사람은 누구인가?"라고 묻는 하사관은 없지만). 한 남자가 실제로 국가를 위해 싸우다 죽으면, 언론은 일제히 어머니가 "자신의 아들을 바쳤다"라고 말하고 어머니는 조국의 국기를 받아 관 위에 놓는 사람이 된다.

이들 사례에서 선물로 주어지는 소년이나 남자는 선물의 표준적인 기능을 맡는다. 즉 원주민 사례에서는 주님이나 신왕에게 주어진 남자의 생명이 신과 집단 사이의 결속을 갱신하는 한편 가축과 들판의 지속적인 풍요를 보장했다. 그리고 근대에 이르러 제1차 세계대전 이후 국가는 희생의 대상으로서 매력을 잃기 시작했지만 그래도 여전히 우리는 집단이 공유하는 믿음의 힘이 국가의 이름을 내걸고 생명을 바치는 남자에 의해 커질 수 있다고 여긴다.

결혼에서 주어지는 여성도 마찬가지로 선물의 전형적인 기능을 맡는다. 그녀도 씨족이나 가족들 간의 결속을 확립하고, 지속적인 친족 체계의 일부로서 다른 선물과 같이 공동체의 결속과 안정의 대리인이 된다. 사실 결혼에서 여

성이 주어지는 제도는 앞서 언급했던 자유와 공동체 사이에서 벌어지는 '오랜 사랑싸움'의 다소 놀라운 사례다. 실제로 대규모 선물 교환을 통해 확립되는 결혼이 그렇지 않은 경우보다 더 안정적이고 지속적이기 때문이다. 그러나 마찬가지 이유에서 결혼 상대(남녀 모두 해당되지만, 특히 선물일 때는 여성)가 누리는 자유는 현저하게 줄어든다. 반면 선물 교환이 없는 곳에서는 결혼의 지속성이 약하고 부부도 보다 독립적이다. 따라서 선택지는 두 가지이다. 나쁜 결혼 속에 붙들려 있게 되더라도 공동체를 더 바랄 것인가, 아니면 고립 속에서 늙어가더라도 개인의 선택을 더 바랄 것인가.

1장에서 소개한 우두크족은 이러한 이분법에서도 결혼이 당사자를 완전히 구속하는 제도는 아닐 수 있음을 보여주는 좋은 사례이다.[16] 우두크족은 모계 사회이다. 구조적으로 보나 예식으로 보나 우두크족의 신부(또는 그녀의 생식력)는 결혼에서 선물로 주어지지 않는다. 사실은 본질적으로 결혼 선물이라는 게 없다. 우두크족에 관한 대부분의 연구를 수행한 인류학자 웬디 제임스에 따르면, 결혼 자체는 "공적으로 인정된 성적 관계로서만 의미가 있으며, 여기에는 몇 가지 명확하면서도 단기적인 의무가 따라붙는다."

우두크족 여성은 대단히 독립적이다. 만족스럽지 않은 결합은 기꺼이 그만둔다. 결혼 기간은 보통 3~4년에 그

1부　선물 이론

친다. 우두크족 여성은 남자의 재산도 아니고 심지어 선물 재산조차 아니기 때문에, 말 그대로나 비유적으로나 냉정하다. 제임스는 이렇게 전한다. "신화나 일화나 대중적인 기대에서, 여성은 종종 성과 결혼에서 주도권을 행사한다. (……) 그들은 흔히 자신의 남편을 '압도할 수도 있다'……" 제임스는 연구를 해나가는 과정에서 우두크족에 관한 수기 노트를 발견했는데, 눈에 띄는 발언이 담겨 있다. "아내 구타는 그 지역의 다른 부족들 사이에서보다 훨씬 드물다. (……) 아내의 남편 구타를 놀랍게 여기지 않는 것도 오직 우두크족뿐이다." 만약 우두크족 여성이 자기 남편에게 애인이 있다는 의심이 들면 그녀는 "자신의 특별한 전투 막대인 2미터짜리 죽봉을 들고 가서 그 여성에게 결투를 신청할 것이다."

우두크족은 에티오피아 국민인데, 1963년 에티오피아 정부는 이 이야기에 흥미로운 반전을 더했다. 아마 물리학 연구소에서처럼 통제된 실험을 갈망하는 사회과학자라면 누구나 최고의 연구 사례라고 했을 것이다. 우두크족의 결혼이 불안정하다는 점에 주목한 정부는 신부값을 지불하는 체계를 도입하기로 결정했다. 신부값이 결혼을 안정시킨다고 보았고, 아예 그것을 우두크족의 친족 체계에 접목해도 좋겠다고 판단한 것이다. 부족 원로들과 상의한 끝에 정부는 결혼할 때 남자가 아내의 친족에게 대가의 총액을 현금

으로 주도록 결정했다.

그러자 곧바로 문제가 발생했다. 우두크족을 처음 소개하면서 언급했듯이, 원래 이들 사이에서 씨족 간에 이전되는 재산은 선물로 여겨져야만 했다. 따라서 씨족 간의 모든 거래는 거래의 본질을 명확히 밝힐 필요가 있었고, 받은 재산은 반드시 선물로 소비되어야지 자본으로 전환되는 일은 없어야 했다. 이런 상황에서 정부가 도입한 신부값 제도는 우두크족을 혼란에 빠뜨렸다. 이유는 명확했다. 사실 이들 사이에서 신부는 선물로 주어지는 것이 아니었기 때문이다. 그 결과 난관에 봉착했다. 만약 신부값이 선물이라면 서로 주고받는 것이 아니란 말이지만 명칭 자체에 이미 주고받은 것이라는 뜻이 담겨 있었다. 또 만약 신부값이 선물을 뜻하는 것이 아니라고 한다면 신부는 돈으로 사들인 셈이 되는데, 이는 훨씬 부담스러운 해석이었다.

우두크족의 일부는 신부값을 선물로 치고 최신 선물 제도를 새로 고안하는 방식으로 그것이 일으킨 도덕적 혼란을 해결하려 했다. 그러나 대다수는 생각이 달랐다. 신부값이란 사실상 현금 구매라고 판단하고 지불을 거부한 것이다. 그들은 신부값을 시장의 언어로 이야기했다고 제임스는 쓴다. "도덕적 내용은 없이, 서로 아무런 관련이 없는 사람들 사이에서만 일어나는 행동인 매매에서 쓰는 일상어"를 사용했다는 것이다. 결국 신부값 지불제는 우두크족

의 친족 관계의 기반 구조를 바꾸는 데에 아무런 성과도 거두지 못했다. 그들의 기반 구조에 따르면 여성은 선물이 아니었다.● 신부값 지불을 거부한 이유를 물으면 돌아오는 대부분의 항변은 "우리가 우리의 어린 여자아이를 염소나 그 비슷한 무엇인 것처럼 팔아야 하나?"였다.

만약 우리가 재산을 행동의 권리로 받아들여 인간의 의지 표현으로 간주한다면, 여성이 재산으로 취급될 때는 (설령 선물이라 하더라도) 엄밀히 말해 그녀는 독립된 인격체가 아니다. 즉 그녀의 의지는 다른 누군가의 의지에 종속된 상태이다. 이렇게 요약해보자. 그러니까, 여성에게 어느 정도 힘을 부여하는 사회(우두크족 같은 모계 집단이 유일하지는 않더라도 대표적인 사회)에서는 아마 여성이 결혼에서 선물로 주어지지 않을 것이다. 아니면, 선물로 주어지는 경우라 해도 답례선물은 표시에 그칠 뿐 상당한 재산은 아닐 가능성이 크다.[17] 여성에게 인정되는 자기-의지의 크기는 답례선물의 크기에 반비례한다. 한 걸음 더 나아가, 여성에게 재산권을 부여하는 사회(여성이 상속을 받거나 할 수 있는 곳, 여성이 물건을 사고팔 수 있는 곳, 여성이 자기 혼자서 처분할 수 있는 지참금을 가지고 결혼할 수 있는 곳)에서는 결혼에서 여성을 위해 교환되는 재산이 선물이 아니라 부도덕한 구매로 여겨지기 쉽다. 우두크족의 신부값 해석은 한 가지 사례이다. 또 다른 사례는 인도에서 찾아

● 정부가 신랑값이나 자식값을 제도화했다면 매우 흥미로운 결과가 나왔을 것이다. 실제로 자식을 아내의 친족에게 주는 것은 우두크족 남편이기 때문이다.

볼 수 있다. 이곳 여성은 늘 재산권을 가지고 있었다(남자와 동등한 수준은 아니겠지만 내가 방금 개괄한 정도의 재산권, 특히 지참금 권리는 확실하다). 인도 고대 마누법에도 우두크족의 이야기와 같은 조항이 있다. "어떤 아버지도 (……) 자신의 딸을 위한 사례금은 조금도 받아서는 안 된다. 탐욕 때문에 사례금을 취하는 남자는 자기 자식을 파는 사람이기 때문이다."[18]

아이의 생명이 부모에게 주어지는 선물로 간주되는 사회에서도, 아이가 자란 후에는 부모가 아이의 생명에 대한 증여권을 갖지 못한다. 여성에게도 남성과 같은 권력이 주어지는 사회에서는 여성이 성인이 되면 자신에 대한 증여권은 자동적으로 여성 자신에게 옮겨간다. 그때부터 그녀는 자기 형제와 마찬가지로, 자신을 스스로 선택한 곳에 줄 수 있게 된다.

사실 신부의 자율성을 보장하기 위해 집단 간에 신부를 선물하는 일을 포기하는 것은 이 제도의 형태를 재조정하는 한 가지 방법이다. 결혼에서 선물로 주어지는 여성은 선물의 역할을 맡기 때문에, 그 여성은 얻는 것이 있어도 여성이 속했던 집단은 무언가를 잃는다. 결혼하는 부부 말고 다른 누군가가 결혼식장에서 일어서서 "내가 선물합니다"라고 말하는 것이 허락될 경우에 결혼은 사회적 이벤트로 이해된다. 우리가 때로는 친구나 친척의 삶에서 어떤 권리

를 갖고 있으며, 그 결합도 부부 '둘의 에고'를 넘어 더 포괄적인 '에고' 안에서 일어나는 것임을 인정하는 의식이기 때문이다. 딸에 대한 아버지의 증여권에 더해 앞에서 언급한 '이방인들의 완벽한 자유(사회적 삶을 해치는 순수 개인주의)'까지도 경계하는 페미니스트의 입장에서 보자면, 모든 사람을 선물로 보는 감각 전체를 버리기보다는, '남성적' 개인주의를 신부에게 확장하는 대신 '여성적' 집단 내 침잠○을 신랑에게 확장하는 것이 더 낫다. 다시 말해서, 우리는 남성을 선물로 주는 것도 예식에 추가하고, 그럴 경우 당연히 어머니도 자식을 선물하는 데 참여할 수 있을 것이다. "가장 풀기 어려운 애착은 반대 성의 부모를 향한 애착"이라는 프로이트의 말이 옳다면, 신랑 어머니가 일어서서 자신 또한 아들의 생명에 대한 자신의 이익이 다른 여성에게 전달되도록 허락할 뜻이 있다고 선언하는 것, 즉 신부의 아버지처럼 그녀도 선물을 놓아주는 것이 도움이 될지도 모른다.

자신에 대한 증여권을 가진 여성은 원한다면 2미터짜리 전투용 죽봉을 지니고 다닐 수도 있다. 그에 반해 자신에 대한 증여권을 갖지 못한다면 독립적인 권리를 가진 행위자는 물론 자율적인 개인도 결코 될 수 없다. 자율적인 개인에 관한 문제는 결혼에서 여성이 선물로 주어질 수 있다는 관점에서 보더라도 역시 거북하게 느껴진다. 이는 사람이 간혹 선물로 취급된다거나 '사람에 대한 증여권' 같은 것이

○ submersion in the group, 앞의 개인주의와 반대되는 의미로 개인이 집단 속에 잠기는 것을 말한다.

있다는 생각 때문이 아니라, 그 권리가 아들의 경우에는 성년이 되면 자신에게 옮겨오지만 딸의 경우에는 그렇지 않다는 사실 때문이다. 남성만 선물을 주고받을 수 있거나 여성만 선물 취급을 받는 곳에서는, 남자는 능동적인 반면 여성은 수동적이고, 남자는 당당한 반면 여성은 의존적이고, 남성은 세상일에 밝은 반면 여성은 가정적인 존재가 되는 것과 같은 가부장제의 모든 진부한 젠더 특성이 자리 잡고 말 것이다.[19]

빅 맨과 작은 아씨들

앞으로 내가 가정 민족지학 서적 가운데 일종의 교과서로 삼고 싶은 에밀리 포스트의 『예절』 최신판을 보면, 근대 자본주의 국가에서도 여전히 아버지가 신부를 선물로 주는 상황이 나온다.[20] 마땅히 지켜야 할 예절을 아는 아버지라면, 신부를 내주기 전에 그 유명한 남자 대 남자의 장면을 연출해야 한다. 딸의 '손'을 두고 벌어지는 장면으로, 신랑이 아버지에게 손을 건네줄 것을 청하면 아버지는 허락하며 손을 넘겨준다.[21] 그러나 신부에게는 이에 상응하는 관례가 존재하지 않는다. 아무도 신랑을 그녀에게 넘겨주지는 않으며, 장래의 시어머니가 신랑의 손을 건네주는 일도 없다.

　포스트가 기술하는 사회에서 신부는 결혼에서 주어지

는 선물일 뿐만 아니라 자신이 결혼 축하 선물의 수령자이기도 하다. 포스트는 이 점을 명확히 한다. "신랑에게 선물을 보내는 경우는 드물다. 우리가 신랑의 오랜 친구이고 신부는 만난 적도 없다 해도, 우리는 신부에게 선물을 준다. (……) 신랑 친구들은 대개 신랑에게 알맞은 선물을 고른다. 디캔터 같은 '남성적' 문구용품 세트 등인데, 이런 것은 신부에게 **주어지지만** 신랑이 사용하라는 것임이 분명하다."[22] 결국 신부는 선물을 받기만 할 뿐이며 남편 대신 감사장까지 써야 한다.[23]

이 제도의 별난 비대칭은 남성과 여성이 결혼하더라도 친족의 연결망과 엮이는 사람은 여성뿐임을 시사한다. 신부가 선물을 받고 감사를 표시하면, 결혼선물의 거래에 의해 확립된 사회조직 속으로 편입되는 사람은 바로 신부다. 포스트의 마지막 조언은 이렇다. 일단 결혼식이 끝나면 신부는 "앞으로 가족이 될 사람들의 태도를 (그것이 어떤 태도든) 이해하고 수용하려고 노력해야 하며, 자신이 무의식중에 본가의 권리라고 여기는 바를 융통성 없이 고집해서는 안 된다. 그녀가 명심할 목표는 시가와 자신이 행복한 관계를 맺는 것이다."[24] 역시나 신랑에게는 그런 제안을 하지 않는다.

근대 자본주의 국가에서 결혼을 통해 주어지는 여성은 그저 선물만 되는 것이 아니다. 실제로 선물의 정신에서 생

각하고 행동하며 하우의 구현이자 목소리가 되리라고 기대된다. 관계에 유의하고 자신의 개인주의를 죽임으로써 두 가족을 통합할 적극적인 연결고리가 되어야 한다. 신랑은 이런 수고 가운데 어떤 것도 요구받지 않는다. 적어도 이 특별한 예식에서는 선물을 다루는 모든 행동, 즉 선물을 받고, 감사를 표시하고, 선물 정신에 입각해서 직감하고 행동하는 것이 여성적 젠더의 표시가 된다.

여기서 '젠더'라는 말은 남성적인 것과 여성적인 것 사이의 문화적인 구분을 가리킨다. 즉 성의 신체적 표시가 아니라 활동과 자세, 말투, 태도, 감정, 획득물, 스타일을 모두 합친 복합체를 말한다. 이를 통해 생물학적 여성은 젠더로서 여성성을 띠게 되고feminine(이 경우 남성은 '여자 같아지고'effeminate) 생물학적 남성은 젠더로서 남성성을 띠게 된다masculine(이 경우 여성은 '남자 같아진다'mannish). 물론 어떤 젠더 체계이든 실제 섹슈얼리티와 연결되지만 연결의 유형은 다양하다. 또한 젠더 체계는 속한 지역의 창조신화를 지지하고 확증하는 방식으로 한 성에 의한 다른 성의 착취를 영구화하고, 공격성과 전쟁을 조직화하고, 씨족 간의 식량 분배를 보장하는 등 실제 섹슈얼리티와는 무관한 수많은 목적에 봉사하는 데 활용될 수도 있다.

많은 작가가 젠더에 기초한 노동분업 문제를 가지고 씨름해왔다. 나는 여기서 그와 비슷한 '거래의 분업', 즉 '남

성'과 '여성'이 서로 다른 방식으로 거래하는 문제를 이야기하고 싶다. 내가 개신교 결혼식을 묘사하며 이야기를 시작한 까닭은 결혼에서 여성이 선물로 주어지는 문제를 다시 제기하려는 게 아니라, 적어도 에밀리 포스트가 우리를 위해 기술한 세계에서는 선물 교환이 '여성적' 거래이고 선물은 '여성적' 재산이라는 사실을 보여주기 위해서였다. 물론 신랑이 자신을 결혼선물에 관련시키는 것을 실제로 금지하는 경우는 없다. 그 역시 원한다면 감사장을 쓸 수 있다. 하지만 그런 행동이 그를 남성적으로 만들지는 않는다. 오직 신부만 직접 선물 교환에 관여함으로써 자신의 젠더, 사회적 성을 확증할 수 있다.◉

　최근 몇 년 사이에 여성들이 시장에서 자신의 형제들과 동등한 행위 주체가 될 기회를 찾는 정당한 요구를 하기 시작하면서, 신문의 여성 면에 '남성적' 거래의 암묵적인 가정을 드러내는 새로운 장르의 기사가 등장했다. 그 가정이란 선물의 정신이 사라진 세계에서 여성이 살아남으려면 알아야 할 것을 말하는 듯싶다. 선물이 관계의 매개일 때에는, 신부 역시 자신에게 부과된 거래 형식에 의해서 얽힌다. 그러나 남성적 거래가 이루어지는 시장에서 관계는 부차적

◉ 선물 교환은 원래 '여성적' 거래가 아니었을뿐더러 지금도 그렇다고는 할 수 없다. 남녀 모두 선물 교환의 기능에 민감하고, 특히 남성이 선물의 증여를 통해 자신의 남성성을 획득하거나 확증할 수 있는 시기는 언제나 있었으며 지금도 그런 곳이 있다. 부족집단 내 젠더와 교환에 대한 대단히 흥미로운 논의를 알고 싶다면 트로브리안드 제도에 관한 애넷 와이너의 최근 저서 『가치의 여성, 명성의 남성』을 보라.

인 관심사일 뿐이다. 그러다 보니 여성 간부가 『뉴욕타임스』의 '스타일' 면을 읽는 여성들에게 하는 전형적인 조언은 이런 것이다. "출세하려는 여성은 '성공하지 못한 못난이들'과 어울리지 말라, 설령 그들이 당신의 친구라 해도. 친구들을 두고 떠나는 것은 배신이 아니다. 당신이 어울리는 사람이 당신을 말해준다. 당신을 도울 수 있는 사람들을 찾아라. 남자들은 한참 전부터 이 사실을 알고 있었다. 우리는 그들의 경기장 안에서 시합을 하고 있다."25

심지어 여성은 남성의 규칙에 따라 시합을 하고 있다. 시장에서 성공하려면 승진을 위해 기꺼이 애착을 희생하고 계산을 위해 애정을 희생해야만 한다. 관계에 연연하지 않고 행동하는 능력은 전통적으로 남성 젠더의 특징이었다. 돈을 벌고 싶은 남성은, 무의식중에 처가 사람들을 펀드는 태도 따위는 포기한 채[어떻게 결혼도 안 한 에밀리 포스트가 이렇게 쓸 수 있었을까?] 감정적인 데 많은 시간을 쓰지 않는다. 또 냉정을 유지한 채 함부로 나서지도 않는다. 그는 대학 시절 친구였던 '못난이들'쯤은 얼마든지 피하고, 자신의 아파트에서 빈둥거리는 녀석쯤은 언제든지 쫓아내며(그러니 친구나 친척에게 세 주는 일은 당연히 없다), 수익이 낮은 사업이 있으면 얼마든지 직원을 쫓아내고, 다른 데에 자본 실탄이 필요하면 서슴없이 하던 사업을 접어버린다.

요컨대 남성이든 여성이든 시장에서 돈을 벌 작정이면

행동에 앞서 비교 가치를 계산해봐야 하고, 고객과 친구 들의 가정생활이 아니라 계산된 가치를 기준으로 움직여야 한다. 방금 나는 '남성이든 여성이든'이라고 했지만, 여성의 경제적 성공을 조언하는 칼럼이 10년 동안 계속되었음에도 불구하고 여전히 지금도 시장에서 돈을 버는 능력은 남성적인 것으로 간주된다. 신문의 '남성' 면에는 친구를 차버리는 것은 의리 없는 행동이 아니라고 솔직하게 단언하는 기사가 굳이 필요하지 않다. "남자들은 한참 전부터 이런 사실을 알고 있었다." 근대 산업국가에서 관계성을 배제한 채 행동하는 능력은 여전히 남성 젠더의 특징이다. 소년들은 여전히 남자가 될 수 있고, 남자들은 시장에 진입하고 상품들을 다룸으로써 더욱 남자다워질 수 있다. 물론 여성도 원한다면 그렇게 할 수 있지만, 그런다고 여성스러워지지는 않는다.

젠더에 따라 거래가 달라지는 양상은 남성이든 여성이든 두 영역의 중간에 끼인 '경계' 상황에서 쉽게 관찰된다. 그 경계 상황이란, 바로 앞의 사례에서 봤듯이 여성이 시장에 진입하든가(그리하여 '남자'가 되어야 한다고 느끼든가), 아니면 뒤에 나오는 사례들처럼 남성이면서도 시장 접근을 거절당하고 그 결과 자신이 남자답지 못하다고 여기는 경우를 말한다. 위대한 블루스 가수 빅 빌 브룬지는 백인이 흑인을 두고 나이와 상관없이 '소년'이라고 일컫는 인

종 차별적 사실에 관한 노래를 만든 적이 있다.(후렴 가사는 이러하다. "나는 언제쯤 사나이라 불리게 될까/ 아흔세 살이 될 때까지 기다려야 하나?") 흑인 남성은 백인 남성과 동등한 자격으로 시장에 진입할 수 없고, 시장의 행위자라는 것이 남성성과 관련된 사회에서 흑인 남성은 언제나 '소년'이다.(그가 도둑이 아닌 한에서 그렇다. 도둑질은 그를 '나쁜 사나이'로 만들어줄 테고, 나쁜 사내도 사내는 사내다.) 여기서 잠시 캐럴 스택이 말했던 흑인 게토 플랫의 친족 연결망 이야기로 돌아가보자. 매그놀리아와 캘빈 부부는 받은 유산을 친족들에게 나눠준다. 그런데 그 이야기를 보면서 다들 여성인 매그놀리아가 주요 행위자라는 사실에 주목하게 된다. 왜? 그녀는 그렇게 하더라도 자신의 젠더에는 아무런 지장 없이 선물을 통해 친족들의 요구에 응답하고 결속을 강화할 수 있기 때문이다. 선물 교환이 '여성적' 거래인 한, 그녀의 행동은 실제로 그녀의 젠더를 확증한다. 그런 행동을 통해 그녀는 자신의 공동체에서 통 큰 여성Big Woman이 되는 것이다. 캘빈에게는 그런 혜택이 없다.

부족 안에서, 대가족 안에서, 심지어 과학 공동체에서도 남자는 자신의 선물을 증여함으로써 통 큰 남자가 될 수 있다. 그러나 교환 거래를 남성적 거래라 말하는 영역에서 너그러움은 아무도 남자답게 만들지 않는다. 최근에 노스다코타의 원주민 보호구역에 사는 한 아메리칸 인디언 남

자에 관한 이야기를 들었다. 1960년대 후반에 그는 정부로부터 1만 달러를 받았는데, 주민 다수가 연 2000달러로 살아가는 그곳에서는 큰돈이었다. 이 남자는 자신의 횡재를 가지고 무엇을 했던가? 온 부족을 위한 잔치를 며칠 동안이나 열었다. 그다음이 흥미로운데, 원주민 보호구역에서는 이 사건을 두고 엇갈린 해석이 등장했다. '인디언 버전'은 잔치 주최자를 영웅이자 진정한 인디언으로 보는 반면, '백인 버전'은 '낭비된' 돈을 인디언의 타고난 철부지 성향의 증거로 삼으면서 인디언의 부를 백인이 주관하는 인디언사무국에서 계속 관리해야 한다는 논리를 정당화한다. 사실이 이야기는 플랫에서 벌어졌던, 선물 공동체 속으로 자본이 유입된 후의 운명과 똑같다. 선물이 백인 문화에서 여성적 가치를 지니는 한, 흑인 남성이 게토로부터 벗어나거나 인디언이 원주민 보호구역을 떠난다면 젠더 위기를 겪기 마련이다. 즉 이들이 백인 사회로 옮겨 가려면 자신의 본거지에서는 남자답지 못한 것으로 여겨지던 개인주의를 받아들여야만 한다.

　　젠더와 거래에 관한 지금까지의 논의를 마치기 위해, 마지막으로 다시 한번 에밀리 포스트의 이야기로 돌아가보자. 그녀의 책 『예절』에는 여성의 선물하기 제도인 '샤워'에 대한 가상의 설명이 나온다. 이 '화기애애한 모임'에 등장하는 주인공은 예비신부, 출산을 앞둔 여성 그리고 새로

부임한 남성 성직자이다.[26] 결혼 적령기의 여성과 임신한 여성 사이에 이 독신의 신사가 낀 것은 무슨 영문일까?

포스트는 마을 여성들에게 이 성직자의 빈 식료품실을 채워주라고 제안한다. 충분히 일리 있는 제안으로 보인다. 만약 그 남성이 그 지역 제조공장에 새로 온 마케팅 간부라면 여성들에게 음식을 갖다주라고 하지 않을 것이다. 성직자가 임신부와 예비신부와 함께 선물 의례의 주인공으로 분류되는 이유는 바로 그가 공동체에서 '여성적' 역할을 수행하기 때문이다. 나는 앞에서 '노동'과 '일'을 구분하면서, 선물에 따른 노동은 그 본성상 의지에 좌우되고 시간에 쫓기며 양적인 방식으로 운영되는 시장에서는 다뤄질 수 없다고 말한 바 있다. 성직자는 바로 그런 노동을 하는 사람으로 시장에서는 해낼 수 없는 인간 내면의 임무인 영혼의 치유를 맡고 있다. 뿐만 아니라 오늘날에는 사회복지사, 방문 간호사, 결혼상담사, 심리치료사 역할까지 해야 한다. 지금 우리의 젠더 개념에 비추어보면 이 모든 의무를 진 그는 세일즈맨보다 플랫의 매그놀리아 워터스에 가깝다.

여기서 논점을 더 확장해보면, 우리가 여성적 직업으로 으레 간주하는 보육, 사회복지, 간호, 문화 창조와 보호, 목회, 교육(교육의 직무를 남자가 맡는다면, 스피로 애그뉴 부통령의 말마따나 '여자처럼 나약한 남자'일 것이다) 같은 일은 모두가 남성적인 직업인 은행업, 법무, 경영, 영업 등

에 비해 선물 노동의 성격이 짙다. 게다가 여성적 직업은 남성적 직업보다 보수도 낮다. 이런 격차는 부분적으로는 계층화된 젠더 체계의 결과다. 그러니까 아직도 여성은 **동등한 노동**에 대해 남성과 같은 수준의 보수를 받지 못하고 있으며, 이는 그 일의 내용과는 명백히 무관한 차별에 해당한다.

그러나 그런 착취의 요소를 제외하더라도 또 다른 문제가 있다. 돈이 되지 않는 노동 말이다. 그런 노동은 그 자체로나 목적으로 보나 부당이득을 얻거나 착취를 하거나 시장 친화적인 비교 가치를 적용하는 것이 원천적으로 차단되어 있는 경우다. 여기서 요점은 두 가지인데, 하나는 일의 본성과 관련이 있고, 다른 하나는 일하는 사람의 헌신과 관련이 있다. 사회적인 일이나 영혼의 일 같은 '여성적인' 일은 순수한 비용–편익의 기초 위에서만 수행될 수가 없다. 이런 일이 생산하는 것은 상품이 아니며, 우리가 쉽사리 가격을 매기거나 기꺼이 양도하는 것이 아니기 때문이다. 뿐만 아니라, 이런 수고를 맡는 사람들은 소명에 응답하는 순간 '자신을 팔' 능력을 자동적으로 억누른다. 선물 노동에는 자기 자신의 마케팅은 배제하는 종류의 감정적이며 영적인 헌신이 요구된다. "일을 그만두겠다고 위협할 수 없는 사람은 더 높은 임금을 요구할 때 활용할 지렛대가 없다"라는 기업인들의 말은 옳은 지적이다. 그러나 어떤 업무는 그런 대결의 정신을 가지고서는 수행될 수 없다. 물론 순수하게 선물 노동

에만 해당하는 직업은 드물다(가령 간호사는 치료에 헌신하는 임무를 지고 있지만 동시에 시장에서 활동하는 행위자이기도 하다). 그러나 그 일에 선물 노동에 해당하는 요소가 조금이라도 들어 있으면 시장 밖으로 끌어내어 덜 영리적이고 더 '여성적인' 직업으로 만들려는 경향이 있다.

하지만 그럴 경우 이런 의문이 든다. 우리가 이런 선물 노동을 가치 있게 여긴다면 대우를 개선해줄 수는 없을까? 사회복지사에게 의사만큼의 대우를, 시인에게 은행원만큼의 대우를, 교향악단의 첼로 연주자에게 특별석의 광고회사 임원만큼의 대우를 해줄 수는 없을까? 물론 그럴 수 있다. 우리는 우리가 가치 있게 보는 선물 노동에 그만한 보상을 할 수 있으며, 응당 그래야 한다. 다만 여기서 내가 말하려는 바는, 그런 보상이 이루어지는 곳에서 그들이 받는 보수는 시장에서 돈이 벌리는 방식으로 '만들어지는' 것이 아니라 집단에 의해 주어지는 선물임을 인정해야만 한다는 것이다. 당사자의 이해관계가 대립적이고 목표 정량화가 쉬운 업무의 비용과 편익은 시장 시스템을 통해 계산할 수 있지만, 선물 노동의 비용과 보상은 그럴 수 없다. 성직자의 식료품실은 언제나 선물로만 채워질 것이고, 예술가도 결코 돈을 '벌지는' 못할 것이다.

따라서 우리는 페미니즘이 주장하는 '동일노동 동일임금'이라는 필요한 요구와, 그에 못지않게 중요한 우리의 사

회적·문화적·정신적 삶의 일부를 시장 밖에서 유지하려는 요구를 구분해야만 한다. 우리는 모든 선물 노동을 시장 속의 일로 바꿔서는 안 된다. 그렇지 않으면 언젠가는 우리의 모든 행동이 보수를 따져 받고, 우리의 모든 재화와 서비스에 가격표가 붙는 단일 시장이 출현할 것이다. 자발적인 수고, 상호부조, 조직 내부의 일, 공감 어린 접촉이나 화합을 돕는 집단이 필요한 치유, 친족간 결속 강화, 지적 공동체, 창조적 게으름, 재능의 느린 성숙, 문화의 창조와 보존과 전파 같은 것들은 그것을 위한 장소가 따로 있다. 현존하는 젠더 체계의 제약에서 벗어난다는 것은 시장가치를 이런 선물 노동 속으로 도입하는 것이 아니라, 그런 노동이야말로 '여성적인' 것이 아닌 인간적인 일이라는 사실을 인정하는 것을 뜻한다. 여성을 억압하는 시스템을 깨기 위해 모든 선물 노동을 돈을 받는 일로 바꿀 필요는 없다. 오히려 여성도 '남성적인' 돈벌이 직업을 가질 수 있게 하고, 그와 함께 우리가 생각할 수 있는 남성성의 감각 안에 이른바 '여성적인' 업무와 교환 형식도 포함시켜야 한다.

역사적 사례로 이야기를 맺겠다. 앤 더글러스는 19세기 미국 문화의 여성화에 관한 흥미로운 책을 썼다. 이 책은 1838년 미국 유니테리언파 목사 찰스 폴런의 이야기를 들려준다.[27] 폴런 목사는 주일학교 어린이 합창단이 자신의 교회에 들어와 기존의 완고한 필그림 파더스°를 대체할

수 있를 바랐다. 더글러스는 19세기에 들어오면서 남성성과 영적인 힘 간의 오랜 연계는 깨졌다고 주장한다. 그러니까 영적인 삶은 이제 여성과 어린이 그리고 가정의 어머니처럼 본질적으로 '영향력' 이상의 사회적 힘은 없는 '남자답지 않은' 성직자의 영역이 되었다는 것이다.

미국을 세운 것은 폴런의 그림 속 완고한 필그림 파더스였다. 유럽 출신의 진지한 종교적 반대자인 이들은 자신들이 남자라고 해서 영적 삶에 관심을 갖지 않을 이유는 없다고 느꼈다. 새뮤얼 수얼 같은 미국 초기의 일기 작가만 해도 하느님과의 관계는 매일 걱정해도 자신의 남성성은 조금도 염려하지 않았다. 그러나 19세기에 들어서자 세속적이고 상업적이며 기업가적인 정신이 놀라운 성공을 거두면서 신앙은 퇴조하기 시작했다. 이런 이야기는 여러 차례 반복해서 들려왔다. 19세기 말에는 시장에서 '자수성가한' 사람이 되거나 신세계의 자연의 선물을 성공적으로 착취해 소유하는 것이 대장부의 징표가 되었다. 내적 삶과 공동체(그리고 그것의 미묘한 유동체인 종교와 예술, 문화)에 대한 관심은 여성적인 영역에 맡겨졌다. 이러한 젠더에 따른 거래 구분은 지금도 여전하다. 솔 벨로의 소설 『험볼트의 선물』에 나오는 한 인물은 창조적 예술가에 대해 이렇게 언급한다. "시인이 되는 것은 학교의 일이고, 치마 두른 자의 일이고, 교회의 일이지."[28] 근대 자본주의 국가에서 선물을

가지고 노동하는 것(그리고 그 노동을 착취하는 대신 선물
로 대하는 것)은 여성 젠더의 표시로 남아 있다.

7장

고리대금:

선물 교환의 역사

네 형제에게 꾸어주거든 이자를 받지 말라. 그리하면
주 여호와께서 네가 차지할 땅에서 네 손으로 하는 범
사에 복을 내리시리라.

 ✎『신명기』23장 20절

고리로 빌려주어 남의 물질로 제 것을 늘리려 하면 주
님으로부터 아무런 증식도 얻지 못할 것이다.

 ✎『코란』30장 38절

출입문의 법

6장에서 거절해야 할 선물을 이야기하면서 나는 젊은 사람이 집을 떠날 때는 부모의 선물을 받지 말라고 권했다. 그런 선물은 부모자식 간의 결속을 강화하는 경향이 있기 때문이다. 그와 똑같은 상황을 금전 대출의 관계로 바꿔보면, 내가 생각하는 고리대금의 본래 의미와 함께, 대출 이자의 도덕성에 관한 오랜 논쟁과 선물 교환의 관련성이 드러날 것이다. 시간이 갈수록 부가 늘어날 잠재력이 있는 상황에서 무이자로 대출해준다는 것은 증식물을 선물로 주는 것과 같다. 대학을 갓 졸업한 젊은 여성이 부모에게 돈을 빌려달라고 한다면? 두 가지 반응이 있을 수 있다. (1)가족은 곧바로 1,000달러를 주고 그에 관해 어떤 언급도 하지 않는다. 그녀는 돈이 필요할 때마다 그렇게 부탁만 하면 된다. 계속 그런 식으로 이어진다. (2)돈을 빌려주면서 모월 모일에 빌린 돈과 함께 우대금리에 따른 이자까지 갚기로 약속하는 증서에 서로 서명한다.

첫 번째 반응은 그 여성을 가족의 일부로 만든다. 이는 그녀에게 좋을 수도 있고 나쁠 수도 있다.(아마도 그녀가 대가족의 일원이라면 평생 가족과 지원을 주고받을 수 있을 것이다. 혹은 선물을 받기만 한다면 그녀는 줄곧 어린아이로 남은 채 자립하지 못할 것이다. 상황에 따라 다르다.) 어느 쪽이 됐든, 선물은 가족과 가족의 특정 구조에 대한 정

신적 유대를 만들어낸다. 반면 이자를 낳는 대출은 그녀가 모든 가족과 좋은 관계에 있다 하더라도 정신적으로는 분리되어 있음을 보여준다. 고리대금과 이자는 상품과 자매 사이다. 양쪽 다 분리를 허용하거나 권장한다.

근대 이전 '고리대금'에는 몇 가지 다른 의미가 있었다. 지금과 같은 의미(과도하거나 불법적인 이자율)는 종교개혁 기간에 생겨났다. 그전에는 단순히 대출에 부과되는 모든 이자를 뜻하는 말이었고, 그 반대는 일종의 선물, 즉 무상대여였다. 내가 '옛날 고리대금'이라 부르는 것과 선물 교환 사이 관련성에 처음 주목하게 된 것은 마르셀 모스의 글 때문이었다. 모스의 설명에 따르면, 마오리족은 선물의 하우가 '일련의 사용자들로 하여금' 답례선물을 장만하도록 '구속한다'는 입장을 고수한다. 답례선물은 '축제나 여흥 또는 받은 선물에 상응하거나 더 우월한 가치가 있는 선물을 활용한 얼마간의 재산이나 물품, 노동'을 말한다. 선물의 '사용자'user가 보답하거나 전달하는 가치가 바로 선물의 '사용성'use-ance 또는 '사용소'use-ury이다. 이런 의미에서 옛날 고리대금은 선물이 다 사용되거나 먹히거나 소비되어 없어졌을 때 생기는 증식물과 동의어다. 선물 사회의 도덕에 따라 이런 사용성은 계산되거나 값이 부과되는 일 없이 계속 또다른 선물로 전달된다.

선물–증식과 고리대금 간의 원초적 관련성은 로마법

에서도 찾아볼 수 있다. 로마법에서 원래 우수라usura는 대체물(즉 사용이 소비로만 이뤄지는 비영속 불특정 재화)의 대여 요금을 뜻했다.[1] 대체물로 제시되는 사례들은 대부분이 곡물과 같은 유기적 재화였는데, 이런 것은 선물처럼 사용을 통해 늘어난다. 가령 어떤 사람이 씨앗 곡물 1부셸을 빌릴 때, 대여물을 그냥 사용하면 소비하고 마는 것이 된다. 하지만 사려 깊은 사람이라면 대여물을 사용하는 동시에 늘릴 것이다. 그가 거둔 곡식은 심은 곡물보다 더 많을 테니 말이다. 그리하여 그가 빌렸던 곡물을 상환할 때는 1부셸에 더해 사용의 결실인 우수라도 같이 준다. 만약 이때 교환을 쌍방이 선물로 본다면 우수라는 감사의 표시가 된다.

그러나 이 이야기는 여기서 멈춰야 한다. 지금 말한 고리대금과 선물의 관련성은 내가 고대 역사를 이야기하려고 지어낸 우화이다. 어쩌면 내 말이 맞을지도 모른다. '고리대금'의 최초 의미가 선물 교환에 따라붙는 증식으로부터 나왔을 가능성도 충분히 있다. 그러나 우리 모두가 알다시피 사실 그 용어는 증식을 가리키는 것이 아니다. '고리대금'이란 말은 처음 등장할 때부터 이미 선물–증식과는 구분되는 것이었다. 순수한 선물 교환에서는 구태여 증식을 이야기할 필요가 없기 때문이다. 선물을 주는 사람은 땅에 조개껍데기를 떨어뜨리고 "이 음식은 내가 먹을 수 없으니 가져가라" 말할 뿐 보답에 대해서는 침묵을 지킨다. "우수라는

연이율 10퍼센트"라는 말은 당연히 하지 않는다. 빌려준 부에 이자를 요구하는 것은 그것의 증식을 계산해서 명확히 밝히고 청구하는 것이다. 따라서 고리대금의 개념은 정신적·도덕적·경제적 삶이 서로 분리되기 시작할 때 등장한다. 아마도 해외무역, 이방인과의 교환이 시작된 시기였을 것이다.● 6장에서 본 것처럼, 재산이 선물로 순환하는 상황마다 순환에 따라오는 증식은 물질적인 동시에 사회적이고 정신적인 것이었다. 부가 선물로서 이동하는 곳에서는 물질적 부가 늘어날수록 그 집단은 더 유쾌해지고 선물의 정령인 하우가 강해지는 일이 자동적으로 뒤따랐다. 그러나 외부와 교역이 시작되면 물질적 증식이 사회적·정신적 증식으로부터 분화되는 경향이 나타나고, 그런 차이를 분명히 드러내는 상업적 언어가 등장한다. 교환이 더이상 사람과 사람을 연결하지 않을 때, 선물의 정신이 빠져 있을 때는 선물 상대 간의 증식 대신에 채무자와 채권자 간의 고리대

● 필립 드러커는 북태평양 해안 부족들의 사례를 제시한다. 그곳에서는 대여가 드물지 않았지만 대부분은 선물의 본성 안에서 이뤄졌고, 감사를 표시하기 위해 자발적으로 증식분을 더해 상환했다. 드러커에 따르면, "그럼에도 이자를 붙인 대여는 상업적인 거래에만 엄격히 국한되었고, 이자율은 대여 당시 합의에 따랐다. 즉 몇 년에 걸친 장기간 대여에는 무지막지한 100퍼센트 이자율이 일반적이었다. (……) 이런 관습의 기원에 관한 정확한 자료는 없지만, 원주민들로부터 기원한 관습이 아닐 수 있다고 볼 이유가 있다. (……) 이자가 붙는 대여는 원주민에게 가치 있는 품목이 아니라 교역 담요나 화폐로 이뤄진다는 점이 중요해 보인다." 내 추측에는 이곳 역시 대여에 붙는 이자가 출현한 것이 이방인과의 시장 교환이 도입된 시기와 일치한다는 일반론의 한 사례임이 분명해 보인다.[2]

금이 출현한다.

고리대금에 관한 이슬람법은 고리대금의 개념이 원래는 선물 교환과 시장 거래의 구분을 표시하기 위해 등장했다는 직관에 힘을 더한다.[3] 나는 앞에서 증식이 벡터나 방향을 가지고 있다고 말했다. 즉 선물 사회에서 증식물은 선물을 따라가고 증식물 자체까지 내주는 반면, 시장 사회에서 증식물(이윤, 세, 이자)은 원 '소유주'에게로 돌아간다. 두 경우에 증식의 물질적 양은 동일할 수 있다. 하지만 사회적·정신적 증식은 같을 수가 없다. 왜냐하면 유대감(그리고 그에 수반되는 모든 것)은 증식물이 선물로 순환되지 않을 때는 나타나지 않기 때문이다. 『코란』 역시 본질적으로는 같은 논리에서 선물 증여(특히 가난한 자에게 주는 선물)에서 오는 합법적인 증식과 불법적 증식인 이자(리바 riba)를 구분한다. 『코란』 2장에는 "주님은 고리대금을 지울 것이나, 자선은 증식을 가져올 것이다"[4]라는 구절이 나오고, 그 뒤에 "고리로 빌려주어 남의 물질로 제 것을 늘리려 하면 주님으로부터 아무런 증식을 얻지 못할 것이다"[5]라는 말도 나온다. 『코란』은 선물을 준 사람이 그보다 더 큰 가치가 있는 답례선물을 받는 것을 허용한다. 그러나 둘 다 선물이어야 한다. 이자와 함께 상환되어야 한다는 조건을 달아 빌려주는 것은 고리대금이다. (친구로부터든 하느님으로부터든) 선물에서 나오는 증식은 합법이고 신성하지만, '고리

대금'으로 빌린 자본에서 나오는 증식은 불경하다.

고리대금을 논할 때마다 이와 비슷한 구분을 한 사람으로 아리스토텔레스가 언급되는데, 다만 그의 주장 가운데 가장 잘 알려진 부분은 사람들을 다소 헷갈리게 만드는 듯하다. 아리스토텔레스가 『정치학』을 썼을 때(BC 322년경)만 해도 사람들은 돈을 빌려주면서 고리대금을 물렸다. 당시 돈은 곡물과 같은 대체재로 분류되었다. 재화와 교환된 돈은 '소비되리라고' 여겨졌기 때문이다. 아리스토텔레스는 반대한다.

부의 취득에는 두 가지가 있다. (……) 하나는 가정 경영의 부분이고 다른 하나는 소매 상거래다. 전자는 필수불가결하고 명예로운 것이지만, 교환 속에 존재하는 후자는 부자연스럽고 서로 상대방으로부터 이득을 취하는 방식이기에 마땅히 비난을 받는다. 가장 심각한 이유로 미움을 가장 많이 받는 대상은 고리대금인데, 돈의 자연적 목적이 아닌 돈 자체에서 이득을 취하기 때문이다. 돈의 목적은 교환 과정에서 사용되는 것이지, 이자를 받고 불리는 것이 아니다. 돈이 돈을 낳는다는 뜻의 이자(토코스tokos, '새끼')라는 용어가 돈의 번식에 적용되는 이유도 자손이 부모를 닮기 때문이다. 부를 취득하는 모든 방식 가운데 고리대금이 가장 자

연스럽지 못하다.[6]

아리스토텔레스는 선물 상황(가정 내 주고받음)과 상품 상황(소매 상거래)을 구분하는데, 전자는 자연스럽고 후자는 그렇지 않다고 말하는 것은 자칫 혼선을 초래할 수 있다. 이 두 가지 거래 형식은 유기적 비유에 기대지 않고서도 구분 가능하기 때문이다. 사실 나는 무엇을 두고 '자연스럽다'거나 '자연스럽지 않다'고 선언하는 데 의존하는 논쟁을 좋아하지 않는다. 논쟁을 단절시킬 뿐 아니라 인간과 자연의 구분을 전제로 하는 경향이 있기 때문이다. 고리대금이 미움받는 것은 당연하지만, 그 역시 사람이 발명한 것이므로 우리는 자연의 일부로 수용하든가 아니면 인간은 자연의 일부가 아니라고 말해야 한다.

그렇지만 아리스토텔레스의 뜻을 살려 '자연스럽다', '자연스럽지 않다'를 '유기적', '비유기적'으로 바꿔볼 수는 있다. 유기적 부는 우리가 쓰는 경제용어의 대부분이 유래한 기원적 맥락이었다. 『유럽 사상의 기원들』에서 리처드 오니언스는 '자본'이라는 단어와 관련해 흥미로운 관찰을 제시한다. 그리스인과 로마인 모두 인간의 머리를 의식의 처소가 아니라, 생명의 씨앗인 생식력의 용기로 여겼다. 오니언스에 따르면 입맞춤의 로마식 은유는 '머리를 줄이는 것'이었고, 성교 역시 '머리를 줄였다'는 식으로 표현했다.

1부 선물 이론

여기서 요점은 성적이거나 생식에 관계된 활동은 생명의 물질을 그것이 담긴 용기로부터 끌어온다는 것을 뜻한다는 사실이다. 이런 식으로 그리스인과 로마인은 머리caput○가 자손을 생산한다고 여겼다. 오니언스는 로마의 템플 기사단이 신의 머리를 '나무가 꽃을 피우고 땅이 싹트게 하는 부의 원천으로' 숭배했다고 전한다. 원래 '자본'이란 말 그대로 정확히 토코스를 낳는 유기적인 부였고, 이런 맥락에서는 다음과 같은 아리스토텔레스의 말이 옳았다. 즉 비유기적인 자본을 두고 유기적인 부와 같이 생산할 수 있는 것처럼 말하고 행동하는 것은 부자연스럽고, 자연에도 반한다.●

자연적인 것이든 아니든, 소매 상거래에서는 "상대방으로부터 이득을 취하는" 것이지 자신의 연합체로부터 취하는 것은 아니다. 고리대금과 거래는 그 나름의 성장 유형이 있지만 그로부터 개인의 변화나 선물 교환의 사회적·정신적 응집이 일어나지는 않는다. 산업화된 여러 국가를 보면, 국민은 물질 면에서는 점점 더 부유해지지만 관계 면에서는 점점 더 고립되기도 한다. 현금 교환은 가치를 낳지 않는다. 그렇기에 우리가 물질적 성장보다 집단의 단합과 생기에 더 큰 관심을 갖는다면, 고리대금은 "가장 미움을 많

○ 자본이라는 뜻도 함께 갖는다.
● 오니언스는 '카피탈리스'capitalis라는 용어가 본래 선물 받은/재능 있는 사람에게 적용되었다고 말한다. 독창성이란 게니우스를, 따라서 머리를 촉발하는 것과 관련 있기 때문이라는 이유에서다. 나는 시간적으로 앞선다고 해서 반드시 권위가 따라붙는 것은 아니지만, 그럼에도 지금 'capital'이라는 말을 사용하는 방식이 원래의 것이거나 영적인 것은 아니라는 사실을 깨닫는다. 천재의 작품들이야말로 우리의 진정한 자본이다.

이 받는" 종류의 이득이 된다.

구약성경에 나오는 고리대금에 대한 율법은 수세기에 걸쳐 고리대금 논쟁의 초점이었다. 가장 중요한 것은 『신명기』 23장에 나오는 두 구절이다.

□ 네가 형제에게 꾸어주거든 이자를 받지 말지니 곧 돈의 이자, 식물의 이자, 이자를 낼 만한 모든 것의 이자를 받지 말지어다. (19절)

□ 타국인에게 꾸어주면 이자를 받아도 되나 네 형제에게 꾸어주거든 이자를 받지 말라. 그리하면 네 주 여호와께서 네가 들어가서 차지할 땅에서 네 손으로 하는 범사에 복을 내리시리라. (20절)

금지와 허락을 동시에 담고 있는 이 이원법의 목적은 형제애가 이방인들 사이에서 배회하는 이원적 상황을 조직화하려는 것이다. 히브리인은 자신들끼리 선물 교환을 하면서 선물 순환에 속하지 않는 사람들과도 접촉했다.◉

◉ 이러한 이원적 경제는 유대인 사회에만 특유한 것이 아니라 내집단 의식이 강한 곳에서는 늘 나타나는 현상이다. 사실 고대의 고리대금은 지금처럼 과도한 이자를 지칭하는 것이 아니라 '세'나 '이자'에 더 가까웠다. 그렇게 본다면 유대법은 비교적 온건한 편이다. 어느 민족학자는 솔로몬섬 사회에 대해 다음과 같이 쓴 바 있다. "원주민 도덕주의자들은 이웃끼리는 우호적이고 신의를 지켜야 하는 반면, 먼 타지에서 온 사람들은 위험하기에 도덕적 대우를 받을 만한 대상이 못 된다고 단언한다. 원주민들은 이웃과 관계된 일에서는 정직을 대단히 강조하지만, 이방인과의 교역은 매수자 위험 부담(caveat emptor) 원칙에 따를 수 있다고 본다."[8]

선물 순환 속에는 답례에 관한 계약이나 합의가 없다. 그렇지만 선물은 돌아온다. 순환 관계가 갖춰지면 그 관계에 의지할 수 있다. 이 순환 속에서 물건은 계속 이동해야 한다. 이것이 첫 번째 율법의 취지이다. 그 누구도 형제에게 무엇을 꾸어주면서 이자를 요구할 수 없다. 그러면 너그러움이 시장 교환으로 바뀌어버리기 때문이다. 이러한 금지는 증식이나 이익이 없어야 한다는 뜻이 아니라 그것이 개인이 아닌 부족 전체에게 돌아가야 한다는 뜻이다.

따라서 고리대금을 금하는 법은 개별 자아가 부족 속으로 잠겨들 것을 요구한다. 이것이 바로 선물의 '가난'으로, 이 안에서 개인은 자신의 너그러움을 통해 '가난해'지고 집단은 부유해질 수 있다. 궁핍한 사람에게 따로 개인적인 문제가 있는 것 같지는 않다. 그의 곤궁은 집단 전체에 감지되고, 물이 가장 낮은 곳으로 흘러들듯 집단의 부는 어떤 숙고나 토론도 없이 곧바로 궁핍한 사람에게로 흘러든다. 법은 부족의 어떤 성원도 생활에 필요한 물품을 더 누리거나 덜 누리지 않기를 요구한다.

달리 말하면, 법은 부족 내에서 사업이나 장사를 해서는 안 된다고 말한다. 재산은 순환한다. 하지만 사고팔기를 통해서가 아니다. 히브리인끼리는 빚을 떠안거나 동산을 양도하기가 대단히 어려웠다. 속담에서 말하듯이, 사업은 이방인들하고만 행해졌다(토머스 제퍼슨은 "상인은 조국이 없다"라

고 표현한 바 있다). 법은 이것을 사실상 정의하기 나름인 문제로 만들다시피 한다. 즉 교역은 이방인들과 하는 것이다. 그들은 이렇게 말한다. 이 법이 준수되면, 다시 말해 부족 내에서 부가 사적 자본으로 바뀌지 않는다면 "네 주 여호와께서 (……) 네 손으로 하는 범사에 복을 내리시리라."

첫 번째 율법에서 형제애를 이야기하는 것은 선물의 순환에 대한 신뢰를 확증하는 것이다. 두 번째 율법은 의심스러운 상황에 대처하기 위한 것이다. 낯선 이집트인이 와서 곡물 몇 부셸을 청한다고 가정해보자. 당신은 그 사람을 언제 다시 보게 될지, 또는 봄에 준 1부셸을 가을에 여러 부셸로 불리는 법을 그가 아는지 알지 못한다. 그는 다른 신을 섬기고, 이 지역의 경전인 성경을 읽은 적도 없다. 곡물은 설령 내줄 수 있는 여분이 있다 해도 그건 부족의 부이다. 회수하지 못한다면 집단은 얼마간 생명력을 잃을 것이다. 부족의 몸 안에는 피가 심장으로 돌아오듯 선물이 돌아온다는 믿음이 있지만, 몸 밖으로 나가면 위험해진다. 그러니 이집트인이 찾아오면 당신은 같은 형제라면 굳이 말할 필요가 없는 것을 분명히 하려고 애쓴다. 자연의 선물들은 사용과 함께 자란다는 사실과 그가 그 사용성을 돌려줘야 한다는 점을 상기시킬 뿐만 아니라, 이 모든 것을 문서로 남겼으면 좋겠다는 말과 함께 그의 염소들을 담보물로 남겼으면 한다고 이야기한다.

1부 선물 이론

하느님이 고리대금을 허락한다는 말은 선물 교환에 경계를 두는 것을 허용한다는 뜻이다. 이 책에서 내 관심은 다른 곳에 있지만, 그런 선물 교환의 경계 역시 내 관심사와 연결이 된다. 그 경계는 선물 순환의 내부를 보호하고, 내부 재산의 유동성이 상실되거나 너무 얇게 퍼지지 않도록 보장해준다. 두 가지 모세 율법은 마치 단세포 생물과 같은 공동체를 묘사한다. 최근에 와서 몇몇 유기체의 세포에는 외벽을 형성하는 특수한 분자가 있다는 사실이 알려졌다. 분자의 한쪽 끝은 물을 배척하고 다른 한쪽 끝은 끌어당기는 식으로 일종의 이원 법칙이 작용하는데, 이런 분자들을 물속에 넣으면 결국 물을 배척하는 끝쪽이 물에서 멀어져 세포체 쪽으로 향하는 모양을 띠며 스스로 원형의 무리를 짓는다. 하나는 바깥 가장자리에, 다른 하나는 중심에 적용되는 두 가지 법칙을 띠는 분자들을 가짐으로써 그 세포는 조직적인 생체 구조를 이루게 된다.

그런 법칙에 의해 지배되는 사람의 집단을 나타내는 이미지도 있다. 벽으로 둘러싸인 도시로, 벽에 정문이 하나 나 있고 중앙에는 제단이 있다. 이 도시에는 고대인들이 말한 것처럼 제단의 법이 있고 또 이와 함께 출입문의 법이 있다고 할 수 있는데, 사람이 어디에 있느냐에 따라 처우가 달라진다. 가장자리에 있으면 법이 더 가혹하다. 반면에 중앙의 제단에는 동정심이 더 많다.

6장에 나온 은유를 취하면, 『신명기』의 두 가지 율법은 두 가지 재산에 대해 두 가지 판단을 내리는 남성과 여성이라고 말할 수 있다. 첫 번째 법은 여성적 재산이 집단 내부를 지배해야 한다고 말하는 반면, 두 번째 법은 가장자리에 관한 한 남성적 교환을 허용한다. 이 법이 무너져 재산의 유형이 부주의하게 뒤섞이면 집단은 와해된다. 만약 벽이 없다면 집단의 부는 밖으로 흘러나간다. 에너지를 되찾을 수단은 없이 쏟아내기만 하는 미친 사람 같은 상황이다. 반대로 남성적 재산이 중심부에 들어와도 집단은 산산조각 나는데, 선물이 시장에 놓이게 되는 공동체도 모두 그런 상황이 된다.

모세의 율법을 요약하면, 하나는 선물의 순환을 보장하고 다른 하나는 선물 교환의 구조를 합리화함으로써 이방인을 상대할 수 있게 한다. 고리대금 부과를 허용한 것은 경계를 넘나드는 교역을 얼마간 허용한 것이지만, 그런 교역은 인정된 이방인들 간의 흐름을 일정하게 터주는 동시에 그들을 이방인의 지위 안에 조심스레 묶어둔다. 외부와의 교역과 임대료 부과는 물질적인 차원의 연결만 만들어낼 뿐이다. 거기에는 결속감도 없을뿐더러 집단도 형성되지 않는다. 선물의 합리화가 작동되는 곳에서 선물의 정신은 포기된다.

이원적인 법은 오랫동안 잘 작동했다. 그러다가 "모든 사람은 형제"라는 예수의 명령이 고리대금 허용을 취소하

는 것처럼 해석되면서 이후 몇 세기에 걸쳐 문제가 되었다. 부족에게 아무런 경계가 없다면 경제적 삶은 어떤 형식을 취해야 할까? 이때부터 시작된 고리대금을 둘러싼 진짜 논쟁은 초기 교부 시대○부터 금세기에 이르기까지 계속되었다. 모세의 이원법이 내부에서는 선물 순환이 작동하고 언저리에서는 시장 교환이 작동하는 원을 묘사한다면, 고리대금 논쟁의 역사는 그 원의 반경을 고치려 한 시도들의 역사로 볼 수 있다. 기독교인들은 그 반경을 무한히 확장하며 보편적인 형제애를 호소했다. 1,500년 동안 사람들은 그런 보편적인 형제애의 가정 아래 선물 교환의 반경을 넓히려고 노력했다. 하지만 종교개혁은 그런 노력을 뒤집어 반경을 다시 좁히기 시작했고, 급기야 칼뱅 시대에 이르러 그 반경을 개인의 사적인 영혼 속으로 돌려놓고 말았다.

은혜의 희소성

"재산은 공동의 것일수록 성스럽다"라고 한 성 제르투르다의 말은 신약성경의 재산 의식을 잘 보여준다. 어떤 사람이 "누가 내 이웃입니까?"라고 묻자 예수는 착한 사마리아인 이야기를 들려주며 누군가를 형제로 만드는 것은 혈연이 아니라 동정심이라는 가르침을 전한다. 이런 정신은 부족의 경계를 바꿔놓는다. 예수가 이방인의 도시 티로와 시돈으로 여행했다가 가나안 여인의 믿음에 감동을 받은 뒤

○ 기독교 신학의 토대가 마련된 약 2세기부터 8세기까지를 말한다.

로 이스라엘의 집에는 (신앙의 담 말고는) 담이 없다.

예수는 계속 시장을 왕국으로부터 구분한다. 우리 모두 아는 이야기들이다. 예수는 "빌려줄 때 대가를 바라지 않아야 한다"고 가르친다. 주님께 드리는 기도문을 통해 "우리가 우리에게 빚진 자를 사한 것처럼 우리의 빚을 사해 주시기를" 간구하며, "성전에서 팔고 사는 사람들"을 모두 몰아내고 "비둘기를 팔던 자들의 자리와 환전상의 탁자들을 뒤엎었다." 십자가 처형을 앞두고 있을 때 한 여인이 예수의 머리에 값비싼 향유를 바르자, 제자들이 그 기름을 팔아 가난한 사람들에게 돈을 나눠주면 오죽 좋겠느냐고 수군거린다. 그러자 예수는 "가난한 자들은 언제나 너희와 함께 있다"고 말한다. 늘 그랬듯이, 제자들은 예수를 따라잡는 데 조금씩 늦었다. 그들은 자기 몸을 속죄의 제물로 삼을 준비를 하고 있는 사내 앞에 앉아서 기름값을 생각하고 있었다. 예수의 대답은 제자들의 질문 속에는 여전히 가난(또는 결핍)이 건재함을 지적하고, 선물의 정신이 그들 속에 살아 있는데도 느끼지 못하는 한 부와 가난은 그들과 함께 할 것임을 뜻하는 것으로 해석될 수 있다.

초대 교회의 기독교인은 자신들의 재산을 공유하며 일종의 원시 공산주의 상태에서 살았다. 고리대금 문제에 관심이 높아진 것은 교회와 로마제국이 합쳐진 후의 일이었다. 벤저민 넬슨은 『고리대금 사상』●에서 기독교인의 양심

● 1949년 첫 출간된 이 놀라운 학술서는 현재 시카고대학 출판부에서 부록과 함께 다시 펴냈다. 종교역사가인 넬슨은 막스 베버의 유사한 연구에 영향을 받았는데, 교회의 역사를 관통해 도덕적·경제적 양심을 추적하는 방법으로 고리대금 논쟁에 집중

을 구약의 율법에 적용하려 한 첫 번째 교부였던 밀라노의 성 암브로시우스의 말을 인용한다. 암브로시우스는 그의 4세기 저술 『드 토비아』에서 고리대금을 다루면서, 모세의 이원적 잣대를 고수하지만 용어에 변화를 준다. 이제 '형제'는 교회 안의 모든 사람을 의미한다. 그에 따르면, "먼저 믿음 안에 있는, 그다음으로 로마법 아래 있는 사람은 누구든지" 형제다. "본성을 공유하고 은혜를 공동상속한 자" 또한 누구나 형제다.[9]

하지만 성 암브로시우스는 애당초 이방인에게 고리대금을 부과할 수 있도록 허용하는 것이 어떤 효과를 낳을지에 대해서도 감을 잡고 있었다. 그래서 그는 기독교인이 교회의 적들로부터 고리대금을 징수할 수 있도록 허용한다.

> 너희가 마땅히 해하고자 하는 사람, 그에 맞서 무기를 합법적으로 휴대할 수 있는 사람이라면, 그에게는 고리대금이 합법적으로 부과된다. 너희가 전쟁에서는 쉽게 정복할 수 없는 사람에게 그 힘의 100분의 1만 가지고도 신속하게 복수할 수 있다. 고리대금을 받아내야 할 사람을 죽이게 된다 해도 범죄가 아니다. 고리대금을 요구하는 사람은 무기 없이 싸우는 것으로, 적에게서 이자를 징수함으로써 칼 없이 적에게 복수한다. 따라서 전쟁의 권리가 있는 곳에는 고리대금의 권리도

했다. 나는 넬슨의 저서에서 도움을 많이 받았다.

존재한다.[10]

이자를 부과하는 것은 사람들 사이의 경계를 표시하는 정도를 넘어갈 때에는 공격적인 행동이 되고 만다. 설령『신명기』에서 말한 바가 고리대금의 실행까지 허용하려는 의도는 아니었다 해도 그런 결과를 초래할 수 있다. 그런데 참으로 의아하게도, 성 암브로시우스는 같은 집단은 아니지만 그렇다고 적도 아닌 이방인도 있을 수 있다는 생각은 하지 못한 듯하다.("아멜렉족도 아니고 아모리족도 아니고 적도 아니라면, 그 이방인은 누구였나?"[11]) 모든 사람이 형제여야만 하는 순간 모든 이방인은 적이 된다. 그런 공격적인 믿음은 보편적 형제애의 정신에 맹점을 남긴다. 무한한 동정심 뒤에 드리워진 그늘 속에 은밀한 경계선이 자리를 잡았고, 중세 시대 동안 반복해서 일어난 반유대주의에서부터 교회의 영적 제국주의에 이르기까지 많은 것들이바로 그런 어둠 속에서 자랐을 것이다.

중세 교회 사람들이 복음을 옛날의 고리대금 허용과화해시키려 했던 방법을 나열해보면, 유대인에게 잘못을돌림으로써 표면적 갈등을 해소하려 했던 식이 대부분이었음을 알 수 있다. 자구책을 찾아 헤매는 부족으로 유대인을바라보는 관점은 어디에도 보이지 않는다. 몇 가지 예를 들어보자.

1부　선물 이론

□ 주님은 유대인이 고리대금을 물릴 수 있도록 허용하지 않으면 더 나쁜 짓을 할 수 있는 교활한 민족임을 알았다.(12세기 페트루스 코메스토르)

□ 유대인은 자신들의 탐욕 배출구가 필요했다. 그렇지 않으면 서로 훔쳤을 것이다.(13세기 토마스 아퀴나스)

□ 주님은 유대인을 한 번에 완벽에 이르게 할 수 없었기에 그들이 적당히 죄를 짓도록 허용했다.(13세기 오세르의 윌리엄)[12]

성 암브로시우스부터 마르틴 루터에 이르기까지 이어져온 고리대금 허용에 대한 또다른 설명은, 하느님이 성지에서 비유대인을 상대로 한 고리대금을 허락한 까닭은 비유대인을 벌하기 위해서라는 것이다. 고리대금은 전쟁의 도구이며, 하느님은 유대인에게 고리대금을 허용함으로써 당신의 적에 대한 성전을 인가했다는 뜻이었다. 중세의 석학들이 이런 식의 분석을 받아들이자 보편적 형제애의 정신과 교회의 헤게모니는 구분하기가 어렵게 되었다. 이를테면 15세기에 시에나의 베르나르디노는 기독교인의 고리대금을 형제애의 일종으로 변호할 수 있었다.

현세의 재화는 인간이 우주의 주인이신 참된 주님을 섬기기 위해 주어진 것이다. 그러므로 주님을 섬기지

않는 이들에게는, 주님의 적들에게와 마찬가지로 고리대금이 합법적으로 징수된다. 이득을 위해서가 아니라 믿음을 위해 행해지는 것이기 때문이다. 동기는 형제애, 즉 주님의 적들이 약해져서 주님께로 돌아오기를 바라는…….[13]

이 형제애의 정신이 드리운 그늘진 곳에서 조직된 것이 바로 십자군이었다. 성 암브로시우스의 율법 해석이 성지에서 이슬람교인을 상대로 한 고리대금을 허용함에 따라 교회는 (성직자와 세속인, 기독교인과 유대인의) 고리대금을 한동안 용인했다. 그러나 사실은 공인된 적에게 돈을 빌려줄 기회는 흔치 않았다. 십자군의 자금을 지원하면서 교부들은 유럽의 유대인 대부업자가 교회에 지우는 부담이 기독교인 대부업자가 이슬람교도에게 부과하는 것보다 더 심하다는 사실을 이내 깨달았다. 형제애를 파괴하고 전쟁에서 패하게 하는 것은 같은 **집단** 내의 고리대금이었다. 마침내 교회는 내부 결속을 강화하기 위해 모든 고리대금을 금지했다. 교황 에우게니우스 3세가 공표한 교서는 분명히 고리대금 금지 재개를 십자군 자금 지원 문제와 연결 짓고 있다. 모세 시대에 그랬듯이, 내부 통합을 위해서는 이러한 경제 정책이 필요했던 것이다.

그렇다면 중세 시대에 고리대금을 몰랐을 리는 없다.

그럼에도, 결론은 서로 달랐음에도 이 시기의 모든 기독교인이 의심하지 않았던 공통 가정은 '고리대금이 형제애와는 전적으로 상충된다'는 것이었음을 강조해야겠다. 12~13세기 무렵에는 '형제'라는 단어가 늘 보편적인 단어로 사용될 뿐 아니라,[14] 어떤 의문이 제기되면 모세(또는 성 암브로시우스)의 이원적 잣대는 늘 형제애의 편에서 해결된다. 가령 13세기 페나포르테의 성 라이몬드○의 사례를 보자. "그에게 고리대금을 요구한다면, 오 그대여, 그대가 누구이든, 정당한 방법으로 그 사람을 해치려는 것이다. 그러나 그런 식으로 아무도 해치려 해서는 안 된다. 그러니 누구에게도 고리대금을 요구해서는 안 된다."[15] 이것이 전형적인 중세의 해결책이었다. 같은 세기의 토마스 아퀴나스가 제시한 비슷한 사례도 있다. "유대인은 자신의 형제, 즉 다른 유대인에게서 고리대금을 취하는 것이 금지되었다. 이를 통해 우리는 누구에게든 고리대금을 취하는 것은 한마디로 악이라는 사실을 이해하게 된다. 우리는 모든 이를 우리 이웃과 형제로 대해야 하기 때문이다. 모두가 부름 받은 복음의 나라에서는 특히 그러하다……"[16] 십자군을 정당화하는 과정에서도 중세 기독교인들은 '고리대금과 형제애는 섞일 수 없다'는 기본 가정을 절대 놓지 않았다. 그 가정은 이를테면 다양한 옷을 재단하는 본이었다. 보편적 형제애의 그늘 속에서 많은 일이 일어났을 수는 있어도 보편성 자체가 의

○ 중세 교회법전을 편집한 카탈루냐의 수도사. 교회법의 성인으로 꼽힌다.

심받는 일은 결코 없었다. 그것은 언제나 추구해야 할 이상형이었다. 누구든지 형제로부터는 고리대금을 취하지 말아야 했고, 모든 사람은 형제여야 했다.

종교개혁은 이것을 바꿔놓았다.

그 주역은 마르틴 루터였다. 고리대금에 대한 루터의 견해를 요약하기란 어렵다. 그는 끊임없이 의문에 시달렸기 때문이다. 하지만 그의 견해가 끼친 영향을 요약하기란 어렵지 않다. 루터와 종교개혁 지도자들은 도덕적 삶과 경제적 삶을 조직적으로 분리했다. 로마 교황청으로부터 벗어나야 했던 그들은 가장 안정적인 기반을 가진 대안 권력인 신흥 상업 공국의 대공들에게 의지했다. 종교개혁 기간에 새로운 예루살렘의 건설과 함께 사유재산 폐지를 촉구하는 성직자들도 있었지만, 그런 자들은 살아남지 못했다. 살아남은 개혁가들은 대공들을 지지했고 심지어 화폐 정책에 관해 조언까지 했다. 이를 위해 그들은 하느님의 법과 시민의 법을 구분함으로써 상업 공국에 권력을 넘겨주었다. 사실상 대공이 복음의 정신으로 통치하기를 바란다 하더라도, 세계는 너무나 악한 곳이기 때문에 연민이 아닌 칼에 기초한 강력한 세속적 질서가 필요하다고 그들은 말했다. 그에 따라 개신교인들은 시민들 간의 고리대금은 물론, 16세기를 특징짓는 재산권의 다른 어떤 변화(이를테면 공유지였던 곳에 임대료를 부과하는 것)에도 반대하지 않았

1부 선물 이론

다. 종교개혁의 지도자들은 여전히 형제애를 이야기하면서도 형제애가 시민사회의 기초가 될 수는 없다고 확신하고 있었다.

고리대금에 대한 루터의 견해는 큰 변화를 겪는다. 젊은 시절에는 그도 교황청을 고리대금업자라 부르며 공격하는 등 고리대금에 대한 전통적인 중세식 비난을 답습했다. 그러나 1525년 일어난 독일 농민전쟁으로 그는 일대 전기를 맞는다. 이 봉기는 종교개혁을 특징짓는 정신과 재산 간의 모든 투쟁 요소를 담고 있기에 여러 차례 거론된 바 있다. 독일에서 봉건제가 기울고 대공들이 영역별로 권력을 다지기 시작하면서 소작농들은 한 세기 이상 불안정한 상태였다. 교회사학가 롤런드 베인턴의 글을 보자.

> 다양한 현지 규정을 대체하며 로마법에 유리하도록 법이 통일되는 과정에서 농부들은 (……) 고통을 겪었다. 로마법은 오직 사유재산만 다루기에 공유지(오랜 독일 전통에 따르면 공동체가 공유하는 숲과 하천, 목초지)가 위태로워졌다. 뿐만 아니라 로마법은 자유인, 노예 신분에서 해방된 자유인, 노예라는 세 가지 신분만 다룰 뿐 중세 농노에게 적합한 범주는 없었다. 또다른 변화로 (……) 현물 교환이 화폐 교환으로 대체되었다.[17]

농민전쟁은 아메리카 인디언이 유럽인과 싸워야 했던 것과 같은 전쟁이었다. 그전까지는 양도할 수 없었던 재산의 시장화에 맞선 전쟁이었다는 뜻이다. 원래 사람들은 어떤 강에서든 낚시를 하고 어떤 숲에서든 사냥을 할 수 있었지만 이제 이 공유지의 소유자라고 주장하는 개인들이 등장했다. 토지 보유권의 토대가 이동한 것이다. 중세 시대의 농노는 재산을 소유한 사람과 거의 대척점에 있었다. 토지가 그를 소유해온 것이다. 농노는 이곳에서 저곳으로 자유롭게 이동할 수도 없었지만, 자신이 소속된 구획의 토지에 만큼은 양도할 수 없는 권리를 가지고 있었다. 하지만 이제 사람들은 땅의 소유권을 주장하면서 요금을 받고 땅을 임차하겠다고 했다. 과거 농노는 자신의 땅에서 몰려날 일은 없었던 데 반해, 임대인은 소작료 미납은 물론 땅주인의 변덕만으로도 쫓겨날 수 있는 처지가 되고 말았다.

　　종교개혁에 가담한 일부 급진적 성직자는 농민들이 이러한 변화에 반대하는 것을 지지했다. 그러자 루터 또한 자신의 입장을 밝혀야 할 상황이 되었다. 1523~1524년 루터는 『신명기』를 주제로 한 설교에서(이 설교는 나중에 『주석이 딸린 신명기』로 출간된다) 7년마다 채무자들의 빚을 탕감해주는 모세 율법을 언급하면서 "가장 아름답고 공정한 법"이라고 일컫는다.

그러나 빌린 것을 갚으라고 요구하는 것을 금지하시고, 동일한 가치로 보상받는 것을 기대하지 말고 그냥 빌려주라고 명령하시는 그리스도께는 뭐라고 할 것인가? 나는 이렇게 답한다. 이는 모든 법 위에 있고 법이 정하는 바 이상의 것을 하는 기독교인들에게 그리스도가 하시는 말씀이다. 그에 반해 모세는 정부와 칼에 속한 시민사회의 사람들을 위한 법을 제시한 것이다. 그래야만 악인이 억제되고 공공의 평화가 보존되기 때문이다. 따라서 이곳에서 법은 빌린 자가 그것을 갚도록 집행되어야 한다. 기독교인은 설령 그런 법이 자신을 돕지 않고 그리하여 빌려준 것을 돌려받지 못한다 해도 차분하게 견딜 것이다. (……) 기독교인은 해를 입어도 견디지만 (……) 그렇더라도 그가 복수의 칼을 엄정히 사용하는 것까지 법이 금하지는 않는다.[18]

여기에서 이미 법과 신앙은 분리되어 있다. 같은 해에 나온 두 번째 사례를 보면 이러한 분리의 어조는 더 구체화된다. 1523년, 보다 급진적인 성직자 제임스 스트라우스는 그 누구도 이자를 물려서는 안 된다고 했을 뿐 아니라, 채무자가 고리대금에 대해 채권자에게 저항하지 않는다면 고리대금의 죄에 동참하는 것이라고 했다. 농민들은 환호했지만 지방 성직자와 지주 들은 선출된 정부를 향해 불평했고,

정부는 다시 루터에게 의견을 구했다. 루터는 만약 모든 고리대금이 금지된다면 "기독교인의 거룩한 성취"가 되리라는 말로 답변을 시작하지만 이내 현실적이 된다. 그는 스트라우스의 주장에 대해 사업가가 자본을 빌려줄 때 부담하는 "위험을 충분히 감안"하지 않는다고 말한다.[19] 나아가 "거들먹거리는 말로 평민들을 용감하게 만드는데 (……) 아마도 온 세상이 기독교인으로 가득하다고 생각하는 모양……"이라고 스트라우스를 비꼰다. 전형적인 루터식 접근법을 드러내는 답변이다. 그는 도덕적 근거에서 고리대금을 반대하면서도 시민적 권위와 기독교 윤리 사이를 구분하고, 결국 경제적 문제를 결정할 권리는 대공에게 넘긴다.◉

중세 시대를 찢어놓은 **성직권**sacerdotium과 **황제권**imperium, 교회와 국가 간의 분쟁 속에서 갈팡질팡하던 루터는 반대자에게 권위를 넘겨주는 방식으로 문제를 해결했다. 이유야 어떻든 16세기에 이르러 권력은 사유재산을 가진 사람들 손에 들어갔다. 살아남은 종교 지도자들은 대공들의 시민적 권위를 기꺼이 인정할 뿐만 아니라 그들에게 봉사까지 할 용의가 있는 교회 정치세력이었고, 일부는 실제로 경제 전문가로서 화폐경제의 세부사항 개발을 도왔다. 독

◉ "그리스도가 오셔서 우리가 신앙에 의해 죄 사함을 받을 수 있기 전까지는 법이 우리의 보호자였다. 그러나 이제 그 신앙이 왔고, 우리는 더 이상 보호자 아래에 있지 않다."(『갈라디아서』 3장 24~25절) 루터는 신앙이 당연시될 수 없지만 위험은 당연시되는 민사 영역에 그 법을 복귀시킨다. 구약의 정신에 따른 것이다.

일 신학자 필리프 멜란히톤은 1553년 덴마크의 분쟁에 직접 개입해 국왕 크리스티안 3세가 금리 정책을 체계화하는 것을 도왔다.[20]

재산에 대한 새로운 감각을 인정하지 않은 개혁가와 운동(가령 재세례파)은 살아남지 못했다. 또다른 급진 종교개혁가 토마스 뮌처는 작센 지역의 농민들을 적극적으로 지지했을 뿐 아니라, 루터와 그의 정치적 조언에도 반대 입장을 분명히 했다.

루터는 가난한 사람들은 믿음에 관한 한 충분히 소유하고 있다고 말한다. 그는 고리대금과 세금이 믿음의 영접을 방해하는 것은 보지 못하는가? 그는 주님의 말씀으로 충분하다고 주장한다. 그는 매 순간을 생계를 위해 살아야 하는 사람들에게는 주님의 말씀을 읽는 법을 배울 시간이 없다는 사실을 깨닫지 못하는가? 고리대금으로 백성을 갈취하고, 하천의 물고기와 공중의 새와 들판의 풀을 자신들의 소유로 계산하는 대공들을 향해 거짓말쟁이 박사는 "아멘!"을 외친다. 관망꾼 박사, 비텐베르크의 새 교황○, 안락의자 박사, 따뜻한 볕만 쬐는 아첨꾼에게 어떤 용기가 있을까?[21]

얼마나 분명한 목소리인가! 결국 이 사내는 당국에 체

포되었고 고문에 이어 참수형에 처해졌다.

종교개혁이 끝나갈 무렵 재산권의 도덕성을 판단하는 권력은 세속 통치자의 수중에 있었다. 예를 들면 레겐스부르크의 한 목사 집단은 1587년 이자율 5퍼센트 계약의 타당성에 의문을 제기했다가 개신교도 행정관에 의해 직위를 박탈당하고 도시에서 추방당했다.[22] 루터는 대체로 고리대금을 도덕적 근거에서 반대했지만 결정적인 순간에는 매번 시민 권력을 지지했고, 시민 권력은 다시 고리대금을 지지하면서 루터의 교회와 국가 분리는 선물 순환의 범위를 좁히는 결과를 가져왔다.

시민법과 도덕법을 분리하면서 '이자'와 '고리대금'의 구분이 사람들 사이 퍼져 나갔고 오늘날까지 이어졌다. 두 용어는 16세기에 널리 퍼졌지만 실은 그전에도 한동안 쓰이던 말이었다. 라틴어 동사 인테레세interesse는 '차이를 만들다, 영향을 미치다, 문제가 되다, 중요하다'라는 뜻이다.[23] 지금도 어떤 것이 'interest'(관심을 끈다)라거나, 어떤 사업에 'interest'(관심 또는 이해관계)가 있다는 식으로 쓰이고 있다. 중세 라틴어에서 동사적 명사인 인테레세는 '손실에 대한 보상적 지불'을 뜻하게 되었다. 그러니까, 만약 누군가 내 소유인 무언가를 잃으면 나는 그에 대해 '이해관계'가 있으므로 그는 그 손실을 보상하기 위한 인테레세를 내게 지불한다.(나에게 아무런 '이해관계'도 없다면

그는 내게 아무것도 지불하지 않는다.) 나중에 이 말은 '자본이 대출되었을 때 잃어버릴 수 있는 것'을 지칭하게 되었다. 부채를 상환하지 못한 채무자는 인테레세, 즉 계약서에 명시된 일정액을 지불할 의무가 있었다. 짐작건대 이러한 지불은 돈의 사용에 대한 직접적인 요금인 우수라와는 달랐다. 하지만 차이는 그리 크지 않았다. 즉 채권자는 자신의 돈을 재투자할 수 없게 되어 이윤을 잃게 될 경우에도 인테레세라고 말하게 되었고, 계약서에 정해진 액수로 기술하기보다 주기적으로 산정되는 비율을 부과하게 되었다.

중세 시대에조차 인테레세는 고리대금이 현실적으로 드리운 그늘이었다. 실제로 종교개혁이 일어나기 직전에 교회 내부에서 일어났던 분쟁이 고리대금과 인테레세의 구분으로 해결된 사례가 있다. 당시 논란이 되었던 기독교 전당포는 이탈리아에서 지금까지도 '자비의 산'monti di pietà이라는 이름으로 남아 있다. 빚을 진 기독교인은 이 전당포에 와서 다시 한철을 시작하기 위한 약간의 현금을 빌렸다. 벤저민 넬슨은 기독교 전당포 설립에 대해 이렇게 기술한다.

'인간의 형제애'는 반유대주의 탁발수사들이 (⋯⋯) 유대인 전당업자들을 쫓아내기 위한 선동적인 호소를 그 안에 숨기고 내건 기치였다. 당시 유대인 전당업자들이 로마와 독일에서 이탈리아 각 도시로 몰려들고 있었다.

이는 도시 당국이 전당포 설립을 유치한 데 따른 것으로, 전당업자들에게는 20~50퍼센트 이자의 소액대출 영업권이 발부되었다. (……) [탁발수사들은] 유대인 전당업자를 상대로 신빙성이 의심스러운 의례적 살인 기소를 거듭하는 한편, 폭도들을 선동해 유대인의 생명과 재산을 공격하게 하는가 하면, 국민과 행정관에게 유대인을 말살하고 기독교인 전당포을 설립해야 한다고 열변을 토했다. 1509년까지 이탈리아의 87곳에 교황의 허가를 받은 전당포가 설립되었다…….24

자비의 산을 옹호한 성직자들은 원금 이상으로 받는 돈을 두고 결코 고리대금이 아니라고 주장했다. 관리들 월급을 포함해 전당포 운영비용을 충당하기 위한 기여금이라는 것이었다.

이런 명목의 돈이야말로 애초에 고리대금이 금지된 첫 번째 이유였다. 즉 선물의 정신은 어느 누구도 다른 사람의 궁핍을 이용해 생계를 유지해서는 안 된다고 요구한다. 한 집단의 구성원이 형제라 불리려면 선물의 순환을 통해 모두가 부의 원천에 닿을 수 있게 보장되어야 함은 물론, 집단 내 어떤 개인도 잉여의 부가 궁핍한 쪽으로 흐르는 물줄기를 가로막고 서서 사적인 생계를 꾸려가서는 안 된다. 만약 일군의 전당업자를 먹여 살릴 만큼 궁핍한 사람이 주변에

늘 넘쳐난다면 형제애에 심각한 문제가 있는 것이다.

그럼에도 자비의 산은 설립되었고, 1515년 교황 레오 10세는 이를 공식적으로 승인했다.[25] 제5차 라테란 공의회에서 교황은 교령을 통해 이자를 물릴 수 있다고 규정하고, 취해진 돈은 우수라가 아니라 '피해와 손실에 대한 보상'damna et interesse이라 부르도록 했다. 대출에 따른 위험, 돈을 빌려주지 않았다면 그것으로 벌어들일 수 있었을 만큼의 손실 그리고 전당업자의 임금을 부담하기 위한 요금이었다. 종교개혁이 일어나기도 전에, '이자'interest는 이방인의 돈이 적당한 대가를 얻을 수 있는 권리를 표현하기 위해 받아들여진 용어였다.

루터와 다른 개혁가들, 특히 멜란히톤은 이런 논리를 적들의 책에서 빌려왔다. 1555년경 멜란히톤은 '오피시오사'officiosa(사소한)와 '담노사'damnosa(해로운)라는 두 종류의 대출을 구분했다. 이웃에게 짧은 기간 동안 쉽게 융통할 수 있는 액수를 빌리는 것은 오피시오사이며 거기에는 이자가 없어야 한다. 반면 담노사 대출은 모든 강제 대출과 정해진 상환 기한이 없는 대출, 또는 '동업 형식으로 상인들과 함께 자유롭게 투자되는 돈의 총액'을 말한다.[26] 이런 모든 계약에서는 채권자가 손실 위험을 무릅쓰기 때문에, "평등의 규칙에 따라 그는 인테레세라 불리는 보상을 받아야 하며, 이는 5퍼센트를 넘지 않는다"라고 멜란히톤은 썼

다. 루터도 이와 비슷한 구분을 하면서,[27] 60퍼센트의 고리대금은 비난하면서도 연금에 대한 8퍼센트 수익은 허용했다. 종교개혁이 끝나갈 무렵에는 새로운 이원적 잣대를 나타내는 새로운 이원적 언어가 확고하게 자리 잡았다. 주님의 눈으로 봤을 때 고리대금은 여전히 죄악이고 비난받아 마땅하다. 그러나 일상세계에서 이자는 필요하고 정당하다. 이자는 곧 시민적인 고리대금이다. 이로써 마침내 우리는 자본주의에 이르게 된다.

이자와 고리대금, 그리고 도덕법과 시민법 사이의 이러한 구분은 중세 시대만 해도 폐지하려 했던 것이지만 다시 살려내는 방법이 있었다. 모세와 성 암브로시우스와 루터는 모두 두 가지 법을 인정했다. 하지만 루터가 내린 구분은 두 전임자의 것과 관련은 있어도 성격은 완전히 달랐다.

첫째, 둘로 나뉘는 주체가 달랐다. 구약성경에서 인류는 형제 아니면 이방인으로 나뉘었고 이스라엘인은 이 중 누구와 함께 있느냐에 따라 다르게 행동했다. 하지만 이제 개인이 둘로 나뉜다. 교회와 국가는 별개의 것일지 몰라도 개인은 양쪽에 다 참여한다. 각자에게 시민적인 부분과 도덕적인 부분이 있어서 가슴속에 형제와 이방인이 나란히 살아간다. 이제는 거리에서 누군가를 만날 경우 그가 낯선 사람인지 친족인지 여부는 그의 사업에 달렸다. 모든 사람은 저마다 보편적 형제애에 참여할 수 있으며, 마찬가지로

1부 선물 이론

무제한적인 이방성에 참여할 수도 있다. 그는 고향을 떠나지 않고서도 자신이 선택하는 때에 언제든지 이방인이 될 수 있다. 루터가 칼을 정당화한 것과 같은 논리로, 그는 타인이 계산을 하는지 확인할 필요가 있다는 이유로 자신의 가슴속 타산적인 마음을 정당화할 수 있다.

　　루터의 이분법이 모세와 다른 점은 또 있다. 이방인과 형제가 나란히 함께 살 때 양분되는 것은 개인의 가슴뿐이 아니다. 지역 주민도 마찬가지다. 우리는 루터의 공식에서 새로운 부족주의 대신 사회계급의 씨앗을 본다. 그가 쓴 『주석이 딸린 신명기』를 보면 옛날의 이방인이 결국에는 오늘날의 가난한 사람과 같은 처지가 되는 구절이 나온다.

　　모세가 이방인에게는 대출금 상환을 요구하게 허용하면서 (……) 형제에게는 허용하지 않는 이유는 무엇인가? 답하자면 (……) 공공질서의 정당한 원칙에 따른 것으로, 어떤 특권에 의해 시민은 외부인과 이방인 이상으로 영광을 누린다. 그래야 모두가 단일하고 동등해지지 않는다. (……) 하인과 하녀 또는 장인과 막일꾼 신분이 불평등을 드러내는 듯 보여도 세상에는 이런 형태의 구분이 필요하다. 모든 사람이 똑같은 방식으로 왕과 대공, 원로원 의원, 부자, 자유인이 될 수는 없기 때문이다. (……) 주님 앞에서는 누구를 막론하고

모든 사람이 평등하지만, 세상에는 개인에 대한 고려
와 불평등이 필요하다.[28]

여기서 루터가 이야기하는 바는 비단 고대 세계에만
국한되지 않는다. 사회정책이 문제시되는 경우에도 루터는
그 문제가 "어떤 식으로든 무례한 일반 대중"에 의해 결정
되어야 한다고 여기기보다는 대공을 더 신뢰한다.[29] 내가
아는 한 루터는 이러한 생각을 직접적으로 펼치지는 않지
만, 그의 어조에서는 분명히 느껴지는 바가 있다. 기독교인
은 드물긴 해도 지주들 가운데 더 많이 있었을 가능성이 크
고, 새로운 이방인은 아마도 하층 계급에 속했을 것이다.

종교개혁의 새로운 공식들이 선물의 정신을 위한 공간
을 되찾으려는 시도였다는 주장도 있을 법하다. 루터는 교
회를 그것이 속한 제국으로부터 해방시키려 했다. 심지어
그가 시민 통치자들에게 권력을 넘겨주는 대목에서도, 새
로운 모세의 방식으로 정신의 적절한 영역을 되찾으려는
열망을 찾아볼 수 있다. 그러나 루터의 어조에 유심히 귀 기
울여보면, 새로운 형제애를 촉구하는 목소리는 들리지 않
는다. 다른 개혁가들은 형제애를 강력히 권하지만 루터는
그렇지 않다. 그는 기독교인의 정신을 세상에 풀어놓아서
는 안 된다는 입장을 고수한다.

이미 말했거니와, 기독교인은 세상에 드물다. 따라서 세상에는 엄격하고 강력한 현세의 정부가 필요하다. 정부가 사악한 이들의 도둑질과 강도질을 막고, 비록 기독교인은 원금을 요구하거나 돌려받기를 바라서는 안 된다 할지라도 빌린 것을 돌려주도록 강제해야 한다. 이는 세상이 사막으로 변하지 않고, 평화가 소멸되지 않으며, 교역과 사회가 완전히 파괴되지 않도록 하기 위함이다. 만약 우리가 복음에 따라 세상을 통치하되 법과 무력으로 악인에게 옳은 일을 행하고 감내하도록 강제하지 않는다면 그 모든 일이 일어나고 말 것이다. 그러므로 우리는 계속해서 길을 열어놓고 도시의 평화를 지키고, 땅의 법을 집행하면서 위반자는 거침없이 칼로 쳐야 한다. (······) 그 누구도 세상이 피 없이 다스려질 수 있다고 생각해서는 안 된다. 통치자의 칼은 피투성이여야 한다. 세상은 언제나 악할 것이 틀림없기에 칼은 주님의 매이며 악에 대한 복수이다.[30]

여기서 루터가 형제애를 강하게 옹호하는 모습은 거의 보이지 않는다. 선물과 은혜를 확증하기 위해 시민법을 승인하지도 않는다. 더욱이, 그가 사용하는 언어는 늘 재산의 양도와 관련된 언어였으며 분리와 전쟁의 언어였다.(구약 성경에 나오는 허용, 즉 "유대인은 고분고분하게 자신을 주

님께 도구로 바치며, 비유대인을 향한 주님의 분노를 이자와 고리대금을 통해 이행한다"라는 내용을 두고 성 암브로시우스 이래 처음으로 공격성을 느낀 인물이 바로 루터였다.)[31]

그러나 호전적인 어조보다 더 중요한 점은 루터가 그의 다른 발언이나 저술에서는 은혜와 선물의 희소성을 확증한다는 사실이다. 이 점을 보다 분명히 느끼기 위해서는 여기서 잠시 멈추고 루터에게서 발견되는 희소성의 감각과 예전의 너그러움의 감각을 대조해볼 필요가 있다. 14세기 수사 마이스터 에크하르트의 말을 떠올려보자.

> 그러면 주님은 너희가 준비되어 있음을 보는 즉시 행동하고, 너희 안으로 흘러들기 마련임을 알라. (……) 너희가 준비되어 있다면 그분은 반드시 행동하고 너희 안으로 흘러들게 되어 있다. 그것은 공기가 청명한 날에 태양이 더는 참지 못하고 빛을 쏟아내는 것과 같다. 만약 너희가 그토록 텅 비고 헐벗은 것을 보고도 그분이 너희 안에 그 어떤 탁월한 일을 일으키지도, 너희에게 영광스러운 선물을 주지도 않는다면, 그것은 주님께 대단히 중대한 결함이리라.
>
> 너희는 그분을 이곳저곳에서 찾을 필요가 없다. 그분은 바로 너희 가슴의 문앞에 있기 때문이다. 그분은 그

곳에 선 채 누구든지 문을 열고 들여보내 주기만을 기다리고 있다. (……) 그분은 너희가 그를 고대하는 것보다 수천 배 더 간절히, 너희 마음의 문이 열려 안으로 들어갈 수 있는 순간을 고대하고 있다.[32]

하느님으로부터 얻을 수 있는 은혜의 강렬한 느낌과 풍족함에 대한 압도적 확신은 15세기를 지나면서 사라진 듯하다. 확실히 루터에게는 없었다. 루터가 모든 면에서 느끼는 것은 은혜-없음dis-grace○과 희소성이다. 정신은 더이상 가슴의 문앞에 머물러 있지 않다. 신도들 머리 위로 올라가버린 개신교 설교단처럼 따로 떨어져 있다. 모세의 율법은 '가장 아름답고 공정한' 법이지만 현실에서는 이제 멀어졌으며, 복음은 너무나 이상적이라 현세를 다스리는 데는 별 효력이 없다. 권력은 너그러움이라는 공통의 가정을 떠나 수많은 거래집단에 가 있다.

선의를 희소한 것으로 간주하고 복음을 일상세계와 분리함으로써 루터는 사유재산에 늘 수반되는 희소성의 경제라는 사고방식과, 주님과 선물의 가능성을 점점 더 멀리 떼어놓는다. 이제 기독교인은 드물고 은혜는 이례적이며, 도덕적 양심은 사적인 것일 뿐 세상에서는 아무런 무게도 갖지 못한다.

예전의 고리대금이 재등장한 것은 어떤 면에서는 믿음

○ '불명예'라는 뜻도 된다.

의 퇴조를 의미한다. 선물 교환과 믿음은 둘 다 사심이 없기에 서로 연결된다. 믿음은 경계하지 않는다. 선물의 순환에 참여하는 사람 그 누구도 그것을 통제할 수는 없다. 그저 선물의 정신에 자신을 맡김으로써 선물이 이동하도록 할 뿐이다. 그러므로 주는 사람이란 기꺼이 통제를 포기하는 사람이다. 그렇지 않고 증여자가 자신의 수익을 계산한다면 선물은 전체에서 빠져나와 개인의 에고 속으로 들어가고 그곳에서 힘을 잃는다. 신실하게 준다는 것은, 선물을 통제하려 하지 않고 자신의 삶을 지원하는 순환 속에 사심 없이 참여하는 것을 뜻한다.

나쁜 믿음은 그 반대이다. 그것은 부패가 있다는 확신, 다시 말해서 사람들간의 계약이 파기될 뿐 아니라 모든 것이 분해되어 산산조각('부패'의 옛 의미)○ 나리라는 확신이다. 나쁜 믿음은 통제 그리고 법과 경찰을 갈망하게 만든다. 나쁜 믿음은 선물이 돌아오지 않을 것이고, 일도 제대로 되지 않을 것이며, 세상에 드리워진 희소성의 위력이 너무나 큰 나머지 선물이 나타나는 족족 희소성이 삼켜버릴 것이라고 의심한다. 나쁜 믿음 속에서 순환은 파괴된다.

에드먼드 윌슨은 구약성경에 나오는 믿음의 감각을 아주 절묘하게 설명한 적이 있다. 히브리어 동사에는 영어의 현재형에 정확히 들어맞는 시제가 없다. 그 대신 두 가지 시제가 있는데 둘 다 영구적이다. 즉 완결된 상태가 영구히 지

○ 영어로 부패를 뜻하는 corrupt의 어원은 라틴어 cor(함께)+rupt(파멸하다)이다.

속되거나(과거완료형), 현재 예언의 일부가 실현되어가는 상태이다. 윌슨은 후자를 "예언적 완료형"이라고 일컬으며 "히브리어 동사에서 이 단계는 무엇이 성취된 것이나 다름 없는 상태를 가리킨다"고 설명한다.[33] 영원한 예언적 완료형에 사는 사람들은 위험도, 우리가 느끼는 시간의 부침도 느끼지 않는다. 이웃 간에 현재의 능동적인 위험을 강조할 일도 없다.

그러나 처음에 내가 이야기한 것처럼 히브리인에게는 이방인이 위험 요인이었다. 이방인은 같은 하느님의 사람이 아니었다. 이방인에게 고리대금을 물리는 것은 예언의 경계에서 위험을 흥정하는 방식이었다. 실제로 위험은 믿음의 경계에서만 일어나는 문제이다. 고리대금, 문서, 서명과 공증을 거친 각서, 담보물, 법과 법원은 하나같이 공통의 하느님이 없는 사람들, 즉 서로를 믿지 않고 모두가 이방인이면서 위험과 약화된 시간 감각과 더불어 살아가는 사람들을 안정시키는 방법이다. 선물은 순환 속에서 늘어나고 자본은 경계에서 이자를 낳는다. 그러니까 믿음 없음과 고리대금 그리고 재산과 사람 모두의 소외는 다 같은 것이다.

이 점에 관해서는 두 갈래로 해석할 수 있는 루터의 말이 있다. 중세 시대에는 지금과 마찬가지로 '보증인'은 다른 사람의 빚을 책임지는 사람이었으며 친구끼리 서로 '보증을 서'곤 했는데, 루터는 이를 두고 하느님의 역할을 찬

탈한다고 비난한다. 보증은 오직 하느님만의 일이기 때문이다. 내가 생각하는 '믿음'의 의미에서 루터의 말은 옳다. 계약과 담보를 포함한 모든 종류의 보증은 주어진 것이 돌아오리라는 확신이 없다는 표시다. 그런데 여기서 루터는 이렇게 말한다.

주기도문에서 그분은 우리에게 오늘 우리가 일용할 만큼만의 양식을 위해 기도하라고 명하셨으니, 그럼으로써 우리가 두려움 속에서 살고 행동할 수 있게 하심은 물론, 한 순간도 생명과 재산에 대해 확신할 수 없음을 알고, 그분의 손으로부터 나오는 모든 것을 기다리고 받을 수 있게 하셨다. 이것이 바로 참된 믿음이 행하는 것이다.[34]

그렇다. 그러나 이 단락에서 불쑥 등장하는 단어는 '믿음'이 아니라 '두려움'이다. 히브리인은 부족의 경계 지점에서 위험을 느꼈을 수는 있다. 하지만 선물 순환의 반경이 좁아져 형제애에서 각 개인의 가슴속까지 물러나면 위험도 각자 느끼게 된다. 모든 재산이 사유화되고 신앙이 개인화하면 모든 사람은 자아의 경계에서 두려움을 느낀다. 앞서 인용했듯 토마스 뮌처가 연결을 고집한 것은 옳았다. "루터는 가난한 사람들은 믿음에 관한 한 충분히 소유하고 있다

고 말한다. 그는 고리대금과 세금이 믿음의 영접을 방해하는 것은 보지 못하는가?"

뮌처는 종교개혁 속의 믿음 없음을 말하고 있는데 옳은 지적이다. 그러나 뮌처의 논평을 무조건 옳게만 여기는 것은 잘못일뿐더러, 이런 변화의 무게를 루터의 어깨 위에만 전가하는 것도 의미가 없다. 어떤 의미에서 루터는 16세기 유럽의 정신적 상태를 민감하게 감지하고 열심히 보고했다. 그가 새롭게 언명함으로써 비로소 이방인의 것이 개개인의 가슴속에 생겨난 것은 아니었다. 그가 한 역할은 이미 그곳에 와 있는 것을 인정한 것뿐이었다. 그곳이란 상업이 부상하고 재산이 사유화된 세계였고, 세속적인 것과 영적인 것이 이미 분리된 세계였으며, 공유하던 것이 더이상 공동의 것이 아닌 세계였다. 루터가 수사로서 교회에서 자신의 첫 미사를 집전했을 때, 그의 뒤에는 아들이 변호사가 되어 돈을 벌어 오기를 바랐던 아버지가 서 있었다.[35] 젊은 사제는 신이 함께하심을 느끼지 못한 채 제단에서 달아나다시피 했다. 그는 평생 심각한 우울증에 시달렸다. 그는 자신의 경험을 해결할 믿음을 구체적으로 표현하려고 애쓴 사람이었다.

따라서 이 기간 동안에 일어난 일을 달리 표현하면, 루터는 전쟁을 뼈저리게 느꼈다. 즉 믿음의 적들을 이방의 무슬림이나 유대인 속이 아니라 바로 곁에서 목도한 것이다.

루터는 하느님의 어두운 면, 하느님의 분노를 우리에게 상기시켰다. 자선의 느낌을 보편화하려 했던 시도가 결국 밀실에서 수전노만 키운 셈이었다. 보편적 형제애와 보편적 소외는 이렇게 이상한 방식으로 서로 연결되어 있다. 전 인류를 사랑하려고 할 때 정작 내 이웃을 향한 경멸감은 커지는 경우가 많다. 고리대금에 관한 저서 말미에서 벤저민 넬슨은 이런 비관주의적인 말을 한 바 있다. "도덕 공동체의 범위가 넓어진 것은 대부분 도덕적 결속의 강도를 희생시킨 결과였다. 이것이야말로 도덕의 역사에서 일어난 비극이다."36 루터가 말하려던 바 또한 도덕적 결속의 약화였고, 자신이 사방에서 느꼈던 은혜의 희소성이었다. 그는 그런 상황을 알렸고, 나아가 믿음이 살아남기 위해 취할 수밖에 없는 형태를 상상하려 했다. 그는 여전히 형제끼리는 고리대금을 취하지 않는다는 믿음을 고수했지만, 그런 믿음에 관심을 갖는 형제는 거의 남아 있지 않았다.

친척 이방인들

이 이야기의 마지막 부분에 이르면 선물의 순환은 훨씬 더 좁아진다. 양심상 고리대금을 반대했으나 사실상 허용했던 루터와 달리 장 칼뱅 같은 교회 인물과 제레미 벤담 같은 철학자는 (양심과 실효 양면에 걸쳐) 고리대금을 보편화한다.

1545년 고리대금에 대한 견해를 묻는 친구에게 칼뱅은

편지로 답했다. 그는 "모든 고리대금이, 심지어 그 이름까지 지상에서 사라졌으면 좋겠다"라는 희망을 짤막하게 내세운 뒤 핵심으로 들어간다. "이는 불가능하기 때문에 공동선에 따를 필요가 있다."[37] 이 '공동선'은 가난한 사람에게서 이자를 취하지 말라고 요구하지만, 칼뱅은 그 이상으로 고리대금까지 제한하는 것은 의미가 없다고 봤다. 사실상 "모든 고리대금이 비난받는다면, 사람들의 양심에 주님이 바라시는 것보다 더 엄격한 족쇄를 채우는 셈"이라고 봤다.[38]

칼뱅은 편지 첫 부분에서는 고리대금에 대한 성경의 금지에 상식을 적용하지만, 결국에 가서는 모두 제쳐둔다. 가령 이런 식이다. 남에게 무언가를 빌려주는 대가로 아무것도 바라서는 안 된다는 그리스도의 말씀은 분명 가난한 사람에게 빌려주는 일을 언급하는 것이다. "그리스도가 부자에게 이자를 붙여 빌려주는 것까지 금하는 것은 아니다."[39]

이 편지의 중심내용은 칼뱅의 모세 율법 분석이다. 그는 모세 율법이 '정치적'이라면서, 정치가 변해온 것처럼 규정 또한 마찬가지라고 말한다.

오늘날 (······) 유대인과 동일한 근거로 고리대금을 금지해야 한다는 말이 나온다. 우리 사이에도 그들처럼 형제애의 결속이 있다는 것이 그 이유다. 이에 대한 내 답변은 시민이 처한 상황이 얼마간 다르다는 것이다.

주님은 유대인을 (……) 고리대금 없이도 서로 사업을 하기 쉬운 상황에 두셨다. 우리의 관계는 결코 그와 같지 않다. 그렇기 때문에 나는 우리 사이에서 고리대금이 전면 금지되어야 한다고는 생각하지 않는다. 단, 형평성이나 자선의 정신에 반하는 경우에는 금해야 한다.[40]

칼뱅은 "고리대금은 성경의 특정 구절이 아니라 형평의 규칙에 의해서만 판단되어야 한다"라고 결론짓는다.

칼뱅의 접근법에서 형평성이 핵심이라는 것은 또다른 구절에서도 드러난다. 모세 율법에 관한 주석에서 칼뱅은 다시 한번 고대 이후로 정치적 상황이 달라졌다는 입장을 고수한다.

고리대금은 이제 형평성과 형제애적 단합에 위배되지만 않는다면 불법이 아니다. 그러니 각자 자신을 주님의 심판대 앞에 두게 하고, 자신에게 하지 않을 일을 자신의 이웃에게도 행하지 말라. 그로부터 확실하고 틀림없는 결정이 나올 것이다. (……) 어떤 경우에 또 어느 정도까지 고리대금을 취하는 것이 적법한지는 형평의 법칙이 어떤 장황한 논의보다 더 잘 알려줄 것이다.[41]

이 단락에서 도덕법은 원자화된다. 강조한 부분을 주의 깊게 보자. "각자" "자신을 두게 하고" 등등이다. 이런 식의 도덕적 계산은 "자신이 대접받고자 하는 대로 남을 대접하라", "신은 스스로 돕는 자를 돕는다"처럼 '자신'을 강조하는 격언이 새롭게 인기를 얻는 결과를 가져온다. 예전의 도덕 공동체는 땅 주인의 가슴 차원으로 줄어들면서, 양심과 죄책감은 모두 개인적인 느낌이 된다. 윤리적 딜레마는 자신과 자신을 비교하거나, 각 개인이 홀로 앉아 '하느님의 심판대 앞'에 선 자신을 상상하는 방식으로 해결된다.

재산의 사적 소유권을 가정하고 그 위에 이런 도덕적 판단을 적용한다면, 사실상 고리대금을 제한할 이유를 찾기 어려워진다. 즉 동등한 자들 사이에서는 이유를 찾기 어렵다. 형평의 원리는 여전히 부자가 빈자를 다르게 대할 것을 요구하겠지만, 두 사업가가 만난다면 모두가 (심지어 하느님 앞에서도) 자본이 이자를 낳아야 한다는 데 동의할 것이다. 칼뱅 자신이 이런 입장에 선 것은 아니지만, 형평의 원리 자체는 부자가 빈자를 아예 상대하지 말라는 요구로 쉽게 옮겨갈 수 있다. 황금률이란 출발점은 단순한 전제에 지나지 않을지 몰라도, 거래에 참여하는 자아의 수만큼이나 다양한 결론에 이를 수 있기 때문이다(이를테면 "내가 가난하다면 나는 지원금을 바라지 않을 거야"라는 사람도 나올 수 있다).

이로써 우리는 근대로 들어왔다. 모세의 이원적인 법을 받아들이는 방식은 세 가지가 있는데, 칼뱅과 더불어 우리는 마지막 방식에 이르렀다. 그 세 가지 방식이란 이원적인 법(구약의 형제/이방인, 루터의 교회/국가)으로 유지되거나 아니면 자선이 보편적 형식을 이루거나(중세), 마지막으로 고리대금의 형태가 일반화하는 경우를 말한다. 16세기 이후로 형제란 당신에게 우대금리로 돈을 빌려줄 사람을 뜻한다. 칼뱅은 고리대금을 두고 친구 사이에 행해지는 한에서는 허용된다고 결론짓는다. 실로 이제 사람은 자신의 자본을 빌려주지 않을 정도로 인색해지고, 이자가 형제애의 새로운 신호가 된다. 영적인 차원에서의 이런 주장은 나중에 '보이지 않는 손'의 경제학에서 다시 출현한다. 그에 따르면, 모두가 각자의 이익을 결정하고 추구하면 결국 보이지 않는 손이 공동선을 주조해낸다.

이와 유사한 이슬람 사례에 관한 기록도 추가할 때가 된 듯싶다. 서두에서 봤듯이, 코란은 대출금에 이자를 물리는 것을 명확히 금지한다. 이러한 금지의 역사는 본질적으로 모세 율법과 동일하지만, 기독교권에서처럼 왔다갔다하는 변증법은 없었다. 마호메트는 형제와 타인, 신앙이 있는 자와 없는 자를 구분하지 않기 때문이다.

중세 시대와 그 후대에 걸쳐 무슬림은 채권자가 위험을 감수할 경우에는 자본에 대한 수익을 허용하는 식으로

코란의 금지를 현실적으로 조정했다. 채권자가 정해진 이율의 수익이 보장된다는 의미에서 이자를 취하는 것은 여전히 금지되었지만, 위험을 감수했다면 이윤을 나눠 가질 수 있었다.◉

하지만 여기서 잠시 멈추고, 칼뱅처럼 종교개혁 이후에 생겨난 고리대금을 찬성하는 주장들을 살펴보자. 이 주장들을 읽어가다 보면 우스꽝스러운 일을 만나게 되는데, 16세기 이후에는 사람들이 자선의 정신 자체가 이자를 받고 자본을 내주도록 요구한다고 느끼기 시작한다는 것이다.

먼저 사회가 상업의 활력을 유지하고 부를 계속 이동

◉ 오늘날에도 일부 무슬림은 일부 정통 유대인처럼 대출금에 이자를 물리기를 거부하지만, 대다수는 합리적인 이율의 수익을 허용한다.
이 두 분파 간의 논쟁은 1979년 이란 혁명으로 왕조가 무너진 후 이란에서 전개된 작은 소동이었다. 혁명을 주도한 호메이니의 추종자들이 밝힌 목표는 코란의 계율에 뿌리를 둔 '이슬람공화국'을 조직하는 것이었다. 보도에 따르면, 호메이니와 긴밀한 동맹 관계가 아니었던 아볼하산 바니사드르 전 대통령까지도 정교한 마이크로필름 도서관을 유지하면서 경제 문제를 교차 언급한 코란식 규약을 적용했다.
그러나 앞서 칼뱅이 말했듯이, 근대 국가는 옛날 부족의 도덕에 따라 작동할 수가 없다. 왕조가 무너진 직후, (독실한 이슬람교도이자 급진적 변호사이며 왕의 적이었던) 국영 석유기업의 새로운 대표 하산 나지흐는 "모든 정치적·경제적·사법적 문제를 이슬람 주형 속에 맞춰 넣는 것은 (……) 가능하지도 않을뿐더러 이롭지도 않다"며 당혹감을 드러냈다. 화석연료를 이방인에게 파는 데서 부를 끌어오는 국가는 자본에 대한 이윤 없이는 운영될 수 없다. 추측건대 이 드라마가 매듭지어지고 나면, 유럽과 마찬가지로 권력을 쥔 대상인들이 출현할 성싶다. 만약 성직자들이 그 권력을 나눠 갖길 원한다면 루터나 칼뱅 같은 인물을 배출해야 할 것이다.[42]

하게끔 하는 문제부터 살펴보자. 칼뱅이 지적하듯이, 사람들은 더이상 부족 내에서 살아가지 않는다. 고리대금을 찬성하는 사람들은 비부족 경제에서는 자본이 순환하지 않으면 부가 늘어나지 않으며, 이자를 낳지 않으면 자본이 순환하지도 않는다고 주장한다. 칼뱅은 아리스토텔레스의 견해를 일축한다. "확실히, 돈이 금고 속에만 갇혀 있으면 아무런 결실도 맺지 못한다. 이는 어린아이도 아는 바이다. 반면에 나에게 돈을 빌려달라는 사람은 그 돈을 그저 묵혀두고 아무것도 얻지 않겠다는 게 아니다. 이윤은 돈 자체에 들어 있는 것이 아니라 돈을 사용해서 나오는 수익에 들어 있다."43

1571년 영국 의회에서도 고리대금법의 폐지를 주장한 대변인이 이와 비슷한 주장을 한다. "밀거래를 완전히 없애고 금지하는 것보다 [고리대금을] 얼마간 허용하는 것이 나을 것이다.44 그러지 않고서는 밀거래 금지가 전반적으로 유지되기 어렵기 때문이다." 이제 집단의 부는 이자를 낳는 것이 허용되지 않으면 이동도, 사용도, 육성도, 활력도 일어나지 않는다. 과거 히브리인 사이에서는 고리대금이 부의 순환을 막았지만 이제는 그 반대가 진실이 된 듯하다. 즉 고리대금을 금지한다면 부는 움직이지도 열매를 맺지도 못할 것이다.

고리대금으로 고통받는 사람은 누구일까? 고리대금을

옹호하는 사람들은 그것을 제약할 경우 부자는 물론 가난한 사람도 피해를 본다는 입장을 고수한다. 로크는 법으로 이자율을 낮춘다면 교역을 파괴할 뿐 아니라 '과부와 고아'를 파멸에 이르게 한다고 주장했다.[45] 과거에는 과부뿐 아니라 한때 일을 했지만 더이상 못 하게 된 사람도 친족에게 지원을 받았다. 이것이 투자 자본의 과실에 의지해 노년을 살아가는 것과 실질적으로 무엇이 다르냐고 고리대금 옹호자들은 묻는다. 자선의 원칙에 따르면, 그런 사람들의 수입이 막혀 더 큰 불행에 이르거나 국가의 자비에 의탁할 수밖에 없는 처지가 되어서는 결코 안 된다.

고리대금을 찬성하는 주장은 한 발 더 나간다. 『2년간의 선원 생활』Two Years Before the Mast을 쓴 리처드 헨리 데이나는 1867년 매사추세츠주 의회 연설에서 고리대금을 규제하는 모든 법에 반대하는 주장을 폈다.[46] 그는 그런 법이 가난한 사람에게 도움이 되지 않는다고 주장했다. 무엇보다 이자율이 법으로 고정되면 가난한 사람은 자본을 끌어올 수 없게 된다. 그들의 빈약한 담보 때문에 높은 이자를 물리는 것이 금지되기 때문이다.

가난하면서 정직한 채무자의 경우를 생각해보자. 그는 질환이나 불운 탓에 빚을 지게 되었고 매정한 채권자는 (……) 빚을 당장 갚으라고 압박하고 있다. 그가

1,000달러를 빌릴 수만 있다면 (······) 그 빚을 갚고 다시 시작할 얼마간의 돈도 가질 수 있을 것이다. 그러나 그의 빈약한 담보와 높은 시세를 감안하면 6퍼센트 이자로는 돈을 빌릴 수가 없다. 이런 상황에서 7퍼센트의 대출 이자를 금지한다면, 그는 발밑의 땅은 물론 머리 위의 집까지 팔아야 한다. (······) 그것도 강매인 경우에 늘 그렇듯이 모두 터무니없는 손해(최소한 25퍼센트의 손해!)를 보면서 말이다. 채권자는 (······) 그의 담보물을 시장 가격으로 책정해서 돈을 빌려주는 것으로 이 모든 파국을 막을 수도 있었다. 그러니 그런 입법을 두고 뭐라고 말해야 할까? (······) 우리 지성과 공공정신, 인간성에 대한 수치 아닌가?

그는 또 묻는다. 근대 세계의 채무자란 누구인가? "빌리는 자는 대부분이 기업이며, 자본은 더 많은 자본을 빌린다." 채권자는 누구인가? "금세기 초 어떤 선한 섭리가 사람의 가슴속과 머릿속으로 들어와" 저축은행을 세우도록 한 이래, "일용노동자와 재봉사, 가사도우미, 거리의 신문배달 소년에게" 돈을 빌려주고, "자본가가 되어 부유하고 대단한 사람들에게 돈을 빌려주는" 사람은 바로 가난한 사람들이다. 만약 저축은행이 시장에서 고금리로 대출해주는 것이 금지된다면 고통받는 이들은 바로 이 "가난한 계급"

이다.

데이나는 빈곤층의 문제는 제쳐놓은 채, 고리대금에 대한 모든 제한을 폐지해야 할 더 큰 이유를 제시한다. "세계 시장은 대양의 조류처럼 불가항력으로 움직인다……." 도덕주의자는 자본의 가치를 바로잡을 수 없으며, 그럴 수 있는 척하는 것은 도덕적 담론의 가치를 떨어뜨릴 뿐이다. 법으로 정한 이자율은 '거래에 관한 불변의 법칙'에 반한다. 시장의 금리가 법정 이자율 아래로 떨어지면 고리대금법은 아무런 효과가 없고, 그 이상으로 오르면 거래를 실종시켜 가난한 사람을 악덕 사채업자에게 내몰고 정직한 채권자를 범법자로 만든다.

끝으로, 근대 세계에서는 돈의 사용에 대해 물리는 이자가 사람들 사이에 경계를 만들지 않는다. 과거 부족 시대만 해도 고리대금은 이방인과 교류하는 방식이었다. 이제는 기업가와 현금 보유자가 서로를 찾는다. 이자는 활기찬 공동체를 나타내는 신호다. "살아 있는 나라는 자본을 요구하고 대가를 지불할 수 있지만, 죽은 나라는 그럴 수 없다"라고 데이나는 선언한다.

이처럼 기이한 방식으로, 한때는 고리대금에 반대하던 거의 모든 이들이 이제는 지지하는 편에 서 있다. 이제 자연의 선물과 사회의 부는 고리대금을 통해 계속 움직이고 성장한다. 자본에 대한 이자가 과부와 고아를 먹이고, 가난한

사람이 인생을 새롭게 시작하고 부에 동참할 수 있게 한다. 고리대금을 금지하면 거래는 죽어버리고, 그렇게 되면 부자와 가난한 자 모두가 윤리적으로 타협하는 삶을 살 수밖에 없다. 마지막으로, 자본에 대한 이자는 선물의 거래와 같은 특징을 갖고 있다. 즉 그것은 사람들을 한데 모으고 집단의 생기를 보장한다.

이렇게 종교개혁 이후에 나온, 고리대금에 대한 모든 제한을 철폐하자는 주장을 살펴보았다. 선물 교환을 지지하는 입장에서 그 주장에 답을 하려면 논쟁의 틀을 더 넓혀야 한다. 칼뱅이 각각의 상황을 내재적 형평에 따라 판단해야 한다고 말할 때, 그는 착취도 선물도 아니며 애착도 적의도 아닌 '균형 잡힌 호혜성'의 윤리를 표명한 것이다. 고리대금을 둘러싼 논쟁은 일반적으로 형제와 타인, 친구와 적으로 명확하게 구분되는 세계를 가정해왔다. 그러나 대부분의 사회생활은 그렇게 엄격하게 대칭적이지 않다. 심지어 부족집단 내에도, 그리고 국가와 도시 사회에서는 더더욱 중간지대(친한 이방인과 신뢰할 만한 상인, 먼 조카, 친구의 친구, 미심쩍은 관계, 완전히 낯설지도, 그렇다고 모든 것을 공유하는 내부자 집단의 일원도 아닌 사람)가 존재한다. 또 관계의 정도(그리고 그에 따른 낯섦의 정도)에 따라 호혜성의 정도도 다르다.

이런 호혜성의 정도를 저울로 달아본다면, 한쪽 끝에

는 순수한 선물이, 반대편에는 도둑질이 놓일 것이다.[47] 한 쪽에는 친족과 우정을 만들어내거나 유지하는 사심 없는 공유가 있을 것이고, 다른 쪽에는 속임수와 착취, 폭리가 있을 것이다. 칼뱅이 말한 '형평', 즉 균형 잡힌 호혜성은 이두 극단의 중간쯤에 존재한다. 공평한 거래에서는 양쪽 모두 이득도 손실도 없고, 선의든 악의든 연결되어 있다는 느낌이라고는 존재하지 않는다. 이런 목적을 위해 형평의 윤리는 선물 교환의 윤리가 제한하는 범위 내에서 시간과 가치의 계산을 허용한다. 만약 거래를 통해 유대감도 분노도 남기지 않으려 한다면 현재 시점에서 실비용의 균형을 맞추려고 애쓴다. 대출의 경우, 무상대출은 이자를 선물로 주는 것에 해당하므로, 우리는 이자를 계산해 부과함으로써 서로의 관계를 공평하게 만든다. 내가 옛날 고리대금이라고 일컫는 것은 바로 이 '공평한 이자율'을 말하는 것이다. 선물 교환이 거래의 도덕적 형식으로 자리 잡은 곳에서는 공평한 이자율조차 비도덕적인 고리대금이 된다. 선물의 정신을 없애기 때문이다. 이처럼 단순한 고리대금마저 원천적으로 금지한 부족집단은 도덕성이 없는 이방인과의 거래에서 요구되는 균형 잡힌 호혜성이 딱히 필요하지 않을 것이다. 반면, 고리대금을 허용한 부족은 외부자나 외국인, 이방인과의 지속적이고 안정적인 거래가 어느 정도 필요하다는 사실을 인정한다.

몇몇 부족집단은 공평한 이방인 거래의 윤리를 발전시킬 이유가 분명히 있어 보이지만, 전체적으로 볼 때 균형 잡힌 호혜성이 요구되는 그런 상황은 국가 이전 사회에서는 지금처럼 흔하지 않았다. 이방인 거래는 국가 이전 단계에서 국가로, 부족이나 작은 마을에서 도시의 대중 사회로 이동하면서 계속 늘어났다. 긍정적 호혜성의 영역은 적어도 400년에 걸쳐 계속 줄어들고 있다. 이제는 인간관계의 상당수가 중간 정도의 거리에서 일어나며, 이곳에서 대하는 사람들은 진정한 친구도 진정한 이방인도 아닌, 내가 '다정한cordial 이방인'이라 부르는 존재일 뿐이다.

다정한 이방인들은 공평한 이자율로 돈을 서로 빌려준다. 이는 부의 실질적 증식의 근사치에 서로 합의한 데 따른 것으로, 채권자-채무자 관계가 시장 관계일 뿐 그 이상은 아님을 분명히 한다. 아무도 연결되지 않으며 아무도 상처받지 않는다. 자본에 대해 합리적 이윤을 남기는 권리를 인정하는 사회에서 공평한 이자율은 우대금리라 불린다. 우대금리보다 높은 수준으로는 투기꾼과 수상한 이방인을 대상으로 하는 이자율이 있고, 그보다도 더 높은 수준으로는 현대판 고리대금인 악덕 사채업, 채권에 의한 절도가 있다. 우대금리 밑으로는 다양한 '우정금리'가 존재하는데, 각기 다른 정도의 우정에 맞게 이자율의 수준이 각기 다르며 종국에는 무이자 대출, 즉 순수한 선물로 되돌아간다.

부족이든 근대 사회든, 모든 사회에는 관계성이나 사회적 거리를 다양한 정도로 조직하고 표현하는 호혜성의 범위가 얼마간 존재한다. 특히 시장 사회에서는 저울의 중간을 차지하는 균형 잡힌 호혜성을 강조할 필요가 있다. 이러한 호혜성에 힘입어 대중 사회의 진정한 시민(공동의 믿음이나 목적을 가진 공동체의 일원도 아니고, 같이 협력하는 친족망의 일원도 아닌 사람들)은 서로 지속적인 상거래를 유지할 수가 있다. 만약 이러한 호혜성을 유지하지 못한다면, 각 시민은 양 극단으로 쏠리게 되면서, 모든 인간관계가 친족처럼 되거나 분쟁에 이르고 말 것이다. 집단의 경계 지점에서 보이곤 했던 형평의 윤리는 이제 자아의 경계에서 나타나, 본질적으로 자율적인 개인들이 상호작용할 수 있게 한다. 적정한 이자(대출뿐 아니라 다른 의미에서도)가 근대 사회의 자아에게 반투과성 외피를 둘러준 덕분에 우리는 매일 점심을 함께 먹는 사람들의 상대적인 낯섦에 적절히 반응할 수 있다. 시장 사회는 옛날에는 고리대금이었던 이런 이자 없이는 기능할 수 없다.

종교개혁을 따르는 고리대금 찬성 주장에 답하려고 우리는 이런 식으로 한 걸음 물러서서 그 주장이 기대고 있는 보이지 않는 가정을 보려 했다. 그들의 주요 논점은 옳다. 다만 개인주의의 부상과 공통 신앙의 퇴조, 양도 가능한 재산의 범위 증가, 공유지의 소멸, 광범위한 시장 교환의 도

래, 국가의 출현을 감안했을 때 그렇다. 상거래가 공동 정신을 북돋우지 않는 곳, 사회생활의 제반 양식이 시장을 따르는 곳에서는 상품 교환이 선물 교환의 기능을 흉내 내는 것처럼 보인다. 칼뱅의 말은 옳다. 우리의 관계는 고대 유대인의 관계와는 다르다. 자본은 사용되지 않으면 불어나지 않는다고 한 그의 말 또한 옳다.

그러나 시장 관계와 이자를 받고 내주는 자본은 선물 교환이 해내는 것과 같은 참여자 전체의 증식을 해내지는 못한다. 공평한 거래는 참여자의 변화를 낳는 매개도 아니고 정신적·사회적 응집을 일으키지도 않는다. 증식의 벡터가 뒤집히면서 이자는 자기이익이 된다. 공평한 거래는 계약 문서상의 연결 말고는 사람과 사람을 연결하지 않는다. 선물의 정신이 중단된 곳에서는 법적 계약이 선물 교환의 결속감을 대체하고, 법과 경찰이 골격을 드러내며, 신의와 감사에서 생기는 응집력과 자연스러운 구조를 대체하기 마련이다(완벽한 법과 질서의 결과는 완벽한 소외이다). 데이나가 말하는 활기는 교역이 북적인다는 것이지 생명이 북적인다는 뜻이 아니다. 우리 모두 알다시피, 공장은 활발하게 돌아가는데도 그 안에서 일하는 사람은 아무도 개인적인 에너지를 느끼지 못하는 일이 가능하다. 데이나가 말한, 자본에 접근할 수 없는 '가난하고 정직한 채무자'도 마찬가지다. 그들은 들어가지 않는다면 더 심한 고통을 겪게 될 재

산권의 그물에 걸려든 셈인데, 그 사실을 가지고 그런 시스템의 지속을 지지하는 논거로 삼기란 어렵다.

그럼에도 종교개혁 이후 고리대금에 우호적인 주장의 전제조건들이 자리를 잡고 나자 상품 교환이 선물 교환을 흉내 내며 유혹하기 시작한 것은 사실이다. 게다가 이보다 훨씬 기이한 일까지 일어난다. 재산의 한 형태로 상품이 부상하면서 오히려 선물을 주는 것이 마치 옛날에 이방인을 대하던 방식처럼 수상쩍어 보이기 시작한 것이다! 결국, 신사들은 정말 궁핍한 사람이 아니라 서로에게 돈을 빌려준다. 그러면 빈곤층은 어떻게 살아갈 수 있을까? 바로 여기서 '자선'이라는 단어가 등장한다. 1825년 윌리엄 페일리가 쓴 도덕성에 관한 책을 보자.

> 나는 자선이라는 용어를 (……) **우리보다 열악한 사람의 행복을 증진하고자** 사용한다. 이런 의미에서 나는 자선을 덕과 종교의 주요 영역으로 간주한다. 세속적인 분별은 우리보다 우월한 사람에게 하는 처신이나 우리와 동등한 사람에게 보이는 예의를 지도하지만, 우리보다 낮은 곳에서 우리에게 의존하는 사람들을 올바르게 대하도록 이끄는 것은 의무나 습관적인 인류애 말고는 딱히 없기 때문이다.[48]

그런 자선은 선물이 아니다. 선물은 받는 사람이 조만간 그것을 다시 내줄 수 있어야 한다. 선물이 그를 집단과 같은 수준으로 끌어올리지 않는다면 그것은 미끼에 지나지 않는다. 같은 마을 건너편의 누군가는 빵집을 통째로 매점하면서 그에게는 하루치 빵을 제공하는 것이나 다름없다. 이런 '자선'은 계급의 경계를 흥정하는 방법이다. 각 계급 안에서는 선물의 순환이 있을 수 있지만 계급 간에는 장벽이 있다. 자선은 가난한 사람을 옛날의 이방인처럼 대한다. 그것은 외부와 거래하는 형식으로, 이방인을 집단 안에는 포용하지 않은 채 얼마간의 거래를 하는 식이다. 최악의 경우에는 자선의 결속력을 이용해 사람들을 조종하는'선물의 폭정'이 되고 만다. 허디 레드베터가 「부르주아 블루스」에서 다음과 같이 노래했듯이 말이다.

워싱턴의 백인들, 그들은 방법을 알지
동전 한 닢만 주면 유색인에게 절을 받을 수 있지

19세기 초부터는 고리대금을 둘러싼 논쟁은 핵심에서 밀려났다. 그 무렵 고리대금 문제는 개인주의, 자본의 소유권, 권력의 중앙집중화라는 보다 중심적인 쟁점 속 하위 주제가 되었다. 고리대금을 찬성하는 모든 주장은 사유재산과 교환 거래를 전제로 했으며, 그에 대한 반론 또한 그런

1부 선물 이론

관점에서 제시되어야지 고리대금을 둘러싼 논쟁이어서는
곤란했다.

19세기 후반기 동안 거의 모든 민족과 국가가 고리대
금법을 폐지했다.[49] 1854년 영국에 이어 1867년에는 독일
이, 이후 여러 나라에서 뒤를 이었다. 그와 동시에 다른 종
교집단들은 친구 간의 고리대금을 오랫동안 용인해온 개
신교도 편에 섰다. 1806년 나폴레옹이 프랑스 유대인에게
형제애에 대한 입장을 밝히라고 요구하자, 그들은 자신들
은 프랑스인이며 그다음에 유대인이라고 답했다.[50] 게다
가 그들은 『탈무드』에 형제끼리는 서로 타당한 이자를 부
과할 수 있다고 분명히 나온다고 설명했다. 가톨릭 신도
들 또한 그 규정을 따랐다.[51] 심지어 한참 전인 1745년에
도 교황은 국가 대출에 대해 4퍼센트 이자율을 옹호했고,
19세기에 이르러서도 로마는 신앙인이 적정 금리로 돈을
빌려주는 것을 계속 공인했다. 현재 교황청은 이자를 받고
기금을 빌려주고 있으며, 교회 재산 관리자들에게도 똑같
이 하도록 요구한다.

완벽한 선물은 심장이 펌프질해 혈관으로 내보내는 혈
액과 같다. 우리의 혈액은 몸 구석구석까지 숨을 나눠주는
존재이고, 내부 공기를 나를 때는 흐르지만 바깥 공기와 만
나면 굳는 액체이며, 모든 부분으로 자유롭게 이동하면서

도 절제된 물질이고, 몸속 어디라도 모자란 곳이 있으면 가리지 않고 찾아가는 치료사이다. 혈액은 마르셀 모스를 매료했던 '보답의 의무'라는 압력에 의해 움직인다. 그것이 담겨 있는 혈관 안에서, 혈액은 사지도 팔지도 않으며 영원토록 되돌아오는 선물이다.

고리대금의 역사는 이러한 혈액의 역사이다. 앞에서 보았듯이 재산에는 선물과 상품이라는 두 가지 중요한 그림자가 있다. 그 어떤 것도 순수한 상태로는 나타나지 않는다. 서로 간에 최소한의 접촉은 필요하다. 상품은 어딘가에서 채워져야 하고, 선물은 어딘가에서 순환되어야 하기 때문이다. 그럼에도 대개 어느 하나가 훨씬 우세하다. 고리대금의 역사는 선물과 상품 사이를 천천히 오간다. 나는 모세의 이원법을 그 둘이 균형을 이루는 지점의 이미지로 간주했다. 그것은 피부라는 한계 안에서 어디로든 움직이는 혈액과 같이 경계에 의해 봉쇄된 선물의 이미지이다.

그렇게 본다면 기독교 시대의 이미지는 피를 흘리는 심장일 것이다. 기독교인은 모든 재산 안에서 정신이 이동하는 것을 느낄 수 있다. 이들에게 지상의 모든 것은 선물이며 하느님은 그릇이기 때문이다. 우리의 작은 신체들은 확장될 수 있다. 우리는 피의 흐름을 제한할 필요가 없다. 신앙으로 심장을 열기만 한다면 우리는 더 큰 순환에 참여할 것이고, 포기해야 했던 몸은 다시 주어지고, 다시 태어나며,

죽음에서 자유로워질 것이다. 고리대금의 경계는 발견되는 족족 허물어져야 한다. 그래야만 정신이 세계를 뒤덮어 모든 것에 생기를 불어넣을 수 있기 때문이다. 그런 점에서 중세의 이미지는 확장하는 심장이고 여기서 이탈하는 자는 '냉혈한'hardhearted이다. 마을에서 베푸는 일에는 인색하게 굴면서 그에 대한 자의식이라고는 없는 외톨이를 말하는데, 보통 유대인이 그런 자로 간주된다.

종교개혁은 차갑게 굳은 심장을 교회 안으로 다시 가져왔다. 어떤 의미에서는 균형점을 넘어 선물에서 상품으로 다시 쏠린 것이 바로 이 시기, 생기 넘치는 르네상스 기간 동안이었다. 교회는 여전히 선물의 정신을 확증했지만, 그와 동시에 점점 영향력을 키워가며 선물의 정신을 제한한 세속 세계와도 평화를 맺었다.

그런 중에도 심장은 계속 식어갔다. 종교개혁 이후 상품의 제국들은 무제한으로 확장되었고, 마침내 토지에서 노동, 성생활, 종교, 문화에 이르기까지 모든 것을 신발처럼 사고팔게 되었다. 이제는 실용적이고 자수성가한 사람의 시대이다. 영화 속 사립탐정처럼 이방인의 초연한 스타일을 취함으로써 세상에서 살아남는 사람 말이다. 그는 고리대금의 정신, 그러니까 경계와 구분의 정신 속에서 살아간다.

이제 "피 흘리는 심장"이란 자신의 연민을 제어하지

못해 어쩔 줄 모르는, 의심스러운 기질을 가진 사람이다. 제국의 영국인들 사이에서는 토착민에게 감동을 느끼지 않는 것이 덕목이었고, "토착민처럼 되어가는" 사람은 신속하게 배에 태워 집으로 돌려보내 버렸다. (버지니아 울프는 『댈러웨이 부인』에서 피터 월시가 인디언 여성과 사랑에 빠지는 바람에 크게 되지 못할 거라는 사실을 한 문장으로 알려준다.) 이제는 자기 의중을 숨기지 않고, 타인을 접촉할 때 계산이 아닌 느낌으로 대하는 심장이야말로 비정상이다. 선물 교환은 일요일 아침 가족 안에서 피난처를 구한다. 아내에게 이자를 물리려는 자는 여전히 냉혈한이라 불리겠지만, 이제 가족의 원 밖에서는 고리대금의 울타리를 치는 데 제약이 거의 없다.

금세기에 와서 피 흘리는 심장을 가진 사람은 감상적인 바보이다. 그는 이제 더이상 형태를 찾을 수 없는 느낌을 가지고 있기 때문이다. 그럼에도 그의 감상적인 면은 여전히 매력적이다. 모두가 피터 월시를 좋아하지만, 아무도 그에게 좋은 일자리를 주지는 않을 것이다. 고리대금의 제국에서 부드러운 심장을 가진 사람의 다정다감은 우리에게 큰 울림을 준다. 그것은 바로 우리가 무엇을 잃어버렸는지 말해주기 때문이다.

2부 선물 미학에서의 두 실험

↘ ↗ ↓ → → ← ↘ ↓ ↑ ↖ ← ← → ↓ ↑ ↖ ↘ ←

8장
창조적 정신의 거래

보소서, 당신의 거지가 당신 안에서 어떻게 일하는지.
예술을 통해서입니다.

　🖋 조지 허버트

　이 책의 후반부에서는 판이하게 다른 두 명의 시인 월트 휘트먼과 에즈라 파운드에게로 관심을 돌려 두 사람의 작품 활동과 삶을 선물 교환의 언어로 살펴보려 한다. 하지만 구체적인 사례들을 다루기에 앞서, 새로운 맥락 속에서 사용할 용어를 확립할 필요가 있다. 처음 이야기를 시작할 때부터, 몇 가지 예외만 빼고는 이 책 전반부에 나온 민족지와 민간설화, 일화 들이 창조적 정령의 우화 혹은 '그렇고 그런 이야기들'Just So stories○로 읽히기를 바랐다. 그 우화

○ 영국 작가 러디어드 키플링이 1902년에 출간한 각종 기원 이야기 모음집의 제목에서 따온 말.

속 언어를 특정 시인들에게 적용하기 전에, 그것들이 어떻게 읽힐 수 있는지를 보여주는 몇 가지 사례부터 제시하고자 한다.

우선, 예술가가 하는 일의 원천이라는 질문으로 시작해보자. 어떤 예술가의 노동에서 핵심적인 부분은 창작이라기보다 영감을 불러일으키는 '주문'invocation이다. 이 일에서 핵심적인 부분은 만들 수 없고, 받아들여야 한다. 어쩌면 이 선물은 애원하고, 구애하고, 선물을 끌어당기는 '동냥그릇'을 우리 안에 만들어야만 가질 수 있을 것이다. 에크하르트의 말을 떠올려보라. "만약 너희가 그토록 텅 비고 헐벗은 것을 보고도 그분이 너희 안에 그 어떤 탁월한 일을 일으키지도, 너희에게 영광스러운 선물을 주지도 않는다면, 그것은 주님의 대단히 중대한 결함이리라."[1] 창조적 정령에 대해서도 이와 똑같은 말을 하고픈 것이 예술가의 희망이다. 폴란드 시인 체스와프 미워시는 젊은 작가로서 자신의 '내적 확실성'을 이야기한 자전적 에세이에서 우리에게 이런 말을 한다.[2] "모든 행이 교차하는 곳에는 빛나는 점이 존재한다. (……) 이 확실성에는 그 점에 대한 나의 관계까지 들어 있었다. (……) 그 어떤 것도 내 의지에 달려 있는 것이 아니며, 내가 앞으로 성취할 수 있는 모든 것은 나 자신의 노력으로 얻어지는 것이 아니라 선물로 주어질 것임을 아주 강하게 느꼈다." 모든 예술가들이 이런 표현을 사

용하는 것은 아니다. 그러나 대부분의 예술가는 작품 활동 가운데 어떤 요소는 자신의 통제 밖에 있는 어떤 원천으로 부터 온다는 느낌을 받는다.

다음은 해럴드 핀터가 그의 희곡 『생일 파티』의 연출 자에게 쓴 편지다.

> 어떤 것이 발아하더니 스스로를 낳았다. 그리고 독자 적인 논리에 따라 나아갔다. 나는 뭘 했냐고? 나는 지 시를 따르며 내가 떨어뜨리는 단서들을 계속 예의주시 했다. 글은 알아서 스스로 아무런 어려움 없이 극적인 표현으로 바뀌어갔다. 귓가에 인물들의 말소리가 들렸 다. 극의 어떤 순간에서든 누가 무슨 말을 하고 상대는 어떤 답을 할지 분명히 보였다. 누가 무엇을 바라는지, 그들이 말하지 않거나 말할 수 없는 것까지 나는 분명 히 알 수 있었다……
> 모든 것이 무르익자 나는 확실한 결말들을 만들어내기 시작했다. 하지만 핵심은, 그때쯤이면 희곡은 이제 독 자적인 세계를 이루고 있었다는 사실이다. 스스로 낳 은 이미지가 스스로를 결정지었다.[3]

다음은 미국 시인 시어도어 로스케의 강연이다.

저는 시인에게 닥치는 저 특별한 지옥 속에 있었지요. 기나긴 건기가 끝날 즈음이었습니다. 때는 1952년, 저는 마흔네 살이었습니다. 완전히 끝났다고 생각했지요. 당시 저는 워싱턴 에드먼즈의 커다란 집에 홀로 살며 읽고 또 읽었습니다. 예이츠가 아니라 월터 롤리 경과 존 데이비스 경의 시였죠. 그리고 몇 주에 걸쳐 5박자 시행을 가르쳤습니다. 저는 그것에 관해 꽤 잘 알고 있었으니까요. 하지만 직접 썼느냐? 아닙니다. 그러다 보니 스스로가 사기꾼처럼 느껴졌지요.

그런데 어느 날 초저녁, 별안간 「춤」이라는 시가 시작되더니, 아주 짧은 시간 안에 저절로 끝이 났습니다. 30분쯤? 길어야 한 시간도 안 되어 모든 것이 끝났죠. 저는 느꼈고, 또 알 수 있었습니다. 제가 시와 통했다는 것을요. 저는 춤을 추었고, 또 흐느꼈어요. 그리고 무릎을 꿇었습니다. 스스로 좋다는 걸 아는 작품을 쓰고 나면 늘 이렇게 하지요. 그러나 그와 동시에, 신이 나의 증인이듯 현존Presence을 실제로 느꼈습니다. 마치 예이츠가 이 방에 있는 듯했어요. 이 느낌은 적어도 반시간은 지속되었기에 어떤 면에서는 무시무시한 경험이었습니다. 거듭 말하지만 온 집 안이 정신의 현존으로 충만했지요. 벽이 흔들리는 것만 같았습니다. 저는 기쁨에 겨워 흐느꼈습니다…… 그, 그들, 바로 죽은 시인

들이 나와 함께 있었어요.[4]

　　물론 이처럼 자신이 의도하지 않았던 수용의 순간들이 예술작품 창작의 전부는 아니다. 로스케의 말을 유심히 보자. "몇 주에 걸쳐 5박자 시행을 가르치고 있었다." 핀터 역시 "계속 예의주시했다"라고 썼다. 모든 예술가는 자신의 기예에 필요한 도구를 습득해 완숙하게 다루고자 노력한다. 또 모든 예술에는 평가와 명료화와 수정이 따른다. 그러나 이런 것은 부차적인 일이다. 예술가는 백지나 캔버스 위에 마테리아materia, 즉 작품의 몸body이 나타나기 전까지는 시작할 수 없다(시작하지 말아야 할 때도 있다). 쿨라는 선물의 가치에 대한 언급을 금지하는데, 창작의 정신에도 그에 상응하는 것이 있다. 너무 이른 평가는 흐름을 끊는다. 상상은 자신이 '생성하는 이미지들'을 맞바꾸는 것이 아니다. 처음에는 우리에게 오는 것을 수용할 수밖에 없다, 어떤 숲의 정령이 적절한 선물이라 여기며 우리에게 건넨 재가 화로에 들어가면 황금으로 변하기를 기대할 뿐이다. 앨런 긴즈버그는 예술가가 평가는 제쳐두고 선물이 앞으로 나서게끔 하는 작업 단계를 한결같이 옹호한 대변자였다.

　　당신을 가장 난감하게 하는 부분은 대개 시적으로 가장 흥미로운 부분이면서도, 또 대개는 가장 적나라하

고, 가장 원초적이며, 가장 바보 같으면서도, 가장 이상하고, 가장 별스러우면서 동시에 가장 전형적이고, 가장 보편적인 것이다. (……) 내가 케루악으로부터 배운 바로는, 즉흥적인 글쓰기는 당혹스러울 수 있다. (……) 이를 치유하는 법은 출간하지 않을 글, 남에게 보여주지 않을 글을 쓰는 것이다. 남몰래 쓰는 것……그럼으로써 당신은 실제로 원하는 것은 뭐든 자유롭게 말할 수 있게 된다…….

그것은 시인이기를 포기하는 것, 당신의 출세주의를 포기하는 것, 심지어 시를 쓴다는 생각마저 버리는 것, 정말로 포기하는 것, 완전히 희망을 버리는 것이며, 세계만방에 자신을 진정으로 드러낼 가능성마저 포기하는 것이다. 명예와 존엄을 지닌 예언자가 될 생각을 포기하는 것이고, 또한 시의 영광을 포기하고 그저 진흙탕 같은 자기 마음속에 정착하는 것이다. (……) 진정 당신 자신을 위해서만 쓰겠다고 결심해야 하는데, (……) 스스로를 감동시키기 위해 쓰는 것이 아니라 당신 자신이 말하는 바를 쓴다는 뜻이다.[5]

영감이라는 뜻에서든 선물이라는 뜻에서든 자신에게 주어진 것을 받아들인 예술가는 작품을 만들고 그것을 청중에게 제공해야 한다는 압박과 욕망을 동시에 느낀다. 선물은

계속 움직여야 한다. '발표하지 않으면 소멸한다'publish or perish라는 창조적 정신의 내적 요구를 우리는 학교나 교회가 아니라 선물 자체로부터 배운다. 시인이자 소설가 메이 사튼은 『혼자 산다는 것』에서 이렇게 쓴 바 있다. "단 하나의 진정한 박탈이 있다는 것이 오늘 아침 내린 결론이다. 그것은 자신의 선물을 가장 사랑하는 사람에게 주지 못하는 것이다. (⋯⋯) 선물이 안으로만 돌 뿐 밖으로 주어지지 못하면 무거운 부담이 되고, 심지어 때로는 일종의 독이 된다. 마치 생명의 흐름이 역류하는 것과 같다."[6]

선물을 가지고 있지 않고 내주는 한, 창조적 정신은 희소성의 경제에서는 이방인으로 보일 것이다. 연어, 숲의 새들, 시, 교향곡, 쿨라 조개껍질 같은 선물은 사용한다고 해서 소진되지 않는다. 그림을 그렸다고 해서 그 그림이 나온 용기가 비는 일은 없다. 그와 반대로 재능은 사용하지 않으면 사라지거나 위축되기에, 우리의 창작물 가운데 하나를 주는 것이 그다음 창작물을 촉발하는 가장 확실한 방법이다. 호메로스의 『헤르메스 찬가』에는 교훈적인 일련의 선물이 나온다.[7] 헤르메스는 첫 번째 악기 수금을 발명하고는 이복형 아폴론에게 주는데, 그것에서 곧바로 영감을 받아 두 번째 악기인 피리를 발명한다. 첫 번째 창작물을 주는 것이 두 번째 창작물을 가능하게 한다는 의미이다. 주는 것은 새로운 에너지가 흐를 수 있는 빈자리를 만든다. 그렇게 하

지 않으면 화석화되고, 슬럼프가 찾아오며, '생의 흐름이 역류'한다.

예술가는 작품의 수신자를 누구로 보는가? 한참 전에 우리는 선물이 결국에는 그것의 원천으로 돌아간다고 말한 바 있다. 같은 생각을 마르셀 모스는 약간 달리 표현했다. 그는 모든 선물은 "자신이 속했던 씨족과 모국으로 자기 자리를 대신할 어떤 등가물을 가져오려 애쓴다"라고 썼다.[8] 우리가 받은 내적 선물의 모국이 어디인지 자신 있게 말하기는 어려울지 몰라도, 어느 시대나 예술가들은 우리가 봐야 할 곳을 제안하는 신화를 제공해왔다. 자신의 선물/재능을 신이 선사했다고 여기는 예술가도 있고, 더 흔하게는 개인적인 신성deity, 수호천사, 게니우스, 뮤즈◉가 선사했다고 여긴다. 앞으로 보겠지만 휘트먼의 신화가 그러했다. 그는 자신의 작품이 처음 꿈틀거리기 시작한 것을 자신의 영혼이 준 선물(때로는 어린 소년이 준 선물, 또는 둘 다의 선물)로 여겼다. 그리고 그것에 답하는 자신의 행동이란 '작품을 만들고'(휘트먼의 책상에 놓인 모토는 "작품을 만들자"make the work였다), 그것을 자신의 영혼과 소년에게 다시 이야기하는 것이었다.

에즈라 파운드의 창조적 삶은 신화를 통해 생기를 얻었는데, 신화 속 '전통'은 그가 지닌 재능의 원천이자 궁극의 저장소로 보인다. 파운드의 첫 번째 스승 예이츠는 그런

◉ 예술가에게 예술에 필요한 첫 재료를 주는 정령. 보답으로 예술가는 자신의 노동의 결실을 그에게 바친다.

감수성을 이렇게 표명했다. "나는 (……) 새로운 종교, 거의 절대적으로 신뢰할 수 있는 시적 전통의 교회를 만들었다. 그 전통은 많은 이야기와 유명인사들 그리고 그들의 첫 표현과 분리될 수 없는 감정들로 이뤄져 있으며, 시인과 화가에 의해 세대에서 세대로 전승된다. (……) 나는 이 전통을 그림과 시에서뿐만 아니라 벽난로 선반 주변의 타일과 외풍을 막는 벽걸이천에서도 끊임없이 발견할 수 있는 세상을 소망했다."9 파운드가 볼 때 우리가 가진 선물은 궁극에는 신들에게서 온 것이지만, 주어진 그 부가 보관되는 창고는 '살아 있는 전통'이었다고 나는 생각한다. 파운드는 호메로스, 공자, 단테, 카발칸티 같은 이름을 반복해서 이야기하는데, 이 계보에 속한 재능 있는 영혼의 작품들이 파운드의 작품에도 영향을 주었다. 생애 마지막까지 그는 자기 노동의 일정 부분을 그들의 정신을 갱신하는 데 바쳤다.

선물의 원을 닫는, 그러니까 예술가가 자신의 작품을 그것의 원천으로 다시 향하게 하는 이런 신화의 예를 하나만 더 제시하겠다. 칠레 시인 파블로 네루다는 자신의 예술의 시작이 정령이나 과거가 아닌 인간적이고 현재적이며 거의 익명인 무언가와 함께 있다고 여겼다. 그는 자신의 선물이 형제애로부터, '민중'으로부터 비롯되었다는 마음의 빚이 있었고, 그래서 상당히 의식적으로 자신의 예술을 선물했다. 그는 "인류 형제애의 대가로 송진 같고 흙과 같은,

향기로운 무언가를 주려고 애써"왔다.[10] 네루다가 '나의 시에 주어진 월계관'으로 여긴 것은 자신이 수상한 노벨상이 아니라 다음과 같은 순간이었다. "로타 탄광 깊숙한 곳에서 한 남자가 마치 지옥에서 솟아오르듯 터널 속에서 불타는 듯한 탄전 위의 쏟아지는 햇빛 속으로 나왔을 때, 그의 얼굴은 끔찍한 작업 때문에 망가지고 눈은 먼지로 붉게 타올랐다. 그는 거친 손을 뻗으며 내게 이렇게 말했다. '나의 형제여, 나는 당신을 오랫동안 알고 있었습니다.'"[11] 네루다의 시를 들어봤다는 무명의 노동자를 발견한 것이야말로 그의 선물이 어떤 등가물을 낳아 본래의 씨족과 모국으로 돌려주었음을 보여주기에 충분한 신호였다.

나는 선물의 증식에 관한 장을 첫 번째 결실 의례(연어의 뼈를 바다에 돌려줌으로써 연어가 풍족하게 유지되도록 하는 것)를 묘사하면서 시작한 바 있다. 당시 맥락에서 그런 설명을 제시한 것은 유기적 선물의 증식을 보여주기 위해서였다. 우리는 그 설명을 또다른 창조적 정신의 기원에 관한 이야기로 읽을 수도 있다. 자연의 풍요로움을 선물로 대할 때 자연의 비옥함이 보장되듯, 상상의 산물을 선물로 대할 때 상상의 풍성함이 보장된다. 우리가 자연이나 상상으로부터 받는 것은 우리의 영향력이 미치는 영역 너머에서 온다. 원주민의 첫 번째 결실 의례가 주는 교훈은, 이런 선물의 풍요로움이 지속되려면 선물이 우리의 작은 에

고 속으로 끌려들지 않고 '우리 너머에' 그대로 남아 있어야 한다는 것 같다. 하느님은 "자궁을 여는 모든 것은 나의 것"이라고 말한다. 첫 번째 결실 의례는 우리가 우리 부의 원천과 맺고 있는 관계의 참된 구조를 명확히 함으로써 선물의 정신을 보호한다. 연어는 인디언의 의지에 달려 있지 않다. 상상은 예술가의 의지에 달려 있지 않다. 이런 것들의 결실을 선물로 받아들인다면 우리가 선물의 소유주나 주인이 아니라, 오히려 선물의 종이며 대행자임을 인정하는 것이리라.

같은 말을 조금 다른 방식으로 표현하자면, 첫 번째 결실 의례는 풍요로움에 관한 단순한 명령을 제시한다. 어떤 것의 정수essence를 착취하지 말라. 연어의 뼈, 새끼양의 지방, 숲의 교환권인 하우는 그것이 속한 모국으로 돌려보내라. 그렇게 돌려줌으로써 이런 선물의 수혜자들은 우리가 보통 '착취'라 일컫는 것을 피해 간다. 그런 점에서 답례선물은 그 원천의 비옥함을 보장하는 퇴비라 할 수 있다.

창조적 정신의 결실은 예술작품 그 자체이다. 예술가를 위한 첫 번째 결실 의례가 있다면 그것은 예술의 자발적인 '낭비'(고기를 잡자마자 바닷속으로 다시 던지는 것처럼, 팔거나 자랑할 만한 무엇을 생산하리라는 희망도 없이 온종일 수고하고도 행복한 경우)이거나, 아니면 앞에서 본 바와 같이 생산물이 있더라도 그 선물의 기원을 향해 다시

바치는 것이어야 한다. 수족의 성자 블랙 엘크는 『블랙 엘크는 말한다』에 이렇게 썼다. "이 책에서 좋은 것은 여섯 명의 할아버지와 내 부족의 위대한 사람들에게 다시 바쳐진다."[12] 자신의 창의성이 전통의 영향을 받은 것이라고 느끼는 모든 이의 작품 속에는 바로 이런 헌정사가 내포되어 있다. 그것은 우리가 1장에서 논했던 마오리족의 예식 황가이 하우의 예술적 등가물이다. 창조적 예술가에게 '정신을 먹여 살리는 것'이란 어떤 특정한 행동이라기보다 태도나 의도의 문제이다. 그런 태도의 근본은 예술가가 자신의 창작의 정수를 개인의 에고 속으로 끌어들이는 것을 막는 유의 겸손이다.(대체 어떤 일에서 노동자가 "그리고 무릎을 꿇었다—스스로 좋은 작품임을 아는 작품을 쓰고 나면 나는 늘 이렇게 한다"라는 말을 할까?) 시인 게리 스나이더는 자신의 글과 인터뷰를 모은 책 『진정한 일』에서 그런 태도에 이르는 것과 그 결과에 대해 이렇게 이야기한다.

등산로 정비원으로 일하는 기간이 끝나자 나는 열흘에 걸쳐 어느 황무지를 명상하며 가로지르는 오랜 걷기에 나섰다. 그렇게 이런저런 일들과 내 인생에 대해 생각하는 동안 나는 시를 그만뒀다. 내 말이 대단하게 들리지는 않았으면 하지만, 어떤 의미에서 나는 분명히 그만뒀다. 그러고 났더니 더 나은 시를 쓰기 시작했다. 그

때부터 나는 늘 내가 쓴 시를 내 인생에서 필수적인 무엇이 아니라 선물로 여겼다. 그러니까, 내가 앞으로 다른 시를 절대 쓰지 않는다 하더라도 대단한 비극이 아닐 거라는 얘기다. 그 후로 내가 써온 모든 시는 일종의 놀라움이었다……[13]

당신은 좋은 시를 얻고도 그것이 어디에서 왔는지는 모른다. '내가 이 말을 했던가?' 싶다. 그러니 당신이 느끼는 것이라고는 이게 전부이다. 겸손과 감사. 생각건대, 당신이 어느 시점에선가 그것을 뮤즈로부터 얻었다는 사실을, 또는 누구에게든 어디로부터든 어떤 식으로든 얻었다는 사실을 인정하지 않은 채 그것을 너무 많이 이용한다면 좀 불편하게 느껴질 것이다.[14]

우리가 하우를 키우는 마음 상태에 있다면 선물의 특정한 구현물이 아니라 선물의 정신과 우리 자신을 동일시한다. 자신을 선물의 정신과 동일시하는 사람이라면 선물을 계속 이동하게 할 것이다. 선물의 정신과 자신을 동일시한다는 표시는 곧 너그러운 마음 또는 감사가 담긴 행동으로 나타난다.

내게 너무나 많은 것을 주신 당신,
한 가지를 더 주소서, 감사하는 마음을:

보소서, 당신의 거지가 당신 안에서 어떻게 일하는지

　예술을 통해서입니다:

그는 당신의 선물을 더 많은 기회로 만듭니다,

그리고 말합니다, 만일 그가 이 일에 어김이 있으면,

당신이 지금껏 그에게 주신 모든 것을

　잃게 된다고.

　　✐ 조지 허버트, 「감사함」[15]

　우리는 선물을 이용해 수익을 얻는capitalizing 것이 아니라 지출함disbursing으로써 선물의 정신을 키운다(스나이더는 '너무 많이' 이용하지 말라고 했는데, 약간의 재량을 남긴 듯하다). 하우를 키우는 예술가는 자신을 키우지도 않고, 자기확신에 차 있지도 않으며, 자의식이 강하지도 않다. 오히려 자신을 아낌없이 탕진하고, 자신을 희생하고, 자신을 잊는다. 이 모든 창조적 기질의 표시가 부르주아의 눈에는 너무나 우스워 보인다. "예술은 실천적 지성의 덕"이라고 플래너리 오코너는 쓴다.[16] "그리고 어떤 덕이든 실천하려면 어느 정도의 금욕주의와 함께 에고의 보잘것없는 부분은 버리고 떠나는 확고한 태도가 필요하다. 작가는 이방인의 눈과 이방인의 엄정함으로 자신을 판단해야 한다. (……) 예술이 자아 속에 잠겨 있는 일이란 결코 없다. 오히

려 자아는 보이는 것과 만들어지는 것의 요구에 부응하기 위해 자기망각 상태가 된다." 라이너 마리아 릴케 또한 삶의 방식으로서 예술의 특성을 묘사한 초기 글에서 비슷한 용어를 사용한다.

> 특정한 목적을 위한 자기통제나 자기제한이 아닌, 자신을 마음 편히 놓아주는 것. 조심이 아닌 현명한 맹목. 소리 없이 천천히 점점 더 많은 소유물을 얻으려는 노력이 아닌, 소멸하기 쉬운 모든 가치를 끊임없이 탕진하는 것.[17]

2장에서 우리는 선물의 증식을 서로 관련이 있는 세 가지 방식으로 이야기했다. 자연적 사실로서의 증식(선물이 실제로 살아 있는 것일 때)와 정신적 사실로서의 증식(선물이 개별로 체화해 소비된 후에도 살아남는 정신의 주체일 때) 그리고 사회적 사실로서의 증식(선물의 순환이 공동체를 만들 때)이다. 나는 상상의 작품과 관련해 이중 첫번째와 마지막으로 돌아가고자 하는데, 플래너리 오코너의 또다른 언급을 출발점으로 삼으려 한다. 오코너는 소설가가 일하는 방식에 대한 자신의 감각을 이렇게 묘사했다. "눈은 구체적인 상황에 의해 보도록 주어진 것을 보고, 상상은 어떤 재능으로든 살아 있게 만들 수 있는 것을 되살린

다."18

　　"전체는 부분을 합친 것보다 크다"라는 말은 일반적으로 그 구성요소들이 서로 통합됨으로써 '생기를 띤다'는 의미이다. 우리는 이를 유기체에 비유해서 묘사하곤 한다. 살아 있는 유기체는 아주 적절한 사례이다. 혼자서 살아갈 수 있는 유기체와 그것을 이루는 부분들은 종류가 다른데, 부분들이 전체가 될 때 우리는 그 차이를 증식으로 경험한다. 부분들의 합보다 '전체가 더 크기' 때문이다. 또한 선물의 순환에는 응집력 또는 통합력이 있기에, 그런 증식을 선물(또는 선물의 결실)이라고 부를지 말지는 우리가 정의하기 나름이다. 선물은 우리가 '생기'라고 지각하는 유기적 응집을 낳는 매개물이다.

　　이는 우리가 강한 상상력을 가진 사람을 두고 '선물 받은/재능 있는' 자라고 할 때의 한 가지 의미로 보인다. 콜리지는 『문학 전기』에서 상상력을 "본질적으로 살아 있다"고 기술하면서, 그 특징으로 자신이 '통합적 힘'esemplastic power이라 명명한 "합쳐서 하나로 만드는 능력"19을 꼽는다. 상상력은 우리의 경험 요소들을 조립해 일관성 있는, 살아 있는 전체로 만드는 힘이다. 그것은 선물/재능을 토대로 한다.

　　상상의 통합적 힘을 경험하고 싶은 예술가는 이른바 '선물 받은 상태'에 복종해야 한다. 이 상태에서 그는 자신

의 작품 재료에 내재하는 연결들을 식별하고, 여기에 증가 분을 더해 작품을 살아나게 할 수 있다. 「구두장이와 요정들」 이야기 끝부분의 구두장이처럼, 이런 노력에 성공하는 예술가는 자신의 선물을 실현하는 것이 된다. 그는 선물을 현실로 구현했고, 존재하는 사물로 만든 것이다. 이렇게 선물의 정신은 작품 속에서 체화된다.

작가 안의 선물이 한번 실현되고 나면 그것은 계속 전달되며 청중이나 관객과 소통한다. 그리고 가끔씩 이 체화된 선물(작품)은 선물을 받아들이는 청중 안에서 '선물 받은 상태'를 재생할 수 있다. 즉 '불신의 일시정지'를 통해 우리는 상상의 작품에 수용적인 상태가 되는데, 이는 사실상 믿음이자 순간의 신앙이다. 그 덕분에 예술가가 지닌 선물/재능의 정령이 우리의 존재 안으로 들어와 작용할 수 있는 것이다. 그럴 경우 가끔 우리가 깨어 있고 예술가도 정말 선물 받은/재능 있는 상태라면 그 작품은 은혜의 순간, 영적 친교communion○를 유도한다. 그리고 그 순간 우리도 우리 존재의 숨은 일관성을 깨닫고 우리 삶의 충만함을 느끼게 된다. 스코틀랜드 민담 「소녀와 죽은 남자」에서처럼, 그런 예술은 어떤 것이든 그 자체가 선물이며 영혼의 강장제다.

잠시 이야기를 멈추고, 상상에 사용되는 통합적 인지와 로고스적 사고에 사용되는 분석적 인지를 대비해서 보

○ 기독교에서는 성찬식을 뜻한다.

면, 선물이 확립하는 결속과 창조적 정신 간의 연관성 한 가지가 눈에 들어온다. 두 가지 인지의 차이를 드러내는 데는 이 짤막한 민간설화 두 편이 도움이 될 것이다. 선물을 파괴하는 특정 종류의 생각을 보여주는 이야기이다. 예컨대 리투아니아 전설에 따르면, 요정들이 사람들에게 준 부는 수치를 재거나 수량을 헤아리는 순간 종이로 변한다.[20] 이 이야기의 모티프는 앞에서 본 이야기, 즉 무가치한 상품(석탄, 재, 대팻밥)이 선물로 받아들여졌을 때 황금으로 변한 것과는 정반대이다. 만약 선물의 증가가 에로틱한 결속 안에 있는 것이라면, 선물의 교환이 상품을 주고받는 것으로 취급될 때(가치와 양을 따지는 쪽으로 마음도 기울 때)는 증가분을 잃게 된다.

두 번째 사례에서는 요점이 확장된다. 19세기 중반 영국 전래동화집에 나오는 데번셔 사나이 이야기 속으로 잠시 들어가보자.[21] 이 사나이는 요정들로부터 술이 끝없이 나오는 통을 선물 받아서 해마다 술이 넘쳐났다. 그러던 어느 날 이 별난 힘이 어디서 나오는지 궁금했던 하녀가 술통의 마개를 뽑아 안을 들여다봤다. 통 안은 거미줄이 가득할 뿐이었다. 그다음부터는 꼭지를 틀어도 술이 흘러나오지 않았다.

교훈은 다음과 같다. 선물은 자신을 의식하면 잃게 된다. 헤아리고, 재보고, 가치를 따지고, 원인을 알려 들면 선

물의 순환 밖으로 나가고 만다. 선물의 흐름에 '일치된' 상태에서 벗어나, 전체의 한 부분이 다른 한 부분을 생각하는 상태가 되는 것이다. 선물의 통합적 힘에 참여할 때 우리는 특정한 종류의 무의식 상태, 다시 말해 비분석적이고 비변증법적인 의식 상태가 된다.

예술가의 관심사에 좀더 가까운 마지막 사례를 제시해보겠다. 앞에 있는 청중이나 누군가가 우리를 판단한다고 생각하면 갑자기 입이 안 떨어지는 경험을 대부분 해보았을 것이다. 예컨대 사람들 앞에서 노래를 하려는 가수가 한 걸음 물러나서 자기 음성을 들어볼 수는 없다. 다시 말해 한쪽이 다른 쪽의 음성을 듣는 식으로 가수가 자신과 청중을 별개의 존재로 구분해서 지각하는, 다른 상황에서는 유용할 수도 있는 마음 상태에 빠져들 수는 없다. 그 대신 그는 자신과 청중이 하나이자 같은 존재라는 환상(가수가 선물 받았다면/재능이 있다면 실현 가능하다) 속으로 들어가야 한다. 내 친구는 처음으로 피아노 교습을 받을 때 이상한 경험을 했다고 한다. 교습 초반에 친구가 갑자기 연주를 하기 시작해 그녀와 피아노 강사가 다 놀랐다. 친구는 "피아노 치는 법을 몰랐는데도 연주를 할 수 있었다"고 말한다. 강사는 너무나 흥분한 나머지 방을 나가 그 기적의 증인이 될 다른 누군가를 찾았다. 하지만 두 사람이 연습실로 다시 돌아왔을 때, 그 능력은 나타났을 때만큼이나 갑작스럽게 그녀

를 떠났다. 다시 말하지만, 선물은 자기의식적인 상태에서는 잃어버리게 된다는 교훈을 보여주는 듯하다.(그래서 오코너는 "예술 속에서 자아는 자기망각 상태가 된다'고 했던 것이다.) 음악가는 다른 누군가가 자신을 보고 있다고 느끼는 순간, 자신을 관찰하기 시작한다. 자신의 재능을 사용하기보다 그것에 대해 숙고한다. 거미줄에 걸린 것이다.

다른 선물 순환의 경우와 마찬가지로 예술의 거래는 모든 참가자를 더 넓은 자아 속으로 끌어들인다. 창조적 정신은 어떤 한 사람보다 더 큰 몸이나 에고 안에서 움직인다. 예술작품은 순전히 개인적이지만은 않은 우리의 부분들, 즉 자연에서, 집단과 인류에서, 역사와 전통에서, 정신세계에서 비롯한 부분들로부터 끌어낸 것이다. 그리고 다시 돌려보내져 우리를 비옥하게 만든다. 선물 받은/재능 있는 것이 실현된 선물들 속에서 우리는 우리 모두와 모든 세대가 사라지더라도 결코 소멸되지 않는 신적이고 영원한 생명을 맛볼 수 있다.

바로 이런 맥락에서 우리는 조지프 콘래드가 예술가를 묘사한 부분을 보다 완전하게 인용할 수 있다. 예술가는 자기 내부에서 벗어나서 자기 매력을 발휘하는 방식을 찾아야 한다고 콘래드는 말한다.

그의 매력이 향하는 곳은 우리가 가진 덜 명확한 능력들이다. 그것은 우리 본성 중에서도, 우리가 존재하는 이상 피할 수 없는 전쟁 같은 조건 때문에 강철 갑옷 속의 연약한 몸처럼 더 단단하고 저항력 강한 부분 속에 둘 수밖에 없어 시야에서 가려진 부분이다. (……) 예술작품은 우리 존재의 어떤 부분에 호소하는데, (……) 그것은 우리가 일궈낸 성취라기보다는 선물이다─또한 그렇기 때문에 더 영구히 지속된다. 예술가가 말을 거는 부분은 우리가 가진 기쁨과 경이의 능력, 우리의 삶을 둘러싼 신비에 대한 감각, 우리가 가진 연민과 아름다움과 고통에 대한 감각, 우리 안에 잠재하는 모든 창조물과의 동료애의 느낌이다. 이는 곧 수많은 가슴이 지닌 외로움을 하나로 엮고 (……) 죽은 자에게서 살아 있는 자로, 살아 있는 자에게서 아직 태어나지 않은 자로 이어지는, 전 인류를 하나로 묶는 연대에 대한 미묘한, 그러나 불굴의 확신이다.[22]

선물의 증식을 이야기한 장에서, 침샨족의 장례 포틀래치에서 물질적인 것(쪼개진 동판)은 자연적 사실을 상징한다고 지적한 바 있다. 여기서 자연적 사실이란, 개인의 죽음에도 불구하고 집단은 살아남는 것을 말한다. 이 사실을 우리는 생물학적인 것으로 봐야 할까, 사회적인 것으로 봐

야 할까, 아니면 정신적인 것으로 봐야 할까? 그런 구분은 무너진다. 조이-생명의 실thread○이 물질적인 몸과 개별 자아를 넘어 계속 이어진다는 사실을 깨닫고 나면 우리 존재의 다양한 층위를 구분하기란 점점 더 어려워진다. 세상에는 더 큰 자아, 즉 종species○○ 차원의 본질이 존재하며 그것은 그 인종race의 구성원 모두에게 속한다. 앞서 말한 동판과 같은 상징물(모든 예술작품을 비롯해 그림, 노래, 벽난로 선반 주변의 타일까지 포함한다)은 조이-생명의 '사실들'을 표현하고 운반하는 한편 어떤 발언을 구성하며, 이를 통해 더 큰 자아는 그 정신을 명료히 나타내고 다시 새롭게 한다. 앞으로 보게 되겠지만, 휘트먼의 미학에 따르면 예술가의 작품은 "무리를 이룬"en masse 하나의 단어이며, 콘래드가 말한 "연대에 대한 미묘한, 그러나 불굴의 확신"의 표현이다. 예술작품은 연결동사, 즉 여러 개가 하나로 직조되는 과정의 결속이자 묶음이자 접속이다. 자신의 삶을 자기 선물/재능의 실현에 바치는 사람들은 서로에게 그리고 우리 시대에, 세대에, 인류에 연결되는 영적 친교의 직무를 맡는다. 예술가의 상상이 작품을 소생시키는 '선물/재능을 가지는' 것처럼, 선물 받은/재능 있는 사람의 실현된 선물 속에서 집단의 정신은 '선물을 갖는다.' 이런 창작물들은 '단순히' 상징적이거나 더 큰 자아를 '대표하는' 것이 아니다. 창작물은 더 큰 자아의 필수적인 체화이고, 선물/재능의 실

○ 수명이라는 의미.
○○ 여기서는 인류를 말한다.

현이 없었다면 결코 생명을 갖지 못했을 언어이다.

2장에서 다음 두 용어를 소개하면서, 죽는 것은 비오스-생명(개별적이고 체화된 생명)이며, 조이-생명은 끊어지지 않는 실이자 그것을 담고 있는 용기가 파괴되어도 살아남는 정신이라고 말한 바 있다. 그러나 여기서 우리는 운반 수단이 완전히 파괴된다면 조이-생명 또한 상실될 수 있다는 사실을 덧붙여야 한다. 공동체 또는 집단적인 정신은 말살될 수 있으며, 전통 또한 파괴될 수 있다. 보통 집단학살genocide 하면 인종이나 집단을 물리적으로 파괴하는 것으로 여겨지지만, 집단의 게니우스를 없애거나 그들의 예술을 파괴하고 타락시키고 침묵하게 함으로써 창조적 정신을 살해하는 것까지 포함하는 말이다. 동유럽 민족들에게 부과되어온 '조직적인 망각'에 대한 밀란 쿤데라의 분석○○○을 떠올릴 수 있다. 우리 안에서 개별 에고를 넘어 확장되는 부분들은 끊임없이 표명되지 못하면 살아남을 수가 없다. 또한 조이-생명의 상징들이 우리 사이에 공공재로 순환하지 않으면 살아남을 수 없는 개인들(우리 모두, 그중에서도 특히 정신적이고 예술적인 기질을 가진 사람들이라고 말하고 싶다)이 있다.

이 문제를 집단 차원과 개인 차원에서 함께 생각해보

○○○ 쿤데라는 여러 작품과 인터뷰를 통해 자기 정체성을 '기억의 총합'이라고 말하면서, 큰 세력이 작은 세력의 민족 정체성을 빼앗으려 할 때 '조직적인 망각'의 방법을 쓴다고 했다. 소련군의 프라하 침공 이후 자신이 교수직에서 쫓겨나고 출판을 금지당하는 등 모국인 체코슬로바키아를 비롯한 동유럽 민족들의 집단-에고가 '조직적인 망각'의 위협에 놓였다고 봤다.

게 만드는 한 가지 사례를 제시하자면, 작가 겸 배우 마야 안젤루는 자서전에서 흑인 중고등학교를 졸업할 때를 이렇게 회고한다. 그 자리에서 한 교육위원이 무심코 인종주의적 연설을 하는 바람에 학생과 교사 들은 수치심을 느끼며 침묵에 빠진다. 그때 안젤루의 급우 한 명이 노래를 부르기 시작한다. 모두가 '흑인 국가'로 여기던 노래로, 노랫말도 가락도 흑인이 만든 것이었다.○ 안젤루는 이렇게 쓴다. "오, 유무명의 흑인 시인들이여, 경매에 부쳐진 당신들의 고통을 보며 우리가 얼마나 끈질기게 버텨왔던가? (……) 만약 우리가 비밀을 드러내길 아주 좋아하는 사람들이라면 우리 시인들을 추모하는 기념물을 세우고 제물을 바쳤을 테지만, 노예 제도는 우리의 그런 약점을 치유했다. 우리는 우리 시인들(설교자와 연주자와 블루스 가수도 포함된다)의 헌신과 맺는 정확한 관계 속에서 살아남는다고 말하는 것만으로도 충분하다."[23] 수족의 원로들은 부족의 신성한 파이프를 블랙 엘크에게 건네면서 "만약 사람들에게 중심이 없다면 사라질 것"이라고 경고했다. 부족 사람들 사이에서 일어나는 의례적인 선물 순환이 그 부족의 생명력을 보존해주듯, 어떤 민족의 예술이든지 그것이 그들이 가진 정신의 진정한 발산이라면 주민들의 삶에 대한 보증인이 되어줄 것이다.

7장에서 나는 옛날 고리대금을 가리켜 '계산되지 않은

○ 제임스 웰던 존슨이 쓴 시에 동생인 J. 로저먼드 존슨이 곡을 붙인 노래 「모두 소리 높여 노래하라」(Lift Every Voice and Sing)를 가리킨다.

선물-증식을 계산된 시장 이익으로 전환한 것'이라고 했다. 이제 그 생각을 다른 두 가지 생각과 연결할 때가 되었다. 첫째, 사용가치를 '어떤 사물을 사용하고 그것을 자신의 일부로 만들 때 느끼는 가치'라 정의하고, 교환가치는 '사물을 비교하고 그것을 자신으로부터 떼어놓을 때 그것에 부과하는 가치'라고 한다면, 사용가치가 교환가치로 바뀌는 데에는 옛날 고리대금과 유사한 점이 있다. 둘째, 여기에는 심리적으로도 비슷한 변화가 일어난다. 즉 통합적 힘에서 에너지를 빼내 분석적 또는 반성적 힘에 재투자하는 데에는 고리대금의 정신과 관련 있는 무언가가 작용한다.

　이 세 가지가 동일한 생각이라고 주장하려는 것은 아니다. 다만 나는 두 집단으로 나뉠 수 있는 서로 연계된 생각들을 가지고 작업을 해나가면서 이들 사이의 특정한 관계를 기술하려 애쓰고 있다. 한편에는 상상력, 통합적 사고, 선물 교환, 사용가치, 선물-증식이 있으며 모두 에로스 또는 관계, 묶기, '하나로 변하기'라는 공통 요소로 연결된다. 다른 한편에는 분석적 또는 변증법적 사고, 자기성찰, 논리, 시장 교환, 교환가치, 대출에 대한 이자가 있으며 모두 로고스 또는 부분들로 분화되는 성질을 공유한다.

　이 두 가지 축, 그러니까 합침과 쪼갬 가운데 어느 쪽도 다른 쪽보다 더 중요하거나 강력하지 않다. 다만 각각 자기 영역이 있고 더 우세해지는 때가 있을 뿐이다. 둘 사이에

균형을 이루기가 불가능하지는 않지만, 조화는 쉽게 깨진다. 근대의 고리대금이 그러하다. 교환가치가 지나치게 확장되어 모든 사용가치를 파괴할 때가 있다. 시장의 헤게모니로 인해 선물 교환의 가능성이 훼손될 수 있고, 분석적 인지의 과대평가로 통합의 힘이 파괴될 수도 있다. 노래가 자의식 때문에 침묵할 수 있고, 상상의 풍부함이 논리의 희소성에 패할 수도 있다. 이 모든 것을 고리대금 정신의 근대적 아바타로 이해한다면, 고리대금의 정신에 에즈라 파운드가 왜 그토록 집착했는지 이해할 수 있는 상황에 이르렀다(그럴 때가 되었다)고 할 수 있을 것이다. 고리대금에 대해 그가 초기에 쏟아놓은 불평은 같은 시기 예술에 지나치게 분석적이거나 추상적인 사고가 투입되는 데 퍼부은 불평과 깊은 관련이 있다. 마르크스의 제안대로 "논리는 정신의 돈"[24]이라고 말한다면, 그 필연적인 결과로서 "상상은 정신의 선물"이라는 말도 덧붙일 수 있을 것이다. 그랬을 때 다른 식으로는 유용할 수도 있는 로고스의 적용이 상상에 상처를 입힐 때도 있을 것이고, 돈의 정신이 선물의 정신을 파괴할 때(이 주장을 사회로 옮겨 적용하면, 문화가 예술작품 속에 품고 있는 선물을 시장의 정신이 파괴할 때)도 있을 것이다.

예술의 상업화가 초래한 결과를 다 열거하는 것은 이 장에서 다루는 범위를 넘어선다. 하지만 예술의 상업화는

여기서 개진되는 생각의 지속적인 배경이기 때문에, 그 이면에 있는 것들에 잠시 조명을 비춰보면 더 두드러져 보이는 무언가가 있을 것이다. 예술과 시장을 다룬 두 가지 새로운 뉴스가 일종의 대위법을 제공할 터인데, 첫 번째 기사는 오늘날 상업드라마가 어떻게 제작되는지를 자세히 알려준다.[25]

CBS TV에서 방영된 『하버드대학의 공부벌레들』의 프로듀서 로버트 톰슨은 "다른 프로듀서들이 '이 드라마가 지금 방영되는 프로 중에 최고'라는 편지를 보내오는 것은 참 아이러니하다"고 말한다.

만약 그런 찬사가 시청률로 환산될 수 있다면, 『하버드대학의 공부벌레들』이 평균 시청률 19퍼센트로 닐슨 시청률 순위의 질퍽한 늪지대 밑바닥에 들러붙어 있지는 않을 것이다.

『하버드대학의 공부벌레들』에 시청률을 수혈하기 위해 CBS는 ABC 방송의 간판 시트콤에서 떨어진 시간대로 5주 동안 방송시간을 옮겼다. 그리하여 비교적 약한 프로그램과 맞붙는 금요일 밤 오후 10시에 방영될 예정이다.

(……) 지난 9월 『하버드대학의 공부벌레들』이 전파를 탔을 때, 전국의 TV 평론가 대다수는 "TV에서 성공

을 거두기에는 너무 좋은 드라마다. 부디 살아남아 줬으면……" 하고 감상적인 탄식을 내뱉었다. 이 말은 법대 1학년생들과 폭군 교수의 이야기를 다룬 이 드라마의 스타일과 교양 수준만을 두고 한 이야기가 아니었다. CBS가 『하버드대학의 공부벌레들』을 ABC의 간판 프로그램과 맞서는 화요일 오후 8시에 배치했다는 사실에도 움찔했던 것이다.

"그들은 확실히 우리를 죽음의 골목으로 내몰았다." 『하버드대학의 공부벌레들』을 제작한 20세기폭스 회장 살코비츠는 이렇게 말했다.

요즘 TV의 경제학으로 보면 『하버드대학의 공부벌레들』이 살아남은 것은(심지어 이렇게 오랫동안) 더없이 이례적이다. 살코비츠는 "만약 『매시』MASH가 올해 방영을 시작해서 예전처럼 낮은 시청률을 기록한다면 시즌 도중에 하차할 것"이라고 덧붙였다. 지금은 TV 사업 경영자들이 너무 경직된 상태로 변했다. 그 사이 경제가 변했기 때문이다. 한때는 모두가 광고효율성지표(CPT)에 죽고 살았다. 시청자가 줄어들수록 CPT가 올라갔다. 하지만 이제는 CPT는 문제가 되지 않는다.

"몇 년 전에 방송사들은 분당 광고 가격을 올리는 방법으로 CPT를 올리면서 엄청나게 걱정했다. 하지만 그렇게 해도 광고주들이 크게 개의치 않는다는 사실

을 알게 되었다. 비슷한 시기에 텔레비전은 판매자의 시장이자 특정 상품(차량, 맥주, 대량생산 식품과 비누 등)을 위한 가장 바람직한 광고 매체가 되었기 때문이다."

이제 광고주들은 보통 방송 프로그램에 붙는 30초 광고에 45,000달러를 낸다. 시청률이 매우 높은 프로그램에 붙는 광고는 9만 달러다. "따라서 한 프로그램이 1년간 방영된다고 할 때 시청률 1퍼센트의 가치는 280만 달러가 되었다"고 살코비츠는 말한다. "판돈이 너무 커진 나머지 월드시리즈 야구경기처럼 되었다. 보통은 투수를 한 번 교체하겠지만 월드시리즈 경기에서는 투수를 서너 번씩 교체한다."

실제로 CBS는 그전에 ABC 코미디 프로에 맞서 다른 투수들을 여러 명 기용했지만 결과는 끔찍했다. 대부분이 뼈도 못 추렸고, 경찰견을 다룬 30분짜리 시리즈물인 『샘』만이 『하버드대학의 공부벌레들』보다 제법 높은 시청률을 기록했다.

두 번째 뉴스 기사는 예술가 개인이 겪는 비슷한 문제를 다룬다.[26]

사업은 엉망인 데다 건강도 점점 나빠지면서 손마저

극심하게 떨려 종이에 서명조차 제대로 할 수 없는 상황에서도, 살바도르 달리는 자신의 삶이 빠져든 혼란 속에 어떤 질서를 부여하려 애쓰고 있었다.

(……) 그러나 자율적이지만 모호하게 조직된 재정 상황을 스스로 개척해보려는 그 예술가의 11시간에 걸친 노력은, 달리 자신을 수백만 달러 규모의 고수익 산업으로 바꿔놓은 가계약과 유령회사들의 글로벌 네트워크를 파괴할 것처럼 보였다.

(……) 이런 무정부주의적 상황에는 달리에게도 책임이 있었다. 세계 각국에 있는 수많은 믿을 만한 정보원에 따르면, 달리는 수년간 빈 종이에 서명을 해왔다. 기분이 좋을 때는 이 얼마나 손쉽고도 수익성 좋은 일이냐며 즐겁게 농담까지 하면서. 파리의 집행관(일종의 공증인)이 서명한 공문에 따르면, 달리는 1973년 5월 3일 모리스 호텔에서 총 346킬로그램에 이르는 백지 4천 장에 서명했다. 1974년에는 프랑스 관세청 소속 경찰이 안도라로 진입하는 작은 트럭을 세우고 보니 달리가 서명한 백지 4만 장이 실려 있었던 적도 있다.

(……) 이 초현실주의 화가의 서명이 적힌 무수한 백지 더미가 현존하는 달리 석판화의 가치에 주는 영향은 어마어마하다. 최근 캘리포니아와 캐나다, 이탈리아에서 달리의 위작으로 알려진 석판화들이 수면 위로 떠

오르면서 조명을 받았다. 과거 달리와 어울렸던 한 동료는 달리가 '좋은 날'에는 한 시간에 1,800장도 서명을 했는데, 그가 단숨에 서명을 휘갈기면 조수 세 명이 종이를 재빨리 옮기는 식으로 거들었다고 회고했다. (……) [그림의 복제품을] 구입한 프랑스 예술계의 한 거물은 이것을 두고 달리의 서명을 넣고 금가루를 뿌려서 값나가 보이게 만든 컬러 사진이라고 묘사했다. 이 복제품은 파리에서 750프랑(약 153달러)에 팔린다.

여기서 내 주장의 범위를 너무 확대하고 싶지는 않다. 선물 정신의 파괴는 새로운 것도, 자본주의에만 특별한 것도 아니다. 모든 문화와 모든 예술가는 선물 교환과 시장 사이 그리고 예술의 자기망각과 상인의 자기확대 사이의 긴장을 느껴왔으며, 그 긴장을 어떻게 풀 것인가 하는 문제는 아리스토텔레스 이래로 계속된 논쟁의 주제였다.

하지만 문제의 몇몇 측면은 근대적인 것이다. 에로스와 로고스는 대중사회에서 확실히 새로운 관계를 구축했다. 『자본론』의 서두를 장식한 마르크스의 주목할 만한 상품 분석은 19세기에 나타난 것이지 그 이전이 아니다. 그리고 우리가 20세기에 목도하는 예술의 착취는 전례 없는 일이다. 라디오와 TV, 영화, 음반 산업이 노래와 드라마를 상업화하는 방식은 완전히 새로운 것이며, 이제는 모든 예술

이 그들의 '대형 금융거래'가 생산하는 대기 속에서 숨을 쉬어야 한다. 『하버드대학의 공부벌레들』은 TV 역사상 가장 좋은 프로그램인지는 몰라도 거액이 지속적으로 지원되지 않으면 살아남지 못하는 부류의 창작물이다. 그런 상품 예술이 우리의 선물/재능을 규정짓고 통제하도록 허용하면 할수록 우리는 개인으로나 사회 전체로나 받은 선물이 적어지는/재능이 줄어드는 상태가 될 것이다. 예술의 진정한 거래는 선물 교환이기에, 그런 거래가 자기 나름의 조건에서 진행될 수 있어야 우리는 비로소 선물 교환이 낳는 결실의 상속자가 된다. 이때 우리가 상속받는 것은, 사용하는 한 비옥함이 고갈되지 않는 창조적 정신, 모든 에로틱한 교환의 표시인 풍요의 느낌, 변화의 매개로 봉사할 수 있는 작품들로 가득한 저장고다. 또한 우리가 살아갈 만한 세계라는 감각, 다시 말해 공동체든 인간이든 자연이든 신들이든 우리가 선물의 원천이라 여기는 모든 것과 연대하고 있다는 감각을 물려받는다. 그러나 예술이 순전히 상업적인 사업으로 바뀐 곳에서는 이런 결실 가운데 어떤 것도 우리에게 오지 않는다. 닐슨 시청률이 선물 받은/재능 있는 사람의 실현된 선물/재능이 시민의 삶을 보증하는 그런 문명으로 우리를 이끌지는 않을 것이다. 금가루 장식이 우리 인간 종의 게니우스를 자유롭게 풀어주지는 않을 것이다.

다른 위도, 다른 계절을 오가며 뉴욕과 보스턴, 필라델피아, 신시내티, 시카고, 세인트루이스, 샌프란시스코, 뉴올리언스, 볼티모어 같은 도시의 군중을 바라볼 때면—이 기민하고 격렬하며 선량하고 독립적인 시민·기계공·사무원·젊은이의 끝없는 무리와 뒤섞일 때면, 이 많은 사람이 너무나 싱그럽고 자유롭고, 너무나 사랑스럽고 자랑스럽다는 생각이 들면서 특별한 외경심에 휩싸인다. 우리의 천재와 재능 있는 작가와 연설가 가운데 지금껏 이들에게 진정으로 말을 걸거나, 이들에게 어떤 이미지를 불러일으키는 작품을 단 하나라도 만들었거나, 또는 이들의 중심에 있는 정신과 개성을 흡수한 이는 극히 드물거나 아무도 없었다는 사실에 실의와 함께 놀라움을 느낀다. 그 결과 지금까지도 가장 높은 수준에서는 천재와 재능이 전혀 알려지지도 표현되지도 못한 채 남아 있다.

강한 통치권은 몸을 지배하지만, 그보다 더 강한 통치권은 정신을 지배한다. 우리의 지성과 공상을 채워왔고 지금도 채우면서 기준을 제시하는 것은 아직도 우리에겐 이질적이다. (……) 단언컨대 나는 이 땅 저변에 가득한, 말은 없지만 늘 꼿꼿하게 살아 있는 의지와 특유의 열망을, 그것과 유사한 정신 속에서 정면으로 마주한 이는 작가든 예술가든 강연자든 그 누구도 여

태 단 한 명도 본 적이 없다. 저 점잔 떠는 하찮은 인간을 미국 시인이라 부르는가? 저 영원토록 계속되는, 가치라고는 거의 없는, 급조된 작품을 미국의 예술, 미국의 드라마와 취향과 시라고 부르는가? 서부 저 멀리 어느 산꼭대기에서 울려 퍼지는, 이 나라의 진정한 천재의 비웃음 소리가 내 귀에 들려오는 듯하다.

 ✍ 월트 휘트먼[27]

9장

휘트먼의 초고

무덤 위의 풀잎

나는 『풀잎』이라는 놀라운 선물의 가치를 못 알아볼
만큼 눈먼 사람이 아닙니다.

 ✑ 에머슨이 휘트먼에게 보낸 편지[1]

내 생각에 풀잎은 한결같은 상형문자 같다.

그러니까 넓은 곳에서나 좁은 곳에서나 똑같이 돋아
나고,

흑인 사이에서도 백인 사이에서처럼 자라며,

(……)

내가 그들에게 똑같은 것을 주고, 똑같은 것을 받는다

는 뜻이다.

🖋 「나 자신의 노래」2

1847년 당시 스물여덟 살의 월트 휘트먼은 음식에 관한 짤막한 상상을 공책에 기록했다. "배가 고파서 마지막 남은 돈으로 약간의 고기와 빵을 사 먹었다. 그 맛을 다 즐길 만큼 식욕이 넘쳤다. 그런데 곁에서 갑자기 인간인지 야수인지 모를 굶주린 얼굴이 유령처럼 나타났다. 그는 한 마디 말도 없다. 지금 내가 나의 것과 그의 것을 따져야 하는가? 나의 열정은 고작 오징어나 조개 정도밖에 안 되는가?"3

그러면서도 사실 그는 자신의 끼니를 나누고 싶은 욕구는 느끼지 않는다. 그저 배가 고플 뿐이다. 사람이 자기 위장에 음식을 주는 것을 금지하는 법은 없다. "그렇다면 내가 한입 한입 입술 사이로 넣고 씹을 때마다 내 입술 위에서 스스로 균형을 맞추고, 주님의 손가락 관절과 씨름하는 것은 무엇인가? 만약 내 배가 승자라면…… 아무것도 모르고 내 식도 아래로 내려간 음식을 따라가서 불을 붙여 내 안에서 자아낸 것은 무엇인가? 바보야! 너는 탐욕에게 먹을 것을 주고 나를 굶길 테냐? 하며 마치 화난 뱀처럼 쉿 소리를 내는 것이 내 영혼이 아니라면 무엇인가?"

내 머릿속에 서방 기독교의 초기 성인인 투르의 성 마

르티노 이야기가 떠오른다. 로마 군대에서 복무하려는 계획을 품고 있던 젊은 마르티노는 헐벗은 거지를 발견하고 자신의 망토를 반으로 찢어 건넨다. 그리고 다음 날 밤, 그가 준 망토를 두른 그리스도를 보게 된다. 우리 시야 밖에는 거지 모습을 하고 나타나는 정령들이 있다. 그럴 때 우리가 그들에게 베푼 것은, 그들을 전경으로 끌어와 우리와 연결되게끔 한다. 휘트먼의 가장 위대한 시「나 자신의 노래」는 자신의 상상 속 배고픔의 '굶주린 얼굴'을 초대하는 것으로 시작된다. 그는 그의 영혼에게 이야기한다. "풀 위에서 나와 같이 빈둥거리자…… 네 목구멍의 마개를 풀어라 (……) 오직 내가 좋아하는 자장가, 너의 콧노래만을 울려라."[4]

어떤 방식으로든(어떤 방식인지는 기록되어 있지 않다) 그는 영혼에게 빵을 주었다. 영혼은 거지나 야수가 아닌, 연인으로 그에게 다가왔다. 그러고선 그를 풀잎 위에 뻗게 하고 그의 몸 안으로 들어갔다. 이내 영혼은 목구멍을 열고, 노래를 부르기 시작했다.

휘트먼은 1819년 대가족의 식구로 태어났다. 아버지는 독립적인 영혼을 지녔던 듯하며, 토머스 페인의 추종자이자 반골 기질이 강한 퀘이커교도였다. 한때는 롱아일랜드의 농부였지만 가족과 함께 브루클린으로 이주하고 목수로 전향해 노동자 계급 가족이 사는 평범한 집을 지었다. 큰돈을 벌어본 적은 한 번도 없었다. 휘트먼 가족은 아버지가 지

은 집에서 집으로 이사를 다녔는데, 주택담보대출을 갚느라 집은 완성되는 대로 팔렸다. 휘트먼도 열한 살부터 일을 하기 시작했다. 처음에는 변호사의 사환으로, 이어 인쇄소 견습생으로 일했다. 당시의 많은 인쇄업자처럼 그도 저널리즘에 관심을 키워갔다. 10대 후반에는 몇 년 동안 학교에서 교사로 일했다. 1840년대에는 뉴욕과 인근 지역 신문사에서 글을 쓰고 편집을 하면서 어느 정도 성공을 거두기도 했다. 그는 감상적인 소설과 전통 시를 썼다.

　이런 인생에서 수수께끼 같은 사건, 적어도 놀랍다고 할 만한 사건이 터진다. 1855년, 그전까지만 해도 평범했던 이 작가가 내용과 양식에서 모두 주목할 만한 시집 『풀잎』을 출간한 것이다. 휘트먼의 인생에 일어난 이런 전환을 두고 여러 이야기가 있다. 어느 골상학자를 찾아갔다가 영감을 얻었다, 모두가 에머슨에게서 도용한 것이다, 뉴올리언스로 가는 여행 도중에 사랑에 빠졌다, 영웅에 관한 칼라일의 글을 한창 읽고 있었다, 조르주 상드의 소설에 나오는 현대판 헤르메스 트리스메기스투스○에 빠져들었다 등등.[5] 뉴올리언스의 연애 사건 말고는 모두 어느 정도는 진실이다. 휘트먼 사후에 친구 모리스 버크가 또다른 설명을 내놓았는데, 1853년 6월 서른다섯 살의 휘트먼이 어떤 각성과 재탄생, '우주적 의식'의 순간을 체험했다는 것이었다. 버크의 주장에 휘트먼은 가타부타 말이 없지만, 「나 자신의 노

○ 그리스 신 헤르메스와 이집트 신 토트가 결합된 신적인 존재.

래」5장에서 비슷한 자기통찰의 순간을 묘사하고 있긴 하다. 자신의 영혼을 일깨운 그는 영혼에게 이렇게 말을 건다.

언젠가 그토록 투명했던 여름 아침 우리가 함께 누워 있던 모습을 나는 기억한다,
너는 네 머리를 내 엉덩이에 비스듬히 내려놓고서 부드럽게 돌아 내 위로 올라왔고,
내 가슴뼈에서부터 셔츠를 벌리고는, 너의 혀를 다 드러난 내 가슴에 밀어넣었고,
내 턱수염을 느낄 때까지, 내 발을 잡을 때까지 뻗고 또 뻗었지.

순식간에 일어나서는 내 주변에 평화와 이 땅의 모든 논쟁을 통과하는 지식을 퍼뜨렸지,
또 나는 안다, 주님의 손이 나 자신의 약속임을,
또 나는 안다, 주님의 영이 나 자신의 형제임을,
또 지금까지 태어난 모든 남자는 또한 나의 형제이며,
여성은 나의 자매이고 연인임을,
또 창조의 골자는 사랑임을,
또 무한한 것은 뻣뻣하든 늘어졌든 들판의 풀잎이며,
또 그 아래 조그만 우물 안 갈색 개미들이며,
또 벌레가 우글거리는 울타리의 이끼 낀 곰팡이, 돌무

더기, 딱총나무, 우단담배풀과 자리공임을.[6]

자아와 영혼 사이의 이런 혼입, 이런 사랑 행위가 실제로 일어났는지 아니면 상상 속의 일이었는지는 중요하지 않다. 다만 어느 쪽으로든 이야기를 시작할 수 있다. 우리에게는 이미 두 가지 선물이 있다. 이어진 사건들을 보면 휘트먼이 자신의 영혼에게 빵을 나눠주자 영혼은 답례선물로 자신의 혀를 주었음을 짐작할 수 있다. 그들의 거래는 앞에서 기술한 로마인과 그의 게니우스 간의 거래, 한 사람과 그의 수호 정령 간의 내적 주고받기와 정확히 일치한다. 하지만 이 경우 그 사람은 시인이고 정령은 시인의 영혼이다. 이 거래에 대한 휘트먼의 설명은 선물 받은/재능 있는 사람의 창조 신화를 뒷받침한다. 선물의 순환 속에서 휘트먼은 시인이 된다. 달리 표현하면, 완결된 주고받기를 통해 그는 이어지는 선물 거래를 끊임없이 이용할 수 있는 존재 방식으로 진입한다.

휘트먼이 말한 배고픔의 환상은 그 뒤에 나오는, 기저의 긴장 속에서 이뤄지는 영혼과의 성교에 대한 모든 설명과는 다르다. 그의 각성의 순간과 함께 시작된 선물 받은/재능 있는 상태에 관해 우선 말할 수 있는 한 가지는, 이러한 긴장, '내 것 네 것을 따지는 말'은 사라진다는 것이다. 선물 교환은 에로틱한 거래이며 자신과 타인의 결합이다.

따라서 선물 받은/재능 있는 상태는 에로틱한 상태이다. 그 속에서 우리는 기저에 있는 사물의 통일성을 감지하고 그에 참여한다. 독자들은 통일성에 대한 휘트먼의 보다 과감하고 추상적인 주장에서 강렬한 느낌을 받을 수 있다. "나는 그저 선의 시인이 아니다,/ 또한 나는 악의 시인도 거절한다."[7] 하지만 휘트먼이 진입한 상태의 진정한 핵심은 그의 주의와 애착의 범위에 있다.

> 나는 (……) 다른 무엇이 아니라는 이유로 거북을 가치 없다 말하지 않는다,
> 또한 숲의 어치는 음계를 공부한 적 없지만 내게는 너무나도 어여삐 지저귄다,
> 또한 밤색 암말의 자태는 내가 하는 바보짓을 부끄럽게 만든다.[8]

휘트먼의 유명한 작품들을 읽다 보면 독자의 마음속에도 그의 평정이 깃든다. 그럴 때 모든 창조물은 저마다 매혹적으로 보인다. 모든 것에 관심을 갖고 만물을 보는 시인의 눈길은 너무나도 넓게 퍼져 있어, 우리 안에 있던 차별의 감각은 이내 쓸모를 잃고 뒤로 물러나는 대신 만물을 관통하는 근본 원리를 느낄 수 있는 부분이 앞선다.

목수가 널빤지를 손질하면, 막대패의 혀는 거칠게 올라가는 혀짤배기소리로 휘파람을 분다,
결혼한 사람들이나 하지 않은 아이들이나 모두 추수감사절 만찬을 위해 집으로 내달린다,
항해사는 킹핀을 잡고서 강한 팔뚝으로 배를 기울이고,
고래잡이배 안의 동료는 단단히 준비하고 서 있다, 긴 창과 작살도 채비를 마쳤다.
(……) 실 잣는 소녀는 큰 물레바퀴의 콧노래에 맞춰 물러났다 나아갔다 한다,
농부는 한가로운 일요일 산책을 하다 목책 옆에서 걸음을 멈추고 귀리와 호밀을 바라본다,
미치광이는 마침내 확진되어 정신병원으로 옮겨진다,
(그는 더이상 어머니의 침실 안 아기침대에서처럼 잠들지 못하리라)……9

휘트먼은 모든 위계를 잠재운다. 그는 삶이 이동하는 곳이라면 어디든 주의를 기울인다. 앞에서 이야기한 윤리의 등급에 대한 딜레마, 즉 가라앉는 구명보트에서 가족 중 누구를 밀어낼지 결정하는 문제에 휘트먼은 아무런 도움이 되지 않을 것이다. 모든 것은 존재한다는 이유만으로도 동등한 가치를 지닌다. 대통령이든, 똥덩어리를 굴리는 쇠똥

구리든 상관없다. 우리 대다수가 대부분의 시간에 매달리는 다툼과 계산, 그러니까 이것 또는 저것으로 충분한지, 이 연인인지 저 연인인지, 이 와인인지 저 영화인지 이 바지인지 하는 문제는 제쳐둔 채 우리는 느긋해진다.

> 나방과 물고기알들이 제자리에 있고,
> 내가 보는 밝은 태양들과 보지 못하는 어두운 태양들이 제자리에 있고,
> 만질 수 있는 것들이 제자리에 있고, 만질 수 없는 것들이 제자리에 있다.[10]

이런 상태에 한번 들어선 휘트먼의 정신은 가치를 계산하거나 사물을 뿔뿔이 쪼개는 부분 속으로 다시는 끌려 들어가지 않으려 한다. 그는 우리가 '구분하는 뇌'라 부를 수 있는, 또는 그가 새로 맞아들인 영혼과 다시 분리되게 할지도 모르는, 또는 (휘트먼의 전형적인 통일체들을 늘어놓자면) 남자를 여자와 구분하고, 인간을 동물과 구분하고, 부자를 빈자와 구분하고, 영리한 자를 우둔한 자와 구분하고, 현재를 과거와 미래와 구분할지도 모르는 그 어떤 정령과의 거래도 거절한다. 「나 자신의 노래」 도입부로 향하는 놀라운 구절에서 휘트먼은 자신의 각성을 만족스러워하며 수사학적 질문을 던진다.

포옹을 하고 사랑을 하는 잠친구bed-fellow는 내 곁에서
밤새 잠을 자고는, 날이 새면 조용한 발걸음으로 물러
난다,
흰 수건으로 덮인 바구니들을 내게 남긴 채, 그것들의
풍요로움으로 집은 부풀어오른다,
나는 받아들임과 깨달음을 미룬 채, 내 눈에다 대고 이
렇게 소리 질러야 할까,
길을 따라 뒤를 좇던 시선을 돌려,
당장 1센트까지 틀림없이 내게 계산해 보여달라고,
정확히 하나의 가치 그리고 정확히 둘의 가치, 이중 어
느 것이 앞서는가?[11]

　　이 시의 초판에서, 시인의 침대를 함께 쓰고 부풀어오
르는 반죽 바구니들을 남기고 떠나는 이는 하느님이다. 초
기 노트를 보면, 휘트먼은 다양한 영웅들(호메로스, 콜럼버
스, 워싱턴)을 떠올리며 "그들 중 아무도 (……) 내 위장이
충분하고 흡족하다고 말하지 않는다. 오직 그리스도만이
예외다. 그분 한 분만 향기 나는 빵을 가져다주시는데, 그것
은 늘 내게 활력을 주고, 늘 신선하고 풍족하며, 늘 나를 반
기고 나에게 베푼다."[12] 굶주리던 환상에서 나온 빵과 마찬
가지로 이 빵은 하나같이 (신-연인god-lover이 영혼에게 주
는) 선물이다. 휘트먼은 연인에게 '향하던 시선을 돌려' 가

치를 계산하거나 바구니에 담긴 것이 통밀인지 호밀인지 알려고 들면 그 선물을 잃게 될 것임을 감지한다.

> 최선을 보여주고 그것을 최악으로부터 구분하며 나이는 나이를 성가시게 한다,
> 사물의 완벽한 적합과 평정을 알고서, 그들이 토론하는 동안 나는 침묵하며, 멱 감으러 가고, 스스로를 칭찬한다.[13]

구분하기를 포기하면서, 휘트먼은 모든 질문과 논쟁(그가 '수다'talk라 부르는 것)까지 그만둔다. 그가 입을 다물었다는 뜻이 아니다. 그는 단언하고 찬양한다. 그러나 구분하는 정신이 쉬지 않고 던지는 성가신 질문들 앞에서 그의 입은 봉인돼 있다. 휘트먼은 에머슨을 향한 서문에 이렇게 썼다. "나는 완벽한 믿음을 가진 사람입니다."[14] 믿음은 묻지 않는다. 아니, 좀더 정확히 표현하면, 믿음은 질문에서 생겨나는 여파이긴 하나 답을 하는 것이 아니라 의심을 멈추는 것이다. 질문하는 행위 자체가 믿음을 미루거나 막는다는 것이 오랜 지혜이다. 불교 경전을 보면 한 수도승이 부처에게 가서는 자신의 질문에 답하지 못하면 종교적 삶을 포기하겠다고 말한다. 세상은 영원합니까, 그렇지 않습니까? 성인은 죽은 후에 존재합니까, 존재하지 않습니까? 영

혼과 몸은 같습니까, 별개의 것입니까? 이 모든 질문에 부처는 어느 쪽에도 답하지 않겠다고 말한다. 왜냐하면 그것들은 "교화와는 관계없는 질문"이기 때문이다.[15] 15세기 신비주의 시인 카비르의 시 두 행도 같은 이야기를 한다.

죽음 없는 삶의 대해를 지나 떠다니는 기분을 맛보자
나의 모든 질문은 잦아들었다.
나무가 씨앗 속에 존재하듯이, 우리의 모든 질병 또한
이런 질문들에서 나온다.[16]

『풀잎』에서 휘트먼은 자신의 삶에서 완벽한 믿음을 느낄 수 없었던 시기를 여러 번에 걸쳐 이야기한다. 한 시에서는 "나 또한 내 안에서 기묘하게도 급작스레 질문들이 솟구치는 것을 느꼈다, 나 또한 오랜 모순의 매듭을 짰다"라고 독자에게 털어놓는다.[17] 사랑에 관한 시 한 편은 휘트먼의 의문이 어떤 내용인지 시사하며, 어떻게 잠잠해졌는지도 말해준다. 「창포」라는 제목 아래 모은 시들은 휘트먼의 용어로 '남자들을 위한 우정의 열정'과 '점착성, 남자다운 사랑'을 다루고 있다.[18] 그것들은 의심할 여지 없이 1850년대 후반 휘트먼과 한 남자의 좌절된 연애에 관한 때로는 솔직하고 때로는 베일에 가려진 기록이다. 「보이는 것들에 대한 끔찍한 의심에 관하여」라는 제목의 시는 그가 '사물의 평

정'을 느끼지 못할 때 겪는 의심들을 나열한다.[19]

>……우리는 착각 속에 있을 수 있음을,
>어쩌면 의지와 희망도 결국에는 그저 추측일 수 있음을,
>어쩌면 무덤 너머 정체성도 그저 아름다운 우화일 수 있음을,
>어쩌면 내가 지각하는 것들, 동물, 식물, 사람, 언덕, 빛을 내며 흐르는 물도
>……그저 환영……일 수 있음을…….

그러나 카비르처럼 휘트먼은 그의 의심을 해소해줄 무언가를 찾았다.

>내가 사랑하는 그가 나와 같이 여행하거나 내 손을 잡고 오래 앉아 있을 때,……
>그때 나는 말할 수 없는 지혜로 채워지고, 침묵에 잠긴다, 나는 더이상 아무것도 필요 없다,
>나는 현상에 관한 질문이나 무덤 너머 정체성에 관한 질문에는 답할 수 없다,
>그러나 나는 걷거나 앉아 있거나 상관없이, 만족스럽다
>그가 내 손을 잡음으로 나는 완전히 충족되었다.

우리는 지금까지 휘트먼이 선물 받은/재능 있는 상태에 빠져드는 세 가지 상황을 보았다. 그의 연인이 그의 손을 잡을 때, 신-연인이 동침하고 그에게 부풀어오르는 반죽 바구니들을 줄 때, 그리고 영혼이 혀를 그의 가슴속으로 밀어넣을 때면 계산과 구분도 수다와 의심도 모두 그를 떠난다. 이 모든 경우에서 휘트먼의 몸은 변환을 낳는 도구라는 점에 주목하자. 그를 선물 받은/재능 있는 상태로 이끄는 성교는 빵과 혀의 거래, 손과 심장의 거래라는 육체적 거래다. 휘트먼은 전통적으로 '열광주의자'로 알려진 부류에 속한다. '열광적'enthusiastic이라는 말은 원래 신에게 사로잡히거나 신적인 계시에 의해 영감을 받는다는 뜻이었다. 마이나스와 바칸트○, 구약의 선지자와 신약의 사도 들이 열광주의자였으며, 보다 최근에는 셰이커 교도와 오순절파 Pentecostal 기독교도를 들 수 있다. 정령을 몸속에 받아들인 열광주의자들은 자신들의 영적인 지식을 육체 관계로 기술하고, '심장 속의 달콤한 타오름'이나 '황홀한 영혼'에 대해 거침없이 이야기했다. 지금까지 본 모든 사례가 보여주듯이 휘트먼도 예외가 아니다. 그는 자신의 몸을 자신이 믿는 종교의 성수반으로 여긴다.

> 만약 내가 한 가지를 다른 것보다 더 섬긴다면 그것은 나 자신의 몸, 또는 그 어느 부분의 펼쳐짐이리라.

○ 마이나스는 그리스 신화 속 술의 신 디오니소스의 여사제 또는 신도, 바칸트는 로마 시대로 옮겨온 술의 신 바쿠스의 여사제와 신도를 말한다.

반투명한 나의 거푸집 그것은 너이리라!

그늘진 선반과 휴식처 그것은 너이리라!

단단한 사내다운 보습 날 그것은 너이리라!

너는 나의 진한 피! 너의 우윳빛 줄기는 내 생명의 창
백한 후착유……

나의 뇌 그것은 너의 신비로운 뒤엉킴!

씻긴 창포 뿌리! 소심한 연못 — 도요새! 보호받는 알
한 쌍의 둥지! 그것은 너이리라![20]

주제는 물론 숨가쁜 어조만 보아도 열광주의자의 목소
리가 분명하다.◉

열광주의는 반복해서 오명을 썼는데, 단지 허풍으로만
가득하면서도(더 나쁜 경우에는 악의나 아집 또는 악마로
차 있을 때도) 정령으로 충만하다고 주장하는 자들이 늘 있
었기 때문이다. 열광주의자라면 정령이 가까이 있다고 느
끼며 정령의 힘을 소환하려 들 곳에서, 열광주의 비판자들
은 조심스레 자제하며 나아간다. "열광주의적 난폭함이 수
천 명을 살해했다"고 했던 비판자들의 경고는 옳았다.[22] 육
체의 열정은 비록 신이 불어넣은 것이라 해도 잘못에 빠지

◉ 휘트먼의 인생 궤적을 보면 보다 탈육체화한 영성 쪽으로 가
는 경향이 감지된다. 노년에 그는 『풀잎』은 몸에 대한 노래를 모
은 것이며, '종국에는 눈에 보이지 않는 영혼이 절대적으로 지배
한다'는 사실을 나타내는 두 번째 책을 집필하려 했다고 썼다.
하지만 그는 "그것은 내 능력을 넘어서는 일"이라면서 이런 말
을 덧붙였다. "육체적이고 육감적인 것이 (……) 나를 계속 사로
잡고 있는데, 아무래도 이로부터 완전히 벗어나기란 불가능할
것 같다……"[21]

기 쉽다. 열광주의적 종교를 경계하는 이들은 자신들의 영적인 지식이 보다 냉철한 이성의 빛에 의해 정화되는 쪽이 낫다고 여긴다.

1742년 여름, 매사추세츠주의 성직자 찰스 촌시는 '열광주의를 향한 경고'를 설파했는데, 우리가 휘트먼에게 접근하면서도 새겨들을 만하다. 이 설교문에 담긴 내용은 훗날 휘트먼을 겨냥해 출간되거나 발언된 경고들과 섬뜩할 정도로 유사하기 때문이다. 촌시가 활동하던 바로 그때, 분노로 이글거리는 기독교도 제임스 데이븐포트가 서부 매사추세츠주 숲에서 나타나 보스턴 신도들을 선동하기 시작했다. 그는 촌시와 같은 이 지역의 이신론자°들을 겨냥해 하느님의 말씀을 제대로 알지 못한다고 비난했다. 반면 촌시는 설교를 통해 신도들에게 열광주의의 전반적인 위험성을 알리며 특히 데이븐포트를 경계하라 경고했다. 그의 비판은 우리가 성경의 진정한 의미를 어떻게 알 수 있느냐는 질문으로 거듭 돌아간다. 어떤 두 사람이 제각각 말씀을 다르게 이해했을 때, 우리는 어떻게 진리를 확정지을 수 있을까? 촌시라면 서로 다른 견해들을 합리적 토론에 붙일 것이다. 그는 "아니, 이성적 사고를 사용하지 않는다면 성경에 적용할 수 있는 뜻이 다 똑같지 않겠는가?"라고 단언한다.[23] (열광주의자는 우리를 서로 다른 결론으로 인도하는 것이 바로 이성이라고, 영의 문제에서 우리는 내면의 빛을

○ 신이 우주를 창조하긴 했지만 관여는 하지 않고 우주는 자체의 법칙에 따라 움직인다고 보는 사상을 믿는 사람들을 말한다. 계시에 대한 맹목적 신앙보다 이성적 사고를 중시한다는 점에서 열광주의자와 대립한다.

따라야 한다고 답할 것이다. 열광주의자는 진실의 느낌sen-
sation을 기다린다.)

촌시는 신도들에게 그들 틈에 있는 열광주의자를 가려
내는 방법을 알려준다. 그런 사람의 첫 번째 신호는 이성적
으로 대화할 수 없다는 것이다. 그리고 대단히 흥미롭게도
나머지 신호들은 모두 몸과 관련된다. "얼굴 표정에 나타날
것이다", "대체로 보아 (……) 뭔가 거친 면이 있다", "이상
하게 혀가 풀려 있다", "느닷없이 (……) 몸을 부들부들 떤
다", "완전히 제정신이 아닌 상태로 (……) 엉뚱한 공상의
맹목적인 충동에 따라 행동한다."[24] 촌시가 경고하려던 바
는 한 사람의 몸에 '다른' 누군가가 들어가는 느낌, 바로 그
것이었다.

몸을 움직이는 정령과 그것을 예방하는 '이성적 사고'
간의 이런 이분법을 염두에 두고, 8장에서 다뤘던 주제를
다시 살펴보자. 즉 분석적 인지의 과대평가가 통합적 힘을
파괴하는 문제, 그리고 그와 관련해 시장 헤게모니가 선물
교환을 파괴하는 문제이다. 이신론자로서 이성적인 담론을
지지하는 것이나 떠는 몸을 보면 주의하라는 말을 보면 그
가 믿는 종교의 정신은 선물의 정신보다는 거래의 정신에
가깝다. 선물 교환에서는 선물이 타인에게 주어질 때 가치
를 상징하는 것이 선물의 몸에서 분리될 필요가 없다. 반면
현금 교환은 값어치의 실체에서 상징을 추상하는 것에 의

존한다. 농부는 값을 받기 전까지는 생산물을 건네지 않는다. 만약 현찰(또는 가게에서 수표나 신용카드)로 값을 받을 경우, 체화된 가치(밀과 귀리)는 상징적으로는 가치가 있지만 실질적으로는 무가치한 종이와 교환한 것이 된다. 물론 시스템이 작동하는 한 상징들도 유통될 수 있고, 농부는 그것을 언제든지 실물로 되바꿀 수 있다. 시장 교환에서는 물론 추상적 사고에서도 이와 같이 대상으로부터 상징을 분리해야 할 필요가 있다. '실제' 분석대상을 암호로 바꾸지 않으면, 고도로 추상적인 형태의 인지작용인 수학은 진행될 수 없을 것이다. 우리가 사과와 오렌지를 상징적인 부로, 그리고 상징을 다시 사과와 오렌지로 바꿀 수 없다면 현금 시장이 작동할 수 없는 것처럼 말이다.

추상적 사고와 시장 교환 간의 이런 유사성이야말로 촌시의 '합리적' 이신론(또는 그것의 직계 후손인 유니테리언파와 초월주의)이 역사적으로 중상류층 및 지식인층과 어울려온 이유로 보인다. 현금 교환과 선물 교환의 관계는 이성과 열광주의의 관계와 같다. 오래된 농담을 하나 해보겠다. 유니테리언 신도가 갈림길에 이르러보니 표지판 하나는 천국을, 또 하나는 천국에 관한 토론을 가리키고 있었다. 유니테리언파는 토론 쪽으로 간다. 열광주의자는 물론 자신의 영적 지식이 토론될 수 없는 것임을 안다. 그것은 지적으로 받아들여질 수 있는 것이 아니기 때문이다. 휘트먼

과 마찬가지로, 열광주의자는 증언할 뿐 논쟁하지 않는다. 열광주의 종교의식은 말보다는 몸을 포함하는 경향이 있다. 참석자들은 춤을 추고 노래를 하며, 몸을 흔들고 떤다. 하지만 부자들의 교회에서는 아무도 무아지경의 춤을 추지 않는다. 방언도 하지 않고, 기독교 열광주의자들처럼 각성의 몸짓으로 손을 쳐들지도 않는다. 부자들은 일요일에 몸 안에서 영의 움직임을 많이 느낄수록 월요일에 현금으로 하는 사업이 힘들어지겠다고 생각하는 듯싶다. 그들로서는 신도석에 앉아서 설교를 듣고 있는 편이 낫다. 촌시 같은 사람들이 발전시킨 유니테리언주의는 열광 속의 분방한 상상은 요구하지 않았다. 다른 사람들이 이미 지적했듯이 그것은 보스턴의 상인들이 편히 여길 만한 종교였다.

열광주의에 관한 이런 이야기들을 제시하는 이유는 휘트먼의 선물 받은/재능 있는 상태를 기술하는 데 '신체적인 앎'의 요소를 도입하기 위해서이기도 하지만, 휘트먼을 그가 살았던 시대 정신 속에 자리매김하려는 목적도 있다. 우리는 휘트먼을 '에머슨의 열광주의자 버전', '몸을 가진 에머슨'이라고 말할 수 있을 것이다. 이 콩코드의 현자○는 머리를 아주 짧게 친 이신론자와 목에 털이 무성한 휘트먼의 중간쯤에 서 있다. 에머슨이 유니테리언파를 떠난 것은 분명했지만, 그의 정신은 자신이 휘트먼에 앞서 형상화해 보인 열정과 촌시의 신중함이 묘하게 뒤섞인 상태였다. 그가

○ 19세기 중엽 미국 매사추세츠주 콩코드를 중심으로 한 지식인들 사이에서 지도적 인물이었던 에머슨은 당시 신문에서 '콩코드의 현자'로 불렸다. 그는 많은 대중 연설과 글을 통해 개인의 자립과 우주의 조화를 옹호하는 '초월주의' 사상을 설파했다.

371

체험했다던 유명한 현현epiphany의 순간에, 에머슨은 "투명한 눈동자가 되어 (……) 모든 것을 보고 (……) 우주적 존재의 흐름이 나를 통해 순환하고 있으며, 주님의 일부이자 조각임을" 느꼈다.[25] 그때 그는 찰스 촌시가 아니었다. 그럼에도 눈의 수정체는 우리 몸에서 유일하게 피가 통하지 않는 감각기관이다. 에머슨은 일기장에 "나는 차갑게 태어났다"라고 고백했다.[26] "내 몸의 습관은 차갑다. 나는 밖에서든 안에서든 추위에 떤다. 내 이웃들만큼 빨리 뜨거워지지 않는다."

휘트먼으로서는 에머슨의 「자연」을 읽고 마음 깊이 새기고, 자신의 가슴속에서 움직이는 영혼의 혀를 느끼는 것이 동물적인 열기의 현현이었다. 에머슨도 『풀잎』을 처음 읽고 감동을 받았다. 하지만 몸에 대해서는 너무 솔직한 얘기를 담지 말라고 휘트먼을 설득하려고 1860년 보스턴 인근에 사는 그를 직접 찾아갔다. 즉 휘트먼에게 열광주의에 대한 경고문을 읽어준 것이다.◉ 휘트먼은 에머슨의 이성적인 생각을 온당하고 설득력 있게 받아들인 듯하다. 에머슨과의 대화를 회고한 글에서 그는 이렇게 썼다. "지적하는 점마다 반박을 할 수가 없었다. 어떤 판사의 추궁도 이보다 더 완전하고 설득력 있을 수는 없었다." 에머슨은 대단한 지

◉ 휘트먼이 남북전쟁 기간에 부상병을 치료하는 병원에서 구호 활동을 하기 위해 모금에 나섰을 때 보스턴의 한 친구가 그에게 이런 편지를 썼다. "'초월주의를 따르는 이곳의 '고상한' 신사숙녀들은 자네에게 부정적인 선입견을 품고 있다네. 자네가 자네의 생식기를 부끄럽게 여기지 않는다고들 믿는 거지. 어쨌거나 그들 논리에 따른다면, 거세된 사람만 간호 일에 어울린다는 결론이 나올 걸세."[27]

식인이자 대단한 비평가였다. 그러나 휘트먼 또한 대단한 시인이었고 자신의 천재성에 충실한 인물이었다. 그는 스승의 경고를 두고 논쟁하지 않았다. 그러나 에머슨이 결론에 이르러 "이런 점에 대해 어떻게 생각하는가"라고 묻자 휘트먼은 이렇게 답했다. "나로서는 그에 대해 도무지 답할 수 없지만, 내 이론을 고수하고 그것을 삶으로 보여주려 하는 데 더없는 안정감을 느낍니다." 휘트먼은 또 당시의 일을 노년에 쓴 시에서 이렇게 털어놓기도 했다. "나는 에머슨의 격렬한 주장에 침묵으로만 답했다, 보스턴 커먼 공원의 늙은 느릅나무 그늘 아래에서."28

휘트먼은 '물질'이 자신의 몸을 통과해 지나가는 즐거움을 묘사하면서 「나 자신의 노래」를 시작한다. "나의 호흡과 영감, 내 심장의 박동, 내 폐부를 관통해 오가는 피와 공기."29 (뒤에 가서는 진정한 열광주의자 같은 목소리를 낸다. "나를 통해 영감은 밀려들고 또 밀려든다, 나를 관통하는 조류와 지표.")30 휘트먼의 노래가 우리에게 선사하는 '자아'는 세상을 들이쉬고 내쉬는 일종의 허파이다. 그의 시에서는 거의 모든 것이 숨쉬기나 체화된 주고받기, 몸을 통한 세계의 투과라는 형태로 일어난다. 휘트먼은 사람과 직업의 긴 목록을 이야기하고서, "이들은 안으로 굽어 내게로 오고, 나는 밖으로 뻗어 그들에게로 향한다……/그리고

이것들로…… 나는 나 자신의 노래를 짠다."[31] 소음을 듣는 것에 대해서는 이렇게 말한다. "나는 오랫동안 듣기만 할 생각이다,/ 내가 듣는 것들을 내 안으로 모으련다……"[32] 그런 다음 우리에게 소리의 긴 목록을 선사한다. 이 물질적 호흡을 선물의 언어로 기술하면서, 휘트먼은 자신의 들숨을 세계의 너그러움을 '받아들이는 것'으로, 날숨을 자신과 자신의 작품을 '남기거나' '선사하는' 것으로 이야기한다.[33]

이 시의 시작점이자 휘트먼 미학의 초기에 일어나는 사건은 그전까지만 해도 분리되어 있고 구별되던 무언가가 무상으로 당당하게, 또 기이하면서도 만족스럽게 자아 속으로 들어가는 것이다. 그에 맞춰 휘트먼 쪽에서 일어나는 몸짓은 자신을 내주는 것이다. "나를 취할 첫 번째 이에게 나를 허락하기 위해 나를 꾸미는 것이다."[34] 그는 「나 자신의 노래」 말미에서 "사랑하는 풀에서 자라도록 나를 흙에 남기는 것과 같이,"[35] 나라에 "시와 에세이를 양분으로 남긴다."[36] 들숨과 날숨, 수용과 선사라는 이러한 몸짓들은 시를 구성하는 요소이면서, 선물 받은/재능 있는 상태에서 자아가 겪는 수동적이면서도 능동적인 단계에 해당한다.

『풀잎』 초판 서문에서 휘트먼은 예술가의 노동의 두 단계를 '연민'과 '자부심'이라 일컫는다.

영혼은 자신의 교훈 이외에는 어떤 것도 결코 인정하

지 않는 무한한 자부심을 가지고 있다. 그러나 영혼은 자부심만큼이나 무한한 연민도 가지고 있으니, 어느 하나는 다른 하나와 균형을 이루어, 어느 것이든 다른 것과 함께 뻗되, 어떤 것도 너무 멀리까지 뻗지는 못한다. 예술의 가장 깊은 비밀은 이 둘과 함께한다.[37]

연민을 통해 시인은 창조의 체화된 현존을 자기 안으로 받아들이고(들이쉬고, 빨아들이고), 자부심을 통해 자신의 존재를 바깥의 타인에게 강하게 알린다(내쉬고, 내뿜는다). 어떤 호흡을 통해서든 이런 활동이 그를 계속 살아 있게 한다.

엄청나게 눈부시구나, 아침놀은 얼마나 빨리 나를 죽일 수 있을까
지금 아닌 언제라도 내가 아침놀을 내게서 밖으로 내보낼 수 있다면[38]

들숨과 날숨 가운데 어느 축이라도 방해를 받는다면 그는 더이상 존재할 수 없을 것이다. "연민 없이 1펄롱○을 걸어가는 사람은 누구나 수의를 입은 채 자기 장례식으로 걸어가는 것이다."[39] 인간 존재는 연민과 자부심의 주고받기이다.

○ 220야드(201미터).

어떤 형태로 존재하는 것, 그것은 무엇인가?……

아무것도 더 발달하지 않는다면, 무감각한 껍질 속 비
늘백합으로 충분했으리,

내 것은 무감각한 조가비가 아니니,

지나가든 멈춰 있든, 내 온몸에는 즉석 안내원들이
있어,

그들이 모든 대상을 붙들어 무해하게 나를 통과하도록
이끈다.[40]

연민과 자부심의 두 축 사이에 '예술의 비밀'이 있다
고 시인은 우리에게 말한다. 이 비밀을 들여다보려면 우리
는 이 '대상들'이 몸을 통과해 지나가는 것을 따라가고, 연
민 어린 들숨에서부터 자부심인 날숨에 이르기까지 시인의
숨결을 따라가야 한다. 휘트먼은 말한다. "날숨에서 시작해
나는 시를 입 밖에 낸다."[41]

「앞으로 나아가는 아이가 있었네」에는 휘트먼의 수용
적 연민에 대한 전형적인 묘사가 담겨 있다. 어린 소년이 문
밖으로 걸어 나온다.

그가 맨 처음 바라본 대상, 그 대상은 그가 되었네……

수수꽃다리가 이 아이의 일부가 되었고,

또 풀과 하얗고 붉은 나팔꽃과, 하얗고 붉은 클로버와,
딱새의 노래도,……
또 우아한 납작봉오리를 가진 수초들, 모두가 그의 일
부가 되었네.[42]

연민을 발휘하는 상태일 때 휘트먼은 유년기의 참여적
인 관능성을 간직하고 있다. 수수꽃다리를 봤을 때 스스로
수수꽃다리가 된 소년은 나이가 들어서도 그 안에 남아 있
다. 휘트먼은 적어도 시에서만큼은 자신의 감각과 그 대상
들 간에 아무런 거리를 느끼지 않는 듯하다. 마치 선물 받
은/재능 있는 상태에서 지각은 공기나 피부를 통하지 않
고 어떤 완전 전도체적인 요소를 통해 사물의 뚜렷한 핵심
을 직접 만질 수 있는 것과 같기 때문이다. 우리가 그 시들
을 믿는 이유도 휘트먼이 그 장면들을 그토록 선명하게 세
부사항까지 그려냈기 때문이다.[43] 그는 도망치는 노예를
"부엌의 흔들거리는 반쪽 문을 통해" 목격하는가 하면, "어
린 여동생이 실타래를 내밀고 있으면 언니는 실을 풀어 둥
근 실뭉치로 만들고, 이따금 멈춰 매듭을 묶는" 모습을 본
다. 그는 자신이 공중에 떠다니며 온 나라를 내려다보는 모
습을 상상하며, "지붕이 뾰족한 농가와 그곳 배수로에서 나
온 물결 모양의 더껑이, 그리고 호리호리한 싹들"을 내려다
본다. 우리는 모두 그런 접촉의 순간을 경험해본 적이 있다.

물막이판자를 뒤덮듯 비스듬히 불어닥친 잿빛 눈 속에서 망연자실할 때, 혹은 차 지붕에 마맛자국이라도 낼 것처럼 쏟아지는 빗속에서 등나무가 자라는 회벽에 개미들이 모여든 사이 몽상에 잠길 때. 그리하여 우리는 휘트먼이 그 반쪽 문과 뜨개실의 매듭, 배수로 흙 속의 푸른 싹에 주목했기 때문에 직관적인 접촉을 알게 되어 그에 관해 써냈다는 사실을 받아들인다.

이렇듯 예술 초기단계에서 휘트먼 자신은 본질적으로 수동적인 반면, 피부 너머의 것들은 능동적이고 '리비도적'libidinous이며 '전기충격적'electric이다.[44] 자연의 대상들은 그에게 매력을 느낀다. 그들은 자진해서 그에게 다가가 그를 마치 연인처럼 자아의 경계로 밀어붙인다.

> 내 피부의 모공이 차도록, 내 입술을 가득 메우고,
> 나를 밀치며 거리와 공회당을 지나, 밤에는 알몸으로 내게 온다,……
> 화단과 덩굴, 엉킨 덤불에서 내 이름을 부르고,……
> 그들의 가슴에서 소리 없이 한 움큼씩 꺼내 건네며 그것이 내 것이 되도록 준다.[45]

시인이 선물 받은/재능 있는 상태에 있을 때 세상은 너그러워 보인다. 그를 향해 향기와 기운을 내뿜는 듯하다. 휘

트먼은 말한다. "나는 질척한 흙덩이가 연인과 램프가 될 거라고 믿는다……"46 동물과 돌, 일상 속의 사람들이 그의 몸 안으로 들어온다.47 "나는 편마암과 석탄, 실이끼, 과일, 곡물, 식용뿌리와 일체가 되는 것을 알아차린다……" 어부들은 화물칸에 커다란 넙치를 겹겹이 쌓아 올리는데, 두 사내는 푼돈을 두고 다투고 있다. "늙은 얼굴의 고요한 아기와 들것에 실린 환자…… / 이 모든 것을 나는 삼킨다, 맛 좋다……"

자신의 감각을 통해 양분을 섭취함으로써 휘트먼은 세상에 대한 육체적 지식carnal knowledge○을 갖게 된다. 그의 참여적 관능성이 그에게 '영향을 준다'inform는 데는 두 가지 의미가 있다. 그를 채우고, 가르치는 것이다.

황소들아……, 너희가 눈으로 표현하는 것은 무어냐?
내가 보기에 내 평생 읽은 글을 다 합친 것보다 많구나.48

시인은 우리가 도서관에서 공부하는 것처럼 대상의 내면을 공부한다.

한곳으로 모여드는 우주의 대상들은 나를 향해 끊임없이 흐르는데,

○ '성관계'라는 뜻도 있다.

모든 것은 나를 향해 쓰였고, 나는 그 기록이 무엇을 뜻하는지 파악해야 한다.[49]

그러나 그 대상들은 책을 읽듯이 읽을 수 없다. 그것들은 상형문자이며 신성한 기호인데, 몸 안으로 그것들을 받아들일 만큼 자애로운 주인에게만 그 의미를 드러낸다. 풀잎은 "한결같은 상형문자"이고, 황소들이나 질척한 흙덩이도 마찬가지이다.[50] 선물 받은/재능 있는 상태의 지각은 불변의 상형문자이다. 숲의 오리들은 위협에 쫓길 때에야 자신에게 '날개가 달린 목적'을 드러낸다.[51] 대상들은 자아에 의해 받아들여질 때에야 비로소 자신이 맡은 직무를 표명하는 "말없는, 아름다운 대리인들"이다.[52]

휘트먼은 책 속에 모아놓은 '증류물'과 '향수'는 뒤로하고 문밖으로 나가 희박한 '대기'를 호흡하라고 우리에게 호소한다.[53] 그것이야말로 필경사의 주석이 아닌 원래의 상형문자이기 때문이다. 그것들이 내쉬는 것은 영지gnosis, 즉 다산의, 육체의 과학에 속한 것이지 지적으로 알 수 있는 것이 아니다. "나는 모든 대상에서 주님을 듣고 바라볼 뿐, 조금도 이해하지는 않는다."[54] 그의 몸과 감각들은 휘트먼이 믿는 종교의 성수반이다. 따라서 자연의 대상을 지각하는 것은 그의 성찬 의식이다. "절반만큼도 숭배된 적이 없는 황소와 벌레,/ 꿈속보다 더 감탄할 만한 똥과 흙."[55] 휘트먼

은 옛날의 신들을 열거하고는 "틀 짜는 목수가 집의 골조를 짜는 모습"을 보며 많이 배운다고 말한다.[56] "구불구불 올라가는 연기나 내 손등의 털 한 오라기도 어떤 계시만큼이나 신기하다."

상형문자가 드러내는 지식은 무엇인가? 그것은 어떤 면에서 우리가 '말할' 수 없는 것이다(시란, 황소의 눈처럼 자기 안으로 받아들인 다음 숨결로 읽는 것이다). 그렇지만 몇 가지 사실은 분명하다. 첫 번째 현현의 순간에 그랬던 것처럼, 휘트먼이 경험한 대상들과의 끊임없는 친교는 창조물의 총체성을 드러낸다. 그는 이러한 거래를 통해 '제자리에 있음'을 느끼고 자신이 세계와 통합되어 있음을 알게 된다. 그는 동물들에 대해 이렇게 쓴다.

……내게 나 자신의 표지들을 가져온다……
나는 그들이 그 표지들을 어디서 취했는지 알지 못한다,
아주 오래전 나는 그 길을 지나가다 부주의하게 그것들을 떨어뜨렸을 터,
나 자신은 그때나 지금이나 영원토록 앞으로 나아간다……[57]

자연의 대상들, 특히 살아 있는 것들은 우리가 희미하

게만 기억하는 하나의 언어 같다. 마치 만물은 과거 어느 때에 뿔뿔이 흩어진 것일 뿐, 모든 것은 우리가 잃어버린 지체이며 우리가 떠올릴 수만 있다면 우리를 온전히 하나로 만들어줄 것만 같다. 휘트먼이 대상을 연민의 마음으로 지각하는 것은 사물의 총체성을 떠올리는 것이다.

여기서 다시 처음으로 돌아가보면, 대상을 받아들일 때 선물 받은/재능 있는 자아는 자신이 숨 쉬는 사물임을 드러낸다. 대상의 진입은 그 자체가 가르침이다. 우리는 조개처럼 칼슘 속에 봉인되어 있는 상태가 아니다. 정체성은 '너의 것'도 '나의 것'도 아니며, 세계와의 영적 친교에서 나오는 것이다. "모든 원자는 나에게 속한 것만큼이나 너에게도 속한다."[58]

휘트먼은 자아와 그보다 더 좁은 정체성을 구분한다. 「나 자신의 노래」 시작 부분에서 그는 간추린 개인사를 제시한다.

……나의 어린 시절 또는 내가 사는 구역과 도시, 나라가 내게 미친 영향, (……)
나의 저녁식사, 옷, 동료, 용모, 칭찬, 세금,
내가 사랑하는 어떤 남자나 여자의 실제 또는 상상의 무관심,
내 이웃 중 한 사람 또는 나 자신의 질병, 또는 나쁜 행

실 또는 돈의 분실이나 부족, 또는 우울이나 고양……59

그러나 이런 것들이 '나 자신은 아니'라고 그는 말한다.

끌어당기는 것들과 잡아당기는 것들과는 별개로 서 있
는 것이 나란 존재다.
즐겁게, 자족하고, 동정하며, 한가하고, 통일되게 서
있다……

정체성은 자아라는 그릇 안에서 형태를 이뤘다가 흩어
진다. 자아 안에서 우리는 주기적으로 진기한 이미지를 발
견한다. 보다 복합적인 몸 안으로 모여들었다가 다시 분해
되곤 하는 무수한 입자로 이루어진 살아 있는 바다의 이미
지이다.60 태어난다는 것, 특정한 형태로 생명을 띤다는 것
은, 이 바다의 '흐릿한 부유물'에서 떨어져 나와 '정체성의
매듭' 속으로 끌려드는 것이다. 휘트먼은 자신 또한 우리와
마찬가지로 "용액 속에 영원히 잡혀 있던 부유물에서부터
불현듯" "[그가 가진] 몸으로 정체성을 받았다……"라고
말한다. 정체성은 특별하고, 성 구분이 있으며, 시간에 묶여
있고, 죽음을 피할 수 없다. 정체성은 일시적이라서 한데 모
였다가 그다음엔 흩어진다. 자아는 보다 지속적이면서, '밀
고 당기기'에서 떨어져 있다. 지금까지 우리의 주장으로 보

면, 자아는 대상의 수용을 통해(대상이 라일락 잎사귀로 지각되든 아니면 물체의 원자로 지각되든) 정체성을 띤다. 그리고 자아는 대상을 수용하기를 포기할 때 정체성도 포기한다. 자아는 수용도, 분산도, 대상도 아니다. 자아는 과정(호흡)이거나 그 과정이 일어나는 용기(허파)이다.

휘트먼의 '자아'와 '정체성' 개념이 논리적으로 엄격하지는 않다 해도, 이 정도의 일반화면 얼추 출발점으로 삼을 만하다. 내가 이를 소개한 이유는 선물 받은/재능 있는 자아가 거치는 과정에 중간 단계가 있기 때문이다. 즉 연민과 자부심 사이, 수용과 선사 사이에는 옛 정체성이 사라지면서 새로운 정체성이 생명을 얻는 순간이 있다. 세 가지 순서로 이어지는 이 순간들이 「나 자신의 노래」의 중심을 표시한다. 각 순간마다 휘트먼은 바깥의 어떤 대상이나 사람을 향해 자신에게 들어오라고 하거나 자신과 합치라고 요구한다. 먼저 바다로 시작한다.

나는 해변에서 초대하는 너의 구부러진 손가락을 바라본다, (……)
우리는 함께 한바탕 해야 한다, 나는 옷을 벗는다, 서둘러 나를 뭍에서 보이지 않게 하라,
부드럽게 나를 받치고, 나를 흔들어라 큰 파도처럼 밀려드는 졸음 속으로,

사랑의 수분을 내게 끼얹어라, 나는 네게 되갚을 수 있
으니……
넓게 경련을 일으키듯 거칠게 숨 쉬는 바다,
생명의 소금물인 바다, 아직 삽질은 되어 있지 않으나
언제라도 준비된 무덤, (……)
나는 너와 함께 완전체가 된다……61

여기에서 휘트먼의 연민 속에 자리 잡고 있는 죽음의
첫 번째 암시가 등장한다. 접촉의 물은 최면제이고, 사랑의
수분은 무덤으로 가득하다. 초판에 실린 한 구절은 혼돈에
수반되는 고통을 이야기한다. "신랑과 신부가 서로 상처를
주듯 우리는 서로 상처를 준다."●62 옛 정체성은 새로운 것
을 받아들이기 위해 파괴된다. 새로운 정체성은 단순히 옛
것을 대체할 수도 있지만, 이 형상에서 보이듯 옛 정체성이
바깥의 대상과 융합될 수도 있다. 이것이 결혼이고 새로운
몸이다.

이러한 통합의 두려움과 고통, 혼돈은 다음에 소개하
는 세 가지 순간에서 보다 두드러진다. 이번에 휘트먼이 불
러내는 것은 소리이다. 그가 듣는 소리의 목록은 오페라 속
한 여인의 노래로 끝이 난다.

나는 숙달된 소프라노를 듣는다…… 그녀는 내가 사랑

● 이 구절이 다루는 대상은 실제로는 지구인데, 휘트먼은 바다
와 함께 불러낸다.

중에 움켜쥐는 절정처럼 나를 몸부림치게 한다.

오케스트라는 천왕성이 나는 것보다 더 넓게 나를 소
용돌이치게 하고,

그것은 내 가슴에서 형언할 수 없는 열정을 짜내며,

그것은 나를 진동시켜 저 까마득한 아래 공포 속으로
빠뜨린다,

그것은 나를 항해하게 하고…… 나는 맨발로 토닥거리
고…… 게으른 파도는 그것을 핥는다,

나는 맨살이 드러나고…… 쓴 맛의 독이 든 우박에 베
인다,

꿀처럼 단 모르핀 속에 빠져…… 나의 숨통은 죽음의
시늉 속에 눌린다,

다시 일어나 느껴라, 수수께끼 중의 수수께끼를,

그리고 우리가 존재라 부르는 것을.[63]

이제 바깥의 대상은 확실히 성적이다. 그리고 성적인
정체성이 그토록 깊이 느껴지기 때문에서인지(특히 휘트먼
은 "몸으로 정체성을 받았다"고 주장하는 사람이기에) 끌
림과 두려움은 함께 고조된다. 노래하는 음성은 꿀이자 독
이다. 그는 선택해야만 한다. 명백히 낯선 것이 자아 속으
로 들어오게 하는 위험을 무릅쓸 것인가, 아니면 철갑을 둘
러 차단할 것인가? 이 여성의 노래는 거절해야 할 선물인

가? 바로 이 지점에서 휘트먼은 잠시 멈추고 '존재'를 규정한다. 소프라노의 음성을 시작으로 이어지는 시 속에서 앞의 인용에서 보았듯, 살아 있다는 것은 세상의 대상들이 자아를 통과해 지나가도 된다는 허락과 동일시된다. 살아 있는 자아는 연민의 약점을 받아들인다. "어떤 형태로 존재하는 것, 그것은 무엇인가?/ 내 것은 무감각한 조가비가 아니다……" 휘트먼은 자신의 망설임과 두려움을 부인하지 않는다. 그러나 결국에는 피부를 열고, 특정 정체성에는 독일 수도 있는 것을 안으로 들인다. 영속성 있는 자아를 위해 보다 높은 달콤함을 받아들이기 위해서이다.

오페라 가수 장면에 이어, 새로운 정체성과 옛 정체성 사이에 일어나는 세 번의 긴장된 순간 중 가장 강력한 것이 곧바로 따라붙는다. 휘트먼은 바다와 함께 멀리서 들려오는 여인에게 이끌린 상태였다. 그는 말한다. "내 몸으로 다른 누군가의 몸을 만지는 것은 내가 얼마나 견딜 수 있느냐에 관한 것이다."[64] 다시 한번, 두렵지만 유혹적인 무엇이 그를 엄습한다. 그는 그 진입을 자신의 감각에 의한 배신의 관계로 묘사한다. 평소 그의 감각은 자아의 경계를 보호하는 경비 역할을 하는 듯 보인다. 어떤 것은 들이고 어떤 것은 막는다. 그러나 그가 이 사람을 만질 때는 '만짐'이 자신을 장악하고, 욕망과 연인 모두의 소유가 된다.

그렇다면 만짐이란 이런 것인가? 나를 전율케 해 새로
운 정체성으로 이끌고,
화염과 에테르가 내 혈관으로 돌진하며,
기만적인 나의 끝이 그들을 도우려 뻗치고 모여들며,
나의 살과 피는 번개를 일으켜 나 자신과 진배없는 것
을 만들어낸다,
사방에서 호색적인 도발자들은 내 사지를 경직시키고,
숨겨놓은 한 방울을 위해 내 가슴을 조이며,
나를 향해 음탕하게 행동하면서 거부하지 못하게
하고,
내게서 최선의 목적을 앗아가며,
내 옷의 단추를 풀어 드러난 허리를 잡고,
나의 혼란스러움을 햇빛과 초원의 평온으로 속이고,
뻔뻔스럽게 동료의식은 슬그머니 뒤로한 채,
그들은 뇌물을 주고 만짐과 맞바꾸고서는 나의 가장자
리로 가서 뜯어먹는다,
어떤 사려도 없이, 빠져나가는 내 힘이나 내 분노에도
아랑곳없이, (……)
나는 배신자들에 의해 버려진 채,
나는 횡설수설한다, 나는 제정신이 아니다……65

앞에서 보았듯이, 낯선 것과 이루는 이런 융합에는 자

아의 특정한 정체성을 위협하는 무언가가 있다. 그러나 이 번에는 필수적인 세부사항이 새로이 더해지는데, 이제 타자를 감각적으로 받아들이는 것은 새로운 생명으로 이어진다. 그는 "나를 전율케 해 (……) 새로운 정체성으로 이끈다." 공황상태의 합일은 다음과 같은 평온한 선언으로 이어진다.

> 작별은 도착과 이어진 궤도, 영구적인 대여의 영구적인 상환,
> 풍족하게 쏟아지는 비, 그리고 그 후의 더 풍족한 보상.
>
> 싹은 돋고 늘어나, 연석 옆에 풍성하고 활기차게 서 있다,
> 풍경은 다 자란 크기에 황금빛이 나는 돌출된 남성.[66]

여기에는 순환이 있다. 새로운 정체성이 옛것의 뒤를 잇는다. 이 '싹'과 함께 우리는 휘트먼의 중심 이미지인 풀잎에 도달했다. 그것은 소멸되지만, 스스로 썩어 없어짐으로써 또다시 돋아나는 생명의 형식이다.

휘트먼의 풀은 거의 언제나 무덤 위에 등장한다. 그가 부르는 방식은 "오, 풀이여"가 아니라 "오, 무덤의 풀이여"[67]다. 풀과 무덤은 시의 시작부터 끝까지 계속 연결되

는데,[68] 서두에서 아이가 "풀이 뭐죠?"라고 묻자 휘트먼은 곧바로 죽음과 관련지어 답하고("그리고 이제 그것은 내게 무덤에 난 깎지 않은 아름다운 머리털로 보인다"), 시의 끝에 가서는 자신의 최종적인 무덤을 "잎이 무성한 입술"로 묘사한다.

휘트먼 시의 이러한 독특한 성향은 그의 가장 초기 일기에 기록된 다음 문장에 대한 사색에서 비롯되었지 싶다. "나는 내 몸이 썩어 없어질 것임을 안다."[69] 이런 인식 앞에서 안도할 수 있는 고정된 정체성이란 없다. 한번 그런 인식이 우리 의식 안에 들면, 우리 안의 정체성을 진지하게 여기는 부분은 자신이 죽고 썩어 없어진다는 사실까지 포용할 수 있는 존재 방식을 찾기 시작할 것이다. 같은 공책에 휘트먼은 이런 짤막한 구절을 써놓았다. "부패하는 다양한 대상들은 자연의 화학작용에 의해 뾰족한 풀잎으로 변하나?"[70] 「나 자신의 노래」는 이런 화학작용을 따르려는 시도이다. 이 시에서 풀은 보통 무엇인가 자아에 들어와서 자아를 바꿔놓은 다음에 등장한다. 방금 살펴본 장면들, 만짐에 뒤이은 '싹'이 좋은 사례이다.(혹은 이보다 앞서 휘트먼은 각성의 순간을 경험한 직후 처음으로 풀을 보면서 "뻣뻣하거나 처져 있는 들판의 잎들"이라고 노래한다).[71] 휘트먼은 자아가 자신을 재생산하거나 부패한 몸들을 뾰족한 풀잎으로 바꿔놓는 자연의 화학 속에 참여한다는 사실을 증명하고

싶어 한다.

『풀잎』의 어느 부분에서 휘트먼은 썩은 것으로 만든 퇴비에 대해 이야기한다. "그것은 너무나 신적인 물질을 인간에게 주고, 종국에는 그런 잔여물을 인간에게서 받는다."[72] 「나 자신의 노래」에서 풀은 스스로 이렇게 말한다. "백인들 사이에서와 똑같이 흑인들 사이에서도 자라나고,/……나는 그들에게 같은 것을 주고 그들에게서 같은 것을 받는다."[73] 풀이 동물의 삶에 필요한 음식이듯 동물인 우리 또한 몸이 죽으면 풀을 위한 음식이 된다. 풀은 우리가 준 것을 받고, 그다음에는 자신을 내준다. 물론 이는 휘트먼이 선물 받은/재능 있는 자아를 묘사하는 방식이기도 하다. 그렇기 때문에 자아는 '무덤 위의 풀'과 자신을 동일시할 때, 선물 받은/재능 있는 상태에서 자신에게 일어나는 과정과 어울리는 정체성을 취한다. 자신을 선물의 순환과 동일시하는 자아는 자신의 활동을 자신의 정체성으로 여긴다. 그 활동이란 대상을 받아들이는 것만도, 내 안의 어떤 것을 내주는 것만도 아닌, 그 모든 과정을 통틀어 일컫고 이는 들고나는 호흡이자 연민과 자부심의 주고받기이다. 따라서 '무덤 위의 풀'은 휘트먼의 우주학에서 영속적인 생명 이상을 상징한다. 그것은 창조적 자아, 노래하는 자아를 의미한다. 풀은 무덤에서 자라날 뿐 아니라 말도 한다. 그것은 죽은 자들 입속 "불그스름한 입천장"에서 출현해 "말을 하는 수많

은 혀들"이다.[74]

　몸의 부패와 정체성의 비영구성 그리고 자아의 투과성을 받아들이면서 휘트먼은 자신의 목소리를 발견한다. 그의 혀는 무덤 속에서 생명을 되찾고 자신의 노래를 시작한다. 아니, 어쩌면 우리는 '무덤'이 아니라 '문지방'이라 불러야 할지도 모른다. 변화의 순간에는 탄생과 죽음을 제대로 구분할 수 없기 때문이다.

　그리고 너 죽음에게…… 나를 놀래려 해봐야 부질없다,

　산파는 주저 없이 자기 일을 하러 오고,
　나는 고수의 손이 누르고 받고 받치는 것을 본다,
　나는 정교한 접이문 문턱 옆에 기대어,
　배출을 표시하고, 안도와 모면을 표시한다.[75]

　'산파'는 조산사이거나 산과 전문의이다. 따라서 여기서 '문'은 무덤의 입구인 동시에 자궁으로부터의 출구이다. 또 다른 시는 "문으로부터 나타나는 신생아와 문으로부터 나타나는 죽어가는 사람"[76]이라고 말한다. 휘트먼은 이 문 또는 출입구에서 우리에게 말을 건다. "재가 흩뿌려진 문지방에서부터 나는 그들의 움직임을 좇는다…… 나는 문 바닥판 위에서 기다린다."[77] 그의 시는 한결같이 접이문을 드

나드는 듯한 모습을 띤다. 요컨대 그 자체가 풀잎이면서, 생명이 피고 지거나 정체성이 생겼다 사라지는 정적의 지점에서 입에 오르는 '문지방 선물'이다.

무덤 위의 풀은 물론 아주 오래된 이미지로, 휘트먼이 처음 만들어낸 것은 아니다. 식물은 언제나 불멸의 생명을 상징한다고 여겨졌다. 고대의 식물성 생명의 신들은 그것을 인격화한 것이었다. 앞장에서 논한 디오니소스를 비롯해 오시리스도 좋은 사례인데, 휘트먼도 오시리스를 잘 알고 있었던 듯하다. 언젠가 휘트먼의 친구는 그를 이렇게 회상했다. 뉴욕에 사는 젊은이가 "붉은 셔츠를 풀어헤쳐 가슴을 내보인 채 브로드웨이를 활보했는데, (⋯⋯) 자신을 그리스도와 오시리스와 비교했다."[78] 그보다 뒤인 1850년대에 휘트먼의 어머니 집에 있는 그의 방에 가본 사람들은 액자에 넣지 않은 헤라클레스, 디오니소스, 바쿠스, 사튀로스 그림이 벽에 잔뜩 붙어 있는 것을 보곤 했다.[79] 휘트먼은 이런 신들의 이미지를 두고 명상에 잠기곤 했던 모양이다. 그때마다 그는 신들이 자기 안에 현존하는 것을 상상하거나 그들의 목소리로 말하려 했을 것이다. 「나 자신의 노래」를 보자.

나 자신, 정확히 여호와의 관점을 가지고,
크로노스와 그의 아들인 제우스, 그의 손자인 헤라클레스를 석판화로 찍고,

오시리스와 이시스, 벨로스, 브라마, 부처의 밑그림을
사서······80

　　기타 등등. 여기에는 총 13명의 신이 언급된다. 휘트먼
은 이 분야의 학자는 아니기에 대부분의 정보를 신문과 대
중소설에서 취했지만, 그의 직관적인 파악력은 강력했다.
그는 그 속에 여전히 살아 있는 것을 감지함으로써 자신의
목적과 경험에 맞게 이미지에 살을 붙일 수 있었다.
　　1855년 언젠가 휘트먼은 뉴욕 애스터도서관에서 이탈
리아 고고학자가 15년 전에 출간한 이집트 상형문자 동판화
와 무덤의 조각물을 접했다.81 그중 이 책에 수록한 동판화는
죽은 오시리스가 부활한 후의 모습을 보여준다. 신에게 바치
는 술이 오시리스의 관 위로 부어지고, 관에서 스물여덟 포기
의 밀이 자라난다. 휘트먼이 바로 이 그림을 공부했는지는 정
확히 알 수 없지만 그랬을 가능성이 커 보인다. 1856년 그는
「밀의 부활에 대한 경이의 시」(나중에는 「이 퇴비」라는 제
목으로 수정)를 발표했는데, 이 시의 한 구절을 휘트먼이 봤
던 그림에 대한 설명으로 삼을 수 있을 것이다. "밀의 부활은
무덤에서 창백한 얼굴을 하고 나타난다······"82
　　오시리스 이야기에 대해서는 상충되는 설명이 많이 있
지만,83 몇 가지 점에는 모두가 동의한다. 오시리스는 고대
이집트를 다스린 신왕神王이었다. 그의 권력을 질투한 동생

세트가 그를 죽여 상자 안에 가두어 나일강에 띄워 보내자, 오시리스의 누이이자 아내 이시스가 그의 몸을 되찾아 이집트로 가져왔다. 그러나 이를 알아낸 세트가 시신을 갈가리 찢은 후 사지를 흩어놓았다. 이후에는 여러 이야기가 있는데, 먼저 이시스가 흩어진 사지를 수습해 남편과 동침함으로써 생명을 되찾게 했다는 설이 있다. 또다른 설은 새의 모습을 한 이시스가 오시리스의 흩어진 몸을 찾아 온 세상을 날아 다녔다고 한다. 오시리스의 몸을 발견한 이시스는 자신의 날개를 부러뜨려 거기서 달아오른 빛으로 바람을 일으켰고, 오시리스는 기력을 충분히 회복한 뒤 그녀와 동침하여 아들 호루스를 낳았다.

휘트먼이 본 동판화는 보다 식물적인 부활의 변형을 담아내었다. 오시리스는 곡물의 신이기도 했다. 당시 사람들은 해마다 나일강이 범람하고 뒤이어 밀이 다시 싹트는 것을 오시리스와 동일시했다. 지금까지 보존된 수많은 조각물에 그의 죽은 몸에서 식물이나 나무가 자라는 모습이 담겨 있으며, 그를 그린 그림과 조각상을 대개 녹색으로 칠한 것으로 미루어 짐작할 수 있다. 또 당시 무덤 안에는 거적 위의 곡식 속에다 오시리스 형상을 두는 것이 관례였다. 카이로박물관에 소장된 오시리스 미라를 보면, 고대인들은 그의 미라를 아마포로 싼 다음 습하게 유지해 실제로 그 위에서 옥수수가 자라게 했다.

오시리스는 자연 속에 깃든 '불후'evergreen의 원리이다. 다른 유명한 식물성 생명의 신들과 마찬가지로, 오시리스는 파괴되고 해체되고 부패하지만 출산력으로 생명을 되찾는 것을 상징한다. 그의 몸은 재조합될 뿐 아니라 다시 푸르러진다. 그와 함께 우리는 소멸하면서 증식하는 신비로움으로 돌아간다. 부족장의 장례식에서 쪼개지는 침샨족의 동판, 해체됐다가 리벳으로 재결합하면서 가치가 늘어나는 콰키우틀족의 동판, 디오니소스와 그의 몸이 **파괴되기 때문에** 자라는 정령처럼 말이다. 모두 맨 처음에 기술한 선물, 즉 소멸하면서 증가하는 재산인 셈이다. 오시리스는 "그토록 심하게 썩은 것에서 그토록 달콤한 것을 길러내"84는 퇴비의 신비이다.

내가 이 신의 이미지를 이토록 자세히 소개하는 것은 휘트먼이 이런 세세한 사실까지 다 알았다는 얘기가 아니라, '무덤 위의 풀' 이면에 담긴 전승된 의미의 범위가 어느 정도인지를 전하고 싶어서이다. 휘트먼은 "나는 내 몸이 썩을 것임을 안다"로 시작해서, 신비로운 초록의 화학작용을 거쳐 풀의 새순이 돋는 것으로 끝을 맺는다. 뿐만 아니라 그는 그 풀을 자신의 시와 동일시한다.

내 가슴의 향기로운 목초,
네게서 난 잎을 나는 모으고, 나는 쓴다……,

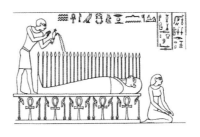

1855년 애스터도서관에서 휘트먼이 봤을 오시리스 동판화.

죽음 위 내 위로 자라나는 무덤-잎, 몸-잎,
……오, 겨울은 너 섬세한 잎을 얼리지 못하리,
매년 너는 다시 피어나, 네가 물러난 곳으로부터 다시
출현할 테니……◉85

자아가 선물 받은/재능 있는 상태가 되는 것은 자신을
선물 거래와 동일시해 선물 받은 자아가 많은 결실을 맺을

◉ 이 구절을 따온 시(『풀잎』에 수록된 「내 가슴의 향기로운
목초」Scented herbage of my breast라는 제목의 시)를 두고
D.H.로런스는 통찰력 있는 논평을 내놓았다. "휘트먼은 삶의 끝
에 관한 대단히 위대한 시인이다." 이 말은 종종 맥락 없이 인용
되다 보니 휘트먼이 단지 죽음의 시인이라는 뜻으로만 해석되지
만, 그 맥락이란 내가 여기서 구축해가는 것과 동일하다. 로런스
는 이어 이런 말을 덧붙인다. "그러나 우리 모두는 죽어서 분해
되어야만 한다. 또한 살아가는 동안 삶 속에서도 죽어서 분해되
어야 한다. (……) 다른 무엇이 올 것이다. '끝없이 흔들리는 요람
으로부터.'" 마지막 구절은 휘트먼의 또다른 시 제목이다.[86]

397

때이다. 자연에서 오시리스가 가진 위력의 결실은 밀의 부활로 나타나지만 선물의 거래에서 결실은 증식으로, 선물 받은 자아에게는 창조력으로, 특히 시인에게는 독창적인 발언으로 나타난다.

휘트먼은 '예술의 가장 깊은 비밀'은 연민과 자부심 사이에 잠들어 있다고 말한다. 지금까지 우리는 주로 연민, 즉 그의 상상의 수용적 단계 측면에서 그를 다뤄왔다. 대상은 다가와서 투과할 수 있는 자아 속으로 진입해 정체성을 (하나의 정체성이라기보다 일련의 정체성들을) 부여하는데, 이 과정에서 옛것은 소멸하고 새것이 들어온다. 어떤 특정한 정체성은 해체되고 특정한 몸은 부패한다. 그러나 자아는 상실되지 않으며, "싹은 돋고 늘어난다." 이로써 우리는 이제 휘트먼 예술의 두 번째 축인 능동적이고 자율적이며 특이한 존재에 관한 주장에 이른다. '자부심'이라는 말로 휘트먼이 뜻하는 것은 오만이 아니라 자기확신에 가까운 무엇이다. 그런 뜻에서 모든 동물은 자부심이 있고, "너무나 평온하고 자족적이다(……),/ 그들은 어둠 속에서 잠 못 이루며 자기 죄 때문에 흐느끼지 않는다……"[87] 자부심이 있는 자는 자기 존재를 충분하고 정당한 것으로 받아들인다. 휘트먼의 작품에 끊임없이 반복되는 이미지에서 자부심 있는 존재란 어떤 사람이나 제도, 관습 앞에서도 모자를 벗지 않는 자이다. 휘트먼은 집에서도 모자를 쓰곤 했다.

자부심은 연민과 상반되는 것은 아니지만 선택적으로는 그러하다. 휘트먼은 자부심에 찬 목소리로 "너 자신의 영혼을 모욕하는 것은 무엇이든 무시하라"고 조언한다.88 자부심이 활발할 때 휘트먼의 연민은 신비주의자들이 '선택적 내맡김'이라고 부르는 식으로만 발휘된다. 어떤 것은 자기 존재의 핵심에 들어오지 못하도록 거부되어야 한다. 앞에서 우리는 휘트먼의 감각들이 그를 연인에게 넘겨주는 장면을 보았다. 그들은 나중에 자부심의 주체로 다시 등장하는데, 결과는 딴판이다.

> 거기 경비 중인 너희 굼벵이들아! 너희 무기를 잘 살펴라!
> 정복된 문 안에서 그들이 와글댄다! 나는 태연하다!
> 불법화된 또는 고통받는 모든 존재를 체화하며……89

"무기를 잘 살펴라!" 이는 「나 자신의 노래」에서는 이례적으로 대합류 의식○을 이야기하는 대목이다. 휘트먼은 자신을 단단하게 만들고 싶어 한다. 왜? 시 속에서 이 순간에는 연민이 그를 죽어가는 자와 속이 빈 자 쪽으로 끌어가기 때문이다. 그들은 그의 몸속으로 들어간다. 그는 감옥에 갇혀 수갑이 채워진 기결수이고, 절도죄로 체포된 소년이다.

○ 입을 다문 조개처럼 외부에 방어적인 태도를 취하는 의식.

콜레라 환자만 누워 마지막 숨을 헐떡이는 게 아니라
나 또한 누워 마지막 숨을 헐떡인다.
내 얼굴은 잿빛인 데다, 내 힘줄은 뒤틀려 있어 사람들
은 내게서 뒷걸음질친다,
구걸하는 자들은 내 안에서 자신을 체화하고 나는 그
들 속에서 체화된다,
나는 부끄러운 얼굴로 앉은 채, 내 모자를 내밀어 간청
한다.[90]

이는 위험하다. 환자에게 연민을 발휘하는 것과 콜레
라에 감염되는 것은 완전히 별개의 일이다. 재탄생으로 인
도되는 소멸을 받아들이는 것과 영혼을 잃게 되는 막다른
죽음을 감수하는 것은 전혀 별개의 일이다. 로런스는 휘트
먼에 관한 에세이에서 나환자는 자신의 나병을 싫어한다고
지적한다.[91] 다시 말해 나환자에게 연민을 품는 것은 그의
증오에 가담하는 것이지 그 병과 자신을 동일시하는 것이
아니다. 여기서 자부심은 외부의 대상에 맞서는 자기주장
을 필요로 한다. 더 적절하게 표현하자면, 여기서 필요한 것
은 자아가 지닌 내용물의 선사나 날숨이지, 새로운 융합이
아니다. 자신의 모자를 내미는 거지는 자아에게 줄 것이 아
무것도 없다. 음식으로든 물질로든 흐름으로든 한 모금의
술○로든, 채워질 필요가 있는 이는 오히려 그다. 요컨대 시

○ 여기서 원문의 spirit은 '정령'이라는 뜻으로도 해석될 수
있다.

의 용어들은 바뀌어야 한다. 연민은 불충분하다. 다음 시행은 휘트먼의 시에서도 독특한 부분이다.

이제 그만! 이제 그만! 이제 그만!
어쨌든 나는 까무러칠 것 같아. 물러서라!……
나는 늘 하던 실수를 하기 직전이다.

비웃는 자들과 모욕들을 내가 잊을 수 있기를!
떨어지는 눈물 그리고 곤봉과 망치로 맞은 것을 내가 잊을 수 있기를!
나 자신의 십자가형과 피 묻은 대관을 다른 표정으로 볼 수 있기를.

이제 나는 기억한다,
나는 너무 오래 방치된 분신들을 되찾는다,
돌로 된 무덤은 그것 또는 그 어떤 무덤에 털어놓았던 것도 다 증폭시킨다,
주검들은 일어나고, 깊은 상처는 아물며, 나를 옥죄던 것들은 굴러 떨어진다.

나는 최고의 힘으로 충전되어 진군한다, 늘 하던 끝없는 행진의 하나……92

「나 자신의 노래」는 고도로 조직화된 시는 아니지만, 그럼에도 차례로 이어지는 세 가지 '열정'에서 나오는 어떤 일관성이 보인다. 그중 첫 번째(「나 자신의 노래」 5연)에서 초대받은 영혼은 시인과 사랑을 나눈다. 시인은 생기를 찾는다. 그 뒤에 '세상 속'을 이야기하는 긴 연이 따라오는데, 여기서는 본질적으로 수동적인 자아가 점차 고조되는 일련의 정체성들을 겪다가 두 번째 열정 속에서 절정에 달한다(28연과 29연에서 만짐은 싹이 돋는 것으로 끝이 난다). 그다음 또다른 '세상 속'을 이야기하는 연이 뒤따르는데, 이번에는 거지가 자신의 모자를 내밀면서 끝이 나고, 그다음 마지막 열정(바로 앞에 인용한 38연)에 이른다. 이제 휘트먼은 연민의 목소리를 버리고, 떠오르는 정신의 목소리를 이어받는다. 이는 '무덤에서 나오는 그리스도' 또는 초판의 '상승하는 데르비시dervish'○의 목소리다. "나는 황홀경 속에서 모든 것을 통과해 솟구친다⋯⋯／계속 소용돌이치는 것은 내 안의 타고난 요소."93

휘트먼은 "나는 너무 오래 멈춰 있던 분신을 되찾는다"라며 정체성을 분명히 한다. 그는 '비웃는 자들과 모욕들'로부터 자신을 분리한다. 여기서 '멈춰 있던'staid이라는 단어는 '고정된'fixed이라는 뜻이다. 이런 말을 하는 주체는 자아 안에서도 썩어 없어짐을 받아들이는 부분이 아니라 '나는 영원하다'라고 말하는 부분이다. 또한 그는 개성,

○ 이슬람교의 탁발 수행자. 물질적인 가난을 받아들이고, 종교 의식으로 열정적인 춤을 추며 소리치는 것이 특징이다.

인격, 에너지를 발산하고 남들에게 활력을 줄 수 있는 개인이 된다. 시의 전반부를 특징짓던 나태와 수동성은 이 장면 이후에는 떨어져 나가고, 이제 그는 능동적인 교사이자 연인이 된다. 그는 자녀를 돌보고, 환자를 치유하며 약자에게 힘을 더한다("스카프로 싼 너의 입을 벌려라. 네 안에 내가 기개를 불어넣을 때까지").[94] 그는 실제로 죽은 사람을 일으키지는 않는다. 그러나 그는 무덤의 입술을 통해 다 죽어가는 이들을 소환한다.

죽어가는 누구에게든, 그리로 나는 달려가 문고리를 비튼다,……

나는 하강하는 사람을 붙잡고, 저항할 수 없는 의지뿐인 그를 일으킨다,
오 절망하는 이여, 여기 내 목이 있다,
맹세코, 너를 내려가게 하지 않겠다! 너의 온 무게를 내게 맡겨라.

나는 엄청난 숨결로 너를 부풀게 한다……[95]

우리의 열광주의자는 마침내 날숨을 쉬었다. 1,000행에 이르는 동안 주어진 세계를 빨아들이기만 했던 그가 이

렇게 말하며 이제는 모든 것을 내준다. "내가 가진 어떤 것이든 나는 내준다."

휘트먼은 자신을 내주는 존재를 다양한 이미지로 묘사한다.[96] 신성한 비구름을 내쉬고, 아우라와 향기("이 겨드랑이의 냄새"까지 포함한다)를 발산하며, "전기적"이거나 "자석 같고", 눈은 태양보다 더 날카로운 빛으로 번쩍이고, "사랑의 물질"●을 "내뿜는다." 그리고 마지막으로, 그것은 말을 하거나 노래를 하거나 "시를 읊는다." 마지막에서 시는 물론 선물 받은 자아의 발산물이다. 이제 우리는 이 점에 주목해볼까 한다. 그러나 그에 앞서 휘트먼이 자신을 사랑에 내주었던 일에 관한 짤막한 자전적 수기를 소개하고 싶다. 이 이야기는 자연스럽게 우리를 처음의 주제, 선물로서 시의 문제로 인도할 것이다. 왜냐하면 자신의 작품을 선사하기 위해 휘트먼은 독자와 선물 관계, 즉 진정으로 사랑하는 관계를 확립하려 할 것이기 때문이다. "이것[시]은 내 입술이 당신에게 닿는 것…… 이것은 갈망의 속삭임."[97] 휘트먼의 삶 속에서 길어온 몇몇 구체적인 사실을 통해 우리는 그가 어떤 조건하에서 독자에게 구애하는지 분명히 알 수 있으며, 우리의 가객이 품은 고결한 주장을 분석해보는 첫발도 내디딜 수 있을 것이다.

기본적인 사실은 휘트먼은 사랑에 실망한 남자였다는 것이다. 「아담의 아이들」과 「창포」 같은 제목으로 묶인 시

● 생식을 선물하기로 이야기하는 과정에서는, 휘트먼도 두 성에 대한 자신의 보편성을 포기할 수는 없다. 남성적 자아는 정자를 사정하고, 여성적 자아는 아기를 낳는다.

들을 면밀히 읽어보면 상당히 많은 것을 알 수 있다. '여성의 호색적인 사랑'을 표현하려고 썼다는 「아담의 아이들」은 납득이 잘 가지 않는다. 어떤 교회에서는 생식의 도구로만 섹스를 용인하듯, 휘트먼의 상상에서도 이성애는 언제나 출산으로 이어진다는 기이한 생각이 집요하게 반복된다. 그의 여성은 언제나 어머니이다. 휘트먼이 '부둥켜안기'와 '결합'을 아무리 실감나게 묘사해도 몇 행 못 가서 아기가 튀어나온다. 이것은 성적으로 노골적인 휘트먼의 시를 추상적으로 보이게 만드는 이상한 효과를 낳는다. 거기엔 아무런 감정적 뉘앙스도 없이 생물학만 있을 뿐이다. 그 여성들은 우리가 알 만한 사람도 아니고, 휘트먼이 알았을 법한 사람도 아니다.

그럼에도 「창포」는 진정한 사랑의 시다. 여기에는 사랑의 모든 느낌이 담겨 있다. 끌림과 흥분, 만족뿐 아니라 실망, 심지어 분노까지 들어 있다. 1856~1860년의 시들은 자신의 가슴을 어떤 사람에게 활짝 펼친 후 어떤 일이 일어날지 마음 졸이며 지켜보던 한 남자에 의해 쓰였다. 그는 제 사랑을 보답받지 못한 것처럼 보인다. 휘트먼 자신이 두 차례나 직접 그렇게 이야기하기도 하고 어떤 것도 그런 인상을 부정하지 않는다.

내가 그 없이는 만족할 수 없는 사람이기 때문에 좌절

하고 실의에 빠졌을 때, 얼마 있지 않아 나는 그가 나 없이 만족하는 것을 보았다.[98]

나는 어떤 사람을 열렬히 사랑했고 내 사랑은 화답 받지 못했다. 하지만 그것으로부터 나는 이 노래들을 썼다.[99]

우리는 무엇이 잘못되었는지는 알지 못한다. 하지만 분명 휘트먼은 자신이 바라던 것을 갖지 못했다. 「창포」에 수록된 시 가운데 가장 빼어난 한 수는 휘트먼의 '풀잎'을 새로운 맥락에서 보게 한다. 그것은 외로움과 사랑의 맥락이다.

루이지애나에서 보았네, 참나무 한 그루가 자라는 것을,
그것은 외따로 서 있었고, 가지에는 이끼가 늘어졌네,
아무런 벗도 없이 그곳에서 자라면서도 암녹색의 즐거운 잎을 내뱉고 있었네,
건장하고 굴하지 않고 원기왕성한 그 모습은 나를 생각하게 만들었네,
그러나 알 수 없다네, 어떻게 곁에 친구도 없이 그곳에 홀로 서서 즐거운 잎을 내뱉을 수 있는지, 나는 그럴 수 없음을 알기에……[100]

휘트먼이 시를 발설할 수 있게 해주는 자부심은 고독한 자기충족이 아니다. 그것은 능동적이고 자신감 넘칠 뿐만 아니라 자아의 다른 단계들과도 이어져 있다. 연인이 그의 손을 잡을 때 그가 선물 받은/재능 있는 상태에 진입하듯, 시는 그의 친구가 곁에 있을 때 그에게로 온다. 시의 발설은 바깥을 향해 또다른 자아에게 '영향을 주기' 위한 선물이다. 이것이야말로 적어도 우리가 꿈꾸는 이상이라 할 수 있으며 시가 묘사하고 사람들이 삶 속에서 바라는 것이다.

그러나 우리는 이 시에 나오는 참나무를 1870년 여름 그가 쓴 일기에서 발견되는 또다른 나무와 나란히 두고 볼 필요가 있다. 당시 휘트먼은 피터 도일이라는 젊은 남성과 사랑에 빠져 있었다. 그와의 관계는 휘트먼의 인생에서 가장 만족스러운 일로 판명되긴 했지만, 그해 여름 휘트먼은 괴로움에 빠져 있었다. 휘트먼은 일기 표제에다 도일을 '그녀'로 지칭하고 그의 이름 머리글자를 문자와 숫자를 뒤섞은 암호로 대신하는 식으로 숨겨 적으며 처음에는 자신의 열정을 가라앉히려는 결심을 내비친다.

완전히 포기할 것. 그리고 영원히, 현재 이 시간부터 이 열병 같은, 요동치는, 쓸데없고 채신없는 164의 추구— 너무나도 길게 (너무너무 길게) 견뎌내야 했던,—너무

나 비참한······ 그녀를 보거나, 만나거나, 또는 어떤 말이나 설명도—아니면 그 어떤 만남이라도, 이 시간 이후로는, **평생토록 피할 것**.[101]

10년이 지난 후 그는 「창포」 이면에 자리 잡은 것과 똑같은 유의 좌절된 열정을 앓고 있었다. 앞의 일기문 바로 밑에는 '최상의 인격에 대한 개략적인 스케치'가 나온다.

그의 감정은 그 자체로 완전하다. 그의 사랑과 우정이 보답을 받든지 말든지 상관없다(관심도 없다).
그는 대자연 속의, 어떤 완벽한 나무나 꽃처럼, 자라고, 움튼다. 그를 경탄의 눈으로 바라보든, 또는 어느 야생이나 숲 속에 전혀 알려지지 않은 채로 있든······
집착하는 본성을 눌러라
그것은 늘 차고 넘쳐—삶을 고뇌로 만든다
이 모든 병적인, 열병 같은 불균형한 **집착**.

휘트먼은 양 극단 어디에도 정착할 수 없었다. 이 일기를 쓰기 수 년 전 그는 저 "암녹색의 즐거운 잎을 내뱉는" 무심하고도 완벽한 나무를 보았고, 그것이 그가 바라던 존재의 이미지, 즉 '자기 스스로 완전한 상태'임을 알고 있었다. 하지만 그런 상태가 불가능하다는 사실을 알기에 그로서는

접촉을 통해 노래하는 것이 최선이었다. 영혼이 모든 피조물을 포기하고 고립된 채 위로 올라가는 영적인 경로가 있다. 그러나 이것은 자신을 위한 길이 아니었다. 그러기에 휘트먼은 애착에 너무나 주려 있었고, 자기 몸에 너무나 충실했다. 나이가 들면서 휘트먼은 실제로 자신의 '점착적인 본성'을 위한 형식을 발견했다. 그는 자기보다 젊은 남자들과 기본적으로는 부성애적인 관계를 이어갔다. 도일은 그중 한 명이었다. 그러나 휘트먼의 편지로 판단해 볼 때, 휘트먼은 그 이상을 원했다.[102] 그는 한 남자와 "함께 일하고 살고" 싶어 했다. "어느 조용한 곳에 좋은 방 하나 또는 둘을 얻어…… 그리고…… 함께 살고" 싶었지만 결코 이루지 못했다. 그러니 자신을 "어떤 완벽한 나무"처럼 세상에 제시하는 그를 보며 우리가 완벽에 깃든 외로움의 감수성을 느끼는 것은 당연하다. 나무와 풀잎이 나누는 이런 식물성 관계는 간혹 동물적 욕망의 좌절을 동반할 때가 있다. 오시리스조차 그의 뼈를 데워 되살려준 이시스가 있지 않았던가.

내가 선물 받은/재능 있는 자아의 과정을 묘사한 그림은 자아가 대상을 들이쉬는 것으로 시작했다. 이제 이 자아가 선사하는 단계, 특히 선물로서의 시를 살펴보려면 새로운 핵심적 세부사항을 추가해야 한다. 바로 자아에게 알려주는 대상은 말을 할 수 없다는 것이다. "너희는 기다려왔

고, 너희는 언제나 기다린다, 너희 말없는 아름다운 대리인들이여."103 대상뿐만 아니라 휘트먼의 세계는 말을 하지 못하는 사람들로 가득하다. 그는 그들에게 혀를 제공한다.

나를 통해 나오는 오래 침묵했던 많은 목소리,
대대손손 끝없이 이어진 노예들의 목소리,
매춘부와 기형인 사람들의 목소리,
병에 걸린 사람과 절망한 사람 그리고 도둑과 난쟁이들의 목소리, (……)
하찮은 사람, 시시한 사람, 어리석은 사람, 괄시받는 사람 들의 목소리,
대기 중의 안개와 똥덩어리를 굴리는 쇠똥구리의 목소리.104

말 못하는 사람들, 말 못하는 사물들. 모든 것이 혀를 지닌 채 세상에 오지는 않는 듯하다. 뉴저지의 노동계급 동네에서 자란 시인 미리엄 레빈은 내게 이런 이야기를 했다. 그녀의 가족은 말을 똑 부러지게 하는 사람을 "마우스피스를 가지고 태어났다"고 표현했다는 것이다. 말로 자신을 표현할 수 있는 사람에게는 트럼펫의 마우스피스라든가 관악기의 리드 같은 신비로운 무언가가 주어진 것이고, 그것을 통해 자신의 경험이 음성으로 바뀐다는 말이다. 휘트먼은 그

들의 이른바 '묻힌 말'을 명확히 표현하기 위해 그 묵음을 자아 속으로 받아들인다.[105] 그는 말 못하는 것들의 마우스 피스가 된다. 말 못하는 것에는 사물이나 노예뿐 아니라 가족과 연인들까지 포함되는 듯싶다. 특히 이 마지막 '연인들'에 유의할 필요가 있다. 휘트먼은 자신의 삶에서나 예술에서나 늘 자기 표명에 서툰 젊은 남자의 형상에 끌렸다.

> ……나는 나의 가장 소중한 친구로 어떤 미천한 사람을 택하네,
>
> 그는 무법자에, 무례하고, 까막눈이리……,
>
> 오 너희 기피 인물들이여, 적어도 나는 너희를 피하지 않네,
>
> 나는 곧장 너희 가운데로 나아가, 나는 너희의 시인이 되리……[106]

피터 도일은 심한 까막눈이었다. 휘트먼은 그에게 읽고 쓰는 법을 가르쳤다.[107]

휘트먼의 예술이 말 못함에서 시작한다는 것을 알면, 우리는 영혼에 대한 그의 기도에서 새로운 의미를 발견할 수 있다. "풀 위에서 나와 같이 빈둥거려라, 네 목구멍의 마개를 풀어라,/ ……오직 내가 좋아하는 자장가, 너의 울리는 음성의 콧노래만을." 마우스피스, 그러니까 벙어리의 상

형문자를 말로 옮길 수 있는 신비한 능력을 가진 것이 영혼이다.◉ 영혼은 제 이름을 발설함으로써 자아 속으로 들어온 것을 인정하고 받아들인다. 이 응답의 말을 우리는 '축하' 또는 '감사의 표시'thanksgiving라고 부른다. 설화 속에서 '고맙다'는 말이나 감사의 행동은 변환을 달성하고 본래의 선물을 자유롭게 만든다. 따라서 영혼이 경험한 것에 목소리를 부여하는 것은 그것을 받아들여 이어 전달하기 위해서이다. 더욱이 휘트먼의 모델로 보자면, 대상이 자아를 거쳐 흐를 때에야 비로소 자아는 생명을 되찾는다.(증식 역시 선물이 제 3자에게 이동할 때 비로소 나타난다.) 이때 축하의 말은 자아 속에 받아들여졌던 것이 다시 풀려나고 이어 전달되는 데 대한 보답의 선물이다. "나는 나 자신을 축하한다"라는 말로 시를 시작하는 것은 노래에 의한 보답을 선언하는 것으로, 자아의 생명과 선사받은 것의 생기를 동시에 보장해준다.

내가 축하celebration에 대해 이야기할 때는 우리의 예술이 모두 기분 좋은 긍정이어야 한다는 뜻은 아니다. 슬픔과 상실을 토로하는 것 또한 반응이며 축하의 한 유형이다. 물론 나는 이 용어를 폭넓게 사용한다. 이를테면 우리가 누

◉ 휘트먼이 영혼이라고 일컫는 것 외에 자아 안에는 다른 '언어 중심들'이 있다. 지성은 말을 할 수 있다. 알려진 세계를 기술할 수 있고, 논리적 결론을 도출할 수 있다. 그러나 무언의 존재들을 위해 말을 창조하지는 못한다. 깨어난 영혼의 몸짓만이 자아의 말 못 하는 내용에 명확한 표현을 제공한다. "시작과 끝에 관한 이야기를 떠드는…… 수다쟁이들은" 그럴 수 없다. 오직 영혼, 상상, 뮤즈, 게니우스만이 할 수 있다.[108]

군가의 기일을 '기념한다'○고 말할 때와 같다. 스페인 시인 호세 루이스 이달고는 "슬픔은, 노래하기 위해,/ 검은 물을 마셔야 하리"[109]라고 말한다. 비탄의 검은 물을 반길 사람은 없다. 하지만 그것마저 시인에게 온다면, 받아들이고 표명될 수 있다. 말로 표현된 슬픔(또는 절망, 또는 갈망)은 잃어버린 것의 형체를 묘사한다. 우리는 말을 통해 우리가 갖지 못한 정령을 계속 살아 있게 한다. 우리는 망자의 이름과 우리에게 필요하지만 찾을 수는 없는 이름을 발언함으로써 영적으로 생존한다. 그러나 휘트먼의 시에서 이런 내용을 찾아보기는 어렵다. 「창포」와 노년의 시 몇 편에서만 찾을 수 없는 것을 이름 부르려 애쓰는 그를 느낄 뿐이다. 그는 주로 찬양의 시인이다. 일찌감치 "나는 슬픔 같은 것은 상관하지 않는다"[110]라고 썼다. 하지만 같은 이유로 그의 어떤 슬픔은 무언의 상태로 남아 있었고, 그의 어떤 강렬함은 끝내 생명을 얻지 못했다.

　달리 말해 휘트먼의 가정에 따르면 우리는 표명되지 않은 상태로 남아 있는 생명은 잃게 된다. 이런 이유에서 가족은 마우스피스를 가진 아이를 귀하게 여기고(간혹 그렇다, 모든 가족이 그런 삶을 바라지는 않는다!), 국가는 시인을 귀중히 여긴다(역시 가끔이다). 휘트먼이 무언의 존재들에 주의를 기울이는 이면에서 다급함이 느껴지는 것도 이때문이다. 그는 그들에게 언어를 선사함으로써 그들의 생

○ 영어에서는 같은 celebrate이지만 우리말에서는 이 경우 '축하'보다 '기념'이 적절해 보인다.

명을 보장하려 했다. 그는 "이곳에서 늘 진동하는 살아 있는 말과 묻힌 말, 단정함에 억눌린 울부짖음을 위한" 혀가 되려 했다. 그는 자신의 생각이 '사물의 찬가'가 되게 함으로써 글 모르는 소년, 나무오리, 안개 소용돌이에 의해 자신에게 선사된 정령들이 소멸되지 않도록 하려 했다.

캘리포니아의 유대인 노인을 위한 봉사센터를 설명하면서 인류학자 바버라 마이어호프는 스토리텔링에 관한 자신의 관찰 내용을 이렇게 소개했다. "이야기는 말해짐으로써 살아나는, 누군가에 의해 다른 사람에게 전달되는, 올바름과 법의 고려에서 풀려나는 단어의 갱생이다.111 (……) 랍비 나흐만은 자신의 가르침을 받아 적은 기록을 모두 없애라고 지시했다. 그의 말은 입에서 입으로 전달되고, 마음에 의해 마음속에 기억되어야 한다는 뜻이었다. 그는 이렇게 말했다. '내 말에는 옷이 없다. 누군가 동료에게 말할 때는 단순한 빛과 되돌아오는 빛이 일어날 뿐이다.'"

입에서 입으로 전달되는 이야기와 노래, 시와 같은 구술 전통은 말의 선물이 계속 살아 있게 한다. 시인 게리 스나이더는 한 인터뷰에서 구술 전통이 미국에서는 왜 약한지 묻는 질문에 이렇게 답했다. "개인의 이름을 강조하고, 텍스트를 순수하게 유지하는 것을 강조한 탓입니다."112 이 두 가지 집착(전자는 시장의 관심사, 후자는 학계의 관심사)은 모두 우리의 예술을 선물이 아닌 재산에 관한 일로 대한다.

휘트먼의 작품을 이런 관점에서 좀더 충분히 기술하기 전에, 예술작품의 창조에서 선물은 정확히 어느 지점에 자리 잡고 있는지 밝혀보고자 한다. 일반적인 용례에서 선물이라는 용어는 유감스럽게도 서로 다른 세 가지를 포괄한다. 나도 지금까지 선물이라는 단어를 보다 정확히 사용하려고 노력했지만 여전히 얼마간의 혼란은 끼어든다. 맨 처음의 선물은 자아에게 선사되는 것인데, 지각이나 경험, 직관, 상상, 꿈, 비전, 또는 또다른 예술 활동의 형태를 취한다. 가끔은 경험이나 상상의 소재가 정제를 거치지 않은 상태에서 완성작이 되기도 하는데, 이 경우 예술가는 그저 전달자나 매개에 지나지 않는다.(초현실주의 시인은 이런 방식으로 작업하려 애쓴다. 셰이커 교단의 예술도 이 모델에 해당하는데, 이들 사이에 예술가는 '도구'로, 예술은 '선물'로 알려져 있다.[113]) 그러나 맨 처음의 소재가 예술의 최종 작품이 되는 경우는 드물다. 대개의 경우 우리는 소재를 가지고 노동을 해야만 한다.

노동하는 능력은 두 번째 선물이다. 다시 한번 조지프 콘래드의 말을 빌리면, 예술가는 우리의 존재 중에서 획득이 아닌 선물에 해당하는 부분에서 시작해 작업한다. 우리는 우리의 재능을 선물이라 말함으로써 의지를 통해 획득하는 능력과 구분한다. 두 사람이 외국어 말하기 능력을 익히면서 같은 수준의 정확도에 이를 수는 있지만, 학습 과정

에서 언어의 선물/재능이 있는 사람은 없는 사람만큼 고전하지 않아도 된다. 물론 재능이 있는 사람 또한 그 선물을 완벽하게 만들기 위해 노력해야 한다. 아무도 오랜 연습에서 면제될 수 없다. 그러나 작업을 통해 선물/재능 자체를 획득하려고 나서는 것은 가외의 손이나 날개를 돋아나게 하려 애쓰는 것과 같다. 불가능한 일이다.

예술가의 선물/재능은 자신에게 주어진 지각이나 직관의 소재를 다듬는다. 달리 표현하면, 예술가가 선물/재능을 받으면 그것은 자아를 통과하는 과정에서 늘어난다. 예술가는 자신에게 선사된 것보다 더 높은 것을 만드는데, 바로 이 완성된 작품이 세 번째 선물이다. 이것은 세상 모두에 바쳐지고, 특히 이전 단계의 선물이 속한 '씨족과 모국'으로 향하는 선물이다.

휘트먼은 이런 선물 거래를 자신의 외부와 내부 모두에 해당되는 활동으로 상상한다. 그는 시가 향하는 독자에 대한 강한 감각을 가지고 있다. 하지만 그 수신자가 책 읽는 일반적인 독자만은 아니다. 수신자는 마음속의 인물, 휘트먼 자신의 영혼, 또는 뮤즈나 게니우스나 정령-연인 sprit-lover(그가 죽음에 이르러 만나리라고 상상한 존재, "위대한 동지, 내가 연모하는 진정한 연인"114)일 수도 있다. 어느 서문에서 휘트먼은 자신의 시를 두고 '나의 영혼이 내게 들려준 것이지만, 읽는 사람이 지면에 활자화된 그대로

믿도록 시치미를 떼고 있는 것'[115]이라고 말한다. 말 못 하는 대상을 말로 옮기는 영혼은 시를 완결하는 법이 없다. 휘트먼의 두툼한 개정판들이 이를 증언한다. 시인은 영혼이 제공한 것으로 작품을 만든다. 이 내적인 거래에서 완결된 작품이란 영혼 속으로 다시 전달된 답례선물이다. 영국 시인 존 키츠는 그의 유명한 편지에서 세계는 "'눈물의 골짜기'라기보다 '영혼을 만드는 계곡'"[116]이라고 썼다. 예술가는 선물의 거래 속에서 영혼에 실체를 부여한다. 로마인들이 생일에 자신의 게니우스를 바치고 그것이 자라나 자유로운 정령이 되게끔 한 것처럼, 또는 그동안 앞에서 기술한 숱한 교환에서 본 것처럼, 거래의 핵심은 영적인 증식이며 영혼의 궁극적 실현actualization이다.

모든 예술가는 암암리에 자신의 예술이 자신을 매력적으로 만들어주기를 바란다. 때로는 자신의 작품에 끌리는 사람이 연인, 자녀, 멘토일 거라고 상상하기도 한다. 그러나 작업실에서 혼자 애쓰는 예술가에게 기쁨을 주는 것은 영혼 그 자체다. 감사의 노동은 영혼이 주는 선물에 대한 보답으로, 우리가 영혼에게 제공하는 첫 음식이다. 만약 영혼이 우리의 제물을 받아들이면 휘트먼처럼 우리는 선물 받은/재능 있는 상태로, 시간을 초월해 한결같은 '제자리'로 끌려들어갈 수 있다. 그리고 우리가 선물 받은 이런 순간에는 은혜롭게도 작품 또한 '선물 받은' 상태가 된다. 물론 늘 그

런 것은 아니다. 주기적으로 만족스러운 작품이 나오는 예술가도 있지만, 대다수는 천 켤레의 신을 마름질하고 난 뒤에야 요정들이 바느질을 시작한다.

　가령 휘트먼은 바깥에 있는 청중의 관점에서 자신의 작품을 이야기하면서, 『풀잎』을 쓴 의도가 독자들의 가슴 속에 "그들로부터 직접 나 자신에게로 언제까지나 살아서 고동치며 흐르는 사랑과 우정의 물줄기를 일으키는"117 것이었다고 말한다. "그들로부터 나 자신에게"라니, 얼핏 보면 방향이 이상해 보인다. 그러나 휘트먼의 삶 속에서 보았듯이, 우리 앞에는 사랑에 주린 예술가가 있다. 그도 알고 있었다. 그는 자신의 욕망을 두고 "이 끔찍한, 억제할 수 없는 갈망"이라고 말한다. 또한 자신의 시를 "결코 충족되지 않는 연민의 욕망"의 표현이자 "끝없는 연민의 베풂이며 영원하고 오래된, 그러나 늘 새로운 유착의 상호교환……"이라고 부른다. 그다음에 나오는 문장을 문자 그대로 읽는다면 그가 지닌 욕구의 원천을 발견할 수 있다. "「창포」와 다른 시편 속에서 나를 알아보는 그 또는 그녀와 나 사이의 가장 확실한 결속은…… 개인적인 애착이어야 한다." 휘트먼이 자신의 시 「보이는 것들에 대한 끔찍한 의심에 관하여」에 쓴 것처럼 자신이 생명을 얻으면 영혼의 선물을 함께 주고받을 수 있는 독자를 찾아내야만 한다. 그가 존재하고, 말 그대로 실현되기 위해서는 다음과 같은 완결된 접촉을

거쳐야 한다.

> 사랑을 찾아 손을 뻗고 몸을 던지는 영혼은,
> 어느 작은 절벽의 거미처럼, 쉬지 않고 제 몸에서 가는
> 실을 줄줄이 뽑아 던진다, 적어도 하나는 붙잡아, 고리,
> 다리, 연결을 짓기를 바라며……118

휘트먼이 털어놓은 예술의 의도는 「창포」 시편 이면에 자리 잡은 것과 동일한 좌절된 갈망임을 보여주는데, 이쯤에서 그의 이러한 궁핍이 때로는 작품 자체를 약화시키기도 한다는 점을 짚고 넘어가야겠다. 『풀잎』에는 기분 나쁜 시들이 좀 있다. 우리는 우리 어깨 위에 손을 올린, 강요하려 드는 연인을 느낀다.(가령 「브루클린 선착장을 건너며」에 나오는 순간이다. 이때 휘트먼은 자신의 모든 독자를 그들이 태어나기도 전에 상상했다고 주장하는데, 아무래도 주제넘어 보인다.) 반면 가장 훌륭한 시편에서 휘트먼은 예술과 사랑 모두에 필요한, 적절한 균형감을 유지한다. 이때는 선물을 건네면서도 강요하지 않는다. 그가 인생에서 원했던 사랑은 찾지 못했을 수 있지만, 그렇다고 해서 그의 욕구를 순전히 개인적인 환경 탓으로 돌리는 것은 옳지 않으리라. 누구나 한 번쯤은 사랑에 겨운 적이 있고, 사랑하는 이의 돌아오는 눈길에 가슴 벅찬 적이 있지 않던가?

작품이 바깥의 청중에게 주어졌다면, 이제 작품의 기능을 살펴보기로 하자. 휘트먼은 시를 일반 독자에게 내놓을 때 간혹 "오 미래의 독자여"라며 말을 건다. 이는 부분적으로는 시인이 그 당시에 자신의 시를 읽는 독자보다 더 나은 존재를 상상하는 방식이기도 하지만, 동시에 우리 모두에게 잠재되어 있는, 자신의 이야기를 읽어줄 독자를 바라는 마음에서 비롯된 영원한 기도처럼 받아들여도 좋을 것이다. 휘트먼은 이제 자신의 선물을 우리 영혼으로 향하게 한다. 그는 자신의 시를 받게 될 사람이 누구든지 그 안에 잠든 선물 받은/재능 있는 자아를 깨우기 위해 예언적 완료형으로 이야기한다. 그가 말하기를, 시인은 "그의 접시를 늘어놓고…… 남녀를 키우는 달콤하고 쫄깃한 육질의 고기를 제공한다.[119] 이것은 무맛의 영혼의 물…… 이것은 진정한 자양물이다."[120] 예술작품은 우리 안으로 들어와 영혼을 먹이기 위해 우리 안에서 '선물 받은 자아'의 과정을 시작하겠다고 제안한다. 그것은 이에 앞서 시인에게 주어졌던 어떤 선물이 시인 안에서 시작했던 과정이다. 작품을 읽으며 우리는 잠시 선물 받았음을 느낀다. 우리는 저마다 할 수 있는 정도까지 새로운 작품을 만들어내는 것으로 반응한다(우리가 만드는 것이 예술작품은 아닐지 몰라도, 손에 든 예술가의 작품으로 우리 자신의 경험을 이해할 수 있음을 불현듯 알아차린다). 가장 위대한 예술은 우리에게

우리의 삶을 상상할 수 있는 이미지를 제공한다. 그렇게 한 번 깨어난 상상력은 생산력을 갖게 된다. 상상력을 통해 우리는 우리가 받은 것보다 더 많이 줄 수 있고, 예전에 갖고 있었던 말보다 더 많은 말을 할 수 있다.● 휘트먼은 자신의 시에 대해 이렇게 말한다. "만약 너희가 자양분이 되고 습기가 되면, 그들은 꽃과 과일, 높은 가지와 나무가 되리."[121] 예술작품은 상상의 대지에서 번식한다.

　　이런 식으로 상상은 미래를 창조한다. 시인은 "미래가 현재가 되는 곳에 자신을 둔다"고 말한다.[122] 그는 자신의 글쓰기용 책상을 "그림자들의 자궁"[123] 속에 둔다. 선물은 주어진 것이든 받은 것이든 이미 알려진 것 이상의 의미를 증언한다. 따라서 선물 교환은 초월적인 거래이며, 재생, 전환 또는 부활의 경제이다. 선물은 우리가 전에 보지 못한 세계를 우리 곁에 데려온다. 앨런 긴즈버그의 젊은 시절 이야기를 들어 보자.[124] 그때 그는 운도 없고 연인도 없이 뉴욕 스패니시 할렘의 침대에 누워 블레이크를 읽고 있었다. 그러다 책을 한쪽으로 치우고는 자위를 했다. 그리고 우울감에 빠져들었다. 누워서 책을 응시하는데 어떤 음성이 블레이크의 시를 읊는 소리가 들려왔다. "아 해바라기여, 시간에 지쳐/ 태양의 발걸음을 헤아리며……" 긴즈버그는 말한다. "그 후로 내가 한 것의 거의 전부가 이런 순간을 모티프로 삼은 것이었다." "내가 들었던 음성, 블레이크의 음성,

● 이것이 바로 예술가의 작품을 그의 삶으로는 읽을 수 없는 한 가지 이유이다. 물론 우리는 그의 삶을 읽을 때 뭔가를 알게 된다. 그러나 진정한 예술가는 그의 경험이 창작을 설명할 수는 없다는 기묘한 느낌을 우리에게 남긴다.

고대 사투르누스ᐤ의 음성이 지금 내가 가지고 있는 음성이다. 나는 내 의식을 상상하고 있었다……" 긴즈버그가 '상상'이라는 단어를 썼다는 데 주목해보자. 청년은 시를 씨앗 이미지로 삼아, 나이 든 남자가 와서 블레이크의 노래를 부를 때의 울림과 노래하는 행위의 본질을 상상했던 것이다.

상상은 그것의 생산물이 현실 속으로 넘어올 때 비로소 미래를 창조할 수 있다. 작품을 선사함으로써 상상의 행동은 완성된다. 긴즈버그는 "오 이런, 지금 음성들이 들려" 하고는 진정제를 복용할 수도 있었다. 그러나 빈 가슴에 제공된 것을 우리가 거절한다면, 가능한 미래가 주어졌지만 그 위에 행동하지 않는다면, 상상은 물러간다. 상상이 없으면 현재의 논리로 미래를 잣는 수밖에 없다. 그럴 경우 그저 알려진 것으로만 작업을 할 수 있기에 우리는 결코 새로운 삶 속으로 인도되지 못한다. 그러나 긴즈버그는 예술가가 반응하듯이 반응했다. 예술가는 선물을 받아들인 다음 그것을 현실 세계에 선물하기 위해 수고함으로써 상상의 행동을 완성한다(이때 상상과 현실의 구분은 사라진다).

예술의 담화discourse를 수행하는 상상의 집단은 시간의 제약을 받지 않는다. 물질적 선물이 사회적 삶에서 집단성을 확립하고 유지하듯이, 상상의 선물도 제대로 대해지기만 한다면 우리가 문화와 전통이라 일컫는 집단성에 기여할 것이다. 이런 거래는 죽은 이들이 살아 있는 이들에게 영

ᐤ 고대 로마의 농업과 다산의 신.

향을 주고, 살아 있는 이들이 과거의 정신적 보물을 보존하는 한 가지 방법이다. 적극적인 상상 속에서 과거의 작품을 되살린다는 것은, 에즈라 파운드가 멋지게 표현했듯이 "공기 중에서 살아 있는 전통을 모아왔다"[125]는 의미이다. 더욱이 선물의 거래가 우리가 받은 것보다 더 많이 줄 수 있게 해주듯, 살아 있는 전통에 참여하는 사람은 자신이 태어난 삶보다 더 높은 삶 속으로 이끌린다. 죽은 이들로부터 살아 있는 이들에게로, 살아 있는 이들로부터 태어나지 않은 이들에게로 주어지는 선물은 우리 안에서 보이지 않게 자라 모든 사람이 각자의 불완전한 상태와 나이를 초월해 살아갈 수 있게 한다.

살아 있는 전통은 학교에서 배울 수 있는 수사법도, 사실의 저장고도 아니다. 살아 있는 전통 속에서 이미지들은 스스로 말을 한다. 휘트먼의 말처럼, 그것들은 "너희의 귓전을 간지럽힌다."[126] 우리는 음성을 듣는다. '나'도 아니고 '시인'도 아닌, 그 사이의 제3의 존재인 시 속에서 정신이 움직이는 것을 느낀다. 살아 있는 전통 속에서 우리는 죽은 이들의 정신과 사랑에 빠진다. 우리는 그들과 밤을 새운다. 그들이 준 선물을 우리 존재의 속살까지 가져가 우리 가슴에 먹임으로써 계속 살아 있게 한다.

에즈라 파운드는 소책자에 이렇게 쓴 적이 있다. "종교에 관한 한, 나로서는 같이 문학 하는 친구의 스타일로 이렇

게 말하면 충분하지 싶다……, '자존심 있는 라벤나 사람이라면 모두 갈라 플라치디아의 묘당○에서 태어나거나 적어도 그곳에서 생명의 정령 또는 숨결을 받는다.'"127 파운드가 볼 때 문화는 예술작품 속에 자신의 생기를 보존한다. 예술작품은 시민이 자신의 영혼을 소생시키고 또 낳기 위해 마시는 저 "무맛의 물"을 위한 저장통과 같다.

살아 있는 전통은 시간적으로는 두 방향으로 뻗지만, 대다수 예술가는 과거나 미래 중 어느 한쪽을 주된 방향으로 삼아 자신과 마주한다. 프랑스에서 피스 아 파파fils à pa-pa(아빠 아들)라고 하면 과거를 섬기는 정신적 태도를 지닌 사람을 말한다. 반면, 피스 아 마망fils à maman(엄마 아들)은 새로 출현하는 생과 사랑에 빠진 사람이다. 두 단어는 휘트먼과 조만간 우리가 살펴볼 파운드를 잘 구분해준다. 미국에서는 드물게도 평생 자신의 아버지 가까이에 남아 있었던 시인 파운드는 과거와 사랑에 빠져 있었다. 과거는 그의 영혼을 먹여 살렸고, 그는 자신의 작업을 과거의 보존에 바쳤다.

그러나 '엄마 아들'이기도 한 휘트먼은 미래를 향해 구애했다. 그는 "내가 『풀잎』으로 의도한 것은 (당신의, 당신이 누구든 지금 이 시행을 읽고 있는 바로 당신의) 정체성의 시……"128라고 쓴다. 그는 '정체성'이라는 단어를 우리가

○ 서로마 제국 발렌티아누스 3세의 모후 갈라 플라치디아가 묻힌 묘. 그녀는 425년부터 15년간 섭정 통치를 하며 교회 건축 등을 통해 라벤나 예술을 최고 경지로 끌어올렸다. 이 무덤 역시 내부의 화려한 모자이크 장식으로 유럽에서 가장 아름다운 무덤으로 꼽힌다.

앞에서 발전시켜온 뜻, 즉 시는 자아를 통과해 지나가면서 변화시키려는 의도로 주어지는 선물이라는 뜻으로 쓴다. 우리가 예술에서 '휘트먼적 전통'을 이야기할 때는, 가령 아주 일부만 거명하자면, 하트 크레인, 이사도라 덩컨, 윌리엄 카를로스 윌리엄스, 파블로 네루다, 헨리 밀러 같은 계열의 예술가들을 말하는데 이들은 저마다 시를 받아들이면서 정신이 소생했음을 고백한 사람들이다. 휘트먼이 에머슨과 칼라일과 조르주 상드의 열렬한 지지자로서 그들의 정신이 깃들 공간을 자신의 몸 안에 허락한 것처럼, 이들 예술가 또한 휘트먼의 열렬한 지지자이다. 물론 그들은 단순한 학생이 아니라, 휘트먼의 선물/재능이 상상 속에서 살게 하고 새로운 작품을 위한 씨앗이 되도록 허락한 일꾼들인데, 이들의 작품은 죽은 이들의 정신에 연결되어 있으면서 동시에 별개의 살아 있는 흐름을 이룬다. 그렇게 "싹은 돋고 늘 어난다……."

점착성 부

휘트먼은 남북전쟁 이후 예술과 정치에 관한 두서없고 긴 명상록 『민주주의 전망』을 썼다. 이 글에서 그는 민주주의를 개인과 대중('평균인들', '모든 계층의 총합')[1]이라는 두 개의 대립되는 기초 위에 설정하는데, 자신이 생각하는 민주주의의 실천에서 이 두 축 가운데 어느 것을 선호하는지

는 드러내지 않는다. 그러나 그가 민주주의의 형성을 기술하는 과정을 보면, 시를 시작할 때처럼 개인이 고립 속에서 자신의 힘을 찾는 것으로 시작한다. "한 사람의 고립된 자아의 소리 없는 작동"이 공동체에 선행한다.[2] 우리의 행동과 개성은 우리 존재의 토양에 주어진 것에서 돋아나야 한다. 그렇지 않다면 단지 다른 것에서 파생된 행동, 장식물에 불과한 개성에 지나지 않을 것이다. 물론 우리가 여기서 다루는 것은 내면의 빛을 따르는 정치라는 사실을 정치사상가라면 누구나 곧바로 알아챌 것이다. 내면의 빛을 따르는 정치란 그 속에서 "인간은 가장 건전하고 높은 자유 속에서 적절히 훈련되어, 자기 자신에게 하나의 법, 나아가 일련의 법이 될 수 있고 또 그래야만 하는"[3] 상태를 의미한다. 휘트먼의 민주주의에서 첫 번째 사건은 결코 정치적 사건이 아니다. "혼자서…… 그리하여 내면의 의식이, 지금까지는 보이지 않았던 마술잉크로 쓰인 비문처럼 그 놀라운 선들을 발산함으로써 감각에 이른다."[4]

심지어 휘트먼이 대중을 강조한 것조차 독특한 개인들을 육성하려는 욕망에서 비롯한다. 개인의 정체성이란 누구는 중시되고 누구는 경시되는 곳에서는 번성할 수 없다. 모든 사람이 시에 초대받는 것과 마찬가지로 ("나는 단 한 사람도 무시당하도록 내버려두지 않을 것이다")[5] 민주주의 또한 모든 자아에게 정치적으로나 정신적으로나 참정권

을 부여한다. 휘트먼은『민주주의 전망』에서 잠시 유럽인들을 거론한다. "**연대**라는 위대한 단어가 생겨났다. 국가에 있어서 우리 시대에 존재하는 모든 위험 중에서도 가장 큰 것은, 어떤 선을 긋고 그것을 기준으로 국민의 일부를 나머지로부터 차단하는 것이다. 그 일부는 남들과 같은 특권을 누리지 못한 채 비하되고 모욕당하고 경시된다."[6] 사회적 삶에서 '최선을 최악에서' 구분하기 위해 그어진 선인 계급제는 휘트먼이 "유럽 기사도적, 봉건적, 교회 중심적, 왕조적"이라 일컫는 세계의 특징인데,[7] 이런 방식이 신세계에서도 여전히 지배적이라고 그는 느꼈다. 그는 자신이 생각하는 자아의 보통선거권(투표에 관한 권리라기보다 아무도 다른 누구에게 고개를 숙이도록 강요받지 않을 권리)이 이런 방식을 대체하기를 바랐다. 그가 각 시민을 평등한 기초 위에 두는 것은 독특한 자아를 보호하기 위해서일 뿐 아니라 그런 개인을 낳기 위해서이기도 했다. 민주주의는 미래 시제를 가지고 있다. 참정권 부여는 "발전을 위한 거대한 실험의 시작으로 볼 수 있다. (몇 세대가 걸릴 수도 있겠지만) 그 끝은 충분히 성숙한 남녀의 형성일지도 모른다."[8] 휘트먼은 자신의 민주주의를 개인의 정체성으로 시작하지만, 민주주의의 실행에서 주인공은 **어느 한 사람**도 **다수**도 아니다. 둘은 서로를 만들어내기 위해 존재한다. 그럼으로써 나라는 그들의 연합체, "살아 있는 정체성들의 공동 집합체"

가 될 수 있다.[9]

　이 연합체에 이르기 위해, 휘트먼의 민주주의는 마지막 한 가지 요소를 필요로 한다. 일련의 실현된 자아들만 있다고 해서 자동적으로 공동체가 이뤄지는 것은 아니다. 집합체를 한데 묶는 점착제인 모종의 아교가 있어야만 한다. 휘트먼은 자신이 생각하는 민주주의의 양 축을 놓고 "그 둘은 모순적이다…… 우리의 임무는 그 둘을 조화시키는 것이다"[10]라고 말한다. 그리고 그렇게 하기 위해 그가 동원하는 것은 무엇보다 동지 사이 남성적 사랑의 정치적 버전, 즉 "모두를 형제처럼 지내게 만드는…… 점착성 또는 사랑…… 융합, 결속, 집합……"이다.[11] 휘트먼은 '점착성'이라는 용어를 골상학에서 빌려왔다. 이 19세기식 대중심리학에서는 '호색적인' 성적 사랑과 '점착성의' 우정(골상학의 도해에서 이런 우정을 상징하는 것은 두 여성이 서로 껴안고 있는 모습이었다)[12]을 구분했다. 점착성 사랑은 휘트먼의 정치에서 두 번째 요소이다. 여기서 정치를 적어도 권력 관계로만 본다면, 휘트먼의 정치는 엄밀히 말해 정치가 아니다. 점착성 사랑은 이렇게 구분하는 것이 좋을 것이다. 점착성은 에로스 권력을 말하고, 정치로 통하는 대부분의 것들은 로고스 권력을 말한다. 법, 권위, 경쟁, 위계 그리고 법원·경찰·군대를 통한 왕의 의지 또는 전제적 의지의 실행—이런 것들은 모두 로고스 권력이며 정치 체제 대부분

의 골격을 이룬다. 어떤 나라의 국기에서도 두 여성이 포용하는 이미지는 볼 수 없다. 휘트먼은 사회계약의 가부장적 조항에 호소하지 않고서도, 고립된 개인들을 일관되고 지속적인 정치 통일체 속으로 끌어들이는 것을 머릿속에 그렸다. 요컨대 그는 자본주의식 가정 경제를 '동지들의 소중한 사랑'으로 대체하고 싶어 했다. 그의 정치는 무언의 신앙을 드러낸다. 그것은 실현된 독특한 자아는 에로틱하며, 에로틱한 삶은 본질적으로 응집력이 있다는 믿음이다. 그는 시민도 시인과 마찬가지로 구심적인 고립으로부터 출현할 터인데, 그 고립 속에서 연민 어린 어루만짐의 욕구 그리고 창조와 선사의 충동이 일고, 더불어 개성이 형성될 것으로 가정한다.

이 마지막 단계에서 우리는 휘트먼이 말하는 미학과 정치, 선물 받은/재능 있는 자아의 사회적 삶이 한데 합쳐지는 것을 본다. 휘트먼이 말하는 민주주의에서 동지애보다 훨씬 더 큰 힘을 발휘하는 진정한 응집력은 예술이리라. 8장 마지막 부분에서 본 것처럼, 그의 정치적 미학에서 예술가는 '대상'을 흡수하는 것이 아니라, 사람들의 '중심에 있는 정신과 개성'을 흡수한다. 그리고 그에 반응해 나온 행동은 "그들을 위한 하나의 이미지를 만드는 작품"을 창조하는 것이다.[13] 국민을 하나로 끌어모으는 것은 바로 이런 작품, 더 제대로 표현하자면 '국가 전체의 예술적 부'이

다. 우리는 예술가가 국민의 '중심에 있는 정신'을 창조한다(최소한 보존한다)고도 말할 수 있을 것이다. 시에서와 마찬가지로, 한 번도 표명되지 않은 정신은 지속될 수도 없기 때문이다. 시인 로버트 블라이가 다른 맥락에서 말한 것처럼 "이 기쁨을 명료하게 글로 적은 첫 번째 사람을 찬미한다. 우리는 우리가 이름 부를 수 없는 것과는 사랑에 빠져 있을 수 없기 때문이다⋯⋯."[14] 또한 우리는 말해지지 않은 상태에 머물러 있는 정신에서는 자양분을 얻을 수도 없고, 그런 정신을 키워갈 수도 없다. 휘트먼의 민주주의에서 토박이 저자는 토박이 정신의 "배아 또는 골격"을 창조한다.[15] 물론 예술가는 살아 있는 것을 흡수한다. 하지만 그것의 생명은 그것에게 이름이 주어지기 전까지는 보장되지 않는다. 휘트먼은 문학이 정신을 흡수할 뿐만 아니라 "정신을 낳는다"고 말한다.[16]

휘트먼은 미국 국민에게는 유럽 대륙에서 온 낭만적 소설이나 롱펠로 같은 토박이 저자들이 표명한 것과는 다른 정신이 존재한다고 주장했다. 그리고 그 정신이 예술에서 실현되지 못하면 머지않아 상실되리라고 믿었다. 『민주주의 전망』은 미국의 저자들을 향해 민주주의의 생존을 보장할 국내문학을 창조하라고 촉구한다. 우리의 예술은 "모두에게 공통되고 모두에게 전형적인 영웅과 개성 있는 인물, 착취, 고통, 번영 또는 불행, 영광 또는 불명예의 집합체"를

국가의 이미지에 더해가야 한다고 말한다.[17] 문학은 국가를 한데 융합하는 '골격'을 이루어 국가의 정신이 트라우마를 이겨낼 수 있게 한다.[18] 휘트먼이 서둘러 이 에세이를 쓴 것은 1870년 실행에 옮겨진 민주주의에 실망했기 때문이었다. '토박이 문학' 없이 어떻게 합중국이 남북전쟁 이후의 부패 속에서도 살아남을 수 있을까? "모두를 긴밀하게 엮는 공통의 골격이 없다는 사실이 끊임없이 나를 괴롭힌다."[19]

휘트먼에게 예술은 정치적 힘이다. 다만 세 번째로 말하는데, 여기서 말하는 정치는 통상적인 의미에서의 정치가 아니다. 예술은 정당을 조직하지도 않고, 권력의 하인이나 동료도 아니니까.◉ 그보다 예술작품은 오직 정신의 충실한 표현을 통해서만 정치적 힘이 된다. 자아 또는 집단의 이미지를 창조하는 것이 정치적 행위이다. 예술에 로고스 권력은 없다. 하지만 법과 입법부는 때가 되면 자신들이 그것을 생각해냈다고 말할 것이다. 휘트먼은 초기의 편지에서 이렇게 썼다. "시대를 막론하고 단골 정치인들이 쏟아내는 허튼소리들의 뒤와 밑에는, 언제든지 앞으로 나서서 폭군과 보수주의자 그리고 그들 무리의 속셈을 혼란에 빠뜨릴 기회가 오기만을 바라는 (……) 신적인 불이 (……) 타오르고 있다."[21] 정치적 예술가의 작업은 이 불을 위한 몸을 창조한다. 예술가가 진실을 말하는 한, 그는 정부가 거짓말을 하거나 국민을 배반할 때마다, 자신의 의도와는 상관없

◉ 그런 사례는 마오쩌둥의 정치적 미학에서 찾아볼 수 있다. 여기서 "문학과 예술 작업은 (……) 당이 정한 혁명 과업에 종속된다……"[20]

이 정치적 힘이 된다. 1930년대나 베트남전쟁 기간의 미국인 예술가들, 스페인내전 당시 스페인 예술가들, 최근 몇 년 동안의 한국 시인들, 러시아 혁명 이후 모든 러시아 예술가, 히틀러 집권 후의 브레히트 등이 이를 증언한다. 이런 시기에 정치공동체의 정신은 정치인의 손을 떠나 저항적 상상 속에서 살아남기 마련이다. 그때 예술가는 신문에는 실리지 않는 세계를 그려 보이게 되고, 평화로운 시절에는 통화할 생각조차 없던 누군가가 자신의 통화를 도청하는 상황을 맞는다.

19세기 중반 미국의 정신은 전반적으로 확장적인 데다 자기확신에 찬 상업주의에 빠져들었다. 그에 앞서 산업혁명이 신세계에 당도한 터였다. 모국의 정신에 퍼진 이런 부분과 우리의 시인은 어떤 관계에 있었을까? 그는 상업주의와, 최소한 그것의 일부와 사랑에 빠져 있었다. 휘트먼은 말하자면 시인계의 리처드 헨리 데이나 같은 사람이었으니, 그의 앞날은 "실용적이고, 떠들썩하고, 세속적인 돈벌이, 심지어 물질주의적 성격까지…… 선선히 포함"22했다. 그리고 그의 "이론은 부는 물론 부를 얻는 것까지 포함한다……" 휘트먼이 사랑한 것은 시장터의 일렁이는 빛과 부산스러움과 짜릿한 흥분이었지, 밥벌이의 실용적 면면이 아니었다. 그는 상업 거래에 관능적으로 참여했다. 피터 도일에게 보내는 편지에서 휘트먼은 자신이 생각하는 즐거움의 전형으

로 뉴욕시 합승마차○에 앉아 있는 상황을 묘사한다.

기분이 아주 좋으면…… 나는 어느 운전수 양반과 브로드웨이 23번가에서 볼링 그린까지 양 방향으로 3마일씩 드라이브를 해. 너도 알다시피 기분 좋은 오후에 이런 식으로 브로드웨이 역마차를 몇 시간 타는 것은 나에게 끝없는 즐거움이자 공부이자 오락이니까. 지나가면서 모든 것을 볼 수 있는, 일종의 살아 있는 무한 파노라마랄까. 상점과 화려한 건물과 거대한 유리창이 보이고, 넓은 보도를 가득 메운 호화로운 차림새의 여성들이 끊임없이 지나가는데 스타일도 외모도 다른 곳에서 볼 수 있는 모습과는 딴판이며 훨씬 뛰어나. 남자들도 최신 유행 차림에 외국인도 넘쳐나는, 사실상 완벽한 인파야. 또 거리에는 마차, 역마차, 수레, 호텔용 및 개인용 고급마차가 빽빽하고, 정말이지 온갖 종류의 차량과 최고급 말의 행렬이 끝없이 이어져. 어마어마한 거리의 눈부심, 이 많은 화려하고 고상한 고층 건물들, 이중 상당수는 하얀 대리석에다 사면이 유쾌하고 박진감 넘치는 장식들로 가득하지. 어느 화창한 날, 이토록 분주한 세계가 곁을 지나가며 자신을 과시해. 나는 너무나 즐겁고 편안한 마음으로 구경하고 관찰해. 나 같은 천하의 게으름뱅이에게 이 모든 것이 얼마

○ 자동차가 도입되기 전에 말이 끌던 승객 수송용 차량.

나 매력적이겠어.23

　　『민주주의 전망』에서도 휘트먼은 비슷한 식으로 도시의 즐거움을 열거한 후 이렇게 말을 맺는다. 그것들은 "힘과 충만함, 운동 등에 대한 나의 감각을 완전히 충족시키고, 나는 그런 감각과 식욕을 통해, 그리고 나의 미적 양심을 통해 지속적인 고양과 절대적인 성취를 얻는다."24 "모두가 초대받는다"는 휘트먼의 신조와 더불어, 그가 시장의 활기 속에 이처럼 관능적으로 참여하는 것을 보면 사는 사람과 파는 사람에 대한 반사적인 반감이라고는 찾아볼 수 없다. 시에서처럼 삶에서도 그는 자신을 "만사태평한" 농부 못지 않게 "거래에 능숙한" 양키와 동일시한다.25

　　물론 휘트먼은 합승마차에 앉아 있을 뿐 내려서 과일 노점상이 되지는 않는다. 브로드웨이에 즐비한 사람들이 축적한 부는, "나는 내 몸이 죽고 나서도 나를 따라올 부를 모으는 데 온 신경을 쏟을 것"26이라거나 "자선과 개인적 힘이야말로 조금이라도 투자할 가치가 있는 유일한 것"27이라고 쓰는 사람의 부와는 다르다. 휘트먼은 그 장사꾼들을 자신의 정체성의 일부로는 인정하지만, 자신이 장사꾼인 것은 아니다. 휘트먼의 말마따나 그들은 "나 자신이 아니다."

　　우리가 말하는 상업적 정신이, 자기 삶이 상품 속에 있

다고 느끼는 사람이나 주식 시장이 무너지면 높은 창문에서 뛰어내려야 하는 사람의 정신이라면, 이런 정신은 휘트먼에게는 없다. 그래도 물론 그는 합승마차를 타고 그런 사람들의 절박한 모습을 관찰할 것이다. 자신의 상품이라는 덫에 걸려든 저 상업주의에 대해 휘트먼이 해줄 말은 다음과 같다.

> 여기에도 저기에도 눈 위에 동전을 얹은 채 걸어가는,
> 배의 탐욕을 채우기 위해 뇌를 아낌없이 떠먹는,
> 입장권을 사고, 갖고, 파는, 하지만 잔치에는 한 번도 가지 않는,
> 많은 사람이 땀 흘리고, 쟁기질하고, 탈곡하는, 그런 다음엔 값으로 왕겨를 받는,
> 몇몇은 한가롭게 소유하고 있는, 그리고 그들이 계속해서 밀을 차지하는,[28]

때때로 이 구절은 땀 흘려 일하지만 착취당하는 노동자들과의 연대를 표현한 것으로 오독되어왔다. 하지만 그런 뜻이 전혀 아니다. 왕겨를 받는 이는 화물창고 옆 곡물통을 소유한 사람이고, 밀을 차지하는 이는 쥐다. 여기서 핵심 구절은 "한가롭게 소유하고 있는"이다. 동물들은 한가로운 소유자이고, 숲의 신 보탄 역시 한가로운 소유자이고, 휘트

먼 또한 브로드웨이의 모든 불빛의 한가로운 소유자다.

휘트먼은 우리를 위해 미국인의 한 유형을 상상했는데, 나는 그것을 '마을의 게으름뱅이'라 부르고 싶다. 마을의 게으름뱅이는 일할 의지가 필요한 여가를 삼킬 때마다 중서부 농부들이 밤에 밭을 갈거나 창문 높이까지 자라는 콩을 심으려고 집 주변 수풀을 베기 시작할 때마다 등장한다. 휘트먼이 상상한 이 한가한 사람은 어떤 숨은 정신을 대표하는데, 이 정신 없이는 아무도 거래에서 얻는 것이 없다. 그는 어떤 일도 하기를 거부하지만 거래의 결실은 즐긴다. 그는 모든 이윤을 먹어치운다. 사람들이 일을 열심히 할수록 그는 더 게을러진다. 그들이 회사에 재투자하는 돈이 많을수록 그는 자신이 물려받은 재산을 더 많이 낭비한다. 마을의 게으름뱅이는 종교적 탁발 수도사와 마찬가지로 자신의 가난과 불가분의 관계에 있는 부를 가지고 있다. 신비주의자의 '가난'은 물질적 대상의 결여가 아니다. 오히려 가난의 존재 이유는 하느님보다 못한 것에 안주하거나 부를 중시하는 습관을 깨부수는 데 있다. 시인 시어도어 로스케는 "'가난한 자는 복이 있나니'는 심리에 관한 법"이라면서, "자신의 연인들에게 우주의 자유를 선사하는 것이 가난의 여인Lady Poverty○이 하는 사업"[29]이라고 말한다. 가난의 여인은 그들에게 숲을 마음대로 사용하게 한다. 개신교 윤리의 숨은 뜻은 이것이다. "너희는 그것을 가져갈 수는 없

○ 가난한 사람을 돕는 것이 하느님을 섬기는 방법이라 여긴 아시시의 성 프란체스코가 가난을 자기 사랑의 대상으로 삼으며 부른 말. 그 후로 예술가들 사이에 회자되었다.

다. 그러나 그것을 갖지 않고서는 떠날 수 없다." 마을의 게으름뱅이는 재산의 몸과는 거리를 둔 채 자신의 몸이 죽고 난 후 가져갈 부 속으로 들어간다. 소로가 여전히 에머슨의 숲을 마음대로 사용하는 것처럼.

그런 이념적인 게으름에 의해서든 아니든, 휘트먼 자신은 언제나 생계를 위한 돈벌이와 예술의 노동을 구분했다.30 『풀잎』이 처음 나왔을 때 그는 "내 평생의 일은 시를 짓는 것"이라고 선언했고, 노년에는 "내 시대와 내 나라에서는 보통의 일인 사업을 갓 어른이 되었을 때부터 포기하고" 시를 쓰려는 충동에 자신을 순순히 넘겨주었다고 주장했다. 또 『풀잎』 개정판 서문에서는 "결코 도서 시장이나 명성, 금전적 이윤을 염두에 두고 시를 짓지는 않았다"라는 말을 덧붙인다. 이런 말은 첫눈에는 좀 순진해 보일 수 있다. 휘트먼은 이따금 사업에 손을 대기도 했다. 그것도 갓 어른이 된 시절에만 그런 것이 아니었다. 또 그의 눈길은 종종 도서 시장에 가 있기도 하다. 그러나 그의 선언은 그런 종류의 사실을 말하려는 것이 아니라, 그가 일을 할 때의 정신을 표현한 것이었다. 그런 의미에서 그의 선언들은 결코 천진난만한 것이 아니었다.

휘트먼이 왜 자신의 예술 정신을 시장에서 분리하려 했는지 이해하려면 그 배경에다 지금까지 우리가 선물 받은 자아(그리고 그 자아와 자아의 작품들의 사회적 존재)

에 대해 기술해온 것들을 두고 보면 된다. 상인이 자신의 상품을 팔면서 이윤을 얻고자 한다면, 그 거래는 '자아'와 '타자'를 결합하는 상생의 친교는 될 수 없다. 상품은 서로 독립된 영역들 사이를 이동해야 한다. 그렇기 때문에 상업적 정신은 필연적으로 연민하는 능력을 억누르고 구분하는 뇌를 반기게 되어 있다. 시간과 값어치를 계산하고, 자아와 타자 간의 구분을 표시하고 유지하는 것—이런 것은 상업적 정신의 덕목이자, 자신들이 하는 일로 생계를 이어가는 정직한 상인의 덕목이다. 상업적 정신의 덕목이 지닌 힘과 한계를 이해한다면 그것이 선물 받은 상태의 덕목에 반드시 해로운 것은 아니지만, 둘은 확연히 구분된다. 이렇게 말하고 보니 나 자신의 경우를 다소 과장하고 있는 것 같다. 성공한 상인의 인생에도 자신의 고객과 관계를 맺고 그들의 욕구를 상상할 때가 있는 것처럼, 예술가도 작품을 창작하면서 계산하고 차별할 때가 있다. 하지만 지금 나는 지배적인 덕목을 이야기하고 있다. 판매원도 구매 고객이 원하는 바를 상상할 수 있지만, 결국 자신의 일용할 양식을 벌기 위해서는 거래에 의해 자아의 일부가 되지는 않는 어떤 '타자'를 필요로 한다. 뻔한 이야기일 수도 있지만, 우리는 값어치를 계산하지 않고서는, 또 구매자와 판매자의 구분 없이는 돈을 벌 수 없다. 상품은 휘트먼이 예술이 그런 것이기를 바랐던 점착성 부가 아니다. 예술가도 자신의 작품을 만

드는 과정에서 거치는 상이한 단계마다 평가하고 계산하고 판단해야 한다. 하지만 상업적인 수완은, 적어도 휘트먼의 모델을 보면 예술의 지배적인 동기가 아니다. 휘트먼이 보기에 자아는 자신의 경험과 재능, 노동의 산물 등을 선물이자 기부로 인식할 때 선물 받은 자아, 다작의 푸르른 자아가 된다. 예술가의 작품은 자아를 넘어 선물로서 움직일 때에야 비로소 세상에서 힘을 발휘한다. 예술가에게서 청중에게 이동하거나, 더 넓은 차원에서 '이미지를 만드는 작품'으로서 집단의 정신을 보존하고 문화와 전통을 서서히 더해가며 순환할 때 말이다.

휘트먼의 글에는 그가 "사업 추구를 포기했다"는 주장과 나란히 시의 기능에 관해 언급한 내용이 담겨 있다. 휘트먼이 둘 사이의 갈등을 얼마나 깊이 느꼈는지는 불분명하지만, 그가 물질적 야심을 크게 드러내지 않은 사람임은 분명하다. 그는 남북전쟁 기간에 워싱턴에서 몇 년 지냈는데, 그때의 재미난 대표적인 일화가 있다. 워싱턴에 처음 도착했을 때 휘트먼은 정부 부처 한 곳에 사무원 일자리를 구할 생각이었다. 그는 에머슨에게 편지를 써서 국무부와 재무부에 들고 갈 소개편지를 써달라고 부탁했다. 친절하게도 에머슨은 부탁을 들어주었다. 하지만 에머슨의 편지가 도착했을 무렵, 휘트먼은 하루 몇 시간 필경사와 자유기고가로 일하면 생계를 유지할 수 있다는 사실을 알게 되었다. 그

는 물질적으로 많은 것을 필요로 하지 않았고, 또 그의 기력은 병원의 부상병을 돌보는 데 빠르게 소진되고 있었다.

에머슨이 써준 편지들은 휘트먼의 트렁크 속에 손도 대지 않은 상태로 있었고, 11개월이 지나서야 보스턴에서 온 친구 존 타운센드 트로브리지가 재무부장관 새먼 체이스에게 갈 편지를 보고는 자신이 전해주겠노라고 했다.[31] 예전에 트로브리지는 우연히 체이스의 집을 방문하고는 "크고 멋진 대저택"이며 "호화로운 가구들이 있고, 말쑥하게 차려입은 과묵한 유색인종 하인들이 관리하며, 저명한 손님들이 북적거리고……"라고 묘사한 바 있었다. 마침 체이스의 대저택은 휘트먼이 세 든 집과 길 건너 대각선으로 마주 보고 있었다. 어느 겨울 저녁 트로브리지가 휘트먼의 이 '초라하고 쓸쓸한 뒷방'에 와서 보니 침대와 관으로 만든 찬장, 의자 몇 개, 쇠난로에다 살림 도구라고는 잭나이프와 찻주전자, 뚜껑 달린 깡통컵, 그릇과 숟가락이 전부였다. 휘트먼은 습관적으로 갈색 포장지를 깔고 식사를 하고는 종이를 불 속에 던져넣었다. 트로브리지가 방문한 날 밤에는 난로의 불마저 꺼진 상태였다. 12월의 찬 공기에도 창문은 열려 있었고, 두 남자는 외투 차림으로 앉아 문학 논쟁을 벌였다.

다음 날 트로브리지는 에머슨의 편지가 있다는 사실을 알고서 휘트먼을 설득한 끝에 편지를 가지고 길 건너 저택

으로 갈 수 있었다. 저녁식사 후 그는 편지를 장관에게 건넸다. 체이스는 에머슨의 이름을 보고 큰 관심을 보였지만 휘트먼을 채용하는 일은 상상할 수 없다고 잘라 말했다. "나로서는 아주 난처한 입장에 놓였습니다. 에머슨 씨를 생각하면, 그의 부탁을 들어주는 게 나로서도 대단한 기쁨이겠지요. 하지만⋯⋯"『풀잎』이 이미 휘트먼을 악명 높은 자로 만들어놓은 듯했다. 그는 난폭한 인물로 불렸다. "그의 글은 그에게 나쁜 평판을 안겼습니다. 그러니 그런 사람에게 내가 어떤 자리를 줄 수 있을지 모르겠다고 해야겠군요." 체이스의 결론이었다.

트로브리지는 그 편지를 도로 가져가는 것으로 장관의 당혹감을 덜어주려 했다. 하지만 에머슨의 서명을 힐끗 본 체이스는 주저했다. "아니, 에머슨이 자필로 쓴 것은 아무것도 가진 게 없는데. 이걸 제가 가질 수 있다면 참으로 기쁘겠습니다."

휘트먼의 친구는 시인에게 일자리를 구해주는 데 실패했을 뿐 아니라 들고 간 편지까지 잃고 말았다고 이야기할 수밖에 없었다. 휘트먼도 혼란스러웠다. 휘트먼은 이렇게 말했다. "그가 옳아. 그의 성인들이 나 같은 사람에 의해 더럽혀져서는 안 되겠지!"

휘트먼은 빈둥거리며 제 일을 하는 것 말고는 무언가 되고 싶은 욕망이 딱히 없었다. 66세에 뉴저지 캠던으로 이

사하기 전까지는 집도 없었다. 그때까지 그는 늘 가족이나 친구 집에서 함께 살거나 셋방살이를 했다. 그렇다고 세상 물정을 아예 모르진 않았다. 건축 계약을 체결하고, 집을 짓고 파는 법을 알았다. 또 마음만 먹으면 언제든지 저널리스트나 편집자 일을 구할 수 있었다. 1840년대 그리고 1860년대 후반에는 안정적인 직업을 유지한 적도 있었다. 시를 팔 때 그는 직설적이고 솔직했다(전형적인 첨부 설명서에 "고료는 금 4파운드(20달러)와 발행된 책자 4부"라고 적었다).[32] 그는 검소하면서도 너그러웠다. 에머슨에게 편지를 청한 것을 보면 구직시장에 필요한 요령도 웬만큼 알았다. 하지만 그런 편지의 운명이 보여주다시피, 그가 정말 구직에 관심이 있는 것은 아니었다. 그의 열망은 분명했다. 그가 꿈꾼 집은 "방 두 개에 곳간이 딸린…… 보통의 아일랜드식 판잣집"[33]이었다. 그의 편지들을 보면, 그는 워싱턴의 거처를 초라하고 쓸쓸한 곳으로 여기지 않는다. "내게는 작은 방이 있어서, 독일 또는 파리의 학생 같은 삶을 살고 있습니다. 늘 내 방에서 아침을 먹고(작은 알코올램프가 있습니다)…… 꽤 많이 걷습니다…… 강을 따라 걷거나 버지니아쪽으로 들어갑니다……"[34] 워싱턴에서 휘트먼은 새로 지은 수도의 건물들을 둘러보거나, 의회에 가서 연설을 듣거나, 포토맥 강둑을 걷거나, 시를 쓰고(이 일이 주업이었다), 병원에서 환자를 돌보며 지냈다. 그는 친구에게 보내는 편지

2부 선물 미학에서의 두 실험

에 이렇게도 썼다. "사무원 자리를 구하는 일은 아직 특별한 성과가 없어. 나로서는 지금 일하는 병원들을 포기할 수가 없네⋯⋯ 지금껏 내 느낌이 이토록 철저히⋯⋯ 변함없이 빠져든 적이 없었거든."[35] 전쟁이 끝나고 병원이 비자 휘트먼은 드디어 안정적인 일에 정착했다. 하지만 그는 그 일이 따분했다. "사무원 생활은⋯⋯ 별 재미가 없다네."[36]

묘목들

1862년 12월 휘트먼은 동생 조지를 찾으러 워싱턴으로 갔다. 식구들은 조지가 제2차 불런 전투에서 부상을 당했을까봐 걱정하고 있었다. 휘트먼은 워싱턴에 머무는 동안 동생이 속한 연대에서 왔다는 '브루클린 소년 두어 명'을 만나보기 위해 캠벨 병원으로 갔다. 하얀 벽으로 둘러싸인 길쭉한 창고 안에 부상당한 사람이 100명쯤 누워 있었다. 휘트먼은 걸음을 멈추고 고통으로 신음하는 한 소년을 애써 위로했다.[1] 누이에게 보낸 편지에 휘트먼은 이렇게 썼다. "나는 그 소년과 얼마간 이야기를 나눴어. 완전히 낙담해 포기한 것 같더군. 돈 한 푼도, 친구도 지인도 없었어." 소년을 이곳에 데려다만 놓고 아무도 살펴보지 않았단 사실을 알고 휘트먼은 의사를 찾으러 갔다. 그리고 침대 맡에 앉아 소년이 불러주는 대로 소년의 가족에게 편지를 썼다. 소년은 매일 오후 병동을 돌아다니는 여성한테서 우유를 좀 샀으

면 한다고 말했다. 휘트먼은 주머니에서 잔돈을 꺼내 그에게 주었다. "별것 아닌데도 감격한 나머지 울더라고."

이 우연한 만남이 휘트먼의 마음 곳곳을 건드리는 바람에 그는 뉴욕으로 돌아가려던 계획을 곧바로 포기했다. 소년과의 만남은 그의 연민과 아량을 건드렸을 뿐만 아니라, 그에게 자아를 '발산할' 기회, 즉 관심과 애정을 통해 타인을 치유할 기회와 문맹 소년이 하는 말을 받아 적음으로써 시인으로서의 역할 한 가지를 완수할 기회까지 주었다. 그는 매일 병원을 찾아가기 시작했다. 또 보스턴과 뉴욕의 친구들에게 병사들을 위한 물건을 살 수 있도록 기부를 부탁하는 편지를 썼다. 셋방에서 살면서 하루 서너 시간씩 임시직 일을 하고 병원을 방문하는 것이 그의 일상으로 자리 잡았고, 전쟁이 끝날 때까지 지속되었다.

그는 오후 늦게 병원에 도착해서 밤늦게까지 머무르곤 했다. 때로는 저녁식사 직전에 음식을 한 솥 들고 나타나 병동을 돌며 숟가락으로 "여기저기 조금씩 나눠주곤" 했다.[2] 수제 비스킷과 쿠키를 파는 가게도 찾아냈고, 잡낭을 구해 크래커와 굴, 버터, 연유, 신문, 실내복 따위를 담아 돌아다니며 나눠주었다. 당시 아머리 스퀘어 병원에는 600~700명의 환자가 입원해 있었다.

정기적으로 돌면서 모든 환자를, 예외 없이 한 사람 한

사람에게 말 한마디, 푼돈 한 닢이라도 주려고 한다. 온갖 음식, 블랙베리, 복숭아, 레몬과 설탕, 와인, 각종 설탕절임, 피클, 브랜디, 우유, 셔츠와 각종 속옷, 담배, 차, 손수건 등을 준다. 언제든지 종이와 봉투, 우표 등을 주고…… (수중에 있다면) 약간의 돈이라도 여러 사람에게 내준다. 병원에 있는 병사 절반이 단돈 1센트도 없으니까.[3]

1864년 여름 어느 날에는 아이스크림 10갤런을 사 와서는 카버 병원의 15개 병동을 전부 돌면서 누군가의 할아버지라도 된 양 모두에게 조금씩 나눠주었다("너무나 많은 서부 시골소년이 그전까지 한 번도 아이스크림을 맛본적이 없었다.").[4] 그는 늘 글을 쓸 줄 모르는 사람 곁에 앉아 집으로 보내는 편지를 받아 적고, 맨 밑에 이렇게 덧붙였다. "이 편지는 병원 방문객, 월트 휘트먼이 썼습니다."[5] 또한 그는 숨진 병사의 부모에게도 편지를 썼다. 환자 개인에게 또는 병동 전체가 모인 자리에서 큰 소리로 뭔가를 읽어주기도 했다. 뉴스를 비롯해 전방에서 온 보고문, 대중소설, 『오디세이아』, 셰익스피어와 스콧 작품의 구절부터 자신의 시에 이르기까지 다양했다.[6]

전쟁 발발 이듬해에 휘트먼이 쓴 편지 한 통에는 당시 병원을 찾은 휘트먼의 모습이 잘 나타나 있다. 일요일 늦은

오후에 병원에 도착한다. 저녁 시간이 되자 그는 부상이 심해 혼자서는 식사를 할 수 없는 사람에게 음식을 먹여준다. 그는 한 남자의 침대 옆에 앉아 복숭아를 깎고 잘라 유리그릇에 담고 설탕을 뿌린다. 그는 몇몇 환자에게 돈을 조금씩 준다. "나는 10센트와 5센트짜리 반질반질한 새 지폐를 많이 갖고 다닌다…… 10센트짜리 새 지폐는 병원 생활의 단조로움을 깨는 데 무엇보다도 큰 도움이 된다." 그곳 사람들은 8시에서 9시 사이에 일찌감치 잠자리에 드는데, 휘트먼은 계속 남아서 구석에 앉아 편지를 쓴다. "광경이 묘하다. 병동 길이는 120~130피트쯤 된다. 간이침대마다 하얀 모기장이 쳐져 있다. 모든 것이 아주 고요하다. 이따금씩 기침 또는 신음 소리. 병동 한복판, 갓을 씌운 전등이 놓인 작은 탁자 앞에 여자 간호사가 앉아 있다. 벽, 지붕 등이 모두 흰색으로 칠해져 있다. 밝기를 반쯤 낮춘 가스버너 몇 개에서 나오는 불빛이 병동 곳곳을 밝힌다."[7]

　맨 처음 워싱턴에 왔을 때, 병원 건물 주변을 거닐던 휘트먼은 "무덤이 늘어선 뜰─잘려 나가고 피 나고 멍들고 부어오른 발과 팔다리 같은 구역질 나는 신체 파편 더미" 앞에서 걸음을 멈췄다.[8] 이들 병원에서는 말 그대로 끔찍한 일이 벌어지곤 했고, 그 끔찍함은 휘트먼을 병원 일로 이끈 한 가지 이유였다. 병원 체계는 너무나 허술한 데다 인력도 부족하다 보니 휘트먼은 병동에서 일어나는 온갖 세세한

살림에까지 참여할 수 있었다. 그는 죽어가는 사람들과 밤을 새웠다. 상처를 소독하고(전쟁터에서 후송된 환자들의 상처에 구더기가 생기는 일도 종종 있었다[9]) 수술도 참관했다. 정이 들어버린 병사 루이스 브라운이 다리 절단 수술을 받을 때도 옆에 서 있었다.

이런 공포에는 자동차 사고 현장에 군중이 몰리는 것과 같은 유의 소름끼치는 매혹이 있었고, 그에 휘트먼도 얼마간 영향을 받았을 것이다. 그러나 그런 매혹의 이면, 죽음에 대한 휘트먼의 집착 이면에는 사람들이 병원 일에 끌리는 또다른 이유가 자리한다. 아이들이 태어나거나, 사람들이 죽어가거나 고통을 겪는 사지는 바로 삶의 핵심부 근처였다. 병원 일에 타성에 젖은 사람이 아니라면 이 일에서 기이한 활력을 느끼는 경우가 많다. 특히 죽음은 삶에 집중하게 만들고, 삶에 깊이를 더한다. 죽음을 마주할 때 우리는 중요한 것과 사소한 것을 구분할 수 있다. 죽음 앞에서 우리는 때때로 습관적이거나 방어적인 과묵을 내려놓고 명료하게 말을 한다.

적어도 죽음 앞에서 명료하게 말하는 것이 바로 병동 업무에 그토록 깊이 관여하게 된 이유를 설명하기 위해 휘트먼이 선택한 방식이었다. 그는 굳이 숲에 은거하지 않고도 '숨김없는 알몸'이 될 수 있는 길, 자신의 애착을 발산하기 위한 공적 방식과 조우했다. 병원에서 자신이 취한 태도

에 대해 그는 이렇게 썼다. "나는 모든 경직된 관습을 오래 전에 버렸다.(죽음과 고통이 여기 있는 나의 젊은이들과 나 사이의 격식을 없앤다). 내가 토닥여주면 몇몇은 너무나 좋아하고, 밤이 되어 헤어져야 할 때는 외로움에 실신할 지경이 된다. 나는 그들의 양쪽 뺨에 입을 맞춘다. 나를 두고 의사들은 자신들이 어떤 약과 처방으로도 만들어낼 수 없는 의술을 제공한다고 말한다."[10] 죽음의 현존 덕분에 휘트먼은 과거 어느 때보다도 감정의 폭이 넓은 삶을 살 수 있었다.(이 두 가지, 죽음의 현존과 감정적 삶이 어떻게 연결되는지는 잠시 후에 살펴보겠다.)

휘트먼은 모성의 남자, 즉 삶을 돌보고 보호하는 인간이었으며 병원은 그의 모성애, 그의 '남성적인 부드러움'을 실행에 옮길 기회를 제공했다. 병사들 대부분이 스물다섯 살 아래였으며, 열대여섯 살 소년도 많았다. 말 그대로 '엄마 품에서 갓 끄집어낸 새끼'에 가까웠고, 지금은 부상당하거나 병에 걸려 연약하고 무력한 상태였다. 그런 그들을 휘트먼은 엄마처럼 보살폈다. 그는 적극적인 자선의 삶 속으로 들어갔다. 당시 그가 병동에서 베푼 다양한 봉사를 기록해놓은 저 놀라운 목록를 보면, 그저 "나는 준다…… 나는 준다…… 나는 준다"식 문장일 뿐이다. 간호 일은 휘트먼에게 구체적인 방식으로 자신을 선사할 기회를 제공했고, 그는 앞서 자아의 선사 단계를 묘사할 때 사용했던 그 육체—

정신적physicalspiritual 발산의 언어로 그 내용을 기록한다.[11] 소년들은 "자기만의 자력magnetism"이 필요하다, 그들은 "사랑의 자양물"에 굶주려 있다, 그들은 "애정에 대해 전기처럼 또 어김없이…… 반응한다" 등이다. "애정은 하나 이상의 생명을 구했다." 사람이 외로움 때문에 죽는다거나, 배우자를 잃은 사람은 배우자가 살아 있는 사람보다 더 일찍 죽는 경향이 있다거나, 집에서 멀리 떨어진 곳에서 부상당한 병사는 살려는 의지를 찾지 못할 수 있다는 사실은 모두가 안다. 휘트먼은 자신의 "현존과 자력"을 사용해 어떤 의사도 처방하지 못하는 미묘한 의술을 제공하기로 한다.[12] 물론 그는 맨 처음 환자와 마주친 순간부터 이런 방식으로 그에게 접근한다. 쓰러져 있는 소년의 진정한 욕구에 아무도 관심을 갖고 있지 않을 때 휘트먼은 그에게 말을 걸고, 그를 위해 편지를 쓰고, 우유를 살 동전을 준다. 말 그대로 생기를 불어넣는 선물이다.

편지를 주고받는 사람들에게 휘트먼은 자신이 병사들을 "친자녀나 친동생처럼" 대한다고 말한다.[13] 그는 부모가 아픈 자식을 돌보듯 그들을 돌보고, 병사들은 그의 관심에 같은 식으로 반응한다. 감사편지 가운데 몇 통이 남아 있는데,[14] 그때의 병사들은 그를 "사랑하는 아버지"라 부르며 그의 이름을 따서 자녀의 이름을 짓는다. 1864년 여름 휘트먼이 몸져누웠을 때, 일리노이 출신의 한 병사가 이런

편지를 썼다. "오! 내가 당신 곁에 있다면, 당신이 건강과 기력을 되찾도록 간호할 수 있다면…… 내가 병원에 있을 때 당신이 친절하게 돌봐준 일은 결코 되갚을 수 없을 겁니다…… 어떤 아버지도 자기 자식을 당신이 내게 해준 것보다 더 잘 돌볼 수는 없을 겁니다."15 휘트먼 스스로도 자신의 만족감과 목적 의식은 상당 부분 자신이 감사의 대상이 된 결과라는 사실을 이해했다. 그는 뉴욕의 친구에게 보낸 편지에 이렇게 썼다. "자네 같은 여성적인 영혼에게는 굳이 말할 필요도 없는 사실이지만, 이런 일은 그 일의 대상 못지않게 그 일을 하는 사람에게도 큰 축복을 내린다네. 이렇게 병원에서 간호하는 시간보다 더 행복했던 적은 없었어."16

간호 일은 휘트먼에게 육체적 애착을 주고받을 기회도 주었다. 그는 다른 간호사들이 환자를 대할 때 너무 절제되어 있으며 "너무 차갑고 형식적인 데다 그들을 만지는 것조차 두려워한다"고 불평한다.17 몸을 쓰지 않고 어떻게 치유가 전달될 수 있을까? 휘트먼은 소년들을 토닥이고, 끌어안고, 어루만진다. 그리고 병사들과 키스를 주고받은 일을 편지에도 거듭 이야기한다. "어떤 친구들은 어찌나 안겨오고, 밤이면 굿나잇 키스를 보채는지 꼭 애들 같다네. 전장 생활을 2년이나 한 베테랑인데도 말이야."18 간혹 그의 키스는 부모가 아닌 연인의 입맞춤이 되기도 한다. 루이스 브라운과 머문 시간에 대해, 공통의 친구에게 쓴 편지에서 휘트먼

은 이렇게 말한다. "너무나 착하고 다정해. 내가 떠날 때 그는 얼굴을 쳐들고 나는 그를 감싸안았어. 그리고 우리는 30초 가까이 긴 입맞춤을 했어."[19]

전쟁 후반, 45세의 휘트먼은 평생 처음으로 앓아누워 두통과 실신으로 고생했지만 원인은 도무지 알 수 없었다.[20] 휘트먼의 설명에 따르면, "병원 바이러스에 감염되었기 때문"이라는 의사도 있고, "독을 몸속으로 너무 깊이 들이마셨다"거나 "말라리아균에 뚫렸기 때문"이라는 의사도 있었다.● 휘트먼은 간호를 할 때 대담하면서 부주의하게도, 천연두 환자들이 모인 곳에 가거나 일부러 최악의 고열 환자와 중상자를 돌보았다("나는 간다 — 다른 누구도 가지 않는 곳에.")[22] 자신이 허약해지기 시작하자 그는 간호 일을 그만둘까도 생각해봤지만, 그 일이 자신에게 너무나 중요하다는 사실을 금세 깨달았다. 그는 어머니에게 쓴 편지에서 이렇게 말했다. "이제 제게 조금씩 말을 하기 시작합니다, 그토록 많은 심한 상처와 부패된 것들이 말입니다…… 하지만 저는 분명히 이곳에 남을 겁니다…… 환자들을 찾아가고 보살피는 일, 다른 사람들에게 끌려들어가는 일, 이런 일들을 그만두기란 저로서는 불가능합니다……"[23]

휘트먼이 육체적으로 아팠다는 사실을 의심할 이유는 없다. 하지만 나는 그의 병을 정신적인 것으로도 볼 수 있다

● 가장 최근에 나온 휘트먼 전기의 작가 저스틴 캐플런은 휘트먼의 증상이 심한 고혈압 탓일 수도 있고, 어쩌면 감홍(염화제일수은) 과다복용으로 인한 수은 중독일 수도 있다고 말한다.[21]

고 생각한다. 휘트먼이 몇 년에 걸쳐 간호를 하는 동안 병사들과의 접촉이 그의 감정에서 큰 비중을 차지한 것은 분명해 보인다. 그는 자신의 남성적인 부드러움을 바치는 데 필요한 상황을 우연히 만났고, 그 상황이 자신을 완전히 흡수하도록 했으며, 자신을 내주는 보답으로 애착을 받았다. 그러나 그다음에 닥친 것은 병이었다. 그의 딜레마를 대담하게 일반화한다면 이렇게 표현할 수 있을 것이다. 애착은 정체성을 썩게 한다. 자아는 사랑에 빠졌을 때 사랑하는 사람을 받아들이기 위해 기꺼이 상처 입고 부서진다. 병사의 상처와 썩어가는 몸에서 거기에 비친 자신을, 그리고 자신의 두려움을 본다. 자아가 자신의 갑옷을 포기하고 나면, 연인이 와서 그 빈자리를 채울까 아니면 상처만 덧날까? 휘트먼이 자력으로 환자를 치유하겠다고 한 주장은 "나는 내 몸이 썩을 것임을 안다"라고 한 그의 부적 같은 문장과 나란히 놓일 수 있다. 그런 부패의 지식 안에 갇힌 상태에서, 「나 자신의 노래」의 시인은 자신을 내주는 부패를 선택했기 때문이다. 그 부패는 바로 두려움과 끌림이 뒤섞인 채 자신이 사지절단 속으로 끌려들어가도록 허락함으로써 새 생명을 첫 결실로 낳았던 오시리스의 부패이다.

　전쟁 전에 쓴 시 「이 퇴비」[24](앞에서 오시리스 동판화와 관련지어 소개했던 시)는 휘트먼의 간호 드라마를 낱낱이 복기하는데, 어쩌면 마지막 것은 예외일지도 모르겠

다.○ 시는 사랑에 자신을 내주기를 망설이는 한 남자의 이야기로 시작한다.

나는 이제 산책하러 목초지에 가지는 않겠다,
나는 내 연인 바다를 만나기 위해 옷을 벗지는 않겠다,
나는 나를 갱신하기 위해 내 살을 다른 살에 하듯 땅에 대고 가져다대지는 않겠다.

그는 질병의 위협을 감지하고 있다. 그는 어떻게 자신이 자신의 살을 땅에 대고 누를 수 있느냐고 묻는다. "땅은 계속 그 안에 탈이 난 시신들을 품고 있지 않은가?/ 모든 대륙이 반복해서 시큼한 사체들로 경작되는 것 아닌가?" 휘트먼은 평소 그의 방식대로 '밀의 부활'을 기원하며 두려움을 해소한다. 자연은 부패한 것을 바꿔놓으니까.

그것의 언덕에서부터 노란 옥수수 줄기가 올라오고,
현관 앞마당에는 라일락이 핀다,
여름의 성장은 순결해서 무엇보다도 시큼한 사체의 모든 지층들을 무시한다.

이 얼마나 놀라운 화학인가!
바람은 정말이지 전염성이 없다는 것은,

○ '아무런 병에 걸리지 않는다'는 시구와 달리 휘트먼이 병에 걸린 것을 말한다.

나를 너무나 연모하는 바다의 이 투명한 녹색의 씻김,
이것은 속임수가 아니라는 것은,
내 벗은 몸 구석구석을 그것의 혀들로 핥게 허용하는
것이 안전하다는 것은,
그 속에 이미 자신들을 맡긴 열병들로 그것이 나를 위
험에 빠뜨리지는 않으리란 것은,……

이 목록은 풀의 시인으로서는 놀라운 이미지로 끝난다.

이 얼마나 놀라운 화학인가!……
내가 풀 위에 누워도 아무런 병에 걸리지 않는다는 것은,
십중팔구 풀의 모든 줄기는 한때 전염병이었던 것에서
올라온 것임에도.

　새로운 사랑이 조심스러운 까닭은 그것이 연약하기 때
문이다. 자연에는 어두운 면이 있다. 초록의 오시리스에게
도 사막을 지배하는 동생 세트가 있다. 만약 우리가 사랑에
우리를 내어준다면 그 보답으로 사랑이 올까, 아니면 독이
올까? 새로운 정체성이 나타날까, 아니면 잠들지 못하는 영
혼을 남기는 막다른 죽음이 찾아올까? 휘트먼은 적어도 시
에서만큼은 자신의 망설임을 식물성 생명의 주고받기를 주
시함으로써 해결한다. 그런 주고받기 속에서 땅은 "그토록

썩은 것들에서 그토록 달콤한 것들을 길러낸다." 믿음이 있는 사람은 겉보기에는 썩은 것이 새로운 생명의 퇴비임을 알아본다.

어찌 됐든 이것이야말로 휘트먼이 시 안에서 사랑과 부패의 상관성을 푸는 방식이다. 그의 중심 은유는 연민 어린 자아가 바깥 세계(대상 또는 연인의 세계)를 두려움과 기쁨 속에서 받아들이는 것으로 시작한다. 그런 다음에는 일종의 죽음을 겪게 되는데, 이는 봄밀, 새순, 무덤 위의 풀로 이어지는 '자연의 화학'이다. 그러나 삶 속에서는 사정이 좀 더 복잡하다. '열전 속' 휘트먼으로 보자면 연민 어린 남자가 병사들을 그의 가슴에 수용하고, 다시 끌림과 위험을 동시에 느끼는 순서로 시작된다. 여기서 위험이란 그가 굿나잇 키스를 할 때 '바이러스'가 그의 체계를 잠식하는 것을 말한다. 그러나 여기서 줄거리가 바뀌어야 할지도 모른다. 낯선 것이 그의 혈액을 관통하도록 허락한 연인의 생명을 보장해줄 '자연의 화학' 같은 '인간의 화학'이 존재하는가?

이 질문에는 진기한 일화 하나가 휘트먼이 사용했을 법한 용어로 답을 해줄 것이다. 휘트먼의 동지 피터 도일은 속칭 '이발소 가려움증'이라는 피부 발진으로 고생한 적이 있었다.[25] 휘트먼은 그를 의사에게 데려가 치료를 받게 했다. 얼마 뒤에 쓴 편지에서 휘트먼은 도일에게 이렇게 말한다. "그런 고질병의 극단적인 사례들은⋯⋯ 아주 깊게 병이 든

피, 십중팔구는 그 안에 매독균을 가진 사람들이야. 그 피를 물려받고서는 제게서 확증이 된 거지. 그렇다 보니 그들은 뭔가를 쌓아올릴 기초가 없다네.” 휘트먼과 도일 모두 발진이 매독의 징후일지 모른다고 걱정했던 모양이다.(페니실린이 나오기 전까지만 해도 사랑과 질병을 관련짓는 데는 많은 상상이 필요하지 않았다. 앞서 휘트먼의 형 제시는 매춘부와 관계하다 매독에 걸렸고, 나중에 보호시설에서 숨졌으니까.) 휘트먼의 혈통에는 뚜렷한 ‘질병을 앓고 있는 피’가 나타나지 않았지만 그는 가까이에서 감지하고 있었다. 휘트먼은 식물적 삶에 퇴비의 화학작용이 있듯이, 우리 인간도 사랑의 화학작용을 통해 우리 안의 동물적 피를 정화할 수 있으리라고 봤다. 그는 도일에게 이렇게 썼다. “내 사랑, 내가 돌아갔을 때도 네 상태가 좋지 않으면…… 우리 같이 살면서 널 치료하는 일에 우리를 함께 바치자……”

하지만 「창포」에서처럼 여기서도 우리는 소망과 성취 사이의 간극을 마주하게 된다. 휘트먼은 인간적인 사랑의 충만함 속에서 피를 (자신의 것이든, 피터의 것이든) 정화하지는 못했다. 그는 자신이 바라는 형태로 자신의 애정을 실현할 수 없었고, 도일의 병은 오래갔다. 그 병은 어쩌면 그의 건강을 처음 무너뜨린 실제 병이 아니라 보다 비유적인 “병원 바이러스”로 “일반적인 치료는 듣지 않는” 것인지도 몰랐다.[26] 휘트먼의 여생에서 허약함과 질병을 “몇

년 전 몸속 깊이 들이마신 병원 독" 탓으로 돌리는 것은 습관이 되었다.[27] 그러니까 휘트먼의 상상으로는 병이 치유되지 않았다고 느낀 것이다. 전쟁 기간 동안 그는 일기를 쓰면서 상상했던 "최고로 평온한 인물"이 되기를 포기하고 "자신의 사랑과 우정이 보답되는지 여부는 개의치 않았다." 대신 그는 위험을 택했고 자신을 열었다. 병사들은 그의 사랑에 보답했지만, 그가 원하던 관계는 아니었다. 그들에게 그는 늘 '친애하는 아버지'였지, '내 사랑'은 아니었다. 그의 병은 "끈질기고 특이한 데다 좀 혼란스럽게도" 계속 그를 떠나지 않았다.[28] 만약 그가 다른 나라나 다른 시대에 태어났더라면 길을 찾았을지도 모른다. 그러나 그가 태어난 곳은 19세기 중반 신세계의 수도였다.

> 연인들의 형제애를 들으면, 그것이 그들에게는 어떠했는지를,
> 그들은 어떻게 함께 인생을 지나고, 위험과 증오를 지나는 동안에도, 변함없이, 오래오래,
> 젊음을 지나고, 중년과 노년을 지나는 동안에도, 얼마나 흔들림 없고, 얼마나 다정하고 충직했는지를,
> 그런 다음 나는 수심에 잠기어―서둘러 떠나간다, 더없이 쓴 질투에 차서.[29]

1873년 1월 휘트먼은 좌반신에 마비발작이 와서 몇 달 동안 병석에 누워 있었다. 그는 그때도 습관처럼 기운이 떨어지는 것을 전시에 얻은 병과 연결시켰다. "6~7년을 몸속에서 끓고 있다가…… 이제 백방이 소용없는 심각한 공격으로 온 거지."30 넉 달 후 그가 막 다시 걷기 시작했을 때 어머니가 세상을 떠났다. 그는 친구에게 쓴 편지에서 "내가 겪은 일 가운데 유일하게 충격적이면서, 계속 남아 있는 타격이자 괴로움"이라고 말했다. "이루 말할 수 없을 정도로 아파."31 1875년 2월 또다시 마비발작이 일어났다. 이번에는 우반신이었다. 휘트먼은 어머니가 사망한 후 워싱턴에서 뉴저지 캠던으로 이사한 터였다. 미클 가에 있는 집에서 처음에는 동생 조지와 살다가 이제 혼자서 지내고 있었다. 처음으로 소유한 집이었지만, 그곳에서 그는 힘든 시기를 겪었다. 외따로 지내는 데다 기력은 쇠하고 기분은 우울했다.

1876년 초 휘트먼은 자신의 책 『두 개의 개울』을 제작 중인 캠던 인쇄소에서 일하는 열여덟 살 소년 해리 스태퍼드를 만났다. 해리의 부모는 뉴저지 교외 부근 농장에서 살았고 휘트먼은 곧 그 집의 단골 방문객이 되었다. 얼마 안 가 휘트먼은 스태퍼드 부부의 일곱 아이에게 할아버지 노릇을 하며 난롯가를 차지했다. 그는 어린 해리를 자신의 날개 밑에 품었다. 둘은 함께 씨름도 하고 야단법석을 떨면서 놀았다. "힘이 펄펄 넘치는 소년이 환자나 다름없는 월트

를 마루에 내리눌렀고……"라고 저스틴 캐플런은 쓴다.[32]
휘트먼의 친구이자 자연학자인 존 버로스는 그곳을 방문한
날 일기에 이렇게 썼다. "둘이서 소년들처럼 편을 먹고 나
를 성가시게 할 때도 있다네."[33] 휘트먼은 해리에게 아버지
이자 어머니였다.[34] 그에게 글을 가르쳐주고 취업과 교육에
관해 조언했으며, 옷과 (크리스마스 선물로) 금시계도 사주
는가 하면, 인쇄소에서 조판 기술 등을 가르치겠다는 다짐
도 받아두었다.

　　휘트먼은 그에게 부모 이상의 무엇이 되고 싶었던 듯하
다. "내 조카와 나는 여행할 때 늘 같은 방과 같은 침대를 씁
니다……"[35] 그가 숙소를 예약할 때 주인에게 하는 말이었
다. 1876년 9월 그는 해리에게 반지를 주었다. 겉보기에는
'우정의 반지'였지만, 그로 인한 곤경이 분명히 보여주듯이
반지는 그 이상의 무엇이었다. 그에 관해 우리가 이야기할
수 있는 것은 휘트먼 일기장의 듬성듬성한 기록이 전부다.
주소들과 푼돈을 쓴 기록 사이에 이렇게만 적혀 있다.[36]

　　□ 1876년 9월 26일: HS와 이야기 & 그에게 r[ing]을
　　주었다.―(r을 회수했다)
　　□ 11월 1일: S거리 앞방에서 HS와 대화―그에게 다시
　　r을 주었다.
　　□ 11월 25, 26, 27, 28일: 화이트 호스의 초원지[스태

퍼드의 농장]―HS와 잊지 못할 대화 ―문제를 해결
하다.

□ 12월 19일: …… 저녁, 심각한 내적 소용돌이와 뒤
엉킴 속에 방에 앉아 있다.―분명히 알았다…… 그것
이 진정 무엇을 뜻하는지―모든 것에 대한 아주 심오
한 사색―마침내 행복과 만족스러움…… 이제는 더이
상의 동요 없이 이 상태를 지속할 수 있다는 것
에 대해.

□ 4월 29일: 앞방에서의 광경, H와.

□ 1877년 7월 20일: 화이트 호스의 방에서 '굿바이'

기타 등등. 둘의 관계가 끊어진 것은 아니었다. 두 사람
은 그해에도 계속 정기적으로 만났다. 하지만 해리는 변덕
이 심하고 화를 잘 냈고, 휘트먼은 혼란스러워했다는 사실
을 유추할 수 있다. 반지는 시인의 수중에 남아 있었으리라.
그해 초겨울, 휘트먼이 방문한 다음 해리는 그에게 틀린 철
자로 편지를 썼다. "당신이 다시 내 손가락에 반지를 끼워
주었으면 해요, 내게는 당신과 함께 있을 때 우리의 우정을
완성하고 싶어 하는 무언가가 있는 것 같아요. 그게 뭔지 알
아내려고 해봤지만 도무지 찾아낼 수가 없어요. 당신이 끼
워준 반지를 내게서 떼어낼 수 있는 법은 오직 하나뿐, 바
로 죽음이라는 사실을 당신도 알고 있지요."[37] 그다음 휘트

먼의 일기에는 이렇게 적혀 있다. "[1878년] 2월 11일 월요일. 해리 이곳에─그의 손에 다시 r을 끼워주다."38

휘트먼은 죽기 전에 결혼을 하고 싶어 했다. 어머니의 죽음이 그를 해방시켰거나 자극한 듯하다. 어머니의 장례식을 치르고 넉 달 뒤, 휘트먼은 앤 길크리스트에게 우정의 반지를 보냈다. 영국인인 그녀는 수년간 편지로 그를 흠모해온 열렬한 숭배자였다. 3년 뒤, 휘트먼이 주의를 주었는데도 그녀는 필라델피아의 부두에 도착했다. 두 사람이 약식 결혼식을 올렸을 수도 있다. 그 여성은 그에게 더없이 헌신적이었다. 필라델피아에 살림을 꾸린 데 이어, 휘트먼이 머물 특별한 방을 마련해놓고 그에게 크리스마스 만찬을 대접했다…… 그러나 그녀는 휘트먼의 에로틱한 시들을 완전히 오독했다. 그전에도 늘 그랬듯이, 휘트먼이 자신의 영혼과 결혼시키려 했던 상대는 문맹 소년, "무법의, 무례한, 문맹의…… 어떤 낮은 사람……"이었다.

그의 지칠 줄 모르는 욕구는 경탄할 만하다. 해리 스태퍼드로 하여금 씨름하며 마루를 뒹굴고, 같은 침대에서 자고, 반지를 준 사람은 나이도 많고 몸도 불편하며 외로운 사내였다. 그리고 그는 자신이 바라던 바를 얼마간 얻기도 했다. 말년에 그는 해리에게 이런 편지를 썼다. "만일 내가 너를 알지 못했다면……, 지금 나는 살아 있는 사람이 아닐 거란 사실을 분명히 깨닫는다."39 이미 둘의 관계가 차갑게 식

었을 때였다. 해리는 어른이 되어 있었다. 1884년 6월 일기에는 이렇게 적혀 있다. "HS와 이바 웨스트콧 결혼."40

휘트먼은 해리의 결혼식까지 동행함으로써 결국 다시 그의 아버지가 되는 데 동의했다. 그를 잡아둘 수 있는 연인이 아니라, 소년을 떠나보내는 아버지로 돌아온 것이었다.

스태퍼드 농장은 휘트먼에게 해리와 형제자매의 할아버지 노릇을 해볼 기회만 준 것이 아니었다. 농장에서 멀지 않은 곳에 숲과 연못과 '팀버 크릭'이라는 개울이 있었다.41 봄 여름 가을에 휘트먼은 개울 물길을 따라 걷곤 했다. 다른 농장 소년들과 함께일 때도 있었지만 주로 혼자였다. 휘트먼은 이동식 의자를 끌고 가다 ("향기를 내뿜는") 커다란 떡갈나무 아래 자리를 잡고 앉거나, 벌거벗은 채로 (모자만큼은 벗지 않았다―그는 줄곧 모자를 썼다) 일광욕을 하곤 했다. 그는 연필과 종이를 가지고 다니며 나무와 호박벌 떼, ("황동 원반을 돌리는 듯한") 메뚜기 울음소리, 갈색지빠귀, 메추라기, 사과처럼 생긴 붉은 별 무늬 곰팡이, 버드나무 밑에서 솟아나는 샘("콸콸 콸콸 끊임없이 솟구치는……(그렇게 번역할 수만 있다면)"), 창포잎이 떠 있는 연못, 물뱀, 새들("해질녘 마지막 빛줄기 속에서 섬광처럼 떴다 사라지는 허공의 바퀴처럼, 동심원을 그리며 까불거리듯 날아가는 수십 마리 제비")에 대해 메모를 했다.

휘트먼은 팀버 크릭에서 자신이 맨 처음 불렀던 노래

속 자아로 돌아왔다. 아침 일찍 농장길을 따라 절뚝거리며 걷다가 노란 꽃이 핀 키큰 버바스컴 옆에 걸음을 멈추고는 털난 줄기와 잎사귀의 반짝이는 면을 살펴보곤 했다. "지금 까지 세 번의 여름마다, 그들과 나는 소리 없이 서로 보답했 다." 그는 '주체'와 '대상'이 현존에 의해 대체되는 저 참여 적 관능성을 다시 가동하기 시작했다. 휘트먼은 이제 현존 을 "보이지 않는 외과의사"라고 일컫는데, 그 의사의 의술 은 "화학으로도 추론으로도 미학으로도 좀처럼 설명할 수 없다." 치유되고 싶었던 그는 하늘에 묻는다. "티없이 맑은 하늘색 깊은 곳에, 나 같은 환자를 위한 약을 가지고 있나 요?" "그래서 미묘하고 신비롭게도 지금 그것을 공기를 통 해 보이지 않게 떨어뜨려주는 건가요?"

　젊은 시절 휘트먼에게 그랬던 것처럼, 이 늙은 사내를 치유할 약을 지닌 이도 나무였다. 개울 곁에 밑동 지름이 1미터 남짓에 키가 30미터쯤 되는 노란 포플러나무가 서 있 었다. "얼마나 대단한 무언의 웅변인가! 인간의 특성이란 단지 그렇게 보이는 것일 뿐인 반면 나무의 의연함, 실제로 그렇게 존재한다는 것은 얼마나 큰 충고인지…… 어떤 날씨 에도 굴하지 않는 공평한 평정심으로 이 변덕스럽고 보잘 것없는 풋내기인 인간을 얼마나 꾸짖는지……" 동물과 마 찬가지로 나무 역시 잃어버린 사랑이나 충족되지 못한 욕 구에 대해 불평하지 않는다. 그들은 자축한다. 휘트먼은 나

무의 요정들에 관한 환상을 떠올리고 나무가 자신에게 말을 하는 꿈을 꾸기 시작했다. "나무의 저항하지 않는 무언의 강인함, 그 '강인함'이 주는 마술적 리얼리즘에 사로잡혀 나무와 상사병에 빠지는 사람…… 이런 옛 우화 같은 이야기에 사람들은 놀라워하지 않는다."

휘트먼은 ("내 자연의 체육관"이라 부르던) 어린나무를 구부리며 팔다리 운동을 해야겠다는 생각을 했다. 첫날 그는 남자 손목 굵기에 3~4미터 높이의 참나무 묘목을 밀고 당기며 한 시간을 보냈다. "한동안 나무와 씨름하고 나면, 건강한 포도주와도 같은 젊은 나무의 수액과 미덕이 땅에서 솟아나와 머리끝에서 발끝까지 전신을 얼얼하게 만든다." 그는 노래를 부르기 시작했다. "나는 가창력을 발휘하기 시작한다. 내가 아는 시인의 작품이나 연극에서 웅변조의 곡과 감정들, 슬픔과 분노 어린 대목을 내지른다─내 허파를 부풀리고, 남부의 흑인들이 부르는 야성적인 선율의 후렴구나 애국적인 노래를 부른다……" 1876년 여름 내내 그는 나무와 씨름했다.

남북전쟁 동안 휘트먼은 간호 일을 하면서 사랑에 눈을 떴다. 그것은 그의 삶을 바꿔놓았다. 전쟁 전만 해도 그는 훗날 도일이나 스태퍼드와 맺은 관계처럼 강렬하고 뚜렷하면서도 오래 지속된 관계를 이루지 못했다. 하지만 이번에는 너무 열어젖힌 나머지 자신도 상처를 입었다. 치료

를 필요로 하는 무언가가 그의 피 속에 나타났다. "내 몸으로 다른 누군가의 몸을 만지는 것은 내가 얼마나 견딜 수 있느냐에 관한 것이다." 휘트먼이 인간적인 사랑으로 자신을 치유할 수 없었다는 것은 이 세상의 삶이 주는 슬픔이다. 좌절한 동물이 되고 만 그는 결국 자신의 나무에 의지했다. 그러나 그가 팀버 크릭과 관련된 자신의 이야기를 말하기 전에 우리에게 털어놓았듯이, "사업과 정치와 친교와 사랑 등에서 찾을 수 있는 것을 모두 탕진하고 나면, 결국 이 가운데 아무것도 완전한 만족을 주거나 영원히 계속될 수 없음을 알고 나면 무엇이 남는가? 남는 것은 자연이다……" 이 세상의 삶이 주는 슬픔 너머에 자연의 선물이 있다. 그리하여 휘트먼은 자연과의 주고받기를 통해 자신을 치유할 수 있었고, 녹색의 힘을 통해 피의 부패를 넘어설 수 있었다. 그는 문맹 소년과는 결혼하지 못했다. 그러나 그는 훨씬 더한 문맹인 자연의 미덕을 받아들였고, 자연에 목소리를 주었다.

10장

에즈라 파운드와

채소 화폐의 운명

흩어진 빛

"신의 이미지는…… 영혼을 관조로 이끌어 완전한 빛의 전통을 보존한다." 에즈라 파운드는 이렇게 썼다.[1] 하지만 막상 에즈라 파운드의 시나 그가 말한 정치경제를 접해보면 그가 이야기한 곳으로 우리를 인도해줄 빛은 찾을 수 없다. 무언가가 그 빛을 사방으로 흩어놓았기 때문이다. 따라서 우리가 파운드에 관해 이야기하려면 먼저 그 흩어짐을 다뤄야만 한다.

파운드는 휘트먼이 죽기 7년 전인 1885년에 태어나 필라델피아 인근에서 자랐다. 아버지는 미국 조폐국에서 금 함량을 분석하는 일을 했다. 펜실베이니아대학에서 공부하던 파운드는 뉴욕주 북부 해밀턴 칼리지에서도 잠깐 수

학했다. 졸업 후에는 인디애나주 와바시 칼리지에서 학생들을 가르쳤지만 그 기간이 길지는 않았다. 하숙집 여주인이 어느 날 아침 그의 방에 '여배우'가 있는 것을 발견하고 학교에 신고한 것이다. 학교 측은 그에게 그 소녀와 결혼을 하든지 아니면 떠나라고 했고, 그는 떠났다. 사실상 그때 그는 나라를 떠난 셈이었다. 두 번 잠깐 귀국한 것 말고는 2차대전이 끝난 뒤에야 미국으로 돌아왔는데, 미국 정부에서 그를 반역죄로 기소하려고 항공편으로 송환했기 때문이었다. 전쟁 기간 중 그는 소리 높여 추축국 편을 들었다.

파운드는 긴 이력을 쌓는 동안(그는 1972년까지 살았다) 정교한 경제이론을 보급하고 많은 저작을 남겼으며 특히 800쪽에 이르는 시 『칸토스』°를 썼다. 이 시인의 작업과 운명을 기술하는 데는 두 가지 이야기가 다 가능하다. 하나는 예술에 관한 것이고 다른 하나는 정치에 관한 것이다. 여기서 우리의 주의를 끄는 것은 대부분 정치일 테지만, 그 부분을 강조한다고 해서 시에 관한 이야기를 완전히 무시해서는 안 된다. 한 가지 이야기를 하면서도 최소한 다른 이

○ 파운드가 1917년부터 평생에 걸쳐 쓰고 발표한 대형 연작 서사시. 죽기 2년 전인 1970년 동명의 시집으로 출간되었을 때는 총 117편의 칸토로 되어 있었다. '칸토'는 이탈리아어로 노래를 뜻하며 '칸토스'는 복수형이다. 다양한 시대와 문화적 배경의 인물·역사·신화·문화·예술작품을 인용했으며, 그리스어와 라틴어는 물론 유럽과 아시아의 여러 언어와 한자까지 인용되는가 하면 논리가 파괴된 시각적 구문 등으로 난해하기로 유명하다. 가치와 공동체의 붕괴와 인간 정체성 상실의 세계에서 분열된 삶을 통합하고 이상적인 공동체와 진정한 예술이 가능한 사회를 추구한 역작으로, 20세기 모더니즘의 선구적 시로 꼽힌다.

야기의 개요는 알려줄 것이다. 내가 보기에 두 이야기는 같은 줄거리를 가지고 있다. 즉 파운드 자신의 기질 속에 존재하는 다산성의 힘과 질서의 힘, 또는 조금 달리 표현하면 영혼 또는 상상의 힘과 의지의 힘 사이의 대립이 전개되는 줄거리이다. 이 점에 대해서는 그동안 몇몇 사람이 이야기했지만, 가장 먼저 파운드가 사용했을 법한 언어로 표현한 사람은 클라크 에머리일 것이다. "『칸토스』 안에 나타나는 긴장들 중 하나는 (……) 자연의 다산성이라는 엘레우시스적○○ (또는 디오니소스적) 개념과 인간 질서라는 유교적 개념을 합치려는 노력이다. (……) 엘레우시스적 에너지가 없다면 문명은 일어나지 않을 것이고, 공자의 질서가 없으면 문명은 스스로 흩어질 것이다. 문명은 분투하는 힘과 질서를 구하는 힘이 평형에 이를 때 일어나고 유지된다."[2]

"바느질을 하려면 천부터 잘라야 한다"라는 속담이 있듯이, 이야기를 시작하기 위해 우리는 먼저 두 가지 힘의 패턴을 잘라서 봐야 한다. 먼저 엘레우시스적 다산성으로 시작해보자.

○○ 엘레우시스는 고대 아테네인들이 저승으로 통하는 길이 있다고 믿었던 공간으로 두 여신 데메테르와 페르세포네의 성지였다. 신화에 따르면 대지의 어머니인 데메테르의 딸 페르세포네가 저승의 신 하데스에게 납치됐다가 제우스의 중재로, 1년의 반은 저승에서 하데스와 머물고 나머지 반은 데메테르와 지상에서 보내야 했다. 그 뒤로 데메테르가 딸을 만날 때 흘리는 감격의 눈물이 땅에 떨어지면 얼어붙었던 대지가 녹아 싹이 트고 꽃이 피어나며 봄이 시작된다. 모녀가 행복하게 대지를 누비는 동안 온갖 식물은 찬란하게 피어나 풍요로운 결실을 맺는다. 1년의 반이 생명의 환희 속에 지나가고 다시 헤어질 때 데메테르가 흘린 눈물은 대지를 얼어붙게 만든다.

파운드는 모든 다신교적 종교를 폭넓게 '이교도'pagan 라고 불렀다. 그가 그들에 대해 이야기할 때는 흔히 신비와 생식력, 출산을 말하는 경향이 있다. 그가 1939년에 발표한 「종교」를 보자.3

이교는 그 자체가 신비인 성적 결합coitus에 대한 어떤 태도와 이해를 포함하고 있었다.

다른 의례들은 곡물의 다산성을 기념하는 축제와 태양 축제 들인데, 이 의례를 되살리지 않고서는 종교는 사람들의 가슴으로 돌아갈 수 없다.

그보다 10년 전 그는 "어떤 신비의 뿌리에는" 지금 우리가 "자연의 통일성에 대한 의식"이라고 일컫는 것이 존재한다고 썼다.4 요점은 간단하다. 자연의 다산성은 자연의 통일성에 의존하며, 우리가 그 통일성을 지각하지 못하면 다산성의 결실을 오래 누리지 못한다는 것이다. 고대 신비 의례는 바로 이 통일성의 이해(그리고 그에 따른 통일성의 보존)를 향했다.

그러나 신비를 말할 때 파운드가 추구하는 것은 농작물의 다산성보다 훨씬 광범위한 무엇이다. 한 산문에서 그는 인간이 어떻게 "갑자기 누스nous○, 즉 인간의 개별 정신과는 구분되는 정신의 실체를, 수정 같고 변함없으며 눈부

○ 그리스어로 이성, 지성, 정신, 영혼 등을 뜻한다.

시게 환한, (……) 반짝이는 유리잔처럼 우리를 감싸는, 빛으로 가득한 바다를 의식"할 수 있게 되었는지에 대해 쓴 적이 있다.[5] 엘레우시스적 신비를 말할 때 파운드는 자연의 다산성을 나타내는 재생의 밀뿐 아니라 정신의 다산성을 나타내는 이 빛도 함께 이야기하는 것이다. T.S. 엘리엇이 그에게 종교적 믿음을 드러내라고 힐난한 적이 있었다. 그러자 파운드는 (우리를 공자와 오비디우스에게로 보낸 다음) 이렇게 썼다. "나는 엘레우시스로부터 나온 빛이 중세 시대를 지나는 동안에도 지속되어 프로방스와 이탈리아의 노래 속에 아름다움을 만들어냈다고 믿는다."[6] 이 '완전한 빛'은 예술에서 아름다움을 일으키고, 그 반대로도 작용한다. 다시 말해, 예술 속의 아름다움은 인간 정신 안에 있는 이 빛을 인식하게끔 일깨운다.

파운드는 통일성이 분할 또는 분열되면 다산성이 파괴될 수 있음을 여러 에세이와 『칸토스』에서 거듭 분명히 한다. 예술과 영적인 삶에서 어떤 추상화는 다산성을 파괴하고 만다.

우리는 역사에서 두 가지 힘을 본다. 분할하는 힘과 (……) 신비의 통일성을 관조하는 힘이다. (……) 어떤 힘은 명확하게 그려진 모든 상징을 파괴함으로써 인간을 추상적 주장의 미로 속으로 끌고 들어가 한 종교가

아니라 모든 종교를 파괴한다.[7]

이야기를 이어가기 전에 강조하고 싶은 점이 있다. 이런 사고의 흐름은 이미지즘imagism, 즉 앞으로 두고두고 파운드의 이름과 결부될 문학운동의 중심교리와 일치한다는 점이다. 파운드 자신이 1913년 선언한 바에 따르면, 이미지즘의 핵심 명령은 "추상을 두려워하며 가라"였다.[8] "'희미한 평화의 땅' 같은 표현은 사용하지 말라. 이미지를 흐려놓는다. 추상을 구체적인 것과 뒤섞는다." 파운드가 중국의 한자 연구에 끌린 것도 한자가 이미지를 문자화한 구체적인 말이기 때문이다. 그림문자는 "시적일 수밖에 없다"라고 그는 말한다.[9] 그림 문자의 형식 자체가 통일성을 파괴하는 '추상의 미로'를 금지하기 때문이다. 그는 『읽기의 ABC』에서 이렇게 설명한다.

> 유럽인에게 무엇을 정의해보라고 하면, 그가 내리는 정의는 늘 자신이 완벽하게 잘 아는 단순한 것에서부터 멀어져 미지의 영역으로 물러난다. 그곳은 외진 영역, 갈수록 외진 추상의 영역이다.
>
> 예컨대 그에게 빨강이 뭐냐고 물으면, 그는 '색'이라고 말한다.
>
> 그렇다면 색이 뭐냐고 물으면, 그는 빛의 진동이나 굴

절 또는 스펙트럼의 한 부분이라고 말한다.

그래서 진동이 뭐냐고 물으면, 그는 에너지의 형태라거나 그런 유의 무엇이라고 말한다. 그렇게 당신은 존재 또는 비존재의 어떤 양상에 이르거나, 어쨌든 당신의 깊이 또는 그의 깊이를 넘어선 곳으로 들어가게 된다……

반면 중국인이 어떤 개념을 (……) 머릿속에 그리고 싶을 때는 어떻게 할까? 빨강을 정의해야 할 때, 그는 빨간색으로 칠해져 있지는 않은 그림 안에서 어떻게 빨강을 정의할 수 있을까?

그는 다음을 축약한 그림을 한데 모은다.

장미 　　　　　체리
쇠붙이의 녹　　홍학[10]

에즈라 파운드는 본질적으로 종교적 시인이었다. 그가 예술에서 추상을 경계한 것은 작품 활동의 영적인 목적을 위해서이지 단지 스타일에 관한 조언이 아니었다. 언젠가 이탈리아의 한 시골 사제가 리미니의 성 프란체스코 사원(『칸토스』의 영웅인 시지스몬도 말라테스타°가 세운 사원) 귀퉁이를 돌았을 때 파운드를 보게 되었다. 그는 제단이 아닌 건물 옆쪽에 새겨진 돌코끼리에게 절을 하고 있었

° 칸토스에 등장하는 이탈리아 르네상스 시대의 군주. 시인이자 예술의 후원자이면서도 전쟁과 정치, 돈의 욕망으로 분열된 인물로 그려진다.

다.[11] 파운드는 옛날식 우상숭배자였다. 그는 이미지를 섬겼다. 『칸토스』에서 가장 주목할 만한 부분은 구체적인 말 속에 완전한 빛의 감각을 담아 전달하는 파운드의 능력이다.[12]

비가 때린다, 어두운 그늘 속 장석의 빛깔과 같이
황금은 그것을 배경으로 빛을 모은다
태양처럼 젖은 하늘과 더불어
 빛과 함께 흐르는

 그런 빛은 바다동굴 속에 있다
에 라 벨라 치프리냐 e la bella Ciprigna○
구리가 화염을 되던지는 곳
핀으로 고정시킨 눈으로부터, 화염은 솟구쳤다 사라진다
녹색 공기 속에서.

파운드 노년의 시를 보자.

누군가의 친구들이 서로 미워할 때
 어떻게 세상에 평화가 있을 수 있을까?
그들의 퉁명스러움이 내 푸른 시간에 나를 즐겁게 했다
작업이 끝난 불어 날린 껍질
 그러나 빛은 영원히 노래한다

○ 이탈리아어로 '그리고 아름다운 치프리냐'라는 뜻. 단테의 『신곡』 천국편 제8곡 첫 문장에서 따왔다. 치프리냐는 사이프러스에 면한 바다에서 떠올랐다고 전해지는 비너스를 말한다.

습지 위의 창백한 불길

　짠 건초가 파도의 변화에 속삭이는 곳……

　　중국 한자를 알기 한참 전, 인디애나에서 학생들을 가르칠 때 파운드는 윌리엄 카를로스 윌리엄스에게 이런 편지를 썼다. "나는 예술과 황홀경에 관심이 있습니다. 여기서 황홀경이란 상승하는 영혼의 느낌으로, 예술을 그 황홀경을 타인에게 전달하기 위한 (……) 표현이자 유일한 수단으로 규정하고 싶습니다."[13] 플래너리 오코너는 소설의 예술에 관한 에세이에서 "소설가의 세계는 물질로 가득하다"라고 쓴 적이 있다. 소설은 "육화로서의 예술"이며 "지상에서의 우리 지위의 신비를 현실화하는 삶의 구체적인 세부 사항들"로 가득하다는 것이다.[14] 아마도 파운드는 이 생각을 더 확장했을 것이다. 모든 예술은 육화된 것이고, 물질로 가득하며, 또한 같은 이유에서 신비를 현실화하는 것이다. 파운드의 말이 옳다. 어떤 지식은 추상을 거치면 살아남지 못하기에, 그런 지식을 보존하려면 우리에게 예술이 있어야 한다. 흐르는 빛, 누스, 자연의 다산성, 상승하는 영혼의 느낌 같은 것에 대해 우리가 이해하는 바를 표명할 수 있는 것은 오직 상상뿐이다. 상상은 우리에게 이미지로 말한다.

　　공자(또는 파운드가 부르던 대로라면 '공자님')는 칸토 13장에 처음 등장한다. '공자의 질서'에 대한 물음에서

중요한 시행은 다음과 같다.

> 공자는 말했다, 또한 보리수 잎 위에 썼다:
> 사람이 자기 안에 질서가 없다면
> 자기 주변에 질서를 퍼뜨릴 수 없다;
> 사람이 자기 안에 질서가 없다면
> 그의 가족은 마땅한 질서에 따라 행동하지 않을 것이다;
> 군주가 자기 안에 질서가 없다면
> 자기 영토에 질서를 세우지 못할 것이다.[15]

파운드는 자신이 펴낸 잡지 『망명』에서 "선의 원리를 공자가 명확히 말했다"라고 하면서 이렇게 설명한다.[16] "선의 원리는 자기 안에 질서를 확립하는 데 있다. 이 질서 또는 조화는 특정한 노력 없이 일종의 전염에 의해 퍼진다. 악의 원리는 다른 사람의 일에 끼어들어 망쳐놓는 데 있다."

클라크 에머리는 『칸토스』 안에 있는 엘레우시스적 다산성과 공자의 질서 간의 '긴장'에 대해 이야기한다. 하지만 나로서는 어떤 식으로든 그런 긴장이 존재해야 하는 이유가 곧바로 드러난다고는 확신할 수 없다. 다산성에도 질서는 존재한다. 질서는 자연 속에서 비옥한 모든 것 안에 내재하며, 누스의 흐르는 빛은 그것을 지각하는 사람들이 내적으로 질서를 확립하게 한다고 파운드는 우리에게 말

한다.

　　이 액체는 확실히
　　정신의 특성
　　아니면 우연이거나 하지만 정신을 구성하는
　　　　한 가지 요소……
　　　　그대는 쇠먼지 속의 장미를 본 적 있는가(아니면
　　백조의 솜털은?)
　　끄는 힘은 너무나 가벼운데, 너무나 정연한 쇠로 된 검
　　은 꽃잎들
　　망각의 강 너머로 건너갔던 우리.[17]

　　예술과 인간의 일에는 백조의 솜털에 아름다움을 준
것에 상응하는 힘이 있는데, 그 힘이 선의인 비르투다("빛
의 빛 속에 비르투가 있다"라는 표현이 같은 칸토에 나온
다.[18] 전자기가 쇳가루 무더기 안에 질서를 유도하듯, 비르
투는 인간의 작품에도 질서를 유도한다. 마치 자석처럼 이
미지가 우리를 믿음으로 인도하듯 이 비르투는 자신이 존
재하는 것만으로도 "특별한 노력이라고는 없는 일종의 전
염에 의해" 질서를 만들어낸다.
　　하지만 이 지점에서 우리는 파운드의 질서 개념에서
약간의 불일치를 발견하게 된다. 그의 산문에 이상한(적어

도 '전염'에 관한 다른 구절과 비교해보면 이상해 보이는) 구절이 나온다. "질서를 향한 의지"라는 구절이다.[19] 비르투는 의지력과 같은 것은 아니다. 하지만 파운드에게 비르투의 힘을 지도하는 것이 바로 의지이며, 따라서 궁극에는 질서의 주체도 의지이다. 이 구절을 따온 문맥 속에서 볼 때 "질서를 향한 의지"는 사회 질서와 함께 사회가 구조를 발전시키고 유지해오는 과정에 기여한 사람들을 가리킨다. 그러나 의지력은 파운드의 미학에서도 일정 역할을 한다. 그는 "위대한 예술가일수록 그의 창작물은 영구적이다. 이는 의지의 문제다"라고 쓴다.[20] 이 문장은 "엘레우시스적 에너지가 없다면 문명은 일어나지 않을 것이고, 공자의 질서가 없다면 문명은 스스로 흩어질 것이다"라고 한 클라크 에머리의 해설과 잘 들어맞는다. 이런 생각이 얼마나 타당한지는 여기서 논하지 않겠다. 그저 파운드가 볼 때 공자의 질서는 의지력과 내구성, 이 두 가지와 관련이 있다는 점만 강조하고자 한다. 의지는 질서의 힘의 대행자이며, 내구성은 그 대행의 결과이다.

　이 장의 뒷부분에서 정치적 의지에 관해 더 이야기할 텐데, 지금은 예술에서 의지력이 맡은 역할에 관해 몇 마디 덧붙일까 한다. 예술작품을 완성하기까지는 적어도 두 단계를 거친다. 하나는 의지가 유보되는 단계, 다른 하나는 의지가 작동되는 단계이다. 주된 것은 유보이다. 의지가 느슨

해지는 것은 우리가 어떤 사건이나 직관, 이미지에 의해 감동을 느끼거나 충격을 받았을 때이다. 마테리아materia○를 가지고 작업을 하려면 먼저 그것이 흘러야 하는데, 그 흐름을 일으키기에 의지는 무력할 뿐 아니라 오히려 흐름의 시작을 방해하는 것처럼 보인다. 그래서 전통적으로 예술가들은 어떤 장치(약물, 단식, 최면 상태, 수면 박탈, 춤)를 사용해 자신의 의지를 유보함으로써 '다른' 무엇이 나타나게끔 해왔다. 마침내 재료가 나타나지만, 대개 뒤범벅 상태여서 개인에게는 감동적일지 몰라도 다른 누군가에게는 별 쓸모가 없다. 어찌 됐든 예술작품이라고는 할 수 없다. 물론 예외도 있지만, 작품의 처음 형태가 만족스러운 경우는 드물다. 여기서 만족스럽다는 의미는 상상 자체에 비춰볼 때 그렇다는 뜻이다. 자신이 뜻하는 바를 말로 표현하기 위해 안간힘을 써야 할 때가 있듯이, 상상 또한 그 느낌을 명료하게 표명하는 과정에서 더듬거리기 마련이다. 의지는 재료를 상상으로 다시 데려가는 힘이 있으며, 재료가 재형성되는 동안 그것을 품고 있다. 의지는 작품의 '싹을 틔우는 이미지'를 만들지도, 작품에 형식을 부여하지도 않는다. 단지 상상과의 대화에 필요한 에너지와 주의력을 제공할 뿐이다.

예술가는 작업의 두 단계에 각각 얼마나 무게를 두느냐에 따라 달리 분류될 수 있다. 휘트먼이나 잭 케루악 같은

○ 재료를 뜻하는 라틴어.

산문 작가는 스펙트럼 상에서 의지를 유보하는 쪽에 속한다. 휘트먼만 하더라도 풀 위에서 빈둥거리는 것으로 작업을 시작하니까. 케루악의 「현대 산문을 위한 신념과 기법」이라는 30편의 아포리즘에는 다음과 같은 항목이 들어 있다.[21]

 ☐ 모든 것에 순순히 귀를 열어라

 ☐ 네가 느끼는 뭔가를 토대로 너만의 형식을 찾아내어라

 ☐ 정신 나간 벙어리 성자가 되어라

 ☐ 시를 짓지 말고 정확히 있는 그대로 써라

 ☐ 네 앞의 대상에 관한 꿈을 꾸며 무아지경에 빠져라

 ☐ 작문은 거칠고, 버릇없고, 순수하고, 아래로부터 들어오며, 미친 것일수록 좋다

이 모든 항목에 한 가지("멈췄을 때 단어를 생각하지 말고 그림을 더 잘 보라")를 추가하면 의지를 없앤 상상의 미학, 이미지를 오는 대로 수용하는 '즉흥적인 밥○ 화음운율학'이 된다.(예이츠의 무아지경 글쓰기 또한 같은 예로 볼 수 있다. 실제로 케루악이 모델로 삼기도 했다.[22]) "절대 고치지 말라"가 케루악의 규칙이었다. 그는 『길 위에서』의 초고를 앉은자리에서 2주 동안 각성제 벤제드린을 코로 들

 ○ bob, 초기 모던재즈의 한 형식으로 경쾌한 리듬이 특징이다.

이마셔가며 한 롤 분량의 용지에 썼다고 주장하곤 했다.[23] 그렇게 쓴 글은 의지가 많이 개입된 글보다 더 독창적이고 더 혼란스럽다. 또한 더 개인적이고 순간에 더 충실하다. 그런 식의 글쓰기는 가장 좋은 상태에서는 자신의 주된 발언을 신뢰함으로써 상상을 강화하고 그 신뢰를 독자에게도 전달한다. 또 이미지와 경험을 무조건 옮겨 적는 것, 즉 자신의 지각에 선사되는 모든 것을 성스러운 것으로 받아들이는 데에서 나오는 '광적인' 에너지도 함께 전달된다.

의지를 더 신뢰하는 작가는 텍스트를 가지고 작업을 하면서 순간의 녹옥수를 보다 내구력 있는 보석으로 바꿔 놓는다.[24] 그런 작업은 수정을 거치면서 정확성, 절제, 지적 일관성, 이미지의 밀도 등의 장점을 지닌다. 파운드의 말처럼, 어떤 유형의 작가는 의지의 현존을 창작물의 내구성으로 연결하는 것이 옳다고 본다. 예이츠라면 자신의 '유령'을 개발해 무아지경 속에서 글을 썼을 수도 있지만, 케루악과 달리 그는 의지를 교육했다. 자신의 기량을 다듬었던 것이다. 그는 상상이 자신에게 준 것을 정련했다.

내가 의지력의 문제 속으로 좀더 들어간 이유는 파운드의 유교적 측면에 담긴 이 특정 요소를 통해 다산성과 질서 간의 긴장을 이해할 수 있기 때문이다. 파운드의 작품은 묘한 불일치를 드러낸다. 즉 그의 작품은 에로틱하고 영적인 목표를 분명히 선언하는 틀로 짜여 있지만, 그 목표를 달

성하지는 않는다. 물론 『칸토스』 속에는 놀라운 빛의 순간들이 있다. 그러나 전체적으로 보면 이 시는 보존하려 하는 바로 그 통일성을 흩어버린다(마지막 칸토의 마지막 행을 보자. "내가 사랑하는 이들이여, 부디 용서하라/ 내가 만든 것을"). 파운드의 작품은 신랄하고, 참을성 없고, 논쟁적이며, 집착하고, 실망한다. 이 젊은이는 앞서 자신이 "예술과 황홀경에 관심이 있습니다"라고 썼으나 나중에 쓰게 된 시에는 '상승하는 영혼의 느낌'이 담겨져 있지 않다. 그의 시가 전달하는 것은 고통에 잠긴 영혼의 느낌이다.

　　파운드의 산문에 담긴 어조는 이런 불일치를 이해할 수 있는 단서를 제시한다. '어리석음'이라 불리는 어떤 것에 대한 그의 퉁명스러움이 특히 많은 것을 이야기해준다. 이를테면 『읽기의 ABC』를 쓴 사람의 어조는 학생들의 무지에 안달이 난 교사의 어조이다. 동정심을 품고 그 책에 다가간 독자는 강연을 듣는 열등생 아니면 학급을 내려다보는 짜증 난 교사 같은 느낌을 받기 시작한다. 어느 쪽이 되었든 연민은 배반당하고 자아는 분열된다. 한번은 엘리엇이 파운드에게 실비오 게젤의 경제사상을 설명하는 글을 기고해달라고 부탁했다. 파운드는 평소처럼 청중의 우둔함을 불평하며 원고를 건넸다. 엘리엇이 파운드에게 말했다. "나는 당신에게 이 주제를 한 번도 들어본 적 없는 사람에게 설명하듯이 글을 써달라고 부탁했습니다. 그런데 당신

은 마치 독자들이 그것에 대해 이미 알고는 있지만 이해는 못한 것처럼 쓰는군요."[25]

잠시 휘트먼으로 돌아가보면, 우리는 이런 사례들을 통해 어떤 성마름을 가늠해볼 수 있을 것이다. 앞서 우리는 파운드의 「종교」를 통해 그의 성마름을 보았다. 또 휘트먼의 성마름은 『풀잎』 초판 서문에서 발견된다.

> 네가 해야 할 일은 이것이다: 땅과 태양과 동물들을 사랑하라, 부를 경멸하라, 달라는 모든 사람에게 적선하라, 어리석고 미친 자들을 옹호하라……, 주님에 관해 논쟁하지 말라, 사람들에게 인내와 너그러움을 가져라……, 배우지 못했지만 힘 있는 사람들, 젊은이들, 가정의 어머니들과 함께 자유롭게 가라……, 너 자신의 영혼을 모욕하는 것은 무엇이든 무시하라, 그리하면 바로 너의 살이 곧 위대한 시가 되리니, 단어 속뿐 아니라 조용한 입술선과 얼굴 속, 너의 눈썹 사이 그리고 네 몸의 모든 동작과 관절 속에 가장 풍부한 유창함을 가져라……[26]

이 구절을 파운드의 『문화 안내』 도입부의 문장과 대조해보자. "교리, 학설, 어리석음의 형식을 공격할 때는, (……) 그 교리가 누구에게서 나왔든, 누가 비난을 받아야

하든 (……) 그 사람을 공격할 필요는 없다는 사실을 기억할지 모르겠다. 자칫하면 과거에 싸웠던 것과 똑같은 저능함과 싸우기 쉽고, 그 교리의 추종자들이 게으름과 멍청함으로 인해 다시 슬럼프에 빠져들기 쉽기 때문이다……"27 이 말의 요점은 잘 이해하리라 보지만, 이면에 깔린 가정에 유의해야 한다. 쉽게 말해, 문화는 마치 펜실베이니아 군사학교에 갓 입학한 의기소침한 청소년과 같아서, 우리가 어리석음과 멍청함과 게으름과 싸울 때에만 활력을 유지한다는 뜻이다.

나는 대단히 혼란스러운 파운드의 심리를 이번 장에서 다 해명할 수 있는 척하지는 않겠다. 그러나 적어도 한 가지 직관은 내놓을 수 있다. 파운드가 '어리석음', '멍청함', '게으름'이라고 부르는 것은 에로틱한 면, 즉 그의 기질 중에서 엘레우시스적인 면과 연계해서 이해해야 한다. 휘트먼이 이해했듯이(또 가끔 파운드도 그랬듯이), 창조적 정신의 한 가지 원천은 "어리석고 미친 (……) 배우지 못한" 그리고 게으른 데에 있다. 비옥함 자체가 바보 같고 게으르다. 이렇게 바꿔 말할 수도 있겠다. 통일성(자연의 통일성 또는 "……신비인 성적 결합"의 통일성 또는 누스의 통일성)은 무의지적이고 무반성적이다. 따라서 우리가 반성적 사고만 현명한 사고로 여기고 의지로 가득한 사람만 활동적인 사람으로 간주한다면, 다산성 자체는 머지않아 멍청함과 게

으름에 물든 것처럼 보일 것이다.

에로틱한 것에 대한 파운드의 성마름(더 낮게 표현하면 좌절감)을 말하는 것이 이상해 보일 수도 있겠다. 하지만 그에게는 그런 점이 있다. 창조적 삶의 측면에서 그는 에로틱한 것의 가치와 힘에 대한 분명한 감각을 갖고 있지만, 그것의 본성 때문에 몹시 화가 나 있기도 하다.

이 둘 사이의 불일치를 화해시킬 궁리를 하다가, 나는 젊은 시인 시절의 파운드에 관한 일화를 상상하게 되었다. 파운드 자신은 '상승하는 영혼'의 경험을 해보았을까? 파운드에게는 휘트먼이나 긴즈버그와 같은 현현의 순간, 또는 젊은 엘리엇이 보스턴을 걷다가 거리와 거리에 있는 모든 대상이 빛으로 바뀌는 모습을 본 것과 같은 순간이 있었을까?[28] 그런 순간은 평생에 한두 번밖에 주어지지 않지만, 평생의 작품을 위한 샘이 되어준다. 파운드는 그런 적이 있었을까? 그런 일이 있었다면 그 뒤에는 어떻게 되었을까?

『파반느와 방랑』에서 파운드는 신화가 어떻게 생겨났는지 잠시 상상하다가 이렇게 말한다.[29]

최초의 신화는 누군가 '터무니없는 사건' 속으로 그대로 빠져들었을 때, 그러니까 아주 생생하고 부인할 수 없는 어떤 모험을 겪고 나서 다른 사람에게 이야기했지만 거짓말쟁이라는 말을 들었을 때 생겨났다. 그런

쓰디쓴 경험을 하고 나자 그는 자신이 "나무로 변했다"고 해도 아무도 그 뜻을 이해할 수 없으리라는 사실을 깨닫고 신화, 즉 예술작품을 만들었다. 이것은 자신의 감정을 토대로 짰지만 사적이지 않은 객관적인 이야기였고, 그가 말로 담아낼 수 있었던 가장 짧은 방정식이었다. 이어 그의 감정이 약화된 형태의 복사본이 다른 사람들 속에 생겨났고, 마침내 신들에 관한 서로의 터무니없는 사건을 이해할 수 있는 무리, 즉 컬트가 생겨났다.

이 심사숙고의 내용을 파운드의 『가면』에 나오는 첫 번째 「나무」와 나란히 두고 살펴보자.

내가 잠자코 서 있던 숲속에 나무 한 그루가 있었다,
그때 나는 전에는 보이지 않았던 것들의 진실을 알았다
다프네와 월계수 가지에 관해
그리고 신이 대접하는 저 노부부는
고원 속의 느릅나무를 길렀다는 것을.
그들이 이 놀라운 일을 할 수 있는 것은
그전에 그들이 신들에게 친절히 간청해
그들의 가슴속 집의 화로로 들어오게 한 후의 일.
그럼에도 나는 숲속의 한 그루 나무였고

많은 새로운 것들을 이해했다

예전의 내 머리로는 순전한 바보짓이었던 것들을.30

이 시를 보며 파운드 자신이 '나무로 변했다'고 느낀 순간(더 단순하게는, 그가 산타 마리아 인 트라스테베레 성당의 모자이크를 보고 자기 존재의 핵심으로 이동하는 느낌이 든 순간 또는 별안간 누스의 실재를 의식하게 된 순간)이 있었다고 상상하더라도 작품의 정신을 해칠 리는 없다. 또한 그의 온 존재가 느꼈을 경험의 가치를 감안하면, 그가 그런 변신 또는 그 이미지, 그 빛에 봉사하는 수고를 하러 나섰다고 해도 무리는 없어 보인다.

그다음에 오는 것은 어떤 '쓰디쓴 경험'이다. 사람들은 그가 거짓말쟁이라고 생각한다. 상상하기 어렵지 않은 방식으로, 그는 자신을 가장 크게 움직이는○ 것이 자신의 시대와 조국에서는 통용될 여지가 없음을 알게 된다. 더욱이 그것은 사방에서 공격받고 무시와 경시를 당하며 평가절하된다. 긴즈버그는 자신이 표방했던 블레이크식 신비주의 비전에 대한 그런 반응에 대해 이렇게 이야기한다.

나는 내가 사는 아파트 주변에서 일종의 스스로 만든 주문을 외치며 춤을 추는 방법으로 내 체험의 느낌을 인위적으로 불러일으키려 했다. "컴, 스피릿. 오 스피

○ move는 '변화시키다', '감동시키다'라는 뜻도 된다.

릿, 스피릿, 컴. 컴 스피릿. 오 스피릿, 스피릿, 컴" 이런 주문을 외며, 어두운 할렘 도심의 아파트에서 혼자 데르비시처럼 빙빙 돌며 신령한 힘을 불러냈다.

그 일에 관해 이야기하자 사람들은 모두 내가 미쳤다고 생각했다. 나의 정신과 의사뿐만이 아니었다. 옆집에 사는 두 소녀도 그랬다. 아버지도, 선생님들도, 심지어 친구들도 대부분 마찬가지였다.

인도처럼 정령에 개방적이고 헌신적인 사회라면 내 행동이나 해명이 아주 정상으로 여겨졌을 것이다. 베나레스의 모퉁이에 있는 감자 카레 식당으로 이동해서 그런 식으로 행동하기 시작한다면, 아마 나는 뭔가 특별하고 성스러운 상태이며 곧 불타는 땅바닥에 좌정하고 명상에 잠기려는 것처럼 보일 것이다. 그러고 나서 집에 오면, 나 자신을 표현해 예술작품으로 만들어내고, 그런 다음에는 혼자 있으라고 점잖게 권유받을 것이다.[31]

그때는 1948년이었다. 반세기 전의 파운드를 상상해보라! 그가 본 빛의 순간은 1908년 이전의 어느 시점이었을 것이다. 세기가 바뀌던 그때를 미국에서 거대한 정신적 각성이 일어난 시기라고 하기는 어렵다. 당시 절정에 달해 있던 미국의 상업적 팽창은 의화단의 난이 막 진압된 중국으

로 그리고 스페인으로부터 새롭게 '해방된' 남아메리카로 뻗어나갔다. 백악관에는 러프 라이더○가 앉아 있었고, 그 때만 해도 미국 대륙에서 살아 있으면서 작품도 널리 읽히는 위대한 시인이라고 해봐야 루스벨트가 선호했던 시인으로 짐작되는 에드윈 알링턴 로빈슨이 유일했다. 나는 파운드가 겪은 모든 괴로움을 외부 요인으로 돌릴 생각은 없다. 하지만 설령 그의 분투를 내적인 싸움으로 기술하는 것이 더 적절하다고 하더라도, 그의 동포가 그에게 큰 위안이 되었다고 할 수는 없다.

어찌 됐든 나는 파운드 이해의 간극을 메우고 그가 품었던 에로틱한 의도와 그의 작품에서 발견되는 분열적 어조의 기이한 조합을 이해하려고 파운드가 겪었음직한 현현의 순간을 상상하게 되었다. 그러던 중『파반느와 방랑』에 나오는 작은 이야기가 내 시선을 붙들었다. 그 이야기는 존재 가치를 잃어버린 데 따른 쓴맛과 전달될 수 없었던 영적인 지식을 말하고 있다. 비록 비옥함에 대한 신념이 그 안에 있을 수는 있어도, 파운드의 시 표면에 살아 있는 것은 괴로움과 실망이다.

휘트먼처럼 파운드 또한 자신이 태어난 세계는 자기 예술의 정신을 받아주는 세계가 아님을 아주 잘 알았다.

내 고향에선

○ Rough Rider, 1898년 미국-스페인 전쟁 때 조직된 미국 의용기병대의 별명. 여기서는 조직을 주도해 전쟁에서 승리한 후 대통령이 된 시어도어 루스벨트를 가리킨다.

죽은 자들이 걸어다녔고

　　산 자들은 마분지로 만들어졌나니.[32]

　그는 자신이 속한 시대의 척박함을 결코 받아들이지
않았다. 그가 그래야만 할 이유는 없다. 그러나 그는 그 척
박함에 대해 무언가를 하려는 자기 능력의 한계 또한 절대
받아들이지 않았다. 아무것도 존재하지 않는 곳에서 비옥
한 땅을 창조하기 위해 할 수 있는 일이란 너무나도 많다.
자연이나 누스 또는 군주와의 통일에서 조화는 자연스럽게
발산될 수 있다. 하지만 그것을 받아들일 준비가 되어 있지
않은 사람들에게 강제로 부과될 수는 없다. 전자기는 쇳가
루 속에 장미를 그릴 수는 있어도 톱밥 속에 질서를 유도할
힘은 없다. 비옥함의 힘도 어떤 상황에서는 무력하다. 다산
성과 질서 사이, 상상과 의지 사이에서 파운드가 느끼는 긴
장의 진정한 뿌리는 아무래도 그 무기력에 대한 그의 반응
속에서 찾아야 할 것이다. 우리가 '게으름'에서 '어리석음'
속으로 빠져들 수 있다는 파운드의 생각에는 그 반대의 메
시지가 함축되어 있다. 즉 우리가 고된 작업을 통해 게으름
을 극복해야만 한다는 것이다. 휘트먼이 예술의 목표를 이
루기 위해서는 장기간의 빈둥거림이 필요하다고 느낀 곳에
서, 파운드는 단련과 노력을 통해 목표를 이룰 수 있으리라
고 상상한다. 그는 자신의 아내가 더 이상 자신을 사랑하지

않는다는 사실을 알고도 슬퍼하지도 못한 채, 바보같이 사랑을 강제로 되찾을 수 있을 거라 믿으며 점점 공격적으로 변하는 사내와 같다. 파운드의 유교적인 면모는 단순한 의지가 아니라, 에로틱한 것의 무기력에 대한 자신의 좌절감을 반영한 것임이 뚜렷해 보인다.

　이 부분은 파운드의 역사 읽기에서도 얼마간 발견된다. 가장 단순하게 공식화하면, '공자의 질서'는 강제가 아닌 '일종의 전염'에 의해 퍼지는 질서로서 무정부주의의 이상처럼 보인다. 하지만 현실에서 공자 사상에 끌린 사람들 대부분은 결국에 가서는 국가의 정부를 위해 일을 했다(또는 국정을 직접 운영했다). 중국 격언에 "무릇 사람은 공직에서 일하는 동안에는 공자를 공부하고, 훗날 공직에서 물러나면 불교를 공부하라"는 말이 있다. 왜 그런가? 공자는 자기 내면을 향했을 때 국가 관료의 '바른 질서'를 발견한 듯하다.(또는 관료들이 공자를 발견했을 수도 있다. 어느 쪽으로든 서로 연결된다.) 반면 진정한 무정부주의자라면 내적이고 자연적이며 비강제적인 질서를 말하다 갑자기 "자기 안에 질서가 있는 군주라면 자신의 영토에도 질서를 세울 수 있다"는 말로 비약하지는 않는다. 무정부주의자는 그런 군주, 적어도 걱정할 영토가 있는 군주는 한 명도 찾을 수 없기 때문이다. 그러나 공자는 그런 군주를 찾아냈고, 에즈라 파운드도 그랬다.

파운드가 내부에서 찾아낸 군주는 시를 사랑한 군주였다는 점에 주목해야 한다. 칸토에 이런 구절이 나온다. "공자가 말하기를…… '군주가 자기 주변에 모든 학자와 예술가를 모으면 그의 부는 충분히 쓰일 것이다.'"[33] 파운드는 역사에서나 정치에서나 예술을 좋아한 통치자에 한껏 매료되었다. 그는 신비에 끌린 '우두머리'를 사랑했다. 가령 오디세우스에서 르네상스 시대 통치자들(말라테스타, 에스테스, 메디치 가문), 또 제퍼슨(그의 이름은 친구에게 프렌치 호른을 연주하는 정원사를 찾아달라고 부탁하는 편지와 함께 칸토 21장에 처음 등장한다[34])에서 나폴레옹에 이르기까지 다양하다. 칸토 43장에서 나폴레옹은 인사를 하면서 이렇게 말한다.[35]

"예술가들은 지위가 높은, 사실상 유일한 사회의 정상들
정치의 거친 폭풍이 이를 수 없는"

그리고 나폴레옹에서 무솔리니로 이어진다. "총통과 공자님은 똑같이 자신들의 백성에게는 시가 필요하다는 것을 안다……"[36]
하지만 이들은 단순히 힘만 센 사람이 아니다. 제퍼슨 말고는 모두 불량배이다. 이 '군주들'을 이야기할 때는 이들의 거들먹대는 의지에 대한 이야기를 빼놓을 수 없다.

2부 선물 미학에서의 두 실험

『오디세이아』에서 오디세우스를 괴롭힌 것은 트로이인들이 아니라 결국 잠과 건망증, 동물과 환상과 여자 들이었다. 오디세우스는 폭력과 힘, 잔꾀, 거짓말, 유혹, 허세로 이들을 처리한다. 그는 로토파고스○와 함께 머물고 싶어 하는 부하들을 몰아세운다. 그는 마녀 키르케를 칼로 위협해 침대로 데려간다. 집에 돌아온 그는 구혼자들과 동침한 여종들을 모조리 죽임으로써 자신의 문제를 정리하기 시작한다. 그는 고대 세계의 무솔리니다.

파운드에게 공평을 기하자면, 그의 영웅들은 의지가 발달된 남자이긴 하지만 파운드는 그중에서도 선한 의지와 악한 의지를 구분하기 위해 애쓴다는 사실을 덧붙여야 한다. 그는 우리에게 "위대한 예술가일수록 그의 창작품은 더 영구적인데, 이것은 **의지의 문제**"라고 하면서, "또한 **의지의 방향의 문제**"라는 말도 덧붙인다.[37] 선한 의지는 우리를 들어올리는 반면 악한 의지는 우리를 끌어내린다. 파운드는 자신의 영웅들이 선한 의지를 지녔다고 여겼다. 에머리는 이렇게 논평한다. "어쩌면, [『칸토스』에 나오는] 선과 악은 디렉티오 볼룬타티스direction voluntatis○○의 문제이며, 그중에서도 돈의 힘은 (……) 악한 의지를 위한 가장 강력한 지렛대를 대표한다고 해도 지나친 단순화는 아닐 것이다."[38]

이러한 이분법은 또 다른 형태의 악을 간과한다는 문제가 있다. 의지가 아무런 소용이 없을 때조차 의지를 사용

○ 그리스 신화에 나오는 전설의 부족으로 만사를 잊게 한다는 로토스 열매를 먹으며 편히 사는 사람들.
○ '의지의 방향'이라는 뜻의 라틴어.

하는 그런 악은 의지로 충만한 사람에게는 잘 보이지 않는다. 선한 의지는 악한 의지와 맞서 싸울 수 있지만 그보다도 의지가 요구될 때에만 그렇다. 의지가 유보되어야 할 때에는 선악은 상관이 없다. 좀더 강하게 말하면, 의지가 유보되어야 하는 경우에는 선악의 방향과 상관없이 모든 의지는 나쁜 의지이다. 의지가 모든 것을 지배할 때는 은혜가 들어갈 틈이 없고, 일사불란한 걸음 속에는 실수가 달아날 휴식의 시간이 없으며, 메마른 군주는 자기 백성의 비르투를 받아들일 길이 없을 뿐 아니라, 예술가에게는 떠오르는 이미지를 표출할 수 있는 수용적 태도가 없기 때문이다.

의지를 개발하는 모든 예술가는 의지의 헤게모니에 휘둘릴 위험을 무릅쓴다. 만약 그가 자아를 넘어선 것을 수용하게 만드는 연민을 조금이라도 경계한다면, 의지의 힘이 소진되어도 의지는 자기 지위를 포기하지 않으려 들 수도 있다. 의지력은 상상의 기능을 강탈하는 경향이 있다. 특히 가부장제 속의 남자에게 그렇다. "수사修辭는 상상이 할 일을 의지가 하는 것"이라는 예이츠의 진부한 공식이 그런 상태를 잘 말해준다. 왜냐하면 의지가 고립 속에서 일을 하게 되면 필연적으로 사전 공부라든가 통사적 기교, 지적인 공식, 기억, 역사, 관습 같은 것, 그러니까 상상력을 길러주지는 않으면서 그것의 결실을 모방할 수 있는 재료의 원천이라면 무엇에든 의지하려 들게 되어 있다. 에로틱한 것의 힘

에 한계가 있듯이 의지력에도 한계가 있다. 의지는 생존과 내구성을 이해하고, 주의와 에너지를 지도할 수 있으며, 일을 끝낼 수 있다. 그러나 우리는 의지력으로 선율이나 꿈을 기억할 수는 없다. 의지력으로 깨어 있을 수도 없다. 의지는 비르투를 지도할 수는 있어도 세계 속으로 끌어오지는 못한다. 의지 혼자서는 영혼을 치유할 수 없다. 창조도 할 수 없다.

파운드는 에로틱한 것의 한계는 깊이 느낀 듯하지만, 의지력의 한계를 느꼈는지는 확신할 수 없다. 『칸토스』의 긴 부분들(특히 1935~1945년에 쓰인 것들)은 예이츠적인 의미에서 수사적이다. 목소리는 마치 늙은 연금생활자가 이발소에서 실망스러운 정치를 씹는 것처럼 에로틱한 열기는 없이 의견으로만 가득하다. 특히 역사 칸토(중국에 관한 모든 소재와 존 애덤스○를 그린 긴 소묘)는 끔찍하게 지루하다. 살아 있는 이미지 같은 열의도 없고, 복잡성과 놀라움도 전혀 없다. 시는 2퍼센트뿐이고 98퍼센트는 불만과 집착, 공염불로 가득해 휘트먼이 '잡담'이라고 부른 것들이다. '선한 의지'만으로 작업을 하면 시는 시간과 주장, 설명 속에 빠지게 되고, 애초에 보호하려 했던 시간을 초월한 신비는 잊고 만다.

나는 한 푼의 월급도 받지 않는다오, 애덤스 씨는 애비

○ 미국의 초대 부통령이자 2대 대통령.

게일○에게 썼다

<center>천칠백74년</center>

6월 7일. 몇몇 식민지 대표로 구성된 위원회의 승인
보딘, 쿠싱, 샘 애덤스, 존 A. 그릭 페인 (로버트)
'의기소침한 나는 생각에 잠겨, 곰곰이 되짚는다'
사람이 없구나, 이 시대에 필요한 사람이 우리에게 없구나
사랑하는 나의 아내여, 씀씀이를 줄이고 젖소를 잘 돌
보시오
수입 금지, 먹는 것 금지, 수출 금지, 모두 바보짓
그러나 그들이 실험에서 그것을
 증명하기 전에는
이야기해도 아무 소용없는 일
현지 입법, 그것은 기본
 우리는 제국과의 무역 사안에는 승인이 필요하다
결코 외국과의 무역에 필수적인 것은 아님에도
 채스 프랜시스가 말하듯, 중국과 일본은 그걸 증명
 했건만……39

 기타 등등. 이야기는 200쪽에 걸쳐 계속되다가 「피사
칸토스」에 가서야 다시 진정한 시를 만나게 된다.
 「피사 칸토스」는 어디에서 쓰였던가? 파운드는 2차대
전 동안 이탈리아에 머물면서 연합국을 비난하는 라디오

496 ○ 존 애덤스의 처.

방송을 했다. 전쟁이 끝나자 미 육군은 그를 체포해 피사 인근 군교도소에 수감했다. 파운드는 끔찍한 대우를 받았다. 불이 켜진 옥외 철조망 우리 안에 갇힌 채 아무하고도 이야기할 수 없었다. 그는 쇠약해졌다. 한마디로 그들은 그의 의지를 꺾었다. 그는 자부심에서 연민으로 뒷걸음질 치도록 강요당했다. "개미는 제가 만든 용의 세계에서만은 켄타우로스./ 너의 허영심을 끌어내려라……"[40] 그는 자신의 기계적인 의견들에서 벗어나 다시 내적인 삶으로 떠밀려졌다. 그의 개별 시편들은 잠시나마 추상적인 시로 돌아간다.

오래가는 보물

파운드는 언젠가 시인 루이스 추코프스키에게 이런 편지를 썼다. "나의 시와 나의 경제는 서로 분리되거나 상반되지 않는다. 본질적으로 하나다."[1] 둘의 연결성을 보여주는 한편 경제 이야기로 옮겨가기 위해, 나는 파운드와 그의 동료 모더니스트들에 관한 옛날 일화 몇 가지를 내 식으로 바꿔 말해볼까 한다. 에즈라 파운드가 때때로 오만하고 전제적일 수 있었다는 사실은 아무도 부인하지 않는 듯하다. 그러나 그의 온화한 면에 대해서도 주목할 만한 증언이 몇 가지 있다. 모두 예술과 너그러움의 연결성을 보여주는 증언이다.

1차대전 발발 직전, T.S. 엘리엇은 런던행 배에 올랐다. 당시 그는 박사학위 논문을 쓰고 있었고 그전에 쓴 몇 편의

시는 대부분 몇 년째 서랍 안에 잠자고 있었다. 그 시를 읽은 파운드는 출판편집자 해리엇 먼로에게 이런 편지를 썼다. "어떤 사람을 만나서 그에게 세수하고, 발 닦고, 또 달력의 날짜(1914년)를 기억하라는 말을 하지 않아도 된다는 것은 얼마나 큰 위안인지요."[20] 그는 엘리엇의 시「J. 앨프리드 프루프록의 연가」를 문예지『포어트리』에 보내 그 시가 출판되기까지 산파 노릇을 했고, 그 과정에서 먼로가 원고를 고치지도 못하게 했다. 심지어 엘리엇의 주소조차 알려주지 않았는데, 먼로가 수정을 제안하는 편지를 엘리엇에게 보내 (파운드의 표현에 따르면) '모욕할' 수 있다는 이유에서였다.

1921년 엘리엇은「황무지」의 원고를 파운드에게 맡겼고, 파운드는 붉은 연필을 쥐고 샅샅이 읽었다. 그는 이 시가 걸작이라고 생각했다. 그러면 왜 이 시의 저자는 그런 걸작을 쓰는 일을 계속해서는 안 되는가? 글쎄, 엘리엇은 런던의 로이드은행에서 일하느라 시간이 없었다. 파운드는 그를 풀어주기로 결심했다. 그는 '벨 에스프리'[○○]라는 이름의 모금 계획을 세웠다. 엘리엇을 지원하기 위해 50달러를 기부할 수 있는 사람 30명을 찾겠다는 생각이었다. 파운드 자신은 물론 헤밍웨이와 영국 작가 리처드 올딩턴 등도 동참했다. 파운드는 그 일에 뛰어들어 몸소 텔레타이프를 두드려 안내문을 찍은 다음 줄줄이 발송했다. 하지만 이런 노력

○ 엘리엇을 두고 한 말로, 풋내기 시인들에게 하듯이 기본적인 것을 지도하거나, 시대정신을 알려주지 않아도 되는 뛰어난 신예 모더니스트 시인을 만났다는 뜻이다.

○○ Bel Esprit, '좋은 정신'이라는 뜻의 프랑스어.

에도 후원자를 충분히 확보하지 못했고, 엘리엇은 결과에 난감해했다. 그래도 이때 모인 관심이 1922년 엘리엇이 상금 2천 달러의 다이얼 상○○○을 받는 데 한몫했을 수도 있다.

25년 후 엘리엇은 자신을 후원해준 사람의 초상을 이렇게 묘사했다.

자신이 보기에는 가치가 있는데 인정받지 못하는 것 같은 (……) 젊은이나 작가에게 그만큼 친절했던 사람도 없었다. 게다가 그처럼 시에서 자기비하라고는 없으면서 자신의 성취에 대해 조금도 젠체하지 않는 시인도 없었다. 몇몇 사람이 그에게서 발견한 오만은 사실은 오만이 아닌 다른 무엇인데, 그것이 무엇이든 그는 자신이 쓴 시의 가치를 과도하게 강조한 적은 한 번도 없었다.

그는 젊은이들을 위한 기획자가 되는 것을 좋아했고, 자신이 어떤 환경에 있든지 예술적인 활동을 일으키는 사람이고 싶어 했다. 그런 역할을 도맡으면서도 그는 너그러움과 친절을 베풀기 위해 어떤 고생도 마다하지 않았다. 제대로 못 먹는 듯한 작가를 저녁식사에 끊임없이 초대하거나, (그의 옷가지 중 다른 사람이 입을 만한 것은 신발과 속옷밖에 없어 보이는데도) 입을 옷을 내주거나, 일자리를 구해주거나, 보조금을 모아주

○○○ 1840~1929년 미국에서 비정기적으로 발행된 잡지 『다이얼』이 수여한 상이다.

거나, 작품의 출간을 도와 비평과 찬사를 받게 해주려고 애썼다.[3]

W.B. 예이츠가 파운드에게 제임스 조이스의 시 한 편을 보여주자 파운드는 당시 이탈리아에 살고 있던 조이스에게 편지를 썼다. 그리고 얼마 뒤에『더블린 사람들』을 검토하더니『에고이스트』○에 다리를 놓아『젊은 예술가의 초상』의 연재와 함께 단행본 출간까지 주선해주었다.[4] 이탈리아에서 조이스는 영어를 가르치는 일로 생계를 꾸렸고, 아내와 자녀들을 데리고 취리히로 이주한 뒤에도 같은 일을 할 생각이었다. 그 무렵 그는『율리시스』를 쓰고 있었다. 파운드는 조이스가 예술에 주력하게 해주려고 끊임없이 노력했다. 예이츠를 설득해 왕실문학기금에서 75파운드를 짜내 조이스에게 주도록 하는 한편, 익명의 기부자가 보내는 돈이라면서 자기 돈 25파운드를 우편으로 부쳐주기도 했다. 또 영국작가협회에도 연락해 조이스에게 석 달간 매주 1파운드씩 보내도록 했다.

마침내 두 사람이 파리에서 만났을 때, 조이스는 비쩍 마른 몸에 긴 외투를 걸치고 테니스화를 신고 나타났다. 런던으로 돌아온 파운드는 다시 영국해협 건너편으로 소포를 부쳤다. 조이스가 자루를 묶은 끈을 풀어보니 헌옷가지와 낡은 갈색 신발 한 켤레가 나왔다.

○ 1914~1919년 런던에서 출판된 문학잡지. 초기 근대주의 시와 소설을 실었다.

마지막으로, 윈덤 루이스가 전하는 일화가 있다.

에즈라 파운드는 조이스의 생각을 해리엇 위버 양에게
도 '팔았다.' 그러자 위버는 조이스 앞으로 다양한 명목
의 목돈을 떼어놓았는데, 무일푼의 벌리츠○○ 교사를
하룻밤 사이에 무난한 임대소득자로 바꿔놓기에는 충
분한 금액이었다. 덕분에 조이스는 파리에서 편히 살
면서 『율리시스』를 쓰고, 정기적으로 눈 치료도 받는
등 경비를 충당할 수 있었다. 이 임대료는 그가 아주 유
명한 인물이 될 때까지 그의 수입(그 이상은 나는 모른
다)이 되어주었다. 이 아라비안나이트 같은 이야기 속
의 마술사는 의심할 여지 없이 에즈라였다.

이와 비슷한 줄거리의 이야기(헤밍웨이, 프로스트, 블
런트, 커밍스, 주코프스키 등과 관련된 이야기)들이 더 있
다. 1927년 파운드는 다이얼 상을 받았다. 그는 상금 2천 달
러를 은행에 넣어두고 금리 5퍼센트를 받았다. 그렇게 받은
이자는 쾌척했다.[5] 그 돈의 일부를 존 쿠르노스에게 보내면
서 파운드는 이런 편지를 썼다. "다이얼상 상금을 투자한
돈에서 연 100달러쯤 이자가 나옵니다. 첫 이자인 100달러
는 이미 사라졌습니다. 세 번에 걸쳐 지급받아, 급전으로 10
기니 금화 하나를 썼고요. (……) 동봉한 돈은 형편이 나아

졌을 때,『망명』에 실을 원고의 선급금으로 여겨주었으면 합니다." 파운드의 잡지『망명』자체가 그 상의 결실이었다.

파운드에게 온 부는 그가 예술에 봉사할 수 있게 해주었다. 헤밍웨이는「에즈라에게 경의를 표하며」라는 짧은 글에 이렇게 썼다.

> 우리의 파운드는 (……) 가령 자기 시간의 5분의 1을 시에 바친다. 나머지 시간에는 친구들의 물질적 부와 예술적 부까지 높여주려고 애를 쓴다. 그들이 공격당하면 변호에 나서는가 하면, 그들을 잡지에 소개하고 감옥에서 빼낸다. 그는 그들에게 돈을 빌려준다. 그들의 그림을 판다. 그들을 위한 연주회를 주선한다. 그들에 관한 기사를 쓴다. 그들을 부유한 여성들에게 소개한다. 출판사에서 그들의 책을 펴내게 한다. 그들이 죽어간다고 말할 때 함께 밤을 새우고, 그들의 유언을 증언한다. 그들의 병원비를 선불하고, 그들을 설득해 자살을 막는다.[6]

파운드가 지닌 정신의 이런 부분을 언급하지 않은 사람이 없다. 이것이야말로 파운드의 존재 방식의 초석이다. 그에 관한 모든 일화는 구조가 단순하다. '벨 에스프리'에서부터 낡은 갈색 신발에 이르기까지, 이 사람은 예술에 의

해 움직여질 때는 너그러움으로 응대한다. 그런 사람에게 진정한 가치란 창조적 정신 속에 내재하는 것이며, 따라서 세상의 대상들은 어떤 다른 환상적 가치로 옮겨가서는 안 된다. 파운드의 에세이 「돈은 무엇을 위한 것인가?」는 이런 자답으로 시작한다. "돈은 '나라의 음식과 재화를 공평하게 나눠주기 위한' 것이다." 이 에세이의 제목은 '왜 제임스 조이스에게 적합한 신발이 할당되지 않았는가?'일 수도 있었다. 그의 작업을 그것이 드러내는 정신을 구현할 정치경제학을 발견하기 위한 시도로 본다면, 이런 일화들을 배경 삼아 파운드의 경제이론에 접근하는 것이 가장 좋은 방법이리라. 파운드는 창조적 삶에서 발산되는 가치의 형식을 복제하거나, 적어도 지원해줄 '화폐 시스템'을 추구했다. 그는 마르크시즘도 부르주아 물질주의도 좋아하지 않았다. 예술가를 위한 자리는 둘 중 어디에도 없다고 느꼈다. 그는 영국인 C.H. 더글러스○의 이론에 끌렸다. 파운드에 따르면, 더글러스는 "경제 시스템 안에 예술과 문학 그리고 일상의 편의시설을 위한 자리를 상정한" 최초의 이론가라 할 만했다.[7] 1930년대에 파운드는 자신의 경제이론을 「화폐 팸플릿」이라는 제목의 연속간행물로 출간했다. 여기서 그는 서로 다른 두 종류의 은행을 이야기한다. 하나는 시에나, 다른 하나는 제노아에 있는데 전자는 '선행'을 위해, 후자는 '사람들을 먹이로 삼기 위해' 설립되었다. 그의 분석

○ 영국의 공학자로 사회신용을 제창한 경제·사회 제도 혁신운동의 선구자이다.

은 이런 문장으로 끝이 난다. "제노아에서는 예술이 번창하지 않았다. 이 도시는 르네상스의 지적 활동에 아무런 참여도 하지 않다시피 했다. 제노아의 10분의 1 규모밖에 안 되는 도시들이 더 오래가는 보물을 남겼다."8

　　여기서 내가 말하려는 바는 시에나 은행이나 더글러스에 관한 파운드의 판단이 옳았는지 여부가 아니다. 파운드의 화폐이론이 적어도 처음에는 예술가의 상황과 문화의 생기라는 문제를 다루려 했다는 점을 이야기하고 싶을 뿐이다. 파운드는 르네상스 이후에 무슨 일인가가 일어났고, 그것이 예술을 조금씩 갉아먹은 끝에 결국에는 예술가가 변변한 신발 한 켤레도 가질 수 없게 만들었다고 느꼈다. 칸토 46장에서 우리는 1527년(농민전쟁과 루터의 『신명기』설교, 토머스 뮌처의 순교가 있었던 즈음)이라는 연도를 발견한다. 그 연도가 포함된 시구는 다음과 같다. "그 뒤로 예술은 흐려졌다, 그 뒤로 디자인은 못 쓰게 되었다."9 파운드가 볼 때, 중세의 종언이 정치경제(그리고 종교와 철학)에 가져온 변화야말로 가치 감각의 변화를 설명하기 위한 초석이다. 그 전체를 설명하려고 파운드는 종교개혁 이후 고리대금의 재부상에 초점을 맞추었다.

　　고리대금으로 인해 어떤 사람도
　　정면을 가릴 만한 설계에

각각의 블록이 매끈하고 잘 맞게 깎인

좋은 돌로 된 집을 갖지 못한다

고리대금으로 인해

어떤 사람도 자신의 교회 벽에

비파와 수금이 있는

또는 처녀가 전갈을 받고

벤 자국에서 후광이 투사되는 낙원의 그림을 갖지 못한다

고리대금으로 인해

어떤 사람도 곤차가Gonzaga○의 자손들과 첩들은 보지

못한다

어떤 그림도 오래 지속되거나 가지고 살기 위해 만들

어지는 것이 아니라

재빨리 팔고 또 팔기 위해 만들어진다

고리대금으로 인해, 자연에 반하는 죄가 생겨나니,

그대의 빵은 점점 더 한물간 넝마들로 만들어지고

그대의 빵은 종이처럼 건조하니,

산에서 가꾼 밀과 강력분이 없기 때문이다

고리대금으로 인해 선이 굵어져

고리대금의 명확한 구획이 없어지니

어떤 사람도 자신이 거주할 자리를 찾을 수 없다.

석공은 자신의 돌과 떨어지고

베 짜는 이는 자신의 베틀과 떨어진다

○ 옛날 이탈리아 만토바의 부자. 자신이 소장하기 위한 그림을
화가에게 주문했다고 전해진다.

고리대금으로 인해

털실은 시장에 나오지 못하고

양은 고리대금으로 인해 이득을 가져오지 못하니

고리대금은 가축역병이라, 고리대금은

하녀의 손에 들린 바늘을 무디게 하고

실 잣는 이의 솜씨를 가로막는다. 피에트로 롬바르도○는

고리대금으로 생겨난 게 아니다

두치오○○는 고리대금으로 생겨난 게 아니다

피에르 델라 프란체스카○○○도, 조반니 벨리니○○○○

도 마찬가지

「라 카룬니아」○○○○○도 고리대금으로 그려진 게 아

니었다.

고리대금으로 안젤리코○○○○○○가 생겨난 것이 아

니고,

암브로조 데 프레디스○○○○○○○도 그러했고,

○ 르네상스 시대 이탈리아 조각가이자 건축가다.

○○ 13~14세기 이탈리아 화가.

○○○ 피에르 델라 프란체스카: 이탈리아 수학자이자 화가. 기하학을 적용한 투시도법으로 유명하다.

○○○○ 조반니 벨리니: 이탈리아 화가. 감각적이고 색채가 풍부한 베네치아 화파의 창시자로 꼽힌다.

○○○○○ 라 카룬니아: 이탈리아 피렌체파 화가 산드로 보티첼리 말년의 작품. '비방'이라는 뜻으로, 고대 그리스 화가 아펠레스의 유실된 그림을 재현했다.

○○○○○○ 안젤리코: 이탈리아의 수도사이자 화가인 프라 안젤리코. 산마르코 수도원에 있는 성화 「수태고지」로 유명하다.

○○○○○○○ 암브로조 데 프레디스: 이탈리아 화가. 「어느 여인의 초상」이 유명하다.

다듬돌에 아담이 나를 만들었다고 서명된 교회도 마찬가
지였다.
고리대금으로 생 트로핌이 생긴 것이 아니며
고리대금으로 생 일레르가 생긴 것이 아니니
고리대금은 끌을 녹슬게 하고
손기술과 장인을 녹슬게 하고
베틀의 실을 갉아먹으니
어느 누구도 무늬에 황금을 짜넣는 법을 배우지 않는다.
고리대금으로 인해 감청색은 헐고, 진홍 천엔 수가 놓이
지 못하고
에메랄드빛은 멤링○○○○○○○○을 찾지 못하니
고리대금은 자궁 속의 아이를 살해하고
젊은이의 구애를 가로막고
잠자리에 중풍을 가져왔으며,
젊은 신부와 그녀의 신랑 사이에 눕는다
자연에 반하여
고리대금의 명령에 따라
그들은 엘레우시스에 창녀들을 데려왔고
잔치에 시체들이 놓인다.[10]

　이 시는 중세 후기 감수성으로 쓰였다. 전에도 우리는
이런 땅을 발견한 바 있다. 모든 스콜라철학의 분석과 마

○○○○○○○○ 독일 태생의 벨기에 화가.

찬가지로, 파운드 역시 '고리대금은 자연에 반하는 죄'라는 아리스토텔레스적 개념으로 시작한다. 그리고 전통적인 자연의 은유를 따라, 만약 그런 '비자연적 가치'가 시장을 지배하면 인간의 구애와 출산에서 공예와 예술, 급기야 종교에 이르기까지 다른 가치 영역들은 모두 부패하리라고 선언한다. 초기의 칸토에서 젊은 파운드는 이탈리아를 방문했을 때 "신들이 하늘색 공기 중에 떠다니는 모습'을 본다."[11] 하지만 "하늘색은 고리대금으로 궤양을 앓자" 정령들도 병이 들고 말았다.

중세적인 주장이 담겼을 수도 있지만 이 시는 현대시다. 이쯤에서 20세기 고리대금의 한 가지 사례를 제시하고 싶다. 앞에서 했던 주장을 다시 소환해 지금의 논의의 틀 속에 설정해보기 위해서이다. 파운드에게 '고리대금'이란 대체로 대출금에서 나오는 과한 이윤을 뜻하는데, 어떤 경우에는 그저 '구매력을 사용한 데 매기는 요금'을 뜻하기도 한다.[12] 하지만 파운드는 한발 더 나아가 고리대금을 상상의 삶과 연결시킨다. 바로 이 연결 속에서 우리는 파운드가 말하는 고리대금의 진정한 의미를 찾아야 한다. 우리가 찾아내려는 것은 대출 신청서에 보이는 이자율이 아니라 고리대금의 정신이다.

현대식 고리대금의 정신을 보여주기 위해 어린이용 상품 판매의 두 가지 사례를 예로 들겠다. 필립 도허티는 수년

간 『뉴욕타임스』에 광고에 관한 매력적인 칼럼을 썼다. 한 번은 1977년 유니온 언더웨어 컴퍼니(B.V.D.와 프룻 오브 더 룸 제조사)가 어린이 시장에서 이윤을 늘리려고 했던 일을 들려주었다.[13] 이 회사의 연구진은 미국 어린이들이 입는 속옷이 연간 2억5천만 벌이라는 사실을 알아냈다. 한 벌에 2.25달러인 현행가격 기준으로 보면 연간시장은 6억 달러 규모였다. 이에 회사는 광고 에이전시를 고용했고, 광고 에이전시는 다시 만화 시리즈 회사들과 캐릭터(스파이더맨, 슈퍼우먼, 슈퍼맨, 아치, 베로니카 등) 사용 계약을 맺었다. 이들 캐릭터의 이미지나 로고가 속옷에 찍히면서 상품명이 '언더루스'로 바뀌고, 한 벌당 가격도 기존 가격의 2배가 넘는 4.79달러로 책정되었다. 필립 도허티는 이렇게 썼다.

> 유니언의 마케팅 부사장 제임스 W. 존스턴 씨는 "지금까지 이런 상품은 없었다"며 기염을 토했다. 그는 이 상품이 보수적인 속옷보다 높은 이윤을 가져다줄 뿐 아니라 광고 반응도 좋을 것이며, 구매 결정에 "처음으로 어린이들이 영향력을 행사할 것"이라고 강조했다. 그는 어린이 용품으로 '물욕'을 채우는 것에 관해 이야기하고 있다……
>
> 존스턴 씨는 (……) 또 이렇게 말했다. "워낙 강력한 상

품이라 별도의 광고가 필요 없다. 하지만 어린이 문화에서 항구적인 부분으로 자리 잡게 하려면 광고가 필요하다."

이번엔 조금 다른 시장 이야기다. 미국에서 두 번째로 큰 패스트푸드 체인인 버거킹에서 실시한 설문조사 결과, 미국 가족은 세 번에 한 번 꼴로 패스트푸드점에서 외식을 하며 이때 브랜드를 선택하는 사람은 아이인 것으로 나타났다.[14] 지친 아버지가 집에 오면 피곤한 어머니는 "나가서 먹자"라고 하고, 아버지는 "싼 곳"이라고 말한다. 그다음에는 다들 아이들이 하자는 대로 하는 모양이다. 패스트푸드 업계의 1977년 매출액은 145억 달러였으니, 50억 달러에 이르는 지출의 향배를 좌우한 것이 바로 아이들의 욕구였던 셈이다.

1977년 버거킹은 자사 캐릭터로 '버거킹'이라는 마법사를 개발했다. 경쟁사인 맥도널드로부터 배고픈 아이들을 유인해내려는 의도였다. 당시 맥도널드를 대표하는 캐릭터는 어릿광대 '로널드 맥도널드'였다. 버거킹은 또 전국의 어린이들에게 400만 달러 상당의 소형 장난감을 주는 '증정품' 마케팅에도 돈을 썼다. 버거킹의 마케팅 부사장은 "로널드에서 킹으로 애착을 바꾼 아이에게 주는 손에 잡히는 보상"이라고 말했다. 버거킹은 자신의 마법사가 아이들

의 애착을 끌어와 붙잡아둘 수만 있다면 광고비로 연 4천만 달러를 기꺼이 쓸 생각이었다.

　이 두 가지 광고 캠페인에는 몇 가지 공통된 특징이 있다. 첫째, 각 회사는 이미지를 팔아서 이익을 내려고 한다. 어떤 종류의 이미지인지는 상관없다. 마법사와 광대, 초능력을 가진 남녀 캐릭터들이 아이들에게 호소력을 발휘하는 이유는 아이들은 무력해서 상상을 통해 무력함에서 벗어나고 싶어 하기 때문이다. 또 캐릭터에 사용되는 초능력자들이 동화나 신화의 등장인물이라는 이유도 있다. 둘째, 이런 형태의 마케팅은 선물을 미끼로 사용한다. 버거킹의 '증정품' 장난감만 해도 사실은 뇌물이지 선물이 아니다. 하지만 판매를 위해서는 이런 범주를 헷갈리게 해야 한다. 선물의 결속력을 활용해 아이들을 상품에 들러붙게 하려는 의도이다. 이때의 결속은 선물 교환에서 나오는 증식이 아니라 시장의 이윤을 위해 사용된다. 마지막으로, 이런 캠페인이 아이들을 겨냥하는 이유는 아이들은 어른처럼 냉소적이지 않기 때문이다. 아이들은 원형적 이미지에 더 쉽게 흔들리고, 감정적 유대에서 벗어날 가능성이 낮다. 게다가 아이는 현금의 원천인 어른에게 감정적으로 호소할 필요가 있다. 따라서 이윤은 다음과 같은 공식에 의존한다. 순진하고 상상이 풍부한 아이와 돈 있는 부모 그리고 둘 사이의 애정 어린 유대. 언더루스 판매업자가 의류 매장보다 마트를 선호한

이유도 바로 아이들이 엄마를 따라 마트에 많이 가기 때문인데, 판매가 이뤄지는 순간에 세 번째 요소인 부모와 아이 간의 유대가 빠져 있으면 판촉 전략 전체가 무너져버린다.

옛날 고리대금이란 선물 교환의 증식과 호혜성을 합리화해서 그것이 원금과 이자가 그 재화의 본래 '주인'에게 돌아가는 거래의 전제조건이 되도록 하는 것을 말한다. 이런 합리화를 거치면 거래의 물질적인 증식분은 남는다 해도 감정적·정신적 증식분을 잃게 된다. 고리대금의 죄는 선의를 운반체로부터 분리한 것이다. 고리대금업자는 선물이어야 할 것을 세준다(또는 선물이어야 할 것을 판다). 따라서 이런 의미의 고리대금은 누군가 선물 상황을 이윤 상황으로 변환할 수만 있으면 언제든지 나타난다. 게다가 고리대금업자는 상품 모드와 선물 모드의 경계를 흐려 전자가 후자의 에너지로 이윤을 얻게 하면 자신에게 이익이 돌아온다는 사실을 알게 된다. 요컨대 그는 에로틱한 에너지를 돈으로, 선의를 이윤으로, 가치를 값어치로 환산한다.

고리대금업자는 사실 동지도 이방인도 아니다. 그는 이쪽저쪽을 오가며 먹고살기 때문이다. 그는 오후에 어머니가 장을 보러 갔을 때 기대할 수 있는 이윤의 폭을 늘리고자 아침마다 TV를 통해 아이들의 환심을 산다. 그는 단순한 상인과는 질적으로 다르다. 보통의 상인은 여러분 가족의 건강에 진정한 관심은 없을지 몰라도 최소한 설탕이면

설탕, 소금이면 소금을 준다. 반면 고리대금업자는 그런 평형 상태에 만족하는 법이 없다. 시카고의 사기꾼들은 고리대금업자를 두고 '주스 장사'를 한다고 말한다. 삶의 즙(이경우 판타지와 애착)을 돈으로 바꾼다는 뜻이다.

버거킹과 유니온 언더웨어는 현대의 고리대금업자이다. 이들은 가짜 선물과 함께, 감정적 삶과 상상에 뿌리를 둔 이미지의 조합으로 아이들의 애착을 시장으로 끌어온다. 아이의 깨어난 욕구는 어른과의 애정 어린 유대에 영향을 주는데, 그것이 감정적 결속이다 보니 어른은 판단을 보류하고 선물의 심리 상태로 들어가기 마련이며 결국 현금을 내준다. 고리대금업자가 애착의 유대와 상상의 생동감을 추구하는 것은 자신의 제품을 이동시켜 자기 이윤을 얻기 위해서이다. 이 시스템이 작동해 아이들이 새로운 제품으로 '자신들의 애착을 전환하면', 그렇게 광고주와 판촉업자는 물론 만화책 회사의 저작권료까지 지불할 정도로 이윤이 높아지면, 그 이미지는 광고와 함께 계속 '살아 있게' 되고, 그것은 '어린이 문화의 항구적인 일부'가 된다.(광고는 상품 문명의 '문화'이며, 이미지는 그것이 이윤을 남기는 한 보통 1년쯤 계속 '살아 있게' 된다.)

하지만 그들이 이끄는 방향대로 끌릴 때마다 통행료를 걷는 이방인을 통과해야만 한다면, 애착과 상상의 운명은 어떻게 될까?

고리대금은 자궁 속의 아이를 살해하고
젊은이의 구애를 가로막고
잠자리에 중풍을 가져왔으며,
젊은 신부와 그녀의 신랑 사이에 눕는다.

선의가 한번 운반체로부터 분리되고 나면, 물질은 정신이 없이도 증식할 것이다. 사람의 손으로 만든 생산물임에도 사회적 또는 정신적 느낌은 실려 있지 않은 대상이 등장하기 시작할 것이다.

손기술과 장인을 녹슬게 하고
베틀의 실을 갉아먹으니

이제 우리는 이미지즘을 좀 다른 방식으로 다뤄볼 수도 있다. 방향을 상상 쪽으로 돌려, 파운드가 구체적인 언어를 요구한 것(그리고 그 요구의 정신적 목적)으로, 또는 윌리엄 카를로스 윌리엄스의 '관념 아닌 사물'이나 T.S. 엘리엇의 '객관적 상관물'○로 시작해보자. 그런데 달력의 날짜가 1914년이라면 곤란하다. 이때쯤이면 외부의 모든 대상이 의지에 따라 팔릴 수 있고 고리대금이 가족의 음식과 옷에도 둥지를 틀어, 외부세계의 대상들은 더이상 감정적이고 정신적인 삶의 모든 범위를 실어나르지 못하게 되기 때

○ 작가가 자기 정서나 사상을 다른 사물을 이용해 드러낼 때 사용되는 사물을 말한다.

문이다. 상상이 상품 속에서 자신을 체화하려고 하면 불가사의하게도 느낌과 정신이 빠져나간다. 이런 사정은 엘리엇의 시에서 남녀가 커피스푼과 담배에 둘러싸여 있지만 서로 이야기는 나누지 못하는 장면의 우울함에서도 확실히 느껴진다. 「황무지」는 다음과 같은 마르크스의 선언에 대한 주석으로도 읽힐 수 있다. "우리가 서로 이야기하며 이해할 수 있는 유일한 언어는 (……) 우리 자신에 대한 것이 아니라, 우리의 상품과 그것들의 상호관계에 대한 것뿐이다."15 상상은 담배 몇 갑이나 카페테리아의 쟁반들이 에로스의 발산물이 아님을 감지한다. 그 제품에 정성을 쏟은 것은 창조적 정신이 아닌 다른 어떤 정신이다. 어떤 계열의 현대 시인들은 시 속에 담을 수 있는 감정적·정신적 삶의 양에 제한이 있음을 받아들인(또는 느끼지 못한) 채 그런 재료를 가지고 계속 작업해왔다. 그러나 또다른 무리의 현대 시인들(엘리엇과 파운드가 여기에 속한다)은 잃어버린 삶의 긴장을 자신들의 글에 수용하면서 사라진 생명력이 시의 표면을 교란시킬 수 있게 했다. 이들 예술가 중 몇몇은 바깥쪽으로 눈을 돌려, 상품의 영역을 제한하겠다고 약속하는 이데올로기들에 마음이 끌렸다. 요컨대, 그들은 상상을 구원하는 일을 떠맡았고, 그들의 임무는 싫든 좋든 그들을 정치로 이끌었다. 기질에서는 제각각인 파운드와 네루다, 바예호 같은 시인 모두가 '이미지로 생각하기'에 강하

게 이끌려 시를 쓰기 시작했지만, 셋 다 갑자기 중단했고, 셋 다 정치로 방향을 틀었다.

이 문제에 더 깊이 들어가기 전에, 에즈라 파운드가 선물을 주는 일화를 두 가지 더 소개해야겠다. 둘 다 이 시인이 시에서 정치경제로 옮겨간 방식을 보다 자세히 알게 해주는 이야기이다.

1920년대 후반 예이츠는 건강 때문에 '더블린에서 겨울을 나는 것이 금지된 상태'에서 이탈리아 라팔로에서 한철을 지냈는데, 파운드와 아내가 정착한 마지막 마을이기도 했다. 예이츠와 파운드는 서로 편한 사이가 아니었다. 당시 자신의 작품을 확신하지 못했던 예이츠가 새 극시를 파운드에게 보여주자, 파운드는 표지에다 "썩었다!"라는 한마디 평을 써서 돌려주었다. 또 파운드는 정치 말고는 어떤 이야기도 하지 않으려 했다. 『비전』에서 예이츠는 그날 저녁 그들의 산책을 이렇게 회고한다.

때때로 밤 10시쯤 그를 따라 거리로 나간다. 길 한편에는 호텔들이, 다른 편에는 야자수와 바다가 있다. 거기서 그는 주머니에서 뼈와 고기 몇 점을 꺼내 고양이들을 부르기 시작한다. 그는 고양이들의 내력을 다 안다. 얼룩 고양이는 그가 먹을 것을 주기 전까지는 뼈만 남은 앙상한 상태였다. 저 통통한 회색 고양이는 호텔 주

인이 제일 아끼는 녀석으로 절대 손님 테이블에 가서 구걸하지 않고, 호텔에 속하지 않은 고양이들을 정원에서 쫓아낸다. 이 검은 고양이와 저 회색 고양이는, 몇 주 전 4층집 지붕 위에서 싸우다가 발톱과 털뭉치 공이 되어 데굴데굴 굴러 떨어지더니 이제는 서로 피한다. 하지만 지금 그 장면을 떠올려보니, 내 생각에 그는 고양이들에게 애착은 없는 것 같다. 물론 "어떤 녀석들은 너무 배은망덕해"라고 말하기도 한다. 파운드는 그 카페 고양이를 절대 치료해주지 않는다. 그가 자기 고양이를 키운다는 것은 상상할 수 없다.

고양이는 억압받는 동물이다. 개들은 으르렁거리고 안주인들은 굶기며 소년들은 돌을 던진다. 모두에게 멸시받는다. 만약 고양이가 인간이라면 우리는 계획된 폭력을 행사하는 그들의 억압자들에 대해 이야기하고, 그들에게 우리의 힘을 보태고, 나아가 억압받는 그들을 조직화하고, 선한 정치인처럼 힘을 위해 우리의 너그러움을 베풀 것이다. 나는 이런 새로운 시각으로 그의 비평을 살펴본다. 불운에 시달리고, 전쟁으로 팔이 잘리고 병상에 누운 작가들에 대한 그의 칭찬을…….16

예이츠는 파운드의 너그러움에서 냉담한 기운을 느꼈다. 여기서 선물은 단순한 동정에서 나오는 것이 아니라, 영

혼의 억눌린 어떤 부분이 힘에 이르려는 욕구로부터 나온다. 그리고 예이츠는 이런 실타래를 풀려고 했다. 선한 정치인이 힘을 위해 너그러움을 구하면 그것은 살아남지 못하기 때문이다. 힘과 너그러움은 가끔은 나란히 살아갈 수 있지만 그 조화는 미묘한 균형이고 흔치 않은 해결이다. 정치에서 애착과 너그러움은 대개 자신들의 자율성을 잃고 힘의 하인이 되는데, 예이츠는 파운드 안에서도 이 점을 지적하고 싶어 한다.

솔 벨로의 소설 『험볼트의 선물』에서, 찰리 시트린은 권력과 시인에 대해 성찰하며 자기파괴적 예술가에 대한 미국인의 태도를 생각한다. 그는 작고한 예술가들(에드거 앨런 포, 하트 크레인, 랜달 자렐, 존 베리먼)과 논평들을 열거한다.

이 나라는 이 땅에서 죽어간 시인들을 자랑스러워한다. 그 시인들이 자신의 죽음을 통해 미국은 너무나 강인하고, 너무나 크고, 너무나 많고, 너무나 억셀 뿐 아니라, 미국의 현실은 너무나 압도적이라고 증언한 데서 대단한 만족을 느낀다. 이 나라에서 시인이 되는 것이란 학교의 일이고, 치마 두른 자의 일이고, 교회의 일이다. 정신력의 나약함은 유치함과 광기, 취한 상태, 이런 순교자들의 좌절에서 입증된다. 오르페우스는 돌과

나무를 감동시켰지만 시인은 자궁절제술을 행하지도, 태양계 밖으로 운반체를 보내지도 못한다. 기적과 힘은 더 이상 그의 것이 아니다. 시인은 사랑받지만, 이곳에서는 세상에서 성공하지 못하기 때문에 사랑받는다. 시인이 존재하는 이유란 지독하게 얽히고설킨 것들의 거대함을 비춰주고, 다음과 같은 말을 하는 사람의 냉소주의를 정당화하는 것이다. "내가 더없이 부패하고 냉혹한 놈, 불쾌한 녀석, 도둑, 욕심쟁이가 아니면 이번에도 빠져나갈 수 없을 것이다. 우리 가운데 **최선인**, 저선하고 친절하고 여린 자들을 보라. 하나같이 무릎 꿇은, 가난한 미치광이들이다."[17]

이 단락은 두 종류의 힘을 혼동한다. 나무를 노래로 끌어당기는 '힘'은 사람을 달에 보내는 '힘'이 아니다. 블레이크의 시구 "에너지는 영원한 빛"에 나오는 '에너지'가 '에너지 위기'라는 말에 나오는 것과 같지 않듯이 말이다. 물론 이것은 시대의 혼동이다. 우리는 매일 아침 눈뜰 때마다 깨닫는다. 현대의 드라마에서, 좌절된 연민을 품은 사람들은 자신의 연민을 힘과 맞바꾸는 거래를 시작한다. 예이츠는 파운드의 정치학에서 우리가 시에서 다룬 것과 같은 긴장을 감지했다. 좌절된 연민에서 탄생한 힘의 의지가 독자적인 생명을 얻어 연민과는 별개의 삶을 살기 시작하는 것이다.

그리하여 이제 우리는 무솔리니에 이른다.[18] 이와 관련해서는 파운드가 해리엇 먼로에게 보낸 편지가 자주 인용된다. 그 이유는 이 편지가 파운드 스스로 자신의 이탈리아 영웅을 언급한 첫 번째 사례이기 때문이다. 그는 이렇게 썼다. "나는 개인적으로 무솔리니를 아주 좋게 생각한다. 만약 누가 그를 미국 대통령이나 영국 총리 등에 견준다면, 사실상 누구를 대더라도 그에 대한 모욕일 것이다. 만약 식자층이 그를 안 좋게 생각한다면, 그들이야말로 '국가'와 정부에 대해 아는 것이 없고, 가치를 알아보는 포괄적 감각도 없기 때문이다." 사람들은 파운드의 이런 발언이 나온 맥락에는 잘 주목하지 않는다. 편지의 대부분은 예술가들이 먹고 살 수 없는 문제를 이야기한다. 그전에 먼로는 파운드에게 미국 강연투어를 고려해달라고 요청하면서, 강연료가 자유롭게 일하기에 충분한 액수냐고 물어본 적이 있었다. 파운드는 이렇게 답했다. "나의 온 에너지를 거기에 쏟는다면, 그 뒤에는 **걱정 없이 몇 년**을 보낼 수 있어야 합니다. 이곳에서 가난이란 근사하고 명예로운 것입니다. 미국에서 가난한 사람은 사방에서 날아드는 끊임없는 모욕에 노출되지요……" 뒤에 가서는 이렇게 쓴다. "당신은 특집호를, 포의 타맘 어쩌고 하는 시집○ 값으로 2만 달러를 치른 사람의 심리를 누가 가장 잘 알아맞힐지 겨루는 시 경연에 할애할 수도 있을 겁니다. 2만 달러면 이자만으로도 작가가 평

○ 에드거 앨런 포의 첫 시집 『타메를란』을 가리키는 것으로 보인다.

생 먹고살 수 있는 돈이지요. 그런 놈들은 지능이 좀 떨어집니다.”

앞에서 말했듯이 파운드는 예술가에게 호의적으로 보이는 경제 시스템이라면 뭐든 끌렸다. 그의 짐작으로는 무솔리니야말로 국민에게 시가 필요하다는 사실을 아는 지도자였다. 더욱이 무솔리니는 행동하는 인간이었다. 그는 국민에게 집을 지어주었다. 늪지를 농경지로 바꿔놓았다. 파운드는 이렇게 말한다. “티베리우스 시대부터[19] 이탈리아의 식자층은 늪지에서 물을 빼는 일을 놓고 **이야기만 하고** 있었다.”[20] 하지만 오직 무솔리니만 그것을 실행에 옮겼다. 그는 ‘탁월한 폭로자’Debunker였다. 그는 금융업자들의 실없는 소리는 받아들이지 않았다.

> 그들은 모여 국제차관단을 결성했는데
> 그 배불뚝이들 가운데 하나가 말하길,
> ‘1200만이 들어올 겁니다’
> 다른 하나가 말하길, 내 몫은 300만
> 또다른 하나가 말하길, 우린 여덟을 가질 테요
> 그러자 보스가 말하길, 한데 당신들은
> ‘그 돈으로 뭘 할 거요?’
> 하지만! 하지만! 각하, 누구에게든
> 자기 돈으로 뭘 할 것인지에 대해서는 묻지 마시길.

그것은 개인적인 문제.

그러자 보스가 말했다. 한데 당신들은 뭘 할 거요?[21]

무솔리니는 화폐 시스템의 방향이, 특히 산업혁명 이후에는 희소성의 경영이 아니라 풍요의 분배 쪽으로 향해야 한다고 이해했다. 파운드는 무솔리니가 1934년에 한 연설을 다음과 같이 전한다. 그는 "충분히 이해될 수 있도록 (……) 한 번에 네다섯 단어를 아주 명확히 말하면서", 생산의 문제는 해결되었으며, 이제 사람들은 분배 문제로 관심을 돌리면 된다고 선언했다. 이 말에 기쁜 나머지 파운드는 런던의 『크리테리온』에 이런 부음 기사를 보냈다. "4시 14분 밀라노의 피아자 델 두오모에서 희소성의 경제학은 사망했다."[22]

끝으로 무솔리니는 "질서를 향한 의지……로 가득한" 사람이었다.[23] 1932년 편지에서 파운드는 한 친구에게 이렇게 조언했다. "무솔리니를 헐뜯지 말게나. (……) 두고 보면 그가 만들 세상은 잡놈과 파괴자 들이 아닌 시지스몬도와 질서 있는 사람들의 것임을 알 수 있을걸세. 나는 인간의 의지와 지금의 이탈리아가 지닌 이해력이라면 이룰 수 있는 어떤 것을 그가 해냈고 앞으로도 계속 해내리라고 믿네."[24]

이제 에즈라 파운드가 선물을 주는 마지막 일화를 들

어볼 차례이다. 1930년대 초에 파운드는 로마에서 무솔리니와 인터뷰를 하도록 허락받았다. 10개월 전쯤 파운드는 무솔리니의 비서에게 인터뷰를 신청하면서 파시즘의 성과와 코르크 산업, 유황 광산의 상황 등에 관해 이야기하고 싶다고 취지를 설명했다. 1933년 1월 30일 늦은 시각, 파운드는 무솔리니를 만날 수 있었다. 그는 무솔리니에게 자신의 경제사상을 요약한 타자 문서와 몇 년 전 파리에서 출간된 『30편의 칸토스 초고』 양장본을 선물했다. 그 뒤에 쓴 칸토에는 당시 무솔리니의 반응이 이렇게 묘사되어 있다.

> "한데 이것,"
> 하고 보스가 말씀하시기를, "재미있군."◉
> 탐미주의자들이 채 이해하기도 전에 요점을 파악하셨던 것……25

파운드는 그 말을 자신에게 주는 월계관으로 받아들였다. 무솔리니에 대한 그의 존경심은 기하급수적으로 커졌다. 그로부터 채 한 달도 되기 전 그는 자신의 소논문 「제퍼슨 그리고/또는 무솔리니」를 썼다.(그리고 보스에게도 "헌신적인 경의를 표하며" 한 부를 보냈다.26

이런 설명은 좀 이상하지 않은가? 정말로 파운드는 무솔리니가 자신을 만나기 전에(또는 그 후에라도)『칸토스』

◉ 보스의 말 원문은 이탈리아어로 되어 있다.

를 읽었다고 믿은 걸까? 그는 의례적으로 하는 말을 한 번도 들어본 적이 없었던 걸까? 그리고 그 최고통치자는 파운드를 어떻게 생각했을까? 파운드는 상세한 설명 없이 자신의 의견을 전달하는 습관이 단단히 박혀 있었다. 당시 무솔리니와 가까웠던 이탈리아 파시스트 중 한 명 이상이 파운드를 "균형 잃은" 사람으로 봤고, 이탈리어로 쓴 파운드의 글을 "이해할 수 없는" 것으로 여겼다는 사실을 우리는 알고 있다.27 어찌 됐든, 파운드가 무솔리니의 이탈리아에서 시인의 국가를 발견한 것만큼이나 무솔리니가 파운드에게서 국가 시인을 발견할 정도로 원숙했는지는 의문이다. 그렇다면, 두 사람의 만남이 지닌 진정한 중요성은 파운드의 우주론에 있다. 무솔리니는 파운드 안에 있던 공자적 측면의 화신이기 때문이다. 그렇게 본다면, 파운드가 『칸토스』를 보스에게 선물한 것은 상상이 의지에게 건네지는 순간을 구체화하고 표시한다. 1933년 파운드는 말 그대로 노래를 권위에 넘겨주었다. 그것은 선물이었지만 선물의 자기 정신을 파괴할 수밖에 없는 것이었다. 선물도 상상도 질서를 향한 의지의 하인으로는 생존할 수 없기 때문이다.

덤불 속의 유대인

그를 쏘지 말라, 그를 쏘지 말라, 대통령을 쏘지 말라.

암살범은 더한 벌을 받아도 싸다. 하지만 그를 쏘지는 말라. 암살은 더 많은 살인자를 만들어낼 뿐이다. (……) 그를 쏘지 말라, 그를 진단하라, 그를 진단하라.

 ✎ 1943년 2월 18일 로마의 한 라디오 방송에 출연한 에즈라 파운드의 말[1]

에즈라 파운드의 경제사상을 직접적으로 이야기하기란 어렵다. 그는 '2+2=4' 같은 단순한 말도 그냥 입에 올리지 않는 인물이었다. 그는 이런 식이었다. "저 미로 같은 유대계 라디오 방송들을 꽉꽉 채운 유대놈 나팔수와 돈놀이꾼의 과대 선전에 홀딱 넘어간 멍청이가 아니라면 누구나 알 수 있듯이 2+2=4이다." 그의 주장에서 세부사항은 이렇게 핵심구절과 도전적인 말, 미끼처럼 낚는 발언과 뒤섞여 나타난다. 따라서 적어도 우리가 그의 주장에 대해 어떻게든 이야기하려면, 내용과 스타일 두 가지를 함께 이야기해야 한다.

이쯤에서 우리는 파운드의 정신이상 문제를 언급하지 않을 수 없다. 2차대전이 일어났을 때 파운드는 이탈리아에 머물렀다. 그는 로마의 대중문화부에서 몇 년간 근무하면서 미국을 비롯해 유럽과 북아프리카의 연합군을 겨냥한 라디오 방송을 했다. 그의 방송은 경제이론과 연합국 지도자 비방 그리고 파시즘의 지혜에 대한 설교를 뒤섞은 것

이었다. 이탈리아가 패망하자 연합국 측은 이 59세 시인을 체포해 포로수용소에 수감했다. 앞에서 이야기했듯이, 그들은 그를 박대하면서 쓰러질 때까지 옥외 독방에 가둬두었다. 신경쇠약으로 쓰러진 후에야 실내 독방으로 옮겨졌고 글쓰기도 허용했다. 오랜 수감 끝에 군은 그를 항공편으로 워싱턴에 데려와 라디오 방송을 통한 반역죄 혐의로 기소했다. 파운드의 출판사 뉴디렉션스에서 고용한 변호사는 파운드에게 정신이상에 따른 면책을 탄원하자고 제안했다. 파운드는 동의했고, 정부와 민간 정신과 의사들의 진단을 토대로 탄원이 받아들여졌다. 그는 워싱턴의 세인트 엘리자베스 병원으로 보내졌는데, 기소하기에는 정신에 문제가 있지만 풀어주기에도 문제가 있다고 판단되어 이후 12년을 일종의 법률적 림보° 상태에서 보냈다. 정부는 1958년에야 파운드를 석방했고 얼마 뒤에 그는 이탈리아로 돌아갔다.

그가 살짝 미쳤다고 생각한 것은 정부나 파운드의 변호사뿐만이 아니었다. 그와 가까운 사람들도 한동안 같은 반응을 보였다. 1935년 파리에서 그를 만난 조이스는 그를 "미쳤다"고 여기며 "진심으로 그가 두렵다"고 느꼈다.[2] 파운드와 단둘이 있기가 무서웠던 조이스는 헤밍웨이를 초대해 함께 저녁식사를 하러 갔다. 헤밍웨이는 파운드가 "괴상하고" "정신이 산만하다"고 생각했다. 나중에 엘리엇 또한 파운드가 균형을 잃었다고("과대망상증") 결론 내렸고 파

° 천국과 지옥 사이에 있으며 기독교를 믿을 기회를 얻지 못했던 착한 사람이나 세례를 받지 못한 어린이, 백치 등의 영혼이 머무는 곳을 일컫는다.

운드의 딸 메리도 같은 생각이었다.3 ("그의 혀가 그를 속여 그를 데리고 달아나 극단으로 이끌더니, 그의 축에서 멀어진 사각지대에 이르렀다.")4 "그의 축에서 멀어"졌다는 기미는 파운드의 라디오 방송 내용을 조금만 읽어봐도 알아챌 수 있다. 유머나 겸손이나 연민이라고는 조금도 없이, 횡설수설하며 변덕스럽고 낙담한 기색의 분노로 가득해 읽는 사람을 지치게 하고 쓸쓸한 맛을 남길 뿐이다.

파운드의 경제학의 광적인 측면을 언급할 때 피해야 할 두 가지 함정이 있다. 첫째, 그의 사상을 심리학적 범주로 축소하는 것을 경계해야 한다. 토머스 자즈가 파운드의 사례를 다룬 에세이에서 지적했듯이, 사람의 생각을 가지고 '당신이 옳다'거나 '당신이 틀렸다'고 하는 대신 '당신은 미쳤다'고 하는 것은 가장 손쉽게 힘을 행사하는 것이니까.5 그것은 다른 생각을 가진 사람의 지위에 의문을 제기하고 대화를 차단한다. 한편 그 생각을 '심리학적인 것으로만' 취급하기를 자제한다고 해서 우리가 방향을 돌려 그의 생각을 단호히 사상으로 간주할 수 있는 것도 아니다. 파운드가 마이크로 하는 말을 30초만 들어보라.

이 전쟁은 너무나 어마어마한 몰이해와 너무나 복잡한 무식, 너무나 많은 변종의 무지를 보여주는 증거이다 ―지금 나는 꼼짝도 못하고 있는데, 타자기 리본을

교체하느라 작업이 지체되어 격분한 상태이다, 젊은 미국의 머릿속에 집어넣기 위해, 써야 할 게 너무나 많은데. 뭘 써야 할지 모르겠다, 두 개의 방송 대본을 동시에 쓸 수는 없으니까. 꼭 필요한 사실과 생각 들이 허둥지둥 떠오르는데, 나는 10분 안에 너무나 많은 것을 넣으려고 애를 쓴다. (……) 어쩌면 내가 형식에 대한 감이 더 있거나 법률적 훈련을 조금만 더 받았어도, 누가 알겠는가, 내가 그것들을 대서양 건너편으로 보낼 수 있을지……[6]

파운드의 생각들은 강박으로 가득한 상태에서 너무나 두서없이 마구 떠오른 것인 데다가 생산자의 입김으로 너무 많이 얼룩져 있다. 이걸 가지고 어떤 일관된 이데올로기로 만들어낸다면 파운드 자신은 결코 하지 않은 일을 하는 것이며, 마찬가지로 이야기를 왜곡하는 셈이다.

파운드 경제학의 광적인 측면에 접근하기 위해 설명 도중에 갑자기 어조가 돌변하는 곳, 그러니까 그의 음성이 뚜렷한 이유 없이 높고 날카로워지는 지점에서 시작할까 한다. 이를테면 파운드는 끊임없이 돈을 거론하는데, 해당 구절과 감정이 이상하게 뒤틀리는 순간은 고리대금업자로서 유대인을 언급할 때이다. 「화폐 팸플릿」만 봐도 파운드는 자신의 주장을 논의 가능한 것으로 만들 만큼 충분히 설

득력 있는 생각들로 책자 전체를 채울 수도 있었다. 하지만 여기서도 마지막 장에 가서는 갑자기 "주스페이퍼jewspa-per○들과 그보다 더 형편없는 신문들"이 사실을 대중이 모르게 숨겨왔다고 말한다.[7]

우리에게 이런 비린내를 풍기며 다가오는 주제들을 나열해보면 다음과 같다. 멍청하고 무지한 사람들, 게으른 사람들, 미국인과 영국인, 연합국 지도자들(특히 루스벨트와 처칠과 미국 대통령 전반), 고리대금업자들, 돈과 관련된 범죄자들, 유대인 그리고 정도는 덜하지만 개신교도까지 포함된다. 각각의 요소는 파운드의 우주에서 모두 서로 연결되어 있다. 게으른 자는 무지하고, 무지한 자는 대개 미국인이고, 미국인은 '그들의 오물'(가장 좋은 예가 루스벨트인데, 파운드는 그를 유대인으로 여겨 '주스펠트'Jewsfeldt○○나 '냄새 나는 루젠슈타인Roosenstein'○○○ 등으로 불렀다[8])을 선출하고, 영국은 유대인을 받아들인 뒤로 변했고, 유대인은 말할 것도 없이 고리대금업자와 금전 관련 범죄자의 가장 좋은 사례이다. 여기서는 개별 요소를 다루기보다 한데 묶어서 다루려 하는데, 이 묶음 중 어느 한 부분으로 이야기를 시작하더라도 결국에는 전체를 이야기하게 될 것이다. 내가 집중하려는 부분은 파운드의 글에 등장하는 유대인이다.

내가 '파운드의 유대인'이라고 부르는 이 이미지는 고

○ 유대인jew과 신문newspaper를 합성한 말.

○○ 유대인jews를 앞에 붙였다.

○○○ 독일계 유대인 성인 슈타인stein을 뒤에 붙였다.

전에 나오는 신 헤르메스의 한 가지 버전처럼 보인다. 파운드의 초기 시 한 편은 헤르메스에 해당하는 로마의 신 머큐리를 불러낸다.

오 신이여, 오 비너스여, 오 도둑들의 수호신 머큐리여,
당신들께 간청하오니, 적절한 때 내게, 조그만 담배가게 하나를 주소서,
거기에는 작고 반짝이는 상자들이
　　선반 위에 산뜻하게 쌓여 있고
빛나는 유리 케이스 아래에는
　　단단히 묶지 않은 향긋한 씹는담배와
독한 살담배와
　　반짝이는 버지니아 담배가 흩어져 있고,
기름칠이 과하지 않은 천칭도 하나 있고,
지나가던 매춘부가 한두 마디 하려고 들러서는
실없는 소리도 하고, 머리 손질도 좀 하는.

오 신이여, 오 비너스여, 오 도둑들의 수호신 머큐리여,
내게 작은 담배가게를 빌려주소서,
　　아니면 어떤 직업이라도 내게 주소서
줄곧 뇌를 써야 하는
　　이 빌어먹을 글쓰기 직업만 제외하고.○9

○ 1916년에 발표된 파운드의 시 「호수의 섬」 전문. 예이츠의 목가적인 시 「이니스프리 호수 섬」을 패러디했다.

헤르메스는 거래의 신, 즉 돈과 상업과 열린 길의 신이다. 그에 관해서는 잠시 후에 이야기하고, 지금은 이 시에서 이 신이 시인을 어떤 제약으로부터 해방시켜줄 수 있다고 말하는 점에만 주목하자. 만일 헤르메스가 (작은 가게와 약간의 추잡한 돈과 값싼 섹스로) 시인의 호소에 응답한다면, 파운드는 자기 직업의 괴로운 부담에서 벗어날지도 모른다. 여기서 내 입장은, 사실 헤르메스는 파운드의 탄원에 응답했지만 오히려 파운드가 뒷걸음질 치며 헤르메스가 다가오는 것을 거절했으며, 그 신을 자신의 그림자에 가뒀다는 것이다.

여기서 '그림자'란 정신분석학의 용어로 에고 속으로 통합될 수 있었지만 이런저런 이유 때문에 그러지 못한 자아의 부분들이 인격화한 것을 말한다. 이를테면 많은 사람이 죽음에 대한 자신의 느낌을 그 그림자 속에 남겨둔다. 그런 부분들은 한낮의 자아 안에서 운반될 수도 있지만 침묵 속에 남겨진다. 대부분의 사람들이 갖는 무작위의 성적 욕구는 그림자 속에 남아 있다. 그런 욕구는 대놓고 실행에 옮기거나 깨닫고서 떨쳐버릴 수도 있지만(그렇더라도 여전히 자아와 통합되는 것이 아니라 단지 그림자로부터 제거될 뿐이겠지만) 그렇게 되지 않는다. 정신은 에고가 필요로 하지만 받아들일 수 없는 것을 인격화하여 꿈속에서 제시하거나 외부세계의 다른 누군가에게 투사한다. 그러면 이런 그림자

인물은 매혹의 대상인 동시에 역겨움의 대상이 된다. 꿈속에 거듭 나타나는 괴로운 인물 또는 싫어하면서도 그에 대한 이야기를 계속할 수밖에 없는 어떤 이웃 같은 셈이다.

1915년을 전후해 파운드는 돈 문제에 집착하기 시작했다. 그래서 나는 이 무렵을 헤르메스가 그의 탄원에 응답한 시기로 본다. 하지만 앞서 말했듯이 파운드는 뒷걸음질 쳤다. 그러자 퇴짜 맞은 신이 흔히 그러하듯 헤르메스는 힘을 키우기 시작하더니 점점 위협적으로 변했다. 급기야 1935년 헤르메스는 에고를 그의 축에서 끌어낼 정도로 강해졌다. 그 무렵 파운드는 자신의 어두운 면에 있던 이 '파괴적인' 인물을 유대인에게 투사한 상태였다. 그가 품은 유대인에 대한 이미지는 유대인과는 사실상 별 관계가 없다. 고전 속의 헤르메스에 대한 묘사를 거의 그대로 옮겨놓았기 때문이다.

옛날 해질녘의 길을 한번 상상해보자.[10] 무인지대를 지나 두 마을을 연결하지만 그 자체는 이쪽에도 저쪽에도 속하지 않는 길 말이다. 그러면 우리는 고전 시대의 헤르메스를 상상하기 시작한 셈이다. 그는 어떤 집이나 화롯가나 산이 아닌, 고속도로 위의 여행자와 동일시되는 '길의 신'이다. 그의 이름은 '돌무더기의 그'를 뜻한다. 헤르메스의 보호를 원하는 여행자는 길섶 돌무더기에 돌을 쌓아올리거나 꼭대기에 헤르메스의 머리가 있는 돌기둥 헤르마Herma○를

○ 그리스어로 '경계, 분기점'이라는 뜻. 이를 어원으로 하는 헤르메스는 '건너서 넘어간다'는 개념이 구체화된 신이다.

세웠다.

　이런 길가의 제단에서 헤르메스는 자신의 또다른 고대의 형상인 거래의 신이자 도둑들의 보호하는 역할을 맡는다. 그는 여행자든 돈이든 상품이든 모든 것이 길 위에 있기를 바란다. 그가 상인과 도둑 둘 다의 후견인이라는 사실이 보여주듯이, 교환의 도덕적 색조는 그에게 아무런 상관이 없다. 헤르메스는 도덕과는 무관한 연결의 신이다. 신들의 전령인 그는 우체부처럼 사랑의 편지든 증오의 편지든 어리석은 편지든 지혜로운 편지든 가리지 않고 나른다. 그의 관심사는 배달이지 봉투 안에 든 것이 아니다. 그는 돈이 손에서 손으로 옮겨다니기를 바랄 뿐, 그것이 정당한 가격인지 소매치기인지는 구분하지 않는다. 헤르메스는 아직도 지방 경매장에 출몰한다. 도둑질인지 상업인지 모를 헤르메스식 혼합인 '거저먹기 세일'의 백일몽에 빠져 우리는 그만 매물에 현금을 풀어놓고 만다. 그러다 퍼뜩 정신이 들어 냄비뚜껑이 가득 든 상자를 왜 샀을까 싶을 때, 헤르메스가 경매인이었다는 사실을 깨닫는다.

　하지만 헤르메스는 탐욕스럽지는 않다. 짤랑거리는 동전 소리는 좋아해도 동전을 몰래 쌓아두지는 않는다. 그림에 묘사된 헤르메스는 대개 작은 거래를 시작할 수 있을 만큼의 잔돈이 든 작은 주머니를 갖고 있다. 그는 황금더미 위에서 잠을 자는 구두쇠가 아니다. 그가 사랑하는 것은 돈의

유동성이지 무게가 아니다. 도둑일 때 그는 대체로 너그럽다. 『헤르메스를 향한 호메로스 찬가』에서 갓 태어난 헤르메스는 아폴론의 소 몇 마리를 훔치지만 곧바로 소들을 다른 신들에게 제물로 바친다. 나중에 수금을 발명해 아폴론에게 선물하자 아폴론은 아직 화가 풀리지 않았지만 헤르메스에게 보답으로 지팡이를 준다. 헤르메스를 선물 교환의 신이라고 하기는 어렵지만, 이동이 선물의 특징인 한 그는 선물의 적대자도 아니다.

다른 신들과는 달리 헤르메스는 어떤 장소와 결코 동일시되지 않는다. 지켜야 할 영역이 없기에 그는 언제나 '길 위에' 머문다. 다른 그리스 신들은 이른바 유지해야 하는 에고의 지위가 있다. 그래서 언제나 속박된 상태이고, 따라서 일말의 허영심에 사로잡힐 수 있다. 반면 헤르메스는 절대 덫에 걸리는 법이 없다. 그가 겸허해서가 아니다. 그는 부끄러움을 모른다. 그가 아폴론의 소를 훔치자 (옳고 그름에 대단히 진지한) 아폴론은 그를 제우스에게 데려간다. 그러나 헤르메스는 환상적인 거짓말을 지어낼 뿐이다. 전후 사정을 빤히 아는 제우스는 헤르메스의 뻔뻔한 부인에 웃기 시작한다. 그 와중에도 헤르메스는 태연하다. 그는 아폴론의 도덕적 어조에 걸려들 리가 없다.

헤르메스는 성적으로도 부끄러움이 없다. 『오디세이아』에서 대장간의 신 헤파이스토스는 마법의 그물을 만들

어 군신 아레스와 동침한 자신의 아내를 잡는다. 신들이 모여들어 붙잡힌 간통자들을 보며 웃고 있는데, 누군가 "여러분은 아레스의 입장을 상상할 수 있겠소?" 하고 묻는다. 그러자 헤르메스만 "그렇소!" 하고 소리 높여 답한다. 그는 기회가 오면 침대에 오를 수 있고 결코 걸리지 않는다. 그에게 가정의 덕목이란 없다. 그는 소위 '싸구려 섹스', 고속도로 위 섹스의 신이다. 이혼 후 일시적 육체 관계를 이어가는 사람들은 자신을 헤르메스의 가호에 맡긴다. 보다 오래가는 애착을 요구하는 다른 신들은 "그가 크리스마스에도 당신과 함께 있을까?"라고 큰 소리로 말할지 모르지만, 에로틱한 환상의 첫 불꽃은 그런 심각한 어조에서는 일어날 수 없는 법이다.

물론 헤르메스를 신뢰할 수는 없다. "그는 길을 안내하든가 잃게 만든다"라고 사람들은 말한다. 만약 당신이 걸려들면 헤르메스는 당신을 침대로 데려가거나 당신에게 뭔가를 팔거나 당신을 길 아래로 밀겠지만, 그다음 일은 아무것도 보장하지 않는다. 이런 식으로 그는 지력과 발명과 동일시된다. 헤르메스스러운 분위기 속에서 우리는 100가지 지적 연결을 맺겠지만, 덜 활동적인 신과 비교해보면 그중 99가지는 쓸모없다는 사실을 알게 된다.

호메로스가 우리에게 전하는 바로는, 제우스는 헤르메스에게 "결실을 맺는 모든 땅의 사람들 사이의 물물교환 행

위를 확립하는 직무"를 주었고, 헤르메스는 임무를 잘 완수했다. 그는 20세기의 가장 건강한 그리스 신인지도 모른다. 그는 특정한 도덕적 내용과는 상관없이 사물이 빠르게 움직이는 곳이라면 어디에나 존재한다. 이를테면 전자통신이나 전자메일, 컴퓨터, 주식거래소(특히 국제 금융시장) 같은 곳에도.

헤르메스도 선물을 교환할 것이다. 하지만 그는 여느 신과는 전혀 다르다. 그가 맺는 연결에는 그 후에 지속될 애착에 대한 고려가 전혀 없다. 지속적인 유대에 반대하는 것이 아니라, 그저 관심이 없을 뿐이다. 그렇게 본다면, 엄격한 선물 의식 또는 높은 도덕성을 띤 의식 안에서라면 어디든 헤르메스는 배경으로 밀려날 것이다. 당신의 신이 "도둑질하지 말라"라고 말한다면, 헤르메스는 그 자리를 뜨지는 않겠지만(그는 너무나 교활하다) 자신을 위장할 것이다. 아마 복장을 바꾸고서는 라디오에서 성경책을 팔리라.

헤르메스의 신화와 유럽의 유대인 신화 사이에는 확실한 연결점들이 있다. 모세의 이원법에 대한 평판이 나빠지자 기독교인들은 자신들을 그 법의 전반부인 형제애의 호소와 동일시한 반면, 유대인에 대해서는 주로 후반부인 고리대금의 허가로만 기억했다. 집단의 태도에서 빠지게 된 '너그러움의 제한'은 집단의 그림자 속에서 교활한 유대인으로 재등장했다. 하지만 이들은 거래에는 유능해도 집단

의 일부는 아니었다. 더욱이 디아스포라○ 이후 유대인은 뿌리 뽑힌 민족, 방랑자, 이방인으로 비쳐지던 터였다. 유럽의 유대인은 한곳에서 살면서도 그 지역과 동화되지는 않을 수 있는 탈지역적 존재로 간주되었다. 그 결과 지역 민족주의의 시대에 유대인들은 늘 공격을 받아왔다.◉

에즈라 파운드의 유대인 이미지는 기본적으로 이런 신화를 정교화한 것이었다. 첫째로, 파운드가 보기에 유대인은 특정 국가에 충성하지 않고, 따라서 모두에게 파괴적인

○ 기원전 6세기 바빌론 유수 이후 유대인이 겪은 집단 이주.
◉ 모든 문화는 자기 지역에서 조금이라도 다른 사람들을 찾아내 저마다의 헤르메스를 투사하는 것처럼 보인다. 베트남인에게는 중국인이, 중국인에게는 일본인이 그러하고, 힌두교도에게는 이슬람교도가, 북태평양 부족들에게는 치누크족이 그러하다. 라틴아메리카와 미국 남부에서는 양키가, 우간다에서는 동인도인과 파키스탄인이 그러하다. 프랑스계 퀘벡에서는 영국인이 그러하고, 스페인에서 카탈로니아인은 '스페인의 유대인'이다. 크레타 섬에서는 튀르키예인이, 튀르키예에서는 아르메니아인이 그러하다. 소설가 로런스 더럴은 크레타에 살 때 그리스인들과 친하게 지냈지만, 땅을 사고 싶어 하자 그들은 자신을 튀르키예인에게 보냈다고 말했다. 거래를 하려면 튀르키예인과 해야 한다는 것이 이유였다. 물론 튀르키예인은 믿을 수 없는 사람이라는 단서를 달았다.
돈에는 밝지만 약간 사기꾼 같은 데가 있는 이런 인물은 수세기 동안 대대로 그 지역에서 함께 지냈음에도 늘 이방인으로 취급받는다. 물론 그런 사람은 실제로 외국인일 때가 많다. 그는 그 나라가 거래를 필요로 할 때는 초대받고, 그 나라에 민족주의가 번성하기 시작하면 쫓겨난다(또는 살해된다). 1978년 베트남에서 중국인이 쫓겨났고, 1949년 중국에서 일본인이 쫓겨났으며, 남미에서 양키가, 이디 아민 치하 우간다에서 동인도인이, 1915~1916년 튀르키예에서 아르메니아인이 쫓겨났다. '국외자'는 언제나 민족주의를 촉발하기 위한 촉매로 이용될 뿐 아니라 힘든 시기가 되면 늘 민족주의의 희생자가 되고 만다.

국제적 세력이었다. 파운드는 영국인들에게 이렇게 말한다. 당신들은 한때 멋진 제국을 가졌지만 "유대인을 받아들이면서 유대인은 당신들의 제국을 부패시켰고, 당신들 자신은 유대인보다 더 유대인스러워졌다. 당신들이 희생시킨 재산 속에서 찾을 수 있는 동맹이란 바니아○, 그러니까 고리대금업자이다."[11]

둘째, 앞의 인용문에서 분명해졌듯이 파운드의 눈에 유대인은 고리대금업자이며, 단순히 금융에 수완이 뛰어난 자들이 아니라 국가의 피를 뽑는 좀도둑이다. '카이크kike○○ 신'은 유대인만의 신인데, 이 사악한 민족의 "첫 번째 거대한 장난질"은 "보편적 신을 (⋯⋯) 카이크 신으로 대체한 것"이었다.[12] 유대인 은행가들의 주된 속임수는 각국 정부로부터 은행 권력을 슬그머니 훔치는 것이다. "링컨이 사망한 후 미국의 진짜 권력은 공식 정부의 손에서 로스차일드 가문과 그들의 또다른 사악한 연합체들에게 넘어갔다."[13]

셋째, 파운드가 볼 때 유대인은 미디어를 장악하고 있다. 신문들은 사실상 '주스페이퍼'일 뿐 아니라, "모겐소-리먼○○○ 패거리가 미국 미디어의 99퍼센트를 통제한다. (⋯⋯) 그들은 거의 모든 반대의 목소리를 들리지 않게 하

○ bunya, 인도 힌두교의 카스트에서 상인과 환전상 계급.

○○ 유대인을 낮춰 부르는 말.

○○○ 모겐소는 독일에서 미국에 이민 와서 부동산 투자로 성공한 유대인 가문이다. 2대인 헨리 모겐소 2세는 F.D. 루스벨트 행정부 시절 재무장관을 지냈으며, 미국의 유대계 금융 가문인 리먼 형제의 막내인 메이어 리먼의 둘째딸 엘리노어와 결혼하면서 두 집안은 사돈지간이 되었다.

거나 매수해 없앨 수 있다……"14 유대인은 언론과 라디오 전파를 자신들의 이기적인 이득을 위한 거짓말로 채운다. "고리대금-관료적인 언론에 의해 인공적인 무지가 만들어지고 확산된다……"15

끝으로, 보다시피 파운드가 생각하는 유대인은 엄청난 힘을 가지고 있다. 그들은 거대국가들을 은밀히 통제하고, 생각과 지적인 삶을 통제하고, 돈을 통제하고, "모든 미디어의 99퍼센트"를 통제한다. 그러니 우리는 신의 현존 속에 있는 것이 확실하다! 파운드가 유대인에게서 읽어내는 탐욕은 헤르메스의 특성이 아니어도, 다른 것들은 영락없이 헤르메스스럽다. 도둑들의 보호자, 상업의 신, 신들의 전령이자 길의 제왕.

파운드가 묘사하려 했던 캐릭터에는 마지막 한 가지 특징이 더 있다. 그는 병들어 있다(또는 병을 퍼뜨린다). 파운드는 「유대인: 질병의 화신」이라는 단순한 제목의 신문 기사를 쓰기도 했다. 이 질병은 성적인 것이다.16 "유대인의 통제는 모든 비유대인 국가의 매독이며"; 유대인은 국제금융의 "임질 같은 요소"다. "가톨릭교회가 고리대금업과 남색男色을 짝지어 같은 지옥에 떨어질 죄로 비난한 이유는 동일했다. 둘 다 자연적인 증식에 반하기 때문이다."17 이 이미지는 파운드가 글을 쓸 때 사용하는 자연적 은유의 확장이다(자연적 증식이 성적인 것이라면 자연적 증식의 적은

곧 성병이 된다). 하지만 파운드가 말하는 유대인의 이런 점을 파운드의 생각과 연결 짓기에는 한계가 있어 보인다. 헤르메스와도 큰 관련이 없다. 오히려 심리적 억압과 관련이 있다. 자아의 어떤 면을 그림자 속에 억눌러두면 본래는 없었던 부정적 양상을 반드시 띠게 되면서 추해지거나 폭력적이거나, 천박해지거나 거대해지거나, 병들거나 악해진다. 그런 그림자를 에고와 통합하려면 그림자와 모종의 대화를 나눌 필요가 있다. 그러면서 부정적인 측면들은 떨어져나가고, 억눌린 요소는 단순해진 형태로 앞으로 나오면서 '별것 아닌 것'이 되어 한낮의 자아 속으로 받아들여진다. 하지만 에고가 그림자와의 거래를 거절하는 한, 그 그림자는 언제나 혐오스러워 보인다.

그림형제 이야기모음 가운데 기묘한 이야기가 한 편 있다. 지금까지 우리 이야기의 모든 가닥—파운드가 동료 예술가들에게 보여준 너그러움, 돈과 정치경제에 대한 관심으로의 선회, 무솔리니를 향한 헌신, 파운드의 의기양양함, 그가 생각한 유대인, 억압의 결과 등을 한데 모아서 보여주는 이야기로, 유럽 기독교인의 그림자 속 유대인의 드라마이자 에즈라 파운드의 인생을 빗댄 우화 「산사나무 덤불 속의 유대인」이다.[18]

옛날에 돈 많은 구두쇠 밑에서 일하는 정직하고 근면

한 하인이 있었다. 하인은 늘 가장 먼저 일어나 가장 늦게 잠자리에 들었다. 그는 다들 하기 싫어하는 힘든 일을 척척 나서서 처리하면서도 결코 불평하지 않았다. 그는 늘 유쾌했다.

구두쇠 주인은 품삯을 주지 않는 수법으로 오랫동안 하인을 곁에 두었다. 하지만 3년이 지나자 하인은 세상을 좀 보고 싶다면서 그동안 일한 품삯을 달라고 했다. 구두쇠는 그에게 1년에 1파딩○씩 쳐서 모두 3파딩을 주면서 이렇게 말했다. "어떤 주인도 이렇게 후하게 쳐주지는 않을 걸세." 돈에 대해 아는 바가 없던 이 착한 하인은 자신의 재산을 주머니에 넣고 길을 나섰다. 흡족한 마음에 그는 노래를 부르고 깡충깡충 뛰면서 언덕을 오르고 골짜기를 내려갔다.

얼마 뒤에 난쟁이가 나타나더니, 자신은 가난하고 힘겨운 데다 너무 늙어서 일도 할 수 없다며 도움을 청했다. 착한 하인은 난쟁이를 측은히 여겨 자신의 3파딩을 건넸다. 그러자 난쟁이가 말했다. "내게 너무나 친절하게 대해주었으니 세 가지 소원을 들어주겠소." 하인이 말했다. "좋소, 첫 번째 소원은 겨누는 것은 뭐든 다 맞히는 바람총○○이오. 두 번째 소원은 내가 연주하면 그 소리를 듣는 모든 사람이 춤을 추게 만드는 피들○○○이오. 세 번째 소원은 내가 누구에게든 요청을 하면 그

○ 1/4페니에 해당하는 옛날 영국 화폐.
○○ 화살을 통에 넣어 입으로 불어 맞히는 총.
○○○ 활을 이용해 켜는 현악기.

가 거절을 할 수 없게 해주시오."

난쟁이는 세 가지 소원을 모두 들어주었고, 하인은 즐겁게 가던 길을 갔다. 잠시 후 그는 한 유대인을 만났다. 유대인은 길가에 서서 높은 나무 꼭대기에서 새가 노래하는 소리를 듣고 있었다. "주님의 기적이야!" 유대인이 외쳤다. "저토록 작은 피조물이 저렇게나 놀랍도록 강력한 목소리를 갖고 있다니! 저게 내 것이면 좋으련만!" 이 말을 들은 하인이 새로 얻은 바람총으로 새를 쏘아 맞췄다. 새는 죽어서 산사나무 덤불 속으로 떨어졌다.

"이봐 더러운 개, 가서 네 새를 가지고 가!" 하인이 유대인에게 말했다. "오 이런!" 유대인이 말했다. "저 신사가 '더러운'이란 말만 빼면 좋으련만. 그 '개'가 그리로 달려가고 있소! 내 기꺼이 그 새를 주워 가겠소, 어쨌거나 당신이 맞췄으니." 유대인은 덤불을 헤치며 기어가기 시작했다. 그가 산사나무 덤불 중간쯤 들어갔을 때, 나쁜 짓의 정령이 그 착한 하인을 사로잡았다. 하인이 피들을 들고 연주를 하자 유대인이 격렬하게 춤을 추기 시작했다. 가시가 외투를 찢고 턱수염과 몸 여기저기를 찔러댔다. 유대인은 하인에게 멈춰달라고 빌었지만 하인은 듣지 않았다. 그는 속으로 생각했다. '너는 수많은 사람을 벗겨먹었잖아. 그러니 지금 산사

나무 덤불도 네게 친절할 턱이 없지.' 결국 유대인은 하인에게 피들 연주를 중단하면 주머니에 든 황금을 다 주겠다고 제안했다. 하인은 금을 챙겨 가던 길을 갔다. 하인이 시야에서 거의 사라질 때쯤 유대인이 그를 저주하기 시작했다. "이 비열한 악사 같으니, 선술집의 피들쟁이! 이 악당 녀석아, 네 입속에 동전을 처넣어라. 그러면 넌 4파딩짜리가 될 테니!" 한바탕 퍼붓고 난 유대인은 마을로 가서 판사를 찾았다. 판사는 사람들을 보내 그 하인을 찾아 마을로 데려오게 했다. 하인은 강도질을 한 죄로 교수형을 선고받았다. 교수형 집행인과 함께 사다리를 오르던 하인이 판사에게 마지막 소원 한 가지를 들어달라고 했다. "마지막으로 한 번만 내 피들을 연주하게 해주시오." 아니나 다를까 그가 연주를 시작하자마자 모두가 춤을 추기 시작했다. 심지어 마을의 개들까지 춤을 췄다. 다들 기진맥진한 뒤에야 판사는 그에게 연주를 멈추기만 하면 풀어주는 것은 물론 무엇이든 주겠다고 했다. 착한 하인은 피들을 내려놓고 교수대에서 내려왔다. 그는 땅바닥에 누워 숨을 헐떡이는 유대인에게 다가갔다. "이 더러운 개야, 이제 네가 네 돈을 어디에서 취했는지 실토해라, 안 그러면 내 다시 연주를 시작할 테니" 유대인은 소리쳤다. "나는 그걸 훔쳤소, 나는 그걸 훔쳤소! 하지만 당신은

그걸 정직하게 벌었소." 판사는 유대인을 절도범으로
교수형에 처했다.

듣기 거북한 이 짧은 이야기는 그림형제 이야기모음에
수록되어 있다. 이 이야기에서 상상 속의 플롯은 어떤 분명
한 집단적 태도에 가로막혀 더 자라지 못한다. 바로 유대인
과 울타리 안에서 함께 사는 법을 배우지 않은 (19세기 초
독일) 문화에서 비롯한, 파운드와 같은 태도이다.

이야기 속의 하인은 '선량'하다. 그는 선물 교환에는
익숙하지만 돈에는 그렇지 못한 인물이다. 우리가 주목해
야 할 첫 번째 사실은 그의 선량함이 그 자체로는 약점도 결
함도 아니라는 사실이다. 그의 선물 교환은 잘 통한다. 그것
에는 나름의 힘이 있다. 그래서 그는 자신의 소원을 이룬다.
다른 이야기에서라면(이를테면 이야기의 문제가 하인에게
신부를 찾아주는 것이라면) 난쟁이와의 선물 교환 이후 더
는 번거로운 일 없이 상황이 전개되었을 것이다. 하지만 이
이야기에서 문제가 되는 것은 돈에 의해 중재되는 힘과 탐
욕, 사회적 관계이다. 이곳은 사람들이 시장에서 자신의 노
동을 파는 나라인 듯하다. 하인의 선량한 마음만으로는 충
분하지 않은 곳이다. 그는 배에서 막 내린 사람처럼 순진하
다. 그는 1862년 남북전쟁 중 병원에서 정신이 고양되었을
때의 휘트먼이자, 1914년 런던에서 가정을 꾸렸을 때의 파

운드다.

　이야기 초반에 하인은 구두쇠 주인에게 속으면서도 아무런 모욕감을 느끼지 않는다. 그는 자신의 3년 노동의 가치가 어느 정도인지 의식하지 못한다. 노래를 부르고 깡충깡충 뛰면서 길을 가는 그를 보면서 우리는 마음을 졸이며 기다린다. 이윽고 우리의 행복한 노동자의 입에서 나온 첫 번째 소원은 무기다! 쿵. 이제야 우리는 그에게 내심 모욕감이 느껴졌던 것임을 안다. 아직 의식은 하기 전이지만 하인에게도 돈의 측면이 **분명히** 존재하고, 그래서 그는 속임수를 당했을 때 상처 받고 무력감을 느꼈던 것이다.

　이때 유대인이 등장한다. 나는 이 유대인이 하인의 그림자, 즉 공격당했다고 느낀 자신의 부분이 인격화한 것이라고 생각한다. 또한 이 유대인은 정확히 하인이 만날 필요가 있었던 바로 그런 사람이기도 했다. 여기 돈에 관해 아는 사람이 있는데, 그는 하인에게 1년 노동의 시장가치가 얼마나 되는지 말해줄 수 있다. 그 사실을 유대인은 작별의 욕설로 **분명히** 보여준다. "네 입속에 동전을 처넣어라, 그러면 넌 4파딩짜리가 될 테니!" 이 장면은 문제를 요약해서 보여준다. 3파딩을 가진 우리의 얼간이는 말하자면 자기 가치의 4분의 3만 알고 있었고, 그러니 그에게 네 번째 동전을 줄 유대인이 필요했던 것이다.

　비록 그 유대인은 탐욕의 기미는 보이지만("그게 내 것

이면 좋으련만!"), 처음에는 아름다움에 영적으로 반응하는 사람으로 나온다. 그는 새의 노랫소리에 감동하고 하느님을 찬양한다. 게다가 그는 선물 교환이 있고 난 직후에 등장한다. 마치 의식의 순환 속으로 끌린 것처럼 보이는데, 여기에는 그에 대한 하인의 필요뿐 아니라 (노래와 선물과 관계있는) 무언가에 대한 자기 자신의 갈망도 함께 작용한다.

그러니까 우리는 상호 필요에 의해 서로 끌린 두 사람을 본다. 하인은 유대인에게 선물에 대해 가르쳐줄 수 있었고, 유대인은 그에게 돈에 대해 가르쳐줄 수 있었다. 노래하는 새는 그들이 이룰 수도 있었던 조화, 아름답고 더 높은 무언가에 대한 약속을 의미한다. 잠시나마 우리는 그 세 가지를 한꺼번에 본다.

하지만 하인은 새를 죽인다. 하인 안에 있던 분노의 기미와 유대인 안에 있던 탐욕의 기미가 우세를 점하면서 셋의 통일을 막는다. 그런 다음 '나쁜 짓의 정령'에 휩싸인 하인은 유대인을 고문한다. 이야기가 시작될 때만 해도 단순한 분노일 수도 있었던 것이 하인을 사로잡는 아픔으로 바뀌어 남은 이야기 내내 그를 망쳐놓는다.

금을 강탈당한 유대인이 판사를 찾아갔을 때, 이야기의 상상적 긴장은 무너진다. 판사는 경직된 집단적 태도를 그대로 보여준다. 그는 오직 한 가지 법('도둑질하지 말라')만 아는 듯하다. 처음에는 그 법을 하인에게, 다음에는

아서 래컴이 그린 「산사나무 덤불 속의 유대인」

유대인에게 적용할 뿐 사건의 구체적인 사실관계는 조금도 들여다보지 않는다. 마지막에 유대인은 그저 살해되고 이야기의 문제들은 풀리지 않은 채로 남겨진다. 처음에 등장한 구두쇠는 다뤄지지 않는다(그런데 이 구두쇠는 유대인이 아니다). 하인의 비열함과 탐욕(금을 훔친 사람은 바로 그였다)도 처리되지 않는다. 그의 순진함 또한 그대로 남겨진다. 유대인이 세상을 대하며 품은 경이의 태도와 영적 갈망 또한 미궁에 빠졌다. 새는 죽임을 당했다. 대화도 없고, 변화도 없다. 이야기 끝의 죽음은 아무도 구원하지 않는다.

그저 잔혹한 죽음일 뿐이다.

그림자 형상을 다루는 데는 서너 가지 방법이 있다. 기독교적 방법은 어두운 면에 있는 모든 것은 '신이 아닌 것'이니 피하거나 공격받아야 한다고 말하는 것이었다. 또다른 방법은 그림자를 대면하고, 해결하고, 그것이 무엇을 바라는지 아는 것이다. 그런 대화를 하려면 에고의 지위는 잠시 유보되어야 한다. 그래야 그림자가 실제로 발언할 수 있다. 이와 비슷한 신비주의나 불교의 접근방식에서는 자신을 에고나 그림자 모두로부터 분리시킨다. 마지막 방법은 충성의 대상을 바꾸어 자신을 아예 그림자와 동일시하는 것이다. 이를테면 악마숭배 의식에서 성직자는 싸우거나 논쟁하는 것이 아니라 숭배하기 위해 어두운 편으로 다가간다. 많은 문화권에 마디 그라○라는 연례 축제가 있다. 축제 기간에 사람들은 모두 가면을 쓰고 한 해의 나머지 기간에 감춰왔던 것을 행동에 옮긴다.

물론 우리 이야기 속의 하인은 결코 그림자에 가까이 다가가지 않는다. 그에게 유대인은 이야기를 나누거나 경계할 만큼 진지한 상대가 아니다. 그 결과 그의 그림자 부분이 주도권을 잡고 마는데, 그의 의식적인 자아는 이 사실을 알아차리지도 못한다. 이야기의 끝에 가서 하인은 결국 딴사람이 되고 만다. 아마도 훔친 금을 투자하는, 독실한 체하는 구두쇠이자 입이 거친 그 유대인이 되지 싶다. 요컨대 이

○ 사육제의 막바지에 열리는 축제.

야기가 끝날 때 그는 깡충거리고 노래하고 새를 죽이는, 악령에 홀린 얼간이가 되어 있다!

에즈라 파운드는 대학을 떠난 뒤로 1920년대 어느 시기까지는 근면한 하인(가장 먼저 일어나고 가장 늦게 잠드는 사람)이었다. 우리의 영웅처럼 그에게는 선물과 선물의 힘에 대한 진정한 감각이 있었다. 그는 개인적으로 선물을 받았을/재능을 타고났을 뿐 아니라, 외부세계와의 관계도 너그러움에 의해 성공적으로 중재되었다. 하지만 그러면서도 동시에 어떤 모욕감을 겪었지 않나 싶은데, 그것은 무의식 속에 묻히게 되었다. 윌리엄 카를로스 윌리엄스는 빵과 캐비어 가운데 시인에게 합당한 음식이 무엇인지를 두고 파운드와 내내 논쟁을 벌였다고 말한다.[19]

파운드는 캐비어를 선호했다. 파운드의 어떤 부분은 자신이 왕이라고 느꼈지만, 그럼에도 그에게는 성채도, 왕의 힘도 없었다. 모종의 실망(보답 없는 선물, 잃어버린 왕국) 끝에 시인은 돈의 문제로 관심을 돌려 도둑을 찾기 시작했다. 그의 탄원에 응답이라도 하듯 한 형상이 그에게로 왔다. 그는 헤르메스/유대인이 사라진 돈을 가지고 있으리라는 생각을 하게 되었다. 구약성경의 유대인 같았으면, 파운드에게 자신의 선물/재능을 보호하는 방법과 자아의 경계에서 현찰로 거래하는 방법을 가르쳐주어 그 안에서 삶을 이어갈 수 있게 했을지도 모른다.

그러나 파운드는, 이야기 속 하인과 같이, 유대인을 만나면서 엉망이 되고 말았다.

신성을 불러내는 데 헌신하는 사람치고는 이상하게도 파운드는 심리적인 현상을 비웃었다. 그는 조이스에게 이런 편지를 보낸 적이 있다. "심리적인 배후지를 탐사하는 것보다는 공공의 도덕성을 지키는 것이 더 중요하다네."[20] 현대 심리치료에 대해서 그는 이렇게 말한다.

프로이트의 결과물이란 대체로 도스토옙스키류의 실패자인데, 이들은 술에 취한 채 조끼에 흘린 부스러기에 열중하는 아무개 정도가 가진 깊이의 주의력을 가지고 자신의 하찮은 내향성이나 걱정한다.

내가 보기에 이 시스템은 고대 로마 군단보다 나은 점이 하나도 없다. 구해줄 가치가 있는 개인이라면 누구라도, 주어진 목적을 위해 정해진 기간 동안 합리적이고 제한된 복종을 훈련받는다고 해서 망가지지는 않을 것이다. 민병대에 내리는 명령이 신경쇠약자들을 위한 심리상담 시간보다 훨씬 낫다.[21]

요컨대 악몽을 꾼 사람에게 최선의 약은 군 복무라는 이야기다.

인간 심리에 대한 이런 태도와 자기가 의롭다는 확신

이 맞물린 파운드의 상태를 보면, 헤르메스가 그림자를 빠져나오지 않은 것은 전혀 놀랄 일이 아니다. 이야기 속의 하인처럼, 파운드가 느낀 자신의 가치에 대한 모욕감은 끝없는 아픔으로 바뀌었다. 그때까지 노래를 부르던 것은 떨어져 죽었다. 돈과 정치적 사고에 대한 집착은 시와의 단절을 낳았다. 예이츠가 염려했던 대로였다. 그다음에는 모든 것이 고조되었다. 파운드는 점증하는 죽음의 기운이 유대인 탓이라고 여겼다. 유대인이 자신을 뉴스로부터 단절시키고, 유대인이 금을 훔쳐가고, 유대인이 작물을 파괴하고, 유대인이 둥지를 더럽히고 있다고 생각했다. 이야기 속 하인이 그랬던 것처럼 파운드는 유대인을 자신의 일부로 대면하려 하지 않았다. 그는 판사를 불렀고, '공공의 도덕성'을 강제할 수 있는, 질서를 향한 의지를 가진 사람들을 찾았다. 1930년대쯤 그는 부의 공유를 주제로 하면서도 전편에 걸쳐 연민이라고는 털끝만치도 담기지 않은 논문을 쓸 수 있었다. 1940년대에 이르러 절뚝대던 그의 상상이 생산할 수 있는 것이라고는 옛이야기에 대한 옛날식 해결책, 즉 유대인을 죽이는 것밖에 없었다.

> 포그롬(집단학살)을 시작하지 말라. 그러니까, 유대인을 소규모로 죽이는 것은 안 된다. 그런 시스템은 무엇이든 아무런 도움이 안 된다. 물론 혹시라도 뜻밖의 천

재성을 지닌 누군가가 있다면, 그래서 위에서부터 포
그롬을 시작할 수만 있다면, (……) 그것을 위해서는
뭔가 할 말이 있을지도 모르겠다.[22]

이미지스트의 돈

페데리코 펠리니의 영화 『아마코드』에는 집을 짓던 인부
한 명이 일을 하다 짧은 시를 읊는 장면이 나온다.

나의 할아버지는 벽돌공이었네.
나의 아버지도 벽돌공이었네.
나도 벽돌공이라네.
어떻게 나는 집 한 채가 없을까?

1차대전이 일어나기 전 런던에서 파운드는 '사회신용'
이라는 이름의 경제개혁 운동에 관여하게 되었다. 스코틀
랜드의 공학자 C.H. 더글러스의 사상을 중심으로 조직된
사회신용은 이 벽돌공의 질문에 답하려 했다. 신용이란 구
매자가 현재 발생하는 채무를 미래 어느 시점에 갚겠다고
했을 때 그럴 능력과 의도를 믿는 것을 말한다. 신용은 오
랜 시간 쌓여 생긴 구매력을 한번에 모아 쓸 수 있게끔 해,
3대 후손인 노동자는 할아버지가 예전에 '신용으로' 산 집
을 완전히 소유하게 된다. '신용은 미래 시제의 돈'이라고

파운드는 말한다.[1]

벽돌공이 실제로 집을 소유하지는 못하는 이유를 설명하기 위해 사회신용 운동가들은 '실제신용'real credit과 '금융신용'financial credit을 구분했다. 실제신용은 한 집단이 일정 기간에 걸쳐 갖는 구매력으로, 모두 노동, 기술 그리고 자연의 선물에서 나온다. 금융신용도 동일한 신용인데, 다만 돈으로 표현되는 것이다. 사회신용 운동가들은 신용을 돈으로 표현하는 데에 반대하지는 않았다. 대규모 산업과 국가는 그런 추상화 없이는 작동할 수 없기 때문이다. 다만 그들은 금융신용이 실제신용과 동등해야 한다고 말했다. 하지만 현실은 다르다. 자기이익을 추구하는 관료들이 금융신용의 경영을 장악하면서 금융신용은 실제신용과 분리되기 시작한다. 가령 돈을 운영하는 사람은 집을 갖고 있는데 벽돌공은 담보대출을 얻지 못하는 상황이 일어나기 시작한다면, 신용에 어떤 문제가 있는 것이다.

이런 사상을 자기 나름대로 다듬은 끝에 파운드는 금융신용의 기초가 실제의 부에 있을 뿐만 아니라 아주 구체적으로는 자연에서 증식하는 것들에 있다고 봤다. "신용의 건전한 토대를 구성하는 것은 (……) 온 국민의 책임으로 다함께 얻어진 생산 능력이나 자연의 풍성함이었다. 지금도 마찬가지다."[2] 앞에서 언급했던 두 은행을 비교한다면, 시에나 은행이 좋은 은행이라 할 수 있다. 자연의 풍요를 신

용의 기초로 삼았기 때문이다. 파운드는 이렇게 기술한다.

시에나는 피렌체에 정복된 이후 돈이 없어 속수무책 상태에 있었다. 토스카나의 첫 번째 공작 코시모는, (……) 은행의 자본을 보장했다…….

시에나는 그로세토 방향의 목초지를 소유했는데, 방목권의 가치는 연 1만 다카트○였다. 이것을 기반으로 코시모는 목초지를 주요 담보로 삼아 20만 다카트의 자본을 조달하는 한편, 주주들에게는 5퍼센트의 배당금을 지불하고 5.5퍼센트 이자율로 대출할 수 있게 했다. 간접비는 최저 수준으로 유지했고, 최저임금과 그에 따른 모든 초과이윤은 병원으로 돌려 시에나 주민에게 혜택을 주었다…….

여기서 얻는 교훈은 바로 탄탄한 은행업의 기초다. 신용은 궁극적으로 **자연의 풍성함**, 살아 있는 양을 키울 수 있는 자라는 풀에 기초한다…….[3]

파운드가 드는 사악한 은행의 상투적 사례는 잉글랜드 은행이었다. 파운드는 크리스토퍼 홀리스의 저서 『두 나라』에서 이 은행의 창립자 윌리엄 패터슨이 했다는 말을 접했다. 1964년 투자자를 위한 사업설명서에 이런 구절이 들어 있었다. "은행은 무에서 창출한 모든 돈의 이자 혜택을

○ 중세 유럽 여러 나라에서 발행된 금화.

갖습니다." 파운드는 『칸토스』와 자신의 산문에서 이 구절을 두고두고 반복한다. 여기서 가치는 자연 세계에 존재하는 그것의 뿌리와 단절되는데, 바로 여기서 실제신용과 금융신용 사이에 절연의 싹이 튼다. '무에서 창출한' 돈은 실제 가치나 실제 증식을 가질 수 없지만, '지옥은행'은 추상화와 신비화를 통해 둘 다 가지고 있는 것처럼 보이게 만든다. 그런 거짓 돈이 일반화되면, 자라는 풀과 살아 있는 양에 의존하는 진정한 가치는 거짓 돈에 야금야금 갉아먹히고 만다.

　　파운드는 모든 재화를 세 가지 등급으로 분류했다.[4]

　　1. 일시재("신선한 채소, 사치품, 날림 주택, 모조 예술, 사이비 도서, 전함")
　　2. 내구재("잘 지어진 건물, 도로, 공공사업, 운하, 지능적인 조림造林")
　　3. 영구재("과학적인 발견, 예술작품, 고전")

　　앞에서 우리가 선물을 묘사한 것을 연상시키는 구절에서 파운드는 이렇게 부연한다. 세 번째 집단의 재화들이 "독립적으로 하나의 등급으로 분류될 수 있는 이유는 이 재화들은 늘 사용되고, 결코 소비되거나 소비에 의해 파괴되는 법이 없기 때문이다." 이런 분류법에서 내가 제안하고 싶은 단 하나의 수정사항이라면, 채소(또는 순환적으로 재탄

생되는 모든 생명체)를 마지막 범주에 포함시키는 것이다. 이는 파운드 자신이 후반에 쓴 칸토에 나오는 다음과 같은 구절의 정신에 따른 것이다. "클로버는 지속되지만/ 현무암은 시간과 더불어 바스라지네."[5] 클로버는 예술이 지속되는 방식대로 지속된다. 여기서 사용된 동사 '지속되다'는 고리대금 칸토에서 사용된 것과 같다. "어떤 그림도 지속되거나 같이 살기 위해서가 아니라/ 팔기 위해, 재빨리 팔기 위해 제작될 뿐."

파운드는 우리가 돈을 가치의 상징으로 사용하려 하는 한 그것과는 다른 종류의 가치를 대표하기 위한 다른 종류의 돈이 있어야 한다고 느꼈다. 클로버를 위해서는 클로버 돈이, 현무암을 위해서는 현무암 돈이 필요하다는 말이다. "모든 내구재마다 그것에 해당하는 표, 즉 돈의 조각이 있어야 한다. (……) 하지만 썩거나 먹어 없어지는 일시재는 어떻게 해야 할까?"[6] 그는 묻는다. "재화가 소비되고 음식이 먹어 없어지는데도 돈은 계속 남아 있는 것보다는 재화 소멸과 같은 비율로 돈도 소멸되는 편이 낫다……"[7] 따라서 그는 "감자나 작물 또는 직물과 (……) 같은 정도로만 지속되는" 화폐를 추구했다.[8] 가치의 상징이 다양한 종류의 부를 제대로 반영하기 전까지는, 우리는 어떤 사람이 가진 '돈의 부'는 그의 은행계좌에서 늘어나는 반면 다른 사람이 가진 '감자의 부'는 식료품 저장실에서 썩어가는 불공정한 상

황을 벗어날 수 없을 것이다. 그래서 파운드는 채소 화폐를 제안한다. 마치 요정들이 밤에 남겨놓고 간 빵처럼, 그것을 사용하지 않는 이들의 수중에 있을 때는 소멸하는 화폐 말이다.

그는 특히 독일 경제학자 실비오 게젤이 제안한 화폐 형태인 스탬프 화폐에 관심이 많았다. 파운드에 따르면, 게젤은 "돈의 위험이 비축에 있다고 보고, 이 문제를 '스탬프 화폐' 발행으로 해결하자고 제안했다.[9] 스탬프 화폐란 정부가 발행하는 지폐로, 지폐 보유자는 매달 1일 액면가 1퍼센트 한도의 가치에 해당하는 스탬프를 찍어야 한다. 매달 부가되는 스탬프가 제대로 찍혀 있지 않으면 이 지폐는 무효다." 스탬프 화폐를 사용하게 되면 돈을 가지고만 있는 사람은 잃게 된다. 주머니에 뭔가를 가지고 있는 사람은 누구든지 매달 1일이면 가치가 늘어나는 게 아니라 1퍼센트씩 줄어드는 상황을 맞게 된다. 100개월 동안 가지고만 있다면 이 지폐는 완전히 소멸될 것이다.(스탬프 화폐는 독일어로 슈분트 겔트Schwund geld, 즉 '줄어드는 돈'이라는 뜻이다. 파운드는 가끔 그것을 '역逆고리대금'이라 부르고,[10] 무솔리니에게 보낸 편지에서는 '일시적 화폐'이자 '마이너스 이자'를 낳는 돈이라고 지칭한다.[11] 그것은 썩는 돈이다.)

파운드와 게젤 모두 스탬프 화폐가 비축을 방지하고 돈의 순환 속도를 높일 거라고 생각했다. 돈을 갖고만 있으

려는 사람이 없어지리라고 본 것이다. 나로서는 스탬프 화폐가 약정이자보다 더 나은 효과를 발휘할지 확신할 수 없다. 모든 돈이 이자를 낳는 상황에서는 투자되지 않은 돈 또한 사실상 줄어드는 셈이기 때문이다. 그럼에도 스탬프 화폐는 약정이자와 한 가지 명백한 차이가 있다. 증식의 **방향**이 반대라는 점이다. 약정이자는 증식분이 돈의 주인에게 가는 반면, 스탬프 화폐는 (선물과 마찬가지로) 부를 소유한 사람으로부터 멀어진다.(국가에게로 가는데, 이 문제는 뒤에 이야기하겠다). 더욱이 선물 거래에서처럼, 스탬프 화폐의 증식분은 개인들이 아니라 집단 전체에 돌아간다. "화폐를 비축해 갖고만 있으려는 사람은 누구든지 그것이 서서히 녹아내리는 것을 보게 될 것이다. 그것에 의지해서 살아가려 하거나 그것을 민족의 안녕을 자극하고 키우는 데 사용하는 사람은 누구든지 그것으로 이득을 볼 것이다."12

파운드의 주장에 담긴 이미지는 마치 신용을 '자라는 풀'과 결부시키듯이 스탬프 화폐를 자연의 비옥함과 결부시킨다. 그는 사라질 수 있는 재화를 금속 화폐가 대표해서는 안 된다고 선언한다. 금속의 내구성은 "감자나 토마토에는 없는 어떤 이점을 금속 화폐에 주기 때문이다."13 또한 금속 화폐는 자연에 의해 늘어나는 재화의 가치를 대표해서도 안 된다("금은 (……) 자신을 재생산하지 않는다……")14 반면 스탬프 화폐를 사용하면, 국가가 돈을 찍

고 스탬프도 판매하는 한 일종의 자연적인 순환이 확립된다. 돈은 국가 안에서 죽고 국가는 돈에 다시 생명을 준다. 그것은 소멸하지만, "지속되는 클로버"처럼 (만약 집단의 부가 증가했다면 증가한 채로) 다시 태어난다. 말하자면 국가가 표토 역할을 함으로써 스탬프 화폐는 동물과 채소 재화처럼 썩어서 비옥한 퇴비가 된다.

이렇듯 파운드의 경제이론에서 국가는 대단히 중심적인 역할을 한다. 따라서 그가 정부에 맡긴 기능들을 열거하는 것만으로도 우리는 남은 항목을 거의 전부 다룰 수 있다.

□ 국가가 은행을 경영한다.

□ 국가가 화폐를 발행하고 통제한다(그러면 이것은 '은행증권'이 아니라 '국가증권'이 된다). 이때 국가는 민간 금융업자로부터 빌린 공적 부채에 대한 이자를 지불하기보다 무이자 국민부채를 국가화폐로 순환시켜야 한다.

□ 국가가 구매력을 배분한다. 누군가 융자가 필요하거나 대형사업에 자금 조달이 필요할 때, 국가는 채권자가 된다. 돈 자체(구매력의 단위)는 '국가를 위해 완수된 사업'에 근거해 발행된다. 국가의 부가 늘어나면 국가는 그 부를 각 시민에게 국민 배당금을 지불하는 방식으로 분산시킨다.

□ 국가가 가격을 정한다. 이때 '국가가 통제하는 원자재 풀'로 시장에 영향을 주거나 노동의 가치를 규제하는 방식을 취한다.[15]

이렇게 볼 때 국가는 엄청난 힘을 가진 것이 확실하지만, 파운드는 그 힘의 남용에 대해서는 특별히 걱정하지 않았다.[16] 그는 국가를 보스가 아닌 하인으로 삼으려 했다. 국가는 공화국republic인데, "공적인 것res publica°은 '공적 편의'를 의미하거나, 의미해야 한다"라고 파운드는 즐겨 말했다.

한참 전에 언급했던 파운드 경제학의 핵심은 "나라의 음식과 재화가 올바로 분배되게 하는 것"이다. 이처럼 그의 사상을 긍정적으로 표현해도 핵심이 전달되지만, 때로는 부정적으로 표현할 때 더 정확하게 전달되기도 한다. 이를테면 파운드는 부당한 분배를 방지하고 싶어 한다. 다시 말해 사기꾼들이 공공재산을 갈취하는 일을 막고, 그 사기꾼들을 잡아내고, 속임수를 일소하려 하는 식이다. 파운드의 정치경제학은 그것이 방지하려 한 범죄들을 기술해야만 비로소 전모를 알 수 있다. 우리는 이미 첫 번째 범죄 사례를 살펴봤다. 무에서 돈을 창출한 잉글랜드 은행 말이다. 구체적인 사례를 세 가지만 더 들면 이 영역에 대한 설명으로는 충분할 것이다.[17]

° '공화국'의 라틴어 어원.

□ "아리스토텔레스는 탈레스의 예를 드는데 그는 올리브의 대풍작을 예견하고 소액의 보증금으로 섬에 있는 올리브 압착기를 전부 빌렸다. (……) 풍작이 되자 모두가 탈레스를 찾아갔다. (……) 교환의 사기란 이 주제의 온갖 변종들이다─곡식과 물품의 인위적 품귀, 돈의 인위적 품귀……"

□ "미국 선거제도의 불완전함은 참전 병사들에게 발행되었던 '지불의무 증명서'에 투자한 의원 스캔들로 입증되었다. 그것은 오랜 속임수이면서 단순한 속임수로, 화폐 단위의 가치를 바꾸기만 하면 되었다. 29명의 의원들이 퇴역군인 등으로부터 액면가의 20퍼센트에 증명서를 사들인 다음, 국가가 그 증명서를 액면가 그대로 상환해줄 책임을 **떠맡았다.**" 이것은 '떠맡음의 스캔들'이었다.

□ "1939년부터 현재에 이르는 전쟁 기간에 사람들이 얼마나 많은 금을 샀는지는 오직 신만이 안다. 속임수는 단순하다. 로스차일드와 다른 황금사업 주체들은 팔 금이 있을 때마다 가격을 올린다. 어느 나라가 희생제물로 선택되느냐에 따라 달러나 다른 화폐단위의 가치가 떨어질 거라는 그들의 선전에 공중은 속아넘어간다."

이런 범죄를 개괄적으로 기술하려면 먼저 체화된 가치와 추상적 가치를 구분해야 한다. 상품을 현찰과 교환할 때, 그 대상(사물의 몸체)은 포기되고 우리 주머니에는 그 대상의 시장가격을 상징하는 달러 지폐만 남는다. 시장 교환의 어느 한 단계에서 가치는 대상과 분리되어 상징적으로 운반된다. 물론 시장가치의 상징은 상품과 모종의 관련성을 갖기 마련이다. 우리가 쇠톱을 12달러짜리라고 생각하지 않는다면 쇠톱 값으로 12달러를 지불하는 일은 없다. 그러나 여기에는 언제나 조금 느슨한 부분이 있다. 상징은 분리될 수 있다. 상징과 몸체 사이에는 간극이 존재한다. '기하학과 경험'에 관한 유명한 논문에서 아인슈타인은 이렇게 썼다. "수학의 법칙은 현실을 설명하기에 확실하지 않다. 만일 수학의 법칙이 확실하다면 현실과 관련이 없다."[18] 교환에서나 인지에서나, 상징화 과정에서 상징은 특정 사물로부터 분리되어야만 한다.◉ 만약 우리가 계산을 할 때 초등학교 1학년생이 하듯 실제 오렌지와 사과를 사용한다면 수학적 사고는 불가능할 것이다. 마찬가지로 시장경제에서 돈이 없다면 우리는 스테이크와 와인이 필요할 때마다 그것과 맞바꿀 탁자와 의자를 가게로 날라야 할 것이다. 물론 상징적 거래에서도 우리는 현실로 돌아오고 나면 화폐나 수학이 현실과 어느 정도 관련이 있기를 바란다. 하지만 추상적 사고에 빠져 있는 동안에는 잠시 현실과의 연결

◉ 여기서 우리는 헤르메스가 거래의 신이자 도둑의 신인 또 한 가지 이유를 알게 된다. 상품의 상거래에는 상징 교환의 속임수가 포함된다.

을 차단한다.

　　이런 조건에서 볼 때 파운드의 눈에 범죄의 주범은 가치를 구체적인 몸체로부터 분리시킨 후, 상징과 대상, 추상적 돈과 체화된 부 사이의 '간극을 가지고 노는' 사람이다. 사기꾼은 공중을 속여 유령 화폐를 사용하게 하고는 그것의 증식분으로 자신의 부를 키우거나, (특정 상품이나 가치를 상징하는 실물에 대한) 독점권을 쥐고 시장을 휘젓는다. 그리고 체화된 가치와 상징적 가치 사이에 파동을 유발하고 둘을 경쟁하게 함으로써 자신은 부유해진다. 파운드가 우리에게 경고하는 모든 범죄는 하나로 요약된다. 상징적인 것을 현실적인 것과 분리함으로써 이득을 보는 것이다. "금융업자들의 금융이란 대체로 좌석표를 가지고 입석표로 재주를 부리는 것이다."[19] 부패한 경제에서는 몇몇 사기꾼이 시장 조작만으로도 돈을 벌 때마다, 더 나쁘게는 무에서 돈을 벌 때마다 인간이 만든 창조물의 실제 가치는 떨어진다. "자기 가치의 증명서를 갖지 못하는 재화의 비율이 점점 높아진다"라고 파운드는 말한다. "우리 예술가들은 이 사실을 오래전부터 알고 있어서 우스웠다. 우리는 그것을 우리가 예술가이기 때문에 받는 벌로 여길 뿐 아무것도 기대하지 않았지만, 이제 장인마저 이런 처지에 놓이고 있다……"[20]

이미지와 상징의 차이는 단순하다. 이미지는 몸을 갖고 있지만 상징은 그렇지 않다. 이미지가 변할 때는 변형을 거친다. 그러니까 중간에 추상화가 끼어드는 일 없이 몸에서 몸으로 변한다. 다시 말해, 이 과정에는 상징적 사고와 상징적 변화의 자유이자 동시에 소외이기도 한 간극이 없다. 파운드의 경제학을 그의 미학에 연결해서 말하면, 그가 방지하려 했던 범죄는 한마디로 그가 상상하는 적들이 상징적 사고의 속임수를 통해 자신들을 부유하게 만드는 죄였다고 할 수 있다. 신용을 양과 연결 짓거나 "해군은 철과 목재, 타르에 의존할 뿐 거짓 금융의 조작에 의존하지 않았다"[21]라고 쓰는 경제학자는 앞에서 '빨강'을 연속적인 단계적 일반화로 설명하기보다 '장미/체리/쇠붙이의 녹/홍학'으로 정의하려 한 이미지스트와 같은 사람이다. 파운드는 정신이 멀쩡한 순간에는 추상화나 상징적 사고를 반대하지 않는다. 그러나 그의 주장 이면에는 온 세계를 상상 속으로 끌어오려는 갈망(그것은 시인의 갈망이기도 하다)이 있다. 돈은 그 자체로 그런 욕망에 반하는 범죄이다.

고리대금으로 악명 높은 19세기는 (……) 일종의 돈의 검은 미사○를 창조했다. 마르크스와 존 스튜어트 밀의 주장은 표면적으로는 서로 다르지만, 둘 다 돈에는 유사종교적 본성의 특징이 있다고 봤다. 마치 사제가 축

○ 악마숭배 의식.

성된 빵의 신성함을 이야기할 때처럼, 에너지가 '돈에 집중되어 있다'는 생각까지 있었다.[22]

우리는 루터를 비난하던 뮌처의 이야기로 돌아왔다. 어떤 작가가 "어떤 형태의 활동으로든 곧바로 변할 수 있는 것은 오직 돈뿐이다"라고 선언할 때, 파운드는 이렇게 외친다. "이것은 검은 신화의 어법이다! (……) 돈은 에너지를 담고 있지 않다. 1/2리라 동전을 가지고는 입장권이나 (……) 슬롯머신에서 나오는 초콜릿 한 조각도 창조할 수 없다……"[23] 그럴 수 있는 양 말하는 것은 '말을 위조하는' 것이며, '사탄식 성변화'○○를 묘사하는 것일 뿐이다.

이미지에 대한 파운드의 발언이 인용되는 대표적 출처는 그의 미학 사상을 설명한 글들인데, 본래의 문맥에서 분리되면 발언의 뜻이 정확히 전달될 수 없다. 애당초 그 글들이 옹호하는 것은 상상을 위한 영적인 경제학이기 때문이다.

부패의 힘은 (……) 이론적 논쟁 속으로 끌고 들어감으로써 (……) 하나가 아닌 모든 종교를 파괴하려 한다. (……) 신학적 논쟁이 관조의 자리를 차지한다. 논쟁이 신앙을 파괴한다. (……) 이미지를 파괴하는 자는 누구든지 의심하라…….[24]

○○ 기독교의 성찬에서 빵과 포도주가 예수의 몸과 피로 바뀐다는 믿음.

같은 취지에서 이런 말도 한다.

믿음의 자리에 이성(논리)을 둔 신학자들이 논쟁의 미끄럼틀 속에 발을 들여놓기 시작한 결과, 결국에는 어떤 것이 됐든 신학에는 아무 관심도 두지 않는 신학자들만 남게 되었다.
전통이 내재하는 곳은 (……) 신들의 이미지 안이다. 독단적으로 내리는 정의들 속에서 전통은 사라진다.[25]

"누가 다산성의 신비를 파괴하고, 불임 숭배를 데려왔는가?"라고 질문하면서[26] 파운드 자신은 '개신교도와 유대인'이라고 답했을지 모른다. 하지만 그보다는 이렇게 말해 보자. 시장가치가 가치의 유일한 형식으로 부상한 결과라고. 언젠가 마르크스는 이렇게 썼다. "논리는 정신의 돈이다. (……) 왜냐하면 논리는 소외된 사고이고, 따라서 자연과 실제 인간으로부터 추상화된 사고이기 때문이다."[27] 파운드와 마르크스 모두 논리적 사고, 현실로부터의 분리, 현금 교환이라는 무리를 알아본다. 상업의 형태가 금융업자에게 구체적인 것을 상대로 일반적인 것으로 재주를 부려 그들 스스로 부유해지게끔 하는 곳, 신앙이 논리에 의해 대체되는 곳, 이미지가 추상화의 여러 겹에 눌려 생명을 잃고 만 곳, 이 모두가 같은 나라이다.

어떻게 해야 할까? 파운드는 (우리가 이미 본 스탬프 화폐, 국가은행 등에 추가해서) 두 가지 해법을 제시한다. 첫째, 우리는 돈에 대해 분명히 말해야 한다. 파운드는 '주군이 되면 맨 먼저 무엇을 할 것인가'에 대한 공자의 대답을 반복해서 인용한다. "사람과 사물을 그것의 참되고 적절한 이름으로 부를 것이다."28 돈은 단지 '증표'에 지나지 않는다. 그 자체로는 진정한 가치가 없으며, 무엇을 생산하지도 않는다. 파운드로서는 우리가 표를 표라고 부르기만 하는 한 어떤 추상적 화폐에도 반대할 이유가 없다. 돈이 할 수 있는 것과 없는 것을 정확히 아는 공중은 어떤 사기꾼에게도 속아넘어가지 않을 테니 말이다.

그러나 파운드는 상징적 교환의 본질을 분명히 할 생각은 대체로 없고, 상징적 교환을 없애고 싶어 한다. 그가 '정의로운'이라는 단어를 어떻게 사용하는지 보자.29 "신용(또는 돈)의 발행은 정의로워야 한다. 즉 너무 많아서도 너무 적어서도 안 된다. 매 시간 노동마다 한 시간짜리 증명서가 있어야 한다." 반대로 말하기도 한다. "재화에는 거부된 특권을 돈이 누리는 것은 정의롭지 않다." 정의에 따르면 1시간의 일에는 1시간의 화폐가 주어져야 하고 소멸성 재화에는 소멸성 화폐가 주어져야 한다. 파운드는 각각의 상징을 그것의 대상에 다시 붙여주고 싶어 한다. 언젠가 소로는 이렇게 썼다. "그는 바람과 개울을 감동시켜 자신에

게 봉사하게 하고, 자신을 위해 말하게 할 수 있는 시인일 것이다. 마치 봄철에 서리 때문에 들썩거리는 말뚝을 농부가 내려박듯이, 말을 그것의 원초적 의미에 고정시키는 사람……"30 시인이 바라는 언어는, 그 속에서 말은 곧 대상이며 발언은 꿈속의 목소리처럼 힘차고 신령스러운 그런 것이다. 휘트먼은 이렇게 말한다. "완벽한 작가라면 말이 노래하고, 춤추고, 키스하고, 남자 노릇도 여자 노릇도 하고, 아이를 낳고, 울고, 피 흘리고, 분노하고, 찌르고, 훔치고, 대포를 쏘고, 배를 몰고, 도시를 약탈하고, 기병과 보병으로 돌격하고, 또는 남자나 여자나 자연력이 할 수 있는 무엇이든 하게 만들 것이다."31 이미지스트 시인은 상징적 가치가 상상의 가치와 동등하기를 바란다. 그것이야말로 정의일 것이다. 그래야만 범죄의 위험이 사라질 것이다. 이런 등가를 어떻게 확립할 수 있을까? 돈 자체의 본성을 스탬프 화폐처럼 바꾸거나 '정의로운' 화폐를 시행하는 것이다. 그것을 시행하는 수단이 바로 국가의 힘이다.

"인쇄된 증서 이면의 국가 권위는 정의롭고 정직한 화폐를 확립하는 최선의 수단이다."32 이제 의지력의 정치적 버전에 이르렀다. 이미 낯익은 영역일 테니 요점을 다시 강조하지는 않겠다. "사회의 경제적 조건은 통치자의 의지에 달려 있다"라고 파운드는 말한다.33 '정당한 가격'('진정한' 상응 관계에 있는 상품에 제 가치를 붙인 가격)은 상업에서

선의의 표현이다. 돈의 본성을 바꿀 수 없다면 그것을 감시해야 할 것이다. 파운드는 헤르메스식 사기꾼들이 숨어들게 하는 위험을 무릅쓰기보다, 방심 않는 선의를 통해 상징적 가치와 체화된 가치 사이에 정당한 등가가 시행되기를 희망한다.◉ 그래서 그는 자신의 정치경제학을 '의지주의volitionist 경제학'이라고 불렀고,[35] 그래서 파시즘에 끌렸던 것이다. 무솔리니는 '의지의 시스템'을 제안했다. 19세기가 금융자본이 득세하던 세상이었던 것처럼 그는 "파시스트 시대의 이름은 볼룬타스Voluntas○"라고 했다.[36]

알칼리에 흠뻑 젖어

파운드의 이야기를 듣는 한 가지 방법은 그것을 세계의 역사로 보는 것이다. 그렇게 본다면 그의 정신은 호메로스의 시대에 깨어나 앞으로 나아가는데, 아리스토텔레스를 거치고 성 암브로시우스를 거치고 중세와 프로방스의 노래를 거쳐 르네상스에 이르러 멈추었다고 할 수 있다. 또는 그의 정신이 종교개혁 속에서 창조적인 정신에 적대적인 무언가를 감지하고는, 유기적 성숙을 중단한 채 400년을 건너뛰

◉ 교활한 금융업자들이 자신들을 가격 중개인으로 임명하는 것을 막을 방법은 무엇이냐고 파운드에게 묻는다면, 그는 이렇게 답할 것이다. "정부의 어떤 부분이나 기능도 더 면밀한 감시 아래 있어서는 안 된다. 또한 더 높은 도덕적 기준을 세워서도 안 된다."[34] 정당한 가격을 정하는 선의의 사람들을 초(super) 선의의 사람들이 지켜볼 것이기 때문이다.
파운드는 은행업계에서 사기꾼을 적발하는 문제에 관해서는 대단히 날카로웠지만, 권력·질서·효율의 범죄에는 좀 둔감했다.
○ 의지를 뜻하는 라틴어.

어 근대 국가에 중세 경제를 이식했다고 볼 수도 있다.

파운드의 가정은 예술과 에로틱한 삶을 자연의 비옥함과 풍요와 연결한다는 점에서 부족적이고 고대적이다. 유럽 도덕의 대립 체계는 교배가 작물에 좋다고 생각한 사람들과 나쁘다고 생각한 반대파(선사시대의 희소성 경제학자) 간의 대립으로 거슬러 올라간다.[1] 아리스토텔레스가 했던 '자연적인' 부의 획득(농업과 그 밖의 것)과 '비자연적인' 외부교역이라는 구분을 수용한 파운드는 한발 더 나아가 '자연적 경제질서'(게젤이 붙인 이름이다)를 상상하기 시작한다. 이 질서에서 신용은 목초 위에 구축되고, 돈은 클로버를 모방한다. 상상은 그런 질서를 편하게 느낄 것이다. 상상은 어쨌거나 자신이 식물과 동물의 친척임을 감지하고, 자신의 산물 또한 곡물과 클로버, 사랑의 산물처럼 남에게 내준다면 풍족하게 늘어난다는 사실을 알기 때문이다.

그런 부족적인(또는 고전적이거나 농업적인) 가정에서 출발한 파운드는 쉽사리 중세 시대로 옮겨간다. 그는 인간이 지닌 형제애의 구조를 법령화하고자 하는 교회법을 전적으로 편하게 느낀다. 1944년 파운드는 "지난 10년간 쏟은 내 노력은 (……) 파시스트 경제학과 교회법 경제학의 상관성을 확립하려던 것"이라고 썼다.[2]

그러나 이 근대주의자가 살던 시기는 중세 시대가 아니었고, 그의 경제학은 거기서 멈출 수가 없었다. 그의 사

상이 발전해나감에 따라 그는 루터와 칼뱅이 직면했던 것과 똑같은 문제와 대면해야 했다. 새로 출현하기 시작한 교환 형태(상품, 현금, '작은 고리대금'인 이자)와 정신적 연방spiritual commonwealth을 어떻게 화해시킬 것인가. 파운드는 종교개혁이 제시한 해법은 거부한다. 새로운 '이원법'을 통해 정신적 삶과 세속적 삶을 분리하려던 종교개혁의 해법은 통하지 않았다고 파운드는 선언한다. "그 뒤로 디자인은 못쓰게 되었다. 하늘색은 고리대금으로 궤양을 앓는다." 사람들을 먹여 살리려고 믿음의 공동체 안에 들여놓은 고삐 풀린 시장의 교환과 논리에 의해 영적이며 심미적인 삶은 모두 파괴되었다.

파운드는 정신과 제국을 분리하는 대신 둘을 결합해 부족주의와 중세 교회의 요소가 모두 포함된 국가 이데올로기를 생각해내기에 이른다.◉ 그러나 바로 여기서 그의 문제가 시작된다. 교회법은 주님을 향한 공통적이고 생생한 신앙이라는 가정에 기초한 것이었다. 하지만 근대주의자가 중세법의 구조를 추정하려면 국가가 신의 역할을 대신하도록 허용해야만 한다. 믿음의 공동체 안에서는 하느님이 우리에게 일용할 양식을 내렸지만, '완벽한 파시스트

◉ 그가 국가 주권을 거듭 요구한 것이나 미국 내 외환 금지를 요구한 것은 둘 다 내게는 부족적으로 보인다. 하지만 만약 그토록 부족적인 민족주의로 시작하면 이내 완전한 고립을 취하거나 이방인과 거래하기 위한 이원적 기준을 채택해야 할 것이다. 모세의 지혜라고밖에 할 수 없는 방법으로, 파운드는 나중에 이런 해법에 이른다. "국가는 내부용 화폐와 국내외 겸용의 또다른 화폐를 가질 수 있다."[3]

국가' 안에서는 국가가 구매력을 분배한다. "아폴로가 물을 주었으되 오직 주님께서 자라나게 하셨"○던 곳에서, 이제는 노동자들이 일을 하면 국가가 국민 배당금을 지불한다. 스탬프 화폐는 죽으면 어디로 가는가? 천국은 아니다. 고대에는 첫 번째 결실이 연기 속에서 주님에게로 돌아갔다. 그러나 이제는 매달 첫째날 100분의 1이 스탬프 속에서 국가에게로 간다. 이 자연적 경제질서 아래 선물의 순환이 향하는 곳은 자연도 신비도 아니다. 선물은 그저 관료제 속으로 순환해 들어간다.

파운드의 편에 서보자면, 1930년만 해도 국가권력의 특성이 지금처럼 분명하지 않았다는 사실을 기억해야 한다. 또한 그 10년간 파운드만 유독 정신적 연방과 국가를 결합하는 쪽으로 마음이 끌린 것도 아니었다. 그러나 금세기에 와서 보니 '국가권력＋선의＝국가권력'이라는 이상한 등식이 나타났다. 이유는 간단하다. 국가 차원에서는 의지를 선하게 만드는 애착의 결속을 더이상 느낄 수 없기 때문이다. 이는 앞서 선물을 무정부주의자의 재산으로 이야기하면서 다뤘던 문제이다. 함께 느끼는 공동체의 규모에는 분명히 한계가 있다. 느끼는 삶의 경제로서 선물 교환은 소규모 집단의 경제이기도 하다. 연방의 규모가 너무 커져서 감정적 결속에 기반할 수 없게 되면, 선물의 느낌을 구조적 요소로 삼는 일을 포기해야만 한다. 선물의 느낌은 중립

○ 신약성경 『고린도전서』 3장 6절.

적일 수 없기 때문이다. 그것은 늘 반대의 것을 억누르려 한다. 집단이 소규모일 때는 애착도 동시에 지지할 수 있기 때문에 그런 적대감을 흡수할 수도 있지만, 대규모 집단의 적대감은 조직적이고 차갑다. 모든 연방은 이방인을 경계하지만, 거대한 연방은 (특히 위협이 느껴진다면) 그를 사형에 처한다.

1524~1526년 농민전쟁의 한 가지 쟁점은 로마법과 로마 재산권 그리고 로마식 현금구매를 독일에 도입하는 문제였다. 전체적으로 보면 이 셋은 각각 소외된 형태의 사상과 재산과 교환을 대표하는데, 연방이나 형제애가 아닌 국가의 조직화와 작동에 필요한 것들이다. 이런 제국에서는 '로마의 머큐리'라 불리는 헤르메스가 갑자기 생기를 띤다. 애착의 유대로 감당할 수 없는 대규모 집단에서 연결을 만드는 이가 헤르메스이기 때문이다. 루터와 칼뱅은 교회와 국가를 분리하면서 이 신에게 활동 공간을 얼마간 내주었다.◉ 만일 종교개혁 이후에 출현한 대규모의 합리화된 제도를 받아들인다면, 특히 국가라는 사상을 받아들인다면, 무도덕의 이방인 경제학 또한 받아들여야만 한다.

지성사의 관점에서 볼 때, 중세에서 근대 세계로 넘어오는 과정의 특징은 상징적 사고와 상징적 교환의 새로운 강조(또는 필요)이다. 종교개혁에 이어 곧바로 근대적 논

◉ 종교개혁가들은 고리대금업을 할 수 있는 완화된 허가제를 고안하면서 모세법을 부활시켰고, 그런 뜻에서 유대인을 교회 안으로 데려왔다. 적어도 파운드는 그렇게 봤다. 이를테면 그는 칼뱅이 실제로 유대인이었다는 견해를 갖고 "저 이교도 악당 칼뱅(고리대금 애호가인 아무개의 가명)"이라고 불렀다.[4]

리와 과학적 방법이 빠르게 부상했다. 데카르트와 뉴턴, 루터와 칼뱅 사이의 간극은 채 100년도 되지 않는다. 그러나 8장에서 내가 제의했듯이 '논리가 정신의 돈'인 것처럼 '상상은 정신의 선물'이다. 파운드는 이 전환기를 '추상화에 의해 상상이 상처 입은 순간'으로 표시했으며, 그 상처를 시장 교환과 그 하인들(고리대금업, 해외 교역, 독점, '분리된' 가치 단위)의 부상과 연결 지었다. 두 가지 모두 옳았다고 본다. 농민전쟁의 농민들이 싸웠던 것이나 에즈라 파운드가 싸웠던 것이나 같은 전투였으나, 둘 다 똑같이 가망 없는 전투였다.

　　에즈라 파운드는 독학으로 "서사시를 썼는데, 그것은 '어두운 숲'에서 시작해서, 인간 실수의 연옥을 건너, 빛 속에서 끝이 난다……"[5] 『칸토스』의 형식에 담긴 그의 비전을 보면, 지옥 속으로 하강한 실수는 "알칼리와 산성에 흠뻑 젖어" 불에 타 사라지면서 상승하게 되어 있었다.[6] 그러나 정작 파운드는 지하세계에서 돌아오지 않았다.

　　베르길리우스의 로마 건국 이야기에 나오는 아이네이아스 역시 지옥에 떨어진다. 트로이 전쟁에서 패한 아이네이아스는 지중해의 파도에 시달린 끝에 카르타고에 상륙하고, 카르타고 여왕 디도와 사랑에 빠져 행복한 겨울을 보낸다. 하지만 봄이 되자 아이네이아스는 가만있지 못하고 연

인을 포기한 채 이탈리아로 출항한다. 디도는 비탄에 잠기다 슬픔을 이기지 못하고 자살한다. 지평선 너머로 향하는 트로이인들은 그녀의 화장식 장작더미에서 타오르는 불빛을 본다.

아이네이아스가 이탈리아로 돌아오자, 한 무녀가 그를 하데스로 인도해 죽은 부친과 이야기하게 해주겠다고 제안한다. 무녀와 스틱스강을 건널 때, 아이네이아스는 디도의 유령을 본다. 그러나 그녀는 그를 외면한다. 고개를 돌린 그녀는 아직도 그의 배신에 매우 분노하고 있다. 아이네이아스는 계속 나아가 아버지를 찾아내고, 아버지는 아들에게 그가 로마를 세우리라고 예언한다.

『아이네이스』는 가부장적 도시문화에서 나온 건국신화이다. 그 배경에는 정치에 의해 단절된 에로틱한 연결이 있다. 두 사람의 사랑은 제국을 위해 파괴되고, 여주인공은 자살한, 구원받지 못한, 떠도는 유령으로 남겨진다. 아이네이아스가 지옥으로 하강한 목적은 치유가 아니라 아버지를 찾아내 통치에 관한 조언을 듣기 위해서이다.

에즈라 파운드의 아버지 호머 파운드는 필라델피아에 있는 미국 조폐국에서 금 함량을 분석하는 일을 했다. 누군가 자신의 금이 진짜인지 황철광에 지나지 않는지 궁금해하면, 호머 파운드는 그것의 무게를 달고 구멍을 뚫어본 다음 진실을 이야기해주었을 것이다. 파운드의 어린 시절 가

장 빛나는 기억은 아버지가 그를 조폐국으로 데려갔을 때의 일이다. 조폐국의 거대한 지하금고에는 1달러짜리 은화 400만 개가 있었는데, 은화를 담았던 자루는 다 썩어 있었다. "사람들이 석탄 삽보다 더 큰 삽으로 돈을 계수기 속에 퍼 넣고 있었다. 은화가 쓰레기처럼 삽에 퍼 담기는 장관, 가스 불빛 속에서 웃통을 벗은 채 삽질하는 사내들. 그런 것이 내 상상을 자극한다."[7]

아이네이아스와 마찬가지로 파운드도 아버지 편에 서서 지옥으로 하강했다. 그 배경에는 에로스의 기억이 어른거린다. 한때 '교배가 작물에 좋다고 여기는' 사람들과 함께 살고자 하는 욕망이 있었다. 한때 나무로 변했던 사람이 있었다. 엘레우시스의 완전한 빛에 감동한 선물 받은/재능 있는 사람. 그는 자신의 의식을 르네상스 시대로 데려갔지만, 그 뒤로 수백 년간 지속된 고리대금을 경계하며 지하세계로 내려가 예전의 그 선물을 다시 가지고 나와 명료하게 보여주려 했다. 그러나 이 사람은 근대의 인간이었다. 가부장제의 절정기를 살았고, 자신의 감정을 경계했으며, 기질상 고전적이었던 데다가, 자기 고집에 넘어간 사람이었다. 그가 택한 것은 의지의 삶via voluntatis이었다. 그는 자신의 선물/재능을 확증을 통해 재평가하기보다 돈 자체의 본성을 바꾸려는 가망 없는 임무에 착수했다. 하지만 그는 지옥에서 티레시아스°를 만나지 못했다. 소년 애인도 만나지 못

　° 테베의 눈먼 예언자.

했고, 사랑했던 사람의 얼굴도 보지 못했다. 대신 그는 자신의 악마인 헤르메스/유대인을 만났고 그와 일대일로 싸우기로 했다. 그는 좋은 돈으로 나쁜 돈과 싸웠고, 선한 의지로 나쁜 의지와 싸웠으며, 정치로 정치와 싸웠고, 권력으로 탐욕과 싸웠다. 이 모든 것을 너그러움과 상상의 이름으로 해냈다.

1961년 파운드는 침묵에 빠졌다. 인생의 마지막 11년 동안 그는 좀처럼 말을 하지 않았다. 손님들이 아파트로 찾아오면 악수를 나눈 다음 그들이 떠드는 동안 말없이 앉아 있거나 위층으로 사라지곤 했다. 이런 시절이 시작될 무렵 한 신문기자가 그를 만나러 왔다. "지금 어디에 사십니까?" 기자가 물었다. 파운드는 "지옥"이라고 답했다.[8] 그는 다시는 세상에 모습을 보이지 않았다. 그는 목소리를 잃었다.

1967년 10월, 긴즈버그가 이탈리아에 있는 파운드를 찾아갔다.[9] 파운드는 82세였다. 6년 동안 그는 침묵 속에 있었다. 긴즈버그가 며칠을 머무는 동안에도 파운드는 거의 말이 없었고, 긴즈버그 혼자 블레이크에 관한 견해와 약물 경험, 불교, 미국에서 일어나고 있는 일에 관해 이야기했다. 긴즈버그는 파운드를 위해 수트라를 읊어주는가 하면 밥 딜런과 도노반, 비틀스, 알리 아크바르 칸의 음반을 틀어주었다. 사흘째 되던 날, 작은 베네치아 식당에서 몇몇 친구와 함께한 자리에서 긴즈버그는 파운드가 『칸토스』의 텍스

트에 관한 구체적인 질문에 답하곤 했다는 말을 들었다. 둘은 마침내 이야기를 나누기 시작했다. 훗날 긴즈버그는 당시 대화의 일부를 이렇게 회상했다.

> 나는 특정 감각에 대한 그의 견해가 (……) 내게(그리고 많은 젊은 시인에게) 언어를 발견하고 정신의 균형을 잡는 데 얼마나 큰 도움이 되었는지 설명했다. 그리고 "내 말이 이해가 되나요?" 하고 물었다.
>
> "그렇소." 마침내 그가 답했다. 그런 다음에는 "하지만 내 작품은 의미가 없소"라고 웅얼거리고는 (……) "엉망"이라고 했다.
>
> "뭐가요? 당신 아니면 『칸토스』 아니면 나요?"
>
> "내 글. 처음부터 끝까지 멍청하고 무지하지." 그는 말했다. "멍청함과 무지."
>
> 나와 다른 사람들은 그의 말을 부인했다. 나는 이렇게 결론 내렸다.
>
> "윌리엄스가 내게 한 말이 있습니다. 1961년이었습니다. 우리는 운율학에 대해 이야기하고 있었지요…… 아무튼 윌리엄스가 '파운드는 신비로운 귀를 가졌소'라고 말하더군요. 그가 당신에게 그런 말을 한 적이 있나요?"
>
> 파운드는 "아니오, 그는 내게 그런 말을 한 적이 없소"

라고 말했다. 웃는 모습이 수줍은 듯하면서도 기쁜 표정이었다. 시선은 피했지만 아이처럼 천진난만하게 웃었다.

"음, 저는 그 말을 7년이 지난 지금에야 당신에게 전하는군요. 그 눈매가 부드러운 박사가 당신은 '신비로운 귀'를 가졌다고 판단했다는 사실을요. 그가 신비로운 귀라고 한 것은 실체가 없는 신비가 아니라 리듬과 톤을 알아듣는 자연적인 귀를 뜻하지요."

나는 계속 그의 감각이 구체적으로 어떤 가치가 있는지 설명했다.

나는 그가 불교와 도교와 유대인을 짜증스러워한 것이, 의도야 어떻든 일종의 유머(고대의 유머)로서 한 편의 드라마에 잘 맞아떨어진다고 부연했다. (……)

"낙원은 욕망 속에 있지, 성취의 불완전 속에 있는 게 아니지요. 그것이야말로 근원적 욕망the Desire의 의도이고, 우리는 그것에 반응합니다. 그것이 바크티bhakti○입니다. 그러니 낙원은 일관된 지각을 언어로 표현하려는 **욕망**의 아량 속에 있지요."

"의도가 나빴소. 그게 문제였소. 내가 했던 모든 것이 사고였소. 어떤 좋음도 나의 의도로 인해 더럽혀졌소. 아무런 상관이 없는 어리석은 것들에 사로잡혔던 거요." 파운드는 애어른처럼 뚱한 목소리로 조용히 말

○ 신에 대한 사랑.

했는데, '의도'라고 말할 때는 내 눈을 똑바로 쳐다보았다.

"아, 그러니까 내가 당신에게 하려는 말은 내가 이번에 여기에 온 이유는 당신에게 나의 축복을 전하기 위해서입니다. 당신의 환멸에도 불구하고……, 『칸토스』전편에 걸쳐 흩어져 있는 현실적이고 정확한 언어의 모델들 덕분에 나의 감각이 단련될 수 있었으니까요. 그것들은 마치 디딤돌, 즉 내가 차지하고 그 위를 걸어다닐 수 있는 땅과 같았습니다. 그래서 당신의 의도에도 불구하고 실제로 내 감각을 명료히 해주는 효과를 낳았지요. 그러니, 어쨌거나 이제 나의 축복을 받아주시겠습니까?"

그는 주저했다. 입을 벌리고 있는 모습이 늙은 거북 같았다.

"그러겠소." 그가 말했다. "하지만 내 최악의 실수는 어리석고 편협한 반유대주의 선입견이었소. 그것이 줄곧 모든 것을 망친 거요."(……)

"아, 당신에게 그런 말을 들으니 너무나 좋습니다……"◉

그 후, 긴즈버그와 다른 사람들은 파운드의 아파트까지 그를 바래다주었다. 문앞에서 긴즈버그가 그의 어깨를 잡고 말했다. "내가 여기에 온 또다른 이유는 당신의 축복을 받기

◉ 파운드가 남긴 마지막 글들 가운데 한 편이 해명이었다. "고리대금에 관하여. 나는 초점을 잃고 징후를 원인으로 여겼다. 원인은 탐욕이다."[10]

위해서입니다. 이제 내게 축복을 해주시렵니까, 선생?"

"그럽시다." 파운드가 고개를 끄덕였다. "그만한 가치가 있는 것이라면 뭐든 해드리죠."

미국의 창조적 정신의 역사에서 이 만남은 35년 전 파운드가 『칸토스』를 무솔리니에게 건넨 날만큼이나 중요해 보인다. 왜냐하면 유대인○, 아니 그보다 불교도 유대인(우화 속에서 판사를 두고 떠났으므로)이 괴로워하는 하인○○과 서로를 축복하기 위해 찾아왔기 때문이다. 파운드가 전쟁 기간에 했던 방송을 두고 사형에 처해야 한다고 생각한 유대인들이 있었다. 그러나 그것은 우화 속에서 유대인을 살해한 것 이상의 해결책은 아니었을 것이다. 긴즈버그는 악마에 악마로 맞서기보다 드라마 자체의 형식을 바꾸길 택했다. 그러자 갑자기 그전까지는 아무도 알아채지 못했던 창문으로부터 빛이 떨어졌다. 시에 관한 우리의 이야기가 한 사내의 삶에서 끝날 필요는 없다. 긴즈버그는 파운드의 노동에서 빛을 불러낸다. 썩어 없어지게 하는 힘은 '어리석음과 무지'를 벗겨낼 것이다. 그렇게 선물의 하인은 자신의 목소리를 되찾고, 그의 몸을 떠나는 말과 더불어 자신의 가치가 완전한 빛으로 자신에게 되돌아오는 것을 느낄지도 모른다.

○ 긴즈버그를 나타낸다.
○○ 파운드를 나타낸다.

맺는말

이 책의 많은 부분이 시사하는 바는 선물 교환과 시장 간에는 화해할 수 없는 갈등이 존재하며, 그 결과 현대 예술가는 자신의 작업이 속한 선물의 영역과 삶을 영위하는 맥락인 시장 사회 사이에서 끊임없는 긴장에 시달릴 수밖에 없다는 것이었다. 어쨌든 나는 그런 가정에서 이 글을 쓰기 시작했다. 창조적인 삶을 전적으로 선물경제 안에 두고, 항구적인 선물의 창작자는 자신의 소명을 상업화하고픈 모든 유혹에 맞서 자신을 지켜야 하는 존재로 가정했다.

그 사이에 내 입장은 얼마간 변했다. 나는 아직도 예술의 주된 상거래는 선물 교환이라고 믿는다. 또한 작품이 예술가의 선물/재능의 실현이 아니라면, 우리 감상자들이 작품에 실려 있는 그 재능을 느끼지 못한다면 예술은 존재하

지 않는다고 믿는다. 나는 아직도 선물/재능이 시장에 의해 파괴될 수 있다고 믿는다. 하지만 이제 이런 이분법의 축이 서로 그렇게 강하게 반대되는 것이라는 느낌은 들지 않는다. 특히 고리대금에 관한 장의 세부내용을 써내려가면서 선물 교환과 시장이 완전히 별개의 영역일 필요는 없다는 사실을 이해하게 되었다. 그 둘이서 화해할 수 있는 방법들이 있다. 또 만약 우리가 구약 시대 유대인처럼 이방인을 상대하는 공동체라면, 또는 에즈라 파운드처럼 시장 사회에서 살아가는 예술가라면, 그런 화해야말로 우리가 추구해야만 하는 것이다. 파운드의 삶이 주는 확실한 교훈 한 가지는 시장에 전면적인 공격을 퍼부어봤자 얻는 바가 별로 없다는 사실이다. 우리가 때때로 시장의 영향력의 범위를 제한할 수는 있다 해도 시장의 본성을 바꿀 수는 없다. 시장은 로고스의 발산이며, 로고스는 에로스와 마찬가지로 인간 정신의 한 부분이다. 우리는 시장을 없애지 못한다. 파운드가 그의 머릿속에서(또는 유럽에서) 헤르메스를 없앨 수 없었던 것과 마찬가지이다.

　　독자 여러분은 앞서 내가 고리대금의 개념을 도입하기 위해 둘레에 경계가 쳐진 부족을 상상했다는 사실을 기억할 것이다. 부족의 중앙에서 물건은 선물로 순환하고 호혜성은 긍정적인 것이 된다. 부족의 바깥에서 물건은 구입과

판매를 통해 이동하고, 가치는 비교해서 계산되며, 부정적 호혜성이 지배한다. 처음에 나는 고리대금을 허락하는 것을 이런 두 영역 간의 경계를 확립하는 허락으로 묘사했다. 선물 순환의 바깥쪽 한계를 명확히 하기 위해서였다. 그리고 지금보다 더 문제적인 내용을 담았던 초고에서 나는 그 경계를 강화하려 했다. (파운드가 고수했듯이) 이방인 거래의 영혼으로부터 세심하게 보호되지 않는다면 창조적 영혼은 상처를 입을 것이라고 주장하면서.

그러나 이 주장을 근대 세계 속으로 가져오자 내 생각은 얼마간 변화를 겪게 되었다. 나는 고리대금의 허용이 두 영역 간의 거래의 허용이기도 하다는 점을 이해하기 시작했다. 둘의 경계는 상호 침투가 가능하다. 선물의 증식(계산하지 않은, 긍정적인 호혜성)은 시장의 증식(계산된, 부정적 호혜성)으로 변환될 수도 있다. 그 반대도 가능하다. 이방인이 대출금에 지불하는 이자는 중심으로 와서 선물로 변환될 수 있다. 일반적으로 어느 정도의 한계 안에서는 우리에게 선물로 주어진 것이 시장에서 판매될 수도 있고, 시장에서 벌어들인 것이 선물로 주어질 수도 있다. 어느 정도의 한계 안에서는 선물의 부 또한 합리화될 수 있고 시장의 부 또한 에로틱해질 수 있다.

16세기 동안 개신교도들은 이런 '어떤 한계'를 규정하

는 작업을 시작했고 그 작업은 지금도 완결되지 않은 상태이다. 종교개혁은 호혜성의 정도를 명확히 함으로써 두 영역 간의 화해의 조건을 다듬었다. 구약성경(그리고 『코란』, 대부분의 부족, 에즈라 파운드까지도)은 부정적 호혜성의 정도를 잘 구분하지 않는다. 모든 것은 고리대금이다. 그러나 종교개혁 이후의 도덕은 그런 정도를 구분한다. 고리대금은 존재하지만 이자도 존재한다. 문제는 '선물과 상품이 공존할 수 있는가'가 아니라 '한쪽이 상대방을 파괴하지는 않으면서 뽑아내는 것은 어느 정도까지 가능할까'이다. 시장의 관점에서 보면, 백인이 자본 투자를 거부한 인디언에 대해 불평하는 것은 일리가 있다. 모든 부가 선물로 변환되면 시장은 있을 수 없기 때문이다. 다른 편에서 보면, 인디언들이 모든 선물을 상품으로 변환하는 데 저항하는 것도 일리가 있다. 상업화의 정도가 지나치면 공동체 자체를 파괴할 수도 있기 때문이다. 그러나 이 양 극단 사이에 때때로 에로스와 로고스가 공존할 수 있는 중간지대가 있다.

나는 이 책의 첫머리에서 딜레마를 제시했다. 만약 예술이 본질적으로 선물이라면, 예술가는 시장에 의해 지배되는 사회에서 살아남을 수 있을까? 근대 예술가들은 이 딜레마를 몇 가지 상이한 방식으로 해결했는데, 각각의 해법을 보면 두 가지 핵심적인 특징이 있다. 첫째, 예술가는 자기 예

술의 주요 상거래인 선물경제 바깥으로 물러나 시장에 어느 정도 맞추는 것을 허용한다. 구약성경의 유대인이 자신들끼리는 제단의 법을 따르고 이방인과 거래할 때는 입구의 법을 따르듯, 자신의 재능을 잃고 싶지도 않고 배를 주리고 싶지도 않은 예술가는 보호된 선물의 영역을 확보해 작품을 만들고, 작품을 만들고 나면 시장과의 접촉을 허용한다. 그런 다음에는(반드시 필요한 두 번째 단계로서) 시장에서 성공을 거두어 얻은 부를 선물의 부로 변환한다. 다시 말해 자신이 번 것을 자신의 예술을 지원하는 데 바친다.

좀더 구체적으로 말하면, 근대 예술가들이 생계 문제를 해결하는 방법은 주로 세 가지이다. 부업을 갖거나, 후원자를 찾아내거나, 아니면 작품을 시장에 내놓고 수수료와 저작권 사용료를 받아 집세를 내는 것이다. 이 세 가지에 공통된 구조, 즉 이원 경제와 시장의 부를 선물의 부로 전환하는 것을 가장 쉽게 알아볼 수 있는 경우는 부업을 가진 예술가이다. 이들의 부업이란 자신의 예술과 크고 작게 관련되는 일들로, 야간 경비원, 상선 선원, 벌리츠 교사, 의사, 보험사 임원 등이었다. 부업 덕분에 그의 예술은 경제적 책임의 부담에서 해방될 수 있었고, 그 결과 그는 작품을 창작할 때에도 보호받는 선물의 영역에 머문 채 시장가치와 노동의 질문으로부터 벗어날 수 있었다. 그는 시장에서 임금을

벌어 자신의 예술에 바쳤다.

후원(또는 오늘날 보조금)의 경우는 조금 더 미묘하다. 부업이 있는 예술가는 어떤 의미에서 자신의 후원자가 된다. 그는 자신의 작업이 후원받을 가치가 있다고 판단한다. 여기까지는 후원자가 하는 것과 같지만 그다음에는 자신이 나가서 스스로 돈을 마련해야 한다. 실제 후원자를 끌어올 수 있는 예술가는 시장에 덜 연루되는 것처럼 보일 수 있다. 후원자가 베푸는 지원은 어떤 봉사에 대한 임금이나 요금이 아니라 예술가 그 자체를 인정해서 주는 선물이기 때문이다. 후원 덕분에 예술가의 생계는 작품이 만들어지는 선물의 영역 안에 온전히 놓인 듯 보인다.

그런데 우리가 여기서 예술가만 보고 있다면 시장을 보지 못하고 만다. 예술가가 부업을 한다면 한 사람이 두 가지 경제 안에서 움직인다. 그러나 후원이 있으면 노동의 분업이 이루어진다. 즉 시장에 들어가 시장의 부를 선물로 전환하는 일은 후원자의 몫이다. 일단 그런 분업 관계가 이뤄지면 세부 내용은 세세히 따지지 않아도 된다. 제임스 조이스를 후원한 친절한 퀘이커 여인 해리엇 쇼 위버는 자신의 돈을 신에게서 거저 얻은 게 아니니까. 구겐하임도 국립예술기금도 마찬가지였다. 어디에선가 누군가 자신의 노동을 시장에서 팔았거나 금융을 통해 부자가 되었거나 자연의

풍요를 착취했고, 그렇게 해서 얻은 부를 후원자는 재능 있는 사람을 지원하는 선물로 바꾸었던 것이다.

　부업이 있는 예술가와 후원자를 찾은 예술가는 어떤 의미에서 자신의 예술과 시장 사이의 경계를 표시하는 구조적 방법을 갖고 있는 셈이다. 시를 쓰는 일과 병원의 야간 근무를 서는 것은 어렵지 않게 구분할 수 있고, 시인인 자신이 구겐하임(후원자)이 아니라는 사실을 아는 것은 훨씬 더 쉽다. 그러나 자신의 창작물을 파는 예술가는 두 가지 경제에 대한 보다 주관적인 느낌은 물론, 두 가지를 구분하고 병행하기 위한 자신만의 의례를 개발해야 한다. 또 한편으로는 작품을 자신과는 분리해 상품으로 여길 수 있어야 한다. 현재 유행에 따라 작품의 가치를 계산할 수 있어야 하고 시장이 작품을 받아줄 것인지, 받아준다면 적정 가치를 요구할 것인지, 누군가 값을 지불하면 작품과 결별할 것인지도 알아야 한다. 또 다른 한편으로는 모든 것을 잊고 돌아서서 자신의 선물/재능 그 자체에 집중해 봉사해야 한다. 전자에 실패하면 예술가는 자신의 예술이 팔리기를 기대할 수 없고, 후자에 실패하면 팔 예술이 없거나 그저 상업적인 예술만 남게 되는데 이는 시장의 요구에 대한 응답으로 만들어진 것일 뿐 선물의 요구에 대한 응답은 아니다. 자기 재능의 실현인 작품을 팔고 싶은 예술가는 시장에서부터 출

발할 수는 없다. 작품이 만들어지는 선물의 영역을 직접 창조해야 한다. 그렇게 해서 만들어지는 작품이 자신의 재능을 충실하게 구현하리라는 사실을 알았을 때 돌아서서 작품이 다른 경제에서 팔릴 가치가 있는지 살펴봐야 한다. 작품의 유통 가치는 있을 때도 있고 없을 때도 있다.◉

이 점에 관해서는 한 가지 사례를 가지고 몇 가지를 설명해볼 수 있다. 에드워드 호퍼는 화가로서 입지를 굳히기 전 몇 년 동안은『호텔 경영』같은 잡지의 상업 화가로 밥벌이를 하곤 했다.[1] 호퍼는 전문적인 데생 화가였고, 그 시절 삽화와 표지를 솜씨 있게 그려냈다. 그러나 그 작품들은 예술은 아니었다. 거기에는 호퍼의 특별한 재능이 담겨 있지도 않았고, 눈부신 밤의 불빛이 미국의 도시를 빚어내는 방식에 대한 그만의 통찰도 없었다. 또는 이런 식으로 이야기할 수 있다. 실직 중인 미술학도라면 누구라도 얼마든지 본질적으로 그와 똑같은 그림을 그릴 수 있었을 것이다. 호퍼가 그린 잡지 표지들(노란색 요트 안의 행복한 커플, 골프장을 거니는 사업가들)은 모두 과제물 또는 돈으로 고용 되어 만든 작업물이라는 분위기를 풍긴다. 입증된 공식에 따라 장르소설을 쓰는 소설가, TV 광고용 곡을 만드는 작곡가, 할리우드 대본을 다듬으러 날아온 극작가처럼 호퍼의 잡지용 작품은 시장의 요구에 대한 응답이었고, 그 결과물

◉ 작품을 파는 예술가는 이런 이원적 경제를 조직화하는 방법으로 보통 에이전트를 둔다. 예술가는 작품과 씨름하고 에이전트는 시장을 관리한다.

은 상업 예술이었다.

상업 화가로서 활동하던 시절 호퍼는 내가 '보호된 선물의 영역'이라 일컫는 것을 창조했다. 주 3~4일만 잡지 일에 쓰고 나머지 시간에는 집에서 그림을 그리는 식이었다. 물론 그도 선물의 영역에서 만든 작품을 시장에서 팔 수 있었다면 행복했을 것이다. 하지만 사는 사람이 없었다. 1913년 서른한 살 때 그림 한 점을 250달러에 팔고 난 후에는 10년 동안 한 작품도 팔지 못했다. 그런 다음 1925년부터 1930년 사이 그는 예술에만 의지해 생계를 잇기 시작했다.

어떤 면에서 호퍼가 잡지를 위해 일한 것은 그의 예술의 일부가 아니라 그의 진정한 노동을 떠받치기 위한 부업으로 여겨져야 한다. 그러나 요점은, 그의 진정한 예술에 대한 시장의 수요가 커졌을 때조차 호퍼는 자기 재능의 진실성을 보존했다. 예술가가 언제 자신의 재능을 보존하고 언제 시장에 결정권을 줄 것인지 경험칙을 공식화하기란 어려울 수 있다. 하지만 우리는 둘 사이에 구분이 존재한다는 사실을 안다. 호퍼는 상업 예술가로서 편안한 삶을 살 수도 있었겠지만 그러지 않았다. 그는 자신의 가장 유명한 작품을 반복해서 그릴 수도 있었다. 또는 작품을 사진으로 촬영하게 할 수도 있었고, 살바도르 달리처럼 금으로 꾸민 복제품에 서명을 해서 팔 수도 있었다. 그러나 그러지 않았다.

여기서 내 의도는 예술가들이 생계 문제를 해결해간 다양한 경로에 관한 문제와 세부사항을 다루려는 게 아니다. 영혼을 죽이는 부업을 해야 했던 예술가도 있고 후원자에게 신세를 진 예술가도 있는가 하면, 기질 때문에 작품을 일절 팔지 않은 예술가도 있다. 그러나 이런 이야기를 비롯해 예술가의 생계를 둘러싼 여러 가지 문제는 이 책과는 다른 종류의 책, 가령 예술 정책의 문제를 고민하거나 현업 예술가들에게 조언을 제시하는 책에서 다룰 주제이다. 여기서 내가 덧붙이고 싶은 말은 보편적인 이야기이다. 그러니까 내가 앞에서 이야기한 예술가들의 각 경로는 대개 그럭저럭 살아갈 수 있는 방법이지 부자가 되는 방법은 아니라는 것이다. 예술가는 생계 문제를 해결하기 위해 어떤 방법을 선택하든지 또는 선택할 수밖에 없든지 간에 가난하게 살 가능성이 크다. 휘트먼과 파운드 둘 다 좋은 사례이다. 둘 다 자신의 예술로 먹고살지 않았다. 휘트먼이 남북전쟁 기간 워싱턴에서 '독일 또는 파리의 학생 같은 삶'을 살았다는 묘사를 보면, 파운드가 런던과 파리에서 작은 셋방에 살면서 화려하지만 낡은 옷을 입고 아침에는 천으로 커피를 짜서 내리고 가구를 손수 만들며 살던 모습을 글자 그대로 옮겨놓은 것 같다.(파운드가 스스로 한 평가에 따르면, 유럽의 매력 한 가지는 예술가의 한정된 생계수단을 수용

한다는 것이었다. 그가 해리엇 먼로에게 보낸 편지를 떠올려보자. "이곳에서 가난이란 근사하고 명예로운 것입니다. 미국에서 가난한 사람은 사방에서 날아드는 끊임없는 모욕에 노출되지요……")[2]

휘트먼과 파운드 둘 다 때때로 일종의 부업에 종사했다.[3] 휘트먼은 『풀잎』 초고를 쓰는 동안 신문을 편집하고 자유 기고를 했는가 하면, 인쇄소와 문구점을 운영하고 집 짓는 목수로도 일했다. 파운드 역시 저널리스트로 취업했다. 1차대전 기간에 그는 월 4기니를 받고 사회신용을 옹호하는 신문 『뉴에이지』에 기사를 썼다. 그러나 두 사람 모두에게 이 일은 본질적으로 생계용이었다. 어디까지나 필요에서 했던 일이고 필요가 충족되면 그만둘 일이었다.

당시에는 이렇다 할 협력적인 방식의 후원도 없었다. 적어도 미국에서는 그랬다. 1885년 휘트먼의 추종자들이 당시 다리를 절었던 시인에게 말과 사륜 쌍두마차를 사주어 집에만 갇혀 있지 않도록 하고, 인근 할레이 공원묘지에서 시인의 묏자리를 기부하긴 했다. 하지만 이것으로 미국이 초창기 시인에게 제공한 답례의 선물 목록은 거의 끝이다. 파운드의 형편도 아주 약간 나을 뿐이었다. 그가 늙어서 엘리자베스 병원에 칩거하기 전에 받은 주요 보상은 2천 달러의 다이얼 상금이 유일했다. 그로부터 한참 뒤 다른 상

들을 받긴 했지만(예컨대 1963년 미국시인학회에서 준 5천 달러), 그도 후원자들의 도움으로 부유해진 사람이라고는 할 수 없다.

끝으로 휘트먼과 파운드는 인생의 마지막 몇 년 동안 자기 작품을 팔아 얼마간 수입을 올리기는 했지만, 두 사람 모두 젊은 시절과 곤궁했던 대부분의 시기에 수입이 없었다. 휘트먼은 『풀잎』 초판을 내고서 오히려 손해를 봤고, 파운드는 미국에서 받은 인세만 해도 대표적으로 1915년의 경우 1.85달러였다.

요컨대 우리 앞에는 두 명의 시인이 있다. 두 사람 모두 틀림없는 당대의 거물이었다. 살아 있는 동안 이름이 알려졌고 작품이 읽혔다. 두 사람 모두 자신의 예술을 뒷받침하기 위해 이따금 부업에 종사했고, 두 사람 모두 자신에게 주어진 보잘것없는 후원을 받고서 행복해했으며, 자신의 창작물에 관한 한 열렬한 사업가였다. 그럼에도 두 사람 모두 사실상 늙어서까지 가난했다.

예술가의 빈곤에 관한 모든 것을 이야기하려면 이쯤에서 잠시, 실제 빈곤과 '선물/재능의 빈곤'을 구분하고 넘어갈 필요가 있다. 내가 말하는 '재능의 빈곤'이란 내적 빈곤이자 영적 빈곤을 가리키는 것으로, 선물 받은/재능 있는 상태와 관련이 있다. 그런 상태에서 선물/재능이 아닌 것

은 아무런 가치가 없다고 여겨지고, 선물인 것도 잠시 소유하고 있는 것으로 이해된다. 앞서 감사의 노동에 대한 장에서 이야기한 대로, 우리의 선물/재능은 주어버리기 전까지는 온전히 우리 것이 되지 않는다는 뜻을 담고 있다. 따라서 재능 있는 사람은 그의 영향력 밖에서 출현하는 부의 관리인이 되고 나서야 비로소 자신이 된다. 한번 선물/재능이 그에게 오면, 그는 끊임없이 지출해야만 한다. 구약성경 『레위기』에 하느님이 모세에게 내린 지시가 기록되어 있다. "그 땅은 영원히 팔아서는 안 된다. 그 땅은 내 것이기 때문이다.4 너희는 나와 더불어서는 이방인이고 체류자이기 때문이니라." 마찬가지로 우리는 우리의 선물에 관한 한 일시체류자이지 소유자가 아니다. 심지어 우리의 창작물마저도, 아니 특히 우리의 창작물은 우리 것이 아니다. 게리 스나이더가 말하듯이, "당신은 좋은 시를 얻고도 그것이 어디에서 왔는지는 모른다. '내가 이 말을 했던가?' 싶다. 그러니 당신이 느끼는 것이라고는 이게 전부이다. 겸손과 감사."5 고로 정신적으로 당신은 선물 받은/재능 있는 것보다 더 가난할 수는 없다.

그토록 극심한 내적 빈곤을 기꺼이 수용한 예술가는 외적 삶에서 어떤 검소함을 견딜 수 있다. 추위나 굶주림을 견딘다는 얘기가 아니다. 캔버스에 자신이 상상한 색을 옮

길 수 있는 사람에게 방의 크기라든가 포도주의 품질은 확실히 덜 중요하리라. 자신의 노래가 한 페이지 한 페이지 작품으로 나올 때 그곳이 다락방과 골방이라고 해서 그 영혼이 모욕감을 느낄 일은 조금도 없다. 이탈리아 도보여행을 하면서 아름다움과 사랑에 흠뻑 빠진 젊은 시인이라면, 날마다 똑같은 빵과 보리수프로 저녁을 먹어도 견딜 수 있다. 받은 선물/재능이 강력한 데다 그 선물/재능에 접근할 수 있고 이를 작품으로 옮기는 예술가라면, 마셜 살린스가 수렵-채집인에 대해 이야기하듯이 "절대 빈곤에도 불구하고 풍요의 경제를 누릴" 수 있다.[6]

　나는 예술가의 가난을 낭만적으로 묘사할 생각도, 이런 심리 상태와 '현실' 사이의 관련성을 과장하고 싶은 생각도 없다. 사람은 부유하게 태어나도 자기 선물/재능에 충실할 수 있다. 수입이 좋은 부업을 할 수도 있고, 작품이 시장에서 큰 인기를 누릴 수도 있고, 그의 에이전트가 눈치 빠른 판매상일 수도 있다. 실제 빈곤과 내적 빈곤 사이에 필연적인 연결성은 없다. 하지만 우리 모두 알다시피 그리고 휘트먼과 파운드의 삶이 증언하듯이, 그 연결성이 미지의 것도 아니다. 예컨대 자신의 재능에 충실하다 보면 부유해지기 위한 활동에서 에너지를 끌어와야 할 때가 많다. 또한 예술가가 속한 문화가 교환 거래에 의해 지배되며 시장의 부

를 선물의 부로 전환하는 제도가 전혀 없는 문화라면, 그 결과 재능의 구현에 인생을 바쳐온 이에게 진 빚을 갚지 못하는 문화라면, 그는 영적으로 가난할 뿐 아니라 실제로도 가난할 가능성이 크다. 나는 휘트먼과 파운드 두 사람이 바로 그런 문화 속에서 태어났다고 생각한다. 두 사람이 받은 얼마 되지 않는 답례선물이 보여주듯이, 그들의 시대는 후원의 시대라고 보기 어려웠다. '소유하는 것은 주는 것'이라는 트로브리안드의 사회규약을 이해할 법한 시대도 아니었다. 두 사람이 살아간 시대(그리고 우리가 살아가는 시대)는 독점 자본주의 시대로, 선물의 부를 시장의 부로 전환하는(특히 신세계의 자연이 준 선물인 숲과 야생동물, 화석연료가 '영구적으로 팔려' 사적 재산으로 변환되는) 것을 기대하고 보상하는 규약에 입각한 경제 유형이다. 자연에 아무런 호혜성을 느끼지 않는 땅에서, 부자들이 스스로 자수성가했다고 생각하는 시대에, 선물 받은 상태의 내적 빈곤이 재능 있는 사람들의 실제 빈곤으로 똑같이 복제되는 것을 보더라도 우리는 놀라서는 안 된다. 휘트먼이나 파운드와 같이, 창조적 정신을 보다 환대하는 세상을 창조하려는 예언자적 목소리로 이야기하려는 예술가를 보더라도 놀라서는 안 된다.

영어 단어 mystery의 어원은 그리스어 동사 muein으

로 '입을 닫는다'는 뜻이다. 사전에서는 고대 비밀을 전수받은 사람이 침묵을 맹세한다는 점을 지적하며 관련성을 설명하는 경향을 보인다. 그러나 내가 보기에는, 비밀을 전수받은 사람이 신비 속에서 배운 것은 **말로 전할 수 없다**는 데에서 기원했을 수 있다. 그것을 보여주거나 드러낼 수는 있어도 설명할 수는 없다는 뜻이다.

　이 책을 쓰기 시작했을 때는 일화와 설화를 통해 선물을 이야기하는 쪽으로 마음이 끌렸다. 선물(특히 내적 선물인 재능)은 신비라고 생각하기 때문이다. 우리는 재능을 타고나는 것이 무엇인지 안다. 직접 재능을 타고났거나, 재능 있는 사람을 알아보기 때문이다. 우리는 예술이 선물/재능이라는 사실도 안다. 예술을 경험해본 적이 있기 때문이다. 하지만 경제학이나 심리학, 미학의 이론으로는 이런 것을 알 수 없다. 내적 선물/재능이 어디서 오는지, 그 선물에는 어떤 호혜성의 의무가 따라오는지, 감사는 누구에게 어떻게 전해져야 하는지, 선물/재능을 어느 정도까지 그 상태로 놓아두고 어느 정도까지 훈련을 시켜야 하는지, 어떻게 재능의 영혼을 먹여 살리고 활력을 유지하게 하는지 모른다. 이런 질문들은 물론, 선물에 의해 제기되는 다른 모든 질문은 '그렇고 그런 이야기들'Just So stories을 통해서만 답을 낼 수 있다. 휘트먼이 말하듯이, "자기 말만 하는 수다쟁이

들"○은 이런 것을 설명할 수 없다. 우리는 "희미한 단서와 에두른 지시"○○로만 배우니까.

이제 선물과 예술에 관한 마지막 이야기를 할 차례다.

「어린 시절과 시」라는 제목의 에세이에서 파블로 네루다는 자신의 작품의 기원을 생각해본 적이 있다.[7] 네루다는 칠레 남부 변경마을인 테무코에서 자랐다. 1904년에 테무코에서 태어난 것은 100년 전 오리건에서 태어난 것과 비슷했을 터이다. 비가 많은 산악지대에 자리 잡은 "테무코는 국토 남부의 칠레인 마을 중에서도 가장 외딴 곳"이었다고 네루다는 회고록에서 이야기한다. 그는 큰길을 따라 늘어선 철물점들을 기억한다. 마을 사람들이 글을 읽지 못해서 철물점에는 시선을 끄는 간판들이 걸려 있었다. "거대한 톱, 대왕 솥, 괴물처럼 큰 맹꽁이자물쇠, 매머드 숟가락. 길을 따라 더 내려가면 신발 가게가 나오는데 그곳 간판은 거인 신발이다."[8] 네루다의 아버지는 철도 일을 했다. 네루다 가족의 집은 여느 집과 마찬가지로 정착민이 사는 임시숙소 같은 분위기였다. 못 상자와 연장, 안장 따위가 짓다 만 방이나 반쯤 놓인 층계 밑에 흩어져 있었다.

집 뒤쪽 공터에서 놀던 어린 네루다는 울타리 판자에 난 구멍을 발견했다. "구멍을 들여다보니 우리 집 뒤로 펼쳐진 풍경이 보였다. 아무도 돌보지 않은 야생 그대로였다.

○ 휘트먼의 「나 자신의 노래」 3편이 이렇게 시작된다. "나는 수다쟁이들이 떠드는 것을 들어본 적이 있다, 시작과 끝에 관한 이야기였다, 하지만 나는 시작이나 끝은 이야기하지 않으련다."
○○ 휘트먼의 시 「책을 읽을 때」의 한 구절.

나는 몇 걸음 물러났다. 무슨 일이 일어날 듯한 느낌이 어렴풋이 들었다. 별안간 손 하나가 나타났다. 내 또래쯤 되는 소년의 작은 손이었다. 다시 가까이 가서 보니 손은 온데간데없고, 아주 멋진 장난감 양이 놓여 있었다. 양의 하얀 털은 색이 바래 있었다. 바퀴도 달아나고 없었다. 하지만 그래서 더 진짜 같았다. 나는 그토록 멋진 양을 본 적이 없었다. 나는 다시 구멍을 들여다봤지만 소년은 사라진 뒤였다. 나는 집으로 들어가서 내 보물을 가지고 왔다. 비늘이 벌어진, 솔향과 송진이 가득한 솔방울로 내가 몹시 아끼던 것이었다. 나는 솔방울을 같은 자리에 내려놓고 양을 가져왔다.

그 후로 나는 그때 그 손도 소년도 다시는 보지 못했다. 그런 양 또한 다시는 보지 못했다. 양 장난감은 나중에 불이 나서 잃어버렸다. 그러나 지금도…… 나는 장난감 가게를 지나갈 때마다 슬그머니 창문 안을 들여다본다. 하지만 소용없는 일이다. 그런 양은 더 이상 만들어지지 않는다."

네루다는 이 사건을 여러 차례 언급했다. 언젠가 한 인터뷰에서 그는 "이런 선물의 '신비로운' 교환은 퇴적광상처럼 내 마음속 깊이 자리 잡았다"[9]고 했다. 그는 그런 교환을 자신의 시와 연결시킨다. "나는 운이 좋은 사람이었다. 동기간의 친밀감을 느끼는 것은 인생에서 아주 멋진 일이다. 우리가 사랑하는 사람의 사랑을 느끼는 것도 우리의 삶

을 먹여 살리는 불이다. 그러나 우리가 모르는 사람으로부터 오는 애정, 우리에게 알려지지 않은 채 우리의 잠과 고독, 우리의 위험과 나약함을 지켜보는 사람들로부터 오는 애정을 느끼는 것은 훨씬 더 위대하고 아름답다. 그것은 우리 존재의 경계선을 더 넓히고 살아 있는 모든 것을 하나로 묶기 때문이다.

그때 그 교환을 통해 나는 모든 인간은 어떤 식으로든 함께한다는 소중한 생각에 처음으로 눈을 떴다…… 그렇다면, 내가 인류 형제애의 대가로 송진 같고 흙과 같은, 향기로운 무언가를 주려고 애써온 사실이 놀랍게 느껴지지 않을 것이다……. 이것이 내가 어린 시절, 외딴 집 뒤뜰에서 배운 커다란 교훈이다. 아마도 그때 그 일은 서로를 모르면서도 상대에게 자기 삶에서 좋은 무언가를 건네고 싶었던 두 소년의 놀이에 지나지 않을 수도 있다. 하지만 이 작고 신비로운 선물의 교환은 내 마음속 깊이 남아 영원히 변치 않으며 나의 시에 빛을 주고 있는지도 모른다."

나오며

좋은 선조가 된다는 것

『선물』은 1977~1982년 사이에 쓰였고 1983년에 출간되었다. 그 시기의 시사적인 세부사항은 거의 담지 않았다. 당시 나는 이른바 '예언자적 에세이'를 쓰고자 했다. 예언자적 에세이란 우연히 참인 것이 아니라 10년이 지나도 타당한 무언가를 쓰려던 것을 좀 거창하게 표현한 말이다. 따라서 『선물』은 실용성이 높은 책은 아니다. 이 책은 예술 작업과 생계를 꾸려가는 일반적인 방법이 단절되어 있는 문제에 대해 이야기하지만 해법을 모색하지는 않는다. 그런 해법을 모색하는 것을 자제하는 이유는 말할 것도 없이 역사에 구애되지 않기 위해서이다. 해법이란 대부분 자기 시대의 것이고 시대가 변하면서 따라 변하기 때문이다.

이 모든 것에도 불구하고, 『선물』출간 이후 나는 '지금

시점에서 창조적인 작업을 어떻게 지원할 수 있을까'라는 풀기 어려운 문제를 주제로 강연을 해달라는 요청을 종종 받았다. 지금 그 질문에 할 수 있는 답변은 몇 가지가 있겠지만, 그중 가장 석연치 않게 들릴 것이 아마 이 말일 것이다. 바로 창조적인 일에 대한 지원을 상상하고 조직하는 방법에 관한 내 평생에 결정적인 사건이 1989년 베를린 장벽 붕괴였다고 믿게 되었다는 것이다. 이 말을 부연하기 위해『선물』을 집필하게 된 동기였던 가정 두 가지를 다시 언급할까 한다.

첫째, 인간의 사업 범주 중에는 시장의 힘으로 조직하거나 지원하기 어려운 것이 있다는 가정이다. 상당수 예술적인 활동은 물론, 가정생활이나 종교생활, 공공서비스, 순수과학은 교환가치의 관계로만 틀이 짜인다면 어떤 것도 제대로 작동하지 않는다. 둘째, 이런 것들을 가치 있게 여기는 공동체라면 그것을 조직화하기 위한 비시장적 방법을 반드시 찾아내리라는 가정이다. 또한 그런 공동체는 자신들의 지원을 전담할 선물 교환의 제도들을 개발할 것이다.

순수과학, 즉 당장은 효용성이 뚜렷하지 않은 답을 얻기 위한 질문을 두고 고민하는 과학을 예로 들어보자. 행성의 궤도는 어떤 모양인가? 인간 게놈의 불활성 부분의 염기서열은 무엇인가? 순수과학에 지원하는 기금은 단순히 장래

의 수입을 바라는 사람들로부터는 나올 수가 없다. 아이작 뉴턴은 케임브리지대학 트리니티 칼리지의 지원을 받아 행성 궤도에 관한 질문에 답을 할 수 있었다. 그는 1667년 그곳 연구원으로 선출되어 급여와 개인 공간, 도서관 이용 권한을 얻었다. 나중에 뉴턴은 케임브리지대학의 루카스 수학 석좌교수가 되었고, 런던으로 옮겨가면서 강의를 중단한 뒤에도 이 명예직은 그대로 유지되었다. 런던에서는 왕이 후원 범위를 더 넓혀 뉴턴을 조폐국 감사에 이어 국장에 임명했다.

인간 게놈의 염기서열 분석으로 말하자면, 상업적인 과학도 일정 역할을 하긴 했지만 목표는 사뭇 달랐다. 게놈은 대단히 방대한 사업인데, 염기서열 분석 사업에서 영리 추구가 활개 치고 저마다 수익성만 찾다 보니 연구 영역이 갈기갈기 분열되고 말았던 것이다. 게놈의 전모를 밝히는 것은 오직 공공사업인 인간 게놈 프로젝트에 의해서만 가능했고, 이 사업을 뒷받침한 것은 자선기금(주로 영국의 웰컴 트러스트)과 정부(주로 미국의 국립보건원) 지원금이었다.

물론 이런 비상업적 사업을 지원하는 기관들도 시간이 지나면서 변하게 마련이다. 가령 제도권 교회의 집중된 후원에 싫증난다면 우리는 교회와 국가를 분리해 모든 교파

에 세금 감면 혜택을 줄 수 있다. 왕실의 후원을 받기 싫다면 개인의 자선에 도움을 청할 수 있다. 사립대학이 엘리트만 위한다면 공공 재정이 지원하는 주립대학과 지역 전문대학에 의지할 수 있다. 보다 폭넓게는, 교회나 왕실이나 사립재단이 우리의 수요를 충족시키지 못하면 '민주적 후원'이라는 것에 의지할 수도 있다. 공공교육, 공공병원, 공공도서관, 순수과학, 예술, 인문학 등 지난 세기에 이 모든 것에 대한 재정적 부담을 민주주의 국가 공동체가 맡기로 하면서 세금을 통해 가치 있는 것들을 지원해왔다.

　　이제 다시 소련의 붕괴로 돌아가보자. 2차대전 이후 수십 년간 예술과 과학 분야 공공지원금의 상당 부분을 만들어낸 것이 바로 냉전이었기 때문이다. 적어도 내가 사는 미국의 경우(내가 언급하는 사실들은 모두 내가 잘 아는 유일한 나라인 미국의 경우로 국한해야 한다), 그 시절 우리 지도자들은 자유주의적 자본주의 국가를 과시하고 그것의 활력을 동구 진영의 진부함과 대비시키려 했다. 중립국과 동구 진영의 반체제 인사들에게 서구 진영의 자유가 생산하는 에너지와 혁신을 보게 하려는 의도였다. 이러한 전략은 예술가들을 지원하는 데에도 이용되었는데, 뉴욕현대미술관MoMA의 창립 관장 앨프리드 바가 1952년 『뉴욕타임스매거진』에 기고한 글에 잘 나타나 있다. "현대 예술가들의 불

순응과 자유애는 획일적인 독재 체제에서는 용인될 수 없으며, 현대 예술은 독재자의 선전에 쓸모가 없다."

지금 내가 '민주주의 선전용 후원'이라고 여기는 이 기간의 역사는 최소 세 단계에 걸쳐 이어진다. 이는 앨프리드 바가 글의 제목으로 사용한 '현대 예술은 공산주의적인가?'라는 질문에 대한 일련의 대응이다. 바는 미국의 자유와 불순응을 소련의 전체주의적 충동에 대비시키며 부정적으로 답했지만, 그의 입장은 미국 의회에서는 아무런 반향이 없었다. 미국의 선출직 공무원들은 주기적으로 예술을 공격했다("모든 예술은 공산주의적이다"라고 한 미주리 의원은 단언했다). 미 국무부가 문화외교에 예술작품을 포함시키려 하자 의회는 곧바로 그런 노력을 약화시켰다. 대표적인 순간은 1947년 '미국 예술의 전진'Advancing American Art이라는 제목의 현대 회화전(조지아 오키프와 아실 고르키의 작품도 포함)이 유럽에서 순회 전시를 열었을 때이다. 파리에서 시작해 프라하에서 전시회가 열리자 그곳의 러시아인들은 그에 맞서는 전시회를 열어야겠다고 느꼈다. 하지만 굳이 그럴 필요가 없었던 것이, 미국 의회가 이 전시회를 "공산주의자들과 그들의 뉴딜 동조자들"이 기획했다고 묘사하는 등 미국 내에서도 반대 의견이 충분했다. 순회전은 취소되었고 예술작품은 정부의 잉여자산으로 취급되어

제 값어치의 5퍼센트 가격에 팔렸다.●

　　그렇게 해서 전후 문화지원 사업의 1단계가 정말로 시작되었고, 비밀스럽게 진행되었다. 의회가 미국의 문화 선전을 지원하지 못하자 CIA가 개입했던 것이다. CIA 국제기구 담당 국장은 의회의 반대자 한 명을 두고 훗날 이렇게 언급했다. "미술품을 해외로 보내든, 교향악단을 해외로 보내든, 잡지를 해외에서 발행하든, 그는 우리가 하려는 일이 의회의 동의를 얻지 못하게끔 사사건건 방해했다. 그래서 문화 지원은 비밀리에 진행될 수밖에 없었다. (……) 개방성을 권장하기 위해 우리는 그 일을 숨겨야만 했다."

　　CIA가 실제로 해낸 일들은 프랜시스 스토너 손더스의 책 『문화 냉전』에 소개되었다. 이 책에는 1950년대 미국의 문화권력과 정치권력이 맞물려 돌아가던 구조가 자세히 묘사되어 있다. 양쪽 세계와 다 관계가 좋았던 넬슨 록펠러가 핵심적인 역할을 했다. 이를테면 그는 2차대전 당시 중남미 담당 전시 정보국○을 책임지고 있었는데, 전시 정보국은 중남미에서 열린 미국 현대회화 순회 전시회를 차례로 후원했다. 전시회는 주로 MoMA에서 기획했고, 록펠러는 MoMA에서도 이사, 재무관리자, 대표, 이사회 의장 등

● 한참 후, 이 사건의 재미있는 반향이 들려왔다. 순회전의 '잉여' 작품인 스튜어트 데이비스의 『꽃이 있는 정물화』는 1948년 시카고의 한 고등학교 미술교사에게 팔렸는데, 그때 가격은 62.50달러였다. 이 학교는 2006년 이 그림을 경매에 붙여 무려 310만 달러에 팔았다.

○ 이 기구는 1947년 창설된 CIA에 편입되었다.

다양한 역할을 맡았다. 1950년대에 CIA는 특히 추상표현주의에 관심이 많았는데, 록펠러는 이를 '자유기업회화'free enterprise painting라고 일컫기도 했다. 한 CIA 요원은 훗날 이렇게 보고했다. "우리는 추상표현주의가 사회주의 리얼리즘과는 아무런 관계가 없을 뿐 아니라, 사회주의 리얼리즘을 훨씬 양식화되고 경직되고 제한적으로 보이게 만든다고 인정했다." 잭슨 폴록 같은 미술가를 직접 지원하는 일이나 CIA와 미술관 사이에 어떤 공식 협약은 없었다. 이어 그는 "이런 유의 문제는 기관들 또는 CIA의 작전을 통해서만 실행될 수 있었고, 두세 걸음 떨어져서 작전을 행해야 했다"라고 말했다.

'기관들' 가운데 가장 유명한 것은 문화자유총회Congress of Cultureal Freedom였다. 이 기관은 식자층이 보는 교양지 『인카운터』를 비밀리에 후원하고, 미국과 유럽 지식인들이 국제 컨퍼런스에 참석할 수 있도록 경비를 댔으며 『파르티잔 리뷰』, 『케니언 리뷰』, 『허드슨 리뷰』, 『스와니 리뷰』 같은 미국의 문학과 문화 잡지의 해외 배포를 지원했다. 1960년대 초, 『케니언 리뷰』의 편집을 로비 매콜리가 맡고 나서 발행부수가 2천 부에서 6천 부로 껑충 뛰었다. 창간 편집장 존 크로 랜섬으로부터 잡지를 이어받기 전에 CIA에서 일했던 매콜리는 훗날 자신이 "랜섬 씨는 생각

지도 못했던 다양한 수익원들을 찾아냈다"며 자랑하기도
했다.

　이러한 비밀 지원은 소련이 첫 지구 궤도 위성 발사에
성공하고 존 F. 케네디가 35대 대통령에 당선되면서 끝이
났다. 스푸트니크호 이후 미 정부는 공적 재원을 과학 연구
에 쏟아부었고, 덕분에 예술과 인문학을 비슷하게 지원하
기도 쉬워졌다. 케네디 대통령 역시 10년 전에 사라졌던 개
방적인 문화외교를 지원할 마음이 있는 정치인이었다. 그
는 로버트 프로스트를 자신의 취임식에 초대해 시 낭송을
부탁했고, 훗날 애머스트대학의 프로스트 도서관에서 공산
주의 압제에 대한 표준적인 반대의 의미로 미국의 문화 자
유를 옹호하는가 하면, "주제넘은 간섭과 침해를 하는 사회
와 국가에 맞서 개인의 정신과 감수성을 지키는 마지막 챔
피언"으로 예술가를 극찬했다. 파블로 카살스가 백악관에
서 첼로를 연주한 일을 두고 역사학자 아서 슐레진저 주니
어는 "미국이 악착스레 돈을 모으는 물질주의자들의 나라
라는 세간의 인상을 바꿔놓는 데 (……) 명백히 중요한" 사
건이라고 언명했다.

　이런 기조의 철학이 다음 사반세기의 공적 후원을 이끌
었고, 이 시기에 민주당과 공화당은 생각이 같았다. 36대 대
통령 린든 존슨은 케네디가 예술을 지원한 대가로 받은 선

의에 깊은 인상을 받아, 국립예술기금을 설립하는 법에 서명했다. 37대 대통령 리처드 닉슨은 이 기금의 예산을 두 배로 늘렸다. 모두가 냉전의 수사를 알맞게 사용했다. 워싱턴 필립스컬렉션의 수탁자 기퍼드 필립스의 발언이 대표적이다. "특별히 예술가는 사회 밖에서 살아야 할 필요가 있다. (……) 소련이 했듯이 그런 초연함을 파괴하려는 공적 시도가 있을 때마다 예술은 고통받을 것이기 때문이다……"

이상하게도, 비평가 마이클 브렌슨이 지적했듯이, 그처럼 초연하고 물질에는 무심한 아웃사이더들은 정작 미국과는 아무런 갈등을 겪지 않으리라는 가정이 당연시되었다. 예술가들이 '사회 밖으로' 나가면 나갈수록 자본주의적 민주주의의 초월적 가치를 더 충실히 구현하리라고 여기는 분위기였다. 도시 변두리 오두막집에 사는, 비사교적으로 보이는 괴짜도 사실은 나라 '바깥'에 있는 것이 아니다. 오히려 그 반대이다. 그가 사는 곳이 진짜 미국이다. 자본주의의 수전노 같은 면에만 초점을 맞춘다면 소련은 이를 결코 볼 수 없다. 1965년 뉴저지의 한 하원의원은 "우리는 지구상에서 예술과 인문학이 국민의 삶 속에 자리 잡은 마지막 문명국가"라고 말했다. 20년 전만 해도 조지아 오키프의 작품은 정부 잉여자산으로 팔렸을 수 있지만, 이제 그녀의 작품은 쉽사리 문명 자체의 상징이 될 것이고, 뉴멕시코

의 고스트 랜치에 있는 그녀의 작업실은 그 문명의 마지막 전초기지가 될 수도 있을 것이다.

이 시기의 이념적 비정상은 차치하고, 공개적인 민주적 후원 제도들을 만들어낸 당시의 지혜는 앞으로도 보존해나갈 가치가 있다. 미국에서 1965년은 예술과 인문학 기금을 위한 입법의 길을 열어 가치 있는 목표를 확립한 해였다. "어떤 정부도 위대한 예술가나 학자를 만들어낼 수는 없다. 하지만 연방 정부가 생각과 상상과 탐구의 자유를 권장하는 분위기를 구축하고 유지하며, 이런 창조적 재능을 발휘할 수 있도록 물질적 조건을 지원하는 일은 필요하고 타당하다." 이 말은 틀림없이 옳아 보인다. 하지만 문제는 이런 표현이 나온 맥락에 있다. 그것은 민주주의를 선전하기 위한 긴 후원 기간 중에 나온 말이었다. 잘 표현된 후원의 이상에도 불구하고, 이 기간에 예술과 과학은 그 자체가 목적이 아니라 더 큰 정치드라마 속의 일원으로서 지원을 받았던 것이다.

그런 맥락에서 긍정적으로 본다면, 소련은 자본주의의 더 냉혹한 현실에 유용한 저항력을 제공했다고 볼 수 있다. 서방으로 하여금 시장의 힘만으로는 제대로 지원받지 못하는 사회적 삶의 부분들을 제공하도록 자극했던 것이다. 그러나 부정적으로 보면, 냉전의 수사가 후원의 기초를 이루

었다면 전체적인 체계는 역사적으로 취약했다. 그 결과 소련이 1989년에 붕괴하자 서방의 공적 후원도 우르르 무너졌다. 예컨대 미국에서는 곧바로 국립예술기금이 공격을 받았고, 개별 예술가에 대한 재정 지원도 거의 다 사라졌다. 기초과학 분야도 덜 알려졌을 뿐 비슷한 상황이었다. 노벨 물리학상 수상자 리언 레더먼은 1998년 인터뷰에서 이렇게 말했다. "이곳에서 우리는 순진하게도 추상적이고 아무 쓸모 없는 연구에 종사하고 있다고 생각했고 냉전이 끝나기만 하면 연구 재원을 얻기 위해 싸울 필요도 없을 줄 알았다. 하지만 그게 아니었다. 사실은 우리가 냉전이었음을 알게 되었다. 우리가 쿼크 연구를 위해 이 모든 돈을 받아왔던 것도 우리 지도자들이 과학을, 심지어 그 쓸모없다던 과학조차 냉전의 요소라고 판단했기 때문이었다. 냉전이 끝나는 순간 그들에게 과학은 더이상 필요하지 않았다."

요컨대 1990년을 전후해 이 역사의 세 번째 단계가 시작되었다. 시장지상주의의 시기였다. 이 시기에 와서는 예술과 과학에 대한 공적 지원이 고갈되기 시작했을 뿐 아니라 냉전 기간에 목소리를 죽여온 사람들, 무제한 시장을 오랫동안 믿어온 사람들이 남의 눈에 신경 쓰는 일 없이 마음껏 전진했다.

공공기관들은 점점 스스로를 민간기업으로 여기도록

권장되었다. 대학은 '기술이전 사무소'를 설립하고, 자신의 오랜 강령에 따라 지식을 전파하기보다는 지식을 팔아서 연구기금을 충당하려 했다. 중등 교육기관은 어린 학생들에게 브랜드 충성심을 심어주려는 탄산음료 상인들에게 독점 유통권을 팔 수 있다는 사실을 알게 되었다. 공영 라디오와 TV 방송은 중간광고들로 어수선해졌고, 상업 TV 방송은 훨씬 더 심해졌다. 예전에 미국에서는 TV 방송 광고를 시간당 9분으로 제한했으나 지난 10년 사이에 이런 규제는 사라졌고, 이제는 시청률이 가장 높은 시간대에 18분까지 광고가 나간다.

자연의 풍요도 그와 비슷하게 상업화되었다. 어디서나 인위적으로 만들어낸 희소성의 틀에 가둔 결과였다. 오래전부터 땅속에 있던 지하수는 이제 그 위에 사는 사람 모두에게 속한 권리에 의해 뽑아올려져 포장된다. 예전에는 삶의 본질적 요소였던 식수도 작은 페트병에 담겨 판매되는 자원이 된 것이다. 자연의 가장 풍부한 선물 중 하나인 방송 주파수 대역도 구획이 나뉘어 산업계에 팔려나갔고, 그런 다음 공중에 되팔리고 있다.

우리의 문화적 풍요 또한 같은 운명으로 신음하고 있다. 저작권의 범위가 확대되면서 점점 더 많은 예술과 사상이 공공의 장에서 사라진다. 월트 디즈니 컴퍼니는 민간문

화(백설공주, 피노키오)를 활용해 행복한 영화 제국을 구축했지만, 누구든 디즈니 콘텐츠를 활용해 뭔가를 만들려고 하면 '정지 명령'이 우편함에 날아들 수 있다. 특허는 이제 과거에는 양도될 수 없는 것으로 여겨졌던 것들(과학적 사실과 종자, 인간 유전자, 약제 같은 것들)에 대해 재산권을 창출하는 데 쓰이고 있다. 잼을 만드는 한 회사는 최근에 빵껍질 없는 땅콩버터젤리 샌드위치 특허권을 따냈다.

이 시장지상주의의 시대에 우리는 예전에는 가격이 없다고 생각했던 수많은 것을 차례로 상업화하고, 자연적인 것이든 문화적인 것이든 아무도 사유화할 수 없다고 여겼던 공동의 자산에 성공적으로 울타리를 치는 모습들을 보아왔다. 이 모든 것은 대단히 암울해 보인다. 하지만 우리는 이런 변화를 가져온 것은 역사이고, 역사는 계속해서 펼쳐진다는 사실을 잊어서는 안 된다. 앞에서 말했듯이, 우리의 삶에서 비상업적인 부분을 지원하는 선물의 제도는 시간과 함께 변하게 마련이다. 위대한 과학자가 왕이 자신을 조폐국 국장으로 임명하기를 기대해야 했던 시절로 되돌아가기를 바라는 사람은 아무도 없다. 또한 우리가 예술과 과학 자체를 목적으로 여겨 관심을 갖는다면, 선전의 방편으로 후원이 주어지던 시절을 그리워해서도 안 된다. 만약 우리의 예술 지원 제도가 그 가치에 걸맞게 오랫동안 살아남기를

바란다면, 우리 문화의 상업적인 면은 외부의 것이 아닌 타고난 대항력으로 맞설 필요가 있다.

이야기를 하다 보니 시사적이면서도 현실적인 문제에까지 이르렀다. 마지막으로 상업적인 것과 비상업적인 것이 균형을 더 잘 이룬 몇 가지 예를 들어볼까 하는데, 이런 사례는 필연적으로 적을 수밖에 없다. 인터넷에는 꽤 많은 사례가 보일 수도 있는데, 하나라도 있다는 그 자체만으로도 소비에트 연방 붕괴 이후 역사에서 놀라운 일이다. 웹상의 이런 수많은 프로젝트는 선물 공동체의 구조와 다산성을 가지고 있다. 자유 소프트웨어 운동에서부터 정치 블로그들을 지원하는 기부 노동, 화성 지도 위의 크레이터 분류 작업을 도운 85,000명에 이르는 익명의 비숙련 자원봉사자 'NASA 클릭워커스'에 이르기까지 사례는 많다.

공공과학도서관도 있다. 이 웹 기반 출판 벤처의 규약은 앞서 5장에서 기술한 과학 공동체를 연상시킨다. 거기서 나는 과학저널을 통해 발행되는 논문은 선한 이유에서 '기여'contribution○로 불린다고 썼다. 한 이론가의 말처럼 "그것은 사실상 선물"이며, 이 선물 공동체에서 통용되는 화폐는 과학자가 자신의 아이디어가 수용되고 전파될 때 얻는 공로이다.

그렇지만 이 선물 윤리는 과학저널이 실제로 인쇄되

○ 흔히 '기고'라 불린다.

고 배포되는 데까지는 확장되지 않는다. 반대로 이런 저 널들의 구독 비용은 많은 도서관에 점점 큰 부담이 되어 왔다.(과학 출판물의 가격은 1990년대에만 260퍼센트 가까이 올랐다.)『미국 인간유전학회지』1년 구독료는 이제 1,000달러가 넘는다. 좋은 과학도서관은 그런 저널 수십 종의 구독료를 내야 한다. 현재 구독료 수준에서는 과학 공동체 내부의 너그러움의 윤리와는 상관없이 재정 상태가 취약한 대학뿐 아니라 상대적으로 가난한 나라까지, 과학 공동체에 말 그대로 들어갈 수도 없다.

인터넷 출판은 한 가지 해결책을 제공해왔다. 2000년, 노벨상 수상자 해럴드 E. 바머스를 비롯한 생명의학 과학자 집단이 과학 출판사들에게 모든 연구를 온라인에 무료 배포하라고 촉구했다. 출판사들이 불응하자, 이 집단은 아예 그들을 건너뛰고 2003년 비영리 웹 출판 벤처인 공공과학도서관을 발족했다. 그렇게 해서 지금까지 6가지 온라인 저널(『PLoS 생물학』, 『PLoS 의학』, 『PLoS 유전학』 등)이 생겼다. 이들 저널은 사람들이 마음대로 아무거나 올릴 수 있는 블로그나 채팅방, 사이트가 아니다. 전통 저널과 마찬가지로, 독창적인 연구들을 잘 편집해서 동료 심사를 거친 후 발행된다. PLoS 저널의 차이점은 '접근 개방성'이다. 이 말은 저자가 모든 사용자에게 자신의 저작에 대한 '자유

롭고, 취소할 수 없으며, 전 세계적이고, 영구적인 접속권'
을 부여한다는 뜻이다. 편집진은 "우리가 발행하는 모든 것
은 세계 어디서나 온라인으로 이용할 수 있다"고 말한다.
"얼마든지 읽고, 내려받고, 복사하고, 배포하고, (출처를 밝
히는 조건으로) 원하는 방식대로 사용할 수 있다. 허락받을
필요가 없다."

　공공과학도서관은 '선물-교환으로서 연구'의 오랜 개
념에 '선물-교환으로서 출판'을 추가한 것이다. 이 경우 선
물-교환은 상업과도 충돌하지 않는다. 편집자들은 자신들
의 저널에 실린 콘텐츠의 상업적 재사용을 허용한다. 『선
물』서론에서 나는 예술작품은 두 가지 경제 속에 존재한다
고 말했다. 그중 하나가 기본이며 필수이긴 하지만 말이다.
같은 논리를 공공도서관의 과학 지식 모델에도 적용할 수
있다. 여기서 시장은 배제되지 않지만, 기여가 있은 후에 뒤
따라오지 선행하지는 않는다.

　새로운 비시장적 제도에 관한 두 번째 사례를 제시하
기 위해 나는 예술 지원의 역사에서 잘 알려지지 않은 일화
를 소개하고 지지를 표하고 싶다. 근대에 와서 도움이 필요
한 젊은 예술가들은 전통적으로 공적 기금이나 사적 재산
으로부터 지원을 받아왔다. 이런 제3의 길이 가능할까? 피
어나는 재능을 지원할 만큼 충분한 부를 예술 세계 스스로

가 가질 수 있을까?

그런 맥락에서 2차대전 직후 한 가지 흥미로운 실험이 시작되었다. 당시 미국의 음악인들은 LP 레코드의 인기가 공연 수입을 잠식할지도 모른다고 우려하기 시작했다. 매번 녹음 스튜디오로 가서 자신들이 하는 일이란 결국 이듬해 일거리의 절반에 해당하는 연주를 대체하는 것이 아닐까? 그런 우려에 대응하기 위해 음악인 조합은 음반 회사들과 논의 끝에 혁신적인 합의를 도출했다. 음반 판매 수익의 작은 몫을 신탁기금으로 적립한 후에 그 기금을 실황 공연을 하는 음악인의 수입을 보강하는 데 쓰도록 한 것이다. 그때 생긴 음악연주기금 제도는 반세기가 지난 지금도 건재하다. 이 기금은 연간 수백만 달러를 음악인에게 나눠주고, 미국과 캐나다에서 열리는 수천 회에 이르는 연주회를 지원한다. 이 기금은 현재 세계에서 무료 실황 연주 음악의 최대 후원자다. 최근 몇 년 사이에는 젊은 음악가들의 훈련비용을 지원하는 장학기금도 조성했다.

음악연주기금에서 내가 특히 좋아하는 점은 순환적인 특성이다. 부가 원을 그리며 움직인다. 상거래에서 나오는 수익의 작은 몫이 연주기금으로 들어가는 것은 그 공동체가 구성원들을 지원하고 음악 문화 전반을 지원하기 위해 받아온 일종의 자체 십일조이다(대부분의 공연은 학교 청

소년에게 제공된다). 그 결과 음반 산업은 음악가의 재능만 빼내서 쓰는 것이 아니게 된다. 수익 구조 자체가 음악가들을 우선 양육하는 문화 생태계를 지원하도록 되어 있기 때문이다.

요점을 좀더 분명히 하자면, 이 기금을 통해 예술가들이 늘 납세자나 개인 후원자에게 부탁하러 갈 필요는 없다는 것, 즉 예술 자체가 부를 생산한다는 것, 따라서 우리가 필요로 하는 제도를 조직할 지혜가 있다면 예술은 예술을 지원할 수 있다는 사실이 밝혀졌다. 나는 바로 이 점이 좋다.◉ 미국의 경우 '예술을 지원하는 예술 법안'Arts Endowing Arts Act은 사실은 입법을 위한 법안에 주어진 명칭이다. (만약 실현되었다면) 이 법안은 음악연주기금의 구조를 훌륭하게 이어갔을 것이다.

1994년 미국 코네티컷주의 크리스토퍼 도드 상원의원은 현업에 종사하는 예술가와 학자를 지원하기 위해 기한이 지난 지적 재산권의 가치를 사용하는 교묘한 방안을 제안했다. 도드가 제안한 법안은 저작권 보호기간을 20년 연장하고, 늘어난 기간에서 나오는 수입으로 현업의 창조적인 일을 보조하자는 내용이었다. 당시 미국에서 개인의 작품에 대한 저작권은 창작자의 평생 그리고 사후 50년 동안

◉ 실제로는 지혜가 핵심요소는 아닐 수도 있다. 도움이 되는 것은 힘이다. 음악연주기금이 출범할 수 있었던 것도 미국음악인협회가 음반 산업과 단체협상을 벌인 성과 중 하나였다. 이 협회가 힘을 잃고 만 것은 시장지상주의가 최근에 이룩한 무용담의 한 장을 이룬다.

만 보호받았다. 기업의 경우에는 '도급으로 제작된' 작품 (가령 대다수 영화들)에 대한 권리 보호기간이 75년이었다. 도드 법안에 따르면, 연장된 20년간의 권리는 공개입찰에 붙이고 그 수익금은 예술과 인문학을 위한 기금을 조성하는 데 쓰인다.

저작권은 늘 양면적으로 기능해왔다. 창조성을 권장하는가 하면, 저작권의 기간이 제한되어 있기 때문에 창조적 작품을 공공 영역 안으로 가져온다. 그런 작품은 일정 기간에만 사적인 재화로 취급되고, 그다음에는 영구히 공공의 또는 공동의 재화가 된다. 사실 도드의 제안이 의도했던 바는 사적인 것과 공적인 것 사이에 중간기간을 과도기로 두고, 이 기간 동안 저작권에 의해 발생되는 부를 가지고 현재 활동하는 창조적 재능에 보증을 서는 것이었다. 바꿔 말하면, 연장된 일정 기간 동안은 '공중'the public을 현재 자기 인생을 예술과 인문학에 바치고 있는 사람들로 보자는 것이었다. 이들이야말로 과거의 지적·미적 유산의 가장 직접적인 계승자이자, 미래의 문화적 공공재의 가장 직접적인 시혜자가 되리라는 생각에서였다.

도드 의원의 법안의 논리는 창조적 삶 자체의 논리를 그대로 반영한다. 창조적 삶 속에서 과거는 현재를 먹여 살리고, 머지않아 현재는 아직 태어나지 않은 예술가를 지원

한다. 그렇기에 1998년 미국 엔터테인먼트 산업계가 도드 법안 지지자들을 제치고 의회를 설득한 일은 탈냉전기 시장지상주의의 또다른 놀라운 사례이며 더욱더 괴로운 일이었다. 엔터테인먼트 업계는 '예술을 지원하는 예술 법안'을 자신들의 독자적인 '저작권 기간 연장 법안'으로 대체했다. 이 법안은 사적인 부와 공공의 부 간에 유지되어온 균형의 공공 영역 측면에 대한 아무런 단서 조항도 없이 모든 저작권 기간에 20년을 (소급해서!) 추가하는 내용을 담고 있었다. 월트 디즈니사는 이 법을 통과시키기 위해 대대적인 로비에 나섰다. 자신들이 만든 초기 미키마우스 만화는 2003년에 공공 영역으로 들어갈 터였다. 지금은 다들 알다시피 '미키마우스 보호법' 덕분에 2023년까지 보호를 받는다.

법적으로는 절도에 가까운 이런 유감스러운 소행에도 불구하고, 음악연주기금과 도드 법안이 지닌 예술과 부의 재순환적 특성은 오랫동안 내 마음속에 남아 있었고, '시장 교환에 의해 지배되는 세계에서 우리가 재능 있는 사람에게 어떻게 힘을 줄 것인가'라는 질문을 받을 때마다 나는 그 사례를 언급하곤 했다. 1996년에도 비슷한 일이 있었다. 로드아일랜드 프로비던스에서 강연을 하던 중이었다. 마침 청중 가운데 아치볼드 길리스와 브랜던 길이 있었다. 당시 두 사람은 각각 시각예술을 위한 앤디 워홀 재단의 대표와

이사장을 맡고 있었고, 바로 그 무렵 워홀 재단은 새로운 펀딩 모델을 물색하던 중이었다. 우리는 곧바로 대화를 나누었고, 특히 냉전이후 시각예술에서 개인에 대한 공적 지원이 그토록 많이 사라진 상황에서 어떤 기획을 해나갈 수 있는지에 관해 지속적인 대화를 이어갔다. 2년간의 난상토론과 기금 모금을 거친 끝에 새로운 비영리 후원기구인 창작자본재단이 설립되었다. 이 재단은 1999년부터 영화, 영상, 문학, 행위예술 및 시각예술 분야에 종사하는 개인 예술가들을 직접 지원하고 있다.

창작자본재단은 다른 예술기구와 몇 가지 차이점이 있다. 첫째, 우리는 기금을 지원하는 예술가에게는 여러 해에 걸쳐 재정 지원과 함께 지속적인 자문은 물론 직업에 관한 도움을 주기로 약속한다. 우리는 예술가들이 자신의 프로젝트를 위해 시간에 대한 공정한 가치까지 포함한 예산을 짜도록 요구한다. 우리는 그들이 미술관들을 찾고 협상하는 일을 돕고, 작업실 등을 확보할 방법도 제시한다. 어떤 수혜자는 뉴욕에서 일어난 9.11 테러로 스튜디오가 파괴되었는데, 사건이 일어나기 불과 몇 달 전에 마련한 공간이었다.

둘째, 예술이 예술을 지원할 수 있다는 기대의 연장선상에서 창작자본 수혜자들은 창작자본과 함께 벌인 자신의 프로젝트로 발생한 순수익의 작은 몫을 나누기로 하고, 그

렇게 조성된 기금을 신규 지원금에 적용한다. 이와 같이 프로그램에서 일정액을 반환받는 방안을 설계하면서 우리는 앞에서 이야기한 모델 말고도, 프로듀서 겸 감독 조지프 팝이 뉴욕에서 공공극장을 운영할 때 적용한 윤리까지 염두에 두었다.

팝은 수많은 연극의 제작을 지원하면서 관례적으로 각각에 작은 지분을 취했다. 그런 식으로 성공한 작품이 다음 공연을 위해 비용을 지원했다. 공공극장에서 시작한 다음 브로드웨이로 가서 1975년 여름에 개막한 뮤지컬 『코러스 라인』이 가장 유명한 사례다. 15년간 연속 공연을 이어간 이 작품의 상업적 성공 덕분에 팝은 아직 자리 잡지 못한 극작가와 극단의 작품을 지원할 수 있었다. 팝은 공공극장을 운영하는 동안 데이비드 매밋, 샘 셰퍼드, 엘리자베스 스와도스를 비롯해 마부 마인스 극단 등 수십 곳을 지원했다.

창작자본의 수혜자 선정 기준은 잠재적인 수익성이 아니다. 다른 예술 후원자들과 마찬가지로, 우리는 심사단에게 독창성, 모험성, 탁월함 등을 찾아내도록 요청한다. 우리는 특히 전통적인 분과의 경계를 넘어서는 프로젝트에 주목한다. 그렇긴 해도, 창작자본 모델에서 핵심요소는 부를 나누는 원칙이다. 그것은 예술가로서 성공한 사람은 누구나 이전의 사람에게 빚을 지고 있다는 가정을 명시하면서,

성공한 현역들이 자신의 공동체에 빚을 갚고 자신이 선취한 성공을 다른 예술가들도 이루도록 돕는 구체적인 길을 제공한다.

창작자본은 많은 부분을 개선해나가려는 작은 실험이다. 우리는 첫 8년 동안 예술가의 프로젝트 242건에 500만 달러 이상을 지원했지만, 자체적으로 운영해갈 만한 기금은 여전히 부족하다.(그러다 보니 우리의 종자돈은 개인의 자선에서 나올 수밖에 없었다.) 우리는 지원금이 더 커지기를 간절히 바란다. 대상자도 더 많아지기를 바란다. 반환 규정은 어떤 분야에서는 잘 작동하지만 다른 곳에서는 그렇지 않을 수도 있다. 또 몇몇 경우에 잘 작동한다고 해도 『코러스 라인』 같은 사례는 나오지 않을 수도 있다.

하지만 지금의 초점은 이 사례의 개별 사실보다는 『선물』에서 내가 제기한 일반적인 문제에 대한 현실적 대응을 모색하려는 것이다. 어떤 대응은 그것이 속한 역사적 기간에 맞춰질 수밖에 없다. 음악연주기금은 강력한 노동조합의 시대에 속하고, 예술과 과학에 대한 공적 지원의 전성기는 냉전 시대에 속할 것이다.

그러나 자기 시대를 초월하는 대응도 분명 있을 수 있다. 아이작 뉴턴 경이 받았던 왕실의 후원은 호의에서 나온 것일 수 있지만, 그의 시대에 있었던 다른 혁신들 또한 살아

남았다. 대학이 기금으로 교수직을 지원할 수 있다는 생각은 사라지지 않았다. 뉴턴은 루카스 석좌교수였는데, 1663년 헨리 루카스가 만든 그 직위는 지금까지 유지되고 있다.(이제 이론물리학자 스티븐 호킹이 그 자리에 있다.○) 뉴턴이 알고 있었던 과학 담론을 위한 포럼도 마찬가지로 살아남았다. 1672년 뉴턴은 런던왕립학회의 헨리 올든버그에게 자신의 빛과 색에 관한 이론의 개요를 담은 긴 편지를 썼다. 올든버그는 곧바로 편지 내용을 왕립학회의『철학회보』에 실었다. 그것이 뉴턴의 첫 과학 출간물이었다.『철학회보』는 영어권에서 가장 오래된 과학저널로 340년이 지난 지금까지 발행되고 있다. 올든버그는 창간 편집자였다. 그가『철학회보』를 시작했을 때 그것은 과학 공동체의 일부가 아니었다.『철학회보』가 바로 과학 공동체를 **창조했고** 그 공동체가 지금까지 살아남은 것이다.

　루카스와 올든버그. 이들은 과학 공동체의 좋은 선조이다. 그들이 만든 기관들은 살아남았고 그들의 이름은 기억된다. 예술가 공동체는 어떨까? 다른 목적을 위한 수단으로서가 아니라 예술 자체를 목적으로 하는 예술을 지원하는 것이 분명한 사람들, 예술 활동의 중심에 있는 선물경제에 부응하는 방식으로 그런 지원을 만들어낼 수 있는 사람들, 자기 시대 너머를 건설하는 지혜와 힘과 비전을 가진 사

○ 호킹이 사망하자 2009년 10월 이론물리학자 마이클 그린이 뒤를 이었다.

람들. 예술가에게는 바로 그런 사람들이 우리가 떠난 후 뒤를 이을 다음 세대 현역들에게 좋은 선조가 될 것이다.

감사의 말

이제 나와 더불어 『선물』을 창조하느라 수고한 정신들을 놓아주어야 할 시간이다.

이 책이 구체적인 형태를 갖춘 것은 멕시코 쿠에르나바카에 있는 국제문화자료센터CIDOC에서 한 달 간 머물 때였다. 설립자인 이반 일리치가 일찍이 자신의 작업을 통해 보여준 모범과 내가 그곳에서 누릴 수 있었던 풍요로운 분위기에 감사한다.

국립예술기금의 문예창작펠로십 지원 덕에 이 프로젝트를 시작할 수 있었고, 국립인문재단의 독립연구조사펠로십 지원으로 재단 도서관에서 1년 간 작업할 수 있었다. 밀레이 예술마을은 한 달 동안의 숙식과 함께 나비 채집의 즐거움을 누릴 수 있게 해주었다. 이것이 없었다면 휘트먼에

관한 장은 결코 쓸 수 없었을 것이다. 이런 기금이나 밀레이 같은 창작마을은 정말이지 선물 같은 기관이다. 감사할 따름이다.

여러 해 책을 쓰는 내내 친구들은 물론 처음 알게 된 사람들에게서도 갖가지 도움을 받았다. 신문 스크랩을 보내주는가 하면, 아침 내내 커피를 마시며 이야기를 들려주고, 나의 실수를 깨닫게 해주며, 타이핑하는 수고와 위안, 재미, 희망을 선물했다. 특히 로버트 블라이, 애비 프리드먼, 도널드 홀, 퍼트리샤 햄플, 로버트 하스, 댄 하빙, 리처드 하비, 미리엄 러빈, 줄리아 마커스, 짐 무어, 셔먼 폴, 크리스 로젠탈, 웬디 샐린저, 마셜 샬린스, 밀라드 슈마커, 론 샤프, 마크 셸, 데이브더 테넌바움, 래리 워컨에게 감사하고 싶다.

빌 클라크는 내가 소중한 연구 자료를 이용할 수 있게 도와주었다. 샬럿 쉬디는 책을 시장에 내놓아야 할 즈음에 도움이 되는 말을 해주었다. 조너선 갤러시는 지성과 정성으로 책을 편집해주었다. 창조적인 노동의 리듬이란 예측할 수 없는 것이라는 데 대한 그의 확신은 나보다 더할 때가 많았다. 린다 뱀버는 이 책이 원고 상태일 때 한 장 한 장 읽고서 답을 해주었다. 더할 나위 없는 독자인 그는 이방인의 냉정한 눈과 누이의 무조건적인 지지를 적절히 결합할 줄 알았다. 이 책 속 의미가 명료한 순간들이 있다면 상당수는

내가 아닌 그의 손길에서 나온 것이다. 팻시 빅더먼에게도 나는 많은 빚을 졌다. 부디 앞으로 여러 해 동안 천천히 갚아 나갈 수 있기를.

주

서론

1) Joseph Conrad, *The Nigger of the Narcissus* (New York: Double-day, Page & Co., 1926), 서문 p.xii.

2) *New York Times*, 1980년 8월 2일자 p.C13.

3) D. H. Lawrence, *The Complete Poems*, 2 vols. (London: Heine-mann, 1972), 1: 250.

4) 이 '신비로운 성가'는 「타이티리야 우파니샤드」끝 부분에 나온다. 가령 다음을 보라. *The Thirteen Principal Upanishads*, translated by Robert Hume(London: Oxford University Press, 1932), p.293. 번역은 내가 한 것이다.

5) Czeslaw Milosz, 'A Separate Notebook: The Mirrored Gallery,' translated by Robert Hass and Renata Gorczynski, *Ironwood* 18 (1981), p.186.

1장

1) Thomas Hutchinson, *The History of the Colony of Massa-chusets-Bay* (Boston: Thomas & John Fleet, 1764), vol. 1, p.469n.

2) 가령 다음을 보라. Sahlins, p.160.

3) James, *Sudan Notes*, pp.81-82.

4) John Francis Campbell, ed. and trans., *Popular Tales of the West Highlands* (Paisley: Alexander Gardner, 1890), vol. 1, pp.220-25.

5) Wirt Sikes, *British Goblins* (London: Sampson Low, 1880), p.119.

6) 다음을 보라. Malinowski, p.473.

7) James, *Scientific American*, p.90.

8) 다음을 보라. Mauss, p.4.

9) 같은 책, p.84.

10) *Grimms*, p.507.

11) Walt Whitman, 'A Song of the Rolling Earth' 87행.

12) 이하 쿨라 관련 모든 인용의 출처는 Malinowski, pp.81-97.

13) Malinowski, p.97(강조 표시는 내가 한 것이다).

14) Whitman, 'Song of Myself,' 1338-40행.

15) W. Norman Brown, 'Tawi Tales' (Manuscript in Indiana University Library, Bloomington, Ind.)

16) 마오리족에 관련된 일반적인 사항은 다음을 보라. Mauss, pp.8-10, 그리고 Sahlins, pp.149-71. 두 사람 모두 Elsdon Best의 현장 조사에 근거하고 있는데, 그의 간행물 목록은 다음을 보라. Sahlins, p.316.

17) Sahlins, p.158.

18) Sahlins, p.158.

19) 『출애굽기』 13장 2절.

20) 가령 다음을 보라. 『열왕기』 3장 27절과 16장 3절. 이와 함께 앞의 구절에 대한 주석으로 다음을 보라. *The New Oxford Annotated Bible* (New York: Oxford University Press, 1973), p.458.

21) 『출애굽기』 34장 19-20절.

22) 『민수기』 18장 15-18절.

23) E. M. Forster, *A Passage to India* (New York: Harcourt Brace & World, 1924), p.254.

24) 같은 책, p.160.

25) Sahlins, pp.3-4.

26) Eckhart, p.86.

27) Thomas Merton, *The Asian Journal*, eds. Naomi Burton et al. (New York: New Directions, 1973), pp.341-42.

28) L. B. Day [Lalavihari De], F*olk-Tales of Bengal* (London: Macmillan & Co., 1883), pp.1-2.

2장

1) Walt Whitman, *Leaves of Grass*, 1st ed. (Brooklyn, N.Y., 1855), p.24.

2) Drucker, pp.85, 96-8.

3) *New York Times*, 1980년 9월 3일자 p. A4

4) 동판에 새겨진 것들은 주로 다음 책에서 인용한 것이다. Boas, pp.341-58, 그리고 Drucker, pp.65-66, 127. 삽화 출처는 Boas, p.342.

5) Drucker, pp.213-15.

6) Drucker, pp.64, 197.

7) Mauss, p.44.

8) Boas, pp.341-58.

9) Drucker, pp.124-27.

10) Boas, p.354.

11) Carl Kerényi, *Dionysos: Archetypal Image of Indestructible Life*, Bollingen Series LXV 2, trans. Ralph Manheim (Princeton, N.J.: Princeton University Press, 1976), pp.xxxi-xxxvii.

12) 같은 책, p.38.

13) 같은 책, p.66.

14) Drucker, p.65.

15) Mauss, p.11.

16) William R. S. Ralston, *The Songs of the Russian People* (London: Ellis & Green, 1976), p.159.

17) Barnett, p. 353.

18) Boas, p.347.

19) Drucker, p.74.

20) Joseph Epes Brown, *The Sacred Pipe* (Norman: University of Oklahoma Press, 1953), p.xii.

21) Sahlins, pp.157-59.

22) Sahlins, pp.160-61.

23) St. Ambrose [S. Ambrossi], *De Tobia*, ed. and trans. Lois M. Zucker (Washington, D.C.: Catholic University of America, 1933), p.67.

3장

1) Jean-Paul Sartre, *The Words*, trans. Bernard Frechtman (Greenwich, Conn.: Fawcett, 1966), p.121.

2) Wirt Sikes, *British Goblins* (London: Sampson Low, 1880), pp.323-25. 삽화 출처는 Sikes, p.324.

3) Van Gennep, p.155.

4) Van Gennep, pp.142-43.

5) Weiner, p.20.

6) Weiner, p.22.

7) Benveniste, p.55.

8) Van Gennep, p.107. 그리고 pp.81, 91을 보라.

9) *The Babylonian Talmud, Seder Mo'ed Shabbath*, vol. 2 (London: Soncio Press, 1938), p.156b.

10) *Grimms*, pp.148-49.

11) 가령 다음을 보라. William Henderson, *Notes on the Folklore of the Northern Counties of England and the Borders* (London: Longmans, Green & Co., 1866), pp.210-12; Joseph Jacobs, *English Fairy Tales* (London: David Nutt, 1890), pp.204-5; Thomas Keightley, *The Fairy Mythology* (London: H. G. Bohn, 1870), pp.299-300; and M. C. Balfour, *Folk-Lore*, vol. 2 (1891), pp.264-71.

12) Paul Goodman, *Five Years: Thoughts During a Useless Time* (New York: Vintage, 1969), p.194.

13) 이하 버나드 쇼에 관해서는 다음을 보라. Erik Erikson, *Young Man Luther: A Study in Psychoanalysis and History* (New York: W. W. Norton & Co., Inc., 1962), p.44.

14) 아풀레이우스의 에세이는 *De deo Socratis*. 영역본으로는 다음을 보라. *The Works of Apuleius* (London: Bell & Daldy, 1866), pp.350-73(특히 pp.363-64). 게니우스에 관한 다른 문헌으로는 다음을 보라. Onians, pp.123-67, 224-28, 240; J. C. Nitzche, *The Genius Figure in Antiquity and in the Middle Ages* (New York: Columbia

University Press, 1975); Marie-Louise Von Franz, *A Psychological Interpretation of 'The Golden Ass' of Apuleius* (Zurich: Spring Publications, 1970), 특히 chap.1, p.10.

15) Schürmann, p.4; Eckhart, p.35.

16) Schürmann, p.93.

17) Schürmann, p.58.

18) 문제의 구절은 누가복음 10장 38절, 보다 일반적으로는 다음과 같이 번역된다. '예수께서 한 마을에 들어가시니 마르다라는 이름의 여자가 그를 제 집으로 안내하였다He entered a village, and a woman named Martha received him into her house.' 에크하르트의 번역에 대한 해설로는 다음을 보라. Schürmann, pp.9-10.

19) Schürmann, pp.53.

20) 다음을 보라. Schürmann, pp.16ff.

21) Eckhart. p.23.

22) Schürmann, p.4.

23) Eckhart. p.272.

24) Eckhart. p.160.

25) Eckhart. p.188.

4장

1) Lévi-Strauss, pp.58-60.

2) M. Leenhardt, 'Notes d'ethnologie néocalédon-niene,' *Travaux et mémoires de l'Institut d'Ethnologie* 8 (1930): 65.

3) Henry Clarke Warren, *Buddhism in Translations* (Cambridge, Mass.: Harvard University, 1909), p.33.

4) 같은 책, p.35.

5) 같은 책, pp.274-79.

6) 같은 책, p.35.

7) Marx, p.18.

8) Marx, p.4n.

9) Marx, p.11.

10) Marx, p.11.

11) 『신명기』 23장 19-20절.

12) James, *Sudan Notes*, p.81.

13) 핀토 관련 자료는 Mark Dowie, 'Pinto Madness,' *Mother Jones*, 1977
 년 9-10월호, pp.18-32.

14) Simmons, pp.425, 427.

15) Simmons, pp.166, 435; Fox, p.340.

16) Simmons, p.241.

17) Simmons, p.243.

18) Simmons, p.246.

19) Simmons, p.283.

20) 가령 Simmons, pp.183, 220.

21) Lévi-Strauss, p.57.

22) Ernesto Cardenal, *In Cuba*, trans. Donald D. Walsh (New York:
 New Directions, 1974), p.117.

23) 같은 책, p.143.

24) Mauss, p.41.

25) Fox, p.344.

26) Simmons, pp.451-52.

27) Simmons, p.457.

28) Simmons, p.453.

29) Simmons, p.326.

30) Simmons, p.174.

31) Simmons, p.174.

32) Simmons, p.325.

33) 가령 이 조언은 프시케에게 주어진다. 다음을 보라. Apuleius, *The
 Golden Ass*, trans. Jack Lindsay (Bloomington: Indiana University
 Press, 1962), pp.138-39.

34) *Folk Tales and Fairy Lore in Gaelic and English*, collected by James

Macdougall, ed. George Calder (Edinburgh: John Grant, 1910), pp.271-79.

35) *New York Times*, 1979년 11월 13일자, p.C1-C2.

36) 가령 다음을 보라. *Grimms*, p.92; Marie-Louise von Franz, *Shadow and Evil in Fairy Tales* (Zurich: Spring Publication, 1974) pp.74, 241.

37) *Grimms*, pp.337-42.

5장

1) Marshall, p.241.

2) Stack, pp.9, 90; 일반적으로는 chapter 6.

3) Stack, pp.105-7.

4) George M. Foster, 'Peasant Society and the Image of Limited Good,' *American Anthropologist* 67, no. 2. (April 1965): 303.

5) Stack, p.109.

6) Marshall, p.233.

7) Hagstrom, pp.12-13.

8) Hagstrom, p.22.

9) Hagstrom, p.23.

10) Hagstrom, p.104.

11) Boas, pp.343-48.

12) Hagstrom, p.13.

13) Erik Erikson, *Childhood and Society* (New York: Norton, 1950), pp.139-40.

14) Hagstrom, p.48.

15) Hagstrom, p.39.

16) *Boston Globe*, 1980년 11월 3일자, p.19.

17) Nicholas Wade, 'La Jolla Biologists Troubled by the Midas Factor,' *Science* 213 (7 August 1981): 628.

18) 다음을 보라. Hagstrom, pp.54-55.

19) Raymond Firth, *Primitive Polynesian Economy* (London: George Routledge & Sons, Ltd., 1939), p.324. 결혼 선물 교환 도표 출처는 Firth, p.323.

20) Mauss, pp.76-77.

21) Mauss, pp.46-52

22) James Joll, *The Anarchists* (Boston: Little, Brown & Co., 1964), pp.24-26.

23) 같은 책, p.56.

24) 같은 책, p.122.

25) 이 점에 대해서는 Millard Schumaker의 미출간 에세이 'Sharing Without Reckoning'에 빚졌다.

26) Simmel, p.388.

27) 홉스로부터 인용한 모든 것의 출처는 the 13th chapter of Leviathan. 가령 다음을 보라. Thomas Hobbes, *The English Works*, ed. William Molesworth (London: John Bohn, 1839), pp.110-16.

28) Sahlins, p.179. 살린스는 선물 교환을 무정부주의와 연결 짓지 않지만, 그가 모스의 에세이의 '정치적 측면'에 대해 발언한 것(pp.168-83)을 보고 나는 이런 쪽으로 생각하게 되었다.

29) Joll, *The Anarchists*, pp.154-55. 크로폿킨의 발언 전문은 다음에서 볼 수 있다. *The Essential Kropotkin*, ed. Emile Capouya and Keitha Tompkins (New York: Liveright, 1975), p.34.

30) Mauss, p.80.

31) Mauss, p.3.

32) Joll, *The Anarchists*, p.155.

6장

1) Margaret Mead, *Sex and Temperament in Three Primitive Societies* (New York: William Morrow, 1935), p.83.

2) 「창세기」 34장 21절.

3) 가령 다음을 보라. Phyllis Bird, 'Images of Women in the Old Tes-

tament,' in *Religion and Sexism*, ed. Rosemary Radford Ruether (New York: Simon & Schuster, 1974), pp.54ff.

4) *Century Dictionary and Cyclopedia*, 'property' 항목.

5) Scott, pp.186-89; Renée C. Fox, 'Ethical and Existential Developments in Contemporaneous American Medicine: Their Implications for Culture and Society,' *Milbank Memorial Fund Quarterly, Health and Society* (Fall 1974): 466.

6) Scott, pp.70-73; Blair L. Sadler and Alfred M. Sadler, Jr., 'Providing cadaver organs: three legal alternatives,' *The Hastings Center Studies* 1 (1973): 14-26.

7) *New York Times*, 1980년 9월 5일자, p.Bl.

8) 가령 Mauss, pp 6-7.

9) Goody, p.11.

10) Goody, p.6; 다음도 보라. Eleanor Leacock, 'The Changing Family and Lëvi-Strauss, or Whatever Happened to Fathers,' *Social Research* 44 (Summer 1977): 248.

11) Talcott Parsons, Renée C. Fox, and Victor M. Lidz, 'The "gift of life" and its reciprocation,' *Social Research* 39 (Autumn 1972): 367-415.

12) 『출애굽기』 34장 19절.

13) 『출애굽기』 34장 20절.

14) Marshall Sahlins, 'Polynesian Riches – With Special Reference to Cooked Men and Raw Women in the Fiji Islands.' Essay in manuscript.

15) Wilfred Owen, *Poems* (London: Chatto & Windus, 1920), p.15.

16) James, *Sudan Notes*, pp.78-84.

17) 이런 일반화를 옹호하는 견해로는 다음을 보라. Goody, p.17.

18) Goody, p.68.

19) 이 주제의 확장된 논의로는 Van Baal과 Rubin를 보라.

20) Emily Post, *Etiquette*, 12th rev. ed. (New York: Funk & Wagnalls,

1969), p.379.

21) 같은 책, p.326.
22) 같은 책, p.423(강조 표시는 내가 한 것이다).
23) 같은 책, p.368.
24) 같은 책, p.329.
25) *New York Times*, 1981년 1월 26일자, p. C26.
26) Post, Etiquette, p.268.
27) Ann Douglas, *The Feminization of American Culture* (New York: Alfred A. Knopf, 1977), pp.18-19.
28) Saul Bellow, *Humboldt's Gift* (New York: Avon Books, 1976), p.113.

7장

1) *New Catholic Encyclopedia*, 'usury' 항목.
2) Drucker, p.61.
3) Robert Roberts, *The Social Laws of the Qôran* (London: Williams & Norgate, 1925), pp.70-72, 103-8.
4) Koran, Sûra 2:276.
5) Koran, Sûra 30:38.
6) Aristotle, *Politics*, 1권 10장.
7) 다음을 보라. Onians, pp.123-25, 144, 159n.
8) Douglas Oliver, *A Solomon Island Society* (Cambridge: Harvard University Press, 1955), p.82. 이것과 그 밖의 다른 사례들을 보려면 Sahlins, p.191.
9) St Ambrose [S. Ambrossii], *De Tobia*, ed. and trans. Lois M. Zucker (Washington, D.C.: Catholic University of America, 1933), pp.65, 67.
10) 같은 책, p.67.
11) 같은 곳.
12) 다음을 보라. Nelson, pp.10-14.
13) Nelson, p.21n.

14) Nelson, p.3.

15) Nelson, p.18.

16) Nelson, p.14.

17) Roland Bainton, *Here I Stand: A Life of Martin Luther* (New York: New American Library, 1950), p.208.

18) Martin Luther, *Lectures on Deuteronomy*, ed. J. Pelikan (St Louis: Concordia Publishing House, 1960), pp.144-45.

19) Martin Luther, *Letters*, ed. G. Krodel (Philadelphia: Fortress Press, 1972), 2: 50-55.

20) Nelson, p.62.

21) Bainton, *Here I Stand*, p.215.

22) Nelson, p.47.

23) *Oxford English Dictionary*, 'interest' 항목.

24) Nelson, p.19.

25) Nelson, pp.24-25.

26) Nelson, p.64.

27) Nelson, p.47.

28) Luther, *Lectures*, p.145.

29) Luther, *Lectures*, p.54.

30) Nelson, pp.50-51.

31) Luther, *Lectures*, p.145.

32) Eckhart, p.23.

33) Edmund Wilson, *Red, Black, Blond and Olive* (New York: Oxford University Press, 1956), p.426.

34) Nelson, p.153.

35) Erik H. Erikson, *Young Man Luther* (New York: Norton Library, 1962), pp.56, 97.

36) Nelson, p.136.

37) Georgina Harkness, *John Calvin: The Man and his Ethics* (New York: Henry Holt & Company, 1931), p.205.

38) *Usury Laws*, p.33.

39) *Usury Laws*, pp.33-34.

40) Harkness, *Calvin*, p.206; 또한 Nelson, p.78.

41) Nelson, p.79.

42) 다음을 보라. 'Islamic Views on Interest,' *New York Times*, 1981년 1월 22일자, p.A11; 'Abolhassan Bani-Sadr: Man in the News,' *New York Times*, 1980년 1월 28일자, p.A8; 'Iran's Oil Director Disputes Khomeini on Primacy of Islam,' *New York Times*, 1980년 5월 29일자, p. A1.

43) Harkness, *Calvin*, p.206.

44) Nelson, p.84.

45) Nelson, p.98.

46) 데이나의 모든 발언은 다음에서 인용했다. *Usury Laws*, pp.43-56.

47) 다음을 보라. Sahlins, chapter 5, 특히 pp.188-204.

48) Nelson, pp.163-64(강조 표시는 원문의 것이다).

49) *Usury Laws*, p.62.

50) Nelson, p.111.

51) *New Catholic Encyclopedia*, 'usury' 항목.

8장

1) *Meister Eckhart by Franz Pfeiffer* (London: Watkins, 1924), p.23.

2) Czeslaw Milosz, *Native Realm* (Berkeley: University of California Press, 1981), p.87.

3) Harold Pinter, 'Letter to Peter Wood,' *The Kenyon Review* 3, no. 3 (Summer 1981), p.2.

4) Theodore Roethke, *On the Poet and His Craft*, ed. Ralph J. Mills, Jr. (Seattle: University of Washington Press, 1966), pp.23-24.

5) Allen Ginsberg, *Composed on the Tongue* (Bolinas, Calif.: Grey Fox Press, 1980), pp.111-12.

6) May Sarton, *Journal of a Solitude* (New York: Norton, 1973), p.191.

7) Lopez-Pedraza, pp.44-47.

8) Marcel Mauss, *The Gift* (New York: Norton, 1967), p.10.

9) William Butler Yeats, *The Autobiography* (New York: Collier Books, 1965), p.77.

10) Neruda, *Twenty Poems*, p.15.

11) Neruda, *Memoirs*, p.171.

12) *Black Elk Speaks*, as told through John G. Neihardt (Lincoln: University of Nebraska Press, 1961), p.v.

13) Snyder, p.126.

14) Snyder, p.79.

15) *The Poems of George Herbert* (London: Oxford University Press, 1958), p.111. 허버트의 작품과 선물 교환에 관한 논의는 참고자료에 있는 William Nestrick's essay를 보라.

16) O'Connor, pp.81-82.

17) Rainer Maria Rilke, *Verse und Prosa aus dem Nachlass* (Leipzig: Gesellscaft der Freunde der Deutschen Bücherei, 1929), pp.41-49. 영역본은 Norman O. Brown; 다음을 보라. *Life Against Death* (Middletown, Conn.: Wesleyan University Press, 1970), pp.67, 237.

18) O'Connor, p.195.

19) *The Portable Coleridge*, ed. I. A. Richards (New York: Viking, 1950), pp.494, 515-16.

20) Stith Thompson, *Motif - Index of Folk Literature* (Bloomington: Indiana University Press, 1955), F 348.6 아래 목록; 또 다음도 보라. Wirt Sikes, *British Goblins* (London: Sampson Low, 1880), pp.119-20.

21) Michael Aislabie Denham, *The Denham Tracts*, ed. James Hardy, 2 vols. (London: David Nutt, 1892-95), 2: 85.

22) Joseph Conrad, *The Nigger of the Narcissus* (New York: Doubleday, Page & Co., 1926), pp.xi-xii.

23) Maya Angelou, *I Know Why the Caged Bird Sings* (New York: Ban-

tam Books, 1971), p.156.

24) 다음에서 따왔다. Shell, p.36.

25) *New York Times*, 1979년 1월 15일자, p.C20.

26) *New York Times*, 1981년 3월 26일자, p.8A.

27) Whitman, *Prose*, pp.388-89.

9장
휘트먼의 작품은 참고자료에 정리되어 있으므로 미주에서는 약칭으로
만 표기한다. 초판은 출간연도를 표기했다.

무덤 위의 풀잎

1) *Leaves*, p.729

2) *Leaves*, p.34.

3) *Uncollected*, p.67

4) *Leaves*, p.33.

5) 다음을 보라. *Asselineau*, 1: 47-62.

6) *Leaves*, p.33.

7) *Leaves*, p.50.

8) *Leaves*, p.40.

9) *Leaves*, p.41.

10) *Leaves*, p.45.

11) *Leaves*, pp.31-32

12) *Uncollected*, 2: 83.

13) *Leaves*, p.31.

14) *Leaves*, p.731.

15) Henry Clarke Warren, *Buddhism in Translations* (Cambridge, Mass.: Harvard University, 1909), pp.117-28.

16) *One Hundred Poems of Kabir*, 영역본은 Rabindranath Tagore and Evelyn Underhill (London: Chiswick Press, 1914), p.41. 번역은 타고르의 것을 내가 손본 것이다.

17) *Leaves*, pp.162-63.

18) *Leaves*, p.90n.

19) *Leaves*, p.120.

20) *Leaves*, p.53.

21) *Leaves*, p.746n.

22) Chauncy, p.iii.

23) Chauncy, p.19

24) Chauncy, pp.3-4.

25) Ralph Waldo Emerson, *Nature, Addresses, and Lectures* (Boston: Houghton Mifflin, 1898), p.16.

26) Ralph Waldo Emerson, *Selected Prose and Poetry*, ed. Reginald L. Cook (New York: Holt, Rinehart & Winston, 1950), p.461.

27) Correspondence, 1: 123n.

28) *Prose*, pp.281-82, 493-94.

29) *Leaves*, p.29.

30) *Leaves*, p.52.

31) *Leaves*, p.44.

32) *Leaves* (1855), p.31.

33) 가령 다음을 보라. *Leaves*, p.75(1036행).

34) *Leaves*, p.41.

35) *Leaves*, p.752.

36) *Leaves*, p.89.

37) *Leaves*, p.716.

38) *Leaves*, p.54.

39) *Leaves*, p.86.

40) *Leaves*, p.57.

41) *Leaves*, p.253.

42) *Leaves*, p.364.

43) 사례들은 다음에서 따왔다. *Leaves*, pp.38, 42, 61.

44) *Leaves*, p.54.

45) *Leaves*, pp.81-82.

46) *Leaves*, p.59.

47) 사례들은 다음에서 따왔다. *Leaves*, pp.43, 59, 66.

48) *Leaves*, p.40.

49) *Leaves*, p.47.

50) *Leaves*, p.34.

51) *Leaves*, p.40.

52) *Leaves*, p.165.

53) *Leaves*, p.29.

54) *Leaves*, p.86.

55) *Leaves*, p.76.

56) *Leaves*, p.75.

57) *Leaves* (1855), p.34.

58) *Leaves*, p.28.

59) *Leaves*, p.32.

60) 사례들은 다음에서 따왔다. *Leaves*, pp.31, 82, 162.

61) *Leaves*, pp.49-50.

62) *Leaves* (1855), p.27.

63) *Leaves* (1855), p.32.

64) *Leaves*, p.57.

65) *Leaves*, pp.57-58.

66) *Leaves*, p.58.

67) *Leaves*, p.87.

68) *Leaves*, pp.34, 87.

69) *Uncollected*, 2: 66.

70) *Uncollected*, 2: 64.

71) *Leaves*, p.33.

72) *Leaves*, p.370.

73) *Leaves*, p.34.

74) *Leaves*, p.34.

75) *Leaves*, p.87.

76) *Leaves*, p.424.

77) *Leaves*, pp.39, 89.

78) Shephard, p.74.

79) Asselineau, 1: 92.

80) *Leaves*, p.75.

81) Shephard, p.74; 본문에 재수록된 동판화의 출처는 Rosellini, 24번 도판.

82) *Leaves*, p.369.

83) 다음을 보라. Budge, *The Gods of the Egyptians*, 2: 122, 126, 138-39, 147, 150; Budge, *Osiris*, 1: 58, 86.

84) *Leaves*, p.369.

85) *Leaves*, pp.113-14.

86) Lawrence, p.170.

87) *Leaves*, p.60.

88) *Leaves*, p.715.

89) *Leaves*, p.71.

90) *Leaves*, pp.71-72.

91) Lawrence, p.176.

92) *Leaves*, p.72.

93) *Leaves* (1855), p.43.

94) *Leaves*, p.74.

95) *Leaves*, p.74.

96) 다양한 이미지들은 다음에서 따왔다. *Leaves*, pp.53, 73-4, 96, 165, 253

97) *Leaves* (1855), p.25.

98) *Leaves*, p.596.

99) *Leaves*, p.134.

100) *Leaves*, pp.126-27.

101) *Uncollected*, 2: 96.

102) 다음을 보라. *Correspondence* 1: 121; 2: 84.

103) *Leaves*, p.165.

104) *Leaves* (1855), p.29.

105) *Leaves*, p.36.

106) *Leaves*, p.109.

107) Asselineau, 2:124.

108) *Leaves*, p.30.

109) Shore of Night, *Roots and Wings*, ed. Hardie St. Martin (New York: Harper & Row, 1976) p. 369.

110) *Leaves*, p. 713.

111) Barbara Myerhoff, *Number Our Days* (New York: E. p.Dutton, 1979), pp.271-72.

112) Snyder, p.75.

113) Edward Deming Andrews and Faith Andrews, *Visions of the Heavenly Sphere: A Study in Shaker Religious Art* (Charlottesville: University Press of Virginia, 1969), pp.9-13.

114) *Leaves*, p.83.

115) *Leaves*, p.750.

116) John Keats, *The Letters*, ed. Hyder Edward Rollins (Cambridge, Mass.: Harvard University Press, 1958), 2: 100-4.

117) *Leaves*, p.751n.

118) *Uncollected*, 2: 93.

119) *Leaves*, p.713.

120) *Leaves* (1855), p.24.

121) *Leaves*, p.124.

122) *Leaves*, p.716.

123) *Leaves*, p.76.

124) Edward Lucie-Smith, *Mystery in the Universe: Notes on an Interview with Allen Ginsberg* (London: Turret Books, 1965), p.6; Allen Ginsberg, *Allen Verbatim: Lectures on Poetry, Politics, Conscious-*

ness, ed. Gordon Ball (New York: McGrawHill, 1974), p.21.

125) Pound, *The Cantos*, p.522.

126) *Leaves*, p.85.

127) Pound, *Selected Prose*, p.322.

128) *Leaves*, p.752.

점착성 부

1) *Prose*, p.403.

2) *Prose*, p.399.

3) *Prose*, pp.374-75.

4) *Prose*, p.399.

5) *Leaves*, p.46.

6) *Prose*, p.382.

7) *Prose*, p.366.

8) *Prose*, p.380.

9) *Prose*, p.380.

10) *Prose*, p.373.

11) *Prose*, p.381.

12) Kaplan, p.152.

13) *Prose*, p.388.

14) Robert Bly, *This Body Is Made of Camphor and Gopherwood* (New York: Harper & Row, 1977), p.59.

15) *Correspondence*, 1: 247.

16) *Prose*, p.407.

17) *Prose*, p.368.

18) *Prose*, p.366.

19) *Prose*, p.368.

20) Mao Tse-tung, 'Talks at the Yenan Forum on Literature and Art,' *On New Democracy* (Peking: Foreign Languages Press, 1967), p.97.

21) *Correspondence*, 1: 40.

22) *Prose*, pp.384n-385n.

23) *Correspondence*, 2: 57.

24) *Prose*, p.371.

25) *Leaves*, p.374.

26) *Leaves*, p.703.

27) *Leaves*, p.374.

28) *Leaves*, p.77.

29) '가난의 여인'에 대한 이야기는 다음에서도 발견된다. Theodore Roethke's notes for a lecture on mysticism. Manuscript Collection, Suzallo Library, University of Washington, Seattle. Box 72, File 13.

30) 사례들은 다음에서 따왔다. *Leaves*, pp.731, 739-40, 750n.

31) 새먼 체이스를 방문한 일에 관한 이야기는 다음에 나온다. John Townsend Trowbridge, *My Own Story* (Boston: Houghton Mifflin & Co., 1903), pp.377-89.

32) *Correspondence*, 2: 75.

33) *Correspondence*, 2: 72.

34) *Correspondence*, 1: 142.

35) *Correspondence*, 1: 77.

36) *Correspondence*, 1: 275.

묘목들

1) *Correspondence*, 1: 63-64.

2) *Correspondence*, 1: 153.

3) *Correspondence*, 1: 122.

4) *Correspondence*, 1: 230.

5) *Correspondence*, 1: 244.

6) *Correspondence*, 1: 163, 262n; Kaplan, p.280.

7) *Correspondence*, 1: 153-55.

8) *Correspondence*, 1: 81n.

9) *Correspondence*, 1: 231.

10) *Correspondence*, 1: 122.

11) 사례들은 다음에서 따왔다. *Correspondence*, 1: 70, 102, 152.

12) *Correspondence*, 1: 159.

13) *Correspondence*, 1: 125.

14) *Correspondence*, 2: 95n.

15) *Correspondence*, 1: 188n.

16) *Correspondence*, 1: 155.

17) *Correspondence*, 1: 203.

18) *Correspondence*, 1: 153.

19) *Correspondence*, 1: 91.

20) 사례들은 다음에서 따왔다. *Correspondence*, 1: 236, 237, 254.

21) Kaplan, p.295.

22) *Correspondence*, 1: 151-52.

23) *Correspondence*, 1: 229.

24) *Leaves*, pp.368-69.

25) 다음을 보라. *Correspondence*, 2: 84.

26) *Correspondence*, 1: 236.

27) *Correspondence*, 2: 86.

28) *Correspondence*, 1: 254.

29) *Leaves*, pp.129-30.

30) Kaplan, p.346.

31) *Correspondence*, 2: 242.

32) Kaplan, p.359.

33) *Correspondence*, 3: 4.

34) *Correspondence*, 3: 4; Kaplan, pp.360-61.

35) *Correspondence*, 3: 68.

36) *Daybooks*, pp 44-58.

37) *Correspondence*, 3:6-7.

38) *Daybooks*, p.85.

39) *Correspondence*, 3: 81.

40) *Daybooks*, p.337.

41) 팀버 크릭에 관한 모든 것은 다음에서 가져왔다. *Prose*, pp.119-34.

10장

파운드의 작품은 참고자료에 정리되어 있으므로 미주에서는 약칭으로
만 표기한다.

흩어진 빛

1) *Selected Prose*, p. 307

2) Emery, pp. 5, 29.

3) *Selected Prose*, p. 70.

4) *Selected Prose*, p. 59.

5) *Guide*, p. 44.

6) *Selected Prose*, p. 53.

7) *Selected Prose*, p. 306.

8) *Literary Essays*, p. 5.

9) *ABC*, p. 22.

10) *ABC*, pp. 19-20.

11) *Jefferson*, p. 31.

12) 사례들은 다음에서 따왔다. *Cantos*, pp. 51, 494, 529, 631, 794.

13) *Paedeuma* 1, 1 (Spring and Summer 1972), p. 109.

14) O'Connor, pp. 67-68.

15) *Cantos*, p. 59.

16) *The Exile* 2 (Autumn 1927), p. 35.

17) *Cantos*, p. 449.

18) *Cantos*, p. 429.

19) *Jefferson*, p. 99.

20) *Jefferson*, pp. 15-16.

21) Jack Kerouac, 'Belief & Technique for Modern Prose,' *Evergreen
Reivew* 2, 8 (September 1959), p. 57.

22) Ann Charters, *Kerouac* (San Francisco: Straight Arrow Books, 1973), p. 147.

23) 같은 책, pp. 131-35.

24) 보석 이미지는 다음에서 빌려왔다. D. H. Lawrence's essay, 'Poetry of the Present.' 다음을 보라. *The Complete Poems* (London: Heinemann, 1972), 1: 182.

25) T. S. Eliot, 'Ezra Pound,' *Poetry* 68, no. 6 (September 1946), p. 336.

26) Whitman, *Leaves*, pp. 714-15.

27) *Guide*, p. 7.

28) 젊은 엘리엇에 대해서는 다음을 보라. Lyndall Gordon, *Eliot's Early Years* (New York: Oxford University Press, 1977).

29) *Pavannes*, pp. 143-44.

30) *Personae*, p. 3. 이 시의 전기적 상황에 관한 논의는 다음을 보라. Janice S. Robinson, H.D.: *The Life and Work of an American Poet* (Boston: Houghton Mifflin, 1982), pp. 10-20.

31) Jane Kramer, *Allen Ginsberg in America* (New York: Random House, 1969), p. 72.

32) *Cantos*, p. 794.

33) *Cantos*, p. 59.

34) *Cantos*, p. 97.

35) *Cantos*, p. 227.

36) *Guide*, p. 144.

37) *Jefferson*, pp. 15-16.

38) Emery, p. 20.

39) *Cantos*, p. 344.

40) *Cantos*, p. 521.

오래가는 보물

1) Norman, p. 333.

2) *Letters*, p. 40.

3) T. S. Eliot, 'Ezra Pound,' *Poetry* 68, no. 6 (September 1946), p. 328.

4) 조이스에 관한 일화는 다음을 보라. Norman, pp. 171-173.

5) Norman, p. 291.

6) Ernest Hemingway, 'Homage to to Ezra,' *This Quarter* 1, no. 1 (1925), p. 223.

7) Heymann. p. 33.

8) *Social Credit*, p. 9.

9) *Cantos*, p. 234.

10) *Cantos*, pp. 229-30.

11) *Cantos*, p. 11.

12) *Cantos*, p. 230.

13) *New York Times*, 1978년 6월 29일자, p. D17.

14) *New York Times*, 1978년 1월 23일자, p. D4.

15) 다음을 보라. Shell, p. 5.

16) W. B. Yeats, *A Vision* (New York: Collier Books, 1966), pp. 5-6.

17) Saul Bellow, *Humboldt's Gift* (New York: Avon Books, 1976), pp. 113-14.

18) 무솔리니에 관한 파운드의 생각은 다음을 보라. *Letters*, pp. 204-5.

19) *Jefferson*, p.23

20) *Jefferson*, p. 74.

21) *Cantos*, p. 202.

22) *Jefferson*, pp. vii-viii.

23) *Jefferson*, p. 99(강조 표시는 원문의 것이다).

24) *Letters*, p. 239.

25) *Cantos*, p. 202.

26) Heymann, p. 317.

27) Heymann, p. 320.

덤불 속의 유대인

1) Heymann, p. 120.
2) Heymann, p. 62.
3) Hall, p. 107.
4) Mary de Racheweiltz, *Discretions* (Boston: Little, Brown, 1971), p. 173.
5) Thomas S. Szasz, *Law, Liberty and Psychiatry* (New York: Macmillan, 1963), p. 206.
6) Heymann, p. 119.
7) *Selected Prose*, p. 299.
8) Heymann, p. 97.
9) *Personae*, p. 117.
10) 내가 지닌 헤르메스에 대한 자료는 대부분 Rafael Lopez-Pedraza'의 책에서 취한 것이다. 특히 pp. 3, 8, 36ff., 48, 59ff., 91. 로페즈는 고대의 헤르메스 이미지를 가져와 그를 정신분석의 길잡이로 상상한다. 파운드와 헤르메스에 대한 또 다른 분석으로는 다음을 보라. Janice S. Robinson, *H.D.* (Boston: Houghton Mifflin, 1982), chapter 4.
11) Heymann, p. 116.
12) Heymann, p. 236.
13) *America*, p. 17.
14) Heymann, p. 117.
15) *America*, p. 7.
16) Heymann, pp. 68, 236.
17) *Social Credit*, p. 6.
18) 원문의 완역은 다음을 보라. *The Grimms' German Folk Tales* (Carbondale: Southern Illinois University Press, 1960), pp. 400-4.
19) Norman, p. 413.
20) Heymann, p. 60.
21) *Jefferson*, pp. 100-1.

22) Heymann, p. 118.

이미지스트의 돈

1) *Selected Prose*, p. 308.

2) *America*, p. 6.

3) *Selected Prose*, p. 270.

4) *Selected Prose*, pp. 214-15.

5) *Cantos*, p. 634.

6) *Jefferson*, p. 81.

7) *Selected Prose*, p. 330.

8) *Selected Prose*, p. 336.

9) *Selected Prose*, p. 295.

10) *Selected Prose*, p. 274.

11) Heymann, pp. 318, 323.

12) *Selected Prose*, p. 330.

13) *Selected Prose*, p. 347.

14) *Selected Prose*, p. 348.

15) *Selected Prose*, p. 293.

16) *Selected Prose*, p. 214.

17) *Selected Prose*, pp. 172, 181, 338.

18) Albert Einstein, 'Geometry and Experience,' in *Readings in the Philosophy of Science*, ed. Herbert Feigl and Mary Brodbeck (New York: Appleton-Century-Crofts, 1953), p. 189.

19) *Selected Prose*, p. 240.

20) *Selected Prose*, p. 236.

21) *Selected Prose*, p. 168.

22) *Selected Prose*, pp. 346-47.

23) *Selected Prose*, p. 307-9.

24) *Selected Prose*, p. 317.

25) *Selected Prose*, p. 322.

26) *Selected Prose*, p. 317.
27) 다음을 보라. Shell, p. 36.
28) *Selected Prose*, p. 333.
29) *Selected Prose*, pp. 252, 330.
30) Henry David Thoreau, 'Walking,' in *Walden and Other Writings* (New York: Modern Library, 1937), p. 619.
31) *Daybooks*, p. 742.
32) *Selected Prose*, p. 292.
33) *Selected Prose*, p. 293.
34) *Selected Prose*, p. 297.
35) *Selected Prose*, p. 294.
36) *Selected Prose*, p. 312.

알칼리에 흠뻑 젖어

1) *Make It New*, p. 17.
2) *America*, p. 16.
3) Heymann, p. 70.
4) Heymann, p. 265.
5) *Selected Prose*, p. 167.
6) *Cantos*, p. 67.
7) 'Ezra Pound: An Interview,' *Paris Review* 28 (Summer–Fall 1962), p. 40.
8) Heymann, p. 271.
9) 긴즈버그의 이야기는 다음을 보라. Ginsberg, pp. 9-21.
10) Hall, p. 188.

결론

1) Lloyd Goodrich, *Edward Hopper* (NewYork: Harry N. Abrams, Inc., 1976), pp.22-27, 35.
2) *Letters*, p.204.

3) 파운드의 수입에 관한 자료는 다음을 보라. *Letters*, p.259; Heymann, pp.34, 60, 110, 190, 248-49, 276. 휘트먼의 수입에 대한 자료는 특히 다음을 보라. *Correspondence*, 6: xi-xxxvi.

4) 『레위기』 25장 23절.

5) Snyder, p.79.

6) Marshall Sahlins, *Stone Age Economics* (Chicago: Aldine, 1972), p.3.

7) 이 에세이의 원문은 다음을 보라. Pablo Neruda, *Obras Completas*, 2nd ed. (Buenos Aires: Losada, 1962), pp.17-30. 내가 사용한 번역문의 출처는 Robert Bly, from Neruda, *Twenty Poems*, pp.14-15.

8) Neruda, *Memoirs*, p.13.

9) Neruda, *Twenty Poems*, p.110.

참고자료

1부

Bailey, F. G., ed. *Gifts and Poison: The Politics of Reputation.* New York: Schocken, 1971.

Barnett, H. G. 'The Nature of the Potlatch.' *American Anthropologist* 41, no. 3 (July–September 1938): 349–58.

Benveniste, Emile. *Indo-European Language and Society.* Translated by Elizabeth Palmer. Coral Gables: University of Miami Press, 1973.

Blau, Peter. *Exchange and Power in Social Life.* New York: Wiley, 1964.
Boas, Franz. 'The Social Organization and the Secret Societies of the Kwakiutl Indians.' *U.S. National Museum, Annual Report,* 1894–1895. Washington, 1897, pp. 311–738

Drucker, Philip. *Cultures of the North Pacific.* Scranton, Pa.: Chandler Publishing Co.,1965.

Fox, Renée C., and Swazey, Judith P. *The Courage to Fail: A Social View of Organ Transplants and Dialysis.* Chicago: University of Chicago Press, 1974.

Goody, Jack, and Tambiah, S. J. *Bridewealth and Dowry.* London: Cambridge University Press, 1973.

Goody, Jack, ed. *The Character of Kinship.* London: Cambridge University Press,1973.

Grimms' German Folk Tales, The. Translated by Francis P. Magoun, Jr., and Alexander H. Krappe. Carbondale: Southern Illinois University Press, 1960

Hagstrom, Warren O. *The Scientific Community.* New York: Basic Books, 1965.

Hardin, Garrett. *The Limits of Altruism: An Ecologist's View of Survival.* Bloomington: Indiana University Press, 1977

Hardin, Garrett. 'The Tragedy of the Commons.' *Science* 162 (1968): 1243–48.

James, Wendy R. 'Sister-Exchange Marriage.' *Scientific American*, December 1975, pp. 84–94.

James, Wendy R. 'Why the Uduk Won't Pay Bridewealth.' *Sudan Notes and Records* 51 (1975): 75–84.

Joll, James. *The Anarchists*. Boston: Little, Brown & Co., 1964.

Lévi-Strauss, Claude. *The Elementary Structures of Kinship*. Translated by James Bell et al. Boston: Beacon Press, 1969.

Malinowski, Bronislaw. *Argonauts of the Western Pacific*. London: George Routledge & Sons, 1922.

Marshall, Lorna. 'Sharing, Talking, and Giving: Relief of Social Tensions Among!Kung Bushmen.' *Africa* (journal of the International African Institute) 31, no. 3 (July 1961): 231–49.

Marx, Karl. *Capital*. Translated by Eden and Cedar Paul. New York: E. P. Dutton, 1930.

Mauss, Marcel. 'Essai sur le don: Forme et raison de l'échange dans les sociétés archaïques,' *L'Année Sociologique* 1 (1923–24), pp. 30-186. Available in English as *The Gift: Forms and Functions of Exchange in Archaic Societies*. Translated by Ian Cunnison. New York: Norton, 1967.

Meister Eckhart by Franz Pfeiffer. Translated by C. de B. Evans. London: John M. Watkins, 1924.

Nelson, Benjamin. *The Idea of Usury: From Tribal Brotherhood to Universal Otherhood*. 2nd rev. ed. Chicago: University of Chicago Press, 1969.

Nestrick, William. 'George Herbert – the Giver and the Gift.' *Ploughshares* 2, no. 4 (Fall 1975), pp. 187–205.

Onians, Richard Broxton. *The Origins of European Thought*. Cambridge: Cambridge University Press, 1951.

Rubin, Gayle. 'The Traffic in Women: Notes on the "Political Economy" of Sex.' In *Toward an Anthropology of Women*. Edited by Rayna R. Reiter. New York: Monthly Review Press, 1975, pp. 157–210.

Sahlins, Marshall. *Stone Age Economics*. Chicago: Aldine Publishing Company, 1972.

Schumaker, Millard. *Accepting the Gift of God*. Kingston, Ontario: Queen's Theological College, 1980.

Schumaker, Millard. 'Duty.' *Journal of Medical Ethics* 5 (1979): 83–85.

Schumaker, Millard. 'Loving as Freely Giving.' In *Philosophy and the Human Condition*, edited by Thomas Beauchamp, William Blackston, and Joel Feinberg. Englewood Cliffs, N.J.: Prentice-Hall, 1980.

Schumaker, Millard. *Moral Poise: Toward a Christian Ethic Without Resentment*. Edmonton, Alberta: St Stephen's College, 1977.

Schürmann, Reiner. Meister Eckhart, *Mystic and Philosopher*. Bloomington: Indiana University Press, 1978.

Scott, Russel. *The Body as Property*. New York: Viking, 1981.

Shell, Marc. *The Economy of Literature*. Baltimore: Johns Hopkins University Press, 1978.

Simmel, Georg. 'Faithfulness and Gratitude.' In *The Sociology of Georg Simmel*, edited by Kurt H. Wolff. Glencoe, Ill.: Free Press, 1950, pp. 379–95.

Simmons, Roberta G.; Klein, Susan D.; and Simmons, Richard L. *The Gift of Life: The Social and Psychological Impact of Organ Transplantation*. New York: John Wiley & Sons, 1977.

Smelser, Neil. 'A Comparative View of Exchange Systems.' *Economic Development and Cultural Change* 7 (1959), pp. 173–82.

Stack, Carol B. *All Our Kin: Strategies for Survival in a Black Community*. New York: Harper & Row, 1974.

Titmuss, Richard. *The Gift Relationship: From Human Blood to Social*

Policy. New York: Pantheon,1971.

Tournier, Paul. *The Meaning of Gifts*. Translated by John S. Gilmour. Richmond, Va.: John Knox Press, 1963.

Usury Laws: Their Nature, Expediency and Influence. Economic Tract Number IV. New York: The Society for Political Education, 1881.

Van Baal, J. *Reciprocity and the Position of Women*. Amsterdam: Van Gorcum, Assen, 1975.

Van Gennep, Arnold. *The Rites of Passage*. Translated by M. B. Vizedom and G. L. Caffee. Chicago: University of Chicago Press, 1960.

Weiner, Annette B. *Women of Value, Men of Renown: New Perspectives in Trobiand Exchange*. Austin: University of Texas Press, 1976.

Yaron, Reuven. *Gifts in Contemplation of Death in Jewish and Roman Law*. London: Oxford University Press, 1960.

2부

Asselineau, Roger. *The Evolution of Walt Whitman*. 2 vols. Cambridge, Mass.: Harvard University Press, 1962.

Budge, E. A. Wallis. *The Gods of the Egyptians, or Studies in Egyptian Mythology*. Vol. 2. London: Methuen & Co., 1904.

Budge, E. A. Wallis. *Osiris and the Egyptian Resurrection*. Vol. 1. New York: G. P. Putnam's Sons, 1911.

Chauncy, Charles. *A Caveat Against Enthusiasm*. Boston: J. Draper, 1742.

Doob, Leonard W., ed. *'Ezra Pound Speaking': Radio Speeches of World War II*. Westport, Conn.: Greenwood Press,1979.

Emery, Clark. *Ideas Into Action: A Study of Pound's Cantos*. Coral Gables: University of Miami Press,1958.

Ginsberg, Allen. 'Encounters with Ezra Pound,' *City Lights Anthology*. San Francisco: City Lights Books,1974.

Hall, Donald. *Remembering Poets*. New York: Harper & Row,1978.

Heymann, C. David. *Ezra Pound: The Last Rower.* New York: Viking, 1976.

Kaplan, Justin. *Walt Whitman: A Life.* New York: Simon & Schuster, 1980.

Kenner, Hugh. *The Pound Era.* Berkeley and Los Angeles: University of California Press, 1971.

Lawrence, D. H. *Studies in Classic American Literature.* New York: Viking, 1964.

Lopez-Pedraza, Rafael. *Hermes and His Children.* Zurich: Spring Publications, 1977.

Neruda, Pablo. *Memoirs.* Translated by Hardie St. Martin. New York: Farrar, Straus & Giroux, 1977.

Neruda, Pablo. *Twenty Poems.* Translated by James Wright and Robert Bly. Madison, Minn.: Sixties Press,1967.

Norman, Charles. *Ezra Pound.* New York: The Macmillan Company,1960. O'Connor, Flannery. Mystery and Manners. New York: Farrar, Straus & Giroux,1969.

Pound, Ezra. *ABC of Reading.* New York: New Directions,1960.

Pound, Ezra. *America, Roosevelt and the Causes of the Present War.* Translated by John Drummond. London: Peter Russell, 1951. (First published in Venice in1944.)

Pound, Ezra. *The Cantos.* New York: New Directions, 1972.

Pound, Ezra. *Guide to Kulchur.* New York: New Directions, 1970.

Pound, Ezra. *Jefferson and/or Mussolini.* London: Stanley Nott, 1935.

Pound, Ezra. *The Letters of Ezra Pound, 1907-1941.* Edited by D. D. Paige. New York: Harcourt, Brace & Company,1950.

Pound, Ezra. *Literary Essays of Ezra Pound.* Edited by T. S. Eliot. New York: New Directions, 1964.

Pound, Ezra. *Make it New.* New Haven: Yale University Press,1935.

Pound, Ezra. *Pavannes and Divagations.* New York: New Direc-

tions,1958.

Pound, Ezra. *Personae*. New York: New Directions,1971.

Pound, Ezra. *Selected Prose 1909–1965*. Edited by William Cookson. New York: New Directions,1973.

Pound, Ezra. *Social Credit: An Impact*. London: Peter Russell,1951. (First published in 1935.)

Rosellini, Ippolito. *I Monumenti Dell' Egitto e Della Nubia*. Vol. 3, Monumenti del Culto. Pisa: 1844.

Shell, Marc. *The Economy of Literature*. Baltimore: Johns Hopkins University Press, 1978.

Shephard, Esther. 'Possible Sources of Some of Whitman's Ideas and Symbols in 'Hermes Mercurius Trismegistus' and Other Works.' *Modern Language Quarterly* 14, no. I (March 1953): 60–81.

Snyder, Gary. *The Real Work: Interviews and Talks 1964–1979*. New York: New Directions,1980.

Whitman, Walt. *The Correspondence*. 6 vols. Edited by Edwin Haviland Miller. New York: New York University Press, 1961–1977.

Whitman, Walt. *Daybooks and Notebooks*. 3 vols. (paginated consecutively). Edited by William White. New York: New York University Press, 1978.

Whitman, Walt. *Leaves of Grass*. Brooklyn, N.Y.: 1855.

Whitman, Walt. *Leaves of Grass*. 'Comprehensive Reader's Edition.' Edited by Harold W. Blodgett and Sculley Bradley. New York: New York University Press, 1965.

W. Blodgett and Sculley Bradley. *Prose Works 1892*. 2 vols. (paginated consecutively). Edited by Floyd Stovall. New York: New York University Press, 1963.

W. Blodgett and Sculley Bradley. *The Uncollected Poetry and Prose*. 2 vols. Edited by Emory Holloway. Garden City, N.Y.: Doubleday, Page & Co., 1921.

선물
: 대가 없이 주고받는 일은 왜 중요한가

2022년 8월 14일 초판 1쇄 발행
2024년 11월 4일 초판 3쇄 발행

지은이 **옮긴이**
루이스 하이드 전병근

펴낸이 **펴낸곳** **등록**
조성웅 도서출판 유유 제406-2010-000032호 (2010년 4월 2일)

 주소
 서울시 마포구 동교로15길 30, 3층 (우편번호 04003)

전화 **팩스** **홈페이지** **전자우편**
02-3144-6869 0303-3444-4645 uupress.co.kr uupress@gmail.com

 페이스북 **트위터** **인스타그램**
 facebook.com twitter.com instagram.com
 /uupress /uu_press /uupress

편집 **디자인** **조판** **마케팅**
인수, 조은 이기준 정은정 전민영

제작 **인쇄** **제책** **물류**
제이오 (주)민언프린텍 라정문화사 책과일터

ISBN 979-11-6770-043-8 03600